공연예술 산책

THINK THEATRE

공연 예술 산책

THINK THEATRE

미라 펠너 지음

최재오 · 이강임 · 김기란 · 이인수 옮김

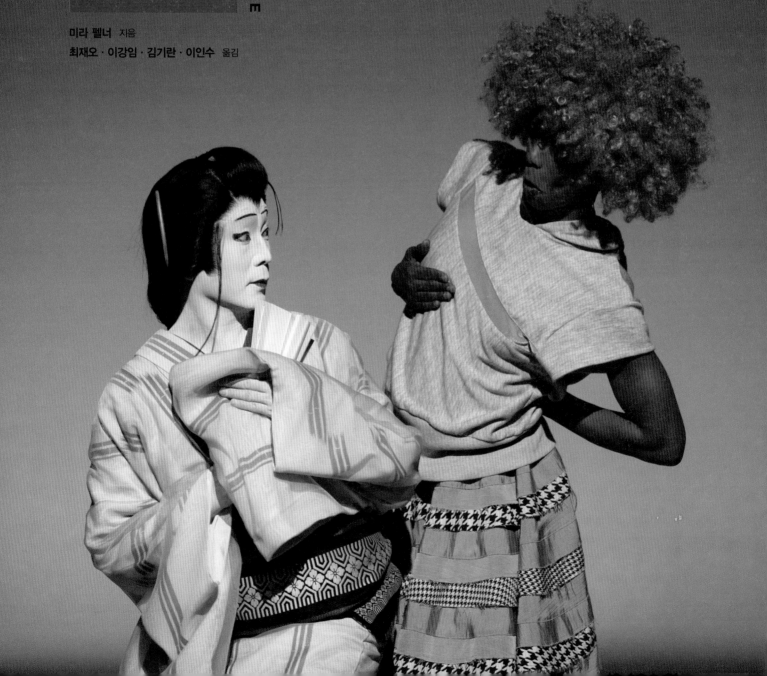

공연예술산책

발행일 | 2014년 9월 10일 초 판 1쇄 발행
2015년 5월 20일 수정판 2쇄 발행
2017년 3월 20일 수정판 3쇄 발행

저자 | 미라 펠너
역자 | 최재오, 이강임, 김기란, 이인수
발행인 | 강학경
발행처 | (주)시그마프레스
디자인 | 이상화
편집 | 김성남

등록번호 | 제10-2642호
주소 | 서울시 영등포구 양평로 22길 21 선유도코오롱디지털타워 A401~403호
전자우편 | sigma@spress.co.kr
홈페이지 | http://www.sigmapress.co.kr
전화 | (02)323-4845, (02)2062-5184~8
팩스 | (02)323-4197

ISBN | 978-89-6866-150-1

THINK THEATRE, 1st Edition

＊ 책값은 책 뒤표지에 있습니다.

이 도서의 국립중앙도서관 출판예정도서목록(CIP)은 서지정보유통지원시스템 홈페이지(http://seoji.nl.go.kr)와 국가자료공동목록시스템(http://www.nl.go.kr/kolisnet)에서 이용하실 수 있습니다.(CIP제어번호: CIP2014024706)

옮긴이의 글

국내 대학에 연극학과가 만들어지고 교육을 시작한 지도 어언 반세기가 넘었다. 연극과 공연 예술은 당대의 철학, 미학, 관습, 그리고 테크놀로지를 반영하는 예술이라는 것을 방증하듯 그동안 국내에서 연극과 공연 예술 교육을 위한 다양한 개론서와 번역서가 출판되어 왔다. *THINK Theatre*는 2012년 초에 미국에서 출판되어 전공 및 비전공 학생들의 교육을 위해 많은 대학에서 교재로 사용되고 있는 책이다. 잘 알려진 공연 전통과 낯익은 연극을 포함한 다종다양한 문화적 산물로서의 공연과 그 창조의 세계를 이론과 실제를 아우르는 언어와 과감한 스타일의 편집 방법으로 독자의 마음을 사로잡고 있다.

미국 피어슨 출판사가 커뮤니케이션학, 사회학, 결혼과 가족, 연극 등 인문 · 사회 · 예술 분야의 개론서를 THINK 시리즈로 출판해 많은 인기를 끌고 있는 와중에 동시대의 공연 예술과 연극의 현재와 미래를 안내할 수 있는 교재를 찾고 있던 (주)시그마프레스가 먼저 이 책을 역자들에게 소개해 주었고, 우리는 이 책을 각자의 전공과 관심분야에 맞추어 번역하였다. 예정보다 번역 과정이 늦어지는 것을 기다려 주고 교정과정 동안 많은 도움을 주신 편집부 여러분께 감사의 말씀을 드린다. 21세기 초의 연극과 공연 예술의 이론과 실제에 대한 다양한 시각을 반영하고 있는 이 책이 대학의 관련학과 수업에 유익하게 활용될 수 있기를 희망한다.

최재오, 이강임, 김기란, 이인수

지은이의 글

자신의 시간과 지혜를 기꺼이 빌려 준 친구와 동료들의 도움이 없었다면 이 정도 범위와 스케일의 책은 완성할 수 없었을 것이다. 인터뷰에 흔쾌히 응해 주었던 모든 아티스트와 평론가들 ─ Jane Alexander, Linda Cho, Judith Dolan, Tina Howe, Stanley Kauffmann, Robert Kaplowitz, Elizabeth LeCompte, Matsui Akira, Ong Keng Sen, Stanley Sherman, Alisa Soloman, Ruth Sternberg, Jennifer Tipton, Louisa Thompson ─ 에게 감사드린다.

Matsui Akira와 인터뷰를 진행해 주고 번역해 준 Richard Emmert에게도 특별한 감사의 말을 전한다. Samuel Leiter는 일본 연극과 관련하여 도움말을 준 것에, James P. Taylor는 조명 부분을 위한 자료를 확보할 수 있도록 도움을 준 것에, Maggie Morgan은 의상 부분을 도와준 것에, Philip Zarilli는 사진 자료에 도움을 준 것에, 그리고 Mark Ringer는 오페라 부분에 글을 써 준 것에 대해 고마움을 전한다. 허드슨 무대미술 스튜디오를 투어시켜 주면서 유용한 정보를 주었던 David Howe에게도, Mei-Chen Lu와 Dance Notation Bureau에도 감사한다.

언제든지 훌륭한 동료들에게 격려와 조언과 지식을 공급받을 수 있는 정말 특별한 연극과에서 일하고 있다는 것은 정말 엄청난 행운이다. 헌터 컬리지와 뉴욕시립대학 대학원센터 연극학과의 여러 교수분들이 이 책을 집필하는 데 많은 도움을 주셨다. 이 책은 *The World of Theatre: Tradition and Innovation*을 각색한 것인데, 그 책의 공동 집필자이자 특히 아시아 연극과 인형극에 대해 글을 쓴 Claudia Orenstein에게 감사한다. 연극 평론에 대한 통찰력을 나누어 준 Jonathan Kalb, 중국 전통극에 대한 정보를 준 Dongshin Chang, 디자이너의 세계를 알게 해 준 Louisa Thompson, 남아메리카와 스페인의 황금시대 연극 연구에 도움을 준 Jean Graham-Jones, 프로덕션 매니지먼트에 대한 정보를 준 Joel Bassin, 디자인 도서관의 자료를 제공해 준 Ian Calderon, 사운드 디자인을 설명해 준 Brian Hurley, 그리고 연출가로서의 감각을 알려 주고 정신적 지원을 아끼지 않았던 Barbara Bosch에게 감사드린다. 우리 학교 연극과 행정 조교 Bettie Haigler는 컴퓨터가 말썽을 일으킬 때마다 도와주었으며 인내심을 가지고 나의 짜증을 들어 주었다.

이 책은 나의 학생들로부터 영감을 얻어 완성되었다. 미국에서 가장 다양한 학생들로 이루어진 헌터 컬리지의 환경은 강의실을 떠나지 않고도 다양한 문화와 만날 수 있도록 해 주었다. 한 학기만 강의해 보면 전문 교겐 배우, 가부키 무용수, 카타칼리 전문가, 경극 배우, 한국의 판소리 학생이 모두 우리 과에 등록되어 있음을 알게 된다. 어떤 학교에서는 연극과 교수가 전통 공연을 가르치기 위해 영상을 보여 주어야 하지만, 헌터에서는 수업 중에 우리 학생 중 한 사람이 직접 시연해 보일 수 있다. 이러한 공연들을 보면서 나는 세계의 다양한 전통에 대한 이해와 지식의 깊이를 더할 수 있었다. 나는 특별히 Boris Daussà-Pastor, Ibuki Kaori, Nara Lee, Ana Martinez, Tatsuo Yasuda 등 대학원 학생들에게 감사한다. 학부생의 입장에서 원고에 대한 의견을 나누어 준 Gabriela Gaselowitz에게도 감사한다.

*The World of Theatre*를 재편성하고, 업데이트하고, 축약할 수 있도록 사려 깊은 조언을 해 주었던 모든 사람들에게 감사한다.

Eero Laine, City University of New York, College of Staten Island
Contance Frank, West Kentucky Community and Technical College
George Sanchez, City Univeristy of New York, College of Staten Island
Jessica Hester, State University of New York, Oswege.

적은 말로도 많은 의미를 전할 수 있게 도와준 Erin Mulligan, 이 프로젝트를 기획·진행해
준 Ziki Dekel, Anne Ricigliano, Heidi Allgair, 사진을 구하기 위해 지구 이곳저곳을 다녀 준
Carly Bergey, 너무나 훌륭한 카피에디터 Kitty Wilson에게 감사한다. 또한 강사 매뉴얼을 준
비해 준 Jessica Del Vecchio에게도 감사한다.

그린위치 빌리지에 있는 Ido 식당에서는 주중 어느 저녁이든 스페인의 플라멩코, 미국의
재즈, 그랜드 오페라, 한국의 전통 음악, 미국의 뮤지컬을 뉴욕에 살고 있는 아티스트들로 이
루어진 국제적인 그룹들이 연주하는 것을 들을 수 있다. 음식과 영감을 제공하는 문화상호주
의, 다문화주의 그리고 전통 공연의 진정한 메카를 운영하는 Tora와 Jane Yi에게 감사한다.

우리는 꿈을 좇아갈 때일수록 사랑하는 사람이 더욱 필요해진다. 나의 남편 Richard Cutler
에게 깊은 감사를 전한다. 그는 다른 모든 일에서 그랬던 것처럼 이 책을 쓰는 동안에도 나를
지지해 주었다. 그리고 용기의 진정한 의미를 가르쳐 준 나의 아들 Joshua에게도 고마운 마음
을 전한다.

Mira Felner

요약 차례

01 연극 : 세계를 경험하다 2

02 관객의 반응 20

03 연극 이해하기 46

04 유럽의 전통적 희곡과 장르 72

05 공연 전통 : 전설과 부활 98

06 공연을 향한 대안적 도정 128

07 배우 : 연극의 살아 있는 현존 158

08 연출가 : 보이지 않는 존재 186

09 연극 공간과 환경 : 침묵의 캐릭터 212

10 디자인으로의 접근 236

11 무대 디자인 258

12 등장인물 옷 입히기 282

13 조명과 사운드 디자인 304

14 연극이 만들어지기까지 328

166쪽 유럽 전통에 있어서의 연기적 관습

306쪽 기술 발전과 디자인 혁신

40쪽 비평가로서의 예술가

197쪽 개념 기반 연출기법

119쪽 위험에 처한 연극 하위 장르 보존하기

차례

01

연극 : 세계를 경험하다 2

연극의 세계를 항해하기 3
문화의 반영으로서 연극 4
연극 관습과 문화 4
관습의 진화 7
연극의 보편성 8
연극은 살아 있다 8
연극은 덧없는 것이다 8
연극은 협업이다 9
연극은 수많은 예술을 종합한 것이다 9
전통과 혁신 10
포스트모더니즘 10
세계화 10
다문화주의 13
포스트콜로니얼리즘 14
상호문화주의 16
공연학 17
왜 오늘날 연극인가? 18
요약 19

02

관객의 반응 20

공연의 파트너들 21
관객과 배우 : 보이지 않는 연결의 끈 22
관객은 공동체다 22
관객은 각각 자신만의 의미를 구축한다 24
관객은 초점을 선택한다 25
관객 반응의 관습 26
한때는 활발했던 관객 27
수동적인 관객의 등장 28
사실주의는 하나의 양식이다 29
미학적 거리 30
사실주의 연극의 수동적인 관객에게 반기를 들다 30
정치연극 : 관객을 행동하게 하다 30
아지프로 : 관객을 선동하다 31
관객에게 도전하다 : 베르톨트 브레히트 31
관객을 참여시키다 : 아우구스토 보알 32
리빙 시어터 : 청중과 마주하다 33
오늘날 청중의 참여 33

관습의 진화 33
연극의 도전을 만나다 36
비평적 반응 37
전문 비평과 문화 이론 38
비평가의 수많은 얼굴 39
해석자로서의 비평가 39
예술의 뮤즈로서의 비평가 39
공상가로서의 비평가 40
비평가로서의 예술가 40
무대로부터의 비평 42
비평가로서의 청중 43
요약 45

03

연극 이해하기 46

스토리텔링과 문화적 전통 47
서구 희곡의 전통 48
스토리와 플롯 48
극적 구조 51
클라이맥스 구조 51
에피소드적 구조 54
순환 구조 55
연속 구조 57
구조의 변형 : 시간을 가지고 놀기 60
희곡의 인물들 60
인물과 문화 61
원형적 인물 61
심리적 인물 62
스톡 캐릭터 63
지배적인 특징을 가진 인물 63
비인간화된 인물 63
해체된 인물 64
희곡의 언어 65
플롯을 진행시킨다 65
인물을 표현한다 65
극 행동을 자극하고 구체화한다 66
감정을 응축시킨다 66
분위기와 톤 그리고 스타일을 설정한다 67
형식과 혁신 68
요약 71

04

유럽의 전통적 희곡과 장르 72

장르와 문화적 맥락 73

장르와 연극적 관습 74

비극 74
고대 그리스와 로마의 비극 75
신고전주의 비극 77
엘리자베스 시대와 제임스 1세 시대의 비극 77
부르주아와 낭만극 78
현대 비극 79

유럽의 다른 장르들 80
유럽의 중세 시대 연극과 장르 80
스페인 황금시대의 연극 장르 82

코미디 83
코미디의 도구 84
코미디의 형식 85

희비극 89
현대의 희비극 92

멜로드라마 93

오늘날의 장르 96

요약 97

05

공연 전통 : 전설과 부활 98

공연 전통 : 살아 있는 문화유산 99

인도 산스크리트 연극 100
라사 이론 100
산스크리트 공연 관습 101
산스크리트 희곡 101
쿠티야탐과 카타칼리 101

마임과 코메디아 델라르테 전통 102
고대 유적 속 마임의 전통 102
코메디아 델라르테와 그들의 후계자 102
코메디아의 진화 103

일본의 전통 105
노 연극 105
교겐 107
가부키 109

중국 경극 113
시취의 역사 113
역할 유형, 분장, 의상, 세트 114
음악과 배우 훈련 115
20세기와 그 이후 115

카니발 전통 116
정치적 거리 연극으로서의 카니발 117
카니발의 수용과 진화 119

전 세계 인형 전통 121
인형과 제의 122

인형과 대중의 목소리 122
인형과 글로 쓴 텍스트 124
오늘날의 인형조정술 125

요약 127

06

공연을 향한 대안적 도정 128

다른 작가, 다른 텍스트, 다른 형식 129

즉흥을 통해 창조하기 130

공연 앙상블과 협업을 통한 창조 132

마임과 움직임 연극 135

버라이어티 오락물 136
광대와 바보 136
버라이어티 오락물과 아방가르드 137

스토리텔링 140
공동체 스토리 말하기 140
개인적 스토리 말하기 141
개인적 이야기, 정치적 의제 142

다큐멘터리 연극 143
솔로 사회적 다큐멘터리 작가 144
다큐드라마 145
재연 혹은 살아 있는 역사 145

오페라와 오페레타 146
오페라 148
오페레타 148

미국의 뮤지컬 148
다문화주의와 미국의 뮤지컬 149
뮤지컬 연극의 춤 151

이미지 연극 152
소리와 이미지 연극 154

요약 157

07

배우 : 연극의 살아 있는 현존 158

가상의 현실을 보는 짜릿함 159

연기, 인간의 본성적 행위 160

무대 연기의 보편적 특질 160

배우는 무엇을 하는가 162
제시적 연기 대 재현적 연기 162

배우의 이중 의식 164

연극의 보편성 164
신성한 배우 혹은 세속적인 배우 164
유럽 전통에 있어서의 연기적 관습 166

배우 훈련의 발전 167
콘스탄틴 스타니슬랍스키와 마음의 과학 170
신체 훈련에 대한 실험 172
배우의 에너지 자유롭게 하기 172

오늘날 배우라는 직업 177
무대 연기와 카메라 연기 178

전통 공연 예술에서의 연기 179
전통적인 아시아 연기 스타일과 훈련 179
카타칼리 : 아시아 전통 훈련의 사례 연구 180
배우로서의 인형 조정자 182
제한 안에서의 자유로움, 자유로움 안에서의 제한 182

요약 185

08

연출가 : 보이지 않는 존재 186

연출가는 어디에 있는가? 187

연출가는 연극적 경험을 창조한다 188

연출, 최근의 예술 189
근대 연출가의 출현 190

희곡 텍스트의 해석자로서의 연출가 192
텍스트 선택하기 192
연출적 비전 세우기 193
무대를 위한 희곡 고안하기 194
시각적 세계 형성하기 194
배우와 작업하기 194
작품의 요소를 통합하기 195

개념 기반 연출기법 197
문화상호주의 197
기술적 연극 미학 199

연기 교사로서의 연출가 203
협업 예술가로서의 연출가와 배우 205

작가로서의 연출가 206
대안적 시작 208
디자이너로서의 연출가 209

연출가의 개인적인 특질 210

요약 211

09

연극 공간과 환경 : 침묵의 캐릭터 212

공간이 연극적 경험을 형성하다 213

공간과 연극적인 관습이 함께 진화하다 214
연극적인 공간이 기술적인 변화와 함께 진화하다 215

연극 공간의 경계 216

연극 공간의 문화적 의미 216
연극 공간과 사회 질서 217
상징적인 디자인으로서의 극장 건축 218

전통적인 극장 공간과 환경 224
프로시니엄 무대 224
원형 무대 혹은 아레나 무대 226
돌출 무대 227
블랙 박스 극장 228

창조된 공간과 발견된 공간 230

거리 공연 230
다초점 무대 231
환경 연극 무대 231
장소 특정 무대 233

요약 235

10

디자인으로의 접근 236

연극적 디자인 : 예술과 기술의 협력 237

공연 전통에서의 의상, 분장, 그리고 가면 238
의상 238
분장과 가면 239

공연 전통에서의 무대, 조명, 그리고 음향 디자인 245
공연 전통에서의 무대 245
공연 전통에서의 조명 245
공연 전통에서의 음향 245

해석적 모델 이전의 서양 무대 디자인 249

현대 서양의 무대 디자인 250
사실적 디자인 250
추상적 디자인 252
오늘날 디자인의 협업과 진화 253

요약 257

11

무대 디자인 258

등장인물의 세계 디자인하기 259

무대 디자인의 목표 260
극적 행동 촉진하기 260
시간과 장소 설정하기 260
등장인물의 삶을 구현하는 환경 제공하기 261
이야기 들려주기 262
연출가의 콘셉트를 위한 시각적 메타포 제시하기 262
분위기 창출하기 262
스타일 명시하기 262
관객과 극적 행동 사이의 관계를 결정짓기 265

무대 디자이너의 과정 : 협업, 토의, 진화 265
토의와 협업 266
연구 조사 267
디자인 창조하기 268
소품 목록 270

구성의 원리 271
초점 271
균형 271
비례 271
리듬 271
통일성 272

무대 디자인의 시각적 요소 272
선 273
질량 273

질감 273
색상 274

무대 디자이너의 재료 275
건축적인 혹은 자연적인 공간 275
플랫, 무대단, 무대막, 배경막, 그리고 사견막 275
가구와 소품 276
기술 276
그 밖의 재료들 278

요약 281

12

등장인물 옷 입히기 282

의상이라는 마법 283

의상 디자인의 목표 284
등장인물의 본질 드러내기 286
시간과 공간 설정하기 286
사회문화적 환경 조성하기 286
이야기 들려주기 288
등장인물들 간의 관계 보여 주기 288
등장인물의 사회적 그리고 직업적인 역할 지정하기 288
스타일 명시하기 288
작품의 실제적인 요구사항에 맞추기 288

의상 디자이너의 작업 과정 290
토의와 협업 290
연구 조사 292
의상 디자인 창조하기 292

의상 디자인의 구성 원칙 294
공간 296
초점 296
비율 296
리듬 298
통일성 또는 조화 298

의상 디자이너의 시각적 요소 298
선 298
질감 298
패턴 299
색상 299

의상 디자이너의 재료 300
직물, 장식품 그리고 장신구 300
헤어 스타일과 가발 300
분장과 가면 300

요약 303

13

조명과 사운드 디자인 304

기술과 예술의 협력 305

무대 조명 306
기술 발전과 디자인 혁신 306
무대 조명의 목표 307

조명 디자이너의 작업 과정 311
토론과 협업 311
디자인 만들기 311

조명의 시각적 요소 315
강도 315
분포 315
색상 315
움직임 315
빛으로 구성하기 315

사운드 디자인 319
과거의 사운드 사례 319
사운드 디자인의 목표 319

사운드 디자이너의 작업 과정 322
토론, 협업, 그리고 연구 조사 322
사운드 디자인 만들기 324

요약 327

14

연극이 만들어지기까지 328

연극은 필요하다 329

연극이 이루어지는 곳은 어디인가 330
국가의 지원을 받는 극단 330
국제 연극 축제 331
대학의 축제 335
여름 연극 공연과 셰익스피어 축제 335
공동체 연극 336

미국의 상업 연극과 비영리 연극 338
상업 연극 338
전문적인 비영리 극단 339
공통의 관심사를 위한 연극 340

연극 제작 341
상업 연극 프로듀서 341
비영리 연극 프로듀서 341
대안 연극 프로듀서 341

비하인드 신 : 연극의 숨겨진 영웅들 343
무대 감독 343
프로덕션 매니저 344
기술 감독 346
마스터 전기 기술자와 사운드 엔지니어 346
의상실 매니저 346
소품 매니저 347
러닝 크루 347
하우스 매니저 349

협동의 방식 349

요약 351

용어해설 353
사진 출처 360
내용 출처 362
찾아보기 363

공연
예술
산책

THINK

THEATRE

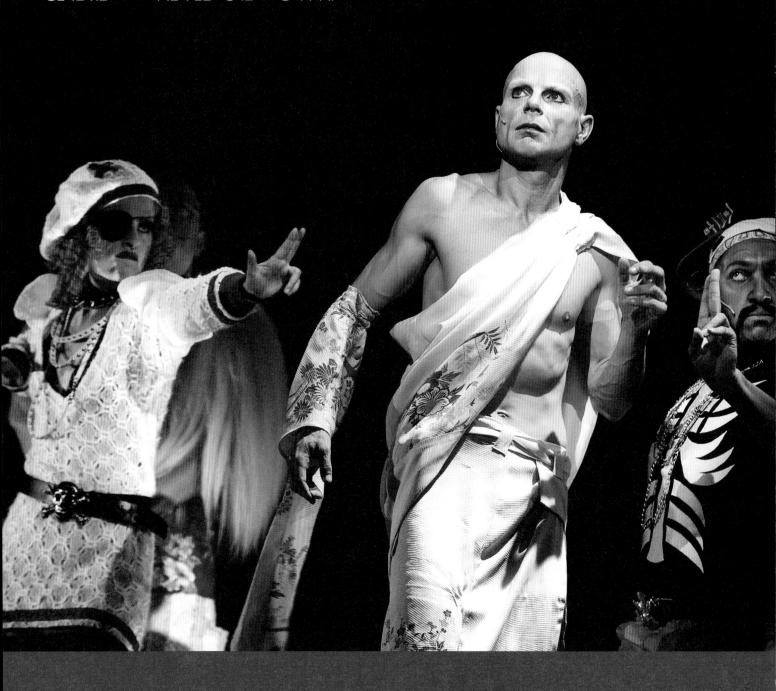

▼ 싱가포르 연출가 옹켕셴(Ong Keng Sen)은 상상 속의 중국으로 설정된 〈사천의 선인(The Good Person of Sezuan)〉을 독일 배우를 캐스팅해 유럽에서 제작했다. 의상은 일본 망가(만화)에서 영감을 받았고 새로운 테크놀로지를 사용하여 신을 인물들의 삶을 가지고 노는 비디오 게이머로 표현했다. 다양한 요소를 통합하는 것은 포스트모더니즘의 질을 보증하는 요소 중 하나이다.

연극 : 세계를 경험하다

HOW 공연에서 사람들이 그들 자신을 묘사하고 그들 자신의 스토리를
 말하는 것을 어떻게 이해할 수 있는가?

WHAT 어디에서나 연극에 적용될 수 있는 네 가지 보편성은 무엇인가?

HOW 포스트모더니즘, 세계화, 다문화주의, 상호문화주의, 포스트콜로
 니얼리즘, 공연학 등은 동시대 공연을 형성하는 데 어떤 영향을
 미치는가?

WHAT 오늘날 세계에서 연극이 담당하는 역할은 무엇인가?

연극의 세계를 항해하기

전 세계에서 모여든 사람들이 부족 마을과 사찰, 학교와 오페라 하우스, 공원과 극장에서 우리가 '연극(theatre)'이라 부르는 어떤 사건을 지켜본다. 사람들을 이런 공연 장소로 끌어내는 충동은 보편적인 것이며 인간 정신의 토대가 된다. 하지만 그들이 보는 것은 인간의 사회적 경험만큼 다양하다.

오늘날에는 전 세계 극장을 순회하면서, 200년 전의 방법으로 노래하고 무대를 만든 중국의 경극을 관람하며 전통이 공연되는 것을 지켜볼 수도 있다. 아프리카에서는 왕과 그의 조상에게 존경을 표하며 공동체의 공연 행사(celebration)에 참여할 수도 있을 것이다. 극장으로 탈바꿈한 버려진 공장을 파리에서 발견하게 될지도 모른다. 그곳에서 배우들은 2,500년이나 된 그리스 비극을 새롭게 만들어 내며 그들의 역할에 맞는 고대 아시아의 춤 동작을 예행연습한다. 오늘날 공존하고 있는 연극 형식의 수많은 다양성은 우리가 살고 있는 복잡한 세계화의 세계를 반영한다. 그것들은 우리 자신의 사회적 전통을 넘어 다른 문화의 예술 형식을 껴안는 도전을 보여 준다. 우리 내부 깊숙이 사회적 경험의 편견과 가치를 지니고 있다 해도, 우리는 다른 시간과 장소의 사람들이 무대 위에서 말해 왔고 계속해서 말하고 있는 그들의 스토리를 이해하는 법을 배울 수 있다.

전 세계의 공연을 공부하면 두 개의 기본적인 연극 전통과 만나게 된다. 첫 번째는 **퍼포먼스 전통**(performance tradition)에 기반하는 연극 전통이다. 퍼포먼스 전통의 무대, 음악, 춤, 인물 만들기, 가면과 연기는 표현의 총체성으로 세대에서 세대로 전승된다. 퍼포먼스 전통은 일반적으로 공동체의 가치와 믿음에 뿌리를 두고 있으며, 종종 종교적 제의와 연결되고 때로는 전체 공동체의 참여를 포함한다. 두 번째는 해석되는, 글자로 쓰인 **희곡 텍스트**(play text)를 기반으로 하는 연극 전통이다. 희곡은 공동체의 가치로부터 생겨나지만, 그것의 본래 개념, 시대 혹은 장소와 연결되는 것은 아니다. 희곡은 미래 세대가 재해석하여 공연할 수 있도록 전해진다.

연극은 살아 있는 중요한 예술이며, 연극 속 살아 있는 배우는 그들의 신체적 현존의 에너지를 통해 청중과 관계를 맺는다. 전통은 진화하며, 변화하는 사회적 관심을 표현하는 혁신적인 새로운 방법을 추구하는 연극 예술가의 작업을 통해 다시 새로워진다. 가장 덧없는 예술 형식인 연극에서는 그 어떤 형식도 영원하지 않다. 각각의 공연은 오직 기억 속에만 살아 있다, 우리에게 다시 창조할 자유를 남기면서.

1. 왜 거의 모든 사회는 연극 공연의 형식을 가지고 있는가?
2. 전통과 퍼포먼스 전통은 어떻게 다르게 공연되는가? 또 어떻게 비슷한가?
3. 왜 연극은 '가장 덧없는 예술 형식'이라고 일컬어지는가?

CHAPTER 01

문화의 반영으로서 연극

우리의 세계를 이해해야 할 필요성이야말로 모든 연극 형식 뒤에 존재하는 질주하는 힘이다. 모든 문화는 연극적 제시의 형식을 발전시켜 왔고 그것을 통해 삶의 신비와 가장 절박한 그 사회의 관심을 고찰했다. 무대 위 배우는 살아 있는 인간이기 때문에 연극은 우리의 삶을 다른 예술 형식보다 한층 더 직접적으로 거울처럼 비춘다. 연극은 열망과 환멸과 위기와 승리를 가지고 우리 존재의 의미를 일견한다. 연극은 또한 우리 사회의 가치를 반영한다.

거울은 무대에 맞는 적절한 비유이다. 거울을 들여다볼 때 우리는 자신을 쳐다보면서, 우리가 누구인가에 대한 객관적 이해를 찾으면서, 우리 외부에 서 있는 것이다. 이것이 바로 우리가 연극 속에서 하는 것이다. 연극에서 우리는 공연의 지속을 위해 우리의 삶보다 더 위대한 리얼리티를 지닌 허구를 공연하는 실제 사람들을 쳐다본다. 그래서 우리가 보는 무대 위의 이미지는 우리에게 삶을 더 깊이 생각할 수 있도록 자극한다. 연극은 사회적 의식과 정치적 행동의 충동이고, 때로 공연 그 자체가 저항 혹은 의식의 행위가 될 수 있다.

연극이 삶의 거울이라고 말할 때, 그것은 모든 연극이 항상 사실적이거나 무대 위 실제 세계의 모조품을 창조해야만 한다는 의미는 아니다. 때로 연극은 유령의 집 거울과 유사하게 왜곡되고, 재초점화되고, 과장된다. 우리 자신을 다른 불빛 속에서 볼 수 있도록 하기 위해서이다. 연극적 표현은 보편적인 인간의 활동이지만, 각각의 사회·문화·시대는 각자의 렌즈를 가지고 있다. 그것을 통해 연극은 무대의 거울을 바라보고 창조한다. 이런 까닭에 다른 장소와 시대의 연극은 청중에게 다른 이미지를 제시한다.

> **❝ 만약 사람들이
> 삶을 두 번 살기를
> 욕망하지 않는다면
> 예술이 존재했을까? ❞**
>
> — 에릭 벤틀리(Eric Bentley), *The Life of the Drama*

공연(performance)에서 사람들이 그들 자신을 묘사하고 그들 자신의 스토리를 말하는 것을 어떻게 이해할 수 있을까? 어떻게 우리는 유서 깊은 연극 전통과 주어진 어떤 순간에 우리가 누구인가를 반영하는 혁신에 대한 요구 사이에서 균형을 유지할 수 있을까? 이 책이 보여 줄 여정은 모든 연극에 보편적인 것, 주어진 시간, 장소, 문화에 특별한 것을 고찰하는 것에 다름 아니다. 그 어떤 책도 존재

했었던 모든 연극 형식을 관찰할 수는 없다. 하지만 이 책에서는 익숙하지 않은 것에 접근하는 방법이 전개되기를 바란다. 우리는 다른 전통을 존경하고 찬양하게 만드는 차이에 대한 이해를 전개할 수 있다. 우리의 가치와 믿음의 반영에 다름 아닌 연극의 변화하는 관습을 고찰함으로써, 그렇게 할 것이다.

연극 관습과 문화

모든 사회는 개인이 행동하는 방법을 정의하는 행동의 법칙을 전개한다. 각 사회의 일원은 이런 법칙들을 말없이 수용하고 내면화한다. 우리는 접촉, 키스, 악수 혹은 응시의 의미를 어떻게 읽어 내는지를 학습한다. 교환을 통해 우리는 의식적 사고 없이도 타자와 상호작용하도록 도와주는 소통의 도구를 수용하고 행동한다. 이러한 행동의 규범은 이미 진화된 사회적 가치의 반영이다. 그것은 시대와 장소에 따라, 심지어 특별한 어떤 문화 속에서 다양하게 나타난다. 사건을 공유하는 같은 장소에 함께하는 인간들, 그리고 모든 예술 가운데 가장 사회적이라 할 수 있는 연극 또한 나름의 행동 법칙을 가지고 있으며 소통의 코드를 이해한다. 이러한 코드를 **연극 관습**(theatrical conventions)이라고 부른다. 더 큰 세계를 탐색하기 위해 사회 관습을 사용하는 것처럼, 무대 관습에 따라 연극의 세계를 탐색한다.

우리 사회의 연극에 익숙해지면 다른 문화와 시대에서 볼 때 우리의 실천이 얼마나 괴상해 보일 수 있는지를 인식하지 못할 수도 있다. 여러분이 지구인을 관찰하기 위해 다른 행성으로부터 보내졌다고 상상해 보라. 여러분은 많은 사람들이 빌딩에 들어서는 것을 본다. 그들은 입구에 서 있는 사람에게 반으로 찢어진 작은 종이 조각을 내민다. 그리고 곧장 커다란 방 안의 좌석으로 가 커다란 종이를 받아 읽는다. 사람들은 서로서로 자연스럽게 말을 나누다가도, 조명이 어두워지기 시작하면 즉시 모두 기대를 안고 조용히 어둠 속에 앉아 있다. 그리고 새로운 사람들 몇몇이 방 안의 불빛이 비추는 곳으로 나와 그들의 가장 개인적인 감정을 큰 소리로 설명한다. 이 새로 나타난 사람들은 모든 가구가 한 방향을 바라보고 있는 방 안에 기거한다. 그리고 그들은—그들이 벌거벗은 채 서 있는 경우에조차—그들을 쳐다보고 있는 수천 개의 눈동자와는 안면이 없는 것처럼 보인다. 자리에 앉아 있던 사람들은 두 시간 동안 침묵을 유지한 후, 큰 소리로 말하던 사람들이 허리를 굽히면 손뼉을 친다. 여러분은 이런 행동을 어떻게 설명할 수 있는가? 물론 이것은 우리에게 일반적인 연극 경험을 공유하도록 만드

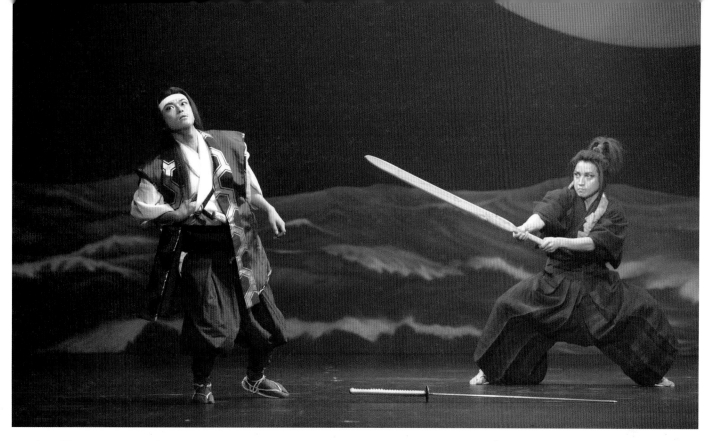

▲ 연극 연출가 니나가와 유키오(Ninagawa Yukio, 1935년 생)는 2010년 공연한 〈무사시(Musashi)〉에서 연극 전통과 관습의 합성을 활용하여 사무라이 전사와 그들의 폭력 숭배의 전통과 관습에 의문을 제기했다.

는, 우리가 수용하는 연극 관습 중 일부이다. 우리 자신의 관습이 지닌 괴상함을 심사숙고함으로써 다른 시대와 문화의 사람들을 이해하고 수용할 수 있다.

**성공적인 연극 스타일이 되기 위해서는
청중들이 그것을 진정성 있고
의미 있는 것으로 생각해야 한다.
그러면 청중들은 영국 시인
사무엘 테일러 콜리지(Samuel Taylor Coleridge,
1772~1834)가 말한
'불신의 자발적 중지'에 관여할 수 있다.**

관습은 공연의 모든 측면에 영향을 미친다. 즉 관습은 사건의 내용과 형식을 어떻게 무대화하고 디자인할 것인지, 청중은 어떻게 반응해야만 하는지를 지시하는 것과 마찬가지로 배우가 어떻게 움직이고 말하고 의상을 입을 것인지를 지시한다. 관습 중 어떤 것은 수 세기 동안의 문화 전통을 반영하고, 어떤 것은 최근 성취한 혁신이다. 어떤 것은 문화적 경계를 초월하고, 또 어떤 것은 문화적으로 특수하다. 어떤 것은 환경에 따라 문화 속에서 변화한다. 함께 작용하는 이러한 관습들이 결합된 효과가 양식(style)이다. 즉 양식이란 그 안에서 공연이 세계를 표현하는 방식이다. 연극 양식은 서로 다른 시대 속에서, 그리고 서로 다른 문화에 걸쳐 광범위하고 다양하게 나타난다. 그래서 연극적으로 진실한 것으로 간주되는 것은 많

은 형식들을 포섭한다.

자신이 속한 사회의 연극적 관습을 알면 극장에서 더욱 편안하게 느낄 수 있고 공연에 새겨진 가치를 더 잘 이해할 수 있는 것처럼, 다른 문화와 시대의 연극 관습에 대해 알게 되면 연극이 보여 주는 세계화의 세계 속에서도 집 안에 있는 것처럼 편하게 느낄 수 있다. 서아프리카에 있는 콘서트 파티 시어터(Concert Party Theatre)에 가 보라. 그러면 배우에게 반응하고, 그들이 연기하도록 용기를 주고, 그들에게 위험을 경고하는 청중들을 발견하게 될 것이다. 반대로 미국의 청중들은 전형적으로 극장에 조용히 앉아 있다. 그들 앞에 펼쳐지는 사건을 쳐다보면서, 다른 청중이 큰 소리로 말하면 불쾌해하면서 말이다. 중국 경극의 경우 청중들은 계속 수다를 떤다. 반면 발리의 관객들은 때때로 반(半)의식 상태에서 사건을 흡수하면서 공연이 인도하는 최면상태로 들어선다. 인도의 배우들은 때로 코드화된 언어인 양식화된 손 움직임과 포즈를 취한다. 아프리카 도처에서 드라마는 북소리와 춤을 포함하는 경향이 있다. 그리고 한국의 탈춤은 가면을 사용하는데, 가면은 공연이 끝난 후 제의를 통해 불태워진다.

생각해보기

청중이 함께한 연극 사건의 관습을 이해하는 것이 중요한 이유는 무엇인가?

이란의 〈타지예〉와 그 관습

이란, 이라크, 레바논, 파키스탄, 그 외 전 세계 시아(Shi'a)족이 공연했던 비극적 희곡인 〈타지예(Ta'ziyeh)〉는 기원후 680년에 있었던 예언자 모하메드의 손자 이맘 후세인의 순교를 재연한다. 후세인과 그의 아들, 남성 후손들은 학살당했고, 여성들은 이슬람 공동체의 수장이 되려 했던 야지드의 후손에 의해 카르발라에서 사로잡혔다. 이 사건으로 이슬람 수니파와 시아파가 역사적으로 분리되기 시작했다. 〈타지예〉를 보는 관객들은 공연을 종교적 사건으로 간주하며, 시아파 순교자들을 애도하는 공동체의 제의 형식으로 이해한다.

〈타지예〉는 문 안과 문 밖의 장소에서 공연된다. 공연은 한 장소에서 이루어지지만 공연을 이루는 에피소드들은 마을 전체에서 공연된다. 이러한 공동체의 이벤트(event)에는 10여 명의 배우, 연주자, 살아 있는 동물이 포함된다. 전문배우가 공연하기도 하지만 일반적으로 그 지역의 아마추어 공연자들이 공연한다. 공연은 감정에 빠져 연민을 일으키며 종교적 열기를 고취하고 극적인 노래에 의해 고조된다. 연출가는 '모인 올 보카(mo'in-al-boka)'라 불리는데, 이것은 '눈물을 흘리도록 도와주는 자'라는 뜻이다.

〈타지예〉는 제의적 성격을 반영한다. 전통에 익숙한 사람들에게 극 행동을 분명하게 드러내 주는 한 쌍의 특수한 관습이 공연을 지배한다. 공연에 친숙하지 않은 사람들은 설명이 있어야만 공연의 많은 연극 관습들을 이해한다. 후세인과 그를 지지하는 사람들은 초록색 옷을 입고 자신들의 입장을 노래한다. 반면 후세인을 반대하는 사람들은 붉은색 옷을 입고 텍스트를 암송한다. 얼굴에 베일을 쓴 남성들이 여성을 공연한다. 배우가 흰 셔츠를 입으면, 그것은 그 인물이 곧 순교당할 것임을 의미한다. 공연 장소를 걷거나 말을 타고 맴도는 것은 그 인물이 먼 곳으로 여행을 떠난다는 것을 뜻한다. 반면 무대를 가로질러 걷는 것은 짧은 여행을 재현한다. 장소 주변을 도는 것은 인물이나 장소의 변화를 의미한다. 밀 짚은 사막에 극 행동을 배치하는 데 사용된다. 물이 담긴 욕조는 유프라테스 강을 재현하고, 나뭇가지는 야자나무 숲을 지시한다. '독자(reader)'라 불리는 공연자들은 자신의 입장을 적은 가느다란 종이 조각을 가져와서, 기억에 의존하지 않고 자신의 입장을 말한다. 입장을 배우들에게 전달하고, 나오라는 신호를 주고, 무대 소도구를 배치하고 제거하는 등 공연 내내 연출가들은 가시적으로 노출된다. 〈타지예〉의 전통적 관객들은 독특한 한 쌍의 관습에 따라 행동한다. 사건이 발하는 정서에 사로잡힌 채, 그들은 통곡하고 울며 슬픔 속에서 자신의 가슴을 친다.

◀ 몇백 년간 지속된 오랜 연극 관습에 따라 2009년 이란의 〈타지예〉 공연에서 후세인의 후예들은 초록색 옷, 후세인을 반대하는 사람들은 붉은색 옷을 입고 7세기 카르발라 전투를 재연했다. 베일을 쓴 남성들이 여성 역할을 맡아 공연을 하며, 말을 타고 장소를 맴도는 행위는 다른 지역으로의 여행을 의미한다.

관습의 진화

연극은 사회의 반영이기 때문에 우리는 다양한 시대와 장소에서 오늘날 우리가 경험하는 것과 다른 연극 형식과 관습을 발견하게 된다. 사실 연극의 역사란 실제 진화하는 관습의 역사이다. 이에 대한 좋은 예로 연극에서 배제되었던 여성의 경우를 들 수 있다. 그리스 연극의 소위 '황금시대'였던 기원전 5세기에는 여성이 연극 공연에 참여할 수 없었다. 심지어 학자들은 여성이 연극을 보는 것이 허용 되었는지를 두고 논쟁한다. 여성은 또한 셰익스피어 시대에도 공연에서 배제되었다. 줄리엣을 남자아이가 연기한다고 상상해 보라. 오늘날에도 어떤 사회에서는 여성을 계속 공연으로부터 격리시킨다. 일례로 일본의 '노(noh)'와 인도의 '카타칼리(kathakali)'는 여성을 배제하는 수백 년 된 연극 형식이다. 오늘날 미국에서 연극 활동으로부터 여성을 배제하는 것을 상상해 보라. 그에 대한 저항을 상상할 수 있는가? 그런 일은 오늘날 미국에서는 일어날 수 없다. 왜냐하면 그것은 우리의 가치 시스템과 우리의 문화에서 여성의 역할

미국 무대의 아프리카계 미국인들

미국 무대의 아프리카계 미국인들의 역사는 미국 내 인종 관계의 말썽 많은 역사를 반영한다. 미국 무대에 최초의 흑인 배우가 등장한 정확한 날짜는 알 수 없지만, 식민지 시대와 그 이후 한동안, 흑인 하인 배역은 얼굴을 검게 칠한 백인 배우들이 맡아서 공연했다. 1816년의 아프리칸 컴퍼니(African Company)는 최초의 흑인 연극 순회 극단으로 알려져 있다. 1821년에 아프리칸 그로브 시어터(The African Grove Theatre)로 극단 이름을 바꾸고, 이러 알드리지(Ira Aldridge, 1807~1867)를 국제적으로 호평받는 흑인 비극 배우로 만들었는데, 이러 알드리지의 연극 경력은 여기서 시작되었다. 미국이 흑인 배우에게 주지 않는 기회를 잡기 위해 알드리지는 영국으로 떠났다. 1825년 영국에서 데뷔한 그는 〈오셀로(Othello)〉, 〈샤일록(Shylock)〉, 〈맥베스(Macbeth)〉, 〈리처드 2세(Richard II)〉 등 셰익스피어의 주인공 역할을 맡았다. 영국 언론에 실린 알드리지에 대한 긍정적인 리뷰조차 그가 연기한 '두터운 입술'의 오셀로를 언급했지만, 청중들은 그의 '특유의 입술 모양'이 발음과 웅변을 방해하지는 않는다고 확신했다.

미국으로 다시 돌아가 보면 흑인 배우에 대한 전망은 여전히 비관적이었다. 연극은 차별의 장소로 남아 있었고, 흑인 순회 극단과 백인 순회 극단은 분리되었다. 흑인과 백인 배우가 같은 무대에서 공연하는 것을 볼 수 있는 차별 없는 작품은 1878년 〈톰 아저씨의 오두막(Uncle Tom's Cabin)〉 공연에서 비로소 가능해졌다. 하지만 이는 이례적인 경우였다. 미국의 연극은 20세기에 들어설 때까지 제대로 평등해지지 않았다. 차별이 없는 초기의 드라마라고 해도 그 시대의 인종적 상투성을 반영하는 역할에 흑인을 캐스팅하는 정도에 그쳤다. 흑인 배우 찰스 길핀(Charles Gilpin, 1878~1930)이 유진 오닐(Eugene O'Neill, 1888~1953)의 〈황제 존스(The Emperor Jones)〉에서 명성을 얻으면서 흑인이 차별받지 않고 극단에서 주요 인물을 맡는 일이 비로소 가능해졌는데, 그것은 제2차 세계대전 이후의 일이었다. 1930년대에는 흑인 배우들에게 더 많은 기회가 주어졌다. 하지만 대부분의 희곡은 백인 극작가들이 썼고, 아웃사이더인 흑인 인물을 제시했다. 대공황 시대에 직업 연극인을 고용했던 연방 연극 프로젝트(The Federal Theatre Project)는 차별 없는 연극을 만들

> "나는 나의 노래, 연기, 대사를 통해 자유가 날개짓하기를 바란다. 어쩌면 나는 사람들의 이성보다 마음을 더 잘 움직일 수 있을지도 모른다. 보통 사람의 평범한 투쟁을 통해서 말이다."
>
> – 폴 로브슨

기도 했지만, 대부분의 분야에서 인종은 분리되었다. 이들은 백인 연출가인 오손 웰즈(Orson Welles, 1915~1985)와 존 하우스만(John Houseman, 1902~1988)의 지휘 아래 1935년 할렘에 만들어진 가장 유명한 흑인 연합을 포섭했다.

1943년 폴 로브슨(Paul Robeson, 1898~1976)은 브로드웨이에서 오셀로 역을 맡은 최초의 흑인 배우가 되었다. 오셀로 역할은 전통적으로 얼굴을 검게 칠한 백인 배우가 공연했었다. 우타 하겐(Uta Hagen, 1919~2004)이 오셀로의 부인인 데스데모나로 출연했던 당시, 대부분의 주에서는 흑인과 백인의 결혼이 불법이었고, 루비 디(Ruby Dee, 1924~2014)가 〈숄렘 알레이헴의 세계(The World of Sholom Aleichem)〉에서 천사로 캐스팅되었던 1953년에서야 비로소 그것이 가능해졌다. 흑인 배우가 피부색에 대한 언급 없이 캐스팅되고, 피부색과 관계없이 캐스팅되는 길을 열어 놓은 것이다. 1980년대에 와서야 비평가 존 사이먼(John Simon)과 제작자 조셉 팝(Joseph Papp)이 피부색을 차별(지금으로서는 상상조차 할 수 없는)하지 않는 캐스팅에 대해 공적 토론을 벌였다. 연극 관습이 항상 문화적 가치를 반영하는 것처럼 연극에서 피부색 차별은 사회에서 그것이 사라질 때 해소될 수 있었다. 무대 위에서 진정한 평등을 보기 위해서는 갈 길이 멀다고 말하는 사람들도 있다.

을 반영하지 않기 때문이다. 미국에서도 미국 사회의 분리 성향을 반영하는, 다른 인종의 배우들이 함께 공연하지 않았던 시기가 오래 지속되었다.

공연 전통을 지속하고 유지해 온 사회에서 연극 관습은 한층 느리게 진화하며 고대의 형식은 계속 존재한다. 14세기 시작된 일본의 노 연극은 본래의 많은 관습을 변화 없이 유지하면서 오늘날에도 여전히 공연된다. 하지만 이처럼 오래 살아남은 전통 역시, 주목

할 만큼 그 형식이 안정적이라 하더라도 진화하며 수 세기에 걸쳐 진행되는 변화를 경험한다. 가령 인도의 카타칼리 같은 아시아의 전통적 형식들은 예전에는 해가 뜰 때부터 질 때까지 공연이 계속되었었다. 오늘날 이런 공연 전통은 계속되지만, 대부분은 3~4시간 정도로 공연 시간을 축소한다. 동시대 삶의 스타일과 새로운 청중들을 수용하기 위해서이다.

연극의 보편성

WHAT 어디에서나 연극에 적용될 수 있는 네 가지 보편성은 무엇인가?

연극 관습이 시대, 장소, 문화에 따라 특수하다고 해도, 도처 모든 연극에 적용되는 보편성이 있다. 보편적 질은 우리의 연극 경험과 연극의 본성을 정의한다.

연극의 보편적 자산

- 연극은 현재의 순간에 살아 있으며 살아 있는 배우와 청중의 현존을 요구한다.
- 연극은 덧없는 것이고 그 안에서 그 어떤 공연도 총체적으로 복제되거나 포획될 수 없다.
- 연극은 협업으로 이루어진다. 즉 연극은 함께 일하는 많은 사람들의 노력을 필요로 한다.
- 연극은 수많은 예술을 종합한 것이다.

연극은 살아 있다

빨라지는 심장박동, 예상 가능한 흥분의 급상승은 공연이 시작될 때 우리가 느끼는 것들이다. 경험이 풍부한 극장 방문객들도 살아 있는 연극의 청중과 함께할 때마다 이러한 각성을 느낀다. 영화를 보며 우리는 그저 더 많은 팝콘, 안락한 의자, 그리고 이완에 도달할 뿐이다. 우리를 계속 긴장시키는 연극에서 보자면 이것은 무엇인가?

무대 위 공연자는 살아 있으며 필수적인 존재이다. 눈앞에서 정서적이고 신체적인 도전을 감행하는 인간을 관찰할 때, 우리는 내재된 대담함과 위험을 감지한다. 빼먹은 구절, 쓰러지고 제대로 작동하지 않는 받침대, 기대치 않았던 사건은 가면을 벗겨 버리고 역할에 가려진 남성 혹은 여성을 드러낸다. 갑자기 우리는 인물에 가려져 잊고 있던 인간을 인지한다. 우리는 각각의 공연이 불화를 압도하는 승리라는 것을 안다. 극장에 가는 것은 기적을 믿는 것이다.

우리는 배우가 신체적으로 전환되고 감정을 수축시킬 때 경외심을 가지고 바라본다. 거장의 공연은 우리를 숨막히게 한다. 모든 공연은 불운에 대한 무한한 가능성을 지닌 여행이다. 그리고 여전히 매일 밤 그리고 실내복을 입고, 전 세계에서 배우들은 안전망도 없이 까치발로 걸어 나온다.

청중은 사건의 일부분이다. 우리는 우리의 현존, 우리의 행동과 반응을 통해 그것을 바꿀 수 있다. 심지어 활동적으로 참여하라고 초대받기도 한다. 우리는 방심하지 말아야 하며 우리의 역할을 해낼 준비가 되어 있어야 한다.

모든 것에 도전하는 살아 있는 배우와 보이지 않는 소통 라인에 반응하고 그것을 창조하는 살아 있는 청중, 이 두 가지 요소 없이 연극은 존재할 수 없다. 오늘날 우리가 TV와 컴퓨터와 함께 방에 갇혀 점점 더 많은 시간을 홀로 보낼 때, 극장은 함께 모여 공동체를 구성하고 대담한 행위의 살아 있는 증인이 되는 몇 안 되는 장소 중 하나가 된다.

> '라이브한' 사건을 전달하기 위해
> TV와 인터넷이 더욱 요구되는 시점에서,
> 라이브 그 자체의 정의는
> 재검토되어야만 한다.

연극은 덧없는 것이다

연극은 순간 속에 살아 있다. 그리고 연극의 그 어떤 요소도 정확하게 복제될 수 없다. 왜냐하면 연극은 살아 있는 배우와 청중 간의 상호작용, 그리고 그들이 시간과 공간 속 붙잡을 수 없는 순간에서 가져오는 어떤 것에 의존하기 때문이다. 덧없다는 말은 순간적이라는 의미이다. 연극의 시간은 현재이다. 만약 여러분이 그것을 기록하거나 영상으로 남긴다면, 그런 식의 복제는 연극 사건이 아니다.

살아 있는 공연으로서 연극의 이념은 오늘날의 네트워크 세계에서 도전받고 있다. 연극 공연은 점차 라이브 오케스트라를 대신하기 위해 영화와 비디오, 테이프에 녹음된 소리, 앰프에 담긴 목소리, 녹음된 음악 등을 받아들인다. 컴퓨터화된 인물은 살아 있는 배우처럼 동일한 공간에서 살아 갈 수 있다. 1990년대 초 전위예술가들은 **텔레마틱 공연**(telematic performance)을 탐색하기 시작했다. 텔레마틱 공연은 인터넷을 사용해 서로 다른 장소에 있는 배우와 청중을 모두 소집하는데, 이는 원거리 협업을 고려한 것이다. 거트루드 스타인(Gertrude Stein, 1874~1946)은 자신의 작품에서 비디오 화상회의를 통해 '원거리 인형조정술'을 실험했다. 아이오와와 뉴욕을 동시에 공연 현장으로 사용하면서, 배우의 얼굴과 몸을 한 장소에 투사했고, 배우의 가면과 의상은 다른 장소에 투사했다. 살아 있는 배우와 가상의 이미지를 혼종한 인물을 창조한 것이다.

그것은 영화나 비디오일 뿐이다. 그것은 청중이 경험하는 것이 아니다. 연극 사건은 시간, 장소, 청중과 공연자를 설정함에 있어 특별하다. 커다란 극장으로 작품을 옮겨 보자. 그러면 전체 동력이 변한다. 동일한 작품을 다른 날 밤에 보라. 그러면 배우들은 새로운 청중에게 끝없이 미세하게 적응하게 될 것이다. 임시 대역 배우가 끼어들면, 전체 배역은 변화를 꾀해야만 한다. 배우는 일상의 삶 속에서 신체적이고 정서적인 스트레스에 대처한다. 그리고 그것은 각각의 공연에 영향을 미친다. 작품의 기본 개요는 동일하지만, 정확하게 동일한 사건을 두 번 볼 수는 없다.

생각해보기

왜 연극 공연을 영화 속에 완벽하게 붙잡아 넣는 것이 불가능할까?

연극은 협업이다

어떻게 대사가 틀리지 않고, 받침대가 장소에서 벗어나지 않고, 배경막은 떨어지지 않으며, 조명과 음향 큐사인은 적시에 울리고, 의상은 꼭 맞고, 배우들은 큐사인에 맞춰 등장할까? 연극 사건이 성공적으로 진행될 수 있는 것은 공동체를 이루어 공통의 목표를 향해 일하는 사람들 덕분이다. 이들은 이음새가 보이지 않는 상상적 리얼리티를 창조한다. 협업을 이루어 노력하는 모든 이는 가치를 기부하는 사람들이다. 일부는 창조적 작업팀을 이루고, 나머지는 그들을 지원하는 스태프, 무대감독, 조수, 기술자들이다. 작품이 성공하려면 모두 똑같이 필요한 사람들이다. 긴밀한 유대가 극단원 사이에서 생겨난다. 이와 같은 가족의식이 많은 사람들을 연극으로 끌어오는 것이다. 창작을 공유하는 것은 즐거운 활동이다.

연극의 협업 과정에서 종종 간과되는 부분은 청중과 공연자들 사이에 일어나는 것으로, 곧 관객들의 반응은 연극 사건의 리듬을 형성하는 데 도움이 된다. 사람들이 함께할 수 있는 전 세계 공동체에서 관객은 연극을 만든다. 이 책은 연극이 어떻게 만들어지는지를 정확히 설명하기 위해 다양한 모든 재능기부자들의 역할을 고찰할 것이다.

연극은 수많은 예술을 종합한 것이다

많은 사람들이 연극 창작에 관여한다. 왜냐하면 연극은 많은 예술 재료를 포함하기 때문이다. 배우는 텍스트나 아이디어에 움직임, 춤, 발화, 노래를 통해 생명을 부여한다. 그것은 연출가, 극작가, 음악가, 안무가들의 도움으로 가능한데, 이들은 디자인되어야 할 공간 속에서 그런 일들을 결정한다. 그래서 연극은 공간 예술에 의존한다. 무대 세트는 디자인되고 색이 칠해지거나 조형적으로 만들어진다. 이렇게 만들어진 무대 세트는 공연을 위한 환경을 강화하기 위해 조명으로 밝혀진다. 조명 디자이너는 빛으로 조각하고 색을 칠한다. 배우는 무언가를 입거나 입지 않는다. 발가벗는다는 결정조차 의상 디자이너와 연출가의 예술적 선택을 반영하는 것이다. 가면도 만들어진다. 얼굴에는 색을 칠한다. 청중은 음악과 음향 효과를 듣는다. 각각의 요소는 작곡되어야 하고 디자인되어야 하며 예술가와 기술자에 의해 실행되어야 한다. 이 모든 요소는 연출가나 그런 기능을 맡아 봉사하는 누군가에 의해 조직된 다른 세계의 단일한 비전을 형성하기 위해 통합된다. 연극적 형식은 많은 예술 형식과 수많은 예술가들의 작업을 종합한 것이다. 연극 공연은 효과를 창출하기 위해 언어, 회화, 조각, 의상, 음악, 춤, 마임, 움직임, 조명, 음향을 취한다.

> " 연극 **예술**은 서너 개의 목소리를 가지고 있는데, 한 목소리의 주인이 그 나머지 목소리의 주인보다 **더 중요한** 경우는 결코 없다……. 말, 음악, 시각적인 것의 중요성 혹은 **표현성**은 표현된 것에 따라 다양하다. "

— 스탁 영(Stark Young), *The Theatre*

전통과 혁신

연극은 정지된 예술이 아니다. 형식은 시대에 걸쳐 변화하고, 오랜 기간 숭배되어 온 공연 전통조차도 혁신을 도모할 수 있다. 연극 실천가들은 새로운 형식을 고안해 내고 다른 문화로부터 테크닉을 빌려 오며 희곡을 재해석하고 새로운 테크놀로지를 통합하여 대중에게 다가선다. 오늘날 전 세계적 교환이 용이해지고 전통과 혁신은 서로 변환되며 전 세계에서 공존한다. 혁신과 재창조가 삶의 방식인 미국에서도 변화하는 인구통계, 경제, 정치를 반영하며 연극 형식은 빠르게 변화하고 진화한다. 오늘날의 연극을 이해하기 위해 우리는 동시대 공연을 형성하는 힘, 즉 포스트모더니즘이나 공연학 같은 움직임을 포함하여 세계화, 다문화주의, 탈식민주의 같은 현실 역시 고려해야 한다.

포스트모더니즘

20세기 후반 전 세계의 정치적, 사회적 변화와 함께 발전한 **포스트모더니즘**(postmodernism)은 단일하게 정의될 수 없는 복잡한 개념이다. 포스트모더니즘은 상이한 규율 속 이념과 추세의 다양성을 포함하고 연극에 엄청난 영향을 미쳤다. 궁극적 진실을 지닌 세계라는 관점과는 대조적으로, 포스트모더니즘은 의미나 보편적 이해라는 거대한 기획이 없는 모순과 불안정한 세계를 주장한다. 과거의 '진실'은 권력 — 전형적으로 유럽중심주의, 백인, 남성, 이성애적 체제 속에 구성된 것으로 이해된다. 이때의 권력은 권력 구조 외부에 위치한 그룹의 관점을 배제하고 무효화시킨다.

> **포스트모더니즘**은 주인에게 진실인 것이
> 노예에게는 진실이 아닐 수 있다는 점을 인지한다.
> 남성에게 진실인 것이
> 여성에게는 진실이 아닐 수 있으며,
> **이성애자**에게 진실인 것이
> **동성애자**에게는 진실이 아닐 수 있다.

오늘날 일부 집단의 문화적 지배가 타자에 대한 착취나 심지어 소멸이 될 수 있다는 점을 우리는 잘 알고 있다. 포스트모더니즘은 그들 자신의 역사, 철학, 예술 세계를 구축하기 위해 옛 세계 질서의 관점으로부터 자유로운 자들을 초청한다. 포스트모더니즘은 모든 동등한 타당성을 구축하려 하는데, 이는 '고급 예술'(정립된 형식적 미학 기준이 존재)로 표시되는 것과 '하위 예술'(우리 주변의 지역 문화)을 구분하는 것에 의문을 제기한다. 이러한 구분을 거부하면서 포스트모더니즘은 이전에는 주변적인 것으로 배제되고 권리를 박탈당했던 집단의 목소리와 예술적 표현이 한층 일반적인 관심을 받을 수 있도록 돕는다.

생각해보기

예술 작품을 구성하는 것을 어떻게 정의할 수 있는가?

포스트모더니즘은 '예술'을 새로운 관점에서 구성하는 것에 대해 오랫동안 지속되어 온 질문을 던진다. 또한 절대가치가 없는 세계에서 미학비평에 무슨 일이 일어나는가에 대한 논쟁을 일으킨다. 문화적 편견을 비난받지 않고도 예술 작품이 '좋거나' '나쁘다'고 말할 수 있는 사람이 있을까? 한때는 인정받는 정전이 있었다. 의문의 여지가 없는 걸작품의 명단도 있었다. 오늘날 우리는 그런 정전이 존재하는지, 만약 존재한다면 그것에 포함되는 예술품은 무엇인지를 묻는다. 오래된 전통적 정전의 위치는 어디인가? 어떤 유서 깊은 작품이 새로운 작품에 의해 대체될 수 있는가? 만약 포스트모더니즘이 진정으로 관점의 다양성을 껴안으려 한다면, 들려오는 새로운 목소리에 대한 여지는 남겨 둔다 해도 오랜 전통을 지닌 걸작품도 주요 연구 대상이 될 수 있도록 허용해야만 한다.

많은 연극이 오늘날까지 오랜 전통을 고수한다고 해도 포스트모더니즘은 우리가 세상을 보는 방식을 변화시킨다. 특별한 아이디어와 형식의 발전을 낡은 구조가 어떻게 방해하는가를 알면서도 다른 문화에 개방적이기 때문이다. 세계화에 힘입어 우리는 문화적으로 기여하는 모든 사람들에게 상을 주는 시대에 살고 있는 것이다.

세계화

'지구촌'이라는 표현은 동시대 삶의 리얼리티를 포착한다. 시간과 공간이 현대적 운송과 소통을 통해 압축되는 세상에서 문화적으로 고립되어 사는 것은 불가능하다. 사람들은 이곳저곳을 여행하고, 자신들의 문화적 전통을 운반한다. 그래서 우리 모두는 과거 세대는 들어 보지도 못한 방법으로 다양한 연극 형식에 노출될 수 있다. 하지만 지속적인 접촉에도 불구하고 우리는 여전히 우리에게 낯선 형식들과 조우한다. 그런 형식들은 우리를 당황하게 만들고 이해를 거부한다.

세계의 전통과 혁신

포스트모던 절충주의

고정된 형식이나 전통적인 스타일을 포기하면서, 포스트모더니스트들은 새로운 형식을 창조하기 위해 스타일과 장르를 혼합하는 자유를 만끽했다. 오늘날 캐나다의 연출가 로베르 르파주(Robert Lepage, 1957년 생)의 작품에서 영화와 비디오를 살아 있는 극 행동과 결합시킨 것을 보는 것은 특별한 일이 아니다. 벨기에의 시디 라르비 세르카위(Sidi Larbi Cherkaoui, 1976년 생)의 공연에서 연기, 텍스트, 춤은 함께한다. 혹은 〈애비뉴 큐(Avenue Q)〉처럼 인형과 살아 있는 배우가 브로드웨이 무대에 함께 서는 경우도 있다. 런던 글로브 시어터(London's Globe Theatre)의 〈카타칼리 리어왕(Kathakali King Lear)〉처럼 한때는 조악해 보였지만 이제는 그 차이 때문에 가치를 인정받고 있는 다른 문화들로부터 자유롭게 차용한 스타일도 존재한다. 〈카타칼리 리어왕〉은 양식화된 인도 연극의 움직임, 의상, 메이크업, 노래를 셰익스피어 텍스트와 혼합했다. 이러한 새로운 스타일을 통해 연극 생산을 위한, 새롭게 조직화된 시스템과 새로운 방식의 창조와 협업이 생겨난다.

▶ 프랑스 연극 전통의 성채인 코메디 프랑세즈(Comédi Française)는 2011년 미국 희곡을 최초로 제작·공연했다. 리 브루어(Lee Breuer, 1937년 생)가 제작한 테네시 윌리엄스(Tennessee Williams, 1911~1983)의 〈욕망이라는 이름의 전차(Un Tramway Nommé Dé-sir)〉는 미국 남부의 비유로서 일본을 활용하면서 스타일의 절충적 혼합을 특징적으로 보여 주었다.

세계화는 종종 현대화가 덜 진행된 사회에 부정적인 효과를 가져온다. 그런 사회는 전통적으로 공동체의 가치와 제의적 공연을 연결시키는 고대 문화에 의해 단결해 왔다. 그런 것들이 새로운 사회경제적 구조에 의해 위협받고 '현대적' 삶의 방식에 노출된다. 전근대에 생겨난 많은 전통적 연극은 그것들이 생계를 위해 의지하는 공동체 삶의 일부이다. 오늘날 이런 사회의 새로운 세대는 자신을 구체화하는 전통적 가치와 고대 연극 형식의 의미에 대해 질문한다. 그 결과 전통적 공연은 공동 가치의 표현과 일상적 존재의 요소로서의 위치를 상실한다. 전통적 공연 형식은 종종 정체성을 내세우고 문화적 상징으로 활용되면서, 그도 아니면 관광객들이나 유혹하면서 시(市)에서 운영하는 박물관이나 대학 연극으로 이관된다. 미술관과 도서관, 혹은 CD 속에 보관되는 다른 예술 형식들과 달리 연극은 오직 살아 있는 청중과의 살아 있는 교환의 순간 속에서 존재한다. 일단 공연 형식이 대중과 관계 맺는 데 실패하면 그 생존 여부가 위협 받는다. 그리하여 많은 고대 형식들은 계속 살아남기 위해 시대적 변화에 적응할 수밖에 없었던 것이다.

> **문화적** 가치의 직접적 **반영**인 연극은
> 예술 가운데 가장 불가사의하다.
> 그래서 오늘날, 이전보다 훨씬 더 많이
> 차이를 이해하고 인정할 필요가 있다.

역설적으로 어떤 사회는 자신들의 전통적 형식을 포기하는 반면, 다른 사회에서는 세계화를 통해 그런 전통적 형식의 아름다움을 자각하고 흥미를 느낀다. 하나의 문화는 다른 문화가 거부하거나 버린 것을 빌려오거나 전용한다. 때때로 이는 점점 더 많은 소통을 가능하게 하지만, 그것이 전통적 연극 형식을 파괴하거나 희석시킬 것이라고 걱정하는 사람들도 많다. 전통적 연극 형식의 생존은 이제 동시대에 적응하는 능력에 달려 있다. 오늘날의 연극이 그것의 내밀한 공동의 근원으로부터 빠져나오면, 전통적 연극을 보는 공동체를 기반으로 하는 청중 다수가 배제될 수 있다.

서로의 영화를 보고 서로의 음식을 먹고 서로의 물품을 사용하는 경계 없는 세계에서 우리는 문화가 점점 균질화되는 것을 볼 수

◀ 한때 모든 정치는 지역적이었지만, 오늘날의 정치는 전 지구적이다. 공유하는 문제, 긴장, 딜레마, 고통에 의해 우리는 통합된다. 동시대 연극이 우리의 일반적 관심을 전달하려 할 때, 그것은 유사한 주제에 집중하게 되고 유사한 형식을 전 세계 도시의 관객들에게 가져다준다. 도쿄, 뉴욕, 파리, 서울, 시드니에서 교양 있는, 대개 중산층 청중들은 많은 동일한 상업 연극을 본다. 즉 전 세계를 순회하는, 기업의 후원을 받는 규모가 큰 제작물, 미국의 뮤지컬, 국제 연극 페스티벌이나 중심 도시를 순회하는 정착된 아방가르드 공연 등이 그것이다. 사진은 도쿄의 세타가야 퍼블릭 시어터(Setagaya Public Theatre)에서 공연된 뮤지컬 〈판타스틱스(The Fantasticks)〉의 한 장면이다.

있다. 문화적 차이를 중시하는 사람들은 세계적으로 산재된 대중오락을 지지하지만, 많은 공연 형식이 멸종될까 두려워한다. 연극 그 자체는 세계화된 전자시대에서 위험에 처한 예술일 수 있다.

생각해보기

세계적으로 산재된 대중오락이 지닌 장점과 단점은 무엇이라고 생각하는가?

이브 엔슬러
개인적인 것이 정치적인 것이다

주목할 만한 예술가

이브 엔슬러(Eve Ensler, 1953년 생)의 1996년 일인극 〈버자이너 모놀로그(The Vagina Monologues)〉는 가장 내밀한 신체 부위와의 관계에 대해 토론하는, 전 세계 200명이 넘는 여성들의 인터뷰를 모은 공연이다. 그렇게 함으로써 이브 엔슬러는 강간, 근친상간, 학대와 불구의 경험뿐만 아니라 젠더, 사랑, 결혼, 섹슈얼리티에 대한 생각을 드러낸다. 여성 생식기를 언급하기를 거부하는 사회적 금기를 공적인 공개 토론회에서 간단히 깨부숨으로써 그녀는 우리 시대의 가장 긴급한 이슈 중 일부를 드러냈다. 〈버자이너 모놀로그〉는 궁극적으로 여성들이 그들 존재의 가장 사적인 곳에서 세계의 사건, 사회적 탄압, 가정의 역기능의 결과에 고통받는다는 것을 신랄하게 상기시킨다. 자신의 몸을 외

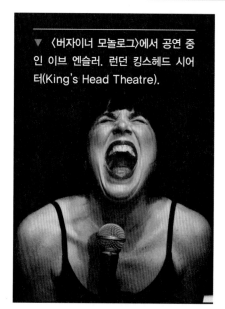

▼ 〈버자이너 모놀로그〉에서 공연 중인 이브 엔슬러. 런던 킹스헤드 시어터(King's Head Theatre).

설스럽고 심지어 그들 자신의 것이 아닌 것으로 생각하도록 오랫동안 교육받아 온 여성들은 공연을 통해 금지되었던 정체성을 자부심을 가지고 되돌아볼 권리를 부여받는다.

엔슬러는 전 세계 여성과 소녀를 향한 폭력을 멈추게 할 성전(聖戰)을 위한 영감으로 작품을 활용한다. 2월 14일 브이-데이(V-day) 지역 그룹과 대학생이 진행한 자선공연에서는 76개국 여성들을 보호할 기구 설립을 위한 기금을 모았다. 2010년에는 5,400개 이상의 브이 데이 자선 이벤트가 열렸다. 이처럼 세계적 변화를 낳는 아방가르드 솔로 공연자가 작업한 놀라운 스토리는 곧 우리의 삶을 변화시키는, 계속되는 연극의 힘에 대한 증언이다. 세계화의 시대, 가장 사적인 스토리가 전 세계에 울려 퍼졌다.

다문화주의

다수의 문화에서 충분히 재현되지 못하는 집단들은 전통적으로 오랫동안 그들 공동체의 특수한 요구에 응답하는 작품을 생산하는 극단(company)을 만들어 왔다. 그들이 만들어 낸 작품은 종종 정체성에 대한 자부심의 원천을 이루며 공공의 지각을 다시 구성하기도 한다.

▼ 이스트 웨스트 플레이어즈(East West Players)에서 공연된 줄리아 조(Julia Cho)의 〈두랑고(Durango)〉에서는 한 남자와 그의 두 아들이 정체성과 의무에 직면한다. 로스앤젤레스에 위치한 이 중요한 아시아계 미국인 극장은 1965년 이래로 아시아 태평양계 미국인들의 경험에 대해 목소리를 내고 있다.

2011 Stewart Goldstein

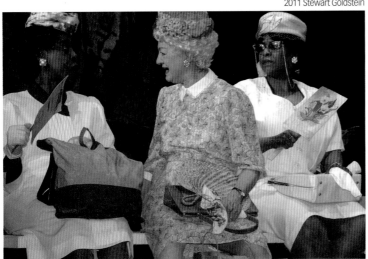

▲ 세인트 루이스 흑인 레퍼토리 극단(Saint Louis Black Repertory Company)은 아프리카계 미국인의 관점에서 연극을 만든다. 셰리 셰퍼드-마셋트(Sherry Shephard-Massat)의 〈방문을 기다리며(Waiting to Be Invited)〉에서는 한 흑인 중년 여성이 시민권 운동이 벌어지는 동안 백화점 간이식당을 통합하려 한다.

▶ 〈노래해요, 울지 말아요(Canta y no llores)〉는 죽은 자의 날을 기념하는 공연으로, 오리건 포틀랜드에 있는 오아시스 오브 라티노 컬처(Oasis of Latino culture)의 미라클 시어터 그룹(Miracle Theatre Group)에서 마르텡 밀라그로(Martín Milagro)가 만들었다. 두 개의 언어로 진행된 공연은 올가 산체스(Olga Sanchez)가 연출했다.

다문화주의

다문화주의(multiculturalism)는 동일한 정치 시스템 아래 살아가는 비주류 문화에 대한 존중을 요구한다. 다문화주의는 시민권 운동, 여성 운동, 베트남 반전 운동이 비주류 집단의 의식을 불러일으켰던 1960년대와 1970년대 사회적·정치적 자각으로부터 생겨났다. 지난 수십 년은 정체성 정치의 시대였고, 북아메리카의 소수 집단들은 점차 부여받은 자신의 권리를 알게 되었다. 이와 유사한 정치적 경향이 유럽, 아시아, 남아메리카, 오스트레일리아로 확산되었다.

연극도 정체성에 대한 자부심을 표현했다. 왜냐하면 연극은 특수한 공동체가 그들 자신을 재현하고 '재현존하는 것'을 가능하게 하기 때문이다. 다문화주의는 포스트모더니즘과 연결된다. 왜냐하면 주류 연극에 의해 무시되었거나 주변화되었던 관점, 가령 여성, 노년층, 장애인, 아프리카계 미국인, 아메리카 원주민, 아시아계 미국인, 라틴아메리카인, 게이와 레즈비언 등이 자신들의 관심에 대해 말하는 연극 작품을 창작할 수 있기 때문이다. 그다음 순서로 앞으로 보게 되겠지만, 특수한 공동체의 요구에 응해 최선의 목소리를 들려주기 위해 연극 형식이 다시 만들어진다. 다문화주의를 비

인종 연극 : 새로운 것은 오래된 것이다

20세기 초 미국과 캐나다의 인종 연극은 이민 집단에게 그들의 토박이 언어로 된 오락물을 제공했다. 인종 연극은 문화적 허브와 만남의 장소로 봉사하는 한편, 동화와 오랜 전통을 포기하도록 요구했던 당시 새로운 미국인에 대한 열망과 이상주의를 제시했다. 초기 인종 연극 중 일부는 미국인과 캐나다인이 점령한 연극 문화의 연극 형식을 활용했다. 일부 또 다른 집단은 그들의 고향에서 자신들과 함께 온 연극 형식을 활용했다. 이러한 시작 당시의 인종 연극은 오늘날에는 공연되지 않는다. 뒤이은 배우 세대가 주류 문화에 동화되었고 브로드웨이와 할리우드가 이들을 유치했기 때문이다.

오늘날 새로운 이민 집단은 그들 본토의 연극 전통을 함께 가져온다. 그러나 그들이 이민 온 곳은 차이에 한층 개방적인 미국이다. 이들은 미국의 맥락에서 자신들의 전통을 기념할 수 있고 여전히 이민 공동체 외부의 청중들을 매혹시키는 새로운 종류의 다문화주의 공연을 발전시켰다.

난하는 사람들은 다문화주의가 한층 심오한 문화적 교환을 증진시키기보다 다양한 공동체를 분리할 뿐이라고 주장한다. 다문화적 연극은 집단 정체성, 믿음, 실천을 확언하고 탐색하고 도전하기 위해 부인할 수 없이 가치 있는 공개 토론회를 제안한다. 또한 다문화적 연극은 연극에서 들려오는 새로운 목소리를 허용한다.

극장은 우리가 누구인가를 탐색하는 장소이다. 미국인이 된다는 것은 무엇을 의미하는가? 여성은? 게이는? 장애인은? 라틴아메리카인은? 피부색은? 우리 모두는 다양한 정체성을 지닌 채 그중 서너 개의 결정적으로 분명한 그룹에 속한 것이 아닌가? 정체성이란 우리가 내부에서 운반하는 어떤 것인가 아니면 타자에 의해 우리

에게 투사된 어떤 것인가? 이런 질문들은 많은 동시대 연극 작업의 주제를 이룬다. 새로운 연극 형식과 텍스트는 이런 질문들, 그리고 그 외 다른 다문화적 문제들을 탐색한다.

공연을 통해 대니 호치(Danny Hoch)와 사라 존스(Sarah Jones)는 타자화된 여럿 가운데 중동인, 중국인, 흑인, 유대인, 라틴아메리카인, 카리브인, 게이 인물에 끊임없이 빠지고 또 빠져나오면서 정체성의 지각을 탐색한다. 이들은 청중들이 인종과 종족의 정체성을 구성하는 것이 무엇인지를 질문할 수 있도록 도전을 계속한다. 만약 그것이 어떤 역할로 수용될 수 있다면 말이다. 극작가 아나이 게이오가마(Hanay Geiogamah)가 미국 원주민을 위해, 체리 모라가(Cherrie Moraga)가 멕시코계 미국인들을 위해 그랬던 것처럼 다른 예술가들도 자기 집단에 내재된 정체성을 탐색한다.

포스트콜로니얼리즘

포스트콜로니얼리즘은 라틴아메리카, 아시아, 아프리카의, 한때 식민지였던 지역의 지리적 경계 안에서 정체성을 탐색한다. 식민주의의 압제 아래 살아온 옛 식민지는 여전히 식민주의의 유산에 반응한다. 제국의 권력은 일단 토착 문화 형식을 박멸하거나 착취하려 했다. 정복당했던 사람들은 이제 그들 자신의 문화유산, 그들의 자아상과 전통에 가해졌던 식민 지배의 영향을 이해하려 한다.

유럽인들은 세계를 식민지로 만들면서 자신들의 극문학 전통을 가져왔다. 토착 공연 전통은 종종 억압되고 두려움의 대상이 되거나 정치적 목적을 위해 착취되었다. 연극 예술가 세대는 자국에서 만들어진 형식은 조악한

◀ 이민 인구의 증가와 함께 국가가 한층 이종적으로 성장할 때 다문화적 연극은 전 세계로 확산되었다. 사진의 샤바나 레만(Shabana Rehman)은 노르웨이에서 파키스탄 사람으로 살아가는 삶이란 어떤 것인지를 보여 준다.

나이지리아의 극작가, 시인, 소설가, 에세이스트이자 노벨상 수상자인 월레 소잉카(Wole Soyinka, 1934년 생)의 연극 작품은 나이지리아의 변화된 정치적 상황, 식민주의의 유산, 제의와 요루바족의 믿음의 힘을 과거·현재·미래의 흐름 속에 전달하면서 아프리카와 서구 유럽의 영향력이 함께 만나도록 이끌었다. 소잉카의 삶과 작품은 많은 포스트콜로니얼 예술가들이 직면한 갈등과 딜레마를 구체화한다.

서부 나이지리아에서 태어난 소잉카는 나이지리아에서 대학 교육을 받고 1957년 영국 리즈에서 드라마 연구로 학위를 취득했다. 1960년 영국의 지배로부터 나이지리아가 독립을 쟁취하자 소잉카는 나이지리아로 돌아와 조국의

독립을 기념하기 위해 자신의 첫 번째 주요 희곡인 〈숲의 춤(A Dance of the Forests)〉을 연극으로 공연할 극단을 만들었다. 〈숲의 춤〉은 나이지리아인들이 자치를 위해 필요한 지혜를 발휘하지 않을 경우 다가올 정치적 타락을 경고한다. 일부에서는 소잉카가 유럽의 형식을 사용하는 것을 엘리트 미학이라고 칭하는데, 이 점은 그의 나이지리아 정치 비판과 함께 여러 면에서 비난받았다.

소잉카는 나이지리아 시민전쟁 기간이었던

1965~1967년에 정치 활동을 이유로 체포되었다. 사면 후 소잉카는 나이지리아를 떠나 영국으로 자발적 추방에 들어갔다. 영국에서 그는 박사 학위를 취득했는데, 이 기간 동안 문학·정치·제의에 관한 비평 에세이뿐만 아니라 주요 희곡도 썼는데, 1986년에 노벨 문학상을 받았다. 현재 그는 미국과 나이지리아의 고향에서 시간을 나누어 지내고 있다. 소잉카는 전 세계에서 공연되는 희곡을 계속해서 집필하며 작품을 통해 정치적 이슈에 대해 발언한다.

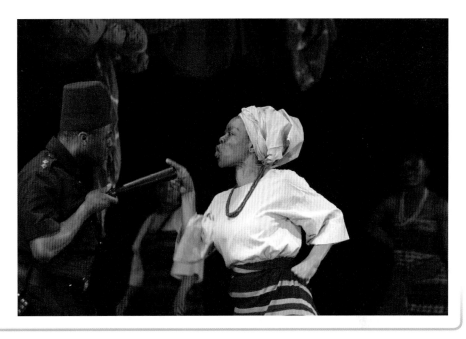

▶ 2009년 런던 내셔널 시어터(National Theatre)에서 공연된 소잉카의 〈죽음과 왕의 기수(Death and the King's Horseman)〉. 제복 입은 중사 아무쟈가 전통 의상을 입은 요루바족 여성과 마주했을 때 유럽과 아프리카의 신념 체계가 충돌한다.

것이며 유럽 모형을 모방해야 한다고 교육받았다. 프랑스의 식민지에서 코르네이유와 몰리에르가 공연되었던 것처럼, 영국의 식민지에서 셰익스피어는 고등학교에서 의무적으로 배워야 하는 희곡이었다. 라틴아메리카의 식민지에서는 정복의 시대에 번영을 누렸던 스페인 황금시대의 장르가 도입되었다. 가끔 토착 극작가들은 남아메리카의 풍속극(costumbrista)에서처럼 지역색, 지역의상 혹은 방언을 끼워 넣기도 했지만 기본적으로 희곡 형식은 유럽 형식에 머무르고 정복의 언어를 통해 쓰였다.

> 19세기 스페인에서 시작된 **풍속극**은
> 지역 풍습과 민속을 묘사한다.
> **라틴** 연극과 **남아메리카** 연극은
> 이런 유럽식 장르를 통해
> **식민 지배** 이후 지역 문화를 기념했다.

오늘날 포스트콜로니얼 상황에 놓인 예술가들은 모순된 위치에

서 있는 자신들을 발견한다. 이제는 토착 문화를 기념할 수 있을 만큼 자유로워진 반면, 많은 수가 제국주의 지배의 위선과 도덕적 파산을 노출하기 위해, 습관적으로 혹은 교육받은 대로 한때는 거부했던 바로 그 유럽 형식을 선택한다. 그 결과, 부여된 문화와 토착 전통 사이의 긴장이 생겨난다. 많은 예술가들이 그들 안에 두 형식이 모두 살아 있으며 그것들은 실제 혼종 문화적 존재라는 것을 발견한다. 이들은 지역의 공연 스타일을 위해 유럽 연극 전통의 영향을 떨쳐 버리려고 애쓴다. 하지만 그들에게 주어진 식민지의 (연극) 형식은, 세계화 시대를 맞아 발전의 아이디어에 의해 강화되고 있는 그들의 의식을 붙잡는다. 이러한 이유 때문에 과거의 식민지, 특히 아프리카에서 연극을 볼 때 우리는 종종 뒤섞이거나 나란히 서 있는 두 개의 전통을 본다. 어떤 사람은 토착 공연과 글로 쓰인 말이 뒤섞인 아프리카의 연극 작품을 억압의 도구를 통제하기 위한 방법으로 간주한다. 유럽의 역사에 의해 글로 기록되거나 지워진 사람들의 이야기를 작성하며 누군가의 내러티브를 구성하려 한다는 것이다.

대부분의 아프리카 공연은 텍스트에 기반한 공연이 아니다. 많은 방언들이 글로 쓰인 언어를 가지고 있지 않다.

상호문화주의

다양한 문화에서 나온 전통의 혼합을 **상호문화주의**(intercultura-lism)라고 부른다. 관심 혹은 마찰에 불을 붙이기 위해 다양한 문화 간 교환과 상호작용을 촉진한다는 점에서 상호문화주의는 다문화주의를 능가한다. 생생한 토착 공연 전통은 어쨌든 식민지 시대를 살아냈으며, 역사의 특이한 역전 속에서 그 안에 내재된 연극성과 그것이 구체화시키는 공동의 가치 때문에 유럽과 아프리카에서 격려받고 있다. 20세기를 거쳐 현재까지도 연극 예술가들은 제의에 기반한 고대 공연 전통 속에 우리의 깊은 정신적 본질과 연결되고 보편적 인간 언어를 제공할 수 있는 연극이 존재한다는 믿음 때문에 고뇌한다. 일부 역사적 아이러니 속에서 한때는 서로에게 재앙이었던 전통이 이제는 연극 예술가들의 영감의 원천으로서 나란히 함께한다. 연극 예술가들은 상호 이해 아래 서로의 연극 관습을 뒤섞고 차용하고 삽입하고 엮어서 짠다.

다른 문화에 매혹되는 것은 새로운 현상이 아니다. 기록으로 확인가능한 그 옛날, 다른 나라로 여행했던 사람들은 그들이 발견한 전통에 놀라곤 했다. 많은 예술가들이 타국의 형식과 아이디어가 그들 작품에 미치는 영향에 대해 알고 있었다. 세계화는 우리를 타국의 형식과 아이디어에 더욱 격렬하게 노출시킨다. 한때는 두서없고 거칠었던 문화 관광이 다른 문화 예술 형식을 의식적으로 차용하고 뒤섞고 흡수하고 전용함으로써 새로운 혼종적 형식이 되었다. 상호문화주의는 위험 없이는 존재할 수 없다. 상투성, 오용, 문화적 상징을 훼손할 위험, 그리고 일종의 문화적 제국주의에 연계될 위

> **생각해보기**
>
> 예술가들이 다른 문화로부터 자유롭게 차용한 전통적 형식은 예술가들의 예술적 표현을 위해 단순히 사용될 수 있을까? 혹은 정치적이고 역사적인 맥락을 항상 고려해야 할까?

↻ 세계의 전통과 혁신

피터 브룩의 〈마하바라타〉와 상호문화적 연극 실천

영국 연출가인 피터 브룩(Peter Brook, 1925년 생)의 1985년 작으로 힌두교의 바탕을 이루는 서사시 〈마하바라타(The Mahabharata)〉가 야기한 논란은 상호문화적 공연을 둘러싼 많은 이슈를 분명하게 드러낸다. 이미 잘 알려진 것처럼, 브룩은 파리에 국제연극연구센터(Centre International de Recherche Théâtrale)를 세웠던 1970년, 연극 탐색의 새로운 시기에 돌입했다. 국제적인 배우 그룹과 함께 브룩은 연극적 표현과 소통의 보편적 형식을 추구했다.

9시간 동안 공연된 〈마하바라타〉는 1985년 프랑스 아비뇽 축제에서 초연되었다. 공연은 엄청난 서사시를 사건들로 축소했는데 판두족과 쿠르족 사이의 기념비적인 전투를 포함, 사건을 끌어 나가며 전쟁과 파괴라는 주제에 초점을 맞추었다. 이 작품은 유럽을 비롯, 미국, 호주, 일본에서 순회 공연되었다.

아비뇽과 오스트레일리아에서는 채석장에서 공연되었는데, 이곳의 반향음과 탁 트인 자연환경이 작품에 원시적인 강렬함을 심어 주었다. 또한 불, 대지, 물의 자연 요소가 사용되어 놀라운 효과를 만들어 냈다. 무대 위에는 실제 강물이 있었고, 어떤 장면에서는 화염의 벽이 만들어졌다. 인도에서 영감을 얻은 의상은 대개 단순했으며, 무대 장치는 거의 없었다. 돗자리와 현수막이 장면 설정을 위해 사용되었고 배우들의 동작이 섬세한 무대 장치를 대체했다. 일본 작곡가인 츠치토리 토시(Tsuchitori Toshi)는 공연 중 일부가 즉흥적으로 연주되기도 한 악보를 완성하기 위해, 동양의 피리, 원시적인 대나무로 만든 관악기, 고둥 껍데기, 일본의 태고(太鼓), 인도의 평면 북, 징, 그 외 다른 악기들을 사용하여 세계 음악들의 효과를 결합시켰다. 브룩은 또다시 특출난 연극적 경험을 창조했다.

본국인 인도에서 공연되는 〈마하바라타〉의 구어적 발화와 공연에 익숙한 많은 인도 비평가들과 남아시아 학자들은 브룩이 보여 준 연극성에 감화되기는 했지만, 그의 공연이 심오한 힌두교 서사시에 대한 천박한 '오리엔탈리스트'의 관점을 드러냈다고 보았다. 인도에서 조사를 하는 동안 브룩이 인도 마을의 공연자들을 무시했다든가 때때로 제의적이고 예술적인 고려가 없는 방식으로 공연에 대해 요구했다든가 등의 고유한 전통에 대해 브룩이 범한 무례를 둘러싼 이야기들은 브룩이 인도 문화유산의 중심이 되는 작품을 자신의 목적을 위해 훔쳐 갔다는 정서로 악화되었다. 문화와 종교, 혹은 그것을 탄생시킨 사람과 그것이 중요한 살아 있는 전통으로 남아 있는 이유가 되는 사람들을 염두에 두지 않았다는 것이다. 영국이 인도를 식민지로 삼았던 것이 이러한 문화적 교환의 배경으로 작용했는데, 문화적 교환은 식민지 초기의 착취와 지배를 재연한 것으로 보였다. 그러나 이 작품은 인도 철학과 〈마하바라타〉 텍스트에 대한 관심을 촉발했고 이와 같은 고대 전통에 대한 의식도 고취했다. 또한 상호문화적 실천에 관한 많은 논쟁을 고무하였다.

▲ 상호문화적 차용은 〈아랍 비극 : 리처드 3세(Richard III: An Arab Tragedy)〉에서 보이는 것처럼 모든 방향에서 진행될 수 있다. 쿠웨이트 태생의 연출가 술라이만 알 바쌤(Sulayman Al Bassam)은 독재자의 피비린내 나는 집권을 다룬 셰익스피어의 희곡을 각색하여 유전이 풍부한 왕국을 설정했는데, 이는 우리 시대의 알레고리이다.

험이 있다.

20세기의 출발과 함께 유럽 대륙을 순회하기 시작한 아시아 공연에 흥미를 느낀 유럽의 전위예술가들에 의해 상호문화적 연극은 초기 탐색을 시작할 수 있었다. 1920년대 프랑스에서는 연출가이자 비평가였던 자크 코포(Jacques Copeau, 1879~1949)가 프랑스 배우들을 훈련시키는 데 아시아의 동작 기술을 활용했다. 이러한 차용은 종종 몰이해 속에서 이루어지지만, 다른 문화 형식에 대한 오해조차 때로는 생생한 예술적 갱신의 원천이 될 수 있다. 베르톨트 브레히트(Bertolt Brecht, 1898~1956)의 중국 경극에 대한 부족한 지식도 다음 장에서 논의할 그의 서사극 개념을 형상화하는 데 도움이 되었다. 리처드 로저스(Richard Rogers, 1902~1979)와 오스카 해머스타인(Oscar Hammerstein, 1895~1960)은 제의적인 아시아 춤 형식을 〈왕과 나(The King and I)〉에서 사용했다. **오리엔탈리즘**(orientalism)이라는 용어는 이런 류의 이국풍의 아시아 예술을 지칭하며, 이제는 아시아 형식에 부과된 서구적 관점을 함축한다.

공연학

연극학의 범위는 **공연학**(performance studies)이라는 새로운 영역에 의해 확장되었다. 공연학은 연극을 단지 '수행적' 요소를 지닌 사건의 연속체 중 하나로 간주한다. 공연학은 종교적 제의, 스토리텔링, 스포츠 이벤트, 게임, 스트립쇼, 퍼레이드, 강연, 정치 회의 같은 서로 다른 활동 또한 설정 공간, 설정 기간, 배우, 청중들이 존재하고 평범한 것의 외부에서 어떤 일이 일어나고 있다는 인식을 지닌다. 공연학의 영역은 우리에게 이러한 형식을 논의할 수 있는 어휘를 제공한다.

공연학은 연극적 사건을 구성하는 것에 대한 우리의 좁은 관점을 넘어, 서구 전통 내부의 특이한 형식뿐 아니라 전형적인 유럽인

과 미국인의 경험 외부에 놓인 형식을 사용하는 문화들의 공연을 고찰하도록 해 준다. 이에 대한 예는 연극 강의실에서 아프리카 사람들의 축제나 발리의 광대 제의를 공부하는 것이 될 수 있다. 혹은 세계 레슬링 오락 시합이 어떻게 연극의 요소를 사용하는지를 관찰하는 것일 수도 있다. 연극은 살아 있는 것이다. 연극에는 역할을 맡아 청중 앞에 서 있는 배우가 있다. 대본이 있고 특별한 공간도 있고 기간도 정해져 있다. 배우와 청중 사이에 상호작용도 일어난다. 그리고 연극은 정확히 반복될 수 없는 것이다.

공연학은 인간 행위와 사회적 상호작용을 이해하기 위한 토대를 제공할 수 있다. 우리도 많은 시간과 역할 속에 있다는 점을 의식하며 연기하면서 실제로 '공연을 한다.' 특수한 활동을 위한 적합한 의상과 머리 스타일, 태도를 선택할 때, 사실 우리는 다양한 역할을 위해 매일 자신을 준비시킨다. 그럼에도 우리가 우리 삶을 처음으로 '공연한다'고 생각하는 것은 안정적이고 고정된 정체성을 지닌 우리의 감각에 반(反)하는 것처럼 보인다. 하지만 우리가 다른 상황에서 어떻게 '행동하는가'를 생각해 보면, 우리가 상이한 경우와 상호작용에 맞는 서로 다른 가면을 쓴다는 것은 분명하다. 우리가 우리의 정체성(젠더와 섹슈얼리티처럼 기본적인 것들조차)을 만든다

▲ 정치적 저항에서 연극적 요소, 즉 행렬을 이루는 인형, 의상, 음악의 사용이 늘어나는 것은 연극과 다른 공연 행위의 결속을 강화한다. 사진 속 런던 시위에서 이란인들은 이란 대통령 마흐무드 아흐마디네자드에 반대하는 목소리를 낸다.

배우와 청중 사이의 인간 교환은 연극 경험에서 중심적인 것이기에 우리는 종종 과학과 기계를 살아 있는 공연의 적대자로 간주한다. 하지만 연극의 역사를 관통하는 모든 시기에 걸쳐 무대는 유용한 테크놀로지를 사용하여 연극의 표현적 힘을 강화시켰다. 테크놀로지는 우리 삶의 힘이며, 연극 형식은 그 힘을 사용하고 반영하며 논평도 한다. 오늘날 연극은 전례 없는 기술적 도구를 마음껏 활용한다. 기술적 도구는 창조적 가능성을 확장시키고 연극 참여자들이 연극 공연의 한계를 다시 생각하도록 만든다.

테크놀로지는 또한 쉽게 접근할 수 있는 영화, TV, 비디오, 인터넷 같은 매체를 통해 연극과 경쟁한다. 이러한 형식의 매체는 스토리텔링 테크닉과, 과거에는 유일하게 살아 있는 연극만이 점유했던 긴장의 특수 효과를 채택한다. 초기의 영화는 종종 연극을 모방했다. 초기의 TV 프로듀서들은 TV 드라마를 '응접실의 연극'이라고 불렀다. 한때 좋은 희곡은 영화나 TV시리즈의 토대가 되었다.

오늘날 영화는 〈라이온 킹(The Lion King)〉이나 〈시스터 액트(Sister Act!)〉, 〈캐치 미 이프 유 캔(Catch Me If You Can)〉 같은 브로드웨이 쇼로 눈을 돌린다. 이제 다른 매체에서 생산된 스토리나 시나리오 양식이 연극 상연물의 창작과 감상을 끌어낸다. 디즈니사는 〈미녀와 야수(Beauty and the Beast)〉 같은 흥행 영화를 기반으로 쇼를 생산한다. 상업 연극이 점차 우리 문화에 스며든 기업의 대중오락 형식을 닮아 가는 것에 대한 우려의 목소리도 있다.

는 생각은 결국 동시대 연극에 영향을 미쳤다. 정체성을 구성하고 해체하는 것은 인물이라는 전통적 개념을 해체하며 동시대 연극에서 되풀이되는 주제가 되었다. 연극이 삶의 흥미로운 은유인 반면 삶은 연극이 아니다. 연극은 강화되고 객관화되며 심미적인 것이고 프레임을 지니며 구분되고 통제된다.

> **생각해보기**
>
> '실제' 삶과 공연을 구별하는 것은 무엇인가?

왜 오늘날 연극인가?

WHAT 오늘날 세계에서 연극이 담당하는 역할은 무엇인가?

전자 매체에 손쉽게 접근할 수 있음에도 불구하고 사람들은 고대 예술 형식에 계속 끌린다. 살아 있는 공연의 긴장과 활기를 대체할 수 있는 것은 아무것도 없다. MTV의 존재도 마돈나의 라이브 공연을 보기 위해 티켓을 사려고 줄을 선 사람들을 멈추게 할 수 없다. 레이디 가가가 "SNL"에 출연했을 때, 그녀의 팬들은 TV 시청 대신 스튜디오의 관객석을 차지하기 위해 뉴욕 시 거리에서 일주일 동안 밤을 지새웠다. 사실 전자 매체는 만져보고 싶은 공연자는 물론 동일한 공간 속에 제시되는 우리들의 욕망도 공급해준다. 영화계 스타들이 브로드웨이에서 공연하는 경우, 그들은 쉽게 비디오를 빌려 볼 수도 있는 그들을 보기 위해 굳이 극장을 찾은 관객들을 매혹시킨다. 연극은 배우와 청중 간 상호 소통 속에서 발견되는 직접성 그리고 현존과 관계 맺지만, 오락물의 모든 전자 형식은 일방향이다. 여기에서 반응하고 느낌을 주려는 우리의 기본적 동경은 충족된다. 전자 오락물은 연극을 대체하기보다는, 연극의 생생하고 직접적인 인간 본질과 점차 개성을 잃어 가는 세계에서 연극이 제공할 수 있고 제공해야만 하는 것을 강력하게 상기시키는 데 헌신한다.

공유된 목표를 향해 타자와 작업하는 엄청난 기쁨이 있다. 밤을 여는 위험을 함께한다는 것은 긴밀한 경험이다. 작품 생산을 위해 작업하는 데서 오는 소속감은 우리의 공동체 감각이 점차 부식되고 있는 세계에서는 특히 즐거운 것이라 하겠다. 개인에게 연극은 자기표현의 형식을 제공하며 존재의 모든 부분을 사용하게 한다. 연극은 우리의 한계와 용기를 시험한다. 연극은 우리의 영감, 아이디어, 가치를 탐색하는 장소이다. 극장은 이해, 정서적 강화, 환호를 찾는 장소이다.

연극 공부를 시작한다면, 여러분은 연극 형식에 반영된 문명의 역사를 보게 되고 부각된 사회적 관심을 찾게 될 것이다. 여러분은 연극이 어떻게 만들어지는지 알게 되고, 예술 형식의 잠재력과 어떤 종류의 연극이 여러분에게 가장 호소력 있게 다가오는지를 배우게 될 것이다. 심지어 여러분은 참여하겠다고 결심할지도 모른다. 하지만 단언컨대, 여러분은 모든 연극 예술가가 가장 열망하는 것, 즉 세련되고 열정적인 청중의 일원이 될 것이다.

요약

HOW 공연에서 사람들이 그들 자신을 묘사하고 그들 자신의 스토리를 말하는 것을 우리는 어떻게 이해할 수 있을까?

▶ 연극은 삶의 거울이다. 왜냐하면 연극은 우리가 우리 자신을, 우리는 누구이며 무슨 일을 하는가에 대한 객관적 이해를 가지고 들여다보도록 만들기 때문이다.

▶ 연극 관습은 예술 형식의 모든 국면을 지배하고 그것의 경계를 정립한다.

▶ 연극 관습은 문화와 역사적 시기에 따라 달라지고 사회적 가치에 따라 진화한다.

WHAT 어디에서나 연극에 적용될 수 있는 네 가지 보편성은 무엇인가?

▶ 세계를 통틀어, 모든 연극은 살아 있으며, 배우와 청중의 현존을 필요로 한다. 연극은 덧없는 것이고, 협업을 이루며 많은 예술을 종합한 것이다.

HOW 포스트모더니즘, 세계화, 다문화주의, 상호문화주의, 포스트콜로니얼리즘, 공연학 등은 동시대 공연을 형성하는 데 어떤 영향을 미치는가?

▶ 연극에서 전통과 혁신은 예술가들이 시대와 청중의 변화를 수용할 때 역동적 긴장 속에 존재한다.

▶ 오늘날 연극의 다양성은 많은 힘으로부터 생산된 것이다. 그것은 포스트모더니즘, 세계화, 다문화주의, 상호문화주의, 포스트콜로니얼리즘이다.

▶ 공연학은 연극을 제의와 스포츠 이벤트 같은 다른 종류의 공연과 연속체를 이루는 일종의 공연으로 보는 학술적 영역이다. 공연학은 오늘날의 다양한 연극 형식을 이해하고 토론할 수 있게 해 준다.

WHAT 오늘날 세계에서 연극이 담당하는 역할은 무엇인가?

▶ 쉽게 소비될 수 있는 대중문화와 전자 오락물의 준비된 유용함에도 불구하고, 연극은 계속 청중을 끌어들인다. 이는 공연자와 직접적으로 접촉할 때의 긴장감, 직접성과 라이브라는 특성 때문이다.

▶ 연극은 점차 개성을 잃어 가는 세계에서 여전히 인간 공동체를 협업의 노력으로 묶어 주는 예술이다.

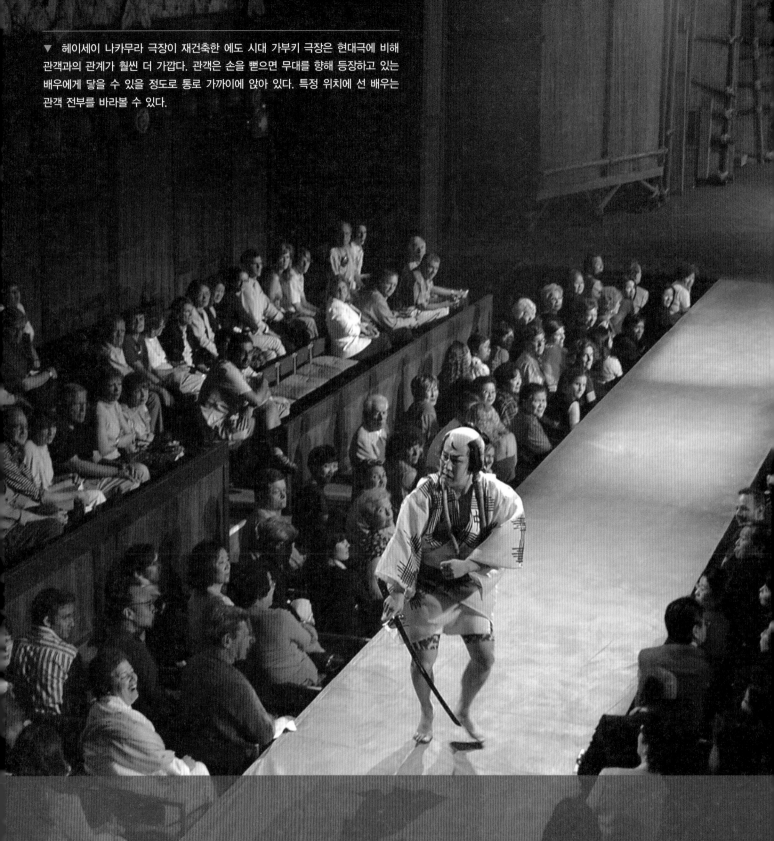

▼ 헤이세이 나카무라 극장이 재건축한 에도 시대 가부키 극장은 현대극에 비해 관객과의 관계가 훨씬 더 가깝다. 관객은 손을 뻗으면 무대를 향해 등장하고 있는 배우에게 닿을 수 있을 정도로 통로 가까이에 앉아 있다. 특정 위치에 선 배우는 관객 전부를 바라볼 수 있다.

관객의 반응

WHY 왜 배우와 관객 사이의 상호작용이 연극의 가장 중요한 구성요소 인가?

HOW 관객은 어떤 방식으로 하나의 공동체를 형성하는가?

HOW 우리의 개인적인 경험은 어떤 방식으로 우리의 관객으로서의 반응 에 영향을 미치는가?

HOW 배우와 관객의 관계는 각각 다른 장소, 사회, 시대, 이벤트, 그리고 극장 환경에 따라 어떻게 달라지는가?

WHAT 정치연극의 역사는 무엇이며, 오늘날 그 역할은 무엇인가?

WHAT 연극은 관객에게 어떠한 도전을 제시하는가?

HOW 비평가 혹은 한 문화의 가치를 이해하는 것이 연극의 비평적 분석 에 어떠한 영향을 미치는가?

WHAT 비평의 형식은 무엇이며, 비평이 연극에 미치는 영향은 무엇인가?

공연의 파트너들

모든 연극 예술가들은 관객이 극장에 도착하는 그 마법 같은 순간을 기대하며 온갖 고생을 마다하지 않는다. 여러분은 좌석을 찾아 앉아서 연극이 시작되기를 기다리면서, 배우 역시 여러분을 기다리고 있다는 생각을 해 본 적이 없을 것이다. 공연을 하는 사람들은 여러분이 그 자리에 있어 주어야만 자신들의 작품을 완성시킬 수 있다. 여러분과 관객석에 앉은 다른 모든 이들이 갑자기 사라져 버리고 극장이 텅 비어 버린다면, 공연은 있을 수 없다. 여러분의 존재는 연극 경험 자체를 있게 하는 매우 중요한 요소이다. 연극의 가장 핵심적인 구성요소는 바로 배우와 관객의 실시간 상호작용이기 때문이다.

연극은 반응을 끌어내기 위해 창조된다. 즐거움을 주든, 오락거리를 제공하든, 감동을 주든, 분노하게 하든, 혹은 행동을 부추기든, 그 목적이 무엇이든 간에, 연극을 하는 사람들은 항상 관객을 작품 속에 끌어들이는 것을 목표로 한다. 긍정적이든, 부정적이든 무언가 하고 싶은 말 없이 극장을 떠나가는 관객이 있다는 것은 상상조차 할 수 없다. 우리 대부분이 감정적인 반응을 표현하는 것으로 만족하는 반면, 연극에 대해 풍부한 지식을 가진 관객도 있다. 그들은 감정적인 경험에서 한 발 뒤로 물러서서 작품을 더욱 객관적으로 분석한다. 이들은 비평들이다. 비평들의 반응은 연극 작품의 생사를 결정하기도 한다.

우리의 공연에 대한 반응―우리에게 어떤 감동을 주는가, 우리가 그 작품을 어떻게 이해하는가, 우리가 그것에 대해 무슨 생각을 하는가, 끝난 후 그것에 대해 어떤 대화를 나누는가―이 연극 경험을 살아 있게 한다. 우리가 한 공연을 세계와 연결 짓고 우리의 생각을 다른 이들과 나눌 때, 그 공연은 더욱 의미를 지니게 된다. 극장 안에서의 짧은 순간 동안 우리는 공동의 경험을 지닌 일시적인 공동체가 되지만, 우리의 반응은 개인적인 경험과 지식을 거쳐서 만들어진 개인적이고 고유한 것이기도 하다. 이 책의 목적 중 하나는 여러분의 반응을 형성하는 요소들에 대해서 여러분이 인지하도록 하여 연극 관람으로부터 여러분이 얻을 수 있는 즐거움과 의미를 더욱 확장시킬 수 있는 지식에 바탕을 둔 평가와 비평적 반응의 기반을 제공하는 것이다.

1. 연극 관객의 책임은 무엇인가?
2. 공연에 대한 여러분의 반응에 영향을 미치는 요소는 무엇인가?
3. 비평가가 관객이기도 하지만 관객과 구별되는 이유는 무엇인가?

관객과 배우 : 보이지 않는 연결의 끈

WHY 왜 배우와 관객 사이의 상호작용이 연극의 가장 중요한 구성요소인가?

연극을 보러 간다는 것은 라이브 공연만의 특별한 흥분을 경험하고 배우, 공연, 그리고 여러분 옆의 관객들과의 새로운 관계 속으로 들어간다는 것을 의미한다. TV나 영화 관객과는 달리, 라이브 연극 공연의 관객들은 언제나 어떤 방식으로든 공연에 참여한다. 관객 참여의 정도는 공동 창작과 참여에서부터 조용히 지켜보는 것에 이르기까지 다양하지만, 관객은 언제나 공연의 파트너이다.

학자들은 연극 형식 중 다수가, 참석한 모든 사람들이 참여자가 되는 종교적인 제의에서 발전한 것이라고 믿는다. 이 모델에 따르면, 연극은 공동체적 뿌리와 깊은 연관을 가지고 있다. 연극이 배우와 관객이 단단하게 엮여서 형성된 하나의 집단에서 생성되어 나왔다는 것이다. 그 그룹의 한 사람이 다른 이들을 위해 공연을 하기 위해 앞으로 나왔고, 그와 동시에 그 공연자는 관객을 만들어 낸 것이다. 관객과 배우의 역할이 분리되어 있는 오늘날에도 관객과 배우는 여전히 보이지 않는 끈으로 연결되어 있다. 무대 위 배우들은 관객들의 반응을 느끼며, 의식적으로 혹은 무의식적으로 그에 맞추어 공연을 조절한다. 관객이 웃는다면, 배우는 그 웃음이 잦아들기를 기다렸다가 다음 대사를 한다. 관객이 반응이 없다면, 배우는 관객의 반응을 끌어내기 위해 더욱 열심히 노력할 것이다. 휴대전화가 울린다거나 코 고는 소리가 들리는 등 예상하지 못했던 소리가 나면 배우는 잠깐 집중력을 잃을 것이다. 공연자들은 관객이 웃고, 울고, 한숨 쉬고, 함께 호흡하는 가운데 그들과의 관계 속에서 연기를 한다. 배우와 관객의 실시간 상호작용은 공연자와 관객 모두에게 연극만이 가지는 긴장감을 선사한다. 또한 바로 그 긴장감이 영화 출연료가 훨씬 더 높음에도 불구하고 배우를 연극으로 다시 되돌아오게 하는 것이다.

> **❝** 불행히도 널리 알려진 사실은,
> 연극에는 **화학작용**이라는 것이 있다는 것이다.
> 그것은 희곡, 공연, 관객의 성격이
> 한데 섞인 것으로, 이것이 없으면
> 폭발의 **요소**들이 **차가운** 채로 남게 된다. **❞**
>
> ─ 아서 밀러(Arthur Miller, 1915~2005), 극작가

관객은 공동체다

WHY 관객은 어떤 방식으로 하나의 공동체를 형성하는가?

어떤 지역에서 관객은 극장 밖에서부터 이미 공동의 가치와 역사로 단단히 이어진 공동체이다. 또 다른 지역에서는, 관객은 극장 관객석에 자리를 잡거나, 거리 공연자 주변에 모여 서거나, 춤을 추는 군중 속으로 들어가면서, 공연을 하는 동안만 함께 모인 일시적인 공동체의 일부가 되기도 한다. 어느 쪽이든지, 이렇게 어떤 집단 속으로 들어가는 것은 우리에게 힘을 실어 준다. 혼자일 때보다 군중의 일부가 되었을 때 솔직한 반응을 보이는 것이 더 쉬워진다. 관객이 되면, 거기에서 오는 특별한 자유가 있다. 마찬가지로 특별한 제약이 따르기는 하지만 말이다.

여러 가지 요소가 관객 사이의 상호작용의 정도를 결정짓는다. 극장의 모양과 조명은 다른 사람들이 어떻게 반응하고 있는지 더욱 예민하게 인식하도록 할 수 있다. 대낮에 실외에서 하는 공연은 군중의 일부가 되었다는 느낌을 강화할 수 있다. 그러나 관객이 모두 무대를 향해 앉아 있는 어두운 극장에서도 '하우스(the house)' — 연극 관계자들이 관객 집단을 칭하는 말—안의 분위기를 감지할 수 있다. 배우들은 무대 위에서 관객을 하나의 집단으로 즉각 인지할 수 있다. 관객이야말로 매일 밤 완전히 바뀌는 유일한 요소이다. 따라서 배우와 관객의 상호작용으로 인해 그 어떤 공연도 같을 수가 없다.

무대 **감독**들은 커튼이 오르기 전 오늘은
"하우스 분위기가 좋다"고 무대 뒤에 보고를 해 주곤 한다.
관객들 사이에 떠돌고 있는 보이지 않는
에너지의 흐름에 대해 귀띔을 해 주는 것이다.

세계의 전통과 혁신

연극의 기원

악, 춤, 의상, 소품 그리고 가면이 종교적인 제의와 연극적 공연에 공통적으로 사용되었기 때문에, 이론가들은 연극 형식 중 다수가 종교적 제의에서 진화된 것이라고 추측해 왔다. 최초의 종교적 의식은 신을 관객으로 삼아 그들을 즐겁게 하는 것을 목적으로 했으며, 오늘날의 전통극 역시 어느 정도까지는 제의와 연극이 같은 형식으로 공존할 수 있다는 것을 상기시킨다.

예를 들어 인도 케랄라 지역의 쿠티야탐(kutiyattam)과 같은 전통 공연은 특별한 성스러운 장소에서 공연을 한다. 배우들은 사당과 성전의 신을 마주보고 선다. 공연에 참석하는 것 역시 예배의 한 형태이다. 일본의 가장 성스러운 장소인 이세(Ise) 사당에서는, 토착 종교인 신도(Shinto)의 여사제가 특별한 무용 공연을 펼친다. 이 역시 관객들이 와도 좋지만, 공연자들은 관객을 등진 채 공연한다. 춤은 신성한 관객, 즉 신도 신들을 즐겁게 하기 위한 것이기 때문이다.

고대 그리스 비극이 포도주와 풍요의 신인 디오니소스를 찬양하는 노래와 춤인 **디티람보스**(dithyrambs)에서 발전해 나온 것임을 뒷받침하는 증거가 있다. 고대 이집트의 아비도스 제의 공연부터 중세 유럽의 기독교 수난극에 이르기까지 공연과 연관된 여러 종교 의식들은 풍년과 봄의 제의와 밀접한 연관성이 있는 부활과 재생의 이야기를 펼친다. 연극을 공동체의 지속에 대한 믿음과 연결시키는 것이다.

어떤 문화에서 **샤먼**(shamans), 사제나 여사제는 공동체를 대신하여 영적인 세계와 소통하여 주민들에게 평화와 번영을 가져오거나 병자를 치유할 책임이 있었다. 샤먼은 가면이나 의상을 입고, 빙의된 상태에서 그를 사로잡은 영혼처럼 움직이고, 말하고, 행동하는데, 이것은 배우의 작업과도 일맥상통한다. 시베리아와 몽골의 부랴트 사람들은 현대 연극 형식 속에 샤먼의 요소를 혼합하고 있다.

많은 문화에서 종교적인 이벤트는 그 집단의 신화적·역사적 과거사를 재현할 기회이기도 하다. 그러한 공연은 구전 유산을 전달하고, 공동체와 구성원들의 건강을 지키고 공동체 내에 특수한 변화가 있을 때 그 의미를 확증한다. 예를 들면 아파치 성장극(puberty drama)이 한 개인이 어린이에서 어른으로 변화하는 통과의례를 수행한다든지, 겨울에서 봄으로 계절이 바뀌는 것을 축하하는 것 등이 그 예이다.

어떤 학자들은 연극의 기원이 스토리텔링에 있다고 믿는다. 스토리텔링은 공동체의 경험과 지식을 전달하는 보편적인 행위이다. 재주 있는 이야기꾼들은 자연스럽게 목소리를 바꾸거나 얼굴 표정을 이용하여 각기 다른 인물들의 행동을 흉내 내어 이야기를 재미있게 꾸민다. 또한 소품과 의상, 움직임 등을 첨가하기도 한다. 이러한 첨가들로 인해 스토리텔링은 연극적인 공연으로 꽃을 피우게 된다. 다른 학자들은 연극의 기원이 언어가 발달하기 전 몸의 움직임과 마임으로 생각을 표현했던 무용에 있다고 주장하기도 한다.

어떤 하나의 관습이 연극의 기원이 되었다고 하기는 어렵다. 연극은 이 모든 요소를 통합하고 있으며 다양한 전통의 영향을 받고 있기 때문이다. 그보다는 연극 행위의 발전을 공동체의 가장 근원적인 근심을 표현하고, 공동체 일원들을 가르치고, 생존을 확보하고자 하는 공동체적 필요에 대한 일련의 반응들이라고 이해하는 것이 더욱 건설적일 것이다.

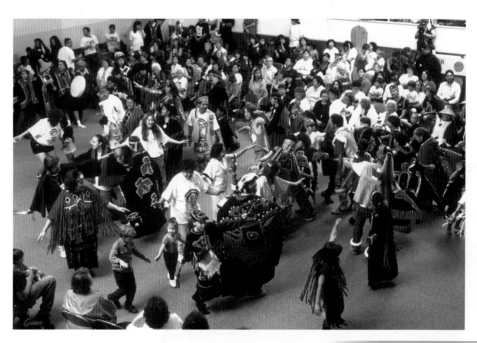

▶ 알래스카 마트라카트라의 겨울축제에서 관객들이 트심샨(Tsimshian) 무용단과 함께 춤을 추고 있다. 겨울축제에서는 만찬, 음악, 연설, 노래, 춤과 손님에게 선물을 증정하는 것 등이 진행된다. 이러한 이벤트는 빚 청산, 결혼식, 장례식, 혹은 가옥의 건축 등 여러 가지 일을 기념하고 축하하기 위해 열린다.

관객은 각각 자신만의 의미를 구축한다

HOW 우리의 개인적인 경험은 어떤 방식으로 우리의 관객으로서의 반응에 영향을 미치는가?

연극 예술가들이 대개 관객을 하나의 집단으로 다루기는 하지만, 관객은 다른 여느 공동체와 마찬가지로 다양한 배경과 관점을 지닌 개인들로 이루어져 있다. 공동의 가치와 역사를 지닌 강하게 단결된 사회에서 관객들 사이의 차이는 그다지 크지 않을 수도 있다. 그러나 공연을 보러 오는 이 중 똑같은 삶을 경험한 이는 한 명도 없으며, 각각의 관객은 자신만의 렌즈를 통해 연극 작품을 이해한다.

우리의 개인적인 역사는 우리가 관객으로서 반응하는 방식에 여러모로 영향을 준다. 만약 자신이 속해 있는 문화가 아닌 다른 문화의 공연을 보고 있다면 그 뉘앙스나, 세계관, 혹은 공연 스타일을 이해하지 못할 수도 있다. 만약 최근 부모의 죽음과 같은 충격적인 일을 겪었다면, 같은 주제를 다루고 있는 연극에 특별히 강렬한 혹은 공감의 반응을 보이게 될 것이다. 만약 전에 공부했던 전통 공연이나 연극을 보고 있다면, 이것에 대해 자신이 상상한 것에 견주어 이 공연을 평가할 것이다. 경험이 풍부한 연극 관객이라면, 신참이 그러하듯 화려한 무대 세트나 볼거리가 많은 무대 전환에 감명을 받지는 않을 것이다. 이미 본 적이 있는 연극을 관람하고 있다면, 해석, 연출 방식, 연기, 그리고 디자인을 비교하고 있는 자신을 발견할 것이다. 이러한 개인적인 경험들과 그 밖의 다른 요소들이 여러분의 반응에 영향을 줄 것이다. 마찬가지로 이 수업을 듣는 것 역시 앞으로 여러분을 이제까지와는 전혀 다른 관객으로 만들 것이다.

나이, 문화, 인종, 종교, 민족, 성별, 성적 취향, 교육, 그리고 사회경제적인 계급 등은 공연에 대한 우리의 반응에 중요하게 작용한다. 대개 연극은 **공감**(empathy)을 형성하여 관객의 경험과 공연 내용 사이의 간극을 줄이려고 한다. 공감이란 무대 위 인물들의 감정을 이해하고 공유하는 능력이다. 때로 연극 예술가들은 사회적 혹은 정치적 목적을 위해 의도적으로 이 간극을 이용하기도 한다.

> ### 생각해보기
> 나의 문화와는 다른 문화적 관점을 드러내는 공연에 어떻게 접근해야 할까?

프리 서던 시어터(Free Southern Theater)의 1968년 작품인 아미리 바라카(Amiri Baraka, 1934~2014. 르로이 존스로도 알려져 있다)의 〈노예선(Slave Ship)〉은 미국 내 아프리카계 미국인들의 역사를 극화한 것이다. 이 작품은 의도적으로 관객들을 인종에 따라 분

리시킨다. 상징적인 노예선이 넓은 무대 가운데에 건축되는데, 관객석은 이 배를 아주 가까이 둘러싸고 있다. 배의 선창에는 노예들의 시체가 빽빽하게 쌓여 있는데, 이는 관객들의 눈높이에서 바로 보이도록 배치되어 배 위의 비인간적인 현실을 강조한다. 노예 경매 재연 장면에서 여자 노예가 상의가 벗겨진 채 관객석에 앉은 백인 남성들 앞으로 끌려간다. 백인 남성들은 이 노예의 값이 얼마나 할 것 같으냐는 질문을 받는다. 대다수의 백인 관객은 이 시점에서 자리를 떠났다. 작품의 마지막 장면에서 배우들은 흑인 인권 운동 구호를 외치며 백인 관객을 에워싸면서 흑인 관객들에게는 자신들과 함께 폭력적인 혁명에 동참할 것을 청한다. 여러 공연에서 흑인 관객들은 이 공연으로 인해 힘을 얻었으며, 배우들과 함께 구호를 외쳤다. 여러 백인 관객들은 위협을 느끼고 분노하거나, 흑인들을 지지함에도 불구하고 적대적인 분위기로 인해 표현을 하지 못하기도 했다. 이 작품은 각각 다른 관객으로부터 서로 다른 반응을 이끌어 내어 역사적 교훈을 주는 것을 목적으로 했다. 인종적 배경은 이 작품의 경험에 절대적인 영향을 줄 수밖에 없었다.

치카나 극작가인 쉐리 모라가(Cherríe Moraga, 1952년 생)는 캘리포니아에 살고 있는 멕시코계 미국인 공동체의 문제에 주목한다. 그녀의 작품 〈영웅과 성인(Heroes and Saints)〉은 몸이 없는 세레지타가 중심 인물이다. 이 인물은 밭에서 사용된 살충제로 인해 선천적 장애를 가지고 태어나는 치카노 어린이들을 대변한다. 〈배고픈

▲ 쉐리 모라가의 〈배고픈 여자 : 멕시칸 메데아〉는 문화와 정체성의 갈등 관계를 그려 냄으로써 치카노 공동체에 특별한 의미를 지닌다.

▶ 할렘 클래시컬 시어터(Classical Theatre of Harlem)의 장 주네(Jean Genet, 1910~1986) 작, 〈흑인들 : 광대 쇼(The Black: A Clown Show)〉. 이 프로덕션에서는 흑인 배우들이 백인 관객들과 직접적으로 맞선다. 전통적인 권력 구조를 전도시켜 희곡이 가진 주제를 드러내는 것이다.

여자(The Hungry Woman)〉에서, 모라가는 메데아 신화를 끌어와 자신의 문화권에서 소외되고 있는 치카노 레즈비언을 그리고 있다. 모라가는 동성애를 그리는 데 있어서 섹슈얼리티와 종교적 상징주의를 한데 엮음으로써 천주교의 억압적인 측면을 드러낸다. 모라가는 자유롭게 영어와 스페인어를 섞어서 대사를 쓰는데, 이것은 실제 치카노 공동체에서 사용되는 언어를 그대로 반영한 것이다. 그녀의 작품들은 치카노 문화의 이미지들로 가득 차 있기 때문에, 스페인 문화 혹은 모라가가 그리고 있는 사회에 대해 잘 알지 못하는 관객들은 그녀가 시도하고 있는 문화적 상징의 재해석을 이해하지 못할 수도 있다. 그녀의 진지한 주제들은 관객의 성적 취향과 종교에 따라 상반된 반응을 이끌어 낸다.

> 연극은 가장 **대중적인** 예술이지만,
> 동시에 **개인적** 의미를 갖는
> **사적인** 행위이기도 하다.

인종, 민족, 종교, 성적 취향, 그리고 성별에 호소하는 연극 경험은 자신과 비슷하거나 다른 환경에서 사는 사람들에 대한 인식을 고취하고자 한다. 이러한 자극적인 공연에서 우리가 무엇을 얻을 것인가 그리고 어떠한 의미를 만들어 낼 것인가는 우리가 무대 위에 올려진 사건들을 개인의 역사를 통해서 어떻게 걸러 낼 것인가에 달려 있다.

관객은 초점을 선택한다

연극 공연에서 관객 개인은 자신이 어디에 초점을 둘 것인지를 선택하고 자신의 개인적인 관극 경험을 결정한다. 연극 관객은 무대 전체를 보고 자신이 어디에 시선을 둘 것인지를 선택할 수 있다. 조명 효과와 그 외 다른 무대 테크닉이 관객의 관심을 어떤 특정 구역으로 이끌 수는 있지만, 관객은 대사를 하고 있는 배우를 볼 것인지, 그 대사를 듣고 있는 배우의 반응을 볼 것인지를 스스로

▶ 영국의 아방가르드 극단 펀치드렁크(Punchdrunk)가 셰익스피어의 〈맥베스〉를 각색한 〈더 이상 잠은 없다(Sleep No More)〉(2011)를 공연하고 있다. 관객들은 하얀 가면을 쓰고 (배우들은 가면을 쓰지 않는다) 최소한의 조명만 있는 버려진 건물의 가구로 가득 찬 방과 복도를 자유롭게 돌아다닌다. 각각의 방에서는 희곡의 각 장면이 공연되고 있다. 플롯의 실마리는 각각의 장면 속에 있지만, 관객 개개인이 무엇을 경험하는가는 어디를 돌아다니고 어떠한 순서로 장면을 보느냐에 따라 모두 다르다.

결정한다. 이러한 이유로 연출가나 배우는 흡입력 있는 연극적 행위의 중심점을 만들어 내야만 한다. 이를 영화나 TV에 비교해 보자. 영화나 TV는 연출가가 카메라 렌즈를 통해, 혹은 편집자가 필름을 잘라 내는 것을 통해, 관객이 어떤 관점에서 무엇을 볼지를 미리 선별한다.

어떤 연출가들은 여러 개의 무대에서 동시에 여러 사건이 일어나는 작품을 만들고 관객들이 각자의 포커스를 선택할 것을 요구한

다. 1960년대와 1970년대 리처드 셰크너(Richard Schechner, 1934년 생)의 환경 연극(environmental theatre)에서는 관객석과 무대가 구분이 없었으며 여러 곳에서 동시에 사건이 벌어졌다(제9장 참조). 배우들은 때로 관객의 귀에 대사를 속삭이기도 하면서 관객들 개개인과 접촉했다. 관객들로 하여금 실제로 자신의 개인적인 경험만을 토대로 연극을 구축할 것을 요구한 것이다.

관객 반응의 관습

HOW 배우와 관객의 관계는 각각 다른 장소, 사회, 시대, 이벤트, 그리고 극장 환경에 따라 어떻게 달라지는가?

연극을 보러 갔을 때 여러분은 아마도 공연을 보는 동안 어떻게 행동할 것이며, 연극 공연과 배우들과 어떤 관계를 맺게 될 것인지에 대한 묵언의 계약 속으로 들어가게 되었다는 것을 인식하지 못할 것이다. 일반적으로, 관객들은 관객과 배우 모두가 지키고 있는 오랜 세월 동안 존중되어 온 전통에 따라 행동한다. 일부러이건 우연이건 이 규칙이 깨질 때, 예를 들면 관객석에 미리 앉아 있던 배우가 무대 위 사건을 방해한다거나, 관객이 갑자기 무대 위로 뛰어올라온다거나 한다면 흥미진진할 수도 불쾌할 수도 있지만, 이는 언제나 문제를 일으킨다. 왜냐하면 일반적인 연극 관습과 관객의 기대를 깨뜨리는 것이기 때문이다. 각 공연은 배우가 주는 신호, 공간 배치, 연출 콘셉트, 조명, 그리고 무대 디자인을 통해 그 공연만의 관객 반응의 규칙을 구축한다. 앞으로 살펴볼 장에서 우리는 이 각각의 요소들이 관객의 역할을 어떻게 결정하는지를 보게 될 것이다.

관객의 참석이 연극 공연의 핵심적인 요소이기는 하지만 관객 참여의 성격은 장소에 따라, 사회에 따라, 시대에 따라, 그리고 같은 문화라고 해도 이벤트의 종류 혹은 공연 장소에 따라 다양하다.

이탈리아, 베로나의 로마 원형극장에서 저녁 오페라 공연을 관람하는 경우, 위쪽 계단에 앉은 지역 주민들은 빵과 살라미와 와인을 나누어 먹으면서 피크닉을 즐긴다. 고가의 좌석에 앉은 이들은 다른 사람들에게 보이기 위해 그곳에 온 관객들로 디자이너 브랜드의 옷을 입고 인터미션을 기다렸다가 샴페인을 홀짝이며 즐기는 등, 뉴욕이나 파리의 오페라 하우스 관객과 비슷한 행동을 한다. 오페라 하우스 실내 공연인 경우는 공연자들과 다른 관객들에게 방해가 되기 때문에 공연 중 먹는 것을 금지하는 것이 일반적이다. 그러나 뉴욕 메트로폴리탄 오페라가 센트럴 파크에서 공연을 할 때는 관객들은 잔디밭에 앉아 피크닉을 즐기며 와인을 마신다. 같은 종류의 공연이라도 환경이 다르면 기대되는 관객 행동 역시 다르다.

↻ 세계의 전통과 혁신

세계의 관극 관습

많은 전통극 형식들이 관객이 공연 중간에 소리를 내어 반응을 보여 주기를 기대한다. 일본의 가부키 극에서는 작품의 클라이맥스 순간에 팬들은 "내 평생 이 순간만을 기다렸다!" 혹은 "네 아버지가 한 것 그대로 너도 해라!" 등의 말을 외친다. 자신이 좋아하는 배우를 격려하고 응원하기 위해 이렇게 소리를 지른다. 미국에서 야구 경기 도중 투수에게 소리를 지르는 것과 마찬가지이다. 경극 공연에서는 공연자가 칭찬을 받을 만한 무언가를 할 때마다 관객들은 박수를 치면서 "하오, 하오(좋다, 좋다)"를 외친다. 마지막까지 박수를 참을 필요가 없다. 아프리카의 콘서트 파티 연극에서 관객 참여는 당연한 것이다. 관객은 초대되거나, 배우에 의해 무대로 끌어올려진다. 관객은 악당에게 야유를 보내거나 주인공에게 닥쳐올 위험을 경고하도록 부추김을 받는다. 이러한 공연들은 관객이 기대했던 반응을 보이지 않을 경우 활기를 잃을 것이며, 자신의 팬들로부터 소리 내어 칭찬을 들어야 하는 배우들은 실망을 느낄 것이다. 연극에 대해 알아야 할 가장 중요한 것 중 하나는 좋은 관객이 되는 방법이다.

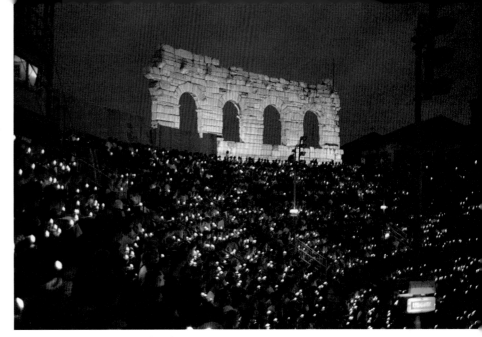

▶ 이탈리아 베로나의 로마 원형극장에서 관객은 서곡이 연주되는 동안 촛불을 밝혀 들고 오페라의 장관에 일조한다. 원형극장 전체가 관객이 만들어 낸 조명 효과 속에서 빛을 낸다.

세계 어디를 가든 서구의 전통을 따르는 연극에서는, 관객은 공연 도중에는 정숙을 유지해야 하며 끝날 때까지 박수를 참아야 한다. 때로는 관객들이 좌석에 앉은 후, 조명이 어두워지면 관객은 차차 조용해지며 주의력 깊은 청중이 된다. 이것이 오늘날 서구 연극의 전반적인 관습이기는 하지만 항상 이런 모습이었던 것은 아니다.

한때는 활발했던 관객

고대 그리스의 실외 낮 공연은 페스티벌 분위기 속에서 행해졌으며, 사교 활동과 먹고 마시는 행위가 종일 펼쳐지는 연극 행사의 일부였다. 고대 로마에서는, 연극은 종교적인 행사에서 공연되었으며 다양한 오락거리를 선사했다. 성스러운 동시에 세속적인 공연들은 신만큼이나 인간 관객들을 즐겁게 하는 것을 목적으로 했다. 연극은 관객의 관심을 끌고자 전차 경주와 사나운 짐승들의 싸움과 경쟁했다. 다른 곳에서 더 재미있는 일이 벌어지고 있다고 생각이 들면 관객이 공연 도중 나가는 것은 일반적인 일이었다.

중세시대에 연극은 공동체의 행사였다. 관객들은 떠돌이 배우를 보러 동네 광장에 모여들었고, 동네 사람들과 배우와 주거니 받거니 하며 공연을 즐겼다. 14세기에 시작된 기독교 순환극은 구약과 신약의 일화들을 연극화했는데, 이는 마을 주민 전체가 함께 준비하는 프로젝트였다. 작품을 창조하는 과정에서 무대 배경, 의상, 소품, 그 외에 모든 필요사항들을 공급하면서 참여해 온 관객들은 동료의식을 느끼며 같은 마을 주민이 공연하는 것을 관람했다.

배우와 대중 사이의 공공연한 상호작용은 16세기 들어 전문 배우 집단이 극장 건물 안에서 공연을 하게 되면서 공연이 형식을 갖춘 공적인 행사가 된 이후에도 계속되었다. 셰익스피어 시대의 관객들은 야유를 보내고, 휘파람을 불고, 환호하고, 잡담을 하고, 먹고 마시고 심지어 배우들에게 음식을 던지기도 하면서 공연을 보는 시끄러운 관객들이었다. 많은 이들이 엘리자베스 여왕 시대에 극장에 지붕이 없었던 이유는 음식과 음료, 그리고 목욕을 하지 않은 몸이 내뿜는 악취를 날려 버리기 위한 것이었다고 믿는다.

> 셰익스피어가 대중을 위한 극을 썼다는
> 사실을 명심한다면, 그로 하여금 관객의 사랑을
> 받게 한 세속적인 유머와 이중 의미 그리고
> 연극적 장치들을 더욱 잘 이해할 수 있을 것이다.

17세기 후반 유럽에서 점점 더 많은 연극 공연들이 실내에서 이루어지면서 관객들의 행동이 다소 얌전해지긴 했지만, 관객은 여전히 연극이라는 행사에 적극적으로 참여하고 있었다. 이 시기 실내 극장은 엘리트 관객을 위한 사교 행사였다. 촛불 조명은 무대뿐만 아니라 관객까지 환하게 밝히고 있었고, 말굽 모양의 관객석 형태로 인해 관객들은 무대를 보는 동시에 서로를 볼 수 있었다. 말굽모양의 긴 옆 부분에 앉은 관객들은 사실 고개를 옆으로 돌려야만 무대를 볼 수가 있었다. 정면이나 아래 혹은 위를 보면 관객석에 앉아 있는 상대방을 볼 수 있었으며, 누가 공연을 보러 왔는지, 무슨 옷을 입고 있는지, 에스코트해서 온 사람은 누구인지 쉽게 관찰하면서 사교계에 떠도는 소문들을 풍성하게 만들었다.

18세기 런던에서 관객들은 종종 공연보다 일찍 도착하여 쇼가 시작하기 전 서로에게 오락거리를 제공하기도 했다. 왕정복고시대와 18세기 초의 연극들은 고상한 척하는 매너와 행동으로 가득했던 가식적인 사교계 세계를 그려 냈는데, 이는 극장에 모여든 관객들을 거울로 비추는 것과 같았다.

> 전기 작가 제임스 보스웰
> (James Boswell, 1740~1795)은
> 자신의 일기에 어느 날 극장에 갔다가
> 소를 흉내 내었는데, 그것을 본 한 관객이 즐거워하면서
> "앙코르, 소!"라고 외친 이야기를 적었다.

16세기에서 19세기까지의 유럽 희곡들은 관객들에게 직접 말을 거는 극적 장치들을 가지고 있었다. 방백(asides)은 인물의 내적인 생각들을 드러내는 짧은 코멘트로 종종 코믹한 효과를 만들어 내었다. 독백(soliloquies)은 인물이 자신의 마음 상태를 드러내는 긴 대사이다. 이 외에도 화려한 시적인 모놀로그(monologues) 혹은 대사들이 있었다. 관객들은 모놀로그나 독백이 끝난 후 열렬히 박수를

아스토 플레이스 폭동

19세기 유럽과 미국에서는, 열정적인 관객들이 티켓 가격에서부터 연극 형식과 스타 배우의 대우에 이르기까지 여러 문제에 강력히 반발하곤 했다.

1849년 5월 10일 뉴욕 시 아스토 플레이스 오페라 하우스(Astor Place Opera House)에서 일어났던 폭동 이면에는 당시 여전히 남아 있던 영국에 대한 미국인들의 반감이 작용했다. 폭동의 표면적인 이유는 미국인 배우 에드윈 포레스트(Edwin Forrest, 1806~1872)와 영국인 배우 윌리엄 찰스 매크레디(William Charles Macready, 1793~1873) 사이의 라이벌 관계 때문이다. 매크레디의 섬세하고 지적인 스타일은 포레스트의 에너지 넘치는 연기와 강인한 신체와 대조를 이루었는데, 많은 이들은 포레스트의 스타일이 미국의 민주주의 이상을 체현한다고 느꼈다. 두 사람이 뉴욕에서 동시에 공연을 하게 되자, 이는 미국에서 자생한 문화를 보여 줄 기회로 여겨졌다.

포레스트의 지지자들은 신문에 혹평을 실어 매크레디를 공격했고, 매크레디는 뉴욕의 첫 공연에서 관객들이 무대로 의자와 채소, 과일을 집어 던지는 끔찍한 경험을 한 후 집으로 돌아가려던 참이었다. 뉴욕의 유지들에 의해 설득당한 매크레디가 공연을 계속하기로 했다는 소식을 듣자, 포레스트의 지지자들은 공연에 대한 애국적인 분노를 부추겼다. 그다음 공연에서 극장은 물 샐 틈 없이 꽉 들어찼고, 경찰과 수천 명의 항의 군중이 극장 밖에 모여들었다. 매크레디가 무대로 걸어 나가자, 군중들은 경찰이 통제할 수 없는 상태로 흥분했고, 매크레디는 겨우 탈출하여 목숨을 구했다. 주 방위군이 근처 기지에서부터 동원되었고, 군인들은 군중을 항해 총을 쏘았다. 여러 증언에 따르면, 아스토 플레이스 폭동으로 인해 사망한 사람은 20~31명이며, 100명 이상이 부상을 입었고, 극장은 폐허가 되었다.

▶ 아스토 플레이스에서 주 방위군이 폭도들에게 총을 쏘았다.

치기도 했는데, 이는 오늘날 오페라에서 아리아가 끝난 후 박수를 치는 것과 비슷하다.

18세기와 19세기 연극이 극장 밖에서 벌어지고 있던 민주주의 혁명을 반영함에 따라서 대중적인 오락과 쉽게 이해할 수 있는 드라마 수가 점점 더 늘어났다. 미국 관객은 가장 소란스러운 관객이라고 할 수 있었는데, 연극 공연을 관람하면서 자신들의 민주주의적인 자유를 마음껏 표출하곤 했다. 그들은 토마토, 양배추, 썩은 달걀 등을 가지고 들어와서 연기를 잘 못하는 배우에게 던지곤 했다. 훌륭한 공연에서는 열정적으로 환호하면서 앙코르를 외쳤다. 배우는 관객이 원하는 만큼 같은 대사를 여러 번 반복해야 했다.

이렇게 긴 **역사** 동안 관객이 적극적으로 참여했음에도 불구하고, 어떻게 오늘날, 서구 유럽과 미국에서는 관객이 훨씬 더 수동적인 관람을 하는 것이 일반적인 것이 되었을까?

수동적인 관객의 등장

조용하고 수동적인 관객은 비교적 최근의 역사적 현상으로 **사실주의**(realism)라고 알려진 연극 양식이 나타난 결과로 19세기 후반부터 나타났다. 사실주의 연극에서 관객은 여러 일들이 실제 삶에서 일어나듯 일어나고, 사람들이 자연스럽게 행동하는, 믿을 법 한 가상의 현실로서 무대 위의 세계를 받아들일 것을 요구받는다. 사실주의에서 배우들은 실제 현실세계와 흡사하게 디자인된 공간 안에서, 마치 관객이 보고 있지 않은 것처럼 인물의 삶을 연기한다. 마찬가지로 관객은, 다른 현실을 대표하며, 무대 위 상상의 세계를 방해하지 않기로 동의한다. 이러한 동의와 약속이 환상을 유지시키며 **제4의 벽**(fourth wall), 즉 관객과 무대를 나누는 보이지 않는 벽이라는 관습을 만들어 낸다.

사실주의는 하나의 양식이다

사실주의는 다른 연극 양식들에 비해 더 사실적이기 때문에 사실주의로 불리는 것이 아니라는 것을 기억해야 한다. 사실 배우들은 일상의 말투나 목소리 크기로 말하지도 않으며, 비사실주의 연극에서 연기하는 배우들과 비교하여 자신이 연기하는 인물과 더 유사한 것도 아니다. 무대 세트와 의상은 추상적인 혹은 시적인 스타일의 연극만큼이나 작위적이다. 사실주의가 제공하는 것은 사실이라는 환상이며, 그것은 다른 모든 무대 위 세계와 마찬가지로 환상일 뿐이다. 사실주의가 미국 연극의 지배적인 양식이 되었기 때문에, 우리는 비사실주의 연극을 일컬어 양식화되었다고 한다. 하지만 사실주의 역시 다른 연극적 접근들과 마찬가지로 하나의 양식 — 수용되고 있는 관습을 통해 세계를 표현하는 방식 — 일 뿐이다.

양식으로서의 사실주의는 인간은 과학의 연구 대상이라는 자연주의자 찰스 다윈(Charles Darwin, 1809~1882)의 주장, 인간의 행동을 객관적으로 관찰하고자 했던 사회학과 심리학의 탄생, 이러한 생각들을 연극에 적용시켜 보고자 했던 극작가들의 등장 등, 여러 영향의 집합체이다. 사실주의는 또한 무대 조명의 발달 — 처음엔 가스, 이후엔 전기 — 로 인해 가능하게 되었다. 관객석을 어둡게 하여 관객을 무대로부터 분리시키는 반면, 동시에 무대 위에 조명을 집중하여 인간의 행동을 망원경 렌즈 아래 놓은 듯 관찰하고 밝히는 것이다. 조명의 발달은 배우들로 하여금 무대 앞쪽에서 벗어나 사실주의적인 무대 환경 속으로 들어갈 수 있게 해 주었다.

더욱더 많은 극작가들이 이러한 사실주의 양식으로 글을 쓸 것을 선택하게 되면서 사실주의는 서구 연극을 지배하게 되었고, 사실주의 양식이 연기, 연출 그리고 디자인에 미친 영향은 오늘날까지 이어지고 있다. 극장 건축은 사회적 변화를 반영하고 이러한 새로운 방식에 적합하도록 변화했다. 말굽 모양 극장이 사라지고 모든 관객석이 앞을 바라보고 있는 극장이 지어져, 관객은 무대에 집중하게 되면서 관객과 공연의 관계는 바뀌었다. 경제적인 이유로

손을 뻗어 누군가에게 닿기 — 한 명의 관객을 위한 하나의 공연

인터넷이나 트위터를 통해 수천 아니 수백만 명의 관객들과 즉각적으로 만날 수 있는 시대에, 가장 공동체적인 예술인 연극은 일부 아방가르드 집단에서 사적인 이벤트가 되었다. '한 명의 관객을 위한 공연'이 전 세계적으로 주목을 받고 있다. 2010년 런던의 배터시 아트 센터(Battersea Arts Center)는 한 명의 관객을 위한 공연 페스티벌을 주최했다. 이 페스티벌에서 35명의 아티스트가 35개의 서로 다른 공간에서 한 사람의 관객을 기다렸다. 각 공간에서 한 명의 관객을 위한 공연의 관람자에게 벌거벗은 배우들이 몸을 씻겨 주기도 하고, 품에 안고 어르기도 하고, 포옹을 해 주기도, 음식을 먹여 주기도 했다. 각각의 공연에서, 배우와 관객 사이에 있으리라 기대되었던 장벽이 허물어졌다. 이 이벤트의 핵심은 소비자들이 한때 명품 구두와 핸드백을 수집했듯이 경험을 수집하고 있는 이 시대에, 기대하지 못했던 경험을 하는 것 그 자체였다.

2010년에는 또한 크리스틴 존스(Christine Jones)가 타임스 스퀘어에 가로세로 약 120×270제곱센티미터 크기의 상자를 세우고 그 안에서 먼저 도착하는 한 사람의 관객을 위해 6개의 새로운 연극을 공연했다. 이 작품은 사운드, 조명, 그리고 의상 디자이너가 참여한 온전하게 무대화된 공연이었다. 핍 쇼(peep show)를 연상시키는 분위기는 한때 범죄의 소굴이었으며, 여러 개의 섹스 숍과 핍 쇼가 모여 있던 주변 지역의 역사와 잘 부합되었다. 이와 비슷하게, 아론 랜즈맨(Aaron Landsman)이 연출한 〈어포인트먼트(Appointment)〉는 '공연의 대상이 되고, 함께 타협점을 찾고, 희곡을 읽는 것을 듣고, 한 사람씩 보물 찾기에 동참할' 관객들을 초대했다. 이 공연은 오스틴에서부터 베를린에 이르기까지 여러 도시에서 공연되고 있다. 이 같은 작품 10여 편이 세계적으로 공연되고 있다. 공연자들은 이러한 공연들이 페이스북과 같은 소셜네트워크 밖의 삶에서는 정작 관계의 친밀성이 부족해지고 있는 현실에 대한 반응이라고 본다. 이러한 공연들은 배우와 눈을 마주치고 진정한 의미에서 감동을 받고 싶어 하는 관객들의 필요에 부응하고 있다.

▲ 크리스틴 존스가 한 사람의 관객과의 친밀한 만남 속에서 공연을 펼치고 있다.

극장 매니저들은 화려한 장식이 달린 팔걸이 의자를 무대 앞쪽, 오늘날 오케스트라 석이라고 부르는 구역에 배치하였다. 과거에는 하층민 관객들이 서서 혹은 등받이가 없는 의자에 앉아서 관람하던 구역에 이제는 부유한 관객들이 고가의 예약석에 앉게 되면서 극장의 분위기는 바뀌게 되었다.

미학적 거리

특이한 것은, 사실주의 연극의 관습이 배우와 관객을 분리시킬수록, 관객이 수동적으로 연극을 관람할수록, 관객은 **미학적 거리**(aesthetic distance)를 잃었다는 것이다. 미학적 거리란 어느 정도의 거리감과 객관성을 가지고 예술 작품을 관찰하는 능력을 말한다. 사실주의는 관객을 공연 안으로 끌어들인다. 관객이 살고 있는 세계와 너무나도 비슷한 세계와 그 속에서 관객의 경험과 너무나도 가까운 고민과 문제를 가지고 살아가는 인물들은 관객으로 하여금 더욱 강렬한 동일시를 불러일으키고 무대 위의 인물들과 감정적으로 유대감을 가지게 한다.

사실주의 외의 양식들은 우리 앞에 펼쳐지고 있는 것이 허구라는 것을 끊임없이 상기시키며, 이러한 인식이 관객으로 하여금 작품으로부터 심리적인 거리를 유지하게 한다.

거리감이 관객의 **정신**을
온전하게 **유지**시킨다.
거리감이 없다면 관객은 무대 위로 뛰어 올라가서
자살하는 로미오를 **막을** 것이다.

플라톤(Plato, 기원전 427년경~347년경)에서부터 현재에 이르기까지 연극 비평가들은 미학적 거리의 중요성과 그 도덕적 의미에 대해 토론을 벌여 왔다. 많은 이들이 관객을 노골적인 폭력 혹은 성행위 그리고 욕설에 노출시키면 그와 비슷한 행동을 권장하는 결과를 낳을까 두려워한다. 또 다른 이들은 미학적 거리가 예술과 연기를 통해 우리의 공격적인 욕망을 승화시킨다고 주장한다. 아리스토텔레스(Aristotle, 기원전 384~322)는 이러한 감정적 해소를 **카타르시스**(catharsis)라고 불렀다. 이러한 논쟁은 오늘날에도 미디어에 등

생각해보기

무대 위의 폭력적인 이미지와 언어는 정부의 규제와 검열이 필요할 정도로 관객에게 자극적인 것일까?

장하는 폭력에 대한 토론 속에서 반복되고 있다.

사실주의 연극의 수동적인 관객에게 반기를 들다

사실주의가 연극적 관습으로 자리를 잡자마자, 전통이 새로운 시도에 자리를 내어주는 끊임없는 순환의 주기에 따라 여러 방면에서 실험적인 예술가들이 등장했다. 20세기 들어 연극인들은 사실주의의 제4의 벽을 허물고 관객들을 다시 공연 속으로 참여시키고 그 과정에서 새로운 관습들을 창조해 내고자 했다. 어떤 이들은 무대에 다시 활기를 불어넣고자 했다. 예를 들어, 손튼 와일더(Thornton Wilder, 1897~1975)는 〈우리 읍내(Our Town)〉(1938)에서 무대감독이라는 인물을 사용하여 관객에게 직접 말을 하면서 배경을 설정하고, 사건을 설명하고, 인물들을 소개하게 했다. 자신의 정치적 혹은 미학적 목적을 위해 미학적 거리를 조작하는 연극인들도 있다. 아방가르드 연극 예술가들은 관객들의 미학적 거리를 가지고 놀기까지 한다. 어떤 것이 현실이고 어떤 것이 허구인지가 혼란스러워지는 불편한 경험을 선사하는 것이다. 〈최후의 만찬(The Last Supper)〉(2002)에서, 에드 슈미트(Ed Schmidt)는 관객에게 이벤트의 일부로 멋진 만찬이 있을 것이라고 약속을 하면서 자기 집으로 초대했다(제9장 참조). 미리 짜여지지 않은 듯한 이야기를 하며 관객과 수다를 떨면서 부엌에서 요리를 하던 그는 생선을 해동시키는 것을 깜박 잊었다는 것과 음식 재료가 모자라다는 것을 깨닫는다. 실제 배우의 집인 아늑한 가정집에서 꼬르륵거리는 고픈 배를 안고 앉아 있던 관객들은 어디서부터 현실 속 인물이 사라지고 극 속 인물이 시작하는지 구분할 수가 없으며, 무엇이 사실이고 무엇이 거짓인지 혼란스러운 상태가 되면서 현실에 대한 인식 자체에 의구심을 가지게 되었다.

정치연극 : 관객을 행동하게 하다

WHAT 정치연극의 역사는 무엇이며, 오늘날 그 역할은 무엇인가?

고대 아테네의 시민들과 헌법을 풍자한 희극 작가 아리스토파네스(Aristophanes, 기원전 448년경~380년경)부터 지금까지 극작가들은 연극을 통해 정치를 비판해 왔다. 그러나 20세기 초, 다른 종류의 정치연극—관객을 선동하여 사회 변혁을 이루도록 하는 것을

목적으로 하는 연극 — 이 뿌리를 내리기 시작했다. 이러한 연극은 관객에게 특별한 요구사항을 던지며, 그들로 하여금 구체적인 행동을 실행하게 하는 것을 목적으로 한다. 정치연극에서 관객을 선동하기 위한 전략은 환경의 특수성과 정치적 목적에 따라 달라진다.

아지프로 : 관객을 선동하다

아지프로[Agitprop, 선동(agitation)과 선전(propaganda)에서 온 용어]는 1920년대 러시아에서 발전한 정치연극의 초기 형태이며, 이후에 다른 나라까지 퍼져 나갔다. 러시아 혁명의 마르크스주의의 열기 속에서 탄생되어 선전과 선동은 정치적, 사회적, 경제적 정의 실현을 위한 노동자들의 투쟁을 응원했다. 고대의 포고자(town crier)와 비슷하게 아지프로는 그날의 새로운 소식을 글을 읽을 줄 모르는 농부와 공장 노동자들에게 전달했다. 아지프로는 혁명 이후 시기에 대규모의 경제적·사회적 변혁을 지지해 줄 것을 요청하기 위해 동원되었다. 관련된 이슈에 대한 노래와 짧은 드라마가 덧붙여지면서 이러한 공연은 '리빙 뉴스페이퍼'로 발전했다.

아지프로는 여러 나라에서 정치연극의 모델이 되었다. 붉은 메가폰(Red Megaphone)과 같은 독일 극단들은 그룹 연설문과 카바레 스타일의 촌극을 자신들의 공연에 포함시켰다. 스페인 내란(1936~1939) 당시, 배우들은 아지프로를 이용하여 대중들이 파시즘에 대항하여 싸울 것을 촉구했다. 미국의 연방 연극 프로젝트는 대공황 시기에 실직 상태에 있던 연극 예술가들에게 일자리를 제공하기 위해 조직되었는데, 이들은 1935년에서 1939년까지 리빙 뉴스페이퍼(Living Newspapers)를 공연했다. 리빙 뉴스페이퍼는 미국 대중들에게 긴박한 사회적 문제를 알리기 위해 다큐멘터리 자

료들을 사용했다. 1960년대 샌프란시스코 마임 트룹(San Francisco Mime Troupe)과 같은 극단들은 아지프로에 보드빌, 코메디아 델라르테, 그리고 서커스의 광대 등 미국과 유럽의 대중적인 연극 양식을 혼합하여 정치적 메시지를 직접적으로 전달하고 관객으로 하여금 하나의 입장을 취하게끔 요구하는 실외극을 창조했다.

> 아지프로는 일반 사람들이 모이는
> 노동자들의 카페나 마을 회관 등을 찾아가서
> 짧고 단순하며 분명하고 재미있는 방식으로
> 중요한 정보를 표현하며 관객들에게 다가갔다.

관객에게 도전하다 : 베르톨트 브레히트

전 세계에 걸쳐, 연극 예술가들은 독일 극작가이자 연출가인 베르톨트 브레히트의 작품을 관객의 참여를 유도하는 방법의 모델로 삼아 왔다. 브레히트는 독일 연출가인 어윈 피스카토르(Erwin Piscator, 1893~1966)의 작업을 기반으로 삼아 이를 더욱 발전시켰다. 피스카토르는 정치연극의 선구자로 프로젝션, 현수막, 영상, 트레드밀 등 비사실주의적 무대 장치를 개발하여 관객의 미학적 거리감을 증폭시키고 연극 속에 감정적으로 빠져드는 것을 방지하여 정치적인 이슈를 더욱 분명히 이해할 수 있도록 하였다. 분위기 조명은 무대를 잘 보이게 하는 것을 목적으로 하는 실용적인 조명으로 대체되었다. 브레히트는 조명 고정대, 밧줄, 도르래 등 연극적 환상을 창조하는 수단들을 일부러 드러내어 보임으로써 관객들이 자신이 지금 연극 공연을 보고 있다는 것을 분명히 인식하도록 하였다. 브레히트는 이러한 무대 테크닉을 실현할 수 있는 희곡을 쓰기도 했

▶ 테아트로 캄페시노(Teatro Campesino)는 1965년 루이 발데즈(Luis Valdez)가 이민 농장 노동자들의 노동 환경을 연극으로 만들기 위해 창립한 극단이다. 이 극단은 평상형 트럭 위에서 공연을 하며, 노동자들이 일하고 있는 밭으로, 조합의 회의장으로 직접 찾아갔다. 이 극단은 캘리포니아의 포도 따기 노동자들이 임금 인상과 노동 환경 개선을 요구할 때 그들을 지지했으며, 노동자들이 적극적으로 행동을 취하도록 격려했다.

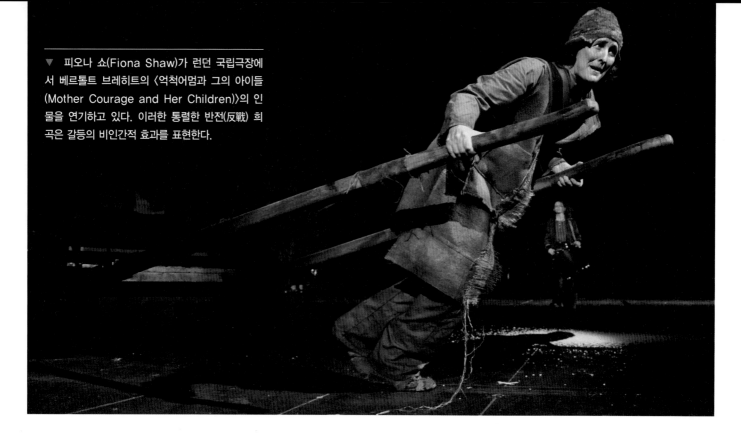

▼ 피오나 쇼(Fiona Shaw)가 런던 국립극장에서 베르톨트 브레히트의 〈억척어멈과 그의 아이들 (Mother Courage and Her Children)〉의 인물을 연기하고 있다. 이러한 통렬한 반전(反戰) 희곡은 갈등의 비인간적 효과를 표현한다.

다(그의 희곡은 다음 장에서 다룬다). 그는 내레이션, 프로젝션, 극 상황을 평론하지만 음악과 가사 내용이 종종 서로 맞지 않는 노래들을 사용하여 극 행동을 중단시켰다. 그의 희곡의 마지막 장면은 종종 상황이 해결되지 않은 채로 끝나거나, 혹은 관객들에게 직접 해결 방법을 찾아볼 것을 요구한다. 브레히트는 극단과의 작업을 통해 배우들이 자신이 연기하는 인물이 되는 것이 아니라 그 인물에 대해 객관적인 평가를 할 수 있도록 하는 연기 방법을 개발했다.

이 밖에 여러 테크닉을 통해 브레히트는 자신이 *verfremdung -seffekt*라고 칭하는 효과를 거두고자 했다. 이 용어는 **거리 두기** (distancing), 혹은 **소외 효과**(alienation effect)라고 번역되는데, 관객이 극 행동으로부터 감정적으로 분리되는 것을 뜻한다. 즉 관객은 관찰자 역할을 하게 되어 사회악을 해결할 수 있는 최선의 행동 방법이 무엇인지를 결정할 수 있는 것이다. 정치적인 동기를 가진 전 세계 극단들이 브레히트의 방법을 수용함에 따라 이러한 장치들은 우리의 연극적 어휘의 일부가 되었으며, 이제는 더 이상 관객들에게 처음과 같은 충격적 효과를 거두지 못한다. 따라서 예술가들은 끊임없이 새로운 테크닉과 전략을 만들어 내고 있다.

관객을 참여시키다 : 아우구스토 보알

브라질의 연극 이론가이자 실천가 아우구스토 보알(Augusto Boal, 1930~2009)은 연극 형식에 대한 브레히트의 생각을 더욱 확장시켰다. 그는 배우와 관객 사이의 모든 장애물을 허물고, 연극을 그 공동체적 뿌리로 되돌려 관객 모두가 사회적 드라마의 참가자가 될 수 있게 하였다. 보알은 수동적인 스펙테이터(spectators, 관중)를 능동적인 '스펙트–액터(spect-actors)'로 바꾸어 관객이 대안적인

해결책을 생각만 하는 것이 아니라 직접 무대 위에서 실험해 봄으로써, 연극이 사회 변혁을 위한 리허설이 되도록 하였다.

억압받는 자들의 연극(Theatre of the Oppressed)이라는 광범위한 개념 아래, 보알은 다른 상황과 관객에 맞는 다른 연극적 전략들을 개발했다. **포럼 연극**(forum theatre)에서는 공동체 일원들이 공동체가 겪고 있는 문제를 다루는 짧은 연극을 만들어 다른 스펙트–액터들 앞에서 공연을 한다. 스펙트–액터들은 언제든지 공연을 중단시키고, 자신이 극중 인물을 연기하여 새로운 해결 방법을 시도해 볼 수 있다. 그의 **보이지 않는 연극**(invisible theatre)에서는 긴박한 이슈에 대한 자극적인 드라마가 지하철이나 식당과 같은 일상생활 공간 속에서 마치 실제로 일어나는 일처럼 펼쳐진다. 아무런 의심 없는 대중들은 지금 벌어지는 일이 연습되고 계획된 것이라는 것을 모르는 채, 논쟁이나 극 행동에 자기도 모르게 참여하면서 스스로 배우가 된다. 브라질에서 시 위원으로 재임하는 동안 보알은 포럼 연극의 한 형태인 **입법 연극**(legislative theatre)을 개발했는데, 이는 정치적인 정책을 안내하여 중요한 이슈를 공동체에게 알리기 위해 고안된 연극이다. 보알의 억압받는 자들의 연극은 원래 브라질의 빈민층에게 다가가기 위해 고안되었지만, 이제는 전 세계에 그의 메소드를 알리기 위한 센터들이 설립되었다.

스웨덴의 어느 배 위에서 이루어진
억압받는 자들의 연극 공연에서는
한 젊은 여자가 **임신**을 하여 출산이 임박한 듯
연기를 하여 **의료** 시스템의
부족에 대한 **토론**을 점화시켰다.

리빙 시어터 : 청중과 마주하다

1960년대 미국 안팎의 많은 연극 그룹들이 베트남 전쟁에 반대했다. 그들은 전쟁에 반대하는 청중들과 그들을 지지하는 정치-산업 단지를 자극할 새로운 방법을 찾았다. 그중 가장 혁신적이고 영향력 있는 그룹 중 하나는 주디스 말리나(Judith Malina, 1926년 생)와 줄리안 벡(Julian Beck, 1925~1985)이 만든 리빙 시어터(Living Theatre)이다. 1959년 마약 중독을 다룬 잭 겔버(Jack Gelber)의 드라마 〈더 커넥션(The Connection)〉과 1963년 케네스 브라운(Kenneth Brown)의 〈더 브리그(The Brig)〉를 무대화하는 것으로 연극 활동을 시작한 후 리빙 시어터는 주요 작품들을 제작해 왔다. 〈더 브리그〉에서는 군대 감옥의 비인간적 행동을 보여 주는 무대와 청중 사이에 그물 울타리를 설치했다. 리빙 시어터는 유럽으로 이주하여 유목민 같은 집단생활을 하면서 그들의 무정부주의 정치를 생활화했다. 리빙 시어터는 1968년 〈지금은 천국(Paradise Now)〉 공연을 통해 청중들이 사회적 · 정치적 제도가 개인의 자유를 제한한다는 점을 알도록 했다. 청중들을 자극하기 위해, 때로는 분노로 소리 칠 만큼 청중들을 열광시키는 자극적인 정치적 진술을 사용하기도 했다. 단원들은 관객들로 하여금 그들과 함께하도록, 무대 위 그리고 그들의 유목민 부족 양식의 삶으로 초대했다.

> **생각해보기**
> 청중들은 공연의 관습을 받아들여야만 할까? 혹은 쇼가 요구할 때 참여를 거부할 수 있을까?

리빙 시어터의 작품은 유명해졌다. 1960년대 그리고 극단의 테크닉을 자신들의 목적을 위해 개작한 후에 많은 연극 예술가들에게 영감을 주었다. 오늘날에도 리빙 시어터는 세계화에 반대하는 시위와 관련된 희곡 〈레지스트 나우(Resist Now)〉와 사형 제도에 반대하는 극 행동을 보여 주는 〈낫 인 마이 네임(Not in My Name)〉 등의 작품으로 공연을 계속하고 있다. 〈낫 인 마이 네임〉은 주(州)에서 관장하는 모든 사형집행 전날 뉴욕 시의 타임스 스퀘어에서 상연되었다. 이 작품에서 공연자들은 지나가는 행인들과 개인적으로 마주한다. 종국에는 폭력을 동기화하기 위한 이런 직접적 만남을 계속하면서, 공연자들은 절대 사형시키지 않을 것이라고 공언하고 관객들에게도 같은 약속을 요구한다.

오늘날 청중의 참여

오늘날 행동주의 예술가(activist-artist)들은 청중들을 동시대 이슈에 반응하는 정치적 행동주의에 참여시키기 위한 방법을 개척하며 새롭게 성장, 세를 확장해 나가고 있다. 인터넷과 트위터는 참여자들이 속한 그룹과 접촉하고 그들이 언제 어디서 함께할 것인지에 대한 정보를 통해 그들을 연극적 정치 행동으로 소환하는 신속한 방법을 제공한다. 뉴욕과 런던, 그리고 전 세계 어디에서나 참여를 과시하는 그룹들이 일반 대중을 위해 사용되어야 함에도 지나치게 규제되고 있는 공개 장소의 반환을 요구하며 길거리와 지하철 안에서 자발적으로 집단을 이루어 거리를 되돌려 달라 요구한다. 일부 공연자-참여자들은 인터넷을 통해 메시지를 얻는 반면, 그 외 사람들은 단순히 거리를 걷다가 쇼의 일부가 된다. 감시 카메라와 함께 공연하는 공연자들은 감시 카메라가 설치된 공공생활 속에서 짧은 침묵의 작품을 공연함으로써 점차 일상에서 일어나는 사생활 침해를 인지하게 된다. 이들의 공연은 우리의 모든 움직임을 관찰하는 참견하지 않는 카메라를 적시하고 있다.

관습의 진화

20세기의 실험적이고 정치적인 연극 예술가들이 이미 수동적인 부르주아 청중들과 사실주의의 여타 연극 관습에 대항하기 위한 형식으로 가장 먼저 청중들을 참여시켰음에도 불구하고, 다소 완곡한 형식들이 그 뒤를 따랐다. 능동적 관객이라는 아이디어는 결국 아방가르드의 영역을 떠나 확고하게 정립된 관습이 되었다.

> **생각해보기**
> 최근의 청중 참여 공연은 어떤 방법으로 리얼리티 TV를 닮아 가고 있는가?

오프 오프 브로드웨이(Off-Off Broadway)의 〈토니와 티나의 결혼식(Tony and Tina's Wedding)〉(1988)은 청중들을 결혼식에 온 하객으로 취급한다. 청중들은 교회 예식에 참석하고, 탁자에 앉아 만찬을 즐기며 샴페인을 터트리는 피로연에도 함께하며 그들 주변에서 토니와 티나의 가족 관계가 드러나는 것을 지켜본다. 웹사이트, 상품권, 전 미국 도시의 상업적인 공연, 아지프로 연극과도 크게 다른 이벤트 역시 이제는 국가의 프랜차이즈가 되었다. 이러한 주류 공연들은 한때 지배적인 관습을 전복했던 반항적이고 과격했던 전략이 대중적으로 수용 가능한 연극적 형식으로 진화할 수 있음을 보여 준다. 맞춤 제작되는 쌍방향 살인추리극 혹은 코미디 공연을 소개하는 셀 수 없이 많은 웹사이트를 인터넷에서 찾을 수 있다.

연극 연출가들은 이제 허용되는 참여의 경계를 넘어서기 위해 새롭고 흥미로운 청중 참여 형식을 탐색한다. 플랑드르의 연출가 온트로에렌드 고에드(Ontroerend Goed)의 〈인터널(Internal)〉(2008)에서 배우들은 끔찍하게 청중들 중 일부를 유혹하여 사적인 관계를 맺는다. 그러고 나서 그 외 나머지 청중들에게 그들을 소개한다. 배우-청중 간 상호작용에서 허용되어야만 하는 것이 무엇인지에 대한 질문을 던지는 것이다. 지난 2년간 영국의 연극 예술가들은 청중 참여에 대한 대담한 실험을 보여 주었다. 코

사회 변화를 위한 연극

지역 문제에 대해 지역 청중들에게 말을 거는 극단은 교육하는 힘이자 문제를 제기하는 의식이며 정치적 행동을 위한 영감이었다. 사회적 의제를 지닌 극단의 작업 중 많은 부분은 브레히트와 볼(Boal)의 테크닉을 요구한다. 하지만 혁신적 연극 형식과 전략을 채택하는 많은 극단이 있다. 그들은 전통 노래와 민속음악이나 지역 공연 관습을 병합하여 청중들을 설득한다. 페루의 순회공연단인 유야카니(Yuyachkani)는 30년 이상 대중연극을 만들어 왔는데, 전통 행사와 가면, 노래와 춤, 의상을 결합해 페루의 사회정치적 문제에 대한 인식을 불러일으킨다. 36,000명에 달하는 사망자와 실종자, 80,000명의 난민을 남긴 20년간의 폭력적인 시민전쟁 동안, 유야카니는 개인의 정신에 가해진 정치적 테러리즘의 효과를 탐색하는 작품들을 만들었다. 유야카니는 동시대의 사회적 관심을 지속적으로 전달하며 사망자와 실종자를 계속 기억하게 만드는 새로운 연극적 전략들을 전개했다. 자메이카의 시스트렌 시어터(Sistren Theatre)는 여성의 사회경제적 상황을 개선하는 데 초점을 맞춘다. 크리올(Creole)에서 공연하며 구술

사, 전통 게임, 민속 이야기를 끌어와 여성을 향한 폭력 등의 문제에 주목하게 했다.

정치적 탄압과 검열의 시대에는 예술가들이 공동체의 대변자로 행동하고자 하는 것처럼 연극과 청중 사이에 특별한 유대가 형성될 수 있다. 인도네시아의 대통령 수하르토의 독재 탄압 시절, 시어터 코마(Theatre Koma)는 동시대 사회와 정치를 비판하기 위해 1977년에 만들어졌다. 서구 스타일로 대본을 구성하고 인도네시아의 토착 민속 형식의 영향을 받은 음악극을 섞어 시어터 코마는 사회적 병리현상에 관심을 끌어모았다. 수하르토는 죽었지만, 시어터 코마는 현 정부의 부조리함에 대한 통찰을 멈추지 않는다. 세계화 시대를 맞아 극단들은 국제적 이슈를 취하기도 한다. 호주의 액트나우(ActNow)는 2001년 미국이 관타나모에 호주인 데이비드 힉스를 투옥한 것에 대응하기 위해 꾸려졌다.

사회 변화를 추구하는 연극은 종종 저항의 연극이 되는 반면, 조안나 셔먼(Joanna Sherman)이 이끄는 뉴욕의 본드 스트리트 시어터(Bond Street Theatre)는 전쟁으로 파괴된 나라를 방문해 평화 전도사의 역할을 한다. 이들 순회 공연단은 60명의 이스라엘

과 팔레스타인 공연자들이 포함된 예루살렘의 첫 번째 거리 극단을 훈련시켰고, 창작활동과 함께 북아일랜드에서 구교와 신교 어린이들을 위한 워크숍도 개최한다. 코소보, 알바니아, 마케도니아, 파키스탄의 난민촌은 순회 공연단을 위해 자석처럼 사람들을 끌어모은다. 본드 스트리트 시어터는 아이들과 함께 혹은 아이들을 위해 공연하고, 사람들을 치유하는 데 예술을 처음으로 사용했으며, 지역 예술가들이 전쟁으로 파괴된 그들의 연극을 되살리도록 격려했다. 본드 스트리트 시어터는 아프가니스탄을 여러 번 방문했고 최근 2010년에는 미국 평화재단의 기금을 받기도 했다. 이들은 여성의 지위 향상을 의미하는 위생 문제를 다룬 연극 촌극을 주민 계몽의 목적으로 공연했다. 갈등을 해소하고 평화를 구축하기 위한 연극 테크닉을 가르치면서, 이들은 탈레반을 탈출해 연극을 재건한 아프가니스탄의 예술가들에게 도움을 주었다. 귀환한 지역 공연자들이 전쟁의 트라우마와 탈레반 통치의 공포로부터 청중들이 회복되도록 도움을 주는 드라마를 공연할 수 있는 용기를 주는 것이다.

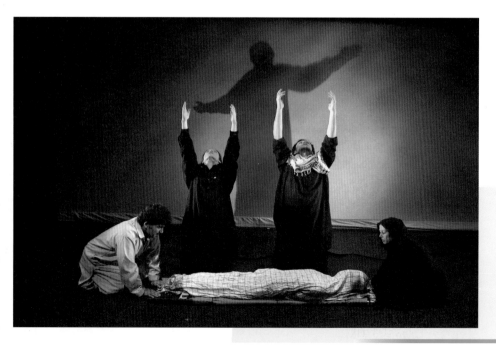

▶ 〈거울 너머(Beyond the Mirror)〉는 아프가니스탄에 근거지를 둔 에그자일 시어터(Exile Theatre)와 뉴욕의 본드 스트리트 시어터의 협업으로 만들어진 작품이다. 이 작품은 전쟁의 공포를 표현하며 전쟁과 학대 속에서 45년을 살아남은 아프가니스탄 사람들의 이야기를 바탕으로 만들어졌다.

빌 탈렌
혹은 빌리 목사

텔레비전 전도사인 빌 탈렌(Bill Talen)은 TV 전도사 빌리 목사(Reverend Billy)를 연기하는 배우이자 작가이다. 그는 1990년대 후반, 타임스 스퀘어에서 길거리 설교자로 활동을 시작했다. 그는 이웃의 '디즈니화'에 대항해 싸우고, 지역의 소규모 자영업을 전멸시키는 다국적기업형 체인점이 입점하는 것에 반대하며 설교한다. 지금 그는 소비자 운동과 환경 파괴 사이의 관계에 초점을 맞추고 있다. 그와 그의 파트너 사비트리(Savitri D.)는 '어스-어-루야 교회(Church of Earth-a-lujah)'를 이끈다. 이 교회에서 지구는 그 자체가 존경의 대상이다. 이들은 지구훼손(Earth-damaging) 법인체의 로비와 큰 은행에서 공연한다. 빌리 목사는 산꼭대기 철거와 타르 모래 추출에 반대했다는 이유로 최근 체포되었다. 그는 2009년 뉴욕 시장에 출마했다.

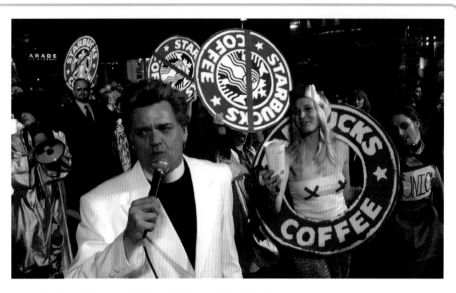

▲ 초국가적 자본주의의 사악함에 대항해 설교 중인 빌리 목사

주저하는 청중들을 참여로 이끄는 방법이 있나?

청중들은 무대 위에서 주저하다 일어나 우리와 함께 어스-어-루야 제단을 불러내는 노래를 부른다. 그들은 '신성한 흥분의 상태'까지 고양된다. 왜냐하면 그들은 지구를, 자신을 구하고 싶기 때문이다. 모든 것의 음악과 환희는 전염성이 있기에 "루야를 변화시키라"고 외치지 못하고 계속 주저하는 것은 쉬운 일이 아니다. 주변 사람들이 모두 웃고 그러한 분위기가 훌륭한 가스펠과 함께 공기를 흔들 때는 더더욱 그렇다.

당신의 공연은 다른 풀뿌리 행동주의를 위한 노력으로 연결될 수 있을까?

그렇게 되기를 바란다. 위기에 처한 지구, 홍수, 불, 해일, 토네이도, 멸종 급증 등의 비상 상황…. 우리는 소비적인 삶에 익숙해져 밑바닥 서민의 삶으로 내려갈 수 없는 듯하고 '비상'이라고 외칠 수도 없을 것 같다. 이는 분명 공동체의 시작이고 연극 전통의 재출발이 될 것이다. 이건 당신이 위험에 처했을 때 당신 자신을 표현할 수 있다는 것을 의미한다. 우리의 파트너로는 예스 맨(Yes Men), 브레이브 뉴 시어터(Brave New Theatre), 클라이밋 그라운드 제로(Climate Ground Zero), 열대우림 행동 네트워크(Rainforest Action Network), 영국 타르 모래연합(UK Tar Sands Coalition) 등이 있다. 우리는 설교와 노래를 유튜브와 페이스북 '레버렌드 빌리 탈렌(Reverend Billy Talen)'을 통해 흘려보낸다. 누구나 목격하고 논평하는 방식으로 인터넷을 환영한다. 핵심은 행동주의이다. 공공 장소로 나와 타흐리르 광장이나 메디슨의 건축물에서 지구에 대해 외쳐라. 당신의 첫 번째 개심의 자유를 시험해 보라. 그러면 지구친화적 연출법이 따라올 것이다.

당신의 공연이 청중들에게 지속 가능한 어떤 효과를 발휘한다고 생각하는가?

실제 문제가 되는 지속 효과는 살아남는다. 연극에서 우리는 항상 중대한 이해관계를 원한다. 이해관계는 삶이자 죽음이다. 우리는 축자적으로 청중들의 삶을 구하기를 희망한다. 그리고 우리 자신의 삶도! 봐라, 기후 변화는 언젠가 일어날 일이 아니다. 폭서와 이상 폭풍, 해수면 상승은 이론적인 이야기가 아니다. 냉전이 막을 내린 후 우리의 행동은 극적이다. 우리가 연극을 떠나면 무엇을 할 수 있을까? 통제할 수 없는 우리의 소비가 이러한 위기를 초래했다. 그래서 드라마는 끝나지 않는다. 연극 조명이 꺼질 때 드라마는 시작된다. 지구 그 자체가 우리가 필요로 하는 드라마를 준다. 그러니 그 요구에 응답하자. Earth-a-lujah!

출처 : '빌리 목사'로도 알려진 빌 탈렌의 허락하에 게재함.

니 컴퍼니(Coney Company)의 〈스몰 타운 애니웨이(Small Town Anyway)〉(2009)에서는 모든 청중들이 상상의 마을 속 인물이 되었다. 그들은 궁극적으로 다 함께 청중들 중 하나를 추방하는 스토리를 전개한다. 청중들 스스로 공연에 참여하기 때문에 청중과 배우는 구분되지 않는다. 청중들은 블루 맨 그룹(Blue Man Group)에 제기한 최근의 소송을 진행하는데, 그들의 의지와 상관없이 강제로 참여한 것이기에 강압과 권한 부여 사이의 경계가 분명하지는 않다.

> **생각해보기**
> 공연자들이 선뜻 믿지 않는 청중들을 대할 때, 그들을 어떻게 다루어야 하는가에 대한 제한이 있어야만 할까?

◀ 〈유 미 범범 트레인(You Me Bum Bum Train)〉(2010)에서 청중들은 참여의 모험을 통해 소동에 휘말린다. 휠체어에 앉혀진 채 청중들은 강제로 배우가 되어야만 하는 실제 삶의 미로 같은 장면으로 이끌려 들어간다. 여기, 취업센터에서 청중들은 인터뷰를 통과해 일자리를 얻어야 한다.

연극의 도전을 만나다

WHAT 연극은 관객에게 어떠한 도전을 보여 주는가?

우리는 종종 연극을 오락으로 생각하지만, 우리의 여흥을 돕우는 것 외에도 연극은 관객과 비평가 모두에게 특별한 도전을 안긴다. 연극을 보며 어디에 초점을 맞출지를 결심할 때 여러분은 분명 주의를 기울이게 될 것이다. 그렇지 않으면 중요한 정보를 놓치게 된다. 연극은 종종 영화 같은 시각적 매체에 비해 한층 언어에 의존한다. 따라서 훌륭한 청각능력이 요구된다. 관객으로서 때로는 기대치 않았던 연극 스타일과 만나게 된다. 어려운 언어, 양식화된 움직임, 괴상한 세트, 거슬리는 의상 등이 그것이다. 그러면 여러분은 스스로를 개방하고 새로운 형식에 적응하여 그것과 소통하기 위해 최선을 다해야 한다. 연극은 TV와 달리 때로는 사상을 드러내고 환기시키며 도발적이고 은유적이다. 그러니 여러분의 상상력을 연극으로 가져오는 것이 중요하다.

어떤 작품은 관객들에게 신체적이고 정서적으로, 혹은 지성적으로 도전하면서 특별한 집중을 요구한다. '마라톤 퍼포먼스'는 12시간 계속될 수 있다. 벨기에 극단인 그루포브(Groupov)가 르완다의 예술가들과 함께 제작한 6시간짜리 〈르완다 94(Rwanda 94)〉(1999)는 길이 이상의 의미를 지닌 도전이다. 이 작품은 1994년 르완다에서 자행된 투치족 집단 학살과 후투족 대학살의 공포를, 칼에 희생된 시신을 담은 비디오 이미지와 자신의 눈앞에서 학살되는 가족을 지켜본 희생자들의 1인칭 서술을 통해 제시한다. 청중들이 폭력의 원인을 학습하고 유럽과 미국 권력이 저지른 잘못을 알게 되면 이러한 제시된 정서를 해결해야만 한다.

"거기에 가는 것이 곧 재미의 반이다"

때로 생산을 위한 여정은 도전이 되기도 하지만 이벤트가 보여 주는 마술의 일부가 되기도 한다. 페터 슈타인(Peter Stein, 1937년 생)의 공연 〈악령(The Demons)〉(2010)은 12시간 동안 극장에 앉아 있는 것 이상을 요구했다. 작품이 뉴욕에서 공연되었을 때, 공연은 항구 한 가운데 있는 섬에서 이루어졌다. 관객들은 거버너즈 섬으로 가는 페리를 타기 위해 버스나 지하철로 마리타임 빌딩까지 오도록 요청받았다. 이러한 여정 역시 이벤트의 일부였다. 태양극단(Théâtre du Soleil)은 프랑스 뱅센 숲 속에 자리 잡고 있다. 때문에 파리 지하철의 마지막 정류장에서 하차해 극장까지 가는 특별한 극장 셔틀버스로 갈아타야만 한다. 밤에 도착하면 숲을 지나 희미한 빛이 나무를 장식하고 있는 극장 마당까지 이동하는 것 자체가 마술 같은 경험이며, 관객들에게는 휴식을 준비하는 것이 된다. 도심의 극장들은 점점 더 저렴한 외곽 공간으로 옮겨 가고, 공연은 외딴 장소와 허름한 지역에서 이루어지게 된다. 이런 장소로 여행하는 것은 믿음을 시험하는 것이 될 수 있다. 사람들은 연극의 청중이 된다는 특별한 느낌을 경험하기 위해 멀리까지 여행할 것이다.

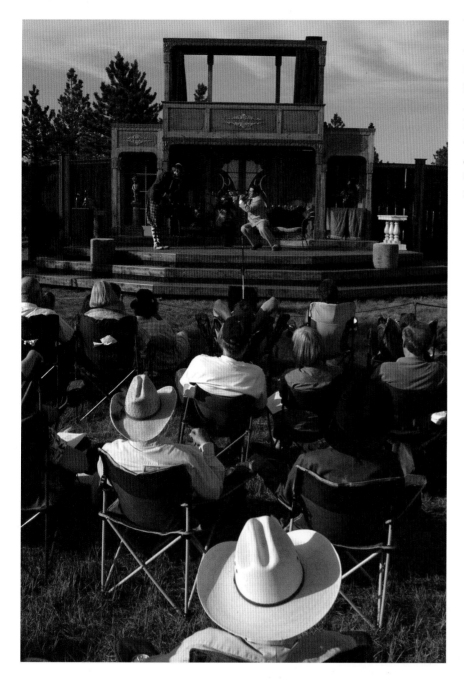

비평적 반응

HOW 비평가의 가치 혹은 문화의 가치를 이해하는 것이 어떻게 연극을 비판적으로 분석하는 데 도움이 되는가?

많은 사람들이 비평은 불필요하며 창조적인 작품은 더 이상의 성찰이나 토의가 필요 없는 자신의 말로 청중들에게 말한다고 주장한다. 어느 정도까지는 진실이다. 연극은 공연의 순간 청중과 배우 사이에서 이루어진다. 하지만 사라지는 예술로서 연극은 오직 기억 속에만 살아 있다. 따라서 우리가 어떻게 기억을 형성하는가 하는 문제가 곧 일부분 연극적 사건의 생명을 유지하는 데 관여한다. 청중과 비평가들의 수용을 통해 우리가 특수한 연극적 경험에 대해 어떻게 생각하게 될 것인지가 결정된다. 공적(公的) 행위에 다름 아

닌 연극은 항상 비판적 반응을 초래하고 수용한다. 그래서 우리가 생생한 연극적 전통을 찾는 곳마다 항상 비판적 참여를 발견할 수 있다.

우리가 생산물을 분석하는 방법과 생산물을 검증할 때 취하는 관점은 우리의 문화가 흥미롭거나 가치 있다고 발견하는 것에 대해 많은 것을 말해 준다. 어쩌면 여러분은 이미 이러한 점을 옛날 영화를 보면서 경험했을지도 모른다. 영화 속에 표현된 가치와 관습들은 오늘날에는 우스꽝스러워 보일 수도 있다. 또한 여러분은 연기 스타일이 변했다는 것도 알아차릴 것이다. 연극은 영화보다 더 오랜 역사를 가지고 있기 때문에, 시대를 뛰어넘는 비판적 관점에서 보면 이러한 변화들이 한층 극대화된다. 가령 정신분석학자인 프로이트는 고대 그리스 비극에서 신경증 주제를 발견했다. 하지만 기원전 5세기의 극작가들은 심리학이 과학이 되기 전 거의 2,500년 동안 이러한 해석을 이해하지 못했다.

> 50년 **전**에야 비로소, 영화와 **연극**에서 하인 역할을 맡은 아프리카계 미국인을 보고도 우리는 **놀라지** 않게 되었다. 인종차별주의자가 아니라면 오늘날 이런 점들은 반동적으로 느껴질 것이며, 우리의 **비판적** 반응에 작용할 것이다.

예술 작품에 새로운 문화적 추측을 가할 수 있을까? 그리스 비극을 진실로 이해하기 위해 고대 그리스인처럼 그리스 비극에 접근해서는 안 되는 것일까? 우리가 아무리 열심히 노력하더라도 우리는 완벽하게 고대 그리스의 세계관을 재건할 수 없다. 2,500년 전 존재했던 사회의 일원이 될 수는 없다. 기원전 5세기 아테네의 극장에 앉아 있다고 상상할 수도 없다. 여러분이 여성이라면 공연 관람을 허락받지도 못했을 것이다. 여러분이 그리스 시민이 아니었다면 아마도 노예였을 것이다. 일단 우리가 우리 시대와 과거 시대 사이의 넘을 수 없는 문화적 차이에 직면하면, 우리가 할 수 있는 최선이란 동시대 가치와 기호를 통해 의미를 구성하고 평가할 분석 방법을 사용해 우리 시대에 유효한 해석을 찾아내는 것이다. 우리는 동시대의 해석을 도와주는 역사 지식을 활용하기도 한다.

전문 비평과 문화 이론

모든 사회는 자신만의 연극 이론을 전개한다. 이때의 이론은 편견과 그 문화의 흥미를 반영하고 비평의 도구가 된다. 수 세기 동안 아리스토텔레스의 이념은 유럽 대부분과 미국의 연극 분석에 틀로 작용했다. 곧 아리스토텔레스는 희극 장르의 중요성을 축소시켰고, 자신이 살았던 시대의 문화적·성적 편견을 반영했다. 오늘날 다원주의 사회에서 우리는 다양한 비평의 관점을 찾아내고, 그것을 통해 공연을 분석한다. 막시즘 이론, 페미니스트 이론, 정신분석 이론, 젠더 이론, 인종 이론, 구조주의는 지난 50년간 비판적 분석에 적용된 수많은 방법론 중 일부이다. 우리 사회의 변화하는 가치를 반영하면서 어떤 이론은 선호도가 떨어졌고, 어떤 이론은 신뢰를 획득했다. 오늘날 연극을 관찰하기 위해 비평가가 선택하는 관점은 예술 작품을 이해하는 도구뿐만 아니라 비평가의 흥미와 관점의 척도를 제공한다. 여기서 비평가들도 결코 완벽하게 객관적이지는 않다는 점을 알 수 있다. 그들도 다른 청중들처럼 편견을 지니는 것이다.

◀ 〈진짜 하운드 경감(The Real Inspector Hound)〉에서 극작가 톰 스토파드(Tom Stoppard, 1937년 생)는 비평가인 두 인물을 창조해 극의 서두에 청중 틈에 앉혀 놓음으로써 비판적 거리를 조롱했다. 극이 진행되는 과정에서 청중들은 두 인물의 논평과 비판적 헛소리를 듣게 된다.

비평가의 수많은 얼굴

WHAT 비평의 형식은 무엇이며, 비평이 연극에 미치는 영향은 무엇인가?

어두운 방 안에 쏟아지는 빛처럼 좋은 비평은 경계를 한정하며 명확하다. 일부 비평가들은 새롭고 혁신적인 연극 작품을 설명하고 청중들이 그것을 이해하도록 돕지만, 모든 비평이 창조적 행위 다음에만 따라 나오는 것은 아니다. 어떤 예술가들은 스스로 비평가가 되고, 또 다른 예술가들은 예술적 영감을 비판적 글쓰기에서 찾는다. 비평은 예술적 형식으로 제시되어 왔으며, 어떤 연극 작품은 그 자체가 비평의 행위로 간주될 수도 있었다. 어떤 비평은 설명적이지만, 어떤 비평은 규범적이고, 심지어 새로운 연극적 발명을 향한 방법을 지적하는 환상적인 것이기도 하다. 비평가와 예술가는 일반적으로 서로의 작품을 풍성하게 만드는 동반관계를 이룬다. 브로드웨이에서 배태된 희곡이 '그곳을 벗어나' 공연되는 경우, 지역 비평가들은 다시 쓰기 과정에 영향을 미칠 수 있다. 비평이 꼭 최종 평가가 될 필요는 없다. 비평은 창의적인 과정을 통해 예술 작품에 사려 깊게 참여하는 것이다.

해석자로서의 비평가

비평가는 이해를 위한 틀을 제공함으로써 연극적 사건의 해석자로서 봉사한다. 이는 간단히 희곡의 역사적 맥락을 설명하는 일이기도 하다. 혹은 비평가는 실험적이거나 특별히 어려운 연극 작품에서 새로운 관점이나 스타일이 설명되는 것을 발견하고 그것을 청중들에게 설명해야 할 수도 있다.

마틴 에슬린(Martin Esslin, 1918~2002)은 이러한 종류의 비평가의 좋은 예가 된다. 1950년대 사무엘 베케트(Samuel Beckett, 1906~1989), 장 주네, 외젠 이오네스코(Eugène Ionesco, 1909~

1994)는 사람들이 연극에서 기대했던 것과 다른 희곡을 썼다. 이들의 작품에는 분명한 스토리 라인과 인지할 수 있는 플롯이 부족하고, 심리학적으로 풍성한 인물이 없으며, 대화는 종종 헛소리로 깨져 버린다. 청중들은 당황해하며 화를 내기도 했다. 에슬린은 이러한 희곡들이 제2차 세계대전이라는 끔찍한 사건을 겪고 살아남은 세대의 소외와 의미 없음의 감각을 반영한다고 이해했다. 그는 동명의 저서에서 **부조리극**(theatre of the absurd)이라는 단어를 만들어 냈다. 새로운 희곡을 분석해 많은 청중들을 이해시킨 것이다. 오늘날 부조리극 계열의 희곡들은 연극 레퍼토리의 고전이 되었다. 비평가 에슬린은 다음 세대가 경험할 새로운 연극의 세계를 분명히 한 것이다.

예술의 뮤즈로서의 비평가

이따금 비평은 예술 창조의 영감이 되고 직접적으로 새로운 연극적 스타일이나 극적 형식을 지닌 옛 텍스트를 재발견하는 데 영향을 미친다. 비평가 얀 코트(Jan Kott, 1914~2001)가 그의 시대의 가장 혁신적인 몇몇 연출가들에게 미친 영향이 바로 그런 것이다. 얀 코트는 1961년 *Shakespeare Our Contemporary*에서 셰익스피어의 희곡이 현대적 감각을 말하기 위해 어떻게 재해석될 수 있는지를 보여 주었다. 고국인 폴란드의 나치 시대와 스탈린 독재 시대를 살아낸 얀 코트는 셰익스피어의 음울한 엘리자베스 시대 속에서 자기 경험과의 직접적인 유사성을 발견한 것이다. 그것은 희곡 텍스트 속에 숨겨진 의미를 조명하는 것이기도 했다. 피터 브룩이 엘리자베스 시대의 원형이 아닌, 현대의 소외된 남자로서 리어왕을 무대

화할 수 있었던 것도 직접적으로 코트의 에세이로부터 영감받은 바크다. 얀 코트의 그 문제적 에세이는 사무엘 베케트의 희곡인 〈엔드게임(Endgame)〉과 그 속의 소외된 인물을 셰익스피어를 인식하는 방법과 연결시키는 내용을 담고 있다. 1960년대 이후 만들어진 수천 개에 달하는 수많은 다시 상상된 셰익스피어의 생산물들은 영감이 넘치는 코트의 저작을 떠올리게 한다.

보스턴의 연극 비평가인
엘리엇 노튼(Elliott Norton, 1903~2003)은
극작가들에게 새로운 아이디어를 주는
글쓰기 리뷰로 유명한 사람이다.
닐 사이먼(Neil Simon, 1927년 생)은
〈별난 커플(The Odd Couple)〉(1965)을 다른 도시에서
공연하게 되었을 때 노튼의 제언을 바탕으로
그 결말 부분을 다시 쓰기도 했다.

공상가로서의 비평가

어떤 비평가들은 연극을 만드는 사람들만큼이나 연극적 세계를 변환하여 그것을 새로운, 탐색되지 않았던 방향으로 추진하는 데 열정을 보인다. 앙토냉 아르토(Antonin Artaud, 1896~1948)의 에세이집인 *The Theatre and Its Double*은 그가 죽은 뒤 전위운동 20년 동안 연극의 바이블이 되었다. 아르토는 새로운 종류의 연극의 개요를 제시했다. 그것은 전염병이나 위기의 순간과 유사하게 사람들을 그들 자신의 경험과의 극단적인 대결로 밀어낸다. 아르토는 잔혹극(theatre of cruelty)을 요구했다. 잔혹극은 역동적이고 시적인 이미지, 소리, 움직임의 세계를 그려 내며, 새로운 층위의 인식을 개방하여 청중들의 감각을 습격할 수 있는 우주의 언어를 추구한다. 아르토는 청중과 배우를 위한 공유된 공연 공간을 옹호했다. 아르토는 1960년대 많은 위대한 예술가들에게 영감을 주었다. 프랑스의 장 루이 바로(Jean-Louis Barrault, 1910~1994), 폴란드의 예지 그로토프스키(Jerzy Grotowski, 1933~1992), 영국의 피터 브룩, 그리고 미국의 리빙 시어터 같은 극단의 운영자들은 그의 비판적 글쓰기에 의지한 인상적인 공연들을 만들었다.

비평가로서의 예술가

예술가들은 때때로 비평가의 역할을 떠맡는다. 자신들의 예술적 의도를 설명하려고 할 때나 다음과 같은 것을 얻으려 할 때 그렇다. 곧 20세기 초 사실주의, 상징주의, 표현주의, 미래파의 실천가들은 연극이 새로운 방향으로 진행되기를 희망하며 선언문을 발표하는 한편 그들의 작품이 자신들의 글쓰기에서 설정한 목표를 현실화할 수 있도록 노력했다. 시인이자 연출가이며 많은 작품을 쓴 극작가 베르톨트 브레히트 또한 일정량의 비평과 아리스토텔레스 비극 모형에 대항하는 서사극 이론을 발표했다. 많은 사람들이 브레히트의 비판적 글쓰기가 그가 작품에서 도달한 주목할 만한 성취를 정확히 묘사하는 것은 아니라고 믿는 반면, 그의 에세이는 극작, 연출, 연기, 디자인의 기발한 방법을 그 이면의 정치 철학과 연결시키고 우리에게 예술적 과정에 대한 통찰력을 제공한다. 극작가 아서 밀러도 연극에 대한 에세이를 썼고 비극의 주제로서 자신의 '보통 사람'에 대한 개념을 옹호했다. 사실 많은 극작가들이 비판적 글쓰기를 통해 자신의 작품의 틀을 잡으려는 시도를 한다.

▼ 사진은 2005년 런던 글로브 시어터에서 현대 의상을 입은 버전으로 공연된 셰익스피어의 〈페리클레스(Pericles, Prince of Tyre)〉이다. 1961년 발간된 얀 코트의 비판적 글쓰기의 도전을 여전히 느낄 수 있는 작품이다.

인터넷을 통해 일반 청중들도 공적 출구에서 연극 생산물에 대한 의견을 개진할 수 있게 되었다. 이때의 공적 출구란 한때는 신문, 잡지, 저널에서 전문적인 비평가들만이 가능했던 광대한 관계에 도달할 수 있는 장소이다. 이와 같은 비평의 민주화는 연극 공연에 대한 대화를 확장시키고 담론 층위의 수준을 낮춘다. 잘 전달된 좋은 정보와 그렇지 않은 정보가 동일한 출구를 사용해 그 생각을 표현하게 되었을 때 청중들이 어떻게 그 가치를 평가할 수 있을까?

사건은 늘상 일어나지만 웹은 때맞춰 정보를 제공한다. 리뷰를 포스팅하고 읽는 명목상의 비용은 더 많은 정보를 광범위한 청중들에게 재빨리 퍼뜨리는 것을 가능하게 한다. 불행히도 손쉬운 접근을 통해 사람들은 개인적 의제는 접할 수 있지만, 블로그에 리뷰가 포스팅된 연극에 대한 그 어떤 지식도 전달받지 못한다. 뉴욕의 연극 비평들이 쓴 전문적 리뷰와 일반 커뮤니티의 포스트 양자를 모두 제공하는 StageGrade.com이라는 사이트는 온라인 티켓 구매 사이트인 Telecharge.com과 직접적으로 연결된다. 이런 상황은 온라인 비평이 궁극적으로 상업적 이해에 의해 오염될 수 있는 가능성을 증대시킨다.

한때 뉴욕타임스의 고약한 리뷰는 연극을 생산하거나 깨부수었지만, 이제 인터넷의 공공성과 '입으로 퍼지는 말'들이 위협적인 도전을 가하고 있다. 우리는 이제 주류 언론으로부터 팬을 흡수한 쇼들이 계속 만원사례를 이루며 공연하는 것을 지켜본다. 극작가 A. R. 거니(A. R. Gurney)는 웹에서나 가능한 광범위한 의견들이 '종이 위에 리뷰를 쓰는 소수가 더 이상 희곡이나 뮤지컬의 미래를 결정하지 못하는' 시간으로 인도하는 것은 아닌지 의심한다.

리뷰와 비평을 활자로 배출하는 일이 점점 사그라들면서, 점차 웹이 연극 생산물을 평가하고 극장 방문객들을 티켓 구매로 인도하는 것의 원천이 된다는 점은 분명해진다. 하지만 그들이 많이 읽었다고 해서 그것이 진지하고 사려 깊은 비평이 될 수 있는가는 여전히 고려해야 할 점이다.

> 웹이 온라인 저널, 블로그, 진정한 비평 기능에 봉사한다고
> 주장하는 사이트들로 가득하다. 그것들은
> 새로운 연극 생산물, 영화, 아트쇼 등에 대한
> 객관적이고 숙련된 의견을 제공하지만 세밀한 고찰에 있어서는
> 대부분 잘못된 정보로 가득 차 있으며
> 단정치 못하게 편집되거나 익명성의 베일 아래 절충된 것으로 판명된다.
>
> – 조나단 칼브(Jonathan Kalb), 헌터 칼리지 연극학과 교수이자 HotReview.org의 편집자

배우와 연출가들도 비평 영역에 도전한다. 특히 그들의 작품이 혁신적이고 설명이 필요한 경우에 그렇다. 프랑스의 연출가 앙드레 앙투안(André Antoine, 1858~1943)은 사실주의의 제4의 벽의 이념을 설명했다. 제7장에서 공부하게 될 콘스탄틴 스타니슬랍스키(Constantin Stanislavski)는 배우 훈련을 변모시킨 연출가인데, 연기 이론에 대한 책을 세 권이나 썼다.

생각해보기

연극 예술가들이 비평을 읽을 필요가 있을까?

비평을 쓰고 실천하는 예술가들은 다른 시대와 문화에서도 발견된다. 제아미 모토키요(Zeami Motokiyo, 1363~1443)는 일본의 노 연극에 대한 전문서적을 집필하여 공연의 비밀을 미래 세대에게 전수했다. 모토키요는 텍스트를 통해 배우와 극작가 모두의 관점에서 발언했고 인물 만들기의 중요성을 포착했다.

▶ 배우 빌 어윈(Bill Irwin, 1950년 생)이 무대 위 비판적 광대로 분한 〈더 리가드 이브닝(The Regard Evening)〉. 여기서 빌 어윈은 연극적 관습과 포스트모더니즘을 조롱할 수 있는 기회를 얻는다.

생각해보기

창의적 예술가들이 그들 자신의 작품을 비판적이고 학술적인 글쓰기가 제공하는 거대한 문화적, 역사적 맥락 속에서 이해하는 것이 중요한가?

무대로부터의 비평

극작가들은 비판적으로 자신의 시대의 연극에 대해 말하기 위해 종종 무대를 활용한다. 17세기 프랑스의 극작가 몰리에르(Molière, 1622~1673)는 자신의 초기작인 〈아내들의 학교(The School for Wives)〉에 대한 비평에 답하기 위해, 자신의 짧막한 희곡 〈아내들의 학교에 대한 비평(The Critique of the School for Wives)〉을 활용했다. 그러고 나서 〈베르사이유 즉흥곡(The Versailles Impromptu)〉을 써서 몰리에르라는 인물을 통해 연기에 대한 논평과 함께 조롱 섞인 리허설을 무대화했다. 많은 사람들이 어떻게 연기해야 하는지에 대해 말하는, 극작가를 향한 햄릿의 연설에 주목하는데 그것은 곧 당시의 화려한 연기 스타일에 대한 셰익스피어의 비평이었다. 1966년 독일의 극작가 페터 한트케(Peter Handke, 1942년 생)는 〈관객모독(Offending the Audience)〉을 썼다. 이 작품은 관객이 지니는 관습적 태도를 조롱한다. 이런 예들 외에 다른 많은 연극 작품에서도 공연 매체를 비판적 논평으로 사용하는 예술가의 권력을 찾아볼 수 있다. 전위적인 연출가들이 보여 주는 많은 혁명적 무대는 그들이 반대하는 낡은 스타일을 은연 중 비판하는 것으로 볼 수 있다.

평론가

우리 대부분은 신문, 잡지, 블로그, TV나 라디오에 활자로 등장하는 연극 사건에 대한 즉각적인 짧은 반응인 **리뷰**(review)에 익숙하다. 리뷰는 학술적인 저널이나 책에 발표되는 비평과는 차이가 있다. 비평은 한층 정교하거나 지적인 접근을 취한다. 어떤 이는 두 유형을 구분하여 하나는 **평론가**(reviewer)로, 다른 하나는 **비평가**(critic)로 부르지만, 다른 이들은 이 용어를 서로 바꾸어 사용한다. 비평에 대한 이 두 유형의 본질적인 차이는 그들이 본 것을 소화하는가, 깊이 있는 분석을 적용하는가, 그들 스스로와 그들의 아이디어에 호응하는 예상 청중에 대해 간격을 두는 시간의 양에서 찾을 수 있다.

평론가들은 연극 시장의 안내자 역할을 하기 때문에 생산물의 재정적 성공에 영향을 미칠 수 있다. **뉴욕타임스** 같은 영향력 있는 신문에 글을 쓰는 평론가들은 쇼를 만들거나 멈추게 할 수 있다. 한 편의 조악한 리뷰는 티켓 판매에 심각한 해를 입히지만, 훌륭한 리뷰는 전역으로부터 관중들을 몰아온다. 평론가는 수년간 쇼를 계속되게 하는 가치 있는 공공성을 부여할 수 있다. 혹은 펜의 발작으로 창작 집단의 수개월간의 노력을 파괴할 수도 있다.

이것은 평론가와 예술가 사이의 피할 수 없는 긴장이다. 주요 신문의 수가 급격히 감소하기 때문에 좋은 지위에 있는 소수의 평론가들만이 청중들의 극장 방문 여부를 결정하며 청중들이 새롭거나 평범하지 않은 연극 생산물을 방문하는 것을 방해한다. 리뷰는 평론가들의 주관적 경험과 지식을 반영한다. 동일한 희곡에 대한 서로 다른 리뷰는 작품에 대한 매우 상이한 관점을 표현하기도 한다. 극장 방문객들은 어떤 평론가들이 자신과 유사한 취향을 지녔고 자신이 신뢰할 수 있는 의견을 제시하는지를 알게 된다. 평론가들이 작품 평가에 동의할 때조차도 그들의 리뷰는 청중들의 의견을 반영하지 않을 수 있다. 대부분의 평론가들이 브로드웨이의 뮤지컬 히트작인 〈캣츠(Cats!)〉를 부정적으로 평가했지만, 이 작품은 전 세계 청중들의 사랑을 받았고 수년간 계속 공연되고 있다.

평론가들은 공연의 모든 세부사항에 주목하면서 청중들을 세밀하게 관찰할 필요가 있다. 전문 평론가들은 쇼를 보러 올 때 소개용 팸플릿을 본다. 팸플릿은 쇼에 대한 정확한 리뷰, 예술가에 대한 배경 정보, 연출가나 드라마투르그가 쓴 메모, 그들의 판단을 전달하는 다른 연관된 재료를 포함한다. 거의 모든 전문적 평론가들은 쇼가 진행되는 동안 공연 생산물의 요소에 대해 메모한다. 연극 평론가들은 연극에 대한 교육을 받아 정확성과 이해력으로 글을 써야 한다. 연극사, 극문학, 연극 비평에 대한 철저한 지식이 필요할 뿐만 아니라, 연기, 연출, 디자인 요소에 대해서도 그 기여도를 지적으로 논의하기 위해서는 지식이 필요하다. 불행히도 많은 평론가들이 연극 교육이나 지식에 대해 아는 바가 별로 없다. 심지어 유명 신문조차 현장에서 훈련받지 못한 연극 평론가들을 고용한다.

신문의 평론가들은 일반적으로 공짜로 티켓을 받아 한 주에 서너 번씩 연극을 본다. 그들이 하루에 여러 편의 쇼를 봐야만 하는 연극 축제에 참석한다면 그 이상 극장을 찾게 될 것이다. 전문적인 비평가들은 1년에 200편 이상의 연극 생산물을 볼 수도 있다. 연극 세계와 맺는 친밀성은 그들에게 세련된 판단과 서로 다른 생산물 사이의 비교를 가능하게 한다. 연극이 무엇을 할 수 있는가를 알게 됨으로써 그들은 연극이 그것을 드러내는 데 실패한 지점을 더욱 잘 인지하게 된다.

> **"** 자신과 **다른** 유형의
> 인물을 연기할 때 얼마나
> **훌륭한** 여배우인지를
> 보여 줄 수 있다. 그러니 당신이
> 연기하는 역할의 **본성**을
> 포착하고 **당신 자신**을
> 변화시키고자 노력해야 한다.
> 그러면 당신은 당신이
> **가장하려** 했던 그것이 될 수 있다. **"**

– 몰리에르, 〈베르사이유 즉흥곡〉

비평가로서의 청중

가장 작은 공동체의 연극, 고대의 전통 공연, 브로드웨이의 메가급 제작물, 콜라주 쇼 등 모든 연극적 생산물은, 텅 빈 공간이 예술가의 비전을 담은 상연을 통해 마술과 환영의 장소로 변환될 수 있다는 믿음을 보여 주는 대담한 도약에서 시작된다. 믿음의 모든 행위

가 그런 것처럼, 연극은 도전하고 공적 사건이 되며, 일반 청중들과 연극적 생산물에 대한 공적 지각을 형성하도록 도와주는 비평가들이 가하는 공적 반작용의 주제가 된다.

어쩌면 여러분은 연극 강의를 소개하는 어떤 지점에서 청중에서 비평가로 변환하라고, 극장으로 달려가 경험한 것을 적으라고 요구받을 수도 있다. 여러분이 본 쇼를 정확히 기술해야만 한다는 것을 알게 되면, 쇼를 보통 이상의 집중력으로 관찰하게 될 것이다. 이러한 과제를 통해 모여서 연극 작품을 만들고 성공 혹은 실패를 거듭하며 어떻게 함께 작업했는가에 대한 통찰력을 제공하는 많은 이종적(異種的) 요소들에 대해 더 잘 알게 된다. 이는 또한 경험을 강화시키며, 비평가의 처리과정에 대해 더 많이 알게 되는 기회가 된다.

여러분은 극장에 가도록 요구받는다. 그리고 그것은 또한 보상받는다. 청중으로서 여러분은 여러분의 반응을 표현할 권력을 지니며, 예술가들이 여러분의 존재를 느끼고 인식하도록 할 수 있다. 이

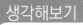

생각해보기

연극은 비평이 필요한가?

스탠리 카우프만

예술가에게 직접 듣기

스탠리 카우프만(Stanley Kauffmann, 1916~2013)은 비판적 글쓰기를 통해 국제적 인지도를 얻었다. 1960년대 그는 뉴욕의 공영방송에 소속된 연극 비평가였고 1966년에는 **뉴욕타임스**의 연극 비평가가 되었다. 1969년부터 1979년까지는 *New Republic*의 연극과 영화 비평가로, 1979년부터 1985년까지는 *Saturday Review*의 연극 비평가로 활동했다.

연극이 비평가를 필요로 할까?
물론이다. 하지만 연극이 그들을 원하지 않는다. 어쨌든 진지한 비평가들을 원하지 않는다. 연극인들은 보통 비평을 새로운 공연 생산물이 겪어야 할 혹독한 시련으로 생각한다. 물론 그들은 공연 생산물이 필요로 하는 다양한 종류의 고찰을 위축하는 그 어떤 반응도 좋아하지

않는다. 하지만 비평가가 보기에 연극은 청중들에게 봉사하는 것과 마찬가지로, 그 자신을 위한 관점과 감정이입의 논평도 필요로 한다. 나는 뉴욕 그리고 그 외 상주극단이 있는 도시에서 존경할 만한 비평이 없어 사하라 사막 한가운데서 일하는 것처럼 느껴진다고 연극인들이 불평하는 것을 들었다. 어떤 경우든 연극 역시 모든 예술이 필요로 하는 방법으로 좋은 비평을 필요로 한다. 미학적·지성적 환경으로서, 세련된 반응으로서, 궁극적으로는 역사로서 말이다.

당신 경력 중 비평가로서 연극에 기여한 가장 중요한 공헌은 무엇이라고 생각하는가?
실제 나의 유일한 공헌은 연극으로부터 달려나와 급히 리뷰를 작성하는, 공연 첫날 밤에 작

성되는 멍청한 리뷰 패턴에 대항했던 것이라고 생각한다. 주제 면에서 나의 주요한 공헌은 동성애 극작가들의 문제라고 생각한다. 1966년 나는 일요일 자 **타임즈** 신문에 두 편의 글을 썼는데, 그것은 당시 게이 극작가들이 동성애에 대해 솔직하게 글을 쓰지 못하도록 압박하는 사회적 현실을 공격하는 글이었다. 당시 동성애에 대한 인권 박탈은 여전히 심했기 때문에 작품을 발표한 극작가인 윌리엄스, 올비, 인즈의 이름조차 언급할 수 없었다. 내가 쓴 두 편의 글은 소란을 일으켰다(그 메아리가 여전히 지속된다). 그 후 5년 안에 동성애를 둘러싼 분위기가 철저히 변했다. 오늘날 자유주의의 도정에서, 나는 그러한 변화에 일조했다고 믿으며 자부심을 가진다.

출처 : Copyright 2006 by Stanley Kauffmann.

것이야말로 극장에서 청중으로 앉아 있는 것이 제공하는 특별한 긴장이다. 어떤 연극 작품은 여러분에게 깊은 영향을 미칠 수도 있으며 여러분의 삶에 영향을 미칠 수도 있는 변환을 경험하게 만들 수도 있다. 새로운 연극적 경험에 자신을 개방하는 것, 그리고 그런 경험이 제공하는 것이야말로 진정한 도전이며 연극 청중의 일원이 되는 즐거움이다.

생각해보기

초심자에 의한 어설픈 비판적 평가가 극장 관객에게 가치 있을까?

예술가에게 직접 듣기

앨리사 솔로몬

앨리사 솔로몬(Alisa Solomon, 1956년 생)의 경력은 저널리즘, 비평, 학술에 연결된다. 20년 넘게 뉴욕의 *Village Voice*에 극에 관한 비평을 썼다. 그녀의 많은 글쓰기 중에서 연극과 젠더에 관한 에세이집 *Re-Dressing the Canon*은 George Jean Nathan Award 극비평가상을 받았다. 교수인 그녀는 컬럼비아대학교 저널리즘학부에서 마스터 프로그램의 Art & Culture 시설을 이끌고 있다.

신문에 글을 쓰는 연극 비평가의 주요 역할은 무엇이라고 생각하는가?

신문 비평들은 서너 개의 동시적 기능을 한다. 분명 그저 소비를 위한 보고서로서 리뷰를 읽는 독자들도 있다. 그들이 알고 싶어 하는 것은 다음과 같은 것이다. 이 작품은 어떨까? 재미있을까? 공연 시간은 얼마나 될까? 내가 25달러(아니면 125달러)를 지불할 가치가 있을까? 반면 리뷰는 공연 생산물의 역사적 기록을 구성한다. 학자들은 연극 경험과 그것의 공적인 수용을 종합할 수 있는 사실을 좇아 그저 몇 년 동안 그런 재료들을 응시만 한다. 신문의 리뷰는 (단지 플롯이 아니라) 경험의 생생한 묘사를 제공해야만 한다. 그리고 독자가 작품이 그들의 시간과 돈에 견주어 가치 있는 것인지 아닌지를 결정할 수 있도록 정보와 해석을 제공해야만 한다. 하지만 내 생각에 그저 이러한 질문만을 전달하려는 리뷰는 불완전할 뿐만 아니라 파괴적이다(그 질문이 작품에 호의적일 때에도). 왜냐하면 그런 리뷰는 연극에 종사하는, 확대하자면 세계에 종사하는, 단순한 생각 곧 손가락을 치켜들든가 아니면 내리는 방식을 조장하기 때문이다.

> "연극은 비평가를 필요로 한다. 왜냐하면 세상은 비평가를 필요로 하니까. 리뷰(어쨌든 좋은 리뷰)는 분석, 맥락, 뉘앙스, 이성적인 논쟁을 가치평가하는 공적 토론에 참여하고 그것을 육성한다. 모든 층위의 공적 담론은 이러한 종류의 질을 필요로 한다."
>
> – 앨리사 솔로몬

비평가는 커다란 책임을 지닌다. 특별히 연극에 관한 지적이고 분석적인 담론을 개척하는 데 공헌하는 것이다. 보다 일반적으로 말하자면 우리 문화와 세계에 관한… 나는 연극이 공적 실천을 하고 그들의 비판적 태도를 날카롭게 하는 장소라는 것을 믿는다. 리뷰는 그러한 과정에 참여한다. 비평가들은 그렇게 하기 위해 먼 길을 간다. 작품이 좋은지 나쁜지를 말하려고가 아니라 작품이 의미하는 것, 의미하는 바를 어떤 방법으로 가리키는지, 언제 어디서 그러한 의미(그 맥락)를 전달하는지, 왜 전달하려 하는지를 토론하기 위해 시작하는 것이 곧 그런 도정의 시작이다.

당신의 학술 작업은 페미니스트의 관심을 보여주고 있다. 연극 비평가인 당신의 작업에 관심을 보일 때 생겨나는 효과는 무엇인가, 그리고 그것이 당신의 독자에게 영향을 미칠 때 기분이 어떤가?

페미니즘은 그 자체가 비판적 태도이다. 그것은 어떻게 의미가 구성되고 어떻게 끝나는가를 볼 수 있게 해 준다. 페미니즘은 연극 비평에 있어 유용한 실천이다. 여성은 정확한 관점을 대화로 끌어낼 수 있는 유일한 사람들이 아니다. 그리고 그 어떤 여성도 그렇게 하지 않는다. 나는 여성보다 페미니스트라고 말하는 것이 더 편안하다. 나는 페미니스트의 종합적 의미의 일부분으로서 희곡(과 비평)에 표현된 젠더에 관한 무언의 가정을 풀어내야 하는 특별한 책임감을 느낀다. 동시에 나는 우리가 여성 연출가나 극작가들을 위한 단순한 격려자가 되는 덫에 빠지지 않게 주의할 필요가 있다고 생각한다. 나는 비평가에게 의리란 타락한 것이라고 말한 조지 버나드 쇼(George Bernard Shaw)에 적극 동의한다.

출처 : 앨리사 솔로몬의 허락하에 게재함.

요약

WHY 왜 배우와 관객 사이의 상호작용이 연극의 가장 중요한 구성요소인 것일까?

▶ 배우와 청중 간 신속한 상호작용은 라이브 공연의 특별한 긴장 중 하나이다.

HOW 어떤 방식으로 관객은 하나의 공동체를 형성하는 것일까?

▶ 청중의 현존(presence)과 참여는 제의에서 연극의 공동의 뿌리를 반영한다. 여러분이 청중과 함께한다면, 여러분은 특별한 일시적 공동체의 일부분이 된다.

HOW 우리의 개인적인 경험은 어떤 방식으로 관객으로서의 우리 반응에 영향을 미치는가?

▶ 청중 각각은 그들 자신의 개인적 역사에 의해 영향을 받은 개인으로서 연극에 반응한다.

▶ 민족성, 종교, 인종, 계급 혹은 젠더는 청중을 나누거나 통합한다.

▶ 영화 청중들과는 달리 연극 관객들은 그들의 초점을 선택한다. 그들이 초점을 두기로 선택한 곳이 그들의 공연 해석에 영향을 미칠 것이다.

HOW 배우와 관객의 관계는 각각 다른 장소, 사회, 시대, 이벤트, 그리고 극장 환경에 따라 어떻게 달라지는가?

▶ 청중 반응의 관습은 전통을 통해 유전될 수 있거나 연출가에 의해 정립될 수 있다. 그리고 장소에서 장소로, 역사를 통해, 그리고 심지어 한 생산물에서 다른 생산물로 달라질 수 있다.

▶ 미적 거리는 분리와 객관성의 정도에서 예술 작품을 관찰하는 능력이다. 예술가들은 연극적 관습을 변화시킴으로써 미적 거리를 조작한다.

WHAT 정치연극의 역사는 무엇이며, 오늘날 무슨 역할을 하는가?

▶ 정치연극은 청중 각각을 실제 행동으로 자극하는 믿음에 도전하고 직면하면서 청중에 대한 특별한 요구에 위치한다. 청중 활성화에 대한 전략은 특별한 환경과 정치적 목표로 채택된다.

▶ 고대 그리스의 극작가들은 정치적 논평으로서 연극을 최초로 활용했다.

▶ 20세기 초, 정치연극은 뿌리를 둔 실제 세계의 사회 변화를 위해 청중들을 활성화하는 것을 목표로 했다.

WHAT 연극은 관객에게 어떠한 도전을 제시하는가?

▶ 연극은 상상력, 지성, 정서, 그리고 때로는 청중 각각의 정력에 도전한다.

HOW 비평가의 가치 혹은 문화의 가치를 이해하는 것이 어떻게 연극을 비판적으로 분석하는 데 도움이 되는가?

▶ 모든 연극은 정서적, 비평적 반응 모두를 촉발한다.

▶ 연극 비평은 그 시대와 문화를 반영한다. 비평들은 객관적이지 않으며 그들 자신의 편견과 흥미를 지닌다.

▶ 오늘날 비평은 공연을 분석하는 다양한 비판적 관점을 제공한다.

WHAT 비평의 형식은 무엇이며, 비평이 연극에 미치는 영향은 무엇인가?

▶ 좋은 비평은 이해에 도움을 주어 연극적 사건을 해석할 수 있도록 돕는다. 혹은 예술적 창조에 영감을 주고 새로운 연극 스타일에 영향을 미칠 수 있다.

▶ 예술가들도 비평가가 될 수 있으며, 연극 작품도 스스로 연극의 비평이 될 수 있다.

▼ 린 노티지의 〈루인드〉는 에피소드적 구조를 사용하여 전쟁 중 벌어지는 강간
의 끔찍함을 그려 낸다.

연극 이해하기

HOW 어떻게 문화적 가치는 극작가가 희곡 형식을 선택하는 데 영향을 미치는가?

HOW 극작가는 플롯을 사용하여 연극 속에 극적인 긴장감을 어떻게 만들어 내는가?

HOW 극적 구조는 연극의 의미를 전달하는 데 어떻게 이바지하는가?

WHAT 무엇이 희곡 속 인물들로 하여금 우리에게 감동을 주고, 기억에 남게 하는가?

WHAT 연극에서 희곡 언어의 기능은 무엇인가?

HOW 어떻게 극작가들은 다른 형식을 차용하여 다른 유형의 이야기를 풀어내는가?

스토리텔링과 문화적 전통

우리는 이야기를 함으로써 우리의 문화와 우리 자신을 규정한다. 우리는 타인에 대해서 이야기를 함으로써 타인을 규정한다. 이야기를 통해, 우리는 역사를 창조하고 우리가 배운 교훈을 다른 사람들에게 전한다. 연극은 다양한 방식으로 이야기를 전달하며, 그 방식은 문화와 관습에 의해 정해진다. 언어 역시 우리가 세상을 보는 방식과, 우리와 타인의 관계, 또한 우리가 우리 자신에 대해 어떤 이야기를 만들어 내는가에 영향을 미친다. 일반적으로 서구적 전통에서 연극은 직선적인 시간의 흐름에 따라 서로 연관된 사건들의 진행을 통해 이야기를 전달한다. 우주적인 시간 관념과 모든 사건이 과거와 미래를 불러들이는 신성한 공간으로부터 이야기를 구축하는 문화도 있다.

예를 들면 호주의 원주민 전통에서는, 세상이 최초로 생겨나기 시작했을 때는 신과 물질, 인간의 세계가 서로 공존하며 관계를 맺고 있었다고 믿으며 그 기원을 거슬러 올라가 보고자 한다. 어떤 문화에서는 사건이 벌어지는 데 있어서 개인의 역할에 초점을 맞추는 반면, 다른 문화에서는 극 행동을 진행시키는 데 있어서 공동체 혹은 조상의 역할을 강조한다. 오늘날 우리는 대부분 동시적으로 발생하는 감각적인 사건들의 연속으로서 세계를 경험하며, 경험의 복합성을 표현할 수 있는 형식을 찾고자 한다. 많은 최근 연극 작품들은 이러한 분절된 현실의 소리와 이미지를 보여 준다.

이야기의 본질이 무엇이건 간에 극작가의 과제는 이야기 속 사건들이 연극 속에서 구체화되고, 관객에게 감동을 줄 수 있도록 그에 맞는 형식을 찾는 것이다. 극작가는 텍스트가 공연으로 만들어질 수 있는지를 항상 염두에 두어야 한다. 연극의 예술적 가치는 무대 위에서 반복되어 새롭게 상상될 수 있는가에 달려 있다. 즉 희곡의 진정한 시험대는 무대인 것이다. 연극을 위해 글을 쓰는 작가라면 희곡 텍스트가 읽히는 것을 궁극적인 목표로 삼지 않는다. 어떤 희곡이 새로운 공연 개념의 촉매제가 될 수 있는가는, 그 희곡이 무대 위에서 오래 살아남을 것인가를 결정하는 잣대가 된다. 모든 극작가는 자신의 작품이 관객 앞에서 공연되기를 바라며 작품을 쓴다. 이 때문에 희곡을 읽는 것은, 독서 자체로 작가가 의도했던 커뮤니케이션을 완성시키는 소설이나 단편 소설을 읽는 것과는 다르다.

희곡 독자로서 여러분은 상상력을 동원하여 디자이너, 연출가, 배우의 역할을 모두 해 보면서 마음의 눈으로 공연을 창조해 보아야 한다. 무대 배경, 극장 공간, 무대 종류, 조명 색깔로 인해 창조된 분위기, 그리고 공연의 스타일까지 모두 마음속에 그려 보아야 한다. 인물들이 어떤 모습인지 그들의 의상과 움직임도 상상해 보아야 한다. 여러분이 한 선택들이 희곡이 여러분에게 어떤 의미인지를 결정하게 될 것이다. 여러분이 연극에 대해 배우는 모든 것이 여러분의 연극적 상상력을 북돋워 줄 것이다.

1. 서구적 스토리텔링의 가장 두드러진 특성은 무엇인가? 다른 문화의 스토리텔링과 어떻게 다른가?

2. 공연이 희곡의 진정한 시험대라는 것은 어떤 의미인가?

3. 희곡을 읽는 경험과 그 희곡의 공연을 보는 경험은 어떻게 다른가?

서구 희곡의 전통

유럽은 희곡을 바탕으로 하는 연극의 가장 긴 전통을 가지고 있다. 서구 연극의 시작은 기원전 5세기로 거슬러 올라가는데, 그 시기부터 축적되어 온 막대한 분량의 희곡을 가지고 있는 것이다. 서구에는 비문학적인 공연이 항상 존재해 왔지만, 희곡을 바탕으로 하는 공연에 비해 열등한 장르로 취급받아 왔다. 전통 공연양식에서도 희곡은 존재한다. 그러나 이러한 희곡은 다른 형식과 구조를 차용하며, 몸짓·마임·음악·춤 등을 대본으로 쓰인 언어만큼이나 중요하게 — 혹은 언어보다 더 중요하게 — 여기는 고도로 발달된 시스템을 수반한다.

유럽의 전통이 이전 식민지들에 강요되었던 방식은 비난받을 수 있겠지만, 유럽 전통극 장르와 극 구조가 전 세계에 걸쳐 중요한 희곡들에 영감을 주었음은 분명하다. 이 장에서는 언어로 쓰인 대본인 희곡에 초점을 맞추어 서구적 전통 속에서 가장 많이 보이는 극작의 관습들을 다룰 것이다. 극작가들이 어떻게 극 행동, 인물, 그리고 언어를 구축하여 이야기를 전달하는가는 이야기 자체도 의미가 있지만, 문화와 관습의 표현이라는 점에서도 의미가 있다.

> **생각해보기**
>
> 만약 이야기를 만들어 내는 것이 문화와 정체성을 표현하는 것이라면, 특정한 사람들만이 그들의 문화적 유산 혹은 섹슈얼리티로 인해 어떤 이야기를 전달할 수 있는 권리와 자격을 갖게 되는 것일까?

스토리와 플롯

희곡의 **스토리**(story)에는 텍스트 안에서 일어나는 혹은 언급되는 모든 사건이 포함된다. 희곡의 스토리에는 연극이 시작되기 전에 이미 일어난 많은 사건들이 포함될 수 있다. 소포클레스의 희곡 〈오이디푸스 왕(Oedipus Tyrannus)〉에서는 오이디푸스 왕이 자신이 아버지를 죽이고 어머니와 결혼했음을 알게 되는데, 그의 몰락의 원인인 부친살해와 근친상간이라는 죄는 희곡의 사건들이 일어나기 수년 전에 이미 벌어진 일이다. 희곡의 스토리는 무대에서는 직접 벌어지지 않고, 인물들에 의해 이야기될 뿐인 많은 일들을 포함한다. 예를 들면, 고대 그리스 비극에서는 폭력적인 사건들은 항상 무대 바깥에서 벌어지는 것이 관습이었다. 관객들은 이러한 선혈이 낭자하는 장면들을 결코 직접 보지 않았다. 다만 그 일이 있은 후의 결과를 보게 되거나 사자(messenger)의 보고를 통해 듣게 된다. 이 사건들은 무대 위에서 벌어지지는 않지만 스토리의 진행에 있어 매우 중요하다.

희곡의 **플롯**(plot)은 무대 위에서 실제로 벌어지는 사건들의 순서 혹은 구조 짜기이다. 플롯은 사건이 독자 혹은 관객을 위하여 어떻게 펼쳐질지를 결정한다. 극작가는 플롯을 사용하여 극적인 긴장감을 만들어 내는데, 주로 **갈등**(conflict)을 심화시키고 인물들이 극복해야 하는 어려움과 장애물을 만들어 내는 것을 통해 긴장감을 자아낸다. 인물들은 이 중심 갈등을 극복하기 위해 선택을 하게 되는데, 이 선택을 통해 그 인물의 성격이 규정된다. 근대에는 많은 희곡들이 인물 내면에 존재하는 세력들 간 싸움에 다시금 주목하면서, 점점 더 격렬해지는 감정 상태의 진행을 통해 극적 긴장감을 창출한다. 플롯은 관객에게 최대한의 감정적 영향을 주는 것을 목적으로 구성된다.

작가는 같은 스토리라도 플롯을 다르게 함으로써 특정한 아이디어 혹은 주제를 강조할 수 있다. 작가가 어디에서 이야기를 시작하는가, 누구의 관점에서 이야기를 하는가, 어떤 사건들이 무대에서 벌어지는가, 혹은 극작가가 어떤 인물 혹은 어떤 사실을 포함 혹은 강조하는가에 따라 이야기를 풀어내는 방식은 매번 달라질 수 있다. 어떤 사람과 같은 경험을 했다 하더라도 그 사람이 그 경험에 대해 이야기하는 것과 내가 같은 경험에 대해 이야기하는 방식은 다를 수 있다. 상대방은 빼먹었지만 내가 생각하기에는 중요한 정보이기 때문에, 그 사람의 말을 멈추고 끼어들 수도 있을 것이다.

다른 문화 그리고 언어를 사용하는 다른 방법

문화가 다르다는 것은 언어를 사용하는 방법이 다르다는 의미일 수 있다. 가이 도이체(Guy Deutscher)는 영국 맨체스터대학의 언어와 언어학, 문화 대학의 명예 연구원이다. **뉴욕타임스** 기사는 그의 책 *Through the Language Glass: Why the World Looks Different in Other Languages*(언어 거울을 통해 본 세상 : 왜 다른 언어에서는 다른 세상이 보이는가, 2010)를 인용해 설명한다. "… 호주 오지의 원주민 언어, 구우구 이미티르가 발견되었을 때, 모든 언어가 우리가 단순히 '자연스럽다'라고 여겨 온 상식과 일치하지 않는다는 놀라운 깨달음을 얻게 되었다…. 구우구 이미티르는 '왼쪽', '오른쪽', '앞에', '뒤에'와 같은 말을 사용하여 물건의 위치를 설명하지 않는다…. 구우구 이미티르는 동서남북 방향을 사용한다. 만약 누군가 차 뒷좌석에서 조금 안으로 들어가 자리를 만들어 주기를 원한다면, 그들은 '동쪽으로 조금 움직여'라고 말할 것이다. 물건을 집 안 어디에 두고 왔는지를 말하고 싶다면, 그들은 '서쪽 테이블의 남쪽 끝에 그것을 두고 왔어'라고 말할 것이다. 혹은 '네 발 바로 북쪽에 큰 개미가 있으니 조심해'라고 주의를 줄 것이다."

스토리가 어떻게 전개되는가는 그 스토리텔러가 무엇을 중요하게 여기는가를 반영한다. 스토리텔링의 '방식'은 이야기 자체만큼이나 중요하며, 스토리텔러의 정체성과 관점을 반영한다. 좋은 스토리텔러라면 우리가 설령 앞으로 펼쳐질 이야기를 알고 있을지라도 우리의 관심을 사로잡을 것이다. 고대 그리스의 비극 작가들은 관객들에게 잘 알려진 전설이나 역사에서 소재를 가져왔다. 따라서 그들은 익숙한 스토리를 어떻게 흥미롭게 이야기하는가에 따라 평가를 받았다.

각 시대의 극작가들은 같은 소재를 취하여 플롯을 달리함으로써 새로운 이야기를 만들어 낸다. 에우리피데스가 기원전 5세기에 쓴 〈히폴리투스(Hippolytus)〉와 장 라신(Jean Racine, 1939~1699)의 17세기 희곡 〈페드르(Phèdre)〉 두 작품 모두 페드라가 자신의 의붓아들 히폴리투스를 사랑하는 근친상간적 애정을 소재로 다루고 있다. 각 극작가는, 제목에서도 알 수 있듯이, 서로 다른 인물에게 초점을 맞추어 이야기를 풀어 나감으로써 관객들이 일련의 사건들을 다른 시각에서 보도록 만든다. 에우리피데스의 히폴리투스는 거만하고 냉철한 젊은이로 사랑, 결혼, 열정을 거부하며, 처녀신인 아프로디테의 총애를 받는다. 사랑의 여신인 아프로디테는 그가 아르테미스에게 순결을 서약한 것을 벌하고자 페드라가 그에 대해 거스를 수 없는 열정을 품게 하여 두 사람을 죽음으로 몰아간다. 라신의 각색에서는 신이 등장하지 않으며, 대신 페드라의 제어할 수 없는 열정이 가진 파괴적인 힘에 주목하며 그녀를 극의 중심에 놓는다. 1924년 유진 오닐은 같은 이야기를 현대화한 〈느릅나무 아래의 욕망(Desire Under the Elms)〉에서 프로이트적인 심리분석의 렌즈를 통

숨겨진 **역 사**

고대 예술이 문화 교류의 기초를 형성하다

옆의 사진은 셰익스피어의 〈오셀로〉를 각색한 캄보디아의 고전 무용극 〈삼리티착(Samritechak)〉 공연이다. 이 작품의 안무가인 소필린 침 샤피로(Sophiline Cheam Shapiro)는, 폴 포트의 폭정으로 인해 이 전통을 이어 갈 무용수가 거의 다 숙청된 이후, 예술 학교(지금의 왕립예술대학)에서 캄보디아 고전 무용을 전공한 최초의 졸업생 중 하나이다. 샤피로는 지금 캘리포니아에 살고 있다. 두 문화 사이에 자리 잡고 있는 그녀의 위치로 인해 그녀는 고전 무용의 움직임을 사용하여 〈오셀로〉의 이야기를 재창조했으며, 고대 예술의 지경을 넓혔다. 이 희곡의 주제인 자신의 행동에 대해 책임을 지는 것은 그녀의 고향에서는 매우 중요한 의미를 지닌다.

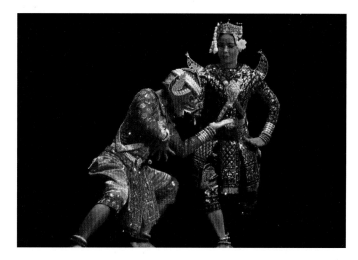

▲ 사진 속 무용수들은 라콘 콜(lakhon khol) 가면극의 전통적인 화려한 의상과 가면을 쓰고 있다. 위를 향해 들어 올린 손가락은 이 가면극의 우아한 움직임의 가장 큰 특징이다. © Kayte Deioma

오래된 플롯을 새롭게 뒤집다

늘날 소외집단 출신의 극작가들이 자신의 이야기를 새롭게 풀어내는 것을 흔히 볼 수 있다. 극작가들은 고전 텍스트를 가져다가 독특한 관점에서 탐구하여 원래 이야기에서는 목소리를 내지 못했던 인물의 시각을 부각시키기도 한다. 데이빗 헨리 황(David Henry Hwang, 1957년 생)의 〈엠 버터플라이(M. Butterfly)〉(1986)는 푸치니의 오페라 〈나비 부인(Madame Butterfly)〉(1904)의 플롯을 전복시킨다. 푸치니의 원작 오페라에서는 나비(조조상)가 모든 것을 희생하며 사랑했던 미군 해군 장교로부터 배신을 당한다. 황의 희곡에서는, 사실은 남자인 동양인 '여배우'가 자신의 성(gender)을 숨기고 프랑스 외교관인 갈리마르를 자신의 희생양으로 삼는다. 우리가 가지고 있는 '순종적인 동양인'이라는 고정관념을 뒤집는 것이다. 이 두 이야기는 잘 알려진 오페라의 음악을 연극 전반에 걸쳐 사용하고, 연극 마지막에 갈리마르가 나비의 전통 의상을 입음으로써 서로 교차한다. 황의 희곡은 문화적인 신화 속에 뿌리 깊게 박혀 있는 인종차별적인 가치관을 반영할 뿐만 아니라, 나비 부인을 재구성함으로써 아시아계 미국인들이 동양인으로서의 정체성을 어떻게 이해하고 있는가를 재확인시킨다.

▶ 존 리트고우(John Lithgow)가 연기하는 프랑스 외교관 르네 갈리마르는 북경 오페라 배우인 송 리링을 숭배한다. 그는 그녀가 이상적인 동양 여성이라고 믿는다.

해 억압과 욕망을 탐구했다.

**아이스킬로스(기원전 523년경~456년경),
소포클레스(기원전 496년경~406년경),
에우리피데스(기원전 480년경~406년경)는**
각각 그리스의 여왕 클리템네스트라가
자기 자녀에 의해 살해당하는 이야기를
희곡으로 썼지만, 각각 다른 인물에 초점을 맞추어
그들의 **동기**와 도덕적 **책임**이
무엇인지에 대한 다른 설명을 제시함으로써
세 사람 모두 전혀 다른 이야기로 풀어낸다.

과거에는 자신의 이야기를 할 수 있는 사람이 한정되었고, 연극

을 통한 스토리텔링 과정에서 소외된 사람들이 있었다는 것을 오늘날 우리는 잘 알고 있다. 여성의 목소리는 현대 이전의 무대에서는 거의 들을 수가 없었다. 예를 들어, 페드라 희곡은 여성의 열정에 대한 것이긴 하지만 모두 남자 작가들이 쓴 것이다. 원주민들, 그리고 인종적·민족적 소수 집단은 서구 무대에서 자신들의 내러티브를 표현할 기회를 거의 갖지 못했다. 우리는 다문화주의와 상호문화주의를 통해 각기 다른 성(gender), 인종, 민족, 계급, 문화 그리고 성적 취향을 가진 사람들이 펼쳐 내는 다양한 이야기 그리고 극장에서 그들의 이야기를 구성해 내는 다양한 방식을 인정하게 되었다. 오늘날 우리는 사람들이 이야기를 풀어내는 다양한 시각을 존중한다. 극작가가 특정 주제를 강조하기 위해 플롯을 어떻게 사용하는가를 이해한다면 관객과 독자는 희곡을 분석할 수 있는 도구를 가지게 된다.

티나 하우(Tina Howe, 1937년 생)는 〈박물관(Museum)〉, 〈식사의 기술(The Art of Dining)〉, 〈프라이드 크로싱(Pride's Crossing)〉 등을 쓴 작가로 여성들의 개인적 고민─모성, 결혼, 폐경─을 연극의 중심에 놓고 여성들이 일상에서 겪는 갈등을 용기 있게 이겨 내는 모습을 그려낸다. 가족극을 통해 사실주의를 뛰어넘어 일상의 관계 안에 감추어진 어두운 면을 파헤치는 것이 하우의 스타일이다.

> "우리는 어쨌거나 숙녀들이잖아요!
> 극장 화장실을 한번 보세요. 겨우 세 칸밖에 없으니까
> 줄이 몇 미터씩 늘어설 수밖에요! 무대 뒤에서나 위에서나
> 볼일을 보려면 우리는 공간이 더 필요해요."
>
> ─티나 하우, 극작가

여성 극작가들이 특별히 고민하는 것이 있는가?

물론이다. 우리는 여성이 희생자로 그려지는 희곡들 때문에 칭찬을 받는다. 우리 여성들이 질병과 학대, 자기 스스로에 대한 의심으로 고통받는 모습을 보여 주는 희곡 말이다. 하지만 강인한 여성을 칭송하는 작품은 몇 작품이나 제작이 될까? 섹시하고 똑똑한 여성은? 걸레가 아니라 산을 들어 옮기는 딸, 자매, 아내, 그리고 엄마 이야기는 어떤가? … 내가 가장 좋아하는 건 한 집안을 포위시켜 놓고 그 안에서 여성들이 변신하는 것을 지켜보는 것이다. 뿔이 솟고, 지느러미와 날개가 나오면서 구원을 찾고 이루는 과정이다. 이런 작품들은 …노스탤지어가 아닌 패닉을 다룬다. 덩치가 크고 털이 숭숭 난 남자가 연기하는 네 살짜리 아이에게 엄마가 어떻게 반응하는지, 자기 집이 점점 더 땅 속으로 가라앉을 때 아내가 겪는 정신 착란의 단계라든지, 혹은 남편이 뭐든지 모으는 것에 집착하는 바람에 쫓겨나게 생긴 여자라든지…. 여성들은 정해진 궤도에서 벗어나면, '감상적이다', '훈련이 덜 됐다' 혹은 그보다 더 심한 딱지가 붙는다.

극적 구조

HOW 극적 구조는 연극의 의미를 전달하는 데 어떻게 이바지하는가?

극적 구조(dramatic structure)는 극작가가 이야기를 플롯으로 만들어 가는 과정에서 극 행동의 틀을 짜거나 모양을 만들어 가는 뼈대 역할을 한다. 전달하고 싶은 새로운 아이디어가 떠오르면 극작가는 그것을 표현하기 위한 새로운 희곡의 틀을 창조하기도 한다. 만약 충분한 수의 예술가들이 이 새로운 구조에 공감한다면 이것 또한 관습으로 이어지게 된다. 어떤 희곡 구조를 선택하느냐는 작품의 효과에 결정적인 영향을 미치며, 인물이나 대사만큼이나 작품의 의미를 전달하는 데 중요한 역할을 한다.

희곡의 구조는 극 행동의 범위와 전개를 포함한다. 어떤 희곡은 긴 시간과 여러 명의 등장 인물과 사건을 다루는 반면, 다른 희곡은 좀 더 밀도 있는 환경을 다룬다. 어떤 희곡들은 직선적인 방식으로 진행되어 하나의 행동이 어쩔 수 없는 인과관계에 의해 다음 행동으로 이어지지만, 또 다른 희곡들은 서로 다른 장소와 플롯·인물·시대·꿈과 환상과 같은 다른 차원의 현실을 넘나든다. 희곡마다 고유의 구조를 가지지만, 다음 절에서 소개되고 있는 몇 개의 기본적인 구조 모델들은 오랜 시간 동안 꾸준히 쓰여 왔다. 어떤 희곡이 어떻게 아래의 모델에 꼭 들어맞는가도 중요하지만, 어떤 방식으로 아래의 모델에서 벗어나는가도 중요하다는 것을 기억하자.

클라이맥스 구조

클라이맥스 구조(climactic structure)의 희곡은 사건의 범위, 그 사건들이 발생하는 시간과 인물의 수가 제한되는 촘촘하게 짜인 형태를 가진다. 그리스의 철학가 아리스토텔레스가 그의 유명한 희곡 비평문 시학에서 이 구조에 대해 최초로 자세히 묘사했기 때문에, 이 클라이맥스 구조는 종종 **아리스토텔레스적 플롯**(Aristotelian plot)이라고 불린다. 서구 연극에 미친 아리스토텔레스의 영향력이 너무나 컸기 때문에 그가 내린 플롯의 정의에서 벗어난 희곡들은 종종 '비(非)아리스토텔레스적'이라 불린다.

클라이맥스 구조에서 **공격점**(point of attack), 즉 스토리에서 액션이 시작되는 지점은 대개 스토리 후반부에 있다. **배경 설명**(exposition)은 연극이 시작하기 전에 일어났던 사건들이 밝혀지

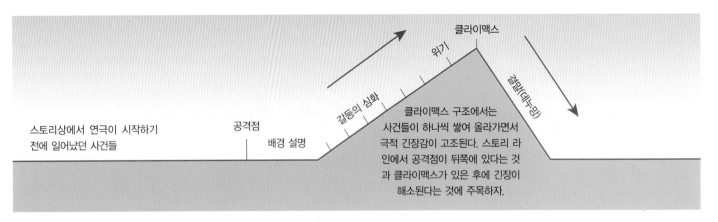

스토리상에서 연극이 시작하기
전에 일어났던 사건들

공격점

배경 설명

갈등의 심화

위기

클라이맥스

클라이맥스 구조에서는
사건들이 하나씩 쌓여 올라가면서
극적 긴장감이 고조된다. 스토리 라
인에서 공격점이 뒤쪽에 있다는 것
과 클라이맥스가 있은 후에 긴장이
해소된다는 것에 주목하자.

결말(대누망)

▲ 클라이맥스 희곡 구조

는 부분인데, 때로는 절친한 친구를 대상으로 **독백**(soliloquy) 혹은 **모놀로그**(monologue)를 하여 인물이 플롯을 구축하기 위해 필요한 모든 정보를 말하는 것을 통해 이루어진다. 사건들이 원인과 결과에 의해 하나씩 쌓여 가며 연극적 상황에서 갈등이 **심화**(complication)되고, **클라이맥스**(climax)―감정이 가장 고조되는 지점―를 향해 달려가며, 마지막 결말로 이어진다. 우리는 결말을 칭하는 말로 종종 **데누망**(denouement)이라는 불어를 사용하는데, '꼬인 매듭을 풀다'라는 뜻이다.

플롯이 쉽게 해결되지 않을 때 극작가는 종종 **데우스 엑스 마키나**(deus ex machina)라고 불리는 관습적인 방법을 사용해서 해결을 하는데, 이는 '기계를 타고 내려오는 신'이라는 뜻이다. 고대 그리스 연극에서는, 말 그대로 기중기를 타고 신이 등장하여 모든 사건을 해결하고 연극의 결말을 가져왔다. 오늘날 데우스 엑스 마키나라는 용어는 주요 액션 외의 연극적인 장치가 들어와 연극의 마지막 결말을 가져오는 것을 뜻한다.

생각해보기

왜 클라이맥스 구조는 감정적으로
만족감을 주는 걸까?

생각해보기

웰메이드 극구조를 차용하고 있는 연극이나 영화
혹은 TV 드라마 때문에 자신의 감정이 조종
당하고 있다는 느낌을 받은 적이 있는가?

아리스토텔레스

고대 그리스의 철학자 아리스토텔레스는 최초로 희곡 분석 방법을 고안해 낸 사람이다. 그는 그리스 비극이 희극이나 서사시, 서정시와 더불어 시의 한 갈래라고 생각했는데, 자신의 문학 비평서인 **시학**(*Poetics*)에서 그리스 비극을 비평할 수 있는 시스템을 펼쳐 보였다. 아리스토텔레스는 비극을 여섯 개의 구성 요소로 나누었는데, 플롯, 인물, 언어 혹은 화술, 주제, 음악, 그리고 스펙타클이다. 아리스토텔레스에게 있어서 플롯은 가장 중요한 요소였으며, 인물은 그다음으로 극 안에서의 행동에 의해 만들어진다고 보았다. 언어는 시인이 선

택한 단어의 질감을 뜻하는 것이며, 음악은 단어의 소리와 그리스 비극의 반주 음악, 둘 다를 칭하는 용어로 쓰였다. 스펙타클은 무대 미술을 통해 관객에게 감정적인 반응을 끌어낼 수 있는 요소로서 여섯 가지 중 가장 덜 중요하며, 시 영역 바깥에 있는 것이다. 아리스토텔레스는 플롯, 인물, 그리고 언어를 논하는 데 **시학**의 대부분을 할애하고 있으며, 공연에 관련된 요소들에 대해서는 비교적 언급하지 않고 있다.

아리스토텔레스의 글은 유럽 연극 비평의 초석이 되었으며 그가 희곡의 구성 요소에 대

해 순위를 매긴 것은 2천 년 동안 연극에 대한 글쓰기와 사고에 있어서 지배적인 방식이 되었다. 20세기에 들어서 아리스토텔레스의 방식은 새로운 도전을 받게 되었다. 연극 비평가들은 이제 글로 쓰인 희곡만큼이나 공연 요소 역시 총체적인 연극 경험에 중요한 요소라고 생각한다. 아리스토텔레스의 선입견에서 벗어나, 서구의 학자들은 글로 쓰인 텍스트에 뿌리를 두지 않은 공연 전통들을 연구하고 있다. 아리스토텔레스의 지침에 도전하는 새로운 형식의 연극에 대한 탐구는 오늘날 일반적인 것이 되었다.

웰메이드 연극 혹은 '다음 주에 계속'

19세기 프랑스에서는 오귀스탱-외젠느 스크리브(Augustin-Eugène Scribe, 1791~1861)와 빅토리엥 사르두(Victorien Sardou, 1831~1908)가 대중적인 불르바드 연극(Boulevard Theatre)의 대본을 썼다. 관객을 끌기 위해서 그들은 오늘날 **웰메이드 연극**(well-made play)이라고 불리는 아리스토텔레스적인 극구조의 한 변형을 창조해 내었는데, 이것은 연속해서 대중적인 성공을 끄는 하나의 공식이 되었다. 지금에 와서 이 극구조는 더 이상 '웰메이드' 구조라고 할 수 없다. 스크리브와 사르두의 작품들은 시간의 시험을 견디지 못했다. 그러나 그들이 만들어 낸 공식은 지금까지도 여러 대중적인 엔터테인먼트 형식의 기본이 되고 있다. 인기 있는 영화나 TV 드라마의 플롯에서 그 특징적 요소들을 찾아낼 수 있다.

웰메이드 연극은 계속해서 새로운 장애나 갈등을 소개함으로써 관객으로 하여금 그다음을 궁금하게 만든다. 시작 장면에는 종종 **복선**(foreshadowing)―앞으로 벌어질 일에 대해 관객에게 힌트를 주는 것―이 깔린다. 일단 장면이 만들어지고 나면 **극적 사건**(inciting incident)을 소개하는데, 극적 사건은 극 행동이 시작되도록 하는 사건이다. 극적 사건은 마치 퓨즈에 불이 붙어 있는 폭탄과 같다. 관객들은 그 폭탄이 과연 폭발할 것인지, 언제 폭발할 것인지 계속 지켜볼 수밖에 없는 것이다. 인물들은 그 폭탄이 실제로든 비유적으로든 폭발하는 것을 막기 위해서 부지런히 움직이면서 극 행동이 앞으로 나아가도록 한다. 한 인물이 자신이 성공했다고 믿는 순간 또 다른 폭탄이 작동하기 시작하는데, 이 패턴이 연극 전체에서 반복되면서 극이 지속되고 긴장이 쌓여 가도록 한다. 각 막의 끝에는 중요한 사건이 벌어져서 인터미션 동안 관객들은 이 마지막 운명의 장난이 어떻게 해결될 것인지 궁금해진다. 19세기 멜로드라마 관객들은 말 그대로 **클리프행어**(cliffhanger)가 어떻게 해결될 것인가를 마음 졸이며 기다렸다. 멜로드라마에서는 흔히 한 막의 끝에 누군가가 절벽 끝에 매달리면서 육체적인 고통 속에 던져지는데 클리프행어는 여기에서 유래된 말이다. 오늘날 이 용어는 극이 잠시 멈추는 동안 관객으로 하여금 결과를 궁금하게 하는 어떤 것을 칭한다. TV는 이 연극적 관습을 빌려와서 드라마의 에피소드나 시즌 마지막 회에 혹은 광고 직전에 클리프행어를 배치하여 시청자들이 그다음을 고대하고 채널을 고정하게 만든다.

극 행동은 위기에서 가장 최고점에 달한다. 위기가 지나고 나면 모든 요소는 반드시 완전히 해결되어야 한다. 결말은 '의무 장면(obligatory scene)'에서 일어난다. 이 장면에서는 모든 질문에 대한 답이 주어지며, 모든 궁금증이 해소되며, 모든 결과가 드러난다. 이러한 유형의 장면은 많은 살인 추리극의 결말에서 흔히 볼 수 있다. 즉 마지막 장면에서 모든 인물이 한 곳에 모여 탐정이 누가 살인자이며 어떻게 범죄를 저질렀는지 설명하는 것을 듣는 장면이다. 웰메이드 연극은 19세기 이후로 대중적이고 오락적인 연극에서 끊임없이 공식처럼 사용되고 있다.

▼ TV 드라마는 웰메이드 연극의 관습으로부터 클리프행어를 빌려와서 시청자들이 계속해서 관심을 가지고 '다음 주에 계속' 채널을 고정하게 만든다. 사진은 인기 TV 드라마 〈로스트(Lost)〉의 클리프행어다.

노르웨이의 극작가 헨리크 입센(Henrik Ibsen, 1828~1906)의 손에서 웰메이드 연극은 그 시대가 당면한 사회적 문제를 다룰 수 있는 형식으로 재탄생되었다. 입센은 사회의 병폐를 파헤치는 문제작들을 집필하면서 연극적 사실주의를 정립하는 데 공헌하였다. 입센은 성병, 불륜, 불행한 결혼, 타락한 사업 관행 등 대중을 위한 무대에는 적합하지 않다고 생각되던 주제들을 희곡에서 다루었다. 입센은 **자연주의**(naturalism)를 연극에 적용시킨 최초의 극작가 중 하나이다. 그는 관객에게 직접 말을 걸거나 시적인 독백을 하는 것을 없애고 전적으로 유전과 환경 그리고 내면의 심리적 요인에 의해 행동하는 인물을 창조해 냄으로써 '사실주의적인' 연극을 만들었다.

〈인형의 집(A Doll's House)〉(1879)에서 입센은 관객에게 노라가 겪는 고통을 보여 준다. 노라는 전형적인 부르주아 여성으로서 예전에 남편의 건강을 지키기 위해 자신이 한 행동이 그녀 자신과 가족을 파멸시킬 수도 있다는 것을 알게 된다. 입센은 노라의 오랜 친구인 크리스티나 린데가 그녀를 방문하게 함으로써 자연스럽게 과거사를 밝히는 기제로 사용한다. 또 다른 방문객인 크로그스타드는 노라의 남편이 자신에게 일자리를 주지 않으면 노라가 죽은 아버지의 서명을 위조하는 범죄를 저질렀다는 것을 밝히겠다고 협박한다. 이것은 극적 사건의 기능을 한다. 즉 노라는 이로 인해 연극이 끝날 때까지 남편에게 이 사실들을 감추고자

▲ 사진 속 장면은 입센의 〈인형의 집〉에서 토발드와 그의 아내 노라 사이에 커져 가는 갈등을 잘 보여 준다.

애를 쓴다. 편지 한 통으로 인해 이 모든 상황이 토발드에게 알려지고, 연극은 위기를 맞이한다. 토발드는 처음에는 아내에게 불같이 화를 내지만, 크로그스타드가 그녀의 범죄를 비밀로 지켜 주기로 약속하자, 마음을 가라앉히고 그녀를 용서한다.

웰메이드 연극에서라면 토발드의 용서는 극이 결말을 향해 가도록 할 것이다. 그러나 이 연극에서는 극 행동이 데누망으로 끝나야 할 바로 그 시점에서 노라가 변하기 시작한다. 토발드가 그녀에게 한 행동으로 인해 그녀는 그들 관계의 본질과 가정 내에서 그녀의 굴종적인 위치에 대해 눈을 뜨게 된다. 사회와 사회 안에서 여성의 위치를 비난하는 장면에서 그녀는 남편을 두고 집을 떠난다. 아이들도 남겨 두고, 그녀의 운명이 어떻게 될지도 모르는 채. 입센은 관객에게 익숙한 웰메이드 연극의 플롯 구조를 이용해 관객을 극 속으로 끌어들이지만, 그들의 기대를 뒤집음으로써 자신의 사회적인 메시지를 전달하는 도구로 사용한다. 당시 관객들은 사회 풍습과 연극적 관습 둘 다를 깨뜨린 이러한 결말에 충격을 받았고, 입센은 독일 공연을 위해 결말을 다시 써야 했다.

에피소드적 구조

에피소드적 구조(episodic structure)를 가진 희곡은 이야기의 앞부분에 공격점이 있다는 것과 여러 인물과 사건이 등장하는 것이 특징이다. 사건들은 반드시 인과관계에 따라 연결되는 것이 아니며, 극 행동은 긴박감이 증폭되는 것을 통해 쌓여 간다. 에피소드적 구조는 클라이맥스적 구조보다 느슨하게 엮여 있으며 긴 시간 동안 여러 장소에서 사건들이 일어난다. 에피소드적 연극은 동시에 여러 다른 이야기들을 좇아갈 수 있다. 하나의 중심 플롯이 있을 때에는 그보다 덜 중요한 극 행동을 **서브플롯**(subplot)이라고 부른다. **평행 플롯**(parallel plot)은 중심플롯의 극 행동이 부수적인 플롯에서도 비슷하게 반복되는 경우를 칭하는 용어인데, 중심 주제를 강조하거나, 일반적인 소재와 테마를 통해 중심 주제에 논평을 가하는

형식이다.

엘리자베스 여왕 시대(1558~1603)의 극작가들은 중세시대의 연극적 전통에 영향을 받았는데, 중세시대 연극에서는 예루살렘에서 유럽으로, 성경 시대에서 현재로, 한 장면에서 다른 장면으로 건너뛰는 일이 빈번했다. 한 예로 셰익스피어는 거의 대부분의 작품에서 에피소드적 구조를 사용했다. 그의 희곡들은 여러 다른 장소에서 사건들이 벌어지는데, 궁전에서 전쟁터로, 궁중의 밀실로 장소가 바뀌며, 심지어 한 나라나 도시에서 다른 곳으로 이동하며 긴 시간 동안 일어나는 일을 다룬다. 등장 인물의 수도 대단히 많은데, 그중에는 한두 번밖에 등장하지 않는 인물들도 있다. 이렇게 다양한 인물의 등장은 희곡에서 일어나는 사건들에 대해 각기 다른 관점과 그에 따른 결과들을 보여 줄 수 있는 장치가 된다.

토니 쿠쉬너(Tony Kushner, 1956년 생)의 〈미국의 천사들(Angels

in America)〉(1991)은 에피소드적인 구조를 가진 최근 작품의 예이다. 이 작품은 미국의 보수적인 정치관을 배경으로 하여 개인적인 갈등과 에이즈라는 전염병을 다루면서 공적인 행동과 사적인 삶이 어떻게 연결되어 있는가를 보여 준다. 연극이 보여 주는 미국 도덕성의 위기는 로이 콘이라는 인물을 통해 드러나는데, 그는 1950년대 조셉 매카시 의원의 수석 비서로서 공산주의자들을 색출해 내며 명성을 쌓았지만, 정작 자기 자신의 동성애는 감추려고만 한다. 콘은 1986년 에이즈로 죽지만, 자신의 비밀을 끝까지 감추었으며 보수주의 원칙에 충실했다. 이 작품은 몇 개의 평행 플롯을 빚어내는데, 그 각각은 중심 주제를 드러내는 데 기여한다. 관객들은 정신질환과 싸우고 있는 독실한 몰몬교인, 에이즈라는 재앙을 겪고 있는 게이 커플, 질병과 과거의 유령을 대면하고 있으면서도 후회할 줄 모르는 로이 콘과 같은 인물들을 만나게 된다. 서로 엉키고 얽히는 플롯들이 밀레니엄을 맞이하는 미국의 초상을 그려내는 가운데, 인물들은 그들의 삶 속에 실재하는 혹은 환상 속의 인물들과 상호작용을 한다. 이 작품의 에피소드적 구조 때문에 연극은 한 장소에서 다른 장소로, 환상에서 현실로, 한 인물에서 다른 인물로 건너뛰면서 역사적 맥락 속에서 국가적인 위선을 파노라마처럼 크게 훑으며 무대 위에 보여 준다.

생각해보기

관객 입장에서 에피소드적 구조가 어렵게 느껴지는 경우는 무엇 때문일까?

순환 구조

에피소드 구조와 클라이맥스 구조는 모두 결론을 향해 나아간다.

베르톨트 브레히트

독일 연출가이자 극작가인 베르톨트 브레히트(Bertolt Brecht, 1898~1956)는 정치적인 목적을 달성하기 위해 에피소드 구조를 사용하였다. 그는 정치적인 사명감을 가지고 글을 쓰는 극작가들에게 관객을 연극에 참여시킬 수 있는 본보기를 제시하였다. 제1차 세계대전 당시 젊은 의학도였던 브레히트는 국군 병원에서 간호병으로 전쟁에 참여했다. 그곳에서 그는 전쟁이 인간성을 말살시키는 현장을 직접 목격하게 되었다. 그의 초기 시와 반전(反戰) 연극들은 당시 그가 느꼈던 공포를 잘 보여 준다.

브레히트는 마르크스적 세계관에 영향을 받아 자본주의 시스템 아래 부와 권력의 불공평한 분배가 사회적·윤리적 문제의 근본 원인이라고 생각했다. 연극이 사회적·경제적 문제를 폭로하는 데 쓰여야 한다고 믿었던 그는 클라이맥스 구조를 거부했다. 클라이맥스 구조가 관객이 인물들에 감정적으로 몰입하도록 유도하고, 결말에서 모든 것이 해결됨으로써 세상의 모든 문제도 그렇게 해결될 수 있다고 생각하게 한다고 믿었기 때문이다. 이와 달리 에피소드 구성은 시간적·공간적 배경과 인물들이 계속해서 변하기 때문에 관객은 인물이 겪고 있는 문제를 유발한 사회적 환경에 대해 이성적으로 판단할 수 있고, 필요한 사회적 변화들을 사고해 볼 수 있다.

브레히트는 아리스토텔레스적인 클라이맥스 구조에서는 인물들의 행동이 그들의 성격에 의해 정해지지만, 자신의 서사극(epic theatre)에서는 행동이 사회적·경제적 환경에 의해 결정된다고 믿었다. 돈 많고 권력 있는 사람은 자기 지위를 지키기 위해서 행동을 할 것이며 자신의 입장에 유리한 생각들을 받아들이겠지만, 반면 가난한 사람은 마찬가지로 자신의 이익을 위해 행동할 것이다. 각자가 자신의 이익을 위해 비열한 행동을 하게 될 수 있다는 것이, 브레히트의 연극이 보여 주는 사회의 진실이다.

〈사천의 선인(The Good Woman of Setzuan)〉(1938~1940)은 심성이 고운 처자 셴 테가 겪는 역경을 보여 준다. 그녀는 자신의 착한 심성을 이용하는 나쁜 사람들에게 시달리다 못해 슈이 타라는 매정한 남성으로 변

▼ 이자람은 한국의 전통 판소리 양식을 사용하여 베르톨트 브레히트의 〈사천의 선인〉을 각색하여 독특한 공연을 창조했다.

장할 수밖에 없게 된다. 가상의 삼촌으로 변하기 위해 그녀가 쓰는 가면은 관객이 극중 상황에 거리감을 느끼게 할 뿐 아니라 우리가 살아남기 위해 쓸 수밖에 없는 사회적 가면의 메타포이기도 하다. 슈이 타로서 그녀는 자신을 괴롭혔던 사람들을 똑같이 무자비하게 괴롭히면서, 사람의 행동이 경제적 요인에 의해 결정될 수밖에 없는 불공평한 세상에서 미덕을 지키는

것이 얼마나 불가능한 것인가를 보여 준다. 연극의 에피소드 구조 때문에 관객들은 셴 테가 처한 고난의 여러 원인과 모든 인물이 처한 환경에 의해 변하는 방식을 관찰할 수 있다. 그리스 연극의 데우스 엑스 마키나와 달리, 연극의 마지막 장면에서 신들은 셴 테와 이 세상을 저버리며 사람들 스스로 사회의 부조리를 해결하라고 한다.

▶ 스미스 부인[잰 맥스웰(Jan Maxwell) 분]은 일상의 사소한 일들을 남편에게 끊임없이 재잘대지만, 남편은 신문 뒤에서 그녀를 무시한다. 벽지의 반복적인 꽃무늬, 카페트와 가구는 이 연극이 평범한 일상을 부조리극으로 변형시키는 방식을 잘 보여 준다. 아틀랜틱 극단(The Atlantic Theatre Company)의 유진 이오네스코의 〈대머리 여가수〉 뉴욕 공연의 한 장면이다.

그러나 어떤 연극들은 시작한 곳에서 끝나기도 한다. 이러한 **순환 구조**(circular structure)를 가진 연극들은 프랑스의 작가이자 철학자, 알베르 카뮈(Albert Camus, 1913~1960)의 세계관을 반영하는데, 카뮈는 인간의 존재 방식을 시시포스의 신화를 비유하여 설명하였다. 시시포스는 신들에게 저주를 받아 끊임없이 무거운 바위를 언덕으로 올려야 했다. 그러나 바위는 그가 언덕 꼭대기에 다다를 때마다 다시 맨 밑으로 굴러 내려와서 그는 결국 그 지루한 여행을 처음부터 다시 시작해야만 했다. 카뮈에게 모든 인간사는 시시포스의 형벌과 다름없었다. 온 힘을 다해도 결국 아무것도 성취하는 것이 없는 것이다. 카뮈는 사실은 삶이 의미 없는 반복적 일상과 결과가 없는 매일의 활동들로 채워진다는 것이 사실임에도 불구하고, 인간이 매달리고 있는 어딘가를 향해서 가고 있다는 집단적인 환상에서 존재의 부조리함을 보았다. 이러한 암울한 세계관은 제2차 세계대전의 영향이기도 했다.

> **순환 구조**는 **인간**의 노력이 아무런 **의미**도,
> **성과**도 없다는 것을 표현한다.

순환적인 플롯을 가진 연극의 가장 좋은 예 중 하나는 루마니아 출신 극작가 외젠 이오네스코(Eugène Ionesco, 1909~1994)가 쓰고 '반연극'이라고 부제를 붙인 〈대머리 여가수(The Bald Soprano)〉(1950)이다. 이 작품은 무의미한 대화와 활동과 매일의 일상을 반복하는 인물들을 보여 준다. 연극은 영국인 부부 스미스 씨와 스미스 부인이 저녁을 먹은 뒤 그들의 아늑한 중산층 가정의 거실에 앉아 있는 것으로 시작된다. 스미스 씨는 그의 '영국산 파이프'로 담배를 피우며 '영국 신문'을 읽고 있고, 스미스 부인은 '영국식 양말'을 짜면서 저녁 식사와 관련된 우스꽝스러운 세세한 사항들을 읊조리고 있다. 장면들은 그 어떤 의미에서도 논리적인 진행을 보이지 않는다. 연극은 네 명의 주요 인물들이 말이 되지는 않지만 익숙한 구문들을 주고받는 것으로 이루어지는데, 언어와 소통의 능력이 이미 무너져 내렸음을 보여 준다. 연극의 끄트머리에 스미스 부부의 친구인 마틴 부부가 연극 시작 부분의 대사를 반복하는데, 인물들과 그들의 언어, 그들의 삶은 서로 뒤바뀔 수도 있으며, 이제까지 본 모든 사건은 다시 일어날 수도 있으며, 실제로 어디에서나 똑같은 일들이 반복적으로 일어나고 있다는 것을 보여 준다.

연속 구조

연속 구조(serial structure)를 가진 희곡은 하나의 이야기를 따라가지도 않으며, 심지어 같은 인물이 등장하지도 않는 장면들의 연속으로 이루어진다. 각 장면은 다른 상황에서라면 그 자체로도 완결성이 있는 독립적인 소품일 수도 있다. 이러한 희곡 장면들은 주제 면에서 연결되어 있으며, 하나의 이야기가 진행되지 않는 대신에 인물이나 사건을 병치시킴으로써 하나의 주제에 대한 여러 관점을 보여 준다. 어떤 희곡에서 장면들은 버라이어티 쇼의 꽁트처럼 서로 전혀 연결되어 있지 않을 수도 있다.

연속 구조는 여러 시대와 장소에서 대중적인 오락의 포맷으로 사용되었다. 미국의 보드빌도 연속 구조를 사용했는데, 저글러와 가수, 무용수, 마법사, 그리고 배우들이 같은 공연 안에서 차례차례 등장하여 공연을 선보였다. 20세기 말엽, 많은 포스트모던 극작가들이 버라이어티 쇼의 감수성을 가지고 있으면서도 한 편의 연극을 보는 경험을 선사할 수 있는 텍스트들을 썼는데, 그 예로는 데이빗 아이브스(David Ives)의 〈모든 것은 타이밍(All in the Timing)〉(1993)을 들 수 있다. 이러한 구조를 가진 공연들을 제6장에서 더 자세히 살펴볼 것이다.

사무엘 베케트

1953년 사무엘 베케트(Samuel Beckett, 1906~1989)의 〈고도를 기다리며(Waiting for Godot)〉가 파리에서 초연되었을 때, 관객들은 당시의 연극적 관습을 모두 무시한 작품에 충

▲ 라운드어바웃 극단(Roundabout Theater)의 2009년 〈고도를 기다리며〉 공연. 왼쪽부터 네이단 레인(Nathan Lane), 존 굿맨(John Goodman), 빌 어윈.

격을 받았다. 클라이맥스와 데누망으로 발전하는 대신, 플롯은 원을 그리며 번번이 제자리로 돌아오는 듯했다. 2막은 아주 미미한 변화만 있을 뿐 1막의 반복에 지나지 않았다. 두 명의 부랑자가 거의 아무것도 없는 길가에서 고도라는 이름의 모호한 인물을 기다리고 있는데, 고도는 절대 도착하지 않는다. 심리적인 깊이를

가진 인물들과는 달리 이 인물들은 과거가 없다. 관객들은 이들이 어떻게 해서 현재의 상태가 되었는지 아무런 정보도 받지 못한다. 인물들은 간결하지만 지극히 일상적인 문장으로 이야기하며, 희곡에서 유일한 긴 대사는 아무런 의미도 없는 문구들의 집합에 불과하다. 정체되어 있는 액션에 관객들은 당황했는데, 한 비평가가 "나는 고도를 기다리지 않겠어!"라고 선언하며 자리를 박차고 나갈 정도였다. 이 당황스러운 초연 이후, 학자들과 관객들은 베케트의 작품 세계를 이해하게 되었고, 그를 20세기 가장 앞서 가는 극작가 중 하나로 꼽았다.

베케트의 작품은 **미니멀리즘**(minimalism)을 특징으로 꼽을 수 있다. 미니멀리즘은 연극 요소들을 최소한의 필수적인 것만 남기고 생략해 버리는 것이다. 언어, 인물 그리고 액션이 극도로 정제되어 있지만, 각 어구와 움직임은 신중하게 선택된 것이며, 암시하는 바가 많다. 베케트는 연출가들이 텍스트에 명기되어 있지 않은 요소들을 공연에서 첨가하는 것에 대단히 비판적이었다. 〈난 아니야(Not I)〉(1972), 〈오하이오 즉흥극(Ohio Impromptu)〉(1981), 〈로커바이(Rockabye)〉(1981) 등 그의 후기 작품은 드라마적 요소들이 지극히 생략되고 응축되어 과연 이것이 희곡인가라는 질문을 낳았다.

베케트의 작품에서 인물들은 종종 자신의 육체로부터 단절되어 있다. 〈엔드게임〉(1957)에서는 노부부가 쓰레기통 속에서 살고 있다. 그들이 통에서부터 올라올 때는 그들의 상체만 보인다. 〈해피 데이즈(Happy Days)〉(1958)에서 위니는 1막에서는 모래 더미에 몸 절반이, 2막

에서는 목까지 묻혀 있다. 모래 속으로 사라지면서 그녀는 벙어리나 다름없는 그녀의 남편에게 자기 자신에 대해 끊임없이 조잘댄다. 〈난 아니야〉에서 유일한 인물은 자신의 삶에 대해서 의식의 흐름 기법으로 쓰인 긴 독백을 하는 한 여성의 입이다. 그녀는 웅웅거리는 소리를 들었는데, 나중에 그것이 자기 자신의 목소리였다는 이야기를 주절거리듯 이야기한다. 몸이 없는 상황에서 언어는 자아를 구성하는 데 매우 큰 역할을 한다.

베케트 작품의 많은 인물들은 자신의 존재를 확증하기 위해 서로에게 의존하는 한 쌍을 이룬다. 〈고도를 기다리며〉의 두 부랑자 그리고 주인과 하인인 럭키와 포조가 그 예이다. 인물들은 자기 자신에 대한 이야기를 할 때 상대가 들어 주기를 바란다. 누군가 자기 말을 들어 줄 때, 자신이 거기에 존재한다는 것이 확인되는 것이다.

베케트는 언어와 기억은 우리를 속일 수 있기 때문에 스토리텔링과 기억을 통한 자아 구축은 신뢰할 수가 없다는 것을 보여 준다. 〈크랩의 마지막 테이프(Krapp's Last Tape)〉(1958)에서는 69세 된 노인이 자신의 삶을 녹음한 테이프를 듣고 만드는 것으로 자신의 매년 생일을 기념하는 것을 보여 준다. 테이프 속의 남자와 그의 현재 상태 사이의 충격적인 간극은 매 순간 변화하는 자아를 기록하며, 관객으로 하여금 정체성의 본질에 대해 질문을 던지게 한다. 베케트에게 삶은 죽어 가는 것의 한 형태이며, 반복과 어두워짐의 연속이며, 기억과 언어와 의식의 쇠퇴이다.

생각해보기

연속 구조에서는 어떤 방식으로 서로 관련이 없는 장면들이 희곡의 주제를 표현할 수 있겠는가?

여성주의 극작가인 메건 테리(Megan Terry, 1932년 생)는 자신의 여성주의 희곡들 속에서 연속 구조를 사용했다. 〈진정해요 엄마(Calm Down Mother)〉(1965)에서는, 각 장면이 배우가 특정한 포즈를 취하는 것으로 마무리되는데, 그 포즈는 그다음에 이어지는 이

야기의 맥락 속에서는 전혀 다른 의미를 가지게 된다. 배우들은 목소리와 몸을 바꿈으로써 순간순간 다른 인물로 변한다. 각 스케치가 여성의 정체성의 어느 한 면에 포커스를 맞추어 사회적으로 미리 정해진 여성의 다양한 역할을 탐구한다. 여성의 사회적 지위와 역할이 급격하게 변화하던 시기에 쓰인 이 작품은 배우들의 끊임없는 변신을 통해 연속 구조를 사용함으로써 〈진정해요 엄마〉의 주제를 은유적으로 드러낸다.

연속 구조는 오늘날 더욱 빈번하게 볼 수 있는데, 포스트모더니즘이 예술에 있어서 혼성(pastiche)을 적극적으로 수용하는 것도 영향을 미쳤다. 혼성은 다른 스타일과 양식을 경쾌하고 장난스러운 방식으로 한데 섞는 것인데 그 형식 자체에 대한 아이러니한 비판

◀ 조지 울프의 〈유색 박물관〉의 '마지막 소파 위의 마마'의 한 장면. 이 장면에서 마마는 널리 알려진 캐릭터 유형을 가지고 와서 흑인 중산층의 열망의 상투성을 극단적으로 드러내며 풍자한다. 그녀는 주변 가구의 일부처럼 보일 정도이다.

▶ 톰 스토파드의 〈아카디아(Arcadia)〉. 작가는 이 연극에서 200년의 차이를 두고 다른 시대를 살고 있는 인물들을 한 공간에 놓음으로써 시간의 개념을 실험하며, 카오스 이론을 파고든다.

을 담는다. 조지 울프(George C. Wolfe, 1955년 생)의 〈유색 박물관 (The Colored Museum)〉(1986)은 포스트모더니즘적인 관점을 드러내는 방식으로 연속 구조를 차용하고 있다. 때로는 우스꽝스럽고, 때로는 진지한 11개의 장면은 하나의 이야기로 연결되지 않고 모두 독립적인데, 미국 흑인들이 자신을 각각의 개인으로 정의 내리기 위해 겪어야 하는 갈등과 정체성의 문제를 다루고 있다. 각 장면은 완전히 새로운 상황과 인물을 통해 다양한 문화적 신화를 들여다본다. 예를 들면, '공생(Symbiosis)'이라는 장면에서는 중년의 흑인 사업가가 등장하여 흑인의 힘을 상징하는 물건들, 예를 들면 그가 젊은 시절부터 모아 온 아프로 콤(Afro comb, 곱슬거림이 심한 아프리카인들의 머리를 정돈하는 데 쓰이는 특수한 빗 – 역주)과 다시키(dashiki, 아프리카 인들이 입는 헐렁한 상의 – 역주)를 두고 젊은 시절의 자신과 다툰다. 중년의 그는 미국 사회의 주류 중산층에 동화

되기를 원하는 반면, 젊은 그는 흑인의 힘을 보여 줄 수 있는 혁명적인 이미지를 표현하고자 노력한다. '가발(The Hairpiece)' 장면에서는, 한 여성의 가발 두 개가 등장하는데 하나는 아프로 스타일의 가발이고, 다른 하나는 곧은 머리카락의 가발이다. 두 가발은 그 여성이 남자 친구와 헤어지는 자리에 서로 자기를 쓰고 나가야 한다고 다툰다. 아프로 스타일 가발은 '화가 났음'을 보여 주기 위해서는 자신이 더 유리하다며 다른 가발은 '초콜릿에 담갔다 꺼낸 바비 인형'이라고 비난한다. 한편 곧은 머리 가발은 아프로가 대만에서 만들어진 것을 폭로하며 아프로의 흑인으로서의 정통성을 공격한다. 자신이 욕망하는 두 개의 이미지 사이에서 갈등하는 그 여성은 대머리이다. '마지막 소파 위의 마마(The Last Mama-on-the-Couch Play)'라는 장면에서는 여러 흑인 연극 양식에서 차용한 인물들이 한 무대에 등장한다. 연속 구조와 서로 다른 연극적 스타일의 혼성

으로 인해 〈유색 박물관〉은 각 인종들이 문화적으로 강제로 규정되는 세계 속에서 인종적 정체성을 어떻게 표현할 것인가에 대한 다양한 관점을 제시한다.

구조의 변형 : 시간을 가지고 놀기

주제를 잘 드러내기 위해 극작가들은 시간 개념을 가지고 놀기도 한다. 이야기가 진행되는 순서에 있어서 일반적인 연대기적 순서를 거부하는 것이다. 미국의 고전 희곡 중에는 회상 장면을 사용해 관객들을 과거와 현재를 오가게 하는, 전통적인 구조에 변화를 주는 작품들이 있다. 테네시 윌리엄스의 〈유리 동물원(The Glass Menagerie)〉(1945)에서, 연극의 내레이터이자 인물인 톰이 관객에게 자신이 이제부터 관객들을 과거로 데리고 갈 것이라는 이야기를 한다. 관객은 영화에서처럼 지난 시절로 되돌아가게 된다. 아서 밀러의 〈세일즈맨의 죽음(Death of a Salesman)〉(1949)은 회상 장면을 통해 그가 지금의 모습이 되기까지 중요한 인간 관계와 사건들을 드러냄으로써 윌리 로만이라는 인물을 구축해 간다.

> 아서 밀러는 기존의 **구조**를
> 변형하여 윌리 로만이
> 지금 현실을 **보는 방식**에 과거가
> 어떤 **영향**을 미쳤는가를 보여 준다.

데이비드 헨리 황의 〈황금 아이(Golden Child)〉(1998)는 더욱 모던한 이종문화 간의 기억극(memory play)이다. 과거와 현재를 오감으로써 인물들은 전통적인 중국 문화의 유산과 현재 중국계 미국인

의 삶을 지탱하는 신념들을 드러낸다.

배우들은 현재 미국인과 전통적인 중국인 인물을 모두 연기하는데, 그로 인해 액션의 장소가 지리적으로 재조정되었음에도 불구하고, 시간을 관통하여 지속되는 문화적인 연속성이 강조된다. 캐릴 처칠(Caryl Churchill, 1938년 생)은 그녀의 희곡 〈클라우드 나인(Cloud Nine)〉(1979)에서 과감하게 시간을 건너뛴다. 1막은 1880년 아프리카의 영국 식민지를 배경으로 하며, 2막은 100년 후 런던을 배경으로 한다. 그러나 인물들에게는 겨우 25년의 시간만이 흘렀을 뿐이다. 처칠은 역사를 압축하여 보여 줌으로써 현재 여성의 지위와 성(性) 관계를 비평한다.

시간을 가지고 놂으로써 극작가들은 실제 삶에서와는 정반대의 순서로 사건들이 일어나게 할 수 있다. 끝에서 시작하여 시간을 거슬러서 시작점을 향해 가는 것이다. 사건들을 거꾸로 되짚어 가면서 관객은 이미 목격한 상황의 근원과 이미 드러난 액션의 동기를 발견하게 된다. 영국의 극작가 헤롤드 핀터(Harold Pinter, 1930~2008)는 이렇게 시간을 거꾸로 흐르게 하는 스토리텔링 기법을 사용하여, 그의 1978년 작품인 〈배신(Betrayal)〉을 썼다. 이 작품은 엠마가 자신의 남편 로버트의 가장 친한 친구인 제리와 7년 동안 만남을 갖는 삼각 관계를 다룬다. 연극은 관계가 끝난 지 2년이 지난 시점에서 시작하여, 두 연인이 헤어지는 순간으로, 그리고 두 사람의 관계가 시작된 순간으로 되돌아간다. 인물들이 어떻게 하여 그들이 지금 상황에 도달하게 되었는지 되짚어 보기 위해 애쓰는 동안, 관객들은 이야기의 전말을 이해하고자 노력한다. 시간이 거꾸로 흐르는 구조는 배신의 안과 밖을 드러낸다. 관객은 이미 감추어진 진실을 보았기 때문에 겉으로 보기에는 별 의미 없는 몸짓과 말이 내포하는 진실을 알 수 있기 때문이다.

희곡의 인물들

WHAT 무엇이 희곡 속 인물들로 하여금 우리에게 감동을 주고, 기억에 남게 하는가?

모든 희곡은 인물의 행동과 말을 통해 그 주제를 표현한다. 따라서 대사와 인물로부터 플롯을 완벽하게 분리해 내는 것은 불가능하다. 의미는 무슨 일이 일어나는가에서 발생되는 것이 아니다. 즉 의미는 스토리 혹은 그것이 어떻게 일어나는가(플롯)에서만 생성되는 것이 아니라, 누가 누구에게 그것을 일어나게 하는가(인물)로 인해 만들어지는 것이다.

어떤 이들은 인물이 극 행동을 진행시키며, 따라서 연극에서 가장 중요한 요소라고 주장한다. 다른 이들은 플롯이 상황을 만들며 거기에서부터 인물이 나오는 것이기 때문에 플롯이 가장 중요하다고 믿는다. 이것은 심리학의 '본성이냐 양육이냐' 논쟁과 비슷하다.

우리가 유전적 영향을 받는 동시에 환경의 영향을 받는 존재이듯이, 희곡의 인물 역시 고유의 특징을 가지지만 환경에 의해 영향을 받으며 영향을 주기도 한다. 인물이 행동을 만들고, 행동은 인물을 만든다. 관객 혹은 독자로서 우리의 역할은 이 행동을 해석하고 의미를 부여하는 것이다.

우리는 이미 희곡의 인물들을 분석하는 방법을 알고 있다. 우리 주변 사람들을 파악하고자 할 때 언제나 이미 하고 있다. 그들의 말을 잘 듣고, 그들이 진짜 말하고자 하는 것이 무엇인지 스스로에게 묻는다. 그들이 솔직한가, 아니면 무언가 다른 동기를 숨기고 있는가? 그들의 행동을 관찰한다. 행동과 말이 일치하지 않는다면 알

아차리게 될 것이다. 매일의 일상 속에서 우리는 무의식적으로 이 일들을 하고 있다. 연극을 볼 때는, 우리가 관찰하는 것과 그를 통해 내리는 결론에 더욱 예민하게 되지만 분석의 과정은 비슷하다.

극작가들은 우리의 관심을 끌고, 동정심을 자극하며, 때로는 분노와 짜증을 유발하는, 강력하면서도 매력 있는 인물들을 창조하기 위해 노력한다. 최근의 실험극들을 제외한다면, 기억에 남는 인물이 등장하지 않는 좋은 연극을 생각해 내는 것은 거의 불가능할 것이다. 우리에게 아무런 흥미도 감동도 주지 않는 인물은 연극적 행동을 만들어 내지도 못할 것이며 무대를 꽉 채우는 존재감도 없을 것이다. 우리는 공연을 보고 나서도 〈햄릿〉이나 〈타르튀프〉나 〈인형의 집〉 혹은 〈욕망이라는 이름의 전차〉에서 사건들이 정확히 어떤 순서로 일어났는지 기억하지 못할 수도 있다. 그러나 햄릿, 타르튀프, 노라, 블랜치, 그리고 스탠리는 맥박이 뛰는 사람으로 기억한다.

왜 이런 연극 속 인물들은 우리의 기억 속에 깊이 박혀 지워지지 않는 걸까? 무엇 때문에 그들의 두 시간여의 짧은 삶이 우리를 그토록 가슴 뛰게 하는 걸까? 모든 인물은 어려움에 처한 순간, 종종 커다란 위기가 닥쳐왔을 때, 언제나 장애물과 싸우면서 욕망을 성취해야 하는 순간에 우리 앞에 나타난다. 이것은 진지한 드라마뿐만 아니라 코미디도 마찬가지이다. 우리 역시 우리 삶 속의 여러 어려운 문제와 맞닥뜨려 있기 때문에 이것은 우리 모두가 공감할 수 있는 보편적인 갈등이다. 이러한 이유로 우리는 주인공을 **프로타고니스트**(protagonist)라고 부른다. 이 말은 그리스어 아고니스트 (agonists)에서 왔는데, '배우' 그리고 '투사'를 뜻한다. 때로 프로타고니스트의 욕망을 정면으로 방해하는 인물이 있는데, 이 인물을 **안타고니스트**(antagonist)라고 한다. 어떤 면에서 모든 연극은 일종의 싸움이다. 길거리에서 싸움을 보면 가던 길을 멈추고 보게 되는 것이나, 운동 경기를 보러 가는 것과 비슷하다고 할 수 있다. 전투의 매력은 승자와 패자가 있다는 것이며, 어떻게 싸우냐가 인물을 규정한다.

인물과 문화

모든 시대와 문화는 인간의 심리 작용에 대한 고유한 관점을 가지며, 사람과 그들의 동기를 이해하는 독특한 방식을 보인다. 각 시대의 극작가들은 그들의 문화가 인간의 행동을 판단하는 방식을 반영한다. 고대 그리스에서는 신들과의 투쟁 속에서 인간의 행동을 발견했다. 중세 시대에는 이 세상에서의 삶은 영원한 삶에 비교하여 아무런 의미가 없다고 생각했다. 20세기에는 프로이트의 영향으로, 인간의 행동은 억압된 욕망의 강력하면서도 숨겨진 힘의 결과라고 생각했다. 마르크스주의 이론은 행동은 경제적인 환경의 결과라고 주장한다. 인물들은 각 시대마다 다르게 창조되었기 때문에 과거에 쓰인 희곡 속의 인물들이 오늘날에도 똑같이 매력이 있지는 않다. 각 시대의 화가들이 그린 초상화가 각각 다른 가치와 스타일을 반영하고 있는 것을 생각해 보라. 르네상스 시대의 레오나르도 다빈

치와 20세기의 피카소는 사람의 얼굴을 전혀 다른 방식으로 표현한다. 그러나 이 화가들은 각각 인물의 인간성에 대해 중요한 이야기를 우리에게 보여 준다. 시각 예술가들이 인물 초상화에 이렇게 다른 접근 방식을 보여 주듯이 극작가들도 그러하다.

생각해보기
극작가가 자신의 문화권 바깥의 인물을 창조할 때는 어떤 점을 고려해야 할까? 그렇게 탄생된 인물들은 '진정성'이 있을까?

원형적 인물

원형적 인물(archetypal character)은 문화와 시대를 뛰어넘어 모든 관객에게 호소력을 지닐 수 있는 보편적인 인간성을 구체화한다. 그들은 특수한 조건 속에 놓인 특수한 사람들이며, 그들의 행동은 그들이 처한 환경보다 더 큰 의미를 남긴다. 원형은 우리가 세상과 우리 자신에 대해 생각하는 방식을 형성하는 데 기여한다. 대부분의 그리스 비극은 극한 상황에 처한 처절한 인물들을 보여 준다. 소포클레스가 쓴 〈오이디푸스 왕〉의 오이디푸스는 자신의 죄에는 눈이 먼, 실제로 눈이 멀게 되었을 때에야 자신 안의 진실을 들여다볼 수 있는 인간의 원형이다. 에우리피데스가 그린 메데아는 어떤 대가를 치르더라도 복수하고자 하는 버림받은 여인의 원형이다. 현대 연극들도 우리의 상상력을 자극하고, 고대 비극의 인물들처럼 그 이름이 우리 기억에 남는 원형적인 인물을 보여 줄 수 있다. 〈세일즈맨의 죽음〉의 윌리 로만은 큰 꿈과 환상을 가진 작은 인간의 원형이 되었다. 이러한 원형적 인물들은 특정한 미덕, 범죄, 그리고 감정의 진수를 보여 주며, 그들이 등장하는 스토리의 특수한 맥락을 뛰어넘는 듯하다. 그들은 우리 모두가 될 수도 있는 어떤 것의 보편적인 상징이 된다. 원형적 인물과 중세 후기 연극에서 볼 수 있는 우화적 인물을 혼동해서는 안 된다. 그들은 특정한 한 가지 미덕이나 죄의 현현으로서, 종종 선행, 아름다움, 죽음, 해악 등의 이름을 가지고 있다. 원형적 인물과는 달리 우화적 인물은 우리를 매혹시키는 심리적인 깊이와 복잡성을 가지지 않는다.

프로이트의 영향

지그문트 프로이트(Sigmund Freud, 1856 ~1939)는 오스트리아의 신경학자이자 심리분석학의 창시자이다. 그의 무의식 이론과 개인의 심리 상태를 파악하는 방법으로 꿈을 해석한 것은 가히 혁명적인 것이었다. 성적인 욕망이 인간 행동의 최우선 동기라는 프로이트의 주장은 여러 학문에 영향을 주었다. 특히 미국의 연극 예술가들과 극작가들에게 영향을 주었는데, 극작가 유진 오닐과 테네시 윌리엄스는 그 좋은 예이다. 오늘날 그의 주장의 많은 부분이 재고되고 있지만, 정체성, 기억, 아동기, 그리고 섹슈얼리티에 대한 논의는 프로이트의 선구자적인 작업에 의해 형성된 것이다.

생각해보기

수천 년이 흐른 후에도 관객에게 감동을 주기 위해서 인물이 갖추어야 할 요소는 무엇인가?

심리적 인물

어떤 극작가들이 그려 내는 인물은 너무나 깊고 복잡한 내면 세계를 가지고 있어서 관객들은 이 인물을 온전히 이해하고, 그의 행동의 동기와 욕망을 파악해 내고, 그가 연극에 등장하기 이전에 어떻게 살았는가를 추리해 내는 것조차 불가능하다고 느낀다. 이러한 인물을 **심리적 인물**(psychological character)이라고 한다.

현대 과학의 한 분야인 심리학은 1870년에서야 시작되었다. 그 이전에는, 형이상학 혹은 생리학으로 인간의 행동을 설명했다. 심리적인 깊이를 가지고 쓰인 인물들은 20세기에 이르러 일반적인 것이 되었지만, 사실 그 이전부터 그러한 복잡한 내면을 가진 인물들은 존재해 왔다. 프로이트학파 심리분석가인 어네스트 존스(Ernest Jones)는 자신의 책 햄릿과 오이디푸스(1949, 번역서 2009)에서 가상 인물인 햄릿을 심리분석가의 소파에 뉘여 놓고 그의 심리를 파헤쳐 들어간다. 햄릿은 심리학이라는 개념이 만들어지기 전에 창조된 인물이다. 그의 복잡한 심리 상태로 인해 햄릿은 우리를 끊임없이 매혹시키는 인물이다.

많은 미국 희곡에는 프로이트와 심리분석학의 영향을 깊이 받은 심리적인 인물들이 등장한다. 유진 오닐은 자신이 창조한 인물을 통해 프로이트의 이론을 본격적으로 탐구했던 미국 최초의 중요한 극작가이다. 테네시 윌리엄스와 아서 밀러는 심도 있는 심리적 인물들을 보여 주었다. 윌리엄스의 〈욕망이라는 이름의 전차〉(1947)에 등장하는 쇠퇴해 가는 남부의 가치를 여전히 끌어안고 사는 여인 블랑쉬 뒤부아가 그 한 예이다. 그녀가 도도한 태도를 유지하고, 예쁜 옷에 사치를 부리고, 백만장자 연인을 꿈꾸는 것을 보면서 관객은 그녀의 어린 시절을 상상하게 되며, 그 어린아이가 여전히 그녀 안에 있음을 보게 된다. 관객은 그녀가 이전에 살았던 남부의 농장 벨 레브가 어떤 모습이었는지, 그녀가 어떻게 약혼을 했는지, 모든 것을 잃고 이 연극에 등장하기 전에 어떤 암울한 상태 속에 있었는지 생생하게 그려 보게 된다. 우리는 이 인물이 심리분석을 해 볼 만한 과거를 가지고 있으며, 우리가 그 과거에 대해 알게 된다면 그

◀ 이 공연에서 관객은 복잡한 심리적 인물의 내면의 생각과 감정을 알게 된다. 2008년 아티스트 레퍼토리 극단(Artists Repertory Theatre)이 공연한 테네시 윌리엄스의 〈욕망이라는 이름의 전차〉.

녀가 필요로 하는 것이 무엇인지, 어떤 행동을 하고 있는지 잘 이해할 수 있게 되리라고 느낀다. 〈세일즈맨의 죽음〉에서 아서 밀러는 회상 장면을 사용하여 윌리의 과거를 심리분석적 측면에서 관객에게 보여 준다. 관객은 윌리의 삶 전체를 다 알게 된 듯한 인상을 가지게 되며, 그가 그의 형, 그의 아들들, 그리고 그의 아내와 어떤 관계를 형성해 왔는지 이해할 수 있게 된다. 관객은 그가 아들들에게 물려주고 있는 잘못된 가치관과 그가 상실해 버린 기회들, 그리고 그가 스스로와 주변 사람들에게 하는 거짓말을 보게 된다. 다시 한번 강조하지만, 이러한 인물들은 연극 바깥에서도 가상의 삶을 지속하는 듯한 느낌을 준다.

스톡 캐릭터

여러 면에서 스톡 캐릭터(상투적 인물, stock character)는 심리적 인물과 정반대이다. 이들은 특정한 유형의 대표이며 개인적인 특징보다는 외적인 요소들—계급, 직업, 결혼 여부—에 의해 규정된다. 로마의 코미디에서는 영악한 노예 혹은 하인, 구두쇠 상인, 영리한 아내, 허풍쟁이 군인, 그리고 순진한 연인들이 여러 다른 코미디에서 재활용되었다. 이 인물들은 작품마다 별로 다른 점이 없으며, 개별적인 역할에 따른 특징보다는 플롯에서 그들이 행하는 기능에 따라 일정한 모습을 보인다. 멜로드라마의 악당, 위기에 처한 여인, 그리고 영웅도 비슷하게 기능한다. 인물을 묘사하는 가면을 하나 상상해 보자. 그리고 이 가면을 쓴 배우가 이 작품에서 저 작품으로 옮겨 다니면서 자신에게 주어진 플롯 진행 기능을 수행한다고 상상해 보자. 그러면 스톡 캐릭터가 무엇인지 이해할 수 있을 것이다. 사실 스톡 캐릭터라는 말은 '가면'이라고 칭해지기도 했다.

오늘날 우리는 이런 상투적 인물들을 TV 시트콤에서 자주 볼 수 있다. 매 시즌마다 반복되는 시트콤에는 비슷한 인물들이 새로운 이야기 안에서 미리 정해진 역할을 연기한다. TV 시트콤 〈두 남자와 1/2(Two and a Half Men)〉에 나오는 영악한 가정부 버타, 아들을 쥐락펴락하는 어머니, 똑 부러지는 전처를 생각해 보라. 이런 종류의 인물들은 대중적인 오락 프로그램의 생명이라고 할 수 있다. 전자 매체 이전 시대에 대중을 즐겁게 해 주었던 연극 형식에서 이런 인물들은 수없이 등장했었다. 이들은 즉각적으로 파악이 가능하며 친근감을 준다.

로마 시대부터 19세기까지,
어떤 이야기도 끌어갈 수 있는
상투적인 인물들의 집합을 중심으로
극단이 꾸며졌다.
어떤 배우들은 연기력이 성숙해진 이후에도
한 '유형'의 인물만을 평생 연기했다.

지배적인 특징을 가진 인물

고대에는 인간의 몸이 네 가지 액체(혈액, 점액, 황담즙, 흑담즙)로 이루어졌다고 생각했다. 이 네 가지 액체가 사람의 기질을 구성하며, 인체 기능과 감정 상태를 조절한다고 믿었다. 이 네 액체 중 하나가 불균형을 이루면 육체적·정신적 병이 생긴다는 것이다. 이러한 생물학적 관점에서 지배적인 특징을 가진 극단적 성격의 인간형이 만들어졌다. 셰익스피어와 동시대 사람인 벤 존슨(Ben Jonson, 1572~1637)은 기질 개념을 바탕으로 많은 인물을 창조했는데, 아예 작품 중 하나의 제목을 〈모두 각자의 기질대로(Every Man in His Humour)〉(1598)라고 지었다. 이 작품에서 존슨은 당시 런던 사람들의 어리석음을 폭로했다. 기질 개념은 17세기 후반 왕정복고시기에도 유효했는데, 당시 연극 속 인물들의 이름은 그들의 독특한 성격적 기질을 반영하여 지어졌다. 에서리지(George Etherege), 콩그리브(William Congreve), 그리고 위철리(George Wycherley)의 작품에는 포플링 플러터 경(Sir Fopling Flutter), 러브잇 부인(Mrs. Loveit), 페인올(Fainall), 페튜란트(Petulant), 그리고 스퀴미시 노부인(Old Lady Squeamish)이 등장한다.

프랑스 코미디 천재 몰리에르는 극단적인 성격의 인물들조차 심리적인 깊이를 가지도록 창조했다. 〈인간혐오자(The Misanthrope)〉(1666)는 원래 〈흑담즙 연인(The Black-Biled Lover)〉이라는 부제목이 있었다. 이 작품에서 알세스트는 어떤 대가를 치르더라도 진실을 밝히는 것에 집착하다 못해 사랑하는 여인에게 상처를 주고, 친구들을 밀어내며, 자신이 행복해질 기회마저도 망치고 만다. 알세스트는 그의 극단적인 행동에도 불구하고 2차원적인 만화와 같은 인물이 아니라, 자기 성격의 극단성을 자신도 어쩌지 못하여 스스로 자신을 파괴하고 마는 복잡한 사람으로 그려진다.

> ### 생각해보기
> 요즘 인기 있는 TV 리얼리티 쇼에 등장하는 '인물' 중에 지배적인 특징을 가진 극단적인 성격이라고 할 수 있는 인물이 있는가?

비인간화된 인물

많은 현대 극에는 게임과 제의로 깊이 있는 인간관계를 대체하며 살아가는 인물들이 등장한다. 이들은 냉정한 세상에서 의미, 목적, 혹은 관계를 찾고 있는 것일 수도 있다. 현재 처해 있는 상황의 결과물인 이들은 자신의 정체성을 고수하고자 노력하지만 극히 미약할 뿐이다. 심리분석적인 과거를 가지고 있지는 않지만 상투적인 인물은 아니다. 그들은 개인성을 소유하고 있지만 복잡한 인물은 아니다. 이러한 인물들은 그 전조가 이전 시대부터 있기는 했지만, 대개 20세기 모더니즘 그리고 포스트모더니즘과 연관되어 있다.

이들은 점점 더 비인격적이고 비인간적으로 변해 가는 세상에 사로잡힌, 소외되고 외롭고, 공동체로부터 격리되어 있는 개인을 대표한다.

20세기에 들어와서 두 번의 세계대전의 공포는 극작가들로 하여금 의미와 목적을 찾는 가능성 자체를 의심하게 만들었고, 연극 속 인물들은 이러한 목적을 이루기 위한 헛된 노력 속에 갇히고 말았다. 베케트와 이오네스코 작품 속 인물들은 의미와 인간관계를 찾기 위해 몸부림친다. 〈앤드게임〉, 〈고도를 기다리며〉, 그리고 또 다른 작품들 속에서 베케트의 인물들은 서로에게 의존하면서 더욱 깊이 있는 다른 인간관계들을 대체한다. 극이 시작되기 전에 그들이 어떻게 살아왔는지는 알 수 없지만, 존재의 공허감을 채우려는 그들의 노력 때문에 우리는 그들에게 관심을 가지게 된다. 이오네스코의 〈대머리 여가수〉에 등장하는 부부는 극히 일반적인 부부의 대표로 그들의 관계를 규정하는 것은 같은 아파트에 살고 있고, 같은 아이라고 생각되는 아이를 공유하고 있다는 것뿐이다. 비인간화된 인물들은 사람 없는 길가에 우연히 등장하거나, 혹은 거실로 걸어 들어오는 다음 인물들의 세트에 의해 얼마든지 대체될 수 있다. 그들의 관계는 편리와 환경에 의한 것이며, 그들은 서로를 그리고 자기 자신을 결국 알지 못하는 채로 남는다. 이런 인물들은 심리적인 입체감을 완전히 가지지는 않는다. 그러나 관객은 그들의 고독과 투쟁에 공감한다.

제2차 세계대전 이후 대부분의 미국 극작가들은 개인적인 꿈을 성취하고자 하는 심리적인 인물들을 꾸준히 창조한 반면, 유럽 극작가 대부분은 비인간화된 인물들을 통해서 더 어둡고 비관론적인 세계관을 그렸다. 아마도 그들의 본토 고국에서 벌어진 전쟁의 참상과 대량 살상이 유럽의 작가들로 하여금 개인의 삶의 가치에 의문을 제기하게 하였을 것이다.

해체된 인물

20세기 후반, 극작가들은 모든 인물은 사회적으로 미리 정해진 역할을 수행하고 있을 뿐이며, 정체성은 사회 질서를 유지하고 있는 자들이 만들어 낸 것일 뿐임을 폭로할 수 있는 방법을 찾고자 했다. 〈클라우드 나인〉에서 캐릴 처칠은 어떻게 지배적인 계급, 섹슈얼리티, 그리고 정치 개념이 인물을 결정짓는지를 드러내고자 했다. 남편을 기쁘게 하기 위해 모든 것을 하는 순종적인 아내는 남자 배우가 연기하는데, 이것은 이러한 여성은 남성의 에고(ego)가 만들어 낸 것일 뿐임을 보여 준다. 남성이 정해 주기 전에는 정체성을 가지지 못하는 딸은 헝겊 인형으로 표현된다. 동성애자 아들은 여자 배우가 연기하며, 주인을 기쁘게 하기 위해 어떤 일도 마다하지 않는 흑인 하인은 백인 배우가 연기하여 하인의 자기 혐오와 백인이 되고자 하는 욕망을 드러낸다. 〈트루 웨스트(True West)〉(1980)에서 샘 셰퍼드(Sam Shepard, 1943년 생)는 극의 중심 인물인 두 형제가 서로 정체성을 바꾸게 함으로써 스스로를 만드는 대로 어떤 사람이든 될 수 있다는 미국의 신화를 파헤친다. 2000년에 뉴욕에서 다시 공연되었을 때, 필립 시모어 호프만(Philip Seymour Hoffman)과 존 라일리(John C. Reilly)는 매회 공연에서 서로 역할을 바꿈으로써 정체성이 얼마든지 바뀔 수 있다는 것을 더욱 강조했다. 〈부재의 하루(Day of Absence)〉에서 더글라스 터너 워드(Douglas Turner Ward, 1930년 생)는 역사적으로 백인이 얼굴을 검게 칠하고 흑인을 연기했던 백인 버라이어티 쇼(민스트럴시)의 역할을 거꾸로 뒤집는다. 그의 작품에서는 흑인이 얼굴을 하얗게 분장하고 백인을 연기하며, 백인의 정체성이 미국 흑인들의 관점에서 구축되어 미국 사회의 백인 중심의 권력 구조가 만들어 낸 역할을 뒤집고 폭로한다.

> **사람**은 삶 속에서 여러 역할을 연기한다.
> 우리는 우리가 **어떤** 역을 하고 있는가,
> 다른 사람들이 우리와 어떤 **관계**를 맺고
> 있는가에 따라 **다르게** 행동한다.

심리학의 영향으로 우리는 인물이 내부적인 요인들로부터 형성되었다고 생각하게 되었다. 따라서 처음에는 해체된 인물을 이해하거나 해석하기 어려울 수 있다. 인간의 행동과 정체성에 대한 프로이트적인 관점이 인기를 잃어 가고 있는 상황에서 해체된 인물들은 우리가 자아를 어떻게 생각할 수 있는가에 대한 또 다른 개념을 제시한다. 그들은 정체성이 외부적인 상황과 사회적 역할로부터 기인한다는 것을 보여 준다. 자아는 퍼포먼스라는 것을 보여 주는 것이다.

희곡의 언어

극작가가 가진 가장 기본적인 표현 수단은 언어이다. 그러나 연극에서 언어는 그 문학적인 가치만으로 평가를 내릴 수는 없다. 대부분의 작가들은 독자를 위해 글을 쓰지만 극작가는 배우를 위해 글을 쓴다. 따라서 연극에서 언어는 연기로 표현될 수 있어야 하며, 대사로 말해질 수 있어야 하며, 몸으로 하는 표현을 끌어낼 수 있어야 한다. 그래야만 이 언어를 통해 배우가 생생히 살아 있는 무대 위의 인물을 창조해 낼 수 있게 된다. 글을 아무리 아름답게 써도 희곡의 언어가 연기를 위한 도구로서 기능을 하지 못한다면 희곡 언어로서는 실패하게 된다. 그렇다고 희곡의 대사들이 우리가 일상적으로 하는 대화 그대로 쓰여야 한다는 뜻은 아니다. 일상의 언어는 연극에서는 재미없게 보일 수 있다. 무대에서 언어는 본질적으로 더 강렬하고, 집중되고, 양식화되기 마련이다.

연극 언어의 가장 기본 형태는 대사이다. 소설가는 정보를 전달하고, 사건과 감정·배경을 설명하기 위해 길게 글을 쓸 수 있지만, 극작가는 과거사와 이야기를 드러내고자 인물이 무대에서 하는 말을 통해 과거사와 스토리를 드러낼 수 있는 방법을 찾아야만 한다. 위대한 언어라도 무대 위 대사의 필수 조건을 충족시키지 않는다면 연극으로서는 실패할 수 있다.

플롯을 진행시킨다

가장 단순한 수준에서 희곡의 언어는 스토리를 전달하고, 극적 행동을 진행시킬 수 있어야 한다. 인물이 말하는 한 마디 한 마디가 관객에게 정보를 전달하고, 플롯을 진행시켜야 한다. 지금까지 남아 있는 서양 희곡 중 가장 오래된 작품 중 하나인 아이스킬로스의 〈아가멤논(Agamemnon)〉(기원전 458)의 첫 대사는 이렇게 시작한다.

> 신들이여! 이 길고 지루한 감시로부터 나를 해방시켜
> 주소서. 해방시켜 주소서, 신들이여! 열두 달 동안 매일
> 밤마다
> 나는 개처럼 여기 누워, 아트레우스 궁전의 이 높은 지
> 붕에서 보초를 서고 있습니다.[1]

짧은 세 줄의 대사에서, 아이스킬로스가 관객들에게 엄청나게 많은 정보를 주고 있음을 주목하자. 우리는 이 인물이 누구인지, 그가 어떤 상황에 처해 있는지, 그의 마음 상태가 어떠한지를 알 수 있다. 신들을 향하여 호소하고 있는 이 대사는 수동적으로 묘사를 하는 대신 적극적인 행동을 유발하며 연극적이다.

때로는 사투리나 독특한 어휘를 통해 장소와 인물을 설정할 수도 있다. 데이비드 헨리 황의 〈황금 아이〉(1998)를 예로 살펴보자.

> 안 : 기억해? 네가 꼬마였을 때? 너를 내 배 위에 눕히
> 고, 우리 가족 얘기를 들려줬잖니. 우리 아빠, 티엥 빈,
> 신의 선택을 받은 이 가족을 만드셨지. 우리 아빠, 필리
> 핀에서 일했어. 하지만 해외에 사는 중국인들이 다 그
> 렇듯이 아빠는 인생에서 가장 중요한 걸 남기고 떠나셨
> 지—세 명의 아내와 자식들—(안은 열 살짜리 소녀의
> 목소리로 말하기 시작한다)—아빠, 아빠는 아빠의 미
> 래를 모두 중국에 두고 오셨죠.[2]

이 대사에서 황은 미국과 중국이라는 두 개의 장소를 설정하고, 인물이 목소리를 바꾸게 함으로써 시간의 흐름을 보여 주면서 85세의 여인이 10세의 소녀로 변하게 한다. 대사는 극적 행동의 긴장감을 끌어올리기 위해 혹은 클라이맥스의 순간 혹은 웃음이 터져 나오는 펀치 라인(punch line)의 효과를 쌓아 올리기 위해 리듬감 있게 다듬어져야 한다.

> 언어 패턴은 플롯의 최고점들에서
> 인물의 감정이 변하고 있음을 보여 주기 위해
> 밀도와 리듬이 변할 수 있다.

인물을 표현한다

모든 인물은 자기만의 목소리를 갖는다. 즉 각자 고유한 방식으로 생각과 감정을 언어로 표현한다. 이 목소리는 교육 수준, 계급, 가치관, 성격, 나이, 그리고 정서 상태를 반영하는 리듬, 어휘, 억양, 사투리 그리고 문법적 구조로 나타난다.

오스카 와일드(Oscar Wilde, 1854~1900)의 〈정직하다는 것의 중요성(The Importance of Being Ernest)〉(1895)의 다음의 짧은 대사에서 인물과 그가 가진 삶의 태도가 어떻게 드러나고 있는지를 살펴보자. 이 대사에는 이 인물이 사용하고 있는 상류층 언어와 거만함이 잘 표현되어 있다.

1 Aeschylus, The Agamemnon, trans. By Phillip Vellacott, (London: Penguin Books, 1959), 42.

2 Henry David Hwang, *Golden Child*. Used with permission of author in *Understanding Plays* (Boston: Allyn & Bacon), 680.

연기에 도전해 보자!

린 노티지(Lynn Nottage, 1964년 생)의 퓰리처 상 수상작인 2009년 작품 〈루인드(Ruined)〉의 다음 대사를 읽고 연기에 도전해 보자. 사건은 콩고 공화국의 한 사창가에서 벌어지는 이야기이다. 이곳에는 전쟁 중에 성폭력을 당한 여인들이 피신해 있다. 마마는 이 사창가 주인이다. (이 장 시작 부분의 사진 참조.)

마마 : 여기 여자애 10명이 있어. 내가 어떻게 해야 하지? 차에 우리가 다 탈 수 있나? 아니, 나는 못 가. 내가 어렸을 때부터 사람들은 나를 내 집에서 쫓아내고, 남자들은 내 물건들을 빼앗아 갔어. 하지만 나는 이제 도망가지 않아. 여긴 내 거야. 마마 나디의 집이라고.[3]

배우가 이 대사를 읽으면서 몸을 움직이고 싶은 욕구를 느끼지 않기란 불가능하다. 몸을 전혀 움직이지 않고 이 대사를 읽어 보자.

3 Lynn Nottage, *Ruined* (New York: Theatre Communications Group, 2009), 91.

그웬돌린 : 지금 저에게 하신 말씀은, 카듀 양, 함정처럼 들리네요. 건방지군요. 이런 경우에는 자기 생각을 솔직하게 말하는 것이 윤리적인 책임 그 이상이 되지요. 즐거운 일이 된답니다.[4]

극작가의 첫 번째 책임은 인물의 특징을 드러내는 이 독특한 언어 패턴을 잡아내는 것이다. 배우들은 이 언어 패턴을 실마리로 삼아 역할을 창조해 낸다.

언어는 플롯의 진행에 따른 인물의 물리적인 여정뿐만 아니라 희곡 전반에 걸친 내적인 정서 변화를 따라가야 한다. 따라서 언어는 인물의 내적 세계와 외적 세계의 다리 역할을 한다. 사실주의 연극에서 언어는 언제나 인물의 심리적인 의도와 연결되어 있다. 때로 언어는 인물이 무엇을 생각하고 느끼고 있는가를 드러내어 관객이 인물의 행동을 이해할 수 있도록 돕는다. 인물이 정보를 숨기고 있을 때 언어는 진짜 의도를 감추기 위해 사용된다. 무대 언어는 실제로 말해지는 것과, 실제로 그 말이 의미하는 바, 이렇게 두 개의 층으로 읽힌다. 내적인 의미의 층을 **서브텍스트**(subtext)라고 한다. 말 그대로 텍스트 아래에 있다는 뜻이다. 극작가는 두 개 층 모두에서 의미를 가진 대사를 만들어야 한다. 배우의 몫은 그 말들이 인물에게 의미하는 바가 무엇인지를 드러내는 것이다. 극작가는 따라서 인물들이 자신이 느끼는 바를 어떻게 말하는가뿐만 아니라 그들이 느끼는 것을 감추기 위해 어떻게 언어를 사용하는가도 포착해 내야 한다.

극 행동을 자극하고 구체화한다

연극은 행동이 일어나는 장소이다. 대화 속에는 행동을 하고자 하는 욕구가 내재되어 있다. 즉 말로 행해진 것을 육체적으로 표현하고자 하는 충동이 들어 있다. 그렇기 때문에 희곡은 대부분 현재 시제로 쓰인다. 연극 언어는 지금 일어나고 있는 일들에 대한 것이지, 이미 일어난 일들에 대한 것이 아니다. 좋은 극작가는 마음의 눈으로 연극이 지금 어떻게 벌어지고 있는가를 보면서, 몸짓과 강렬한 육체적인 행동을 이끌어 내고 뒷받침하는 대사를 쓴다. 언어가 배우를 정적이고 아무런 행동의 욕구도 없는 상태로 만든다면, 그 대본은 지루하며 연기하기도 어려울 것이다.

감정을 응축시킨다

무대 위에서는 일생 동안의 의미가 두세 시간으로 응축되기 때문에 연극의 언어는 고양되어 있고, 감정으로 충만하다. 실제의 삶에서 수 시간에 걸쳐 일어날 대화는 무대에서는 5분 동안에 일어나는 것이다. 극작가는 감정과 인물 간의 관계가 빠른 시간 안에 만들어질 수 있도록 최대의 효과를 낼 수 있는 단어들을 선택한다. 헤롤드 핀터의 〈홈커밍(Homecoming)〉(1965)에서 인물들은 여섯 개의 짧은 대사를 재빨리 주고받는다. 그러나 강렬한 성적인 에너지로 가득찬 이 대화는 인물들의 행동을 급격하게 진행시킨다.

4 Oscar Wilde, *The Importance of Being Ernest*, in *The Genius of the Later English Theater*, ed. Sylvan Barnet, Morton Berman, and William Burfo (New York: Mentor Books, 1962), 289.

의성어, 유사음 반복, 그리고 두운법

셰익스피어의 〈뜻대로 하세요(As You Like It)〉(1600년경)의 대사 "Blow, blow, thou winter wind(불어라, 불어라, 너 겨울 바람아)"는 의성어이자 유사음 반복, 두운법을 사용하고 있다. 이 대사를 소리 내어 말해 보면, 반복되는 w 소리에서 바람을 느끼며, blow에서 반복되고 있는 o 소리로 인해 바람이 세차게 윙윙대는 소리를 느끼고, 또한 반복되는 b 소리에서 폭발적인 힘이 암시되고 있음을 느낄 것이다. 셰익스피어는 이렇게 시적인 재료들을 사용하여 의미를 완성시켰다.

실패한 언어

20세기에 와서, 진실을 표현하고 소통하는 언어의 기능은 의심을 받기 시작했다. 프로이트의 무의식 이론은 문자적 의미 밑에는 더욱 깊은 의미가 감추어져 있다고 주장했고, 일부 극작가들은 이러한 생각에 동의하면서 감추어진 동기를 가진 복잡한 인물들을 창조하였고, 다른 극작가들은 우리가 언어를 통해 타인의 내밀한 생각들을 이해한다는 것이 과연 가능한가를 질문했다.

스탈린과 히틀러 같은 독재자들은 화려한 수사 속에 그들의 진짜 의도를 감추었고, 정치인들, 광고, 그리고 대중 매체는 언어를 이용하여 그 목적을 애매하게 만들거나, 메시지를 짧은 영상으로 축소시켜 버렸다.

이오네스코의 〈수업(The Lesson)〉(1951)에서 언어는 관객의 눈 앞에서 와해되어 버린다. 영국의 극작가 헤롤드 핀터는 침묵이 말만큼이나 중요한 희곡들을 썼다. 어떤 희곡에서, 언어는 완전히 그 모습을 감춘다. 베케트의 〈말 없는 연극(Act Without Words)〉(1957)과 페터 한트케의 〈내 발, 내 선생(My Foot, My Tutor)〉(1967)이 그 예이다.

레니 : 그냥 그 잔 나한테 줘.

루스 : 싫어.

레니 : 그럼, 내가 가질 거야.

루스 : 네가 그 잔을 가지면… 나는 널 가질 거야.

레니 : 넌 날 가지지 않고, 나만 그 잔을 가지는 건 어때?

루스 : 내가 그냥 널 가지면 어떨까?[5]

생각해보기

> 우리가 일상적으로 사용하는 언어와 우리가 무대 위에서 사용하는 언어는 어떻게 다른가?

분위기와 톤 그리고 스타일을 설정한다

언어의 소리, 리듬과 구조는 희곡의 분위기와 톤을 설정한다. 시대에 따라 극작가는 관습에 따라 특정한 연극 형식에 맞는 특별한 종류의 언어를 사용해야만 했기 때문에 특정한 언어 형식과 특정한 연극적 스타일과 양식은 서로 연관되어 있다. 고전 비극은 대부분 시로 쓰였으며, 엄격한 운율 패턴으로 인해 고상한 형식을 갖추게 된다. 시는 드라마가 여러 층의 문자적, 상징적 의미를 가질 수 있도록 하는 이미지와 메타포로 가득했다. **운율**(meter)은 강세가 있는 음절과 강세가 없는 음절의 배열 패턴으로 만들어지는데, 텍스트에서 중요한 의미를 가진 부분에 독자들이 주목하도록 만든다. 셰익스피어의 〈로미오와 줄리엣(Romeo and Juliet)〉(1591년경)에서 줄리엣이 연인 로미오의 소식을 기다리면서 시간이 빨리 지나가기를 간청하는 부분을 들어 보자. "Gallop apace, you fiery footed steeds(너 불 같은 발을 가진 말이여, 전속력으로 달려라)." 이 대사를 소리 내어 말해 보면, 달리는 말 발굽 소리의 리듬과 그녀의 다급한 마음을 느낄 수 있을 것이다. **의성어**(onomatopoeia, 소리를 통해 의미의 느낌을 표현하는 언어 사용법), **유사음 반복**(assonance, 모음 소리를 반복하는 것), 혹은 **두운법**(alliteration, 자음 소리를 반복하는 것)과 같은 장치는 청각적인 효과를 통해 관객으로부터 즉각적인 감정적 반응을 끌어낼 수 있다. 대부분 운율을 맞춘 시로 쓰인 몰리에르의 코미디들은 그 운율로 인해 관객을 웃게 하도록 구성되었다. 〈아내들의 학교〉(1662)의 다음 대사를 감상해 보자. 아놀프가 자신의 통제 아래 두려고 했던, 아무것도 모르는 어린 소녀에게 배신을 당하자 분노를 터뜨리고 있다.

> 여자들이란, 우리 남자들이 모두 알고 있듯이,
> 약하기 짝이 없이 만들어졌지.
> 여자들은 멍청하고 생각에 논리가 없지.
> 영혼은 연약하고, 성격은 더럽고,
> 그렇게 바보 같고, 미친 것도 없지.
> 그토록 믿음도 없고. 하지만 이 모든 어이없는
> 특징들에도 불구하고,
> 이 막돼먹은 족속들을 즐겁게 해 주기 위해
> 우리가 무슨 짓이든 하는 것은 어찌된 일인가?[6]

5 Harold Pinter, *Homecoming* (New York: Grove Press, 1965), 34.

6 Molière, *The School for Wives and the Learned Ladies*, trans. Richard Wilbur (San Diego: Harcourt Brace Jovanovich, 1991), 71.

형식과 혁신

극작가가 항상 관습에 얽매이는 것은 아니다. 어떤 극작가들은 자신의 생각을 표현하기 위해 새로운 형식을 만들어 낸다. 모더니즘과 포스트모더니즘은 대안적인 형식을 찾는 과정에서 문학적 사실주의를 거부했다. 많은 극작가들이 이전 시대의 구조 안에서 새로운 방식으로 작품을 쓸 수 있는 방법을 찾았고, 또 다른 극작가들은 직선적인 플롯, 인과관계 법칙, 스토리의 관습적인 개념을 버리고, 문학적인 내러티브가 아닌 콜라주와 같은 효과를 통해 의미를 만들어 낸다.

생각해보기

무대 위에 새로운 아이디어를 펼쳐 보이려면 반드시 새로운 드라마 형식이 필요한 걸까?

어거스트 윌슨(August Wilson, 1945~2005)과 수잔 로리 파크스(Suzan-Lori Parks, 1963년 생)는 아프리카계 미국인 극작가로 희곡

작품을 통해 미국 내에서 흑인들의 삶의 역사를 기록했다. 그들은 그 경험에 대해 다른 관점을 가지고 있으며, 그 차이는 그들이 선택한 희곡의 형식 속에 반영되어 있다. 어거스트 윌슨은 미국 흑인들의 삶을 20세기 각 10년을 단위로 극화하는 희곡을 시리즈로 집필했다. 〈마 레이니의 검은 엉덩이(Ma Rainey's Black Bottom)〉(1982)는 1920년대를 배경으로 하고 있고, 〈울타리(Fences)〉(1985)는 1950년대를 배경으로 하며, 〈피아노 레슨(The Piano Lesson)〉(1987)은 1930년대를 배경으로 한다. 윌슨은 흑인들의 삶 속에 내재된 열망과 절망감을 세밀하게 그려내기 위해 클라이맥스가 있는 플롯과 심리적인 깊이를 가진 인물이 등장하는 전통적인 모델을 사용했다. 풍성한 이미지를 가진 그의 언어는 미국 흑인들의 말과 음악이 가진 리듬과 정신을 포착하여 드러낸다.

이와는 반대로, 수잔 로리 파크스는 특정한 순간을 적절하게 스냅숏처럼 포착한다고 해서 역사를 보여 줄 수 있다고 믿지 않는다. 그녀는 사람들은 역사의 총체적 결과물이며, 역사는 정서와 무의식, 이미지, 인간관계, 그리고 세대가 바뀌어도 계속해서 재등장하는 고정관념 속에 남아 있다고 보았다. 파크스는 역사 속의 작

하이너 뮐러
그리고 포스트모더니즘

주목할 만한 **예술가**

〈햄릿머신(Hamletmachine)〉(1978)을 쓴 독일 작가 하이너 뮐러(Heiner Müller, 1929~1995)의 작품들은 포스트모더니즘의 이정표가 되었다. 정치적인 작가이며 브레히트의 영향을 받은 마르크스주의자인 뮐러는 역사의 소용돌이를 몸소 겪었다. 그의 아버지는 나치에 체포되었고, 그는 1945년 연합국의 포로가 되었다. 작가로서 유명해져서 여행을 할 자유를 얻기까지 그는 동독의 감시체제 아래 살았다. 그의 희곡은 역사의 흐름 속에 갇힌 개인의 딜레마를 드러낸다. 그는 서구 연극사의 고전 작품에서 인물들을 가져와서 길을 잃고 방황하는 유럽 문화 속에 던져 넣어 두 개의 텍스트가 서로를 논평하도록 만든다. 뮐러의 '텍스트'(어떤 이들은 그의 글이 전통적인 의미의 희곡은 아니라고 주장한다)는 무대 위에서 상상력을 펼칠 수 있는 출발점을 제공할 뿐이다. 15장짜리 희곡이 공연하는 데는 3시간이 걸리기도 한다. 이해하기 어려운 이미지 몽타주와 헛소리와 같은 대사들은 관객을 불편하게 하고, 가치를 잃어버린 세계에 반응하도록 자극하려는 의도를 가지고 있다.

▶ 커팅 볼 시어터(Cutting Ball Theater)에서 공연된 〈햄릿머신〉의 한 장면. 기괴한 이미지들이 한데 모인 이 장면은 포스트모던 스타일의 텍스트의 분절을 반영하고 있다.

◀ 사진은 어거스트 윌슨의 감동적인 작품 〈울타리〉로 토니 상을 수상한 2010년 리바이벌 프로덕션이다. 비올라 데이비스(Viola Davis)가 로즈 역을, 덴젤 워싱턴(Denzel Washington)이 트로이 역을 맡아 인종 차별과 그로 인해 포기한 꿈들이 가져온 결과로 갈등을 겪는 흑인 가정을 보여 주었다.

용 세력들을 한순간으로 압축시키는 새로운 드라마 형식을 창조했다. 파크스의 희곡들은 관객으로 하여금 인과관계로 얽힌 사건들의 직선적인 연결고리들을 넘어 이미지와 사건들이 차곡차곡 쌓여서 생기는 통합적인 무게의 축적을 직시하도록 하는 새로운 형식으로 쓰였다. 〈제3왕국의 감지할 수 없는 변화무쌍함(Imperceptible Mutabilities in the Third Kingdom)〉(1989)과 〈아메리카 플레이(The America Play)〉(1994)와 같은 작품에서는 장면, 인물, 그리고 대사가 여러 번 다르게 등장하는데, 그때마다 미세하게 바뀌어서 재즈 음악의 주제와 변주를 떠오르게 한다.

생각해보기

극작가는 관객이 이해하기 쉽도록 작품을 써야 할까, 아니면 새로운 연극 형식을 통해 관객에게 도전하는 것을 추구해야 할까?

파크스는 인물이라는 용어를 사용하기를 꺼린다. 대신 형상, 조각, 유령 혹은 그림자라고 칭한다. 그녀는 우리가 이들을 통해 현재를 구성한다고 생각한다. 〈온 세상에서 마지막 남은 흑인 남자의 죽음(The Death of the Last Black Man in the Whole Entire World)〉(1990)에서 인물들은 '수박을 든 흑인 남자', '닭다리 튀김을 들고 있는 흑인 여자' 그리고 '콜럼버스 이전' 등의 이름을 가지고 있다. 문화적인 고정관념이 이전 세대로부터 물려받은 정체성에 포함되어 있을 수 있다는 것을 반영하는 것이다. 이 연극은 뚜렷한 스토리를 가지고 있지 않은데, 모든 흑인의 잊힌 고통이 기억되고 역사 속에 쓰일 수 있도록 하여 억압과 폭력으로 얼룩진 과거를 정서적으로 해결할 수 있도록 돕는 일종의 제의로서 쓰인다.

언어, 인물, 그리고 **구조가**
어떻게 의미를 형성하는지를
이해하는 것은 **연극의 세계로 통하는**
문을 여는 **열쇠**이다.

> ❝ 그들은 **인물**이 아니다.
> 그들을 그렇게
> 부르는 것은 불공평하다.
> 그들은 **형상, 조각, 유령, 역할**이고,
> **연인**일 수도 있고,
> 연사일 수도 있고,
> 그림자, 전표, **배우**일 수도 있고,
> **아니면 누군가의 맥박**일 수도 있겠지. ❞

– 수잔 로리 파크스

수잔 로리 파크스

수잔 로리 파크스는 캔자스에서 태어나, 군인 자녀로서 미국과 독일을 오가면서 어린 시절을 보냈다. 마운트 홀리오크대학과 예일대학 연극과를 졸업했다. 처음에 그녀의 희곡들은 뉴욕 브루클린의 BACA 다운타운, 루이빌 액터스 시어터, 그리고 조셉 패프 퍼블릭 시어터 같은 실험극 극장에서 공연되었다. 〈승자/패자(Topdog/Underdog)〉는 2001년 브로드웨이로 옮겨져 공연되었고, 그녀에게 2002년 퓰리처 상을 안겨 주었다. 같은 해 그녀는 맥아서 '지니어스 그랜트'(MacArthur 'genius grant')를 받았다. 2002년 11월 13일, 파크스는 1년 동안 매일 희곡 한 편씩을 쓰기로 결심했다. 이 노력의 결과가 〈365일/365개의 희곡(365 Days/365 Plays)〉이다. 이 희곡들은 대단히 독특한 방법으로 무대화되었다. 2006년과 2007년에 걸쳐 여러 도시에 있는 극단과 대학들이 네트워크를 형성하여 매일 다른 희곡 한 편을 일곱 개의 장소에서 공연했다(때로는 인터넷으로 서로 연결된 상태에서 공연을 하기도 했다). 희곡들은 전적으로 자유롭게 공연되었다. 이 공연은 미국의 연극 공동체를 하나로 연결시켜 주었다. 2008년 파크스는 조셉 패프 퍼블릭 시어터의 최고 극작가 회장으로 최초로 임명되었고, 그곳에서 그녀의 〈은혜의 책(The Book of Grace)〉이 2010년 초연되었다.

다음은 파크스의 에세이 스타일의 요소에서 인용한 구문으로, 파크스는 형식과 내용의 관계에 대한 자신의 의견을 피력하면서 신선한 개인적인 비전이 희곡의 구조, 인물 그리고 언어를 어떻게 새롭게 할 수 있는지를 입증하고 있다.

형식과 내용에 대해서

"극작가는, 다른 여느 예술가처럼, 내용이 형식을 결정하고, 형식이 내용을 결정한다는 피할 수 없는 사실을 받아들여야 한다. 형식을 삐딱하게 보거나 의심해서는 안 된다. 형식은 '스토리를 방해하는 무엇'이 아니라, 스토리를 구성하는 요소 중 하나이다. 이것을 이해해야 나와 나의 글을 이해할 수 있다. 이 말은, 즉 내가 글을 쓸 때 그릇이 거기에 담길 내용물을 결정하며, 동시에 내용은 그에 맞는 그릇의 크기와 모양을 결정한다는 뜻이다."

반복과 수정

"'반복과 수정(Repetition and Revision)'은 재즈 미학에 필수적인 개념이다. 재즈에서는 작곡가나 연주자가 희곡 혹은 노래 소절을 여러 번 계속 반복해서 쓰게 된다. 다시 쓸 때마다 그 소절은 아주 조금 수정된다. 나는 이것을 'Rep&Rev'라고 부르는데, 이것은 내 작품에 있어서 중심적인 요소이다. 이것을 사용함으로써 나는 전통적인 직선적 내러티브 스타일을 벗어난, 악보처럼 보이고 소리가 나는 희곡 텍스트를 창조한다…. 인물들은 자신의 말을 재정비하는데, 언어를 재정비함으로써 관객에게 그들이 자신의 상황을 새롭게 경험하고 있다는 것을 보여 준다."

▲ 〈은혜의 책〉에서 가족극은 미국 내 인종 갈등의 우화가 된다.

요약

HOW 어떻게 문화적 가치는 극작가가 희곡 형식을 선택하는 데 영향을 미치는가?

▶ 우리가 만들어 내는 스토리의 종류와 그것을 표현하는 방법은 우리의 문화와 가치관을 반영한다. 연극에서 스토리텔링은 문화와 관습에 따라 결정된다.

▶ 희곡은 독서가 아닌 공연을 목적으로 한다. 희곡은 독자들이 그것을 읽으면서 공연 요소들을 상상하도록 자극한다.

HOW 극작가는 플롯을 사용하여 연극 속에 극적인 긴장감을 어떻게 만들어 내는가?

▶ 희곡의 스토리는 희곡 속의 혹은 희곡 속에서 언급되는 모든 사건을 포함한다. 플롯은 무대 위에 펼쳐질 사건들의 순서를 정하거나 구조를 짜는 것이다. 스토리와 플롯의 상호작용이 희곡의 의미를 형성한다.

▶ 극작가들은 드라마틱한 긴장감을 창조하기 위해 플롯을 사용한다. 갈등을 발전시키고 인물들이 극복해야 할 어려움과 장애를 만들어 내는 것이 그 일반적인 방법이다.

HOW 극적 구조는 연극의 의미를 전달하는 데 어떻게 기여하는가?

▶ 극적 구조의 선택은 희곡의 정서적인 중심점을 창조하며, 희곡이 관객에게 미치는 영향력을 좌우한다. 극적 구조는 극 행동의 반경과 진행을 결정하며, 인물 혹은 인물의 대사만큼이나 희곡의 주제를 표현하는 데 중요한 역할을 한다.

▶ 클라이맥스 혹은 아리스토텔레스적 구조는 스토리 후반부에서부터 극을 시작한다. 배경 설명을 통해 과거의 사건들이 드러나고, 갈등의 심화는 클라이맥스로 이어지며, 데누망이 그 뒤를 따른다. 극 행동은 대개 짧은 시간 동안 일직선적인 방식으로 발전되며, 사건들은 인과관계에 의해 연결된다. 웰메이드 드라마 공식은 클라이맥스 모델에 복선의 요소와 극적 사건, 클리프행어, 의무 장면을 도입하여 관객들이 잠시도 긴장을 늦추지 못하게 했다. 에피소드 구조에서 극 행동은 대개 오랜 세월에 걸쳐 여러 장소에서 일어나며, 여러 개의 서브플롯과 인물들, 짧은 장면을 포함

한다. 순환적 구조에서 사건들은 시작된 곳에서 끝나는 것처럼 보이며 무의미하고 허무한 느낌을 자아낸다. 연속 구조에서 각 장면의 극 행동은 다른 장면의 극 행동과는 독립적인 성격을 갖는다.

▶ 극작가들은 종종 작품의 내용에 맞는 독특한 극구조를 창조한다. 회상 장면이나 시간을 거꾸로 가는 스토리텔링 등을 사용하여 시간을 조작할 수도 있고, 주제를 드러낼 수 있는 다른 장치를 사용할 수도 있다.

WHAT 무엇이 희곡 속 인물들로 하여금 우리에게 감동을 주고, 기억에 남게 하는가?

▶ 모든 시대와 문화는 인간의 심리와 인간과 인간 행동의 동기를 어떻게 이해해야 할 것인가에 대한 고유한 시각을 개발한다. 이것은 거꾸로 극작가들이 무대를 위한 인물을 어떻게 상상하는가에 영향을 미친다.

▶ 희곡 속 인물들은 관객의 관심을 끌고, 공감을 자아내며, 때로는 분노와 좌절감을 자극하는 매력적인 존재여야 한다.

WHAT 연극에서 희곡 언어의 기능은 무엇인가?

▶ 연극 언어의 가장 기본적인 형태는 대사이다. 연극 대사는 말하기에 적합하며 연기할 수 있어야 하며, 플롯을 진행시키고, 인물을 표현하며, 극 행동을 유발하거나 구체화하며, 인물의 여정을 기록하고, 분위기ㆍ스타일 그리고 톤을 설정한다.

▶ 20세기 이래로 많은 희곡들이 소통의 기능을 상실한 언어를 표현하는 연극적 언어를 사용해 왔다.

HOW 어떻게 극작가들은 다른 형식을 차용하여 다른 유형의 이야기를 풀어내는가?

▶ 새로운 아이디어는 종종 새로운 극형식을 필요로 한다. 그 결과로 관습을 벗어난 도전적인 희곡이 쓰이게 된다.

▶ 극구조, 언어 그리고 인물 등의 희곡 요소들은 희곡이 그리고 있는 세계를 드러낼 수 있도록 조화를 이루어야 한다.

▼ 현대적으로 재해석된 그리스 비극 공연에서, 메데아(피오나 쇼 분)는 자신의 아이들을 죽인 살인자이지만, 동시에 죽음을 애도하는 상주로 그려진다.

유럽의 전통적 희곡과 장르

HOW 유럽의 희곡 장르를 배우는 것이 희곡의 정서적인 효과와 세계관을 이해하는 데 어떤 도움을 주는가?

HOW 비극은 서구 연극사에서 어떻게 진화해 왔는가?

HOW 중세 시대와 스페인 황금시대의 장르들은 어떤 방식으로 그 시대의 가치관을 반영하는가?

WHAT 코미디의 사회적 기능은 무엇인가?

WHAT 희비극이 현대적 장르인 이유는 무엇인가?

HOW 멜로드라마는 어떤 이유로 광범위한 대중적 인기를 얻고 있는가?

HOW 장르는 오늘날 관객들이 극을 이해하는 데 어떤 도움을 주는가?

장르와 문화적 맥락

모든 인간은 기쁨과 슬픔, 사랑과 증오, 절망과 희망을 느낀다. 우리는 우리가 속한 문화의 전통과 신념이 지정하는 방식으로 이러한 감정들을 느끼고 표현한다. 연극은 대중을 위해 이러한 사적인 감정을 묘사한다. 장르—드라마의 유형을 분류하는 방식—는 따라서 보편적인 인간의 감정과 그것의 사회문화적 맥락을 모두 반영한다. 따라서 장르 카테고리는 지배적인 사회적 가치관에 따라 역사적으로 진화하며, 장소에 따라 다양하게 분류된다.

범주화의 시스템에는 문화적 편견이 내재되어 있다. 이 점을 설명하기 위해 아르헨티나 작가인 보르헤스(Jorge Luis Borges, 1899~1986)는 '어떤 중국 백과사전'을 상상으로 만들어 내었다. 여기에는 동물들이 다음과 같은 카테고리로 분류되어 있다. '황제에게 속한 것', '향유를 바른 것', '젖먹이 돼지들', '화가 난 듯 몸을 떠는 것', '매우 부드러운 낙타 털로 그린 것', '길 잃은 개들.'[1] 이런 식으로 동물을 분류하는 것은 상상조차 할 수 없기에 우리는 이 목록들을 보고 웃을지도 모른다. 여기에서의 웃음은 범주화에 대한 중요한 어떤 것을 드러낸다. 즉 우리는 우리가 세상을 보는 방식, 우리의 습관, 전통, 그리고 문화적 가치관에 따라 사물을 분류한다는 것이다. 장르는 연극 작품을 분류하는 방식으로서 우리의 세계관, 관습, 그리고 가치관을 반영한다. 따라서 특정한 연극적 카테고

리를 모든 문화에 무분별하게 적용할 수는 없다.

유럽의 연극 전통은 희곡과 공연을 통해 형성된 희극과 비극 개념을 통해 형성되었다. 이 개념들은 아리스토텔레스가 희극과 비극의 형식을 엄격하게 구분한 것으로 시작된 비평의 유산 속에서 진화되어 왔다. 이후의 모든 희곡에 대한 논의들은 서로 상반된 짝을 이루는 장르 개념의 지배 아래 있었다. 다른 사회에서 연극의 카테고리는 예술가의 시각이나 형식의 역사적인 발전 과정 혹은 타 문화나 종교의 영향력으로부터 진화할 수도 있다. 어떤 전통에서는 중심 인물의 성격에 따라 신이나 전사 혹은 악마 극으로 작품을 분류하기도 한다. 일본의 노 극은 그 한 예이다. 어떤 문화권에서는 작품의 분위기 혹은 정서에 따라 에로틱, 놀라움, 혹은 역겨움 등으로 분류가 되는데, 인도의 산스크리트 극이 그 예이다. 콩고와 아메리카 원주민 공연에서는 제의적인 기능에 따라 전쟁, 치유 혹은 지혜 등으로 분류된다. 우리가 현재 속해 있는 문화와 시대를 벗어나 보면 낯선 유형의 연극과 공연을 접하게 될 것이다. 마찬가지로, 우리에게 익숙한 분류 방식이 타 문화권의 관객들에게는 이상하게 보일 수도 있다.

1. 장르란 무엇인가?
2. 우리의 분류법은 어떤 방식으로 우리의 세계관, 관습, 가치관을 반영하는가?
3. 유럽의 연극 장르는 다른 문화가 공연을 분류하는 방식과 어떻게 다른가?

1 Jorge Luis Borges, "The Analytical Language of John Wilkins," in *Other Inquisitions 1937~1952*, trans. Ruth L.C. Simms (Austin: University of Texas Press, 1984), 103.

장르와 연극적 관습

HOW 유럽의 희곡 장르를 배우는 것이 희곡의 정서적인 효과와 세계관을 이해하는 데 어떤 도움을 주는가?

희극이나 비극과 같은 유럽의 장르들은 희곡의 정서적 효과와 세계관을 이해하는 데 유용하다. 이 카테고리들은 극작가가 주제를 다루는 태도뿐만 아니라 관객들이 작품을 감상하면서 가져야 할 태도까지 암시해 준다. 희곡은 어떤 형식을 가졌기 때문이 아니라 특수한 공통된 관점을 표현하거나, 유사한 정서적 반응을 이끌어 내기 때문에 특정 장르로 분류된다. 각 장르에 적합한 스토리의 종류, 플롯의 구조, 인물의 사회적 지위의 높고 낮음, 시적인 언어를 써야 하는지 일상적인 언어를 써야 하는지는 모두 그 희곡이 속한 사회의 가치관과 관심사를 반영한다. 그러나 이러한 요소들에 의해 장르가 정해지는 것이 아니다. 이러한 요소들은 특정한 시대가 가진 장르의 관습을 설명해 줄 뿐이다. 그렇기 때문에 우리는 같은 장르에 속했다고 평가됨에도 불구하고 다른 종류의 플롯, 언어 혹은 인물을 사용하고 있는 희극 혹은 비극 작품들을 보게 되는 것이다.

유럽 연극사를 살펴보면 전통적인 카테고리들이 실제라기보다는 가상에 가깝다는 것을 알 수 있다. 고대 그리스와 로마, 그리고 프랑스와 이탈리아의 신고전주의 시대에는 장르 구분이 대단히 엄격했다. 그러나 우리는 종종 장르가 혼합된 형식을 보게 된다. 엘리자베스 시대의 비극은 희극적인 서브플롯을 가지고 있는 경우가 있다. 또한 심각한 내용의 극이 해피엔딩으로 끝나는 경우도 있는데, 셰익스피어의 〈태풍(The Tempest)〉(1611~1612)이 그 예이다. 혹은 몰리에르의 〈인간혐오자〉(1666)에서처럼 희극임에도 불구하고 개운치 않은 결말을 가질 수도 있다. 극작가들은 그들이 하고자 하는 말을 표현하기 위해서 창작을 하기 때문에, 주제를 표현하는 데 방해가 된다면 인위적인 관습에 얽매이려 하지 않는다.

> 셰익스피어는 〈햄릿〉에서
> 관습적인 장르 나누기를 풍자했다.
> 그는 다음의 대사로 떠돌이 배우 집단을 소개한다.
> "천하의 명배우들입니다.
> 비극에나, 희극에나, 역사극에나,
> 전원극은 물론 전원 희극, 역사 전원극, 비극적 역사극,
> 비희극적 역사 전원극, 기타 고전물,
> 신작물 할 것 없이 모두 다 능숙합니다."
> (셰익스피어 전집, 김재남 역, 을지서적, 1995, p. 811)

예술가들은 카테고리를 가지고 놀면서 그 정해진 형식과 관습의 경계의 한계를 확장하고, 새로운 무언가를 개발해 내기도 한다. 소잉카(제1장 참조)와 같은 탈식민주의 작가를 예로 들어 보자. 그는 아프리카 고유의 공연 형식과 유럽의 장르를 접목시켜서 희곡 내에서 다른 문화들이 서로 충돌하며 교류하는 하이브리드 형식을 창조했다. 그러나 유럽의 희곡 전통과 장르를 공부하는 것은 서구의 희곡 전통을 이해하는 데 도움을 준다.

비극

HOW 비극은 서구 연극사에서 어떻게 진화해 왔는가?

비극은 인간이 어떻게 한계에 맞서고 투쟁하는가를 주제로 다룬다. 인간의 운명은 미리 정해진 것일 수도 있다. 그러나 인간은 의지적인 행동으로 각자 고유의 방법으로 운명과 맞서며, 궁극적으로는 스스로 죽음의 길을 걸어간다. 비극에서는 주인공이 내리는 결정으로 말미암아 드라마가 시작되기 때문에 비극의 주인공은 비극에서 가장 흥미로운 요소이다. 비극의 주인공은 운명을 받아들이기를 거부하며, 인간 능력의 한계를 뛰어넘고자 애쓰며, 자신의 신념을 온전히 실현하고자 굳게 결심한 인물들이다. 비극은 운명을 뛰어넘고자 하는 인간의 노력이 결국에는 실패할 수밖에 없다는 세계관을 내포한다. 우리는 결국 죽을 수밖에 없으며, 이 세상은 우리의 통제를 벗어난 힘에 의해 움직이고 있지만, 그럼에도 불구하고 인간은 각자 한 사람의 고유한 인간으로서의 존엄성을 확증하기 위해 애쓰면서 삶을 살아 낸다.

비극은 인간의 욕망과 양심의 요구 사이의 갈등을 기록한다. 비극의 세계는 우리의 행동에 제약을 가하는 일반적인 가치 체계를 아우른다. 주인공의 선택이 실패하거나 재앙으로 이어지게 될 때

고대 그리스 연극과 공동체

고대 그리스에서 연극은 중요한 역할을 담당했다. 정부가 직접 해마다 디오니소스 축제(City Dionysia)의 일부로 열리는 연극 경연 대회를 지원했다. 세 명의 비극 작가가 하루씩 공연을 하면서 상을 두고 경쟁을 했다. 작가들은 세 편의 비극과 한 편의 **사티로스 극**(satyr play)을 제출했다. 사티로스 극은 신화나 전설을 풍자한 극으로 하루 종일 비극을 본 관객들에게 웃을 수 있는 여유를 되찾아주는 기능을 했다. 아테네의 시민 모두가 이 연극 경연에 참가했다. 연극이 이처럼 공동체에서 중심적인 역할을 했다는 것은 국가 질서를 유지함에 있어서 비극이 보여 주는 윤리관을 중요하게 인식했음을 반증한다.

주인공은 이후 벌어지는 연속적인 사건들에 대해 책임을 지려고 한다. 비극에서 주인공은 언제나 너무 늦게 진리를 깨닫는다. 따라서 비극은 인물과 그의 때늦은 자기 각성에 대한 드라마이다. 비극의 주인공들은 관객의 상상력을 강렬하게 자극하는 원형적 인물들이며, 양심의 상징이 된다. 비극은 도덕적 교훈을 구체화한다.

고대 그리스와 로마의 비극

4, 5세기 아테네 사람들은 자기 문화에 엄청난 자부심을 가졌지만(그들은 인류 최초로 민주주의를 창조하고, 과학과 철학을 연구하고, 미술과 건축의 새로운 스타일을 개발했다) 한편으로는 신적인 존재들이 인간사에 가해 놓은 제약에 대해서도 통찰한 인식을 가지고 있었다. 고대 그리스인들에게 비극적 고통은 변덕스럽고 화를 잘 내거나, 그 의중을 짐작조차 할 수 없지만 인간의 운명을 좌우하는 힘을 가진 신들이 지배하는 세계에 살면서 사회에 대한 의무와 가족과 자기 자신에 대한 의무 사이에서 갈등하는 데서 생겨난다. 신에 의해 비극적인 사건이 시작되고, 인간은 때로 신에게 도전하기도 하지만, 결국에는 피할 수 없는 운명이 이루어질 때까지 자신의 몫을 다한다.

인물이 자신만은 신을 이길 수도 있다고 믿을 정도로 자존심이 압도적으로 클 때 이를 일컬어 자만심, 휴브리스(hubris)라고 부른다. 인간의 자만심과 신들의 세력 사이의 갈등은 그리스 비극의 핵심이며, 이것은 공적인 책임과 개인적인 감정 사이의 충돌과 짝을 이룬다. 소포클레스의 비극 제목이기도 한 안티고네는 배신자들에게는 장례식을 금하는 법을 어기고서라도 자신의 오빠를 땅에 묻어 주어야 하는 걸까? 오빠를 땅에 묻는다면 그녀는 미래의 남편을 잃을 뿐 아니라 사형을 당하게 된다. 그러나 사랑과 생존을 선택한다면 가족과 신들의 명예를 더럽히게 된다. 아이스킬로스(기원전 523년경~456년경), 소포클레스(기원전 496년경~406년경), 그리고 에우리피데스(기원전 480년경~406년경)는 모두 아가멤논의 아들, 오레스테스의 책임을 소재로 비극을 썼다. 오레스테스는 자기 아버지를 죽였다는 이유로 자신의 어머니 클리템네스트라를 살해해야만 할까? 아버지의 명예를 지키고자 한다면 용서받을 수 없는 죄를 저지르게 될 것이며 끊임없이 죽고 죽이는 복수가 반복될 것이다. 복수를 하지 않는다면 아버지의 억울한 죽음에 대한 정의는 이루어지지 않을 것이다. 비극의 주인공들은 바로 이러한 딜레마를 겪게 된다.

고대 그리스 비극은 독특한 텍스트와 무대 관습을 가진 특수한 드라마 형식을 가지고 있다. 이러한 형식적인 특징들은 비극이라는 개념 자체와 본질적으로 연결되어 있다. 대부분의 고대 그리스 비극들은 배경 설명을 제공하는 **프롤로그**(prologue)로 시작하여, **파로도스**(parodos) 혹은 노래하고 춤추는 코러스의 등장으로 이어진다. 코러스의 시로 방점을 찍는 다섯 개의 에피소드가 있은 후 **엑소더스**(exodus) 혹은 코러스의 퇴장으로 끝난다.

아리스토텔레스의 시학은 기원전 4세기에 쓰였다. 이 책에서 아리스토텔레스는 자신이 비극 텍스트의 필수적인 요소라고 생각하

> 코러스는 배경 설명을 제공하고, 극 행동을 평가하며, 인물과 관계를 맺으며, 시민들을 대표한다. 가장 중요한 것은 코러스가 볼거리와 무용적인 움직임을 제공한다는 것이다.

는 것들을 정리했다. 시학은 기원전 5세기부터의 비극 작품들을 기술하고 있지만, 여러 사람들이 비극 장르의 규범적인 모델로서 시학을 사용해 왔다. 아리스토텔레스에게 있어서 비극의 가장 중요한 요소는 통일된 클라이맥스적 플롯이었다.

그리스 희곡에서 비극 인물들은 언제나 고상한 신분을 가지고 태어난다. 이것은 엄격한 그리스의 사회 질서와 지도자의 행동이 나라와 백성에게 재앙을 가져다줄 수도 있다는 그리스적인 시각을 반영한다. 오이디푸스의 죄악이 테베와 테베의 모든 시민에게 역병을 가지고 온 것이 그 예이다. 비극의 주인공은 그 행동이 모든 사람에게 영향을 미친다. 고상한 신분을 가진 자만이 연민과 공포를 자극할 수 있다. 아리스토텔레스가 희극의 인물은 비극의 인물에 비해 열등하다고 쓴 것은, 희극의 인물은 관객을 어떠한 공포감도 없이 웃게 만든다는 뜻이었다. 후대의 학자들은 아리스토텔레스의 말을 오역하여 희극이 열등한 장르라고 규정해 버렸다.

그리스인들과는 반대로 로마인들은 심각한 드라마에는 별로 관심이 없었다. 1세기경에 이르러서는 대중 극장에서 더 이상 비극이 공연되지 않았다. 스페인 출신 로마 극작가인 세네카(기원전 4년경~기원후 65)의 비극들은 공연이 아닌 낭독을 목적으로 쓰였다고 알려진다. 세네카는 그리스 신화에서 희곡의 소재를 가지고 왔지만, 그 점 외에는 그리스 비극과는 전혀 다른 비극을 썼다. 그가 신화를

아리스토텔레스는 가장 좋은 플롯은 다음의 요소들을 포함한다고 생각했다.

- 비극적 인물 – 신분이 고귀하고 부유하며, 우리가 공감할 수 있는 본질적으로 선한 사람이며, 불행을 당할 만한 일을 하지 않은 사람
- 비극적 실수 – 때때로 인물의 약점이라고 번역되기도 한다. 주인공의 몰락의 원인이 되는 실수 혹은 착각
- 인식 – 몰락의 순간 자신의 행동이 어디가 잘못되었는지를 깨닫는 것
- 운명의 반전 – 주인공이 높은 자리에서 추락하고 모든 것을 잃게 되는 것
- 페이소스 – 비극의 주인공이 겪는 고통
- 연민과 공포 – 비극의 주인공의 여정을 지켜보면서 관객들의 마음에 생겨나는 감정
- 카타르시스 – 관객들의 감정이 깨끗하게 정화되는 것. 이로 인해 관객들은 감정을 통해 교훈을 배우게 된다.

가져온 것은 폭력적인 장면과 장대한 대사를 쓰기에 좋았기 때문이었다. 그의 작품에는 종종 자신의 죽음을 복수해 달라는 유령들이 등장하는데, 이는 살인과 대혼란으로 이어진다. 이러한 피 튀기는 드라마는 복수극(revenge plays)이라는 이름으로 불리게 된다. 고전적인 비극과 그 밖의 연극 공연들은 로마 제국이 멸망하면서 함께 쇠락했다. 더욱이 연극과 그 이교도적인 뿌리에 적대적이었던 가톨릭 교회가 4세기에서 6세기에 걸쳐 유럽의 정치적 권력을 장악하게 되면서 연극은 쇠퇴하게 되었다.

생각해보기

희곡이 그리스 비극과 같은 유행에 뒤떨어진 장르로 쓰인다면 오늘날에도 효과적일 수 있을까?

아리스토텔레스의 시학과 소포클레스의 〈오이디푸스 왕〉

아리스토텔레스는 **시학**에서 소포클레스의 〈오이디푸스 왕〉을 근거로 하여 비극을 분석했다. 아리스토텔레스는 오이디푸스 왕이 비극의 완벽한 모델이라고 믿었다. 이 작품은 명석하고 자존심이 강하며 자만심에 가득 찬 왕, 오이디푸스의 이야기이다. 오이디푸스는 자신의 아버지를 죽이고 어머니와 결혼하게 되리라는 운명을 피하기 위해 온갖 노력을 다하지만 결국은 자신도 알지 못하는 사이 그토록 피하고자 했던 운명으로 이어지는 일련의 행동들을 하게 된다. 오이디푸스는 근본적으로 선한 사람이지만, 고집스러운 성격과 굽힐 줄 모르는 자만심으로 인해 자신이 운명을 거스를 수 있고, 신을 무시할 수 있다고 믿는 비극적인 실수를 범하게 된다. 오이디푸스의 잘못된 판단 속에서 관객들은 자기 자신의 연약함과 실패를 보게 된다. 자신이 어떤 행동을 저질렀는지를 깨닫는 순간 오이디푸스는 무지에서 자기 인식으로 옮겨 가게 된다. 자신의 행동을 책임지기 위해 그는 자기 눈을 찌르는데, 아이러니하게도 가장 분명하게 진실을 보게 되는 순간 스스로를 눈멀게 한다. 그는 왕이라는 높은 지위에서 추락함으로써 운명의 전환을 겪게 된다. 극이 시작할 때 그가 누렸던 영화는 그의 추락을 더욱 가속화시키며, 그의 피할 수 없는 고통 혹은 페이소스를 더욱 크게 느껴지게 하며 사람들에게 공포와 연민을 불러일으켜서 도덕적인 교훈을 전한다. 비극적 사건들은 관객을 정신적이고 윤리적인 여정에 동참하게 한다. 감정의 해소인 카타르시스는 연민과 공포를 승화시켜 관객으로 하여금 교훈을 받아들일 수 있도록 돕는다.

◀ 오이디푸스는 신들을 속이고 자신의 운명을 피하고자 노력했음에도 불구하고 저지르게 된 자신의 행동들을 깨닫게 된 후 자신의 눈을 찌른다.

신고전주의 비극

유럽에서 일어난 정치적·경제적 변화의 결과로, 14세기경부터 200년에 걸쳐 고전 형식에 대한 새로운 관심이 형성되었다. 이 재발견의 시기를 르네상스 ─ 말 그대로 '재탄생' ─ 라고 부른다. 학자들은 수도원에 보관되어 온 라틴어 사본들을 수집하고 보존하는 데 힘을 쏟았다. 1453년 콘스탄티노플이 오스만 투르크에 함락되자, 그곳의 학자들은 고대 그리스 비극 사본을 가지고 이탈리아로 도망쳤다. 이 문서들은 16세기에 이르러 인쇄술의 발명으로 인해 널리 보급되었다. 시학이 재발견되자 라틴 학자들은 비극의 규범서로 해석했고, 이 외에 또 다른 잘못된 해석들로 인해 비극은 변형된 형식으로 부활되었다.

이 새로운 신고전주의 형식은 시간, 장소, 극 행동의 삼일치를 요구했는데, 비극은 하루 동안에 한 장소에서 하나의 클라이맥스적 플롯을 가져야 한다고 제한했다. 사실 그리스 비극은 이러한 규범에 구애하지 않았다. 신고전주의 비극은 **박진성**(verisimilitude) ─ 진실처럼 보임 ─ 이라는 개념을 소개했다. 이것은 사실주의와는 다른, 이상화된 진실이다. 따라서 독백과 그리스식 코러스가 사라졌다. 현실에 더욱 충실하고자 하는 노력의 일환으로 코러스는 주인공이 자신의 속마음을 털어놓을 수 있는 친구로 대체되었다. 또한 기독교와 고전주의를 화해시키기 위해 극작가들은 비극을 사용하여 도덕적인 교훈을 관객에게 주어야만 했다. 17세기 내내 프랑스인들은 이탈리아식 모델을 더욱 엄격하게 적용하여, 데코럼(decorum) 혹은 신분과 성별 등에 적합한 행동이라는 개념, 뚜렷한 장르 카테고리, 그리고 삼일치 법칙을 강화했다. 극작가들은 이 규칙들을 준수하기 위해 플롯을 무리하게 구성하기도 했다.

엘리자베스 시대와 제임스 1세 시대의 비극

신고전주의가 대학에서 연구되기는 했지만 영국의 전문 극단에까지 영향이 미치는 데는 시간이 걸렸다. 대신 인간의 책임이 가지는 역할에 대한 르네상스적인 질문과 중세 시대적 사상과 다양해진 연극 형식을 통합하는 드라마 형식이 대두되었다. 연극 관객 다수가 새로운 오락거리를 요구했고, 엘리자베스 1세(1558~1603)의 통치 아래 꽃피기 시작한 희곡 창작은 제임스 1세(1603~1625) 시대에까지 이어졌다. 이 시기에 등장한 많은 위대한 극작가들의 작품은 오늘날까지도 공연되고 있다. 여기에는 크리스토퍼 말로(Christopher Marlowe, 1564~1593), 벤 존슨, 존 웹스터(John Webster, 1580~1634), 그리고 이 시기의 가장 위대한 극작가, 윌리엄 셰익스피어를 빼놓을 수 없을 것이다.

중세 시대에는 하나님이 가장 위에 있고, 그 아래로 천사와 가장 미천한 무생물이 계급에 따라 줄지어 있는 존재의 사슬(chain of being)이 존재한다고 믿었다. 엘리자베스 시대의 세속화된 세계관에서는 이 개념을 확장하여 우주가 평행적인 질서의 시스템을 가지고 있다고 보았다. 즉 우주의 질서는 태양과 행성, 그리고 자연 현

▲ 니콜라스 하이트너(Nicholas Hytner)의 2009년 런던 프로덕션에서 페드르를 연기하고 있는 헬렌 미렌(Helen Mirren). 양아들 히폴리투스[도미닉 쿠퍼(Dominic Cooper) 분]에 대한 억제할 수 없는 열정을 드러내고 있다. 이 열정으로 인해 페드르는 죽음을 맞이하게 된다.

상으로 이루어졌으며 하나님의 지배를 받고, 정치 질서는 왕에 의해 지배를 받는데, 왕은 하나님과 같은 역할을 하며 정의를 구현하고 귀족에서 평민에 이르기까지 사회 질서를 유지한다는 것이다. 또한 가족의 질서는 가부장이 지배하며, 육체와 감정의 건강을 포함하는 개인의 질서는 정신이 지배한다고 믿었다.

> ❝ … 숭고하고 뛰어난 **비극**은 왕이 **독재자**가 되는 것을 두려워하게 만든다. ❞
>
> ─ 필립 시드니 경(Sir Philip Sidney), *Defence of Poesie*, 1595

엘리자베스 시대의 비극은 종종 국가와 가정 내의 질서가 붕괴되었을 때의 결과를 추적한다. 〈리어 왕(King Lear)〉과 〈햄릿(Hamlet)〉에서 어긋난 가족 관계가 정치 질서의 부패와 평행을 이

루고 있는 것을 볼 수 있다. 인간은 지상에서 신의 질서를 유지할 책임이 있으며 왕국을 부패하게 하는 원인들을 반드시 제거해야 할 의무가 있다. 대부분의 엘리자베스 시대 비극은 정치 질서가 바로 잡히고, 나라에서 부패 세력이 축출되는 것으로 결말이 난다. 엘리자베스 시대 비극은 독재자가 될 가능성이 있는 사람들에게 권력을 남용했을 경우 어떤 결과를 맞이하게 될 것인지 경고하는 기능을 했다.

엘리자베스 시대 사람들은 기독교적인 윤리관을 가지고 있었다. 따라서 인간은 그 모습은 다양하지만 결국 악에 대항하여 투쟁한다고 보았다. 이상적인 기독교적 미덕과 매일의 삶 속에 깃들어 있는 타락과의 갈등이 주요 소재로 다루어진다. 인간이 가진 파괴적인 행동을 유발하는 탐욕, 야망, 질투, 복수, 그리고 절제할 수 없는 열정 등을 대표하는 인물들은 재앙을 맞이한다. 이 시기의 희곡들은 중세적인 사고 방식과 결별하는 동시에 인간 세계에 대한 하나님의 의지와 그 계획 속에 인간이 차지하고 있는 위치에 대한 심오한 질문을 다룬다. 햄릿, 리어, 그리고 맥베스는 바로 이러한 깨달음을 추구했던 복잡한 비극적 인물들로 엘리자베스 시대가 남긴 유산이라고 할 수 있다. 햄릿의 독백은 해답을 얻기 힘든 질문들을 고민하는 인물의 가장 좋은 예이다.

> **❝** 그리고 이 인간, 참으로
> 천지 조화의 **결작**. 이성은 **숭고하고**,
> 능력은 **무한하고**, 그 단정한 자태에다
> 감탄할 운동, 천사 **같은** 이해력에다
> 자세는 흡사 **신과 같고**! 세상의 꽃이요
> 만물의 영장인 인간, 즉 물질의 정수랄까.
> 이것이 내게는 **먼지**의 먼지로밖에
> 보이지 않는단 말이야. **❞**

– 〈햄릿〉 2막 2장(셰익스피어 전집, 김재남 역, 을지서적, 1995, p. 810)

이전의 그리스 비극처럼, 엘리자베스 시대와 제임스 1세 시대의 비극들은 높은 지위를 가진 인물들을 다루었으며, 이들은 고양된 시적 언어로 대사를 했다. 그러나 후대의 희곡들은 에피소드적 구성을 가지고 있으며, 대부분 5막으로 이루어지며, 여러 장면과 서브플롯을 가지고 있다. 엘리자베스 시대의 희곡들은 그리스 희곡처럼 코러스를 가지고 있지 않다. 인물들은 독백을 통해 자신의 속마음을 드러내고, 서브플롯과 광대들이 중심 극 행동을 논평하는 역할을 한다.

> 엘리자베스 시대와 제임스 1세 시대에는
> 대부분의 극작가들이 신고전주의의 데코럼 **법칙**을
> **지키지 않았다.** 대신 그들은 **액션**과 **피 튀기는** 장면에
> 환호했던 **대중**의 취향에 맞추기를 선택했다.

▲ 야망에 눈이 멀어 끔찍한 행동을 저지르게 된 맥베스는 양심의 고통을 받게 된다. 루퍼트 굴드(Rupert Goold) 프로덕션에서 패트릭 스튜어트(Patrick Stewart)가 맥베스를 연기하고 있다.

이 시기에는 학교에서 세네카의 비극을 연구했기 때문에, 그 영향으로 복수의 모티프와 피 튀기는 결투와 전투가 여러 비극 작품에 등장한다. 중세 시대 연극의 개방적이고 파노라마와 같은 느낌이 여전히 남아 있으며, 형식에 저항하는 것 역시 눈에 띄는 특징이다. 셰익스피어라는 한 작가만 살펴보아도 각 작품의 필요에 맞게 규칙들을 변형시키고 있는 것을 알 수 있다. 신고전주의는 찰스 2세가 프랑스에서 돌아와 왕정복고가 이루어진 1660년 이후에야 영국으로 들어오게 되었다. 찰스 2세는 유럽 드라마를 선호했기 때문에 신고전주의의 엄격한 비극의 법칙들은 짧게나마 영국 땅에서도 힘을 떨쳤다.

부르주아와 낭만극

18세기에 중산층이 부상하고 민주주의 혁명이 일어나 사회, 정치, 경제 면에서 변화가 일어났다. 그 결과로 신흥 부르주아의 삶이 진지한 드라마의 소재로 즐겨 다루어지기 시작하면서, 목사와 상인

▶ 실러의 〈메리 스튜어트(Mary Stuart)〉(1800)는 영국의 엘리자베스 여왕[해리엇 월터(Harriet Walter) 분]의 궁전과 스코틀랜드 여왕인 메리[자넷 맥티어(Janet McTeer) 분]의 감옥을 자유롭게 오가며 두 여왕이 들판에서 만나는 장면을 펼쳐 보인다. 이 작품은 명목상으로는 자유롭지만 자신의 지위가 주는 책임에 짓눌려 있는 엘리자베스와 감옥에 갇혀서 곧 사형을 당할 운명이지만 영혼은 자유롭기에 두려움 없이 죽음을 맞이하는 메리의 상반된 모습을 담고 있다.

등 평범한 신분의 사람들이 연극의 주인공으로 등장했다. 결국 사회적으로 중간과 하층 계급의 사람들이 왕과 왕비들을 대신하여 연극의 주된 관심사가 되었다. 어떤 학자들은 드라마가 어떤 행동을 하더라도 사회적 혹은 정치적 여파를 크게 미치지 않는 사람들을 다루게 되면서부터 엄격한 의미의 비극은 더 이상 존재하지 않는다고 주장한다.

조지 릴로(George Lillo, 1693~1739)의 〈런던 상인(The London Merchant)〉(1731)은 최초의 부르주아 가족 드라마이다. 이 작품은 한 젊은 상인 견습생이 사악한 여인의 꾐에 넘어가 자신의 삼촌을 살해하고 고용주를 배신하게 되는 이야기이다. 그는 자신의 죄와 그로 인해 벌어진 일들을 숭고한 산문 형태로 회상하고, 자신의 이야기가 다른 사람들에게 경고가 되기를 바라며 교수대에서 죽음을 맞이한다. 릴로는 높은 지위에 있는 영웅들을 다루는 고전의 비극들보다 평범한 개인을 다루는 비극이 더 많은 사람들에게 교훈을 줄 수 있다고 주장했다. 실제로, 수년간 젊은 견습생들이 휴가 때면 〈런던 상인〉을 관람하도록 보내졌다.

낭만주의는 18세기 후반에 시작되었는데, 신고전주의의 제약에 저항하면서 자신의 본성에 따라 사랑이나 정치적 이상을 추구한 영웅들을 숭배했다. 셰익스피어의 방대한 스타일과 사색에 잠긴 주인공들은 낭만적 비극에 영감을 불어넣었다.

요한 볼프강 폰 괴테(Johann Wolfgang von Goethe, 1749~1832)의 초기 작품은 독일의 질풍노도 운동을 대표하는 작품들로 독일 낭만주의 발전을 이끌었다. 〈괴츠 폰 베를리힝엔(Goetz von Berlichingen)〉(1773)이라는 작품에는 역사적 실존 인물이 주인공으로 등장한다. 그는 기사였지만 자신의 의지대로 행동하다가 결국 감옥에 갇히고 만다. 깔끔하게 짜인 플롯보다는 주인공의 삶에서 중요한 사건들이 극을 이룬다. 1797~1805년, 괴테와 더불어 질풍노도 운동의 주요 인물이었던 프리드리히 실러(Friedrich Schiller,

1759~1805)는 독일 드라마에 새로운 변화를 가져왔다. 바이마르 궁중 극장에서 함께 일하면서 두 사람은 엄격한 프랑스 신고전주의 비극과 좀 더 자유로운 영국식 비극 형식을 절충하고, 낭만주의적인 개인주의자를 주인공으로 하는 새로운 극형식을 만들어 내었다. 이 스타일은 오늘날 바이마르 고전주의라고 불린다.

현대 비극

현대에는 인간의 행동을 계측할 만한 고정된 가치 체계가 존재하지 않기 때문에 오늘날 비극적 세계관은 표현될 수 없다는 주장이 있어 왔다. 극작가 아서 밀러 등은 새로운 비극적 시각을 제안했는데, 이 시각에 의하면 비극적 경험은 우주적인 윤리관과는 연관이 없다. 이러한 관점에서 보면, 비극은 일상적인 언어를 구사하는 평범한 인간의 삶을 다루는 희곡에서 개인적인 경험을 어떻게 대하느냐의 태도를 표현하는 것이다.

> "비극과 보통 사람"이라는 수필에서,
> 밀러는 우리 안에 비극적 감정을 자아내는 것은
> '오직 한 가지를 지키기 위해서,
> 즉 자신의 존엄성을 지키기 위해서라면
> 자기 목숨도 내어놓을 준비가
> 되어 있는 인물의 존재감'이라고 주장했다.[2]

2 "Tragedy and the Common Man," copyright 1949, renewed ⓒ 1977 by Arthur Miller, from *The Theater Essays of Arthur Miller* by Arthur Miller, ed. Robert A. Martin. Used by permission of Viking Penguin, a division of Penguin Group (USA) Inc.

그의 작품 〈세일즈맨의 죽음〉(1949)에서 밀러는 평범한 세일즈맨인 윌리 로먼의 드라마를 펼쳤다. 그는 먹고살기 위해 고군분투하며, 자신을 구석으로 내모는 경제적·사회적 물살에도 불구하고 자존감을 지키기 위해 애쓴다. 실체 없는 아메리칸 드림이 주는 약속에 비추어 인생을 허비한 그는 결국 그에게 유일하게 가능하며 명예로운 선택인 죽음을 택한다. 많은 이들이 비극은 도덕적 상대성이 만연한 세계에서는 불가능하다고 믿었기 때문에 밀러의 생각에 반대했다. 도덕적 기준 자체를 상실한 윌리 로먼은 비극적인 혹은 영웅적인 인물이 될 수 없으며, 새로운 종류의 비극적 영웅의 현현이 될 수 없다는 것이다. 오늘날 비극이 가능하다고 믿건 믿지 않건 간에, 한때는 자신의 목소리조차 낼 수 없었던 모든 사람들이 지금은 진지한 연극적 탐구의 주인공이 될 수 있다는 것은 반박의 여지가 없다.

▲ 아서 밀러의 〈세일즈맨의 죽음〉에서 윌리 로먼은 평범한 세일즈맨이지만 비극의 주인공이다. 이 장면에서 윌리는 아들 비프에게 어떻게 하면 성공할 수 있는지에 대한 자신의 비뚤어진 생각을 가르치고 있다.

> **생각해보기**
>
> 당신은 오늘날 비극이 가능하다고 생각하는가?

유럽의 다른 장르들

HOW 중세 시대와 스페인 황금시대의 장르들은 어떤 방식으로 그 시대의 가치관을 반영하는가?

서구 연극사 속 어떤 시기와 지역에서는 비극이 당시 유행하는 세계관을 반영하는 것이 아니라 오히려 지배적인 문화적 시각을 표현하기 위한 새로운 장르들이 개발되었다. 중세 시대와 스페인의 황금시대는 종교적·사회적 관심사 혹은 취향을 담아내기 위한 다른 장르들이 발전한 시대의 두 가지 예이다.

유럽의 중세 시대 연극과 장르

중세 시대에는 비극이나 희극의 전통과는 관련이 없는 연극 장르들이 나타났다. 5세기에 기독교 교회는 오랫동안 이교도의 숭배의식과 연관되었던 연극 활동을 금지시켰다. 고대 그리스와 로마의 비극과 희극들은 서구 유럽인들의 기억에서 거의 완전히 잊혔다. 수도원에 희곡이 보관되는 경우도 있었지만 라틴어나 수사학을 위한 교재로 사용되었을 뿐이었고, 비잔틴 제국에 많은 희곡 대본들이 보존되기는 했지만 공연되지는 않았다.

로스비타(Hrosvitha of Gendersheim, 935년경~973년경)는 독일의 수녀로 현재까지 알려진 **최초의 여성 극작가**이다. 그녀는 로마 희극 작가인 테렌스(Terence, 기원전 185 혹은 195~159)의 작품을 읽을 수 있었고, 그 작품들을 모델로 삼아 기독교적 주제를 다루는 여섯 편의 희곡을 썼다. 그녀가 살아 있는 동안 이 작품들이 공연되었는지는 알 수 없다.

아이러니하게도, 교회는 스스로 연극을 금지시켰음에도 불구하고 결국 연극적 요소들, 즉 의상, 음악, 그리고 시각적인 장관을 사용하여 복음을 전파하게 되었다. 10세기경에는 성경 속의 사건들을 보여 주는 행렬과 재연이 있었다. **전례극**(liturgical drama)은 합창단이 음악에 붙여 노래한 가사인 트로푸스(tropes)를 재연에 첨가한 것으로 시작되었다. 쿠엠 쿠에리타스(Quem Queritas)라고 알려진 부활절 트로푸스는 천사와 세 마리아가 그리스도의 무덤에서 이야기

테크놀로지 생각하기

수태고지를 기념하기 위한 축제에서 천국과 같은 효과를 만들어 내기 위해 플로렌스의 건축가 필리포 브루넬레스키(Filippo Brunelleschi, 1377~1446)는 1426년경 기계 장치를 고안했다. 교회 지붕에 도르래를 매달아 랜턴을 원 모양으로 매달 수 있는 목재 구조물과 천사 의상을 입은 12명의 성가대 소년들을 성당 천장의 서까래까지 끌어올렸다. 이 기계 장치 밑에 8명의 천사들과 수태고지 천사가 별 모양 랜턴과 함께 매달렸는데, 이들은 교회에서 동정녀를 연기하고 있는 배우가 있는 곳까지 하강할 수 있었다.

> "그것은 진정으로 **놀라웠다.**
> **발명가**의 능력과 근면성을
> 유감 없이 보여 주었다."
>
> – 조르지오 바사리(Giorgio Vasari, 1511~1574)

를 주고받는 것인데, 925년경 전례극의 시초가 되었다고 여겨진다. 이 드라마는 대부분 라틴어 가사로 이루어져 있으며, 성직자와 합창단 소년들이 배우 역할을 하는데, 부활절과 같은 중요한 절기에 공연되었다. 나중에 전례극은 여러 개의 장면을 맨션(mansion)이라고 부르는 작은 무대 배경 장치 위에서 공연하였다. 무대 장치는 상당히 정교해서 천사나 베들레헴의 별이 높은 곳에서 내려오는 것을 표현하기 위해 비행 기계까지 동원되는 작품들도 있었다.

이 공연들은 종교적 메시지를 설파하는 데 유용했으며, 점점 더 정교해졌다. 평신도들도 이를 돕기 위해 동원되었으며, 13세기에서 15세기 사이에는 창세부터 마지막 심판에 이르는 이야기가 순환(cycle)으로 공연되었는데, 이 공연들은 교회에서 광장으로 나오게 되었다. 라틴어 대신 세속어가 사용되었고, 연극은 유럽 전역에 널리 퍼졌다. 노동자, 상인, 혹은 기술자들의 조합으로 소속 일원들을 보호하고 각 직업의 비법을 비밀유지하는 기능을 했던 길드가 각각 한 장면씩을 맡아 후원했다. 이러한 이유로 순환극(cycle plays)을 종종 신비극(mystery plays)이라고 부르기도 한다.

교황 우르바노 4세가 코르푸스 크리스티라는 축제를 제창한 1264년 이후, 이 축제일에 순환극을 공연하는 것이 관습화되었다. 이 관행은 1350년경에는 기독교 세계 전역에 전파되었다. 스페인의 정복자들이 이 전통을 아메리카 대륙으로 가지고 건너가자, 원주민의 전통 공연이 코르푸스 크리스티 연극과 혼합되었고 이 공연 형식은 오늘날까지 라틴아메리카에서 공연되고 있다.

신비극의 무대는 **야외극 수레**(pageant wagon) 위에 꾸며져서 마을 광장에 있는 공연 장소로 옮겨졌다. 길드 구성원들이 공연을 했기 때문에, 무대 장치와 공연은 길드의 번영을 위한 것이기도 했다. 예를 들어, 조선공들은 종종 노아의 방주 에피소드를 담당하여 무대 위에 움직이는 배를 만들어 세웠다. 순환극은 해당 지역의 공연 관습에 따라 전체를 다 공연하는 데 길게는 40일 정도가 걸렸다. 순환극은 기독교 교리를 표현했는데, 종종 지역 생활에 관련된 재미있는 이야기들이 언급되기도 했다.

유럽에서 순환극의 인기는 16세기를 기점으로 기울기 시작했고, 1558년 영국에서는 왕의 칙령으로 공연이 금지되었다. 순환극의 변형으로는 그리스도의 수난을 다룬 에피소드적 연극인 수난극(passion plays), 성인들의 삶을 다룬 **성인극**(saint plays) 혹은 기적

로페 드베가와 페드로 칼데론 데 라 바르카

로페 드베가(Lope de Vega, 1562~1635)는 희곡을 써서 생계를 유지한 최초의 극작가이다. 아마도 그러한 이유 때문에 그는 엄청난 수의 희곡을 창작했을 것이다. 어떤 이들은 그가 약 1,800편의 희곡을 썼다고 추정하지만, 대략 800편 정도가 그의 창작 희곡으로 생각된다. 그의 작품은 뛰어난 것부터 허접스러운 것까지 다양하지만, 그는 그 시대 최고의 극작가로 군림했다. 또한 그의 고전에 대한 태도와 다양한 주제 의식, 플롯을 구성하는 기술은 미래의 극작가들에게 본보기가 되었다.

고전적인 모델을 숭상했던 유럽의 다른 나라 극작가들과는 달리 로페 드베가는 학문적인 이상에 얽매이기보다는 자신의 관객을 즐겁게 해 주는 것을 확고한 목표로 삼았다. 이론서인 *The New Art of Writing Plays for Our Time*(1609)에서 그는 희곡을 위한 28개의 핵심을 열거했다. 그는 희극적인 요소와 진지한 요소를 혼합하는 것은 허락했지만, 중심이 되는 플롯 하나만 가져야 한다고 강조했다. 시간적 제약은 스토리의 요구에 맞추어야 하며, 언어는 인물에 맞게 사용해야 한다고 말했다. 로페 드베가의 작품 중 가장 잘 알려진 작품은 〈푸엔테 오베후나(Fuente Ovejuna)〉(1614년경)인데, 마을 사람 하나가 독재적인 군주의 패악으로 인해 그를 살해하게 되는 이야기이다. 고문을 당하면서도 마을 사람들은 한데 뭉쳤고, 어떤 한 개인이 아닌 마을 전체가 살인을 저지른 것이라고 주장한다. 결국 왕은 그들을 용서한다. 이 작품은 놀라울 정도로 현대적인 혁명 의식을 담고 있다. 그러나 궁극적으로는 왕이 절대권력을 가지며, 군주는 독재적인 행동에 대해서만 벌을 받는다.

로페 드베가의 개인적인 삶은 그의 작품만큼이나 드라마틱하다. 그는 수많은 여성들과 사랑을 나누었고, 스페인 함대와 함께 전쟁에 나갔고, 노년에 신부가 되고 나서도 자유분방한 삶의 방식을 고수했다.

로페 드베가의 뒤를 이은 것은 페드로 칼데론 데 라 바르카(Pedro Calderón de la Barca, 1600~1681)이다. 그는 200편의 희곡을 썼다. 그의 남아 있는 작품 중 80편은 비적극(아우토스 사크라멘탈레스)인데, 칼데론은 이 극형식의 완성자이다. 그는 노년의 대부분을 비적극을 쓰는 데 헌신했는데, 그 이유는 로페 드베가처럼 인생의 말년에 신부가 되었기 때문이다. 그는 로페 드베가가 선호했던 대중 관객보다는 궁중의 왕족과 귀족을 위해 작품을 썼다.

칼데론의 가장 유명한 작품은 〈인생은 꿈(Life is a Dream)〉(1636년경)이다. 세기스문드 왕자는 그가 성인이 되면 잔인한 독재자가 될 것이라는 예언 때문에 아버지에 의해 어린 시절부터 감옥에 갇힌 채 자라난다. 세기스문드가 성인이 되자, 왕은 아들을 궁전으로 데리고 와 예언을 시험해 본다. 세기스문드가 잔인한 행동을 일삼자 왕은 그를 다시 감옥으로 보낸다. 감옥에서 다시 깨어난 세기스문드는 감옥에서의 삶이 꿈인지, 궁전에서의 삶이 꿈인지 혼란스러워한다. 그는 결국 자신의 신분에 대한 진실을 알게 되고, 아버지와 싸워 나라를 차지하고, 신중하고 판단력 있는 왕이 된다. 극 행동이 박진감 있게 펼쳐지며, 사랑보다는 명예를 중요하게 여기는 가치관을 보여 주는 이 작품은 현실과 환상의 본질에 대한 철학적인 통찰이기도 하다.

▲ 이 스페인의 황금시대 작품에서 푸엔테 오베후나 마을 사람들은 하나로 뭉쳐 독재적인 군주를 처단함으로써 자신들의 명예를 지킨다. 예일 드라마 스쿨의 로페 드베가의 〈푸엔테 오베후나〉.

극(miracle plays) 등이 있다. **도덕극(morality plays)**은 알레고리적인 인물들이 등장하여 도덕적인 교훈을 전달한다. 이러한 장르는 오늘날에도 계속해서 새로운 모습으로 이어지고 있다.

스페인 황금시대의 연극 장르

스페인이 16세기와 17세기에 걸쳐 막강한 정치력을 국제적으로 떨치게 되자 스페인의 문학, 예술, 그리고 연극 또한 번성했다. 종교극의 인기는 여전했지만, 교회 연극에서 막간극으로 쓰였던 짧은 소품인 엔트레메세스(entremeses)에서 발전한 활기찬 세속극들이 등장했다. 제네로 치코(Género chico)에는 소극(farce)에서 촌극(dramatic sketches)까지 다양한 양식의 단막극이 포함되었다. 이러한 장르들은 나중에 장막 길이의 코메디아스(comedias)로 발전했다. 코메디아스는 발음은 영어의 '코메디(comedy)'와 비슷하지만, 세속

극을 일컫는 통칭이다.

황금시대의 연극들은 비극과 희극의 고전적인 구분을 엄격하게 지키지 않았다. 코메디아스는 심각한 주제와 우스꽝스러운 주제를 한데 섞었다. 코메디아스에는 여러 장르가 있었는데, 계략과 모험 그리고 사랑 이야기가 들어가는 '망토와 단검' 극(comedia de capa y espada), 풍속 희극(commedia de costumbres), 명예극(comedia pundoñor), 그리고 로맨틱 코미디(comedias fantasía) 등이 있다. 이 장르들은 역사, 전설, 성인들의 삶, 동시대 사회 문제 등을 주제로 다루었다. 이 희곡들은 일반적으로 3막으로 구성되었으며, 일반 관객들의 취향과 관심을 반영했다. 코메디아스는 사랑, 종교, 애국심 등을 다루기는 했지만 가장 중심적인 주제는 명예의 중요성이었다. 대중의 요구에 응하기 위해 황금시대의 극작가들은 다작을 했다.

16세기경 유럽의 다른 지역에서는 종교극이 쇠퇴하고 있었지만, 스페인은 비적극(autos sacramentales)이라고 불리는 고유의 기독교 연극 형식을 개발했다. 이 작품들은 코르푸스 크리스티 축일에 공연되었는데, 순환극과 도덕극의 요소들을 혼합하여 성경의 인물들과 우화적 인물들을 사용하여 성경 속 사건과 기독교 교리를 설파하는 내용을 표현했으며, 교회 건물 안과 마을 광장에서 공연되었

다. 이러한 종교적 연극들은 스페인 사회에서 대단히 중요한 위치를 차지했으며, 로페 드 베가와 페드로 칼데론 데 라 바르카를 포함한 모든 극작가들은 코메디아스뿐만 아니라 비적극을 집필했다.

스페인의 코메디아스는 원래 연극이 공연되는 장소였던 궁중 마당을 칭하는 야외 코랄레스(corales)에서 일반 대중에게 공개되었다. 관객들은 대부분 무대 앞 땅바닥에 서서 공연을 관람했다. 네모난 마당을 둘러싼 건물은 몇 층의 갤러리와 부유한 가족을 위한 박스석으로 이루어졌는데, 여기에는 카수엘라(cazuela) 혹은 '스튜 냄비'가 포함되었다. 이 좌석은 마당에는 입장이 허락되지 않는 여성들을 위해 마련된 갤러리 석이었다. 남성과 여성은 엄격하게 분리되었는데, 이것은 극장의 전반적인 소란스러움과 관람을 하거나 무대에서 공연을 하는 여성들의 명예를 걱정하는 도덕적 권위자들의 의견을 따른 것이었다. 극장은 딱따기를 흔들어 대거나, 배우들을 응원하는 고함을 지르거나, 간식을 사려고 하는 사람들의 소리로 시끄럽고 혼잡했다. 카수엘라는 특히 더 시끄러웠는데, 많은 여성들이 난간으로 몰려들어서 구슬이나 열쇠를 흔들어 아래쪽에 있는 잘생긴 남자들의 관심을 끌려고 했기 때문이다. 여자 옷을 입은 남자들이 카수엘라로 몰래 잠입하여 소동을 일으키기도 했다.

코미디

코미디는 웃음을 자아내며 잠시뿐이지만 운명에 대한 승리에서 오는 만족감을 준다. 비극에서는 삶의 교훈을 한발 늦게 배우지만, 코미디에서는 아슬아슬하지만 시간 안에 배운다. 행운이 삶의 장애물을 피할 수 있도록 우리를 인도할 때, 코미디는 우리가 역경을 이겨낸 것을 축하한다. 코미디의 결말은 대개 인간이 역경을 견뎌 낼 수 있는 능력을 가진 것을 낙관적으로 기뻐하며 해피엔딩으로 끝난다.

코미디는 오랜 옛날 봄이 다시 오고 땅 위에 생명이 다시 시작되는 것과 희망이 새롭게 피어나는 것을 기뻐하는 제의에서 시작되었다고 여겨진다. 이렇듯 풍요를 기원하는 투박한 제의로 시작되었기 때문에, 대부분의 고대 코미디에는 성적인 유머가 등장한다. 5세기경 그리스의 구희극(old comedy), 특히 아리스토파네스(Aristophanes, 기원전 448~380)의 작품들에는 외설적인 농담과 음란한 노래를 부르면서 헝겊으로 만든 커다란 음경을 허리에 두른 코러스가 등장한다. 코미디의 극 행동은 대부분 부활과 재생으로 결말이 나며, 많은 코미디가 한 쌍 혹은 여러 쌍의 결혼으로 끝나면서 궁극적으로 공동체를 연합시키고 그 미래를 보장하는 제의를 벌인다.

코미디는 우선 사회가 와해되어 가는 것을 보여 준 후, 그 조직을 다시 꿰매어 회복시키는 것을 향해 가는 것이 일반적이다. 코미디는 불화와 소동으로 인해 사회 질서가 혼란스러워지고 뒤죽박죽인 세계 속에 존재한다. 사기꾼, 옹졸한 독재자, 그리고 악당의 계략에 의해 조종되고 있는 세계에서 잃어버린 아이들, 연인들, 재산과 정체성을 되찾아야만 한다. 그러나 코미디의 세계는 보호받는 세계이다. 어떤 위험이 도사리고 있더라도 결국에는 누구도 고통을 당하지 않을 것이며 모든 것이 정상으로 되돌아오리라는 것을 우리는 알고 있다. 협잡꾼은 정의가 회복될 때까지 하루만 기세를 떨칠 뿐이다. 그동안 우리는 안전한 거리에서 지켜보는 것이다. 우리는 우리 앞에 펼쳐지는 인간의 어리석음을 관찰하고, 우리 자신에 대한 진실을 발견하며, 우리가 그 대가를 치르지 않아도 된다는 사실에 안도하며 웃는다.

코미디는 비극과는 달리 사회를 유지하는 기능을 가지고 있다. 광대, 바보, 협잡꾼은 권력자들 앞에서조차 자유롭게 그들을 조롱하고 가치관에 의문을 제기하지만 결국 그들의 적법성을 재정립한다.

코미디는 종종 비극에 비해 열등한 장르, 혹은 비극과는 반대되는 장르로 여겨진다. 사실, 둘 다 진실이 아니다. 비극이 이상향을 제시하면서 철학적인 주제를 담고 있다면, 코미디는 실생활에 밀착되어 있으며 '있는 그대로'를 이야기한다. 그러나 사실 비극과 희극은 둘 다 인간이 이 세상에서 어떻게 생존하고 삶을 유지하는가에 대한 것이다. 비극은 거시적인 안목에서 인간의 위치를 바라보지만, 희극은 지금 그리고 여기에서 어떻게 살 것인가를 다룬다. 코미디는 익숙한 세계를 다루기 때문에 종종 구체적인 이야기를 다루며 그것이 쓰인 사회의 특수한 문제와 떼려야 뗄 수 없는 관계를 가진다. 고대 그리스의 코미디는 그 시대의 사회적 · 정치적 문제를 직접적으로 다루었다. 오늘날의 코미디는 종종 개인적인 주제를 다루면서 개인의 신경증적 걱정거리들을 보여 준다. 코미디의 세계는 정상적인 것을 판단하는 기준이 존재하고 사회적으로 기대되는 것들이 우위를 점하기 때문에 관습에서 벗어나면 그 즉시 눈에 띄게 되어 있다. 비정상적인 행동의 결과를 보여 줌으로써 코미디는 우리가 어떻게 살아야 할지를 가르친다.

공적인 문제이건, 개인적인 문제이건, **코미디는 우리를** 괴롭게 하는 것들의 **훌륭한** 치료제이다.

코미디의 도구

인간에게는 웃음이 필요하다. 의사들은 웃음이 사람에게 유익하며 면역체계를 강화해 준다고 말한다. 인간은 유머 감각을 가지고 태어나는 듯하다. 아기들조차 우스운 표정을 보거나, 재미있는 소리를 듣거나, 엉덩방아를 찧으면 깔깔거리고 웃는다. 동시에, 어떤 종류의 코미디는 세련미와 세상에 대한 성숙한 이해력을 요구한다.

아기들은 우스꽝스러운 얼굴에 반응할 수 있고, 성인은 우스꽝스러운 매너나 언어에 반응할 수 있기 때문에, 코미디의 표현 방식은 몸짓에서부터 섬세하고 지적인 것까지 그 범위가 다양하다. 극예술가들과 이론가들은 웃음을 만들어 내는 마법 공식이 무엇인지를 찾기 위해 씨름해 왔다. 웃음의 요소가 무엇인지 해부해 보려고 하면 할수록 코미디의 세계와 그 충동적인 즉흥성에서 점점 더 멀어졌음에도 불구하고, 작가들은 무대 위에 코믹한 액션을 만들어 낼 수 있는 장치들을 고안하려고 애쓴다.

말라프로피즘이라는 용어는
리처드 셰리던(Richard Sheridan, 1751~1816)이
〈라이벌들(Rivals)〉(1775)이라는 작품에서 만들어 낸 말이다.
말라프로프 부인은, 예를 들면
'구체적인 사항들(particulars)'을 바라지만
말로는 '직각적인 사항들(perpendiculars)'을
대라고 하는 식으로 단어를 잘못 사용하는 실수를
범하는데, 이것은 그녀의 과장되게
거만한 행동으로 인해 더 우습게 보인다.

우리가 웃게 되는 이유

서프라이즈, 대비, 그리고 불일치 기대 뒤집기는 모든 종류의 연극에서 핵심적인 드라마적 요소일 때가 많지만, 서프라이즈가 모든 기대를 배반하고 우리가 생각했던 것과 정반대되며 장소나 인물과 전혀 어울리게 보이지 않을 때 심각한 상황이 코믹해질 수 있다.

과장 코미디의 렌즈는 인물, 극 행동, 언어, 말투, 감정과 상황을 놀이 공원의 거울처럼 과장시키며, 아이러니하게도 이 요소들을 더욱 예리하게 조명한다. 패러디는 개인 혹은 예술 스타일을 더욱 과장해 흉내 내어 우스꽝스럽게 보이도록 한다.

집착 집착은 인물들을 하나의 욕망을 추구하느라 스스로도 통제할 수 없는 상황으로 들어가게끔 하면서 코믹한 상황을 만들어 낸다. 구두쇠는 돈에 집착하고, 남편이나 아내는 배우자가 바람을 피우고 있을 수도 있다는 가능성에 집착하며, 도덕주의자는 죄에 대한 생각을 떨쳐 버리지 못한다. 이러한 인물들은 수없이 많은 코미디 플롯을 만들어 낸다.

슬랩스틱 슬랩스틱 유머는 바보가 들고 다니던 슬랩스틱, 즉 두 개의 길고 납작한 나무 판을 한데 묶은 것으로 때리는 소리를 크게 낼 때 쓰던 도구에서 그 이름이 유래되었다. 오늘날 우리는 추격, 엉덩방아, 부딪히기, 우스꽝스럽게 때리기, 혹은 곡예에 가까운 묘기, 장난 등의 시끌벅적한 유머를 슬랩스틱에 포함시킨다.

일탈 화장실 유머와 섹스에 대한 농담은 사회적 금기를 깨뜨리며 코믹한 해방감을 준다. 코미디는 사회의 윤리적 · 종교적 가치조차 전복시킬 수 있기 때문에 분노와 검열을 초래하기도 한다.

언어 말장난, 농담, 축소해서 말하기, 비꼬기, 재치 있는 대화, 그리고 말이 되지 않는 말들을 주고받는 것은 말로 웃음을 자아낸다. 종종 코미디는 언어를 오용하는 것에서 발견된다. 발음이나 문법을 실수하는 것, 독특한 말투, 그리고 말라프로피즘(malapropism) — 소리가 비슷한 다른 말과 혼동함으로써 말을 잘못 사용하는 것 — 은 모두 웃음의 효과를 위해 사용된다.

코미디의 형식

여러 코미디 형식은 다양한 코믹 장치를 각기 다르게 조합하여 만들어진다. 슬랩스틱(slapstick)이나 패러디(parody)의 경우에는 한 가지 코믹 장치가 그 자체로 수단이자 목적이 되어 고유의 코미디 형식을 이룬다. 희극이 몇 가지 전략을 사용하여 코믹한 효과를 만들어 내긴 하지만, 어떤 희극 형식들은 다른 형식들과 구분되는 분명한 특징이 있다. 코믹한 소재에 어떻게 접근하는가에 따라 몇 개의 대표적인 희극 형식으로 나뉜다.

풍자극

종종 코미디는 특정한 사회의 어리석음이나 제도적인 악행을 공격하기 위한 형식으로 쓰인다. 아이러니와 위트가 특징인 풍자극(satire)은 시급한 사회 이슈를 탐구하고 논쟁을 불러일으킨다. 성공적인 풍자극은 언제나 특별한 주제를 가지고 있으며, 관객들은 그 주제를 즉각적으로 알아본다. 풍자극은 대부분 도덕적인 혹은 비평적인 입장을 가지고 있다.

> **성공적인 풍자작가들은 종종 개인이나 공공기관의 분노를 자극하기도 한다.**

서구 연극사 최초의 위대한 코미디 작가인 아리스토파네스는 동시대의 예술가, 철학자, 정치가, 심지어 신까지도 코미디의 소재로 삼았다. 그의 작품들은 모두 관객에게 직접 말하는 프롤로그로 시작한다. 이는 관객을 코믹한 분위기로 끌어들이는 기능을 한다. 그러고는 곧 최근에 흥미를 끌고 있는 이슈에 대한 논쟁이 벌어지는데, 이것이 그 극 전체에서 웃음의 전제가 된다. 아리스토파네스의 희극들은 대부분 당시 끝도 없이 계속될 것만 같던 펠로폰네소스 전쟁으로 인한 아테네 사회의 사회적·정치적 문제들을 풍자하고 있다.

풍자작가들은 특수한 그룹 혹은 작가 자신을 모욕한 인물들 혹은 사상을 타깃으로 삼는다. 종종 풍자극은 개인과 대중의 감정을 해소하는 방법이기도 하다. 중심 인물은 종종 어리석거나 도덕적으로 타락한 사람으로 등장한다. 풍자는 종종 그 주제로 다루는 것에 대해 경멸적이거나 무자비한 태도를 보인다.

풍자극은 언제나 특수한 주제를 다루기 때문에, 오늘날 24시간 뉴스 사이클로 인해 TV는 풍자극의 주된 장소가 되었다. "콜베어 리포트(Colbert Report)"와 "SNL" 같은 프로그램들은 유명인사와 최근 사건들을 희화화하여 그 효과를 극대화한다. 티나 페이(Tina Fey)가 부통령 후보 새라 페일린을 모사했던 것은 풍자극의 힘을 잘 보여 준다. TV 풍자작가들은 시청자들을 더욱 끌어들일 수 있는 방법을 찾으려고 관객을 직접 행동하게 하는 라이브 공연의 힘을 이용하기도 한다. 존 스튜어트(John Stewart)와 스티븐 콜베어(Stephen Colbert)의 〈제정신 그리고/혹은 공포를 회복하기 위한 대집회(Rally to Restore Sanity and/or Fear)〉, 2010년의 정치 사건들이 그 예이다. 록 뮤지컬 〈블러디 블러디 앤드루 잭슨(Bloody Bloody Andrew Jackson)〉은 대중영합주의자였던 앤드루 잭슨 대통령을 풍자적으로 그려내어 오늘날의 티파티(Tea Party, 미국의 보수주의 유권자 단체 – 역주) 실천주의자들을 비꼬았다.

> **생각해보기**
>
> 웃음은 누군가를 바보로 만들어야만 생길 수 있는가?

시추에이션 코미디

시추에이션 코미디(situation comedy)는 풍자극과는 달리 특정한 토픽을 웃음의 소재로 삼지 않는다. 대신 시추에이션 코미디는 사업과 돈에 얽힌 분쟁, 가족 간의 갈등 — 남편 대 아내 혹은 장모, 서로 목적이 다른 아버지와 아들, 사랑의 라이벌과 같은 사회가 존속하는 한 지속될 문제들을 소재로 삼는다. 따라서 시추에이션 코미디는 어느 시대나 인기가 많다. 이러한 코미디들은 우스꽝스러운 전제를 바탕으로 극이 진행되며, 우연 혹은 사고에 의해 플롯이 얽힌다. 뒤바뀐 정체성, 비밀스러운 연인관계, 엿듣기, 그리고 대화 내용의 오해로 인해 인물들은 얼토당토않은 행동을 하게 되고, 이로 인해 혼돈은 눈덩이처럼 커져 간다. 얽히고설킨 상황은 코믹한 대단원(데누망)으로 행복하게 마무리되는데, 잘못된 인식은 바로잡히고, 진정한 사랑이 승리하고, 모든 잘못이 용서받는다.

이 코미디 형식은 기원전 4~3세기경 그리스의 뉴 코미디(New Comedy)에서 시작되었다. 당시 대중들은 새로운 희곡 형식을 원했고, 작가들은 그 플롯 공식에 따라 글을 써야만 했다. 이후 고대 로마의 인기 작가인 플라우투스(Plautus, 기원전 254년경~184)는 그리스의 뉴 코미디의 플롯을 재활용하여 인물만 로마식의 상투적 인물로 바꾸었다. 시추에이션 코미디는 매 시대마다 등장하여 인기를 끌었다. 작가들은 그 시대의 대중들이 원하는 요소들을 더하거나 뺐다. 오늘날 이 형식은 TV 시트콤의 밑바탕이 되었다.

소극

소극(farce)은 대중 오락으로서 분명한 가치가 있지만 슬랩스틱 유머, 극단적인 상황, 그리고 피상적인 인물화로 인해 저속한 코미디 장르로 취급되곤 한다. 복잡하고 잘 짜인 플롯들이 오해와 우연으로 한데 얽힌다. 인물이 부딪히는 장애는 너무나 거대하고 복잡해서 결국에는 어이없는 사회적·육체적 왜곡이 인물들을 집어삼킨다. 관객들은 의심하는 것을 뒤로 미루고 플롯이 진행되는 데 전제가 되는 상황들을 일단 받아들인다. 그것이 사실은 말도 안 되고 황당하더라도 말이다. 소극의 배경은 대개 거실이나 침실, 혹은 회의실과 같은 일상 생활에서 익숙한 장소이다. 소극은 각 작품마다 그 세계만의 내부적인 질서가 있으며, 극 행동은 이 질서를 따라 펼쳐

▲ 〈제정신 그리고/혹은 공포를 회복하기 위한 대집회〉(2010)는 대중들이 정치 내러티브를 다시 탈환하도록 선동하기 위한 정치 풍자극이었다. 역사적으로 그러했듯이, 존 스튜어트와 스티븐 콜베어가 광대와 같은 역할을 하면서 권력을 가진 자들에게 솔직한 진실을 이야기했다.

▼ 소극에서 코믹한 소란과 성적인 탈선은 당황스러운 상황으로 이어진다. 극단에서 벌어지는 소동을 다루는 마이클 프레인의 〈노이즈 오프〉에서는 무대 뒤에서의 남녀 관계가 무대 위의 공연에까지 개입된다.

진다. 사실 극의 진행 속도가 정신을 차릴 수 없을 정도로 빠르기 때문에 비논리적인 논리가 유지될 수 있으며, 인물은 자신이 빠져든 복잡하고 혼란스러운 상황의 꼬인 매듭을 풀지 못하는 것이다. 인물은 극단적인 상황의 덫에 걸려 있으며, 깊이 있는 내면을 가진 모습이기보다는 상황에 그때그때 반응하는 것으로 만들어진다. 소극의 재미는 인물들이 자신이 맞닥뜨린 불가능한 도전을 부딪히고 이겨내는 것에 있다.

> 소극은 읽는 것만으로는
> 연극적인 에너지를 느낄 수 없다.
> 왜냐하면 소극은 육체적인 기술과 절묘한 타이밍에
> 의지하는 배우의 예술이기 때문이다.
> 소극은 무대화하기 가장 힘든 코미디 형식일 것이다.

소극의 요소들이 그리스의 코미디에서도 보이기는 하지만, 소극 형식은 로마 시대에 발달했다. 중세 시대에는 인간의 본질적인 어리석음을 무대 위에서 소극을 통해 보여 줌으로써 무거운 종교극에 휴식시간을 제공했다. 초기 소극은 광대짓이 주를 이루었지만, 점점 진화해 가는 과정에서 더욱 복잡한 플롯이 개발되었다.

오늘날 대부분의 소극 플롯의 중심에는 사회의 가장 엄격한 금기사항을 어겼을지도 모른다는 의심이 있다. 침실 소극(bedroom farce)에서는 결혼의 신성함에 대한 끊임없는 위협이 핵심적인 역할

을 한다. 프랑스의 극작가들 — 빅토리엥 사르두(Victorien Sardou, 1831~1908), 외젠 라비쉬(Eugène Labiche, 1815~1888), 조르주 페도(Georges Feydeau, 1862~1921) — 은 이 형식의 대가들이었다. 철두철미한 부르주아 가정이 타협을 할 수밖에 없는 상황에 휘말리자 데코럼을 잃게 된다. 이들은 결혼 관계를 깨뜨리지 않기 위해 침대 밑이나 옷장 속에 숨는 등 정신 없는 장면들을 연출한다. 소극은 사회의 규칙과 책임 아래 억눌려 있는 우리의 에너지를 해방시키기 때문에, 사회 규범이 느슨해질 때 소극을 쓰는 것은 쉽지 않다. 마이클 프레인(Michael Frayn)의 〈노이즈 오프(Noises Off)〉(1985)와 앨런 아이크번(Alan Ayckbourn)의 〈코믹 포텐셜(Comic Potential)〉(1998) 같은 성공적인 소극들은 영국 작품들인데, 영국의 엄격한 사회 구조를 벗어나고자 하는 욕구를 반영하고 있다. 그러나 켄 루드윅(Ken Ludwick)의 〈나에게 테너를 빌려 주세요(Lend Me a Tenor)〉(1986)와 같은 미국의 소극 또한 미국 관객들에게 꾸준히 사랑을 받고 있다.

로맨틱 코미디

로맨틱 코미디는 관객들이 좋아할 만한 젊은 남녀가 서로 사랑하게 되고, 장애를 이겨 내고 결혼하는 것을 주로 다룬다. 그들이 부딪히는 장애는 지나치게 관심이 많은 부모, 아직도 미련을 못 버리고 질투하는 헤어진 전 연인, 혹은 삶의 이런저런 어려움들이다. 젊은 연인은 언제나 관객에게 사랑을 받는다. 우리는 그들의 사랑이 이루

▼ 사진 속 〈어니스트 놀이〉 공연에서는 브라이언 베드포드(Brian Bedford)가 여장을 하고 레이디 브랙넬을 연기하고 있다. 이로 인해 오스카 와일드가 상류층 사람들을 풍자한 허세 가득한 행동, 태도, 패션 등이 더욱 강조되고 있다. 인물들의 엘리트 계층으로서의 지위는 와일드의 재치 있는 대사와 인물들의 뻣뻣한 움직임, 그리고 지나치게 화려한 의상 등을 통해 무대 위에서 표현된다.

장 바티스트 포클랭(Jean-Baptiste Poquelin)이라는 본명을 가졌던 몰리에르(Molière, 1622~1673)는 의심할 나위 없이 서구 연극의 코미디 천재이다. 몰리에르가 위대한 극작가가 되기 전에 위대한 배우였다는 것은 우연이 아니다. 그는 어떻게 하면 관객을 웃게 할 수 있는지, 어떻게 하면 관객을 끌어들일 수 있는지를 알고 있었다. 또한 유치한 슬랩스틱부터 미묘한 위트까지 코믹한 장치들을 꿰뚫고 있었으며 적절하게 사용할 줄 알았다. 그는 자신이 연기할 인물들을 스스로 창조했다. 그의 작품들은 그 시대에 가벼운 오락 거리일 뿐이었던 코미디를 인간의 과욕에 대한 철학적인 연구로까지 발전시켰다. 몰리에르의 인물 중심코미디는 오늘날 대다수 코미디의 특징이 되었다.

몰리에르의 초기 작품들은 이탈리아의 즉흥극인 코메디아 델라르테(제5장 참조)와 중세 시대의 프랑스 소극에서 그 플롯을 빌려 왔지만, 본질적인 인간 본성에 대한 그의 연구는 이전 시대의 플롯에 또 다른 차원을 보탰다. 그의 손 안에서 우스꽝스러운 광대는 어리석지만 관객의 마음을 날카롭게 찌르는 인물이 되었다. 관객은 그를 보면서 웃는 동시에 그가 겪는 굴욕과 패배의 고통을 함께 느낀다. 몰리에르의 후기 작품들은 대부분 인물에 의해서 플롯이 진행된다. 이것은 고대 그리스부터 코미디 형식을 지배해 온 플롯이 중심이 되는 코미디의 공식을 전복시킨 것이다.

자기 자신의 행동이 얼마나 어리석은지를 모르는 몰리에르의 인물들은 자신의 욕심을 채우기 위해 세상을 혼란에 빠뜨린다. 대부분의 경우 인물들은 인과응보로 벌을 받게 되고, 자기 자신의 모습을 보게 되며, 자신의 행동이 불러일으킨 무질서를 직면하게 된다. 그들의 사회적 가면이 벗겨질 때, 우리는 그들의 고통을 보게 된다. 결국 세상은 다시 바로잡히지만, 다른 코미디 형식들과는 달리 자기 성찰을 얻지 않는 한 인물들은 행복해지지 않는다. 비극의 인식의 순간이 코미디 형식에 더해진 것이다.

몰리에르는 그가 살았던 시대를 풍자한 작가이다. 몰리에르는 자신의 풍습 희극을 통해 잘못된 사회적 가치에 순응하고자 하는 노력을 발가벗기고 조롱했다. 부르주아들의 허세, 종교적인 위선, 가족을 자기 멋대로 휘두르는 가부장, 거만한 귀족들이 그의 작품의 주요 등장 인물들이다. 그런데 인물들이 너무 자세히 그려질 때면 종종 스캔들이 뒤따랐다. 몰리에르는 자신의 관객들에게 그들의 모습이 어떤지를 보여주었고 그로 인해 종종 대중들의 분노를 샀다. 그가 종교적인 위선자들에 대해 쓴 〈타르튀프〉는 공연이 금지되었으며, 1664년부터 1669년까지 5년 동안 뜨거운 논쟁을 불러일으켰다. 파리 대주교, 의회, 교황의 사절, 그리고 몰리에르를 끝까지 지지했던 루이 14세는 격론을 벌였다. 결국 몰리에르의 승리로 끝이 났지만, 몰리에르는 돈과 건강을 잃게 되었다.

몰리에르의 〈아내들의 학교〉(1662)는 대중의 인기를 얻었음에도 불구하고 가족, 결혼 그리고 종교를 조롱했다는 평을 받았다. 이 인기작의 주인공은 아르놀프라는 인물인데, 자신이 오입쟁이가 되리라는 두려움에 사로잡힌 나머지 어린 소녀를 키워서 자신의 이상적인 아내로 삼으려고 한다. 아르놀프가 그녀를 완벽하게 통제하려고 최선을 다해 노력함에도 불구하고, 소녀는 자신의 마음에 드는 다른 상대를 찾게 되고 그를 배신한다. 작품은 두 젊은 남녀가 결혼을 하게 되는 로맨틱 코미디로 끝나지만, 아르놀프는 타인의 의지를 자기 마음대로 다스리려고 했던 자신의 어리석음을 깨닫도록 남겨진다. 〈인간혐오자〉(1666)의 중심 인물 알체스테는 자신의 가치관이 옳다고 지나치게 믿는 나머지 미덕이 해악으로 바뀌고 만다. 우리는 그의 지나친 행동을 보고 웃지만, 알체스테라는 인물이 우리가 마음 편히 볼 수 있는 코믹한 결말을 벗어나 정서적으로 모호한 정도에 이르도록 극이 전개되면 우리는 더 이상 웃을 수가 없게 된다. 코미디라는 형식 자체의 경계가 무너지는 것이다.

◀ 사진은 토론토의 태라곤 극장에서 펼쳐지고 있는 〈인간혐오자〉의 현대식 공연이다. 이 장면에서 다른 사람들은 재미있다고 생각하는 사회적 위선 행위를 알체스테는 못마땅하게 여기고 있다.

아이디어 코미디

조지 버나드 쇼의 작품들을 자리매김하려고 하다 보면, 모든 희곡을 깔끔하게 일정한 카테고리로 분류하는 것이 얼마나 어려운지를 깨닫게 된다. 쇼는 자신이 목격한 사회의 부조리를 단순히 그려 내는 것에 그치지 않았다. 그는 그러한 행동을 허락하는 문화적 제도 자체에 의문을 제기했다.

쇼의 작품들은 다른 풍습 희극과는 구별되는데, 이것은 그가 사회의 악을 바로잡을 수 있는 방법과 변화의 비전을 제시하기를 원했기 때문이다. 그의 작품들은 종종 **아이디어 코미디**로 불린다.

어지기를 응원한다. 로맨틱 코미디는 언제나 사랑의 약속이 결혼으로 완성되는 것으로 끝이 난다. 셰익스피어의 대부분의 코미디들 — 〈뜻대로 하세요〉, 〈십이야(Twelfth Night)〉, 〈헛소동(Much Ado About Nothing)〉, 〈사랑의 헛수고(Love's Labour's Lost)〉 — 이 바로 이 카테고리에 해당한다. 로맨틱 코미디 형식은 고대 그리스의 뉴 코미디와 로마의 코미디에서 시작된다. 이 두 코미디 형식은 주로 장애에 부딪힌 사랑을 플롯으로 다룬다. 엘리자베스 여왕 시대의 코미디에는 구애가 정교하게 의식화된 예술이었던 중세 시대의 궁중 연애의 관습이 여전히 남아 있다. 이 희곡들은 소극과 같은 방식으로 웃음을 유발하지는 않지만, 주로 구애 의식을 희화화하는 등 가벼운 재미를 준다. 관객은 로맨틱하고 환상적인 사랑의 약속이 지켜지는 것을 지켜보면서 극중 인물들에 동화되며 즐거워한다.

풍습 희극

풍습 희극(comedy of manners)은 어이없는 사회적 관습이나 관행, 그리고 그것을 열심히 실행하는 사람들을 비웃는다. 풍습 희극은 특권계층(가난한 사람들에게는 풍습이나 매너에 대한 걱정은 사치에 불과하기 때문에)의 행동거지에 확대경을 갖다 대어 동시대의 유행과 사회를 신랄하게 비판하여 그려 내는 것에서 웃음을 끌어낸다. 풍습 희극의 웃음의 성공은 관객들이 엘리트 계층 혹은 엘리트 계층이 되고 싶어 하는 사람들 사이에 바람직한 행동 방식이라고 여겨지는 것들을 얼마나 익숙하게 알고 있는가에 달려 있다. 풍속 희극은 과장, 캐리커처, 재치 있는 언어, 위트, 사교적인 응답술 등을 사용하여 왜곡된 가치관이 지배하는 사회 속에서 자기 만족에 빠져 살고 있는 인물들을 그려 낸다. 야스미나 레자(Yasmina Reza, 1959년 생)의 〈대학살의 신(The God of Carnage)〉(2009)은 풍습 희곡의 최근 예이다.

일반적으로 프랑스 극작가 몰리에르를 풍습 희극의 창시자로 여긴다. 몰리에르는 루이 14세의 궁중에서 자신이 만난 허세 가득한 사람들과 그들처럼 되고 싶어서 안달이 난 파리의 부르주아 세계를 자신의 작품에 등장시켰다. 윌리엄 콩그리브와 조지 위철리와 같은 영국의 왕정복고 시대의 위대한 코미디 작가들, 그리고 그보다는 후대인 리처드 셰리던은 풍습 희극을 썼다. 오스카 와일드는 이 형식의 대가로 인정받는다. 영국의 상류층과 상류층이 되고자 하는 사람들은 와일드의 불타는 위트에 끊임없이 원료를 제공했다. 〈어니스트 놀이〉(1895)에는 온갖 종류의 코믹 장치들이 사용되며, 풍습 희극의 걸작이라고 할 수 있다.

희비극

WHAT 희비극이 현대적 장르인 이유는 무엇인가?

희비극(tragicomedy)이라는 용어가 처음 사용된 것은 플라우투스가 기원전 195년에 쓴 코미디 〈암피트리온(Amphitryo)〉에서이다. 이 작품의 프롤로그에 머큐리 신이 등장하여 관객에게 이렇게 말한다.

> 이 작품이 **비극**이라서 **실망했나**?
> 내가 바꿔 줄 수도 있지 아주 쉽게.
> 왜냐하면 나는 **신**이니까.
> 대사 한 줄 **바꾸지** 않고 간단하게 **코미디**로 만들 수 있어.

> 그대들이 원하는 게 바로 그것 아닌가?
> … 그럼 중간쯤에서 **타협**을 해서 **희비극**으로 만들지.
> 완전히 **코미디**가 될 수는 없는 작품이니까.
> 이렇게 많은 왕과 **신**이 **등장**하니 말이야.[3]

3 Plautus, *The Rope and Other Plays*, trans. E. F. Watling (Penguin Classics, 1964), 230. Copyright ⓒ E. F. Watling, 1964. Reproduced by permission of Penguin Books Ltd.

플라우투스는 형식을 억지로 강조하는 엄격함과 희비극의 부조리성을 비웃고 있었지만, 그 와중에 그는 아주 중요한 핵심을 포착하고 있었다. 바로 두 장르 사이의 차이는 사건을 바라보는 우리의 시각의 차이에 있는 것이지 무슨 일이 일어나는지에 있는 것이 아니기 때문에 '대사 한 줄 바꾸지 않고' 비극을 희극으로 바꿀 수 있다는 것이다.

희비극이 비극과 코미디의 요소들을 적절히 섞은 것이라는 생각

은 잘못된 것이다. 코믹 릴리프 역할을 하는 장면이 있는 비극, 멜로드라마가 섞여 있는 코미디, 해피엔딩으로 끝나는 진지한 드라마, 감상적인 코미디가 모두 자동적으로 희비극이 되는 것이 아니다. 희비극이라는 장르는 이것 조금, 저것 조금이 아니다. 희비극은 희극과 비극의 상반된 요소들이 극적 긴장감 속에 항상 공존한다는 희비극만의 독특하고 아이러니한 관점을 가지고 있다.

윌리엄 셰익스피어
장르를 뛰어넘다

윌리엄 셰익스피어(William Shakespeare, 1564~1616)의 희곡들은 세계 주요 언어들로 모두 번역되었으며, 시적인 언어, 강렬한 인물들, 인간의 행동에 대한 심오한 이해는 전 세계의 관객을 감동시키고 배우, 연출가들에게 끊임없는 도전을 안기고 있다. 그러나 이러한 성취에도 불구하고 셰익스피어는 몇몇 평론가들에게 장르 카테고리를 벗어났다는 비난을 받아 왔다.

셰익스피어의 희곡들은 모두 유머와 어두움을 혼합할 뿐만 아니라, 이 두 상반된 요소들이 인물과 서브플롯을 통해 서로를 비판하도록 한다. 또한 그의 후기작들은 다수가 장르 분류를 완전히 무시하고 있다. 코믹한 것과 비극적인 것이 단지 같은 작품에서 공존하는 것에 그치지 않고, 매 순간 공존하면서 서로의 세계를 위협한다.

〈이에는 이(Measure for Measure)〉(1604년경)는 이러한 불확실한 우주를 그리고 있다. 선과 악과 같은 중세극의 우화적인 인물이나 이러한 개념들의 현현이었던 엘리자베스 여왕 시대의 다른 극중 인물들과는 달리, 이 작품에 등장하는 인물들은 그 누구도 선이나 악으로 규정할 수가 없다. 공작은 근본적으로는 선한 사람이지만, 대중들에게 칭찬받는 것을 원하는 나머지 자신의 신념을 지켜낼 힘이 없다. 안젤로는 조금의 오점도 허락하지 않는 도덕적 기준을 가진 지도자이지만, 지나친 선은 잘못된 결정을 낳을 수 있으며 자신의 열정에 자신이 희생될 수도 있다는 것을 보여 준다. 독선적이고 종교적인 이사벨라는 냉정하고 감정에 휘둘리지 않으며, 자기 대신 다른 여자를 기꺼이 희생시킨다. 클라우디오는 겁쟁이이며 살기 위해 명예를 버린다. 장르 구분을 무시함으로써

▲ 뉴욕 조세프 팝 퍼블릭 시어터가 공연한 셰익스피어의 〈이에는 이〉의 한 장면. 수련수녀인 이사벨라가 자신의 처지를 슬퍼하고 있다.

셰익스피어는 새로운 차원의 인물들을 탄생시킬 수 있었다.

장르를 무시하는 작품에 익숙해 있었던 엘리자베스 시대의 관객들도 이 작품들에는 혼란스러워했다. 많은 이들이 비극과 희극의 요소를 혼합하는 것을 비난했다. 셰익스피어와 동시대인이었던 필립 시드니는 이러한 혼합 장르를 '희비극-잡종견'[4]이라고 불렀다. 유럽 대륙의 비평가들은 셰익스피어가 관객들의 취향을 저급화하고 있다고 생각했다. 프랑스의 작가 볼테르(Voltaire, 1694~1778)는 〈줄리어스 시저(Julius Caesar)〉의 '야만적인 불규칙성'[5]을 이야기하면서, 셰익스피어를 "고급스러운 취향은 조금도 없으며, 희곡 장르의 규칙에 대한 이해도 전혀 없는 어엿한 다작 천재"[6]라고 평가했다.

18세기 후반과 19세기 초반에 유행했던 낭만주의는 셰익스피어가 규칙을 거부했던 것을 숭상했다. 낭만주의자들은 자연은 분류법을 따르지 않는다고 생각했으며, 셰익스피어의 작품에서 자연의 진정한 표현을 보았다. 19세기 말엽 낭만주의적 충동이 시들해질 즈음에 학자들은 또다시 형식을 이처럼 혼란스럽게 혼합한 것에 의문을 제기했지만, 혼합 장르에 대한 태도는 이미 변해 가고 있었다. 셰익스피어가 보여 준 비극과 희극이 혼합된 비전은 현대적인 기질을 반영하고 있다는 평이 대두했다. 평론가들은 진지한 내용의 드라마가 희극적으로 끝나는 것의 의미를 이해하고자 노력했다. 셰익스피어는 희곡의 의미를 조형하기 위해 의도적으로 장르를 혼합했던 것일까? 그는 엘리자베스 시대의 세계관과 그 계급적 질서에 의문을 제기하고 있었던 것일까? 그는 선이 악을 행할 수도 있고, 악이 선을 가져올 수도 있는 불분명한 경계선과 도덕적 모호함으로 이루어진 세계를 우리에게 의도적으로 보여 주었던 것일까? 그의 복잡하고 모호한 후기 작품들을 보면, 셰익스피어가 단순히 대중의 취향에 영합하는 글을 썼다거나, 그가 교육을 받지 않았다고는 믿기가 힘들다. 그는 사람과 그들의 인생이 깔끔하게 나뉜 카테고리에 완벽하게 들어맞지 않으며, 연극 역시 인생의 진정한 초상화를 보여 주려면 마찬가지라는 것을 알고 있었다.

4 Sir Philip Sidney, *Defense of Poesy*, ed. Lincoln Soens (Lincoln: University of Nebraska Press, 1970), 49.
5 Voltaire, *Oeuvres Complètes*, Volume 1 (Paris: Garnier Frères, 1877), 316. Trans. Mira Felner.
6 Voltaire, *Oeuvres Complètes*, Volume 22 (Paris: Garnier Frères, 1877), Letter XVIII, "Sur le Trangédie," trans. Mira Felner, 146.

> **자연** 속에 존재하는 모든 것은 그 **이상적인 본질**로는 시적이며, 그 운명에 있어서는 **비극적**이고, 그 현실적 존재에 있어서는 **희극적**이다. **"**
>
> — 조지 산타야나(George Santayana), 철학가

수 세기 동안 형식의 순수성을 요구하는 것이 연극적 관습이었다. 비극과 희극은 각각의 장르에 적합한 결말과 인물의 유형을 가지고 있다. 그러나 극작가들은 언제나 규칙을 깨뜨려 왔다. 극작가들은 고대 그리스부터 인간의 삶의 본질적인 모순을 꿰뚫어보아 왔으며, 위대한 극작가들은 그 깨달음을 표현해 왔다. 에우리피데스(Euripides, 기원전 480~406)의 많은 작품이 비극의 형식에 꼭 들어맞지는 않는다. 몰리에르는 〈타르튀프〉와 같은 작품에서 희극 장르의 경계를 위협했다. 〈타르튀프〉에서는 악당이 가족 간의 사랑과 질서를 위협하고, 거의 비극으로 치달아 가다가, 다시 코미디로 방향을 전환한다. 셰익스피어의 후기 작품들은 대다수가 혼합 장르이다. 어느 모로 보나 비극인 희곡들이 해피엔딩으로 끝난다. 〈태풍〉은 복수극으로 시작하며, 사람이 저지를 수 있는 갖은 악행들을 보여 준다. 그러나 〈태풍〉의 미란다는 무인도에 버려진 채 아버지 외의 사람은 본 적도 없이 자랐지만, 인간을 처음 보는 순간 "사람이

안톤 체호프와 희비극

20세기 초 러시아의 위대한 극작가 안톤 체호프(Anton Chekov, 1860~1904)는 현대적인 희비극을 쓴 최초의 위대한 극작가이다. 체호프의 희곡들은 당시의 관객에게 혼란을 주었다. 체호프의 작품들은 클라이맥스 구조에서 볼 수 있는 중심적인 극 행동을 가지지 않았으며, 에피소드적인 구조도 아니었다. 체호프의 희곡들은 비(非)행동의 드라마이다. 체호프는 그가 보는 그대로의 인간의 조건—외롭고, 이해할 수 없고, 스스로의 무지에 갇혀 있으며, 결국 실패할 수밖에 없는—을 극화했다. 체호프의 작품은 결국에는 자신들의 삶과 러시아를 바꾸어 놓을 변화가 다가오고 있음을 인지하지 못한 채 살고 있는 방종한 러시아 귀족들을 그린다. 체호프의 희곡들은 실망과 혼란의 드라마이다. 그 어떤 쉬운 결말도 있을 수가 없다. 〈갈매기(The Seagull)〉(1896)에서 모든 인물이 사랑과 예술적인 만족감을 찾지만 그 누구도 성공하지 못한다. 〈바냐 아저씨(Uncle Vanya)〉(1899)는 모든 인물이 절망하거나 포기하는 것으로 끝이 나며, 〈벚꽃동산(The Cherry Orchard)〉(1904)에서는 인물들의 삶의 중심을 상징하는 과수원을 잃게 된다. 관객들은 인물들이 바라고 꿈꾸는 것과 그들이 자아 실현을 위한 시도의 공허함 사이의 간극을 목격한다. 공허한 삶 속에서 의미를 찾으려고 애쓰는 가운데에도 우리의 삶이 자기 기만을 바탕으로 유지되고 있다는 희비극적인 진실은 〈갈매기〉에서 마샤의 대사에 잘 요약되어 있다. 마샤는 슬프지만 코믹한 대사에서 이렇게 말한다. "나는 내 삶을 애도하는 중이에요."

초연 당시 체호프와 위대한 연출가 콘스탄틴 스타니슬랍스키는 서로를 이해하지 못했다. 체호프는 스타니슬랍스키가 자신의 희곡 속의 역설적인 코미디를 온전히 이해하지 못한 채 진지한 드라마로만 무대화했다고 생각했다.

> "삶은 답이 없는 문제이다."[7]
>
> — 안톤 체호프

▲ 〈갈매기〉(2008)에서 자신의 삶을 애도 중인 마샤[조 카잔(Joe Kazan) 분]는 의사인 도른[아트 말릭(Art Malik) 분]에게서 위로를 구한다.

7 Robert Corrigan, *The Theatre in Search of a Fix* (Delacorte Press, 1973), 125–126.

란 얼마나 아름다운가. 저런 사람들이 사는 새로운 세상은 얼마나 아름다울까."라고 감탄한다. 그녀의 아버지, 프로스페로는 "너에게는 새롭겠지."[8]라고 응수한다. 미란다의 순진하지만 잘못된 생각에 반어적으로 비꼬며 대답하는 것이다. 프로스페로의 말에 씁쓸한 진실이 담겨 있음을 알지만, 관객은 이 대사에 웃음을 터뜨린다. 진실에는 양면이 있다는 이러한 인식으로 인해 〈태풍〉과 같은 작품들은 오늘날의 관객에게도 공감을 얻는다. 셰익스피어의 다른 작품 중 〈이에는 이〉, 〈끝이 좋으면 다 좋아(All Ends Well That Ends Well)〉는 해피엔딩으로 끝나지만 여전히 불편한 내용들이라 '문제극'이라고 불린다. 희극적인 요소들을 끌어들이고 있는 진지한 드라마는 언제나 설명을 필요로 한다.

> ### 생각해보기
> 살아오면서 기쁨과 슬픔을 동시에 느꼈던 적이 있는가?

17세기 이후 점점 더 많은 수의 희곡이 신고전주의 장르 규칙을 깨뜨렸고, 이러한 형식을 묘사할 수 있는 이름을 찾기 위해 평론가들은 고심했다. 눈물 짓게 하는 코미디, 센티멘털 코미디, 그리고 프랑스어인 드람(drame, 진지한 드라마)이라는 명칭이 고려되었다. 이러한 작품들은 대부분 혼합된 형식이기는 했지만, 지금의 의미의 희비극은 아니다. 그러나 이러한 작품들이 수적으로 증가하고 있었다는 것은 규모가 더 커진 사회에서 가치관은 진화하고 있었으며, 극작가들은 고착된 도덕적 비전을 강요하기보다는 인간이 사회적 계급체계에서 확실한 자기 위치를 가지지 못하는 세계의 불확실성을 희극이나 비극보다 더욱 잘 표현할 수 있는 형식을 찾고 있었음을 보여 준다.

현대의 희비극

인간의 존재는 젊음의 상실, 건강의 상실, 사랑과 재물의 상실, 그

8 William Shakespeare, *The Tempest*, V, 1, 183 – 184.

리고 궁극적으로는 생명의 상실 등 상실로 인해 그 특성이 드러난다. 이러한 엄중한 사실을 잘 알고 있음에도 불구하고 우리는 그 피할 수 없는 결과를 극복할 수 있을 것이라는 희망으로 삶을 지속한다. 우리는 승리를 거둘 때마다 기뻐하고 그 승리의 기억들을 음미하지만, 결국 우리 존재의 모든 중요한 순간들은, 더욱 넓은 관점에서 보자면, 달콤씁쓸하다. 희비극은 고통과 기쁨이 동시에 존재하는 순간을 포착하는 장르이다.

우리 이전의 많은 세대들은 엄격한 사회질서가 유지되며 우주 속에서 인간의 위치가 분명하게 정의된 구조화된 사회에서 살았다. 이들에게는 고통과 기쁨이 동시에 있을 수 있다는 것이 당연한 일이 아니었다. 사회 전체가 신들이 운명을 좌우한다고 혹은 죽은 후에 더 나은 삶이 우리를 기다리고 있다고 믿었던 때에는, 낙관주의도 우리의 수고도 결국에는 공허할 뿐임을 당연한 일로 여기지 않았다. 따라서 비극은 인간의 영웅성을 기념할 수 있었고, 코미디는 인간이 가진 극복의 힘을 기뻐할 수 있었다. 사회가 더욱 다양해지고 복잡해짐에 따라 인간의 삶에 의미를 부여해 줄 수 있는 단일화된 세계관과 가치 체계라는 개념은 신과 왕이 인간의 삶을 다스리던 과거의 유물이 되어 버렸다. 현대에 이르러 신, 종교, 그리고 정부의 권위는 의심받고, 과거의 안정적인 가치 체계는 부정되고 있다. 희비극에서 보이는 의미를 찾기 위한 소득 없는 탐색은 사실 진지하게 시작되었던 것이다.

제2차 세계대전 이후, 홀로코스트와 핵 폭탄은 어둡고 비이성적인 힘이 신이 떠나 버린 세계를 지배하고 있다는 것을 증명하는 듯했다. 그와 발맞추어 희비극은 더욱 어둡고 비관적으로 변해 갔다. 희곡들은 인간들이 의미 없음이라는 거대한 공허감에 휩싸임에 따라 더 이상은 서로 간에 소통이 불가능해져 버린 무의미한 세계를 배경으로 가지게 되었다. **실존주의**(existentialism)는 이러한 세계관을 반영한다. 실존주의는 20세기 중반에 유럽에서 발전된 철학 사상이다. 이 시기에 쓰인 희곡들은 체호프와 피란델로로부터 시작된 희비극적인 비전의 논리적인 연장으로 사실주의적인 무대 장치를 버렸다. 제3장에서 다루었던 〈고도를 기다리며〉(1953)에서 극작가 베케트는 행동이 부재하는 체호프의 글쓰기 방식을 한층 더 발전시켰다. 인물들은 연극 처음부터 끝까지 고도를 기다린다. 그러나 한편으로는 고도를 만난다 해도 그를 알아볼 수 있을지 알 수 없어 한

루이지 피란델로와 희비극

이탈리아의 위대한 극작가 루이지 피란델로(Luigi Pirandello, 1867~1936)는 인간의 삶은 시간과 변화의 지배 아래 있는 세계에서 영속성과 의미 있는 정체성을 찾는 노력이라고 생각했다. 그는 우리가 알고 있는 현실의 본질에 대해 질문을 던졌다. 그의 희곡들에서, 인물들은 안정적인 정체성을 유지하려고

그들이 쓰고 있는 사회적 가면에 갇혀 있다. 결국 그들은 시간에 배신당하고 자신의 운명을 바꾸려는 노력으로 인해 우스꽝스럽게 보이게 된다. 그의 유명한 수필 〈우모리스모(Umorismo)〉에서 피란델로는 연인 혹은 바람둥이 남편의 마음을 붙잡기 위해 머리카락을 빨갛게 물들이고 화장을 두껍게 하는 나이

든 여자를 묘사한다. 시간의 파괴력에 맞서는 그녀의 전투는 그녀의 절망감에 있어서는 비극적이지만, 그녀의 행동 자체는 코믹하다. 우리는 그녀를 동정하지만, 그녀는 한편으로는 광대이다.

다. 이것이 이 작품의 희비극적 장치이다. 자기성찰이라는 장식은 사라져 버렸다. 이 인물들은 삶의 막다른 골목에 갇힌 광대일 뿐이다. 죽음 외에는 여기에서 빠져나갈 방법이 없다. 삶 속에서 자아를 실현할 수 있는 방법도 없다. 우리는 우리 자신의 삶을, 우리 자신의 환상을 공포 속에서 지켜보고 의아해할 수밖에 없다. 이것이 연극적으로 표현된 희비극의 패러독스이다. 즉 우리와 같은 고통 속에 처해 있는 다른 사람을 보고 웃을 때, 우리 자신의 존재가 얼마나 비극적인지를 더욱 날카롭게 깨닫게 되는 것이다.

생각해보기

어떤 주제를 다루기에 적합한 장르가 따로 있는 것일까? 어떤 주제들은 그 속성상 다루는 방법이 따로 있는 것일까?

멜로드라마

HOW 멜로드라마는 어떤 이유로 광범위한 대중적 인기를 얻고 있는가?

멜로드라마에는 대중을 즐겁게 하는 세 가지 가장 큰 특징이 있다.

단순함, 자극성, 그리고 감상성

멜로드라마를 보면서 우리는 영웅에게 환호하고, 악당에게 야유를 퍼부으며, 역경에 처한 희생자를 걱정하고, 끝에 가서는 끔찍한 상황들이 해피엔딩으로 마무리된 것에 기뻐하며 눈물을 흘린다. 멜로드라마는 우리의 감정에 직접적으로 호소한다. 우리 마음 가장 깊은 곳에 있는, 때로는 비현실적인 불안감을 무대 위에 드러내고, 언

▼ 1867년에 초연된 존 데일리(John Augustin Daly)의 희곡 〈가스등 아래(Under the Gaslight)〉는 아래의 포스터에 보이듯이 기차 선로에 묶인 주인공을 구출해 내는 장면이 최초로 등장하는 미국 희곡일 것이다. 이 선정적인 장면의 효과는 19세기 멜로드라마와 무성영화의 주요 소재가 되었다.

제나 악은 응징을 당하고 선은 보상을 받는 결말을 보여 줌으로써 그 불안감을 잠재운다. 멜로드라마는 쉽게 접근할 수 있는 대중적인 장르로서 18세기에 시작되었지만 오늘날에도 일일 드라마, 서부 영화, 공포 영화의 형식 속에 남아 있다.

멜로드라마는 정서적인 만족감을 주는 단순한 도덕적 세계를 그린다. 인물들은 복잡하지도 않고, 갈등을 겪지도 않는다. 단지 선하거나 악할 뿐이다. 착한 사람들에게 닥치는 재앙은 그들이 어쩔 수 없는 외부의 세력으로부터 주어진다. 대부분의 경우, 악당의 사악한 계략에 의해 어려움을 겪게 되는 것이지, 착한 인물들 자신의 결함에서 기인한 것이 아니다. 멜로드라마의 영웅들은 자신에게 불어닥친 역경에 도덕적인 책임이 전혀 없다. 그들은 환경이나 악당의 나쁜 행동의 희생자일 뿐이다. 그들의 선한 본성과 역경 속에서도 행하는 자비롭고 숭고한 행동으로 인해 그들은 결국 행운을 맞이하게 되고, 부와 존경, 그 밖에 다른 보상을 받는 축복을 누리게 된다. 멜로드라마의 악당들은 관객에게서 동정심을 얻는 일이 거의 없다. 탐욕, 분노, 혹은 다른 부도덕한 이유가 동기가 되어, 악당들은 죄 없는 사람들에게 나쁜 짓을 한다. 이들의 행동을 정당화하거나 용서할 수 있게끔 하는, 그럴 만한 상황이나 인물에 대한 통찰력은 거의 찾아볼 수 없다.

선과 악의 대립이 악몽과 같은 공포와 최악의 시나리오라는 극단적인 상황 속에서 그려진다. 악당은 자신의 희생자를 공포에 떨게 하고 역경에 처하게 하기 위해 상상을 초월하는 행동을 서슴지 않는다. 자연적인 혹은 경제적인 재앙이 여기에 보태져서 인물들을 암울한 상황 속으로 몰아넣는다.

> 멜로드라마는 우리가 가지고 있는
> 가장 끔찍한 두려움을 극단적인 형태로
> 경험하게 하지만, 어쨌거나 모든 것이
> 결국에는 다 잘 해결될 것이라는 것을 알고 경험하게 한다.

19세기 연극에서, 멜로드라마는 관객이 압도적이고 직접적인 연극적 형태로 재앙을 경험하게 함으로써 관객의 감성을 자극했다. 정교한 특수 효과로 끔찍한 사건들—홍수, 산사태, 그리고 무너지는 다리—이 관객들의 코앞에서 일어날 수 있도록 했다. 오늘날 영화 사업이 그러하듯이, 당시의 극장들은 새로운 기술을 개발하여 더 많은 관객을 끌어들이려고 경쟁했다. 때로 새로운 특수 효과 기술을 독창적으로 개발했을 경우, 그것을 과시하기 위한 새 희곡을 쓰기도 했다.

이러한 재앙에 맞서 사랑하는 사람들—가족, 친구, 순진한 어린 아이들—을 향한 단순하고도 진실된 감정은 결국에는 그 어떤 역경도 이겨 낼 수 있는 우아함과 인간 관계의 상징이었다. 멜로드라마는 무대 위 인물들과 관객들의 눈물을 자아낸다. 자녀와 헤어졌다가 결국 다시 만나게 되는 어머니, 헤어질 수밖에 없었지만 서로를 다시 찾아내는 연인 이야기는 흔히 등장하는 시나리오이다. 도덕적으로 단순한 세계에서 눈물과 절절한 감정은 선인과 사기꾼을 구분하는 기준이 된다.

멜로드라마는 영국과 미국으로 건너가서 19세기 가장 인기 있는 대중 연극 형식이 되었다. 산업 혁명으로 인해 도시로 흘러 들어온 노동자 계층에게 특히 인기를 끌었다. 멜로드라마가 보여 주는 단

테크놀로지 | 생각하기

— 테크놀로지와 멜로드라마 —

19세기에는 예술을 포함한 삶의 모든 면에 과학을 적용하는 데 대한 관심이 높아졌다. 대중 잡지조차 연극에 새로운 테크놀로지가 적용되는 것을 기사로 다루었다. *Scientific American*의 편집자였던 앨버트 홉킨스(Albert Hopkins)는 "Magic : Stage Illusions and Scientific Diversions(마법 : 무대 위의 환상과 과학적 오락)"(1897)이라는 글에서 공연 예술에 과학이 적용되는 방식들을 기록했다.

19세기 멜로드라마는 대중 오락으로서 자극적인 요소들을 강조하였고, 따라서 재빠르게 새로운 테크놀로지를 끌어들여 사용했다. 제작자들은 더 많은 관객을 끌어모으기 위해 계속해서 좀 더 놀라운 무대 효과를 개발하는 데 힘썼다. 무대 위에서 벌어지는 폭발, 지진, 그리고 산사태는 관객들을 자리에 고정시켰다. 런던의 새들러

스 웰즈 극장(Sadler's Wells Theatre) 무대는 한때 장비를 완전히 다 갖춘 배들이 해상 전쟁을 벌이는 장면을 연출할 수 있도록 가로 약 30미터, 세로 약 12미터의 물탱크를 들여놓기도 했다. 특수 효과를 최대한 활용하기 위해서는 위험한 스턴트 연기가 필요했다. 멜로드라마의 인물들은 절벽에서 튀어나온 바위에서 바위로 밧줄을 타고 건너가거나, 전선 위에서 외줄타기를 하기도 하고, 절벽에서 바다로 뛰어내리기도 하고, 실제로 돌아가고 있는 전기 톱에서 불과 몇 센티미터 떨어져 매달려 있기도 하는 등의 방법으로 격렬한 감정적 반응을 관객으로부터 이끌어 내었다. 미국의 제작자이자 극작가인 스틸 매카이(Steele MacKaye, 1842~1894)는 당시 새로운 발명품인 전기를 사용함으로써 무대 테크놀로지의 발전에 이바지하였다. 회전 무대, 무대 위에

또 다른 무대가 얹혀 있는 엘리베이터 무대, 플라잉 시너리(flying scenery) 등이 빠른 무대 전환을 위해 사용되었다.

무빙 파노라마(moving panoramas)는 긴 천 위에 풍경을 그리고, 인물이나 마차 혹은 배 뒤에서 돌림으로써 장소 변화, 여행 혹은 추격의 환상을 만들어 내기 위해 만들어졌다. 영화(motion picture)가 발명되고 처음 2년 동안(영화가 내러티브 형식을 갖추기 이전에)는 필름을 사용하여 무대 위에 배경을 영사했다. 1898년에는 원근법으로 그려진 무대 배경 위에 달리는 열차를 비춤으로써 관객들에게 고속 열차에 올라탄 것과 같은 경험을 선사하였다. 이것은 영상과 무대 특수 효과를 결합한 것으로 초기 멀티미디어 공연이라고 할 수 있을 것이다.

멜로드라마의 기원

장 자크 루소(Jean-Jacques Rousseau, 1712~1778)는 그가 1762년경 집필한 희곡 〈피그말리온(Pygmalion)〉에서 인물이 독백 속에서 느끼는 감정을 표현하기 위해 음악을 사용했다. 오페라와 달리 모놀로그 속의 음악은 노래로 부르는 것이 아니었다. 대신 음악은 침묵을 강조하고 극적 내용을 반영하며, 그 순간 인물의 감정을 드러내기 위해 사용되었다. 오늘날에도 연극, 영화, TV 등에서 이러한 음악 사용을 발견할 수 있다. 오늘날 대부분의 영화에서는 극적 행동의 감정적인 효과를 극대화하기 위해 배경 음악을 적극적으로 사용한다. 독일에서 멜로드라마는 노래를 부르지는 않지만, 말로 하는 대사에 음악이 배경으로 깔리는 오페라 장면을 지칭하는 용어로 처음 사용되었다. 루소의 방식은 다른 작가들에게도 영향을 주었다. 극적 행동의 배경으로 음악을 사용하는 것은 몇 개의 극장만이 일반적 형태의 드라마를 공연할 수 있도록 허락했던 프랑스와 영국에서는 인가법(Licensing Act)을 피해 갈 수 있는 방법이 되기도 했다.

신문에 실린 선정적인 이야기를 대사 사이에 음악과 함께 공연하는 새로운 형태를 대중화시킨 것은 프랑스 작가 르네 샤를 길베르 드픽세레쿠르(René Charles Guilbert de Pixérécourt, 1773~1844)였다. 이것은 후에 프랑스에서 멜로디 드람(mélodie drame) 혹은 멜로드라마라고 불리게 되었다. 픽세레쿠르의 첫 번째 성공작은 1797년의 〈레 프티(Les Petits)〉였다. 그는 일반 대중 및 교육을 받지 못한 관객들을 대상으로 작품을 썼다. 특수 효과, 극대화된 감정, 그리고 도덕적 교훈에 대한 그들의 갈망을 만족시켜 주었다.

생각해보기

모든 성공적인 연극이 지적인 내용과 감정적 호소를 혼합시켜야만 하는 걸까? 아니면 감정과 지성 둘 중 하나에만 집중해도 좋은 연극이 될 수 있는 것일까?

순한 이상 세계는 삶의 터전이 바뀌고 무자비한 자본주의 행태로 인해 만연해 있던 사회적·경제적 어려움을 겪고 있는 대중들이 과거에 대해 가지고 있는 향수를 자극했다. 멜로드라마는 악의 근원을 외부의 힘에서 찾고 있기 때문에, 사람들로 하여금 자신들 주변에서 벌어지고 있는 사회 문제에 대한 책임으로부터 자유롭게 해 주었다. 멜로드라마의 해피엔딩은 이러한 드라마를 보기 위해 극장으로 몰려들었던 하층민들에게 희망을 주었다. 초기 무성영화는 멜로드라마를 일반 대중들이 즐길 수 있도록 해 주었고, 이 장르의 연극 관객들을 빼앗아 갔다.

아마도 시대를 막론하고 가장 인기가 있었던 미국의 멜로드라마는 해리엇 비처 스토(Harriet Beecher Stowe, 1811~1896)가 쓴 소설을 각색한 〈톰 아저씨의 오두막(Uncle Tom's Cabin)〉, 혹은 〈낮은 자들의 삶(Life Among the Lowly)〉일 것이다. 이 소설과 이 소설의 수많은 연극 각색은 극적인 플롯과 노예제도에 대한 비판적인 시선

◀ 노예 일라이자가 아기를 안고 얼어붙은 강을 건너 자유를 향해 대담하고도 위험한 탈출을 감행하고 있는 장면을 포착하고 있는 이 그림은 해리엇 비처 스토가 쓴 **톰 아저씨의 오두막**이라는 책에 실린 찰스 보어(Charles Bour, 1814~1881)의 석판화이다. 이 장면과 같은 격렬하고 드라마틱하며 감정적인 장면들 때문에 비처 스토의 소설은 19세기 멜로드라마 연극에서 각광받는 소재가 되었다.

무대 위에 비친 도시의 빈민층

청난 속도의 산업화로 인해 도시 빈민층이 생겨났으며 이것은 국제적인 현상이었다. 초기 멜로드라마 중 미국과 여러 나라에서 성공을 거둔 작품 중에는 뉴욕의 월락스 극장(Wallack's Theatre)에서 1857년에 공연된 〈뉴욕의 가난뱅이(The Poor of New York)〉가 있다. 이 작품은 도시에서 가난한 삶을 살고 있는 가족들의 슬픔과 역경을 그리고 있다. 이 작품이 어떤 경로로 퍼져 나갔는지에 대해서는 여러 이야기가 있지만, 아마도 최초로 공연된 것은 1856년 파리에서였을 것이다. 그 이후 다른 도시에서 공연될 때마다 제목이 바뀌고 그 도시 사정에 맞게 이야기가 변형되었을 것이다. 1864년 디온 부시코(Dion Boucicault, 1822~1890)는 이 작품을 〈리버풀의 가난뱅이(The Poor of Liverpool)〉와 〈런던의 거리(The Streets of London)〉로 각색하였다. 각 버전마다 그 지역의 특수한 문제들을 반영시킨 각색이었다. 멜로드라마는 어디에서나 그곳의 가난한 사람들의 문제를 극명하게 표현해 냈다.

으로 인해 남북 전쟁이 발발하던 무렵의 미국인들의 마음을 사로잡았다. 노예 일라이자가 남편과 아들과 헤어지게 되는 것, 아기를 품에 안고 자유를 찾아 북쪽으로 위험을 무릅쓰고 탈출하는 것, 사악한 노예 주인 사이먼 러그리의 폭력, 톰 아저씨와 리틀 에바의 단순하며 변하지 않는 진심은 관객들이 원하던 흥분, 감정, 그리고 감동을 선사했다. 이 연극을 통해, 미국의 백인들은 그 당시 가장 심각했던 문제를 생생하면서도 개인적인 방식으로 경험했다. 이 연극의 성공은 전쟁이 끝난 이후로도 오랫동안 지속되었으며, 1890년대에는 400개의 극단이 톰 아저씨 스토리의 이러저러한 각색들을 공연했다.

지금 멜로드라마라는 말은 억지로 짜낸 감상적이고 감정적인 이야기라는 이미지를 얕잡아보며 일컫는 데 쓰인다. 그럼에도 불구하고 관객의 불안과 공포를 드러내고, 선과 악이 쉽게 구분되고 그 각각이 정당한 대가를 받게 되는 이상적인 세계를 보여 줄 수 있기 때문에 멜로드라마는 오늘날에도 여전히 우리를 사로잡으며, 이 세계가 아무리 망가졌을지라도 자애로운 힘에 의해 움직이고 있다는 것을 느끼고 싶어 하는 우리의 가장 깊은 열망에 호소한다.

오늘날의 장르

WHAT 장르는 오늘날 관객들이 극을 이해하는 데 어떤 도움을 주는가?

오늘날 전통적인 장르 카테고리는 지금의 극작가들의 창조 방식을 규제하지 못한다. 오히려 반항과 혁신을 불러일으키는 작용을 할 수도 있다. 그럼에도 불구하고 여전히 장르는 독자로서 또한 관객으로서 우리가 연극 작품에 접근하는 데 유용한 틀로 사용되고 있다. 동네의 영화 대여점에 가 보면 영화들이 드라마, 로맨틱 코미디, 그리고 오늘날의 멜로드라마인 공포 영화, 공상 과학 영화, 그리고 서부 영화 등 연극에서 가져온 장르들로 분류되어 있는 것을 볼 수 있다. 이 장르들은 우리가 어떤 종류의 감정적인 경험을 하게 될 것인지를 대략적으로 안내해 주는 역할을 한다. 즉 우리가 감동을 받을 것인지, 무서워하게 될 것인지, 아니면 우리가 웃게 될 것인지 울게 될 것인지를 알려 주는 것이다. 우리는 지금도 극장에서 티켓을 사기 전에 우리가 코미디를 보게 될 것인지, 진지한 드라마를 보게 될 것인지 로맨틱한 스토리 혹은 삶에 대한 실존적인 성찰을 보게 될 것인지를 묻는다. 그런 다음 우리는 다가올 경험에 대해 스스로를 준비한다.

요약

HOW 유럽의 희곡 장르를 배우는 것이 희곡의 정서적인 효과와 세계관을 이해하는 데 어떤 도움을 주는가?

▶ 연극의 장르 혹은 드라마의 카테고리는 사회의 전통과 문화적 가치를 반영한다. 따라서 자신이 속한 문화권 바깥의 희곡과 공연 유형은 낯설고 신기하게 느껴질 수 있다.

▶ 유럽적 전통에서 장르는 드라마의 형식보다는 연극이 관객들로부터 어떤 감정적인 반응을 끌어내는가를 가리키는 용어이다.

▶ 예술가들은 장르가 자신들이 전하고자 하는 메시지에 방해가 된다면, 언제나 장르 카테고리의 경계선을 허물고 새로 세워 왔다.

HOW 비극은 서구 연극사에서 어떻게 진화해 왔는가?

▶ 비극은 인간 능력의 한계에 도전하는 우리의 싸움을 극화한다. 비극의 영웅들은 연극 속에서 벌어지는 일련의 사건들에 대해 기꺼이 책임을 지고자 하기 때문에 비극은 도덕적 교훈을 체화한다.

▶ 고대 그리스의 비극은 그리스 사회의 단결을 도모하는 데 중요한 역할을 했다. 르네상스 시대는 고대의 비극을 기독교 시각에서 새롭게 재해석했다. 엘리자베스 여왕 시대의 비극은 고전적인 규칙들을 지키는 대신 형식의 확장을 꾀했다.

▶ 많은 이들이 인간의 행동에 대한 가치 판단을 내릴 수 있는 고착화된 가치관이나 기준이 없는 오늘날 비극이 과연 존재할 수 있는가에 의문을 제기한다.

HOW 중세 시대와 스페인 황금시대의 장르들은 어떤 방식으로 그 시대의 가치관을 반영하는가?

▶ 가톨릭 교회가 유럽인들의 삶을 지배했던 중세 시대에는 다양한 장르의 종교 드라마가 지배적인 연극 형식이었다.

▶ 스페인에서는 16세기와 17세기에 일반 대중의 가치관과 취향을 반영하는 다양한 연극 장르가 개발되었다.

WHAT 코미디의 사회적 기능은 무엇인가?

▶ 코미디는 삶의 역경을 이겨 낼 수 있는 인간의 능력을 기뻐하고 축하한다. 코미디에서는 바보와 광대가 회복의 힘을 상징한다. 이러한 인물들을 통해 재생과 부활을 기뻐하는 것이다. 코미디는 사회와 개인의 행동을 교정하기도 한다.

WHAT 희비극이 현대적 장르인 이유는 무엇인가?

▶ 희비극은 분명한 가치관이 상실된 세계에서 불안과 즐거움이 공존하는 인간 삶의 조건을 포착해 낸다. 끊임없는 드라마틱한 긴장감 속에서 희극적인 것과 비극적인 것을 동시에 인지해 내는, 삶에 대한 아이러니한 관점을 드러낸다.

HOW 멜로드라마는 어떤 이유로 광범위한 대중적 인기를 얻고 있는가?

▶ 멜로드라마의 세계는 감정적인 만족감을 주는 동시에 지나치게 감상적이다. 멜로드라마는 선과 악을 선명하게 나누는 단순한 세계이다. 악은 언제나 벌을 받고, 미덕은 언제나 승리한다.

HOW 장르는 오늘날 관객들이 극을 이해하는 데 어떤 도움을 주는가?

▶ 오늘날 전통적인 장르 카테고리는 지금의 극작가들의 창조 방식을 규제하지 못한다. 그러나 여전히 우리가 드라마 작품들을 카테고리화하는 데 유용한 틀을 제공한다.

공연 전통 : 전설과 부활

WHAT　인도 산스크리트 연극과 그것으로부터 영감받은 공연 전통의 특징적
　　　　요소는 무엇인가?

HOW　마임과 코메디아 델라르테 공연 전통은 고대에서 오늘날까지 어떻게
　　　　진화해 왔는가?

WHAT　일본의 중요 연극 전통을 구분하는 것은 무엇인가?

WHAT　중국 경극의 주요 특징은 무엇인가?

WHAT　카니발 전통의 뿌리는 무엇이며, 카니발 전통은 어떻게 여러 시대에
　　　　걸쳐 적응과 변형을 거듭해 왔는가?

WHAT　전 세계적으로 인형 전통이 공동체에서 담당한 역할은 무엇인가?

공연 전통 : 살아 있는 문화유산

공연 전통은 거의 모든 문화에서 발견된다. 글로 쓰인 텍스트와 밀접한 관련을 맺는 공연도 있고, 형식상 거의 그 형태가 남아 있지 않아 기억 속에서만 살아남아 실천으로 전승되는 것들도 있다. 모든 공연 형식은 영원하지 않으며 시대에 따라 변한다. 위대한 공연자들은 그들만의 개별 흔적을 남긴다. 형식은 사회적 변화에 적응하며 청중들 또한 그것을 요구한다. 전통은 살아 있는 것이고, 이 세상의 모든 살아 있는 것들이 그러하듯이 생존하기 위해 진화한다.

공연 전통은 종종 강화된 연극성을 제시한다. 음악, 춤, 움직임, 가면, 정교한 분장, 의상 등이 통합되어 총체적 감각의 경험을 관객에게 제공한다. 요즘의 연극 예술가들은 점차 영감과 훈련의 원천을 고대 형식에서 찾고 있다. 물론 재료를 찾기 위해 다른 시대나 다른 장소를 탐색하는 실천은 우리 시대에만 국한된 것은 아니다. 제4장에서 살펴보았듯이 르네상스 시대에도 연극 모형(model)을 찾아 그리스와 로마의 황금시대를 탐색했었다. 동일한 방식으로 20세기 초 서구의 공연을 소생시키고자 했던 예술가들은 연기술을 탐색하기 위해 이 장에서 살펴볼 아시아와 코메디아 델라르테로 눈을 돌렸다. 포스트모던 시대는 전 세계 문화가 균질화되는 시대이다. 테크놀로지와 미지의 가능성의 시대를 맞아 우리는 다양성을 환영한다. 그것은 우리를 서로 연결해 주고 우리를 우리의 영적인 자아와 묶어 주는 형식, 제의, 공동체에 뿌리를 둔 전통이 보여 주는 다양성이다. 문화적 역사의 경로는 전통과 부활에 의해 기록되고, 혁신을 위한 도정은 종종 과거를 통해 이루어진다.

모든 공연 전통은 그 자체 규정된 관습을 지닌다. 그것은 연기, 훈련, 글쓰기, 디자인, 연출에 영향을 미친다. 그 각각은 자체 역사를 지니지만, 기원에 대한 분명한 기록이 없는 경우도 있다. 이 세상에는 수많은 공연 전통이 있기에 몇몇의 대표적인 모형만을 선택하는 것은 쉽지 않다. 이 장에서 제시하는 연극 형식들은 오랫동안 살아남았다는 점, 다양한 장소에 편재한다는 점, 영향력 혹은 그것들이 겪어 온 괴상한 도정 등을 고려할 때 특히 흥미를 끈다는 점에서 선택되었다.

1. 공연 전통 속에 통합된 요소들은 어떻게 강화된 연극성을 제시하는가?
2. 공동체와 제의에 뿌리를 둔 전통은 어떤 방식으로 우리를 서로 연결해 주고 우리를 우리의 영적인 자아와 묶어 주는가?
3. 왜 모든 공연 전통은 그 자체 규정된 관습을 지니는가?

인도 산스크리트 연극

시적인 인도 산스크리트 연극은 기원 전후 1세기 사이에 번성했다. 특정 연대와 역사적 배경을 분명히 파악하기는 힘들다. 산스크리트 연극의 전통은 브라마 신에 대한 신화적 기원을 추적한다. 브라마는 이 세상이 악덕으로 가득 차 있을 때 네 개의 힌두 베다(Veda), 즉 신성한 텍스트의 중요 부분을 담당했고 그것들을 다섯 번째 베다를 창조하는 데 결합시켰던 신이다. 그 다섯 번째 텍스트 혹은 베다는 나티아(natya), 즉 '연극'이라고 불린다.

> 전설에 따르면
> **나티야**는 다른 베다와 달리
> 모든 계급의 사람들이 이용할 수 있었고
> 모든 종류의 지식과 예술을 보유했다고 한다.

산스크리트 연극은 정교한 코드의 공연으로 발전했지만 그 희곡은 계속 공연되는 전통과 분리된 채 살아남았다. 우리에게는 오직 극적(dramatic) 텍스트와 '연극의 권위 있는 텍스트'를 의미하는 **나티아샤스트라(Natyasastra)**만 남겨졌다. 기원전 200년과 기원후 200년 사이 어느 땐가 기록된 나티아샤스트라는 고전적 산스크리트 전통으로부터 연극에 대한 정보를 제공하는 참된 백과사전이다. 신화 속 슬기로운 바라타왕(그의 100명의 아들들이 나티아를 최초로 공연한 사람들이었다고 전해진다)이 나티아샤스트라를 인정했지만, 나티아샤스트라는 잘 정립된 연극 실천을 기반으로 한 공연 규칙과 지식의 집적물로 간주된다.

> **나티아샤스트라**는 오늘날까지
> 인도 연극에 영향을 미치고 있다.

아리스토텔레스의 시학(*Poetics*)이 서양 비극을 이해하는 관점을 제공하는 것처럼, 인도 최초의 비평문인 나티아샤스트라는 산스크리트 연극과 이후 많은 인도 공연 전통을 이해하는 안내자로 기능한다. 시학과 나티아샤스트라는 글로 쓰인 공연 텍스트에 초점을 맞추지 않고, 생산된 공연의 모든 국면을 동등하게 전달한다. 어떻게 배우를 훈련시키고, 역할 유형의 다양성을 어떻게 공연해야 하는지, 어떤 종류의 분장을 하고 의상을 입어야 하는지, 어떤 연극 공간이 공연에 적합한지, 심지어 이상적 관객을 만드는 것이 무엇인지도 다루고 있다. 나티아샤스트라의 영향을 받은 인도에서는 서구와 달리 글로 쓰인 극적 텍스트를 중점적으로 강조하지 않는다. 다른 많은 아시아 국가들처럼 인도에서도 연극과 춤의 연결이 유동적이며,

가장 전통적인 연극 형식은 음악 반주에 맞춰 공연된다. 인도의 고전적 춤 형식은 성스러움과 관능을 섞은 사찰 무용에 뿌리를 두고 있다. 영국 식민지(1858~1947) 시절 이러한 사찰 무용은 인기를 잃었다. 독립 이후 예술가들은 나티아샤스트라를 찾아 그것의 부활과 재건을 도왔다.

라사 이론

나티아샤스트라는 서로서로를 비교하고 보충하는 취미 혹은 풍미인 **라사**(rasa)의 이념을 소개한다. 서양 장르에 정확히 상관된 것은 아니지만, 라사 각각은 서로 다른 분위기나 느낌을 제시한다. 희곡은 라사를 혼합해야만 하고, 좋은 산스크리트 드라마는 하나의 라사 혹은 분위기가 지배적이라도 여덟 개의 라사, 즉 사랑, 환희, 슬픔, 분노, 영웅주의, 두려움, 혐오, 경탄을 제공할 것으로 기대된다. 연극을 만드는 실천가들은 셰프가 식도락가를 위해 풍미 혹은 라사를 섞어 사치스런 식사를 만드는 것처럼 관객들을 위해 한 편의 작품을 준비한다. 그들은 공연의 현장과 분위기가 전체 효과에 이바지하도록 주의를 기울인다. 연극의 사건은 연극 예술가와 전문가들을 통합한다.

나티아샤스트라에 따르면, 가장 연극적인 사건은 그 안에 텍스트, 연기, 음악, 춤이 모두 결합되어 특이한 연극적 심미안을 만족시킴을 의미하는 다양한 정서적 경험을 창조하는 것이다. 이러한 관점은 아리스토텔레스가 희극과 비극을 분리된 장르로 명백히 구분하고 르네상스 시대 신고전주의자들이 이들 장르는 결코 섞일 수 없

love
mirth
sadness
anger
heroism
fear
disgust
wonder

▲ 산스크리트 드라마의 라사 : 사랑, 환희, 슬픔, 분노, 영웅주의, 두려움, 혐오, 경탄

타고 보았던 것과 비교된다. 산스크리트 연극 공연의 최종 목표는 아리스토텔레스의 비극적 카타르시스처럼 감정의 정화가 아니다. 오히려 청중들을 평화와 성취의 감각으로 끌어가는 감각적 향연을 목표로 한다. 실제로 후에 인도 학자들은 '평화'를 아홉 번째 라사로 기술했다.

산스크리트 공연 관습

산스크리트 공연은 신에 대한 기도(신에게 바치기 위해 희곡을 연기한다), 극단 우두머리의 희곡과 곧 보게 될 공연자에 대한 설명, 청중들이 쉽게 공연의 허구적 세계로 들어오도록 도와주는 프롤로그를 포함, 많은 예비적 장치로 시작한다.

나티아샤스트라는 배우의 예술, 특히 움직임에 많은 장을 할애한다. 신체를 눈, 머리, 손, 사지(四肢) 등 부분으로 나누고, 각각의 상이한 많은 포지션(position)을 묘사한다. 포지션은 결합되어 서로 다른 감정 상태를 재현한다. 춤은 공연의 일부이고 노래는 드럼과 심벌즈가 반주하고 피리는 인물을 소개하거나 극 행동의 분위기를 강조하는 등 서로 다른 목적을 위해 사용된다.

나티아샤스트라에는 설명이 없기 때문에 공연에서 의상, 세트, 받침대, 연기, 춤과 음악이 어떠해야 하는지를 정확히 이해하기 위해서는 여전히 많은 추측과 해석이 필요하다. 나티아샤스트라에는 사각형, 직사각형, 삼각형의 세 개의 무대가 지시되어 있다. 그중 직사각형 무대가 추천되는데, 그 이유는 가시선(可視線)이 우수하기 때문이다. 장면의 장소는 거의 빈 공간에 집, 사찰, 산을 재현하는 간단한 세트로 표현된다. 배우는 새로운 장소를 몸을 무대 이쪽에서 저쪽으로 움직여서 제시한다. 의상은 매우 장식적인데 인물은 그 유형에 따라 의상을 입는다. 분장은 배우의 얼굴과 몸에 사용된다. 분장의 색깔 역시 인물의 유형을 지시한다.

산스크리트 희곡

남아 있는 산스크리트 희곡은 시적인 운문의 극적 작품으로 다듬어졌다. 산스크리트 희곡의 주요 극 행동은 욕망의 대상을 얻기 위해 분투하는 영웅의 투쟁이다. 공연의 궁극적인 객관적 목표는 관객에게 행복감을 남겨 주는 것이기 때문에 영웅은 결말에서 항상 승리한다.

> **산스크리트 드라마**에서 영웅은 힌두의 생이 끝날 때
> 다음 세 가지 중 하나 혹은 그 이상을 성취한다.
> **다르마**(dharma) 혹은 의무, **카마**(kama) 혹은
> 통제된 감각적 쾌락, **아르타**(artha) 혹은 타자에게
> 제공하도록 허락받은 부(富)가 그것이다.

〈작은 진흙 마차(The Little Clay Cart)〉에서 극 초반 영웅 샤루다타는 관대함 때문에 가난하다. 존경받아 마땅한 관대한 본성 덕분

에 그는 부유하고 덕성스런 창부 바산타세나와 사랑에 빠지게 된다. 왕의 비열한 동생이 바산타세나를 탐하게 되고, 극이 진행되면서 샤루다타는 바산타세나를 죽였다는 이유로 재판을 받게 된다. 결국 진실이 밝혀져 왕은 폐위되고 연인은 함께하게 된다. 제목의 '마차'는 샤루다타 아들의 소박한 장난감이다. 바산타세나는 보잘것없는 마차도 굉장한 가치를 지닐 수 있다는 것을 보여 주면서 자신의 값비싼 보석을 그 안에 넣어 둔다. 희곡을 지배하는 라사는 사랑 혹은 관능이지만 스토리의 범위와 그 안의 수많은 인물들은 많은 다른 라사도 표현한다. 악당은 연인들에게 공포 상황을 만들고, 샤루다타의 익살스런 친구 같은 인물은 웃음을 유발한다.

다른 많은 전통 희곡들처럼 〈작은 진흙 마차〉는 마야(maya)라는 힌두 이념을 반영한다. 마야는 감각적 세계는 환영이라는 깨달음 대신 세속적 욕망에 애착을 갖도록 허락하는 힘을 말한다. 〈작은 진흙 마차〉는 사물은 처음 봤을 때와 같지 않다는 것을 보여 준다. 결말은 명쾌하고 사건은 행복하게 해결된다.

쿠티야탐과 카타칼리

공연 전통인 산스크리트 드라마가 거의 유실되긴 했지만, 인도에서 가장 오래 지속된 공연 전통 중 하나인 쿠티야탐(kutiyattam)은 10세기 이전부터 존재해 왔고 직접적으로 전해져 내려온 듯하다. 사

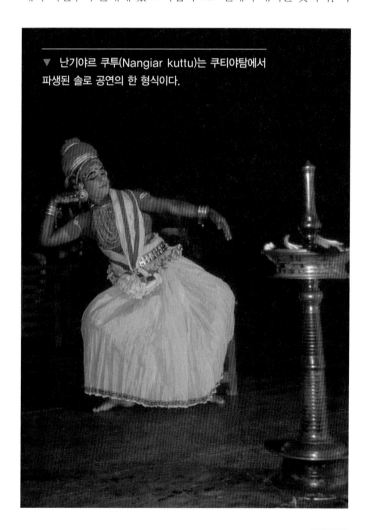

▼ 난기야르 쿠투(Nangiar kuttu)는 쿠티야탐에서 파생된 솔로 공연의 한 형식이다.

찰의 하인들이 쿠티야탐을 사찰에서 공연한다(제9장 참조). 재미있는 의상과 분장을 한 공연자들은 며칠 동안 계속되는 공연에서 섬세한 얼굴과 손 동작을 사용한다.

활력이 넘치는 17세기 형식인 **카타칼리**(kathakali)는 본래 전사 계급에 의해 공연되었었다. 카타칼리는 고유의 손 동작 언어, 생생한 무대 분장, 의상을 보여 준다. 제7장에서 카타칼리에 대해 더 자세히 살펴볼 것이다. 특히 라사의 이론을 연기술의 바탕으로 어떻게 사용하는지를 살펴볼 것이다. 이는 산스크리트 연기가 어떤 것이었는가에 대한 몇 가지 아이디어를 제공할 것이다. 나티아샤스트라와 산스크리트 드라마가 영향을 미친 카타칼리와 다른 형식들을 통해 사멸된 공연 전통을 볼 수 있다.

마임과 코메디아 델라르테 전통

HOW 마임과 코메디아 델라르테 공연 전통은 고대에서 오늘날까지 어떻게 진화해 왔는가?

서커스의 광대와 곡예술, 스탠드 업 코미디, 무성영화, 마임, 시트콤 배우들의 공통점은 무엇일까? 그것은 바로 이들 모두 자신들의 공연 양식의 기원을 오래전 유럽의 전통에서 찾는다는 것이다. 유럽 연극을 텍스트 중심의 연극이라고 생각하기도 하지만 최초로 쓰인 고대 비극보다 200년 앞선, 필사되지 않은 대중적인 연극 공연 형식이 존재했었음을 알 수 있다. 고대 그리스의 **마임**(mime)이 바로 그것이다.

고대 유적 속 마임의 전통

많은 학자들이 비극은 디오니소스 신을 축원하는 다산을 기원하는 제의에서 발전했고, 마임 공연은 그런 제의들을 조롱하거나 강렬함을 통해 익살스럽게 완화시켰다고 믿는다. 그리스의 익살스런 공연자들은 공연 전통을 확산시키면서 고대 지중해의 세계를 여행했다. 그들의 공연 전통에는 상투적 인물과 짧고 즉흥적인 익살 촌극, 폭넓은 신체적·곡예술적 유머, 마술, 음악, 음탕한 농담이 수반되었다. 이들은 종종 가면을 쓰고 두툼하게 덧댄 거대한 성기를 만들어 쓴 채 음란한 빈정거림을 덧붙였다.

그 누구도 로마의 마임, 희극, 소극, 대중오락이 그리스를 여행하던 공연자들에게 빚지고 있다는 점을 알지 못한다. 3세기경 남이탈리아 마을 아텔라(Atella)의 이름을 딴 아텔라 소극은 가면을 사용하고 상투적 인물이 등장한다는 점에서 그리스의 마임과 유사하다. 로마의 마임과 대중오락은 다양한 오락 형식으로 확장되었다. 더불어 로마의 **팬터마임**(pantomime) 형식도 발전했는데, 그것은 침묵의 스토리텔링 춤과 유사하지만 마임과는 다소 거리가 있는 공연 장르였다. 기독교가 확대되면서 마임은 고대 제의와 신을 조롱했던 것처럼 가톨릭 교회를 조롱했다. 이것이 비판과 검열을 야기했고, 마임은 중세 시기 지하로 숨어들게 된다.

코메디아 델라르테와 그들의 후계자

르네상스의 자유와 인본주의로 대변되는 16세기, 가면과 상투적 인물, 즉흥극을 보여 준 초기 아텔라 소극과 고대 마임을 닮은 형식이 나타났으니 바로 **코메디아 델라르테**(commedia dell'arte)이다. 코메디아 델라르테의 공연 전통은 이후 300년 동안 유럽 연극을 장악했고, 그 영향력은 오늘날에도 여전하다. 고대 형식과의 많은 유사성 때문에 몇몇 학자들은 코메디아가 숨겨졌다 나타난 직접적 후계자라고 믿는다. 어떤 학자들은 코메디아가 르네상스 시대에 새로 만들어진 것이라고 믿는다. 코메디아 델라르테는 처음에는 **코메디아 알림프로비조**(commedia all'improviso), 즉 즉흥 드라마로 불렸다. 하지만 전문 배우들이 보여 주는 엄청난 아르테, 즉 엄청난 기술이라는 점에 착안, 코메디아 델라르테로 불리게 되었다. 코메디아는 그 시절 다른 순수예술처럼 장인, 견습생, 가족이 세대에서 세대로 기술을 전수했다.

코메디아 델라르테의 공연자들은 즉흥극의 토대로서 각 장면을 짧게 요약한 플롯의 일반적인 개요에 해당하는 **시나리오**(scenario)를 사용했다. 시나리오는 가령 탐욕스런 부모에 의해 헤어진 젊은 연인이 다시 만나게 되거나 부자가 재산을 정교한 계략으로 사기당하게 되는 것처럼 늘 단순했다. 한때 무대 위에는 **라찌**(lazzi)라고 불리는 익살스런 무대 연기의 세트들이 존재했다. 여기서 배우는 익살스런 효과를 냈다. 라찌는 순수 슬랩스틱에서부터 곡예술에 가까운 스턴트, 시, 연설 등 모든 요소가 웃음을 끌어내는 데 집중된다. 배우들은 익살스런 순서를 집어넣어 관객들에게 활기를 주고 유머러스한 효과를 고조시키고, 지루한 공연을 구제할 필요가 있었다. 배우들은 배우생활을 하는 동안 동일한 전형적 인물을 연기했기 때문에, 즉흥극을 가능하게 하는 발화 패턴, 동작, 리액션에 통달했다.

Harlequin. Zany Cornetto.

Non,non,n'estime pas en courant en barbet, | Ie fay l'arbre fourchu, portant les pieds en l'ær, | Dy ce que tu voudras, ie feray des premiers
En clabaut ou mastin, me rauir Frāciſquine, | Pour (difpoſt) triompher en ſi haulte conqueſte | Au cōbat amoureux, que ſur tout ie pouchaſſe,
Ie veux eſtre pendu maintenant au gibet, | Et toy plus l'ourd qu'vn Ours, ne ſçaurois reculer, | Il n'eſt chaſſe en tout tēps ꝗ̃ de bōs vieux lumiers,
Si plus viſte que toyſur les mains ne chemine. | Ny aller en auant, tant tu és groſſe beſte. | Quiſçauēt des cōnils le terroir & la trace

▶ 코메디아 델라르테의 익살스런 하인이 등장한 장면을 묘사한 18세기 프랑스 판화. 왼쪽에서는 검은 가면과 짜깁기 패턴의 옷으로 알 수 있는 아를레키노가 그 유명한 곡예술 스턴트를 공연하고 있다.

코메디아는 인물이 말을 할 수 있도록 입은 노출시키고 얼굴을 절반만 가리는 가죽으로 만든 그로테스크한 가면을 사용했다. 하지만 언어는 신체적 표현에 비해 부차적인 것이었다. 모든 가면이 있는 양식들처럼 코메디아는 확장된 양식화된 움직임을 요구했다. 여성과 젊은 연인을 제외한 각각의 인물은 특별한 특징을 지닌 특수 가면에 의해 재현되었다. 각각의 인물에 속하는 움직임 패턴이 학습되고 한 공연자 세대에서 다음 공연자 세대로 전수되었다.

코메디아의 공연자들은 16세기 이탈리아 대중들의 연인이었다. 공연자들의 익살은 귀족과 평민 모두를 즐겁게 해 주었다. 이들은 거리 한쪽 구석에서도 공연했고 궁정에서도 공연했다. 코메디아 극단들은 대부분 무대로 전환될 수 있는 마차를 타고 마을에서 마을로 이리저리 돌아다녔다. 극 중 인물도 대부분 지역민들이 쉽게 알 수 있도록 지역의 특성을 재현했다. 카트린 드 메디치(1519~1589)는 프랑스의 헨리 2세(1547~1559 재위)와 결혼한 후 그녀가 이탈리아에서 애지중지하던 것들을 프랑스로 가져왔다. 그중에는 코메디아 델라르테도 있었다.

이탈리아의 공연자들이 프랑스에서 사랑받기 시작한 것은 그리 오래전 일이 아니다. 이탈리아의 공연자들은 프랑스의 연기와 극작을 탈바꿈시켰다. 프랑스의 배우들은 감칠맛 나는 스타일을 모방했고, 몰리에르의 최초의 희곡은 실상 글로 쓰인 코메디아 델라르테의 시나리오였다. 처음에는 영국 신교도들에게 환영받지 못했지만 코메디아는 17세기 후반 영국에서도 대중적인 인기를 끌었다. 16세기부터 19세기를 관통하며 유럽의 많은 지역에서 코메디아 델라르테는 오늘날 TV 시트콤만큼이나 인기를 끌었다. 대중매체가 등장하기 이전 모두에게 쉽게 접근할 수 있는 오락물을 제공한 것이다.

코메디아의 진화

모든 다른 전통들처럼 코메디아도 시간이 지나면서 사회적 변화에 반응했고 다른 형식으로 변형되었다. 1760년 즈음 프랑스에서는 이탈리아 태생의 코메디아 공연자는 거의 찾아볼 수 없었다. 그들의 감칠맛 나는 순박한 공연은 프랑스식으로 정련되면서 희생되었다. 코메디아의 인물과 시나리오는 이탈리아와 프랑스에서 창작된 희곡 속으로 통합되었다. 하지만 배우의 전통이 글로 쓰인 텍스트로 통합되자 코메디아를 최고로 자리매김시켰던 생생한 신체성은 사라졌다.

16세기 후반 영국에서는 코메디아가 환영받지 못했지만 100년 후 영국인들은 코메디아를 수용했다. 18세기 초에 탄생한 영국의 팬터마임 형식은 두 개의 스토리 라인, 곧 전통적 코메디아 시나리오와 신화적 이야기를 서술하는 춤(narrative dancing)을 발견했다. 거칠고 곡예술을 보여 주는 법석 떠는 추적 장면 다음에 할리퀸은 마법의 지팡이를 흔들어 두 이야기를 녹여 낸다. 이것이 수 세기 동안 영국에서 가장 대중적인 연극 형식이 되었다. 희곡은 제한했지만 팬터마임에는 제한을 두지 않았던 1737년의 인가법 덕분이었다. 크리스마스 팬터마임은 오늘날에도 여전히 공연되고 있다.

영국 팬터마임의 가장 위대한 공연자는 조셉 그리말디(Joseph

코메디아의 전형적 인물

시대를 지나면서 코메디아 인물들의 정해진 레퍼토리는 진화했다. 수전노이자 호색한이며 때로는 무력하기도 한 상인 판타롱은 젊은 연인들의 사랑을 훼방 놓는 아버지 역할을 맡는다. 현학적이고 점잔 빼는 지성적인 학자 혹은 의사인 도토레는 고상한 지식과 산문으로 가장하고 사악한 라틴어를 인용하며 멍청한 조언을 내놓는다. 허풍쟁이 군인인 카피타노는 실제로는 겁쟁이다. 좌절된 열정을 지닌 젊은 익명의 연인들(인아모라티), 공모자들을 혼내 주거나 도와주고 선동하는 하녀 무리, 계획을 세우고 조작하며 권위에 도전하는, 가장 활력 넘치는 하인 집단 등 몇몇은 교활하고, 몇몇은 바보이며, 몇몇은 잔인하지만 모두 익살스런 플롯을 전개한다. 하인들 중 가장 유명한 인물은 아를레키노(혹은 할리퀸), 브리겔라, 피에로, 풀치넬라(영어권에서는 '펀치'로 알려짐)이다. 이러한 인물과 역할은 익살스런 플롯으로 치환되어 끝없이 재활용된다.

Grimaldi, 1778~1837)이다. 그리말디가 만들어 낸 광대라 불리는 인물은 할리퀸의 지배적 위치를 빼앗고 새로운 도시 노동자 계급의 영웅이 되었다. 그리말디는 하얀 얼굴, 뺨 위의 붉은색 삼각형, 과장되게 칠해진 입술과 눈 주위, 우스꽝스런 가발, 밝은 패턴의 셔츠, 훔친 것을 숨길 수 있는 커다란 속주머니가 달린 배기팬츠 등 독창적인 광대 분장을 만들어 냈다. 이것이 오늘날 '조이(Joeys)'로 알려진 서커스 광대 전통의 시작이다. '조이'라는 이름은 텍스트가 존재하지 않는(non-text) 공연 전통 속에서 인물과 배우 사이의 연결을 설명한다.

프랑스 혁명은 자유를 찾은 시민 계급을 창조했다. 그들은 자신들을 반영한 무대를 보고 싶어 했다. 공정과 다양성을 반영한 쇼는 코메디아의 전통을 계속 이어 나갔다. 인가법은 무대 위 발화된 말의 사용을 제한했고, 새로운 마임 형식은 어떻게 전통이 사회적 상황에 적용되는지를 보여 주며 침묵으로 코메디아의 정신을 포획했다. 여기서 최초로 마임과 팬터마임이라는 용어가 교환가능하게 사용되기 시작했다. 또다시 한 명의 배우가 코메디아의 전통을 바꾸어 놓았다. 장 가스파르 드뷔로(Jean-Gaspard Deburau, 1796~1846)는 그리말디처럼 노동자 계급의 영웅인 피에로라는 인물을 창조했다. 피에로 역시 할리퀸 인물이 차지했던 주도적 위치를 빼앗았다. 피에로는 간단한 코메디아의 시나리오를 연기했고 항상 상류 계급으로 침투해 들어갔다. 키가 크고 마른 피에로의 의상은 넓은 소매와 큰 단추를 갖춘 부푼 하얀 슈미즈, 헐렁한 바지, 챙이 없이 꼭 맞게 재단된 검은색 모자였다. 이런 의상은 피에로의 하얀 얼굴 분장과 대비되었다. 오늘날 피에로를 떠올리게 만드는 이런 의상은 인물을 탁월하게 만들어 낸 배우의 창조물이다.

이후 세대에서 팬터마임 형식은 대중적 인기를 잃었고, 많은 공연자들이 뮤직홀과 보드빌 버라이어티 오락물 혹은 서커스, 더 나중에는 무성영화로 옮겨 갔다. 찰리 채플린(Charlie Chaplin, 1889~1977)과 버스터 키톤(Buster Keaton, 1895~1966)은 코메디아 전통의 위대한 계승자였다. 마르셀 마르소(Marcel Marceau 1923~2007)는 빕(Bip)이라는 인물을 통해 코메디아 정신이 최초로 구현된 후 400년도 더 지나 그것을 구체화했다. 코메디아는 이제 배우 훈련을 위한 도구가 되었고, 많은 공연자들이 그 형식을 부활시키려 한다. 주변을 둘러보면 어디서나 코메디아의 영향을 확인할 수 있다. 글로 쓰인 드라마, TV 시트콤(〈두 남자와 1/2〉에 나오는 베르타는 제멋대로인 코메디아의 하인을 직접적으로 계승하고 있다)의 인물과 플롯, 서커스, 우리가 다음 장에서 살펴볼 새로운 보드빌의 전통 속에서 말이다.

◀ 프랑스 배우 장 루이 바로가 19세기 마임으로 유명한 장 가스파르 드뷔로를 연기한 영화 〈인생유전(Les Enfants du Paradis)〉의 스틸컷. 이 영화는 제2차 세계대전 중 점령된 프랑스에서 촬영되었다.

역사와 전통의 플롯 짜기

우리는 어떻게 역사를 열거하는가? 제3장에서 극작가들이 그들의 이야기를 말하는 많은 방법에 대해 살펴보았다. 역사 역시 스토리텔링의 일종이다. 연극의 역사와 그 전개를 말하기 시작할 때, 우리는 말해야만 할 것과 말하고자 하는 요점을 배치하도록 도와줄 구조를 결정한다. 그리고 극작가가 그러하듯이 우리의 관점을 표현한다.

역사에 포함된 사건은 역사가나 문화에 의해 가치 있다고 판단된 것을 반영한다. 모든 것을 포함하는 역사란 결코 존재하지 않으며, 때문에 흥미롭고 가치 있는 연구에 대해 판단을 하게 된다. 어떤 역사를 말할 것인가에 대한 결정은 시대마다 달라진다. 50년 전에 쓰인 미국 연극사 책을 보면 비유럽 전통이나 비텍스트 전통은 거의 언급되지 않았음을 알 수 있다. 아프리카와 남아메리카도 거의 언급되지 않았을 것이며, 여성과 소수자들의 공헌은 주변적인 것으로 되어 있다.

극작가의 작품과 역사가의 작업을 가르는 중요한 차이 중 하나는, 역사는 사실에 근거한 스토리를 말한다는 점일 것이다. 하지만 '사실'이라는 바로 그 개념이 의문시된다. 특히 우리가 살아 있는 기억과 글로 쓰인 기록을 넘어 시간을 거슬러 올라갈 때는 그렇다. 누군가 역사라고 간주하는 것을 누군가는 신화라고 말할 것이다. 가령 누군가는 구약과 신약 속에 기록된 사건들을 사실이나 기적으로 생각하는 반면, 누군가는 그것을 영감을 주는 문

> 그 어떤 전통도 정적이지 않다.

학적 창작으로 본다.

우리가 역사를 표현하는 데 사용했던 모형은 우리가 손에 쥔 주제에 대해 어떻게 생각하는지를 보여 준다. 역사의 관점을 표현하는 가장 평범한 모형 중 하나는 시간선(timeline)이다. 그 안에서 사건들은 단일하고 선형으로 계속되는 진행 속에서 특별한 날짜나 시점(時點)에 위치한다. 중요한 날짜와 사건은 인과적으로 관련된 사건들이 연속된 결과로 나타난다. 하지만 시간을 이런 방식으로 조망하는 문화는 많지 않다.

기준이 되는 시간선은 장기간에 걸쳐 진화하여 특정한 창작 시기를 지니지 못한 수많은 공연 전통을 재현하는 데에는 적합하지 않다. 특히 글로 쓰인 기록 이전으로 거슬러 올라가는 전통의 경우 이것이 진실이다. 전통이라는 말 자체는 탄생 혹은 시작의 순간보다 지속적으로 전수된다는 점을 부각시킨다. 전통은 언뜻 보기에는 항상 존재해 왔던 어떤 것을 암시한다. 공연 전통에 대한 날짜는 대략적인 것이다. 산스크리트 **나티아샤스트라**의 텍스트는 400년이 넘는 기간의 날짜를 표시한다.

공연 형식은 새로운 공연자가 지각 변동을 일으키고 그들 시대와 문화적 흥미에 형식을 적응시킬 때 자연스럽게 변한다. 새로운 어떤 것을 통해 충분히 변화하는 시기를 우리는 어떻게 결정할 것인가? 한 형식이 끝나고 새로운 형식이 시작되는 때는 언제인가? 왔다가 사라지는 전통은 새롭고 예측할 수 없는 방식으로 미래 세대에게 계속해서 영향력을 행사한다. 한 지역에서 소멸되면 다른 지역에서 새로운 생명을 획득하면서 전통은 광범위하게 퍼져 나간다. 오늘날 이러한 현상이 증가하는 것은 전 세계적으로 소통하기 때문이다.

기준이 되는 시간선은 리얼리티를 포획하지 못하며, 삶과 죽음, 그리고 그 궤적에 대한 어떤 유형(有形)의 기록도 우리에게 남기지 않은 공연 전통의 재탄생에 대한 미묘한 분위기를 잡아 내지 못한다. 우리는 공연 전통의 역사적 진화를 재현하는 새로운 모형을 찾으라는 도전에 직면한다.

일본의 전통

WHAT 일본의 중요 연극 전통을 구분하는 것은 무엇인가?

다른 세계에서 온 환영처럼, 붉은 황금빛 부채를 쥐고, 작은 하얀 가면을 쓴 채, 황금색 머리장식과 겹겹의 아름다운 수가 놓인 가운을 입은 인상적인 인물이 무대로 이어진 매끄러운 나무로 만든 좁은 길을 천천히 미끄러져 나가는데 그 움직임을 거의 감지할 수 없다. 가면은 젊은 여성의 미묘하고 섬세한 특징을 보여 주지만, 중년 남성 배우의 강건한 턱이 그 밑에서 두드러진다. 일단 무대 위에서 그의 목소리는 낮고 쉰소리를 내며, 남성 코러스의 단조로운 노래가 그의 움직임에 반주를 한다. 무대 위에서는 높고 날카로운 피리 소리, 두 개의 북에서 나오는 간헐적인 비트, 이상한 캥캥거림을 연주한다. 노 희곡(noh play) 〈하고로모(Hagoromo, 깃털 외투)〉의 주인공은 천사다. 깃털 달린 망토를 입고 돌아오던 중 목욕을 하다가 어부에게 붙잡힌 천사는 축복의 춤을 춘다. 천사의 겉모습은 하늘과 땅의 결합을 가리키고, 천사는 인격화된 불교의 지혜를 제공한다.

노 연극

일본의 노 연극은 몇 페이지의 텍스트를 가지고 공연되는 고도로

▲ 노 연극에서 섬세한 여성 가면을 쓰고 아름다운 기모노를 입은 배우가 무대에 설치된 다리를 천천히 건너 주무대로 움직인다. 침묵 속에서 공연자가 보여 주는 긴장감은 의상의 아름다움, 무대 소품과 마찬가지로 예술로 가치평가된다.

불교와 신도가 공연 실천에 미친 영향

선불교는 쇼군의 궁정에서 비밀의식을 행하는 종교적 실천으로 인기를 끌며 노에 중요한 영향을 끼쳤다. 예술의 모든 국면은 형식적 단순함과 불교 이념에 반영된 숨겨진 신비를 뒤섞는다. 선(Zen)에서 가시적 세계는 환영일 뿐이다. 모든 사물의 본질을 향한 통찰, 즉 계몽은 오직 명상을 통해, 그리고 육체적 세계에 대한 집착을 버림으로써 얻어질 수 있다. 노에 대한 논문에서 공연자이자 작가인 제아미는 노의 두 개의 '기둥'에 대해 기술했다. 하나는 극적 모방인 모노마네(monomane)이고 다른 하나는 '축복'으로 번역될 수 있는 유겐(yūgen)이다. 이 두 개의 기둥은 구체적 리얼리티와 초월적 무형의 진리 사이의 균형을 이룬다. 이는 환영적 물질세계와 그것의 진실한 형이상학적 본질을 구분하는 불교와 유사하다. 오늘날에는 신비의 감정인 유겐이 노를 장악했고, 노는 제아미의 시대보다 한층 느린 보폭을 보이며 제의적인 것이 되었다.

노의 무대는 노가 강조하는 고요함을 예로 제시함으로써 불교의 감성을 실천에 계속 반영한다. 남성으로만 이루어진 노 전문배우는 여성 역할을 위해 자신들의 저음의 목소리를 억지로 꾸미려 하지 않는다. 이는 모든 리얼리티는 환영이라는 불교의 관점을 반영한 것이다. 가면과 무대 위 소품들 역시 연극적 환영을 거부한다. 배우의 얼굴은 항상 가면 밑에서 불쑥 비어져 나온다. 그래서 배우와 가면 속 이미지를 동시에 볼 수 있다. 배우가 들고 있는 부채는 검과 술 푸는 국자처럼 다양한 사물을 재현한다. 무대는 영혼과 연결되는 특별한 위치를 지시하는 한두 개의 세트를 제외하고는 텅 비어 있다. 무대 세트들은 항상 미니멀하게 구성되고 장소를 암시하며 각 공연에서 배우들에 의해 만들어진다.

노 연극의 많은 관습은 꿈의 영역에 속하는 감각을 강화하면서 시간과 공간을 공연한다. 그것은 무대 주변을 걷거나 먼 거리를 여행하고 새로운 곳에 도착했다고 간단히 진술하는 것으로 가능하다. 노에 등장하는 유령들은 리얼리티, 곧 삶과 죽음, 현재와 과거의 영역 사이에서 붙잡힌다. 그들의 기억이 그들을 땅으로 끌어오고 그들을 꾀어 과거의 사건을 다시 상연하게 한다. 노는 개별적 정체성을 분쇄한다. 인물들은 자신에 대해 거리를 둔 관찰자인 제삼자에게 말하고, 종종 8명의 코러스가 인물들의 대사(line)를 말하는데, 이는 가면을 통해 예상했던 것과 다른 연기와 춤을 배우들이 보여 줄 수 있도록 하기 위함이다.

신도는 고대 일본의 종교로 기원전 500년까지 거슬러 올라간다. 전통적으로 신도의 여사제는 무당 역을 맡았고 그들이 손에 쥔 부채나 꽃가지 등의 소품은 그들에게 접신될 영혼을 위한 도관으로 활용되었다. 노의 배우는 이러한 단순한 물건을 공연에서 계속 사용하는데 그것들이 지닌 제의적 기능에 주목한다. 희곡은 신, 악마, 인간의 영혼이 지상을 방문했음을 보여 준다. 공간 그 자체는 신도의 성체용기(그림 5.1)로 모형화된다. 하시가카리(hashigakari, 다리)는 무대(여기서부터 배우들이 입장한다)로 이어지는데, 영혼의 세계와 우리 사이의 통로와 같은 것이다(제9장 참조).

양식화된 제의적 형식이다. 노의 희곡은 춤, 움직임, 음악, 목소리 패턴, 가면, 의상을 포함한 공연 텍스트로서 세대에서 세대로 전승된다. 노 연극은 불교, 일본 신도의 종교적 실천, 14세기 일본 궁정 세계의 가치를 반영한다. 노 희곡은 분위기 혹은 감정을 시와 독특한 무대화를 통해 창조하고 극 행동이나 대화에 초점을 맞추지 않는다.

많은 제의와 공연 형식이 노를 창조하는 데 기여했다. 노는 쇼군(막부의 수장)인 아시카가 요시미치(1358~1408)의 궁정에서 고도로 정제된 예술로 진화했다. 당대의 공연자로는 카나미 키요츠구(Kanami Kiyotsugu, 1333~1384)와 그의 아들 제아미 모토키요를 들 수 있는데, 노의 창시자로 일컬어지는 이들은 그들을 찾는 엘리트 관객들의 기호를 영감의 원천으로 삼아 운문 텍스트를 썼다. 이 텍스트는 노 레퍼토리의 일부로 실재한다. 1603년에서 1867년까지 노는 중세 일본의 귀족 무사계급이었던 사무라이 앞에서만 공연되었다.

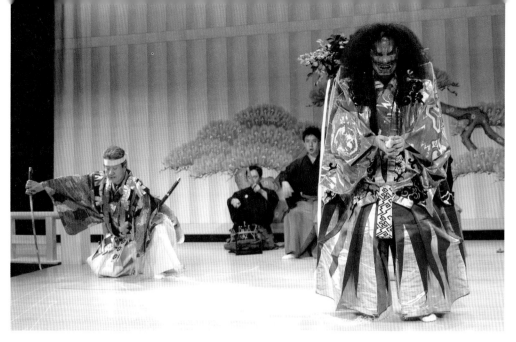

◀ 노 희곡 〈츠치구모(Tsuchigumo, 땅거미)〉. 사무라이 주군에게 병을 가져 다주는 땅거미의 영혼은 추방되어야 하는 존재다.

1 *The Art of the Nō Drama*, trans. Thomas Rimer and Yamazaki Masakazu (Prinston, NJ: Princeton University Press, 1984), p. 71

> ❝ 예술을 진정으로 **이해**하는 사람들은 그것을 **영혼**으로 지켜본다. 하지만 그렇지 않은 사람들은 그것을 단지 **눈**으로만 지켜볼 뿐이다. ❞
>
> ─노의 창시자 제아미, *The True Path to the Flower*[1]

노 희곡

노 희곡에는 다섯 개의 범주가 있다. 신의 희곡, 전사의 희곡, 여성의 희곡, 잡다한 희곡, 악마의 희곡이 그것이다. 각각은 가장 느리고 가장 세련된 것(신과 여성의 희곡)에서부터 가장 빠르고 가장 활발한 것(악마의 희곡)까지 두루 아우르는 서로 다른 감각과 역학을 지닌다. 이상적으로는 노를 공연할 때 기존 질서 속에 각각의 범주의 희곡을 포함시킨다. 공연은 조-하-큐(jo-ha-kyu)라고 알려진 리드미컬한 패턴을 반영해 진행되었는데, 조(jo)는 서론에 해당하고, 하(ha)는 전개부, 큐(kyu)는 클라이맥스다. 공연은 느린 움직임에서부터 빠른 움직임까지 노 공연의 모든 국면─희곡의 구조에서부터 배우의 모든 움직임까지─을 장악한다.

노 장르의 신, 전사, 여성, 악마는 주요 인물이다. 주요 인물이란 축어적으로는 희곡의 극 행동을 '하는 자'를 의미하는 시테(shite)를 말한다. 노의 주요 인물은 역사, 문학, 전설에서 가져온 인물들이다. 희곡의 전반부에서 그들은 보통 비천한 형식으로 등장하지만 이후 후반부에서는 영혼으로서 자신들의 진실한 본성을 드러낸다. 가면이나 의상의 변화가 그들의 변신을 재현한다.

많은 노 희곡이 덧없는 세계, 심지어 죽음에 매달려 있는 인물들의 열망과 슬픔에 초점을 맞춘다. 그래서 지상의 집착에서 풀려난 불교의 믿음을 집중 조명하는 것이 영혼의 휴식을 위해 필요하다. 여성의 희곡인 〈마츠카제(Matsukaze)〉에서는 젊은 여성 어부 두 명의 영혼이 수마 베이(Suma Bay)로 돌아온다. 그곳에서 만난 두 여성 어부는 궁정 시인인 유키히라와 사랑에 빠진다. 소금물을 퍼 올려 수레에 담으면서 그들은 그들을 남겨 두고 궁정으로 돌아간 유키히라와 이루지 못한 사랑 때문에 흘린 소금 눈물을 서정적 텍스트로 말한다. 결국 미칠 듯한 애수에 빠진 주인공 마츠카제는 지상의 사랑에 매달린다. 그녀는 진실한 불교의 행복에 눈이 먼다. 그녀의 영혼은 열망 속에 살아가지만, 결코 평화를 찾지는 못한다.

하나 이상의 의미를 지닌 단어, 이미지 패턴, 서정적 언어의 형식들이 노 희곡을 풍성한 상징으로 만들지만 번역하기 힘들게도 만든다. 당대 궁정 신하들은 알았을 유명한 시구에 대한 암시도 풍성하다. 단어로 된 희곡은 주제 내용과 그것이 자아내는 감정을 심화시킨다. 가령 마츠카제라는 이름은 '바람'을 의미하는 카제와 '소나무'와 '기다리다'를 의미하는 마츠가 결합된 것이다. 마츠카제는 잃어버린 연인을 기다리며 자신들의 사랑을 소나무 속 바람으로 묘사한다. 그것들은 두 개의 서로 엮인 분리할 수 없는 존재이다. 희곡은 또한 물의 이미지로 적셔진다. 여성의 소금 눈물과 그들이 모은 소금물이 그 예이다.

교겐

노의 파트너인 **교겐**(kyōgen)은 '광기의 단어들'을 의미한다. 교겐은 노의 무대를 공유하지만 자체적인 연기와 발화, 의상의 관습을 지닌 익살스런 형식이다. 노가 형이상학적 영역을 다룬다면, 교겐은

▲ 그림 5.1 노 연극의 배우들은 막이 드리워진 거울방 뒤에서 등장한다. 배우가 다리 위에 발을 들여놓으면 무대 위에 선 것으로 간주된다. 무대는 배우, 연주자, 코러스가 공유한다. 몇몇 세트 장식은 예외지만 기본적으로 무대는 텅 비어 있다. 무대 뒤쪽의 벽은 소나무 그림으로 덮여 있다. 이러한 무대는 모든 노 공연에서 사용되며, 특정 작품을 위해 변경되지 않는다.

노 뒤의 예술

노의 배우와 연주자들은 기술을 연마하는 데 일생을 바친다. 배우들은 노 가문에서 성장해 어릴 때부터 장인 예술가와 공부하며 전문 직업의 세계로 들어선다. 배우들은 **주요 역할**(시테, shite)이나 **부차적 역할**(와키, waki) 중 하나를 전문적으로 연마한다. 오페라 가수처럼 **노**의 배우들도 레퍼토리를 배우고 다른 배우들, 연주자들과 공연하지만, 보통은 한 그룹하고만 리허설을 한다. 공연이란, 단 한 편의 공연을 위해서도 적절한 캐스팅이 필요한 단일한 사건이다. 노의 배우들은 절대 은퇴하지 않는다. 나이가 든 공연자도 가장 도전적인 역할을 연기하는데, 그것은 거의 움직이지 않고도 깊은 감정의 환기를 불러오는 그런 연기이다.

노의 가면은 특별하게 처리된 나무로 조각되어 정교하게 색을 입히는데, 배우의 섬세한 움직임이 외적 표현으로 완벽하게 전환될 수 있도록 색을 칠한다(제7장의 사진 참조). 가면의 얼굴 특징은 전통적 모형을 따르지만, 각각 자신만의 삶을 간직하고 있다. 잘 보관된 가면들은 노 공연 가문의 한 세대에서 다음 세대로 넘겨진다. 풍성하게 직조하여 수를 놓은 노의 기모노는 공연자들이 보물처럼 다루는 아름다운 예술적 창조물이다.

구체적 세계와 연결되어 일상의 실수와 갈등, 바보짓을 보여 준다.

오늘날 교겐은 자체 프로그램을 공연하지만, 보통은 노 희곡 사이사이 공연되거나 그것을 보충하기도 했다. 과거에는 빠짐없이 전체를 공연하기 위해서는 보충해 주는 교겐을 포함, 모든 범주의 노 희곡을 공연해야 했다. 교겐 공연자들은 노의 배우들과 달리 서로 다른 공연 가문에서 태어나 공연을 시작하고 평민 역할로만 노 희곡에 등장하며 아이-교겐(ai-kyōgen), 즉 노 희곡의 두 개의 주요 부분 사이의 막간극을 공연한다. 모든 교겐 작품은 시적 언어보다는 구어체 언어를 사용한다. 아이-교겐은 노 희곡의 사건을 쉽게 이해되는 용어로 설명한다. 보통은 노 텍스트에 쓰인 것이 아닌, 교겐 배우들의 즉흥 연기로 전달된다.

교겐의 연기는 노의 연기만큼 섬세하지 않지만, 놀랍게도 형식화되어 있고 신체의 희극으로 양식화되어 있다. 교겐의 인물들도 가면을 필요로 하지만, 노에 비해 널리 사용되지는 않는다. 왜냐하면 배우의 얼굴 표현이야말로 희극에서는 본질적인 것이기 때문이다. 가장 일반적으로 쓰이는 가면은 동물 가면이다.

교겐의 인물은 주인과 하인, 남편과 아내, 아버지와 아들 같은 보통 사람들이다. 교겐에 등장하는 주인과 하인 같은 전형적 유형의 인물과 관련하여 교겐은 종종 코메디아 델라르테와 비교된다. 코메디아처럼 교겐에도 (전통적으로 또 지금까지도) 글로 쓰인 대본은 없다. 할리퀸처럼 타로카자는 주인을 속이는 영리한 하인이다. 이런 인물 주변을 순환하는 많은 플롯 라인은 코메디아의 시나리오와 나란히 놓일 만하다. 신들은 교겐에 등장할 때 축자적으로 그리고 은유적으로 땅에 강림하여 일상의 모욕을 감내하려 애쓴다.

노와 교겐 모두 일본에서는 국가의 보물로 간주된다. 정부의 지원 속에 계속 공연되며 팬들에게 보답한다. 전문 공연자들은 여전히 여성을 배제하고 남성이 주를 이루지만, 전문 공연 가문의 일원

이 아닌 아마추어 공연자들 중에는 노를 배우고 그 기술을 발전시키려는 여성도 많이 있다. 전통 내에서 실험에 대한 저항도 있지만, 일본의 연극 예술가들은 다른 실험들과 함께 셰익스피어와 베케트를 적용한 노 형식을 창조한다.

생각해보기

왜 호소력이 사라진 전통을 보존하는가?

가부키

일본의 또 다른 주요 연극 전통인 **가부키**(kabuki)는 심미적으로 노 연극과 완벽하게 상반된다. 노가 섬세하고 내향적인 반면, 가부키는 노골적이고 외향적이다. 노는 엘리트적이고 세련된 것이지만, 가부키는 대중적이며 뻔뻔하다. 노는 계몽에 초점을 맞추지만 가부키의 목적은 오락이다.

일본의 가부키 연극은 독특한 의상과 분장(이 장의 첫 번째 사진 참조)을 한 배우 중심의 전통을 지닌다. 아낌없이 쓴 무대 세트와 무대 장치, 일본의 역사를 다룬 감동적인 희곡 모두 대중 관객을 끌어들일 만큼 발전되었고, 유명한 공연자들의 재능이 집중조명되기도 한다. 가부키는 본래 일본 상인 계급에 영합한 장르였다. 일본 상인 계급의 부와 권력이 강해지던 당시 가부키는 그들이 여유 시간에 돈을 쓰는 장소였다. 가부키 연극 간 치열한 경쟁 때문에 가부키는 지속적으로 새로움을 추구할 수밖에 없었다. 세대에서 세대로 전승되면서 오늘날의 가부키 예술가들은 전통의 보존과 일본의 국보급 예술이자 수출 문화인 가부키의 동시대적 역할에 관심을 기울인다. 가부키의 독특한 공연 스타일과 상상적인 연극적 장치들은 여전히 관객들을 긴장시키고 전 세계 예술가들에게 영감을 준다.

가부키의 기원은 여사제를 자칭했던 오쿠니(Okuni, 1570년경~1610년경)까지 거슬러 올라간다. 오쿠니는 1603년경 말라 버린 카모강 바닥에서 과격한 춤을 쳤다. 영화와 족자 그림에 따르면, 오쿠니는 남성의 옷을 입고 기독교 묵주를 걸친 채 창녀와 밀회를 약속하는 장면을 공연했다. 그리고 이 공연을 가부키라 불렀는데, 그 본래 의미는 '기울다' 혹은 '정상 상태에서 벗어나다'이다.

> 오늘날 **가부키**라는 단어는
> **음악, 춤, 기술** 혹은 **테크닉**을 의미하는
> 세 개의 일본 문자로 이루어져 있다.

그 형식이 도쿠가와 막부의 사나운 지배에 분노한 거친 군중들의 마음을 흔들었다. 오쿠니의 춤은 1629년 막부가 여성 공연자들의 공연을 금지할 때까지 여성 매춘부들에 의해 모방되었다. 막부는 여성 공연자들의 관능적 형식과 그것을 보는 반항적이고 파괴적

▼ 교겐의 영리한 하인인 타로카자는 자신은 술에 취했거나 아내의 무릎을 베고 누워 있을 때에만 노래할 수 있다고 주인을 납득시킨다. 타로카자의 노래를 듣고 싶은 주인은 그가 술에 취할 수 있도록 술을 주고 편안하게 누울 수 있도록 자신의 무릎을 내준다.

▲ 가부키의 온나가타 배우인 타마사부로 반도 5세(Tamasaburo Bando V)는 여성의 우아함과 아름다움의 이상을 공연에서 완벽하게 완성한다.

인 청중들을 통제하려 한 것이다. 1652년까지 젊은 남성 매춘부들이 공연을 대신했는데, 그들은 오쿠니의 관능적인 춤을 빌려와 자신들의 것으로 성장시켰다. 막부는 1652년 이들의 공연 역시 금지시켰다. 오직 늙은 남성들만이 이러한 스타일의 공연을 할 수 있게 되자 가부키는 지금과 같은 형식, 즉 남성 배우들이 독점하는 형식으로 발전하게 된다. 하지만 가부키는 춤을 강조하던 초기 형식, 공연자들의 신체적 아름다움의 강조, 공연자와 관객들의 밀접한 관계를 그대로 유지하고 있다.

가부키 연기 관습

가부키의 연기는 공공연히 연극성을 표현하고, 그래서 배우들의 정체성이 인정된다. 의상은 종종 배우들의 가문을 드러낸다. 무대 보조자는 길고 고된 장면에서 배우들에게 찻잔이나 물컵을 가져다준다. 혹은 배우들의 옷을 매만져 배우들이 멋져 보이게 만든다. 무대 보조자들은 보통 검은 옷을 입으며, 자신들을 무대 위에서 숨기려 하지 않는다. 관객들은 그들이 보이지 않는다고 생각한다(이 장의 시작 페이지 사진 참조).

가부키에서는 움직임, 분장, 의상, 목소리 패턴을 통해 서술되는 서너 명의 기본 인물 혹은 역할 유형이 등장한다. 여성이 무대 위에서는 것이 금지되었을 때, 가부키는 여성 역할을 맡는 유형인 **온나가타**(onnagata)를 발전시켰다. 온나가타란 하얗게 분장하고 양식화된 검은색 가발을 쓴 채 여성 기모노를 입은 남성 배우가 이상화된 여성 역할을 연기하는 것을 말한다. 높은 톤, 노래하는 듯한 목소리, 부자연스럽고 우아한 움직임은 누군가의 말처럼 이들을 실제 여성이 대적할 수 없는 여성미의 계열체로 만들었다. 대부분의 온나가타 배우들은 그들의 경력을 통틀어 여성의 역할만을 연기한다. 전문 가부키 무대에서 모든 여성 인물은 남성이 연기한다.

가부키의 중심지인 교토-오사카와 에도(오늘날의 도쿄)의 유명한 두 배우가 서로 다른 대본으로 서로 다른 두 개의 남성 공연 스타일을 만들었다. 교토-오사카 지역의 배우 사카타 토주로(Sakata Tojuro, 1647~1709)는 부드러운 와고토(wagoto)라는 연기 스타일을 창조했다. 와고토는 고급 창녀와의 사랑과 가문의 의무와 사업 사이에서 갈팡질팡하는 일본 드라마 속 중산층 상인을 인물로 그려낸다. 와고토의 인물은 대부분 그 움직임이 여성적이고 부드러우며 높은 톤의 목소리로 말한다. 이들은 간단한 하얀 분장을 하고 수수한 색깔과 스타일의 기모노를 입는다.

에도에서는 배우 이치카와 단주로(Ichikawa Danjuro, 1660~1704)가 거친 아라고토(aragoto) 공연 스타일을 발전시켰다. 아라고토에서는 인간 모습을 지닌 신에서부터 영웅까지 초인간적 인물이 등장한다. 가부키의 세련된 국면 중 많은 부분이 아라고토 스타일과 결합된다. 아라고토의 인물들은 역사 희곡에서 발견되며, 쿠마도리(kumadori)라 불리는 대담한 붉은색과 검은색 분장을 하고 야성적인 형형색색의 의상을 입는다(이 장의 시작 페이지 사진 참조). 〈시바라쿠(Shibaraku)〉의 경우 아라고토 인물의 의상이 너무 커서 의상의 거대한 사각 어깨를 버틸 수 있는 철제물이 필요하다. 아라고토의 움직임은 광범위하여 모든 방향에서 공간을 차지한다. 거기에 사방으로 울리는 인물들의 목소리가 동반된다. 인물들은 그들의 초인간적 힘을 양식화된 결투 장면에서 보여 준다. 결투 장면에서는 단순한 밀침만으로도 배경음악에 맞춰 휘청거리는 20명의 공격자들을 날려 버린다.

가부키는 춤으로 시작되었지만, 배우들의 아름다움, 카리스마, 재능을 보여 주는 신체 움직임이 가부키 공연의 중심으로 남아 있다. 역할 유형의 신체성에 통달하는 것이 가장 중요하다. 가부키 배우들은 일본 전통 음악을 배우는 데서 훈련을 시작한다. 몇몇 가부키 솔로 작품은 거의 춤을 통해 전달된다. 모든 가부키 희곡에서 최고점은 **미**(mie)라 불리는 신체 포즈에서 포착된다. 장면 속에서 배우들은 감탄을 자아내는 신체적 지점을 포즈로 표현하는데, 나무로 만든 클래퍼(clapper) 소리가 그것을 강조한다. 열성팬들은 이러한 절정의 순간을 기다린다.

관객 만족시키기

가부키를 역동적으로 만드는 것은 배우와 관객 사이의 밀접한 유대

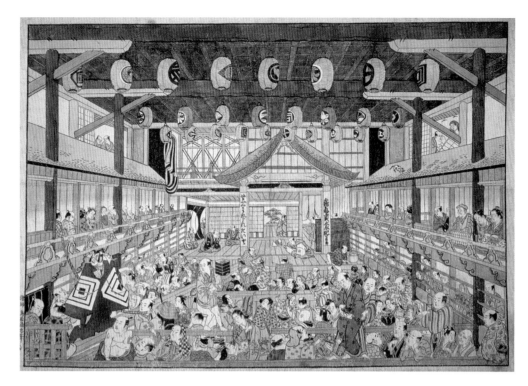

◀ 1743년경 키요타다(Kiyotada)에서 인쇄된 목판화. 옛 가부키 연극에서 보이는 배우 가까이에 자리 잡은 관객들, 그리고 청중들의 살아 있는 활력에 주목하라.

▲ 그림 5.2 가부키 연극의 배우들은 청중석을 가로지르는 화도로 등장한다. 극적 효과를 주기 위해 고안된 트랩, 엘리베이터, 회전 무대 등 기술 장치에 주목하라.

이다. 관객들은 항상 좋아하는 배우를 환호로 응원했고, 돈이나 상품처럼 보다 실질적인 선물을 제공하기도 했다. 공연에서 열성팬들은 **하나미치**(hanamichi, 화도, 그림 5.2 참조) 근처 자리를 차지하여 자신이 좋아하는 배우에게 조금 더 가까이 다가갈 수 있었다. 노에서 사용되었던 아래로 기울어진 다리가 가부키에서는 관객석을 가로질러 놓인다(제2장의 사진 참조). 하나미치(花道)라는 명칭은 열성팬들이 자신이 좋아하는 배우가 등장할 때 무대 위로 던진 꽃에서 유래되었다. 배우들은 등·퇴장 시 대부분 화도를 사용했고 중요한 말을 전하거나 유명한 미(mie)를 공연할 때도 화도를 이용했다.

관객들을 즐겁게 만들기 위해 가부키 배우들은 기꺼이 신기함과 연극적인 경이를 찾아냈다. 어떤 작품에서는 배우들이 관객들의 머리 위를 날기도 했다. 어떤 묘기가 일단 관객들의 호응을 얻어 내면 공연자들은 정교한 의상과 분장을 바꾸어 등·퇴장을 하면서 인물들 전체 배역을 연기하도록 요구받았다.

전기의 도움 없이도
가부키는 수많은 **기계 무대 장치**를 발전시켰다.
1736년 처음 사용된 엘리베이터 트랩,
1753년의 엘리베이터 무대,
1827년의 플랫폼 회전 무대가 그것이다.
각각의 장치는 **놀라운 전환**에 사용되고
상인 계급의 욕망을 **연극적 흥미**로 채워 주었다.

가부키의 레퍼토리는 광범위한 주제를 담아낸다. 하지만 희곡은 스타 배우들에게는 재능을 드러낼 가장 기본적이고도 중요한 수단

한국의 탈춤 전통 : 억압, 부활, 그리고 소생

한국 **탈춤**(t'alch'um)의 역사는 고대 공연 전통이 지속됨을 보여 준다. 탈춤('탈'은 가면을, '춤'은 무용을 의미한다)은 고대 한국의 가면을 쓰고 추는 춤을 말하는데, 그 기원은 샤머니즘적 제의에서 찾을 수 있다. 어떤 학자들은 탈춤의 기원을 기원전 5000년까지 추적할 수 있다고 말한다. 탈춤의 제의적 기원은 오늘날 고사에서 분명해진다. 고사는 공연보다 먼저 존재했던, 지방령을 숭배하던 제의적 의식으로 기괴한 가면을 쓰고 악령을 쫓아내는 것이다. 한국에서 초기 샤머니즘에 대한 믿음이 사라지면서 탈춤도 점점 세속화되었다.

탈춤에 등장하는 전형적 인물들, 곧 늙은 사제, 승려, 양반, 하인, 사자, 탕아, 노부부, 첩과 요부 등은 고대의 인간 유형을 재현한 것이다. 이들은 몇몇 기본적인 촌극 속에서 반복된다. 승려의 신앙심을 풍자하고 양반의 횡포를 모욕하며 종교에 반항한다. 평범한 농민들의 힘든 인생사를 보여 주고 혼인을 둘러싼 처첩 간 분란을 조롱한다. 음악은 한국 전통 악기로 연주되어 청중들에게 잘 알려진 음색과 리듬을 불러온다. 야외 공연은 보통 일몰 후 시작되어 밤새 공연되기도 한다. 탈춤은 즉흥적 성격의 공연이기에 수백 년 동안 풍자되어 화제가 된 사건과 이름이 삽입되는 것을 허락한다. 청중들도 공연에 끼어들어 익숙한 추임새, 풀림으로 장단을 맞춘다.

한국 전통극 중 가장 대중적 형식인 탈춤은 1910년 한일병탄 이후 완전히 멈추었다. 일본이 한국의 문화적 정체성을 구체화하는 공연 형식을 일절 금했기 때문이다. 일본은 1935년부터 1945년까지 가장 극심하게 야만적으로 한국을 억압했다. 한국말 사용은 금지되었고, 한국인들을 강제로 창씨개명시켰다. 한국의 젊은이들은 일본군에 징집되었고 많은 젊은 한국 여성들은 '위안부'로 차출되어 일본군의 전선으로 보내졌다. 일본을 지지하는 프로파겐더 희곡이 아닌 모든 연극은 금지되었다. 1945년 일본은 패망했지만, 1910년 이후 금지되었던 한국의 전통극은 잊히고 말았다. 한국의 분단으로 끝난 6.25 전쟁은 북쪽에는 좌익 연극을, 남쪽에는 서양극을 모방한 연극을 남겨 놓았다.

남한의 경우 상황이 안정되자 한국의 문화적 정체성을 회복해야 한다는 요구가 대두되었다. 그와 함께 탈춤이 부활될 수 있었다. 정부의 보존 발의와 학계의 연구, 국가적 축제를 통해 1950년대 말 반세기 만에 탈춤을 다시 볼 수 있게 되었다. 1964년 한국 정부는 탈춤을 '주요 무형 문화재'로 지정했다. 1970년대 정치적 억압 속에서 대학생들은 탈춤을 저항의 형식으로 활용했다. 그들은 인물 중 늙은 농민을 공장 노동자로 바꾸고, 양반을 정치적 인물로 대체했다. 이와 함께 1970년대 한국의 실험극 운동은 탈춤의 요소를 서양 고전 희곡 생산물과 함께 엮어 내는 방식을 찾아냈다. 탈춤의 제의적 요소를 결합하여 새로운 드라마가 쓰였다.

오늘날 다양한 전통으로부터 한국의 새로운 연극을 이끄는 예술가들이 나온다. 〈쿠킹(Cooking)〉(2004)은 고용주의 조카가 새로 부임한 후 조화가 깨지고 당황스런 상황에 처하게 된 레스토랑 주방에 관한 이야기를 느슨하게 보여 준다. 이전에는 청중들을 공연에 참여시키기 위해 직접 투사했다면, 〈쿠킹〉에서는 청중들의 참여를 위해 활기 넘치는 무대를 만들었다. 한국 타악기의 폭발적인 리듬을 보여 주면서 공연은 끝난다. 한동안 금지되었던 형식과 스타일이 융합되어 오랜 전통은 죽지 않았다는 것을 보여 준다. 이들은 간단히 탈춤을 진화시켰다.

▼ 〈쿠킹〉의 한국인 출연자들은 열정적인 북치기를 통해 초기 탈춤에서 보여 주었던 제의적 춤 드라마가 지닌 리드미컬한 북소리를 떠올리게 한다.

이었다. 전체 희곡을 한데 모으는 우두머리 작가의 지도 아래 팀에 속한 작가들 각각은 자신이 가장 잘 구성할 수 있는 장면을 집필했다. 희곡은 하루 종일 공연되었지만, 그중 가장 재미있는 장면은 관객들이 가장 많이 모일 수 있는 시간에 공연되었다. 오늘날 가부키 공연 시간은 하루 종일 공연되던 본래 형식과 달리 많이 짧아졌고, 가장 유명한 장면은 원전 희곡의 나머지 부분 없이 그것만 공연된다. 쇼군들은 가부키가 정치적인 발언을 하거나 당대 이슈를 언급하는 것을 금했다. 때문에 극단들은 동시대 주제를 드문드문 위장

생각해보기

남성만이 무대에 서던 전통에서 벗어나 이제는 여성에게도 동등하게 무대에 설 기회를 주어야만 할까, 아니면 오랜 전통이니 그들의 본래 관습을 유지해야만 할까?

했고 역사적 시대나 전설로 무대 배경을 바꾸었다. 이것이 가부키가 금지된 것을 피해, 가부키를 보는 관객들을 만족시킴과 동시에 당대의 대항문화에 참여하는 유일한 방법이었다.

오늘날 가부키는 과거 인기 있던 형식보다 한층 세련된 취향을 보여 주며, 계속 성장 중이다. 이치카와 에노스케 3세(Ichikawa Ennosuke III)는 열정적으로 하이테크 특수 효과를 사용한 '슈퍼 가부키'를 만들어 일본에 가부키의 인기를 다시 불러왔다. 슈퍼 가부키는 무대 위에 실제 폭포를 만들고 역동적인 무대 조명을 보여 주었으며, 길고 느린 문구를 잘라 내 한층 빠르게 진행되었고 동시대 일본어를 추가로 삽입했다. 1983년에 건립된 나고야 박물관 가부키는 전원 여성으로 이루어진 가부키 극단이다. 인생 그 이상을 보여 주는 가부키의 감정과 예술적 표현은 많은 곳에서 고도로 양식화된 생산물을 만들기 위해 선택되었다. 아리안 므누슈킨(Ariane Mnouchkine, 1939년 생)은 니나가와 유키오가 1985년 〈맥베스〉 제작에서 그런 것처럼 가부키를 빌려 와 1982년 태양극단에서 〈리처드 2세〉를 공연했다.

중국 경극

화려한 붉은색, 초록색, 파란색, 황금색 옷을 입은 한 떼의 곡예사들이 연속적으로 공중제비를 돌며 무대 위를 지나갈 때 심벌즈와 징이 울려 퍼진다. 경극에서는 음악, 춤, 노래, 연기, 마임, 볼거리가 풍성한 분장, 무술, 관습화된 인물들, 그리고 극적인 스토리텔링까지 끌어들인 신체적 기교와 흥분이 폭발한다.

시취의 역사

시취(Xiqu, 시는 '유희' 혹은 '게임'을, 취는 '멜로디' 혹은 '노래'를 의미한다)는 13세기부터 20세기 초까지 중국에서 발전한 다양한 연극 형식을 포괄하는 장르적 용어이다. 시취 형식에서는 두 가지 특징이 중심을 이룬다. 그중 하나는 음악성이고 또 다른 하나는 연기, 춤, 스토리텔링, 체조, 군무를 유기적 전체로 통합했다는 것이다. 전통적 중국 연극은 멜로디나 노래를 선택하고 배열함으로써 구조화된다. 시취 희곡은 대부분 노래로 이루어지고, 일부만이 암송되거나 말해진다. 공연 전체에 음악이 동반되고 타악기는 극적 긴장을 고조시키는 데 사용된다. 다시 말하자면 시취는 음악극 형식이다.

> **중국 경극**(Chinese opera)이라는 용어는 전통적 중국 연극을 묘사하는 데 사용되는 서구식 통칭이다. 이 **용어**는 다소 **잘못 적용된** 것이다. '오페라'는 노래를 강조하기 때문이다. 노래가 매우 중요하긴 하지만 전통적 중국 연극의 특징은 **음악성**과 전통적 중국 연극을 정의하는 많은 예술의 **통합성**이다.

— 동신 창(Dongshin Chang), 헌터 컬리지 연극학과 조교수

존재하는 시취 형식 수백 가지 중 다른 형식들은 각각 다른 지방에서 지역적인 인기를 얻는 데 그쳤지만, 쿤취(kunqu)와 징취(jingju)는 중국 전역에서 인기를 얻었다. 쿤산 지역에서 생겨난 쿤취의 기원은 6세기 중반까지 거슬러 올라가는데 고도로 정제된 시적인 시취 형식을 자랑한다. 쿤취는 17세기와 18세기에 전국적인

▲ 젊고 낭만적인 여성이 이끄는 〈모란정〉에서 여배우는 꿈속에서 사랑에 빠진 젊은 남성에 대한 열망을 표현하기 위해 그녀의 몸 전체를 사용한다. 섬세하고, 양식화된 손짓은 물 흐르는 듯한 소매를 우아하게 들어 올리는 동작과 마찬가지로 중국 경극이 보여 주는 전형적인 연기다. 둘 다 감정을 전달하고 공연에 아름다움을 더한다.

인기를 얻었다. 쿤큐의 레퍼토리와 공연 테크닉은 이후 많은 형식으로 흡수되었다. 중국 전역에서 다양한 지역 형식을 공연하던 사람들이 수도 베이징으로 호출되어 건륭 황제의 70번째(1780년)와 80번째(1790년) 생일을 축하했다. 이들의 양식이 혼합되어 징쥐 혹은 경극(Beijing opera)이라 불리는 형식으로 발전되었다. 그 후 징쥐는 쿤큐를 밀어내고 가장 인기 있는 중국의 전통적 연극 형식이 되었다.

시쥐 희곡의 주제는 익살스럽거나 진지한 것에서부터 판타지까지 모두 표현한다. 가령 〈모란정(The Peony Pavilion)〉(1598)은 사랑 이야기인데, 탕현조(Tang Xianzu, 1550~1616)에 의해 만들어진 고전적인 55개의 장면으로 이루어진 쿤큐이다. 두여랑은 16세 소녀로, 어느 화창한 봄날 폐허가 된 정원을 찾았다가 젊은 남자와 열정적인 사랑에 빠지는 백일몽을 꾼다. 두여랑은 꿈속의 남자를 그리다가 상사병으로 죽게 되지만, 희곡은 그녀가 사랑을 성취하는 도정을 추적한다. 곧 그녀는 다시 살아나 결국 꿈속의 젊은 남자와 결혼하여 가족과 함께하게 된다. 〈백사의 전설(The Legend of the White Snake)〉은 수많은 시쥐 형식으로 만들어진 판타지 이야기로, 평민과 아름다운 여인의 모습을 한 뱀과의 고대 사랑 이야기를 다룬다. 〈시랑, 어머니를 만나러 가다(Silang Visits His Mother)〉와 〈목계영, 우두머리가 되다(Mu Guiying Commands the Army)〉는 대중적인 징쥐 희곡인데, 주요 인물은 역사적 인물을 근간으로 한다. 인물들은 전쟁 시대 가족을 돌보는 문제와 국가를 지키기 위해 국가의 부름에 응하는 문제 사이에서 괴로워한다.

역할 유형, 분장, 의상, 세트

전통 중국 연극에서 분장과 의상은 매우 흥미롭다. 분장과 의상의

생생한 색감은 인물들을 정의하는 데 도움을 준다. 네 개의 기본적인 역할 유형이 있다. 남성(sheng, 생), 여성(dan, 단), 색칠된 얼굴(jing, 정), 광대(chou, 추)가 그것이다. 이런 역할 유형 각각은 사회적 계급, 나이, 기질, 전술의 실천을 통해 구분되는 하위 범주로 나뉜다.

분장과 의상은 세트 관습에 따른다. 특히 주목할 것은 색칠된 얼굴의 인물들이다. 이들의 얼굴은 정교하게 칠해진 소용돌이치는 선과 패턴으로 섬세하게 표현된다. 천 개 이상의 서로 다른 얼굴 패턴이 존재하지만, 관습에 익숙한 청중들에게 붉게 칠한 얼굴의 인물은 귀족 혹은 용맹한 인물을 의미하고, 흰색의 얼굴은 간교하거나 사악한 본성을 지시한다는 것을 알고 있다. 광대 역할 유형의 익살스런 본성은 코와 눈 주위를 희게 칠해 드러낸다.

중국 연극의 의상은 아낌없이 자수와 양단을 수놓아 사치스럽다. 의상 색깔, 패턴, 재단, 장식은 서로 다른 역할 유형과 그것들의 하위 범주를 구분하는 데 사용된다. 황제 일가는 특별한 노란 색의 옷을 입는다. 하위 계층이나 빈곤한 계층의 인물은 파란 색의 옷을 입는다. 부유층은 도포나 가슴 중간이 보이도록 재단된 조끼를 입는다. 황제는 용이 수놓아진 도포를 입는다. 관리와 장교들이 신는 높은 굽의 신과 두툼한 패드가 들어간 옷은 키를 커 보이게 만들고 사회 계급을 가리킨다. 등에 새겨진 삼각기는 그들이 이끄는 군대를 상징한다. 가벼운 옷으로 만든 길고 물 흐르는 듯 '떨어지는 소매'는 남성과 여성 역할을 연기하는 배우들의 움직임에 우아함과 아름다움을 더한다. 보석과 두건은 무대 의상을 한층 꾸며 준다.

시쥐에서는 책상 하나, 의자 둘, 그리고 붉은 양탄자 하나면 무대 세트로 손색이 없다. 배우들은 무대를 묘사하고, 관습화된 동작과 움직임을 통해 사건을 전달하고 인물을 묘사한다. 배우들은 상상의 문턱을 넘어 길을 보여 준다. 곧 배우들이 말을 타고 산을 오르

거나 내려오는 예정된 동작에 집중하면 그들은 채찍을 든다. 물결에 흔들리는 상상의 배에 올라타기 위해 배우들은 무릎을 구부렸다 편다. 등장, 퇴장 그리고 놀라는 움직임을 심벌즈와 징을 쳐 강조한다. 배우들은 극적 움직임 속에서 머리를 돌려 청중들에게 시선을 고정함으로써 중요한 순간을 강조한다.

음악과 배우 훈련

서양식 이름이 암시하는 것처럼, 시취 혹은 중국 경극의 영혼은 음악이다. 서양식 오페라와는 달리, 중국 경극은 특별한 음악을 작곡하는 것과는 상관이 없다. 대신 시취 각각의 형식은 자신들만의 모음곡을 가지고 있다. 연주가들은 작품을 위한 악보를 만들기 위해 모음곡 중에서 노래를 선택한다. 가수들은 자신의 음량에 가장 어울리는 음악을 선택하려 한다. 노래와 음악적 대화는 서양 사람들의 귀에는 약간 새되거나 부조화의 삐걱거리는 낯선 형식의 것일 수 있다. 단련된 귀로 들어 보면 음악을 전달하는 섬세함이 좋은 공연과 위대한 공연의 차이를 만든다.

시취의 배우들은 유년기에 훈련을 시작한다. 몇 년 후 목소리, 발동작, 몸짓, 움직임에서 기본적인 훈련이 끝나면 배우들은 그들의 신체적 특징과 재능에 의해 결정된 특별한 역할 유형에 집중한다. 그리고 나서 역할 유형의 인물들과 거기에 관련된 레퍼토리를 숙련되게 묘사하는 데 평생을 보내게 된다. 남성이 연기하는 여성 혹은 여성이 연기하는 남성처럼 의상의 교차는 일반적이다.

20세기와 그 이후

20세기 전통 중국 연극은 많은 변화를 겪게 된다. 문화혁명(1966~1976) 동안 다양한 시취 형식이 법적으로 금지되었다. 귀족적이고 부르주아적 내용을 지녔다고 생각되었던 탓이다. 그 틈을 메우기 위해 '혁명 모범극(yangban xi, 모형 오페라)'이 만들어졌다. 혁명 모범극은 일부 오래된 관습을 새로운 서구 영향과 결합시킨 것으로 공산주의 영웅과 무산계급을 찬양하려는 의도를 지닌다. 1976년 문화혁명이 끝날 때까지 오직 모형 오페라의 희곡과 그것에 기반한 작품만이 공연될 수 있었다. 많은 시취 배우들이 전통 형식과 결탁했다 하여 곤욕을 치렀다. 그런 이들은 작업장이나 감옥으로 보내졌다. 이후 시취가 주요 국가 유산으로 부활했지만, 이미 배우와 청중 세대 모두 사라진 뒤였다. 중국 문화국은 이제 실질 임금을 공연자들에게 지불하고 새로운 작품 창작을 독려하며 예술보조

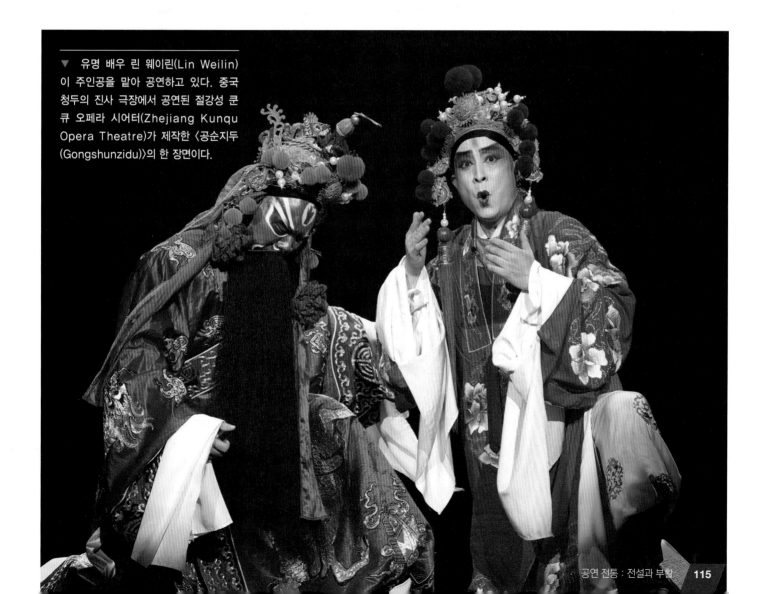

▼ 유명 배우 린 웨이린(Lin Weilin)이 주인공을 맡아 공연하고 있다. 중국 청두의 진사 극장에서 공연된 절강성 쿤큐 오페라 시어터(Zhejiang Kunqu Opera Theatre)가 제작한 〈공순지두(Gongshunzidu)〉의 한 장면이다.

유명한 공연자인 매란방(Mei Lanfang, 1894~1961)은 세상에 중국 경극을 소개했다. 매란방은 1919년부터 1956년까지 일본을 비롯, 미국과 소련을 순회 공연했는데, 거기서 그는 연극 선각자인 찰리 채플린, 콘스탄틴 스타니슬랍스키, 베르톨트 브레히트가 목격했던 것을 실제 공연으로 보여 주었다. 매란방의 실연은 서사극을 위한 브레히트의 관점에 영향을 미쳤다.

8살부터 경극을 배운 매란방은 이미 10대에 스타덤에 올랐다. 그는 중국 경극의 형식 안에서 혁신을 단행했다. 본래의 양식을 발전시키

"… 특히 중국의 예술가들은 제4의 벽이 있는 것처럼 연기하지 않는다…. 그들은 그들이 관찰하여 알게 된 것을 표현한다."

– 베르톨트 브레히트, *Alienation Effects in Chinese Acting*

면서, 그는 여성 역할의 노래, 춤, 무술에 통달했다. 새로운 작품들이 그의 위대한 재능을 위

한 도구로 창작되었다. 예술가들이 보통 단 하나의 역할 유형에만 숙련되는 것과 달리, 매란방은 황실 마나님이나 딸은 물론 여전사 역할까지 완벽하게 연기했고, 특히 명랑하고 매혹적인 후아샨이라는 새로운 여성 유형을 창조했다. 남성이면서 여성 역할을 맡는 공연자였음에도 불구하고, 매란방은 여성들이 무대에 서지 못했던 당시 여성 역할은 여성들에게 돌려줘야 한다고 생각했다. 아이러니하게도 이 때문에 남성 공연자들이 여성 역할을 맡지 않게 되자 매란방에게 명성을 가져다주었던 예술도 끝이 나게 된다.

금을 지원하고 있다. 2010년 국영방송인 중국 중앙 TV는 전국 학생 경극경연대회를 방송했다. 오늘날 몇몇 시취 형식은 고향 격인 중국을 비롯, 미국 내 중국인 공동체와 중국인 이민자들이 환영받는 모든 곳에서 번창하고 있다.

새로운 실험극이 시취에 대한 도전을 계속하고 있으며 새로운 관객층을 공략하고 있다. 최근 쿤큐의 고전인 〈모란정〉의 세 편의 서로 다른 제작물이 이러한 점을 잘 보여 주고 있다. 1999년 뉴욕에 기반을 둔 중국 연출가 첸 쉬정(Chen Shizheng)은 원본 희곡의 55개 장면을 모두 포함한 19시간 버전의 작품을 창작했다. 장면들은 다양한 양식과, 쿤큐를 포함하여 융합된 양식들로 공연되었다. 같은 해 미국 연출가인 피터 셀라스(Peter Sellars)는 축약된 4시간 버전으로, 중국 공연자들에게 연수받은 서양 배우들, 비디오 시퀀스, 그리고 전통 악기 음악과 탄 둔(Tan Dun)이 작곡한 신시사이저 음악이 뒤섞인 공연을 선보였다. 2004년 중국 문학계의 총아 케네스

파이(Kenneth Pai)는 젊은 쿤큐 공연자들을 영입해 9시간 버전의 희곡을 만들었다. 그는 내심 희곡의 본질을 보존하는 한편 새로운 젊은 청중들을 공략하고자 했다. 시취 공연 전통은 여전히 개혁에 도전할 수 있는 기회를 제공한다. 어쩌면 완전히 새로운 것을 탄생시킬 기회도 줄 것이다. 하지만 누군가는 여전히 이처럼 존경받는 형식을 실험하려는 예술가의 특권에 의문을 표하기도 한다.

생각해보기

만약 그런 사람이 있을 수 있다면, 연극적 전통을 소유하는 사람은 누구인가? 혹은 전통 속에서 혁신할 권리를 가지는 사람은 누구인가?

카니발 전통

WHAT 카니발 전통의 뿌리는 무엇이며, 카니발 전통은 어떻게 여러 시대에 걸쳐 적응과 변형을 거듭해 왔는가?

라틴아메리카를 가로지르는 카니발의 전통을 추적하면 고대 로마에서부터 중세 유럽을 거쳐 오늘날에까지 이른다. 카니발의 역사는 야만적인 압제의 상황 속에서도 공연 예술을 통한 문화적 표현의 필요성을 잘 보여 준다. 축제의 환각으로 시작되었던 것이 권위를 전복하기 위해 사용된 역할극과 성장(盛裝)을 통해 복합적인 혼성

의 연극적 전통으로 진화했다.

일반적으로 수용될 수 있는 태도를 초월하는 공동체의 기념일을 통해 거의 모든 사회공동체는 사람들이 울적한 감정을 터트릴 수 있는 열광적인 흥청거림의 기간을 공인한다. 우리 문화에서는 보통 그믐날과 할로윈이 그런 기간이다. 고대 로마는 1년 내내 이러한

사회적 기능에 봉사하는 축제를 열었다. 겨울이 지나 봄이 되는 것을 축하했던 사투르누스 축제는 그중 가장 사치스런 것이었다. 사투르누스 축제에서 사람들은 선물을 교환하고, 세상 모든 것이 동등한 시간으로 되돌아가는 섬세한 역할극을 함께했다. 노예들은 주인과 역할, 의상까지도 교환했다. 노예들은 주인의 식탁에서 식사를 하고 짧은 자유를 즐겼다. 기독교가 전파되면서 교회는 이러한 행사를 멈출 수 없다는 것과 개종시켜야 한다는 점을 이해했다. 그래서 교회는 축제를 수용해 기독교 제식으로 통합시켰다.

가톨릭 교회는 사투르누스 축제를 사순절 직전의 과격한 축제 행사로 전환했다. 사순절은 전통적으로 육식을 금했다. 카니발은 말 자체가 '고기여 안녕(farewell meat, carne vale)'을 의미한다. 중세 시대 사순절 전에는 연회를 벌이고 가면을 쓴 의상 파티를 했다. 지역 풍습에 의지한다는 축제의 본성은 다양화되었지만, 이런 관습은 이탈리아에서 유럽의 가톨릭을 거쳐 퍼져 나갔다. 스페인, 포르투갈, 프랑스가 전 세계에 식민지를 만들었을 때, 그들은 카니발 행사를 라틴아메리카로 가져왔다. 라틴아메리카에서 유럽의 전통은 아프리카 노예들의 문화적 영향력과 조우했다. 그리고 중국 노동자들과 노예계약서로 약정을 맺었다.

18세기 동안 유럽 식민지인들은 주로 사적인 가면 의상 파티를 통해 카니발 가장 무도회 행사를 식민지에서도 계속했다. 로마에서 사투르누스 축제 동안 노예들을 노동으로부터 해방시켰던 것처럼 많은 식민지 노예들의 주인은 카니발 기간 동안에는 그들에게 일을 시키지 않았다. 1년 중 일에서 해방될 수 있는 유일한 자유의 시간이었다. 기독교의 종교적 믿음을 위반하는 제식 숭배를 하지 않는

다면 아프리카 노예들도 카니발을 축하하도록 허락받았다. 아프리카 풍습을 반영하는—가령 축제 기간 동안 원형의 퍼레이드로 마을을 통과하는 고대 아프리카 전통 같은—노예들의 행사가 확립된 것은 오래전 일이 아니다. 식민지인들이 개인 연회에서 축하했던 반면, 노예와 그들의 후손은 카니발을 집 밖에서 이루어지는 살아있는 거리 연극으로 바꾸었다. 아프리카에서는 촌극이 공연될 때처럼 퍼레이드를 하는 군중들이 공연자들을 에워싼다. 아프리카 부족 축제에서 전형적으로 사용되던 깃털, 구슬, 풀로 만들어진 의상과 조각된 가면이 그랬던 것처럼 아프리카의 춤, 음악, 드럼 소리가 사순절 식전 행사에 함께했다. 이런 요소의 많은 부분을 오늘날 카니발 의상에서도 볼 수 있다.

정치적 거리 연극으로서의 카니발

1838년 노예제도가 끝난 후, 카리브해에서는 은유적인 전투가 종종 카니발 행사의 일부분으로 등장했고, 그것은 억압적인 권위 구조에 도전하는 것을 의미했다. 막대기 싸움, 노예들의 마당에서 벌어지는 전투 스포츠 오락은 반복되는 정교한 마임으로 안무되었다. 칼립소(calypso)의 요구-응답 형식(format)은 공적 참여를 의미하는 한편 자신들의 무용담을 도발적인 서정시로 허풍떠는 칼립소 가수들 간의 경쟁을 위한 재료로 사용되었다. 호전적 방식으로 식민지의 권위에 작살을 꽂고 공적 인물들을 풍자한다. 공연자들은 가면을 사용해 카니발 촌극에 드러난 행동에 대해 익명으로 보호받았다.

▼ 도미니크 공화국의 카니발 행사에 등장하는, 가면을 쓴 타이마카로스라는 인물이 산토 도밍고의 거리를 관통하면서 퍼레이드를 한다. 16세기경 유럽의 식민지 개척자들은 카니발을 히스파니올라 섬으로 가져왔다.

▲ 서인도 이민자 그룹은 카니발의 정신을 그들의 새로운 고향으로 가져왔다. 사진은 뉴욕 브루클린 미술관 앞에서
개최된 서인도의 날 행사 모습이다.

> **""** 일요일 자정이 지나면서
> **축제**는 평화로운 시민들의 잠을
> 유별날 것 없는 소란스런 야단법석과
> 왁자지껄한 유쾌함으로 깨운다.
> **철주전자**와 소금상자,
> 밴지(bangee)와 쉑쉑(schack-schack) 같은
> '우아한' 도구를 가지고 악단들은
> 마을에서 **퍼레이드**를 벌인다. **""**

– Port of Spain Gazette, 1849년 2월 20일 자

스틸 밴드(steel band)의 기원은
포악한 권위에 도전한 카니발의
창조적 대응에서 시작되었다.

영국의 식민지에서는 반복되는 막대기 싸움에 대응되는 언어적 요소가 코메디아 같은 형식을 통해 전개되었다. 도토레형 인물은 고상한 언어로 말하지만, 그의 말은 법의 통치에 대한 논리적 오류로 가득하다. 하층 계급의 익살스런 하인인 피에로 그레나데가 그에게 말할 내용을 제공한다. 그레나데는 지방의 방언을 즉흥적으로 사용하고 살아남기 위해 위트에 의지한다. 대화로 이루어지는 공연이 성장하면서, 지방의 진부한 인물들이 많이 추가되었다.

19세기 후반 노예와 그들의 후손은 백인 유럽 식민지 개척자들의 행사를 흑인 문화와 노예에서 풀려난 것을 축하하는 연극 행사의 요소들로 대체했다. 결국 백인들은 카니발 행사에 참여하는 것을 중단했다. 카니발의 월경(越境)적 본성은 거리에서 무법의 정신을 창조하기도 했다. 1883년 영국의 식민지 당국은 아프리카 북의 사용을 금지했다. 카니발의 즉흥적 본성과 조화를 이루며 연주가들은 대나무 막대기, 조개껍데기, 철로 된 쿠키상자, 쓰레받이로부터 도구들을 고안해 냈고 버려진 기름통을 타악기 표현을 위한 기구로 만들었다.

라틴아메리카 주변의 카니발은 조금씩 다른 형식으로 변주되며 하루 혹은 2주까지도 계속되었다. 어디에서나 노예와 사회 최하층민들은 유럽 사람들의 행사를 함께 선택했다. 이 지역에서 가장 오래된 전통 중 하나인 쿠바의 카니발은 한동안 휴일 중 하루, 구세주 공현축일인 1월 6일에 진행되었다. 하지만 지금은 카니발 기원의 정신을 반영한 혁명 축제로서 7월에 진행된다. 쿠바의 음악에서는 중국 나팔 같은 악기와 콩고의 북이 섞인다. 이는 아프리카의 뿌

리뿐만 아니라 이 섬에 유입된 수많은 중국 노동자들의 영향을 보여 주는 것이다. 또한 중국의 모티브는 쿠바 카니발의 시각적 요소에서도 나타나는데, 특히 카니발 중 높이 들어 올려 옮겨지는 커다란 등이 그것이다. 브라질의 카니발은 실제 19세기 중반, 늦게 전개되었는데, 1888년 노예들이 해방될 때까지는 기본적으로 폴카와 왈츠로 구성된 유럽의 행사였다. 삼바(samba)는 폴카, 쿠바의 느린 하바네로(habanero), 그 외 카리브 춤의 영향과 앙골라의 셈바(semba, 노예들에 의해 르완다에서 유입된 에로틱한 춤) 리듬이 융합된 것이다. 삼바는 20세기 초 리오의 빈민가에서 만들어졌다. 삼바의 리듬은 공연자들을 동시에 춤추고 퍼레이드하고 노래하도록 만든다.

그리고 리오의 카니발 축제와 밀접하게 연결되어 있다. 삼바 스쿨이라 불리는 공동체 그룹은 서로서로 춤 공연에 도전한다.

카니발의 수용과 진화

식민지 시대, 막기 어려운 무법인 카니발을 금지하려는 시도가 라틴 아메리카 주변에서 반복되었지만 헛수고였다. 카니발 형식 자체가 자유의 표현으로서 승리를 차지했다. 결국 카니발에서 가능한 환호는 정부가 승인하는 가난한 자들을 위한 사회적 방출 밸브가 되었다. 카리브의 사람들은 카니발의 유산을 그들이 가는 곳마다

세계의 전통과 혁신

위험에 처한 연극 하위 장르 보존하기

지구 곳곳의 많은 공연 전통들은 곧 위험에 처한 연극의 하위 장르이기도 하다. 식민지 억압의 유산과 오늘날의 경제적, 사회적, 정치적 변화가 많은 형식을 멸종 위기에 빠트렸다. 멸종 위기에 처한 형식들은 공동체의 삶, 예술가들, 심지어 그것을 지탱했던 언어에서도 자신들의 위치를 상실했다. 미래 세대를 위해 멸종 위기의 문화적 실천을 구하려는 시도가 진행 중이다. 국제기관, 정부, 대학, 지역공동체는 전통을 보존할 전략을 실험 중이다.

과거 수십 년 동안 유네스코는 유형의 예술작품과 무형의 유산을 포함하여 문화적 유산에 대한 인식을 확대했다. "전통 혹은 살아 있는 표현들은 선조로부터 이어받아 우리 후손들에게 전승되었다. 가령 구전 전통, 공연 예술, 사회적 실천, 제의, 축제의 이벤트, 자연과 관련된 지식과 실천, 전통 기술을 생산하는 분야, 지식, 기술이 그것이다." 현재 유네스코는 212개의 '구전 유산과 무형 유산의 걸작품'을 지정하고 그 각각을 보존할 독특한 계획을 기획했다.

유네스코의 노력은 전 세계에서 진행 중이다. 인도 케랄라의 쿠티야탐 산스크리트 연극, 중국의 쿤쿠 오페라 전통, 일본의 분라쿠(bunraku) 인형극 전통은 유네스코의 기획에 의해 자리 잡은 걸작품에 속한다. 남아메리카, 카리브해의 다양한 카니발 전

통과 스토리텔링 형식도 마찬가지이다. 베냉, 나이지리아, 토고에서 매년 거행되는 요루바-나고 제식인 겔레드(Gelede)도 연마된 기술을 지닌 예술가들이 사라지면서 위험에 처했다. 겔레드는 노래와 춤을 포함, 지역의 역사와 신화를 다시 돌아보게 만드는 조각된 가면과 의상을 사용한다. 보존 노력을 통해 제식의 기록, 장인 예술가들의 정체성 보존, 예술 축제의 창조가 가능해졌다.

많은 공동체들이 오랫동안 자신들의 전통을 보존하는 데 종사해 왔다. 인도네시아의 발리 섬에서는 공연 전통과 마을의 삶이 관광상품화되면서, 춤 드라마, 그림자 꼭두각시 인형술, 가면 공연 형식 등의 풍부한 유산을 보존할 혁신적인 수단을 고안하게 되었다. 발리섬 주민들은 두 개의 공연 경향을 개발했는데, 그중 하나는 관광객들을 위한 것이고 다른 하나는 발리섬 주민들에게서 관찰되는 종교적 요소와 함께하는 것이다. 한 달간 계속되는 연중 발리 예술 축제를 통해 예술가들은 높은 수준의 테크닉을 유지하는 한편 분별력 있는 청중들에게 전통적 작업을 공연할 수 있게 되었다.

전 세계적으로 정부 지원을 받는 국립 극장, 훈련 학교, 국제 축제 등이 전통 공연을 계속하고 있다. 대학들은 종종 문화적 중심지에서 토착 예술의 연구와 프로모션을 진행한다. 제도적 지원은 전통 형식을 보존하는 핵심이 된다. 때로는 연극적 전

통이 정치적 이벤트 때문에 희생되기도 한다. 폴 포트의 야만적인 공산당 독재 동안(1975~1979), 모든 캄보디아 토착 예술이 위험에 처했고 캄보디아 예술가의 80~90%가 죽거나 살해되었다. 다양한 정부 기관과 교육 기관이 춤 드라마와 그림자 꼭두각시 인형술을 포함, 캄보디아의 고전적 예술을 부활시키기 위해 연합했다.

국제적 그룹에 의해 착수되었든, 지역 그룹에 의해 착수되었든 간에 이러한 해결책은 피할 수 없이 그들 자신의 모순을 만들어 내지만, 전통을 부활시키려는 시도 속에서 형식을 변환시킬 수 있을 것이다. 누가 그 대가를 지불할 것인가, 구제할 전통을 어떻게 선택할 것인가 하는 문제는 여전히 논쟁 중이다. 유네스코의 무형 문화유산 사이트(www.unesco.org/culture/ich/)를 방문해 이 장에서 논의된 전통과 그 외 다른 전통들에 관한 영상과 사진을 찾아보자.

생각해보기

전통을 보존할 책임은 누구에게 있는가? 정부, 국제기관, 기원을 보유한 공동체, 아니면 그것을 공연하는 사람들?

라비날 아취 : 식민지 압제에서 살아남다

라비날 아취(Rabinal Achí)는 히스패닉계 이전에 존재했던 마야인들이 가면을 쓴 채 공연했던 춤 드라마의 드문 예이다. 라비날 아취는 유럽의 영향에 오염되지 않은 채 아메리카 대륙에 살아남은 가장 오래된 연극 텍스트를 대표한다. 정교한 의상과 가면이 마야 신화의 드라마(라비날의 전사와 지금의 과테말라에 속하는 퀴췌민족 사이의 갈등을 그린다) 속 시와 음악 그리고 상징적 안무와 함께한다.

라비날 아취의 희곡 텍스트는 3천여 개의 운문을 모두 외운 연장자 어른에 의해 (때로는 은밀하게) 다음 세대로 전승되는 오랜 구어 전통의 일부이다. 연장자 어른은 구어를 통한 전승이야말로 마야 공동체와 그 역사를 보존하는 의무라고 생각하며 희곡은 여전히 입을 통해 세대에서 세대로 전승된다. 배우들은 그들에게 읽어 주는 희곡을 암기할 때까지 한 줄씩 반복함으로써 자신이 맡은 부분을 배운다. 마야의

믿음에 따르면, 공연은 과거와 현재, 그리고 미래를 연결하는 다리이다. 공연은 살아 있는 참여자들을 죽은 선조(가면에 의해 재현되는)와 접촉하게 한다. 그들은 미래에도 선조와 함께할 것이다. 일단 유럽에서 쓰인 드라마가 유입되자 그와 동시에 글로 쓴 텍스트의 이념, 공연의 필사본이 아취 언어에서 로마 알파벳을 거쳐 오늘날까지 4세기에 걸쳐 마야 작가, 성직자, 학자들에 의해 만들어졌다.

마야 공동체에서 공연된 다른 희곡들도 있지만, 라비날 아취는 유럽이 아메리카 대륙을 식민지화하기 이전 15세기에 최전성기를 누린 마야 역사를 드라마로 만든 유일한 희곡이다. 몇몇 스토리는 4세기에서 10세기까지 거슬러 올라가는 것으로 추측된다. 라비날 아취의 드라마는 이 시기 사건들을 장면의 몽타주를 통해 압축한다.

희곡 속에서 영토와 사람들을 지키기 위한 폭력과 희생은 정당화된다. 폭력이 도

발적인 움직임으로 표현되거나 서술되지만, 이러한 메시지가 전달하는 공포 때문에 1593년부터 1770년까지 스페인 당국은 반복적으로 원주민들의 희곡을 금지했다. 토착 종교 이미지와 사찰을 파괴하려 했던 유럽의 선교사들은 성인(聖人)을 기리는 행사로서 기독교의 목표에 맞게 원주민의 공연을 수용할 수 있을 것이라고 믿었다. 식민지화되기 이전의 시대를 거치는 동안 코러스는 나팔, 북, 심벌즈로 공연하는 고대 마야 음악을 통해 대화를 노래로 부르거나 구호로 외쳤다. 하지만 스페인군이 도착한 이후, 대화는 말해지고 기독교 찬가는 토착 음악으로 대체되었다. 오늘날 토착 음악은 공연으로 복원되었다. 또한 스페인 사람들은 라비날 아취의 전통 공연을 기독교 서력 주변에 재편성했다. 그리고 라비날을 후원하는 성인인 세인트 폴의 전환일인 1월 25일로 공연을 옮겼다.

◀ 2006년 과테말라의 라비날 거리에서 라비날 아취의 고대 희곡을 공연하는 광경이다. 퀴췌의 전사를 표현하는 배우가 포획자들에게 말하고 있다.

카니발 예술과 상업성

오늘날 카리브해의 예술가들은 자신들이 카니발에 대해 모순적 상황에 처해 있다는 것을 알게 되었다. 관광업과 함께 카리브해 경제의 주요 산물인 카니발은, 그것을 함께 선택하고, 풍자하고, 악령에 들리게 한 바로 그 사람들을 즐겁게 하기 위해 공연되는 관광 관음증의 대상이 된 것이다. 동시에 카니발은 문화의 진실한 목소리이자 자유와 독립을 위한 투쟁이었다. 칼립소 리듬이 살아 있는 언어와 공연의 내재된 요소로 작동하는 움직임이 들어 있는 글로 쓴 드라마에서 카니발은 엄청난 존재감을 발휘했었다. 칼립소의 투쟁의 노래는 후기식민주의 권력을 지닌 다양한 인물과, 뛰는 놈 위의 나는 놈이라 할 수 있는 가난한 바보 피에로 그레나데가 주고받는 격렬한 대화에서 감지된다. 노벨문학상 수상자인 카리브해의 시인이자 극작가 데렉 월컷(Derek Walcott, 1930년 생)은 〈원숭이 산(Monkey Mountain)〉(1967)에서 감옥 간수와 그의 죄수들을 인물로 내세워, 서로 맞서는 두 명의 카니발 인물들을 싸우게 했다.

함께 가지고 다녔다. 큰 행사는 런던, 브루클린, 토론토에서 열리고 작은 축제는 다른 많은 도시들에서 계속 흥성하고 있다. 옛 실천과 조화를 유지하면서 축제는 여전히 진화 중인 전통 속에 지역의 배경, 의상, 음악을 수용했다.

생각해보기

형식의 발전과 그것을 새로운 것으로 변화시키는 것 사이에는 어떤 차이가 있는가?

전 세계 인형 전통

WHAT 전 세계적으로 인형 전통이 공동체에서 담당한 역할은 무엇인가?

미국의 경우 꼭두각시 인형술은 주로 아이들을 위한 형식으로 이해된다. 하지만 벨기에에서 브라질, 태국에서 터키, 말리에서 미얀마까지, 전 세계적으로 아이들뿐만 아니라 어른들도 즐겁게 만드는 정교한 인형 전통이 발견된다. 인형은 신화와 전설을 전해 주고 도덕적 가르침과 철학적 질문을 설명하며 정서적 복합성을 지닌 현재의 스토리를 제시한다. 인형은 정치적 행동주의와 마술과 치유의

▶ 사진의 와양 골렉은 인도네시아 서자바의 나무 막대기 인형 전통이다. 왼쪽의 섬세한 이목구비를 지닌 흰색 인형은 고상한 인물에 속하고, 오른쪽의 둥글납작한 눈과 코를 지닌 붉은색 인형은 비천한 인물이다. 인형조종자인 달랑(dalang)은 발가락 사이에 끼워 둔 작은 금속 망치를 두드려 자신이 지휘하는 가믈란 오케스트라 음악에 맞춰 모든 인형을 조종한다.

제의에서도 사용된다. 어떤 인형 전통은 수백 년을 거슬러 올라가고 공동체를 위한 본질적인 연극적 표현으로 공헌한다.

무대 중앙을 고집하는 인간 공연자 대신 인형조종자, 인형, 그리고 때때로 서술자가 배우의 역할을 맡기 위해 함께한다. 인형조종자들은 연극의 모든 요소를 사용하지만, 인형극 형식에서는 시각적 요소가 구어적 요소에 우선한다. 전통은 그들이 사용하는 인형 종류에 의해 정체성을 갖게 되고, 오브제(object)의 특별한 능력이 인형극 공연의 본질을 결정한다.

인형은 많은 형식을 취하고 다양한 방법으로 조정될 수 있다. 가장 일반적인 것은 손인형, 줄로 움직이는 마리오네트, 막대기 인형, 그림자 인형 등이다. 인형 한 개를 조정하게 되는 인형조정자들의 수는 인형의 크기와 유형에 따라 다르다. 인형조정자는 두 개의 작은 손인형을 동시에 조정할 수도 있다. 줄로 움직이는 마리오네트는 한층 더 복잡한데, 한 개의 인형을 다루기 위해서는 두 개의 손이 필요하다. 어떤 미얀마 마리오네트는 줄이 많이 달려 있는데, 놀라운 묘기를 공연한다. 가령 연금술사 인형은 뒤집기와 그 외 다른 곡예술을 공연한다. 많은 그림자 전통에서 인형조정자들은 잘라낸 인형들(보통은 가죽으로 만들어진, 뒤쪽에서 전등이나 그 외 다른 빛의 재료로 빛나는 막에 투사된)을 배치해 인물들의 전체 세계를 조정한다. 막대기 인형도 다양한 유형이 있다. 시실리에서 발견된 것처럼 엄청 큰 인형도 있다. 4~5피트 정도의 높이에 무게가 80파운드나 나간다. 인형조정자는 인형의 머리 부분에 부착된 금속 장대와 팔에 부착된 줄을 붙잡고 위에서 조정한다. 서자바 와양 골렉(wayang golek)처럼 작은 인형들도 있다. 인형조정자들은 아래쪽에서 인형의 몸체와 손을 지탱하는 나무 막대기를 붙잡는다.

오브제를 조정하는 방법만큼이나 많은 종류의 인형들이 존재한다. 그리고 그 각각은 공연의 맥락에 적용된다. 베트남의 물 인형은 논과 사찰 수영장 물 위의 무대에서 공연한다. 인형조정자들은 허리까지 올라오는 물속의 막 뒤에 서서 떠다니는 인형에 부착된 물속 장대를 조정한다.

인형과 제의

인형조정술의 기원은 제의에서 찾을 수 있다. 제의 속에서 생명이 주입된 오브제는 신의 현존을 드러내거나 인간으로 체현된 신이 되고 토템 형상으로서 숭배되었다. 인도 전설에 따르면, 멋지게 굴곡진 나무 형상을 본 신 시바(Shiva)와 그의 아내 파르바티(Parvati)가 그것을 가져다 춤추게 했을 때 인형조정술은 시작되었다고 한다. 인도는 수많은 인형 전통을 뽐낸다. 인형 공연은 모두 기도로 시작하고 인형 형상들은 가장 오래된 고고학 장소에서 발견된다. 인도의 인형은 여전히 경건하게 다뤄지고, 많은 인형들이 아직도 제의적 기능에 봉사한다.

아메리카 대륙의 토박이들은 유럽 인형극이 도입되기 오래전부터 제의와 유희 모두를 위해 인형조정술을 활용했다.

이집트에는 음경이 줄에 의해 위로 추켜올려진 행렬을 이루며 길게 늘어선 형상들이 있다. 아마도 다산제의를 위한 행사에서 사용된 듯하다. 고대 로마 주피터의 신탁 조각상은 스스로 움직이는 것처럼 보였고 벽 속의 관에서 나오는 목소리로 말했다.(신탁은 신에게 조언이나 예언을 구하는 사람들을 신과 매개시키는 사제나 여사제였다.) 중세 유럽의 교회에는 움직이는 눈과 머리를 끄덕이는 성상이 있었다. 그중 어떤 것은 심지어 울거나 피를 흘리기도 했다. 중세의 마리오네트는 종교적 주제를 지닌 희곡을 공연했다.

많은 인형 전통이 여전히 다양한 종교적 기능에 봉사한다. 일본의 아와지 시 인형조정자들은 신년맞이 의식을 거행하면서 집집마다 돌아다녔다. 인도네시아에서 인형조정자들은 권력자였다. 그들은 그림자나 막대기 인형 중 하나를 가지고 결혼, 출생, 다른 제의 행사에서 공연했다.

아프리카는 풍부한 가면극의 유산을 지니지만, 놀랍게도 제의적인 인형 전통은 거의 없다. 말리의 가장무도회 공연은 가면과 인형을 결합한 것이었고, 그것 모두를 '가면'으로 불렀다. 신비한 동물과 상징적 인물 형태를 지닌 인형 형상들은 의상 뒷부분과 머리에 쓴 가면 맨 윗부분으로부터 돌출되었다. 공연자들은 자신의 몸과 인형의 몸을 모두 움직이면서 춤을 췄다. 신성한 제의는 아니었지만, 이러한 공동체 공연은 영적 세계와 인간 세계의 연결을 확인해 주는 것이었다.

인형과 대중의 목소리

유럽에서 대중적인 인형조정자들의 전통은 고대 그리스와 로마까지 거슬러 올라간다. 이 인형조정자들이 공연을 했다는 신뢰할 수 있는 증거는 거의 남아 있지 않다. 하지만 일부는 우스꽝스런 촌극을 공연했을 수도 있다. 이후 인형극은 희곡 텍스트보다는 길고 복잡한 스토리의 시나리오에 의지하여 인물들에게 코메디아 델라르테의 즉흥적 스타일을 결합시켰다.

16세기는 권위에 반항하고 민중을 선동하는 코메디아 델라르테 인형 인물들의 후계자를 생산했다. 거기에는 이탈리아의 푸치넬라와 영국의 푸치가 있으며, 벨기에, 프랑스, 러시아, 아르헨티나, 그외 다른 나라에서 이후에 등장한 이런 류의 유형들도 포함된다. 처음에는 골목과 시장터의 작은 휴대용 무대에서 손으로 인형을 조정했고, 이런 쇼는 대중에게 오락을 제공하며 평민들을 위한 목소리의 역할을 했다. 법석을 떠는 희극의 유머에 의지했지만, 그때그때

이슈가 되는 주제를 취하기도 했다. 19세기 프랑스 형상인 기뇰은 문맹의 노동자들에게 동시대 사건들을 전달했다. 터키와 그리스의 그림자 전통도 반권위적 사기꾼을 중심에 배치해 이와 유사한 문화적 역할을 했다. 시실리와 벨기에에서는 막대기 인형이 중세의 이야기를 공연했는데, 대중적인 코메디아 양식의 인물들이 제공하는 우스꽝스런 위안과 함께 전투 장면에 초점을 맞추었다.

18세기에는 줄에 매단 마리오네트가 특히 부르주아 청중들을 위한 오락거리로 유럽에서 인기를 끌었다. 인형조정자들의 역할은 대중 청중들에게 맞춤 오락을 제공하는 것이었다.

오랜 시간에 걸쳐 만들어진 체코 민속 마리오네트 연극의 전통은 19세기 후반 오스트리아-헝가리 제국에 대항한 체코 민족주의 운동에서 정치적 목소리를 냈다. 오스트리아-헝가리 제국 이전에 존재했던 인형의 형식은 지방어와 살아 있는 전설을 유지했고 초기 체코 역사의 토착 문화의 상징으로 우뚝 서 있다. 제1차 세계대전 이전, 체코의 인형극 희곡은 오스트리아 지배에 저항했으며 소련의 점령 기간에도 공산주의를 영리하게 비난했다. 1958년에 설립된 드락(Drak) 인형극단은 여전히 체코공화국의 가장 중요한 인형극단 중 하나이다.

> 위대한 음악가 하이든(Joseph Haydn, 1732~1809)과
> 모차르트(Wolfgang Amadeus Mozart, 1756~1791)는
> 마리오네트를 위한 오페라 작품을 썼다.
> 1923년에 만든 잘츠부르크 마리오네트
> 시어터(Salzburg Marionette Theatre)는
> 전 세계를 돌아다니며 혁신적인 오페라 공연을 선보였다.

오늘날 인형은 분명 정치적 역할을 맡고 있다. 거대한 인형 행렬은 정치적 집회의 주요 산물이다. 페터 슈만의 빵과 인형 극단(Bread and Puppet Theater)은 1960년대 다양한 크기의 인형과 종이가면을 가지고 베트남 반전 시위에 참가하여 이런 흐름을 시작했다. 고통과 비탄에 빠진 고요한 여성 이미지를 통해 슈만은 극적 효과를 창출했고 반전 메시지를 전하는 데 인형이 효과적인 도구임을 증명했다. 거대한 인형은 군중들에 의해 거리로 옮겨진다. 인형 조정을 저항의 단체행위로 만들면서 말이다. 빵과 인형 극단이라는 명칭은 예술은 빵이 주는 건강처럼 필요한 것이라는 믿음에서 유래되었다. 빵과 인형 극단의 배우들은 공연에서 그들이 집에서 만든 빵을 관객들의 손에 전해 준다. 빵과 인형 극단은 여전히 활동하며 새로운 세대의 정치적 인형조정자들에게 계속 영감을 주고 있다.

▼ 브라질의 그루페 콘타도레스 데스 에스토리아스(Grupo Contadores des Estórias)가 공연한 무언 인형극 희곡인 〈콘체르토에서(Em Concerto)〉(1994)에서 노부부가 서로 애정을 표현하는 장면이다.

20세기 초의 인형조정술

20세기 초 심리학이 발전하고 테크놀로지가 폭발적으로 확산되면서 인형은 현대인이 처한 상황을 말하는 예술가의 주요 상징이 되었다. 미셸 드겔드로드(Michel de Ghelderode, 1898~1962), 폴 클로델(Paul Claudel, 1868~1955), 게하르트 드하우프트만(Gerhart de Hauptmann, 1862~1946) 같은 유럽의 유명 작가들은 인형극 희곡을 쓰거나 다른 극적 작품에서 은유나 형상으로 인형을 사용했다.

독일의 바우하우스 운동은 인형을 창조했을 뿐만 아니라 배우를 움직이는 오브제로 변환하는 의상도 디자인했다. 스위스의 화가 폴 클레(Paul Klee, 1879~1940)는 추상적 스타일의 손인형 50개를 제공했다. 이들 손인형은 아들 펠릭스를 위해 만든 바우하우스 공연에서 사용되었다.

▲ 런던 국립극장에서 공연된 〈워 호스〉에서 인간 배우들은 실제 크기의 웅장한 동물 인형과 함께 공연했다. 이 인형들은 국제적으로 잘 알려진 남아프리카의 핸드스프링 퍼펫 컴퍼니에서 디자인한 것이다. 한 소년과 말 사이의 끈끈한 유대를 다룬 감동적인 이야기는 인형에 삶을 불어넣은 일련의 인형조정자들에 의해 구현된다.

인형과 글로 쓴 텍스트

인형조정술에서 공연 대상은 글로 쓰인 텍스트보다 더 흥미로운 것이다. 결과적으로 많은 인형 전통은 인형조정자의 즉흥성에 의존한다. 글로 쓴 서사적 이야기가 공연의 토대로 존재할 때조차도 인형조정자들은 초기 인형조정자들의 실천에 기반한 공연을 모형 삼아 즉흥적으로 공연하거나 구어의 전통으로 전승된 언어를 사용한다. 그럼에도 몇몇 위대한 문학이 인형들의 무대를 위해 발전해 왔다.

인형 조정, 발라드 노래, 세 줄로 만든 사미센이 조합된 일본의 **분라쿠**(bunraku)는 정교한 인형과 문학 걸작품을 탄생시켰다. 분라쿠 인형의 높이는 3~4피트 정도이며 함께 작업하는 세 명의 인형조정자가 직접 조작하여 작동한다.

분라쿠의 공연자들은
인형 높이를 조작하는 데 **10년**을 보낸다.
그리고 인형의 왼손을 작동하는 데 또 **10년**을 보낸다.
그러고 나서야
인형의 손, 얼굴, 오른손을 조작하는
인형조정 장인의 위치에 오른다.

노래하는 사람들이 무대 한쪽에 앉아 있다. 그들은 스토리를 서술하고 음악 반주에 따라 모든 대화와 목소리를 공연한다. 분라쿠의 서술은 그 자체가 과도한 부담을 요하는 예술이지만, 많은 애호가들이 매력을 느끼는 주요소는 유명세를 얻은 노래하는 사람이다. 일본의 셰익스피어라 불리는 치카마츠 몬제몬(Chikamatsu

Monzaemon, 1653~1725)은 분라쿠를 위한 가장 유명한 희곡을 썼다. 그것은 사랑과 명예를 주제로 다룬 아름다운 문학 작품으로 대화와 산문 묘사가 결합되어 있다.

벨기에의 모리스 마테를링크(Maurice Maeterlinck, 1862~1949)와 스페인의 페데리코 가르시아 로르카(Federico García Lorca, 1899~1936) 같은 유명한 극작가들도 인형극 희곡을 쓰려고 했다. 1932~1934년에 아르헨티나를 방문한 로르카는 자신의 다른 작품과 마찬가지로 유럽의 고전 희곡을 인형극으로 제시할 수 있는 영감을 얻었다. 아르헨티나의 인형조정자들은 형식에 대한 흥미를 확대시키며 남미를 여행했다.

오늘날의 인형조정술

역동적인 시각적 이미지로 관객을 매혹시키는 인형조정술의 능력은 인형을 오늘날과 같은 미디어 시대의 완벽한 연극적 응답으로 만들었다. 인형은 더욱 인기 있는 연극적 도구가 되었다. 하우디 두디(Howdy Doody), 커클라(Kukla), 프란(Fran), 올리(Ollie)의 족적을 이은 짐 헨슨(Jim Henson, 1936~1990)과 샤리 리비스(Shari Lewis, 1933~1998)의 램 찹(Lamb Chop)은 그의 머펫(Muppet)으로 TV를 통해 어린이들에게 인형조정자를 소개했다. 머펫의 세련된 유머는 성인들에게도 전달되었다. 짐 헨슨의 크리에이처 숍(Creature Shop)은 기술적으로 혁신적인 인형들을 영화와 TV에서 출현시켰고, 그의 헨슨 재단은 무대 위 새로운 작업을 창조하는 인형조정술자들을 지원한다. 연출가이자 디자이너인 줄리 테이머(Julie Taymor)는 가면과 분라쿠 스타일의 인형, 그림자 인형, 자신이 고안한 다른 조작된 오브제들을 한 작품 속에 자유롭게 뒤섞는다. 그녀의 작품을 단순히 '인형'이라고 하는 것은 그녀가 채용한 무대 이미지의 다양성을 평가절하하는 것이다. 〈라이온 킹〉(1997)의 성공은 이러한 형식의 대중성을 입증했다. 퍼포먼스 예술가인 제니 게이저(Janie Geiser)와 가주코 혼키(Kazuko Hohki)는 공연의 오브제를 영화, 비디오와 결합했다. 그것은 전자 미디어와 협연하는 살아 있는 공연자들의 작업보다 한층 우아하게 작동하는 결합이었다. 런던 국립극장과 함께 작업한 핸드스프링 퍼펫 컴퍼니(Handspring Puppet Company)는 〈워 호스(War Horse)〉(2010) 같은 스펙터클한 작품을 만들었다. 이 작품에서 거대한 말 인형은 웅장한 서사 이야기 속에서 말 인형 위에 올라탄 살아 있는 배우와 상호작용한다.

인형부터 공연 오브제까지

공연의 가장 초기 형식인 인형조정술은 오늘날 미디어 오락 세계의 중심적 공연자(player)가 되었다. **공연 오브제**(performing object)라는 용어가 영화와 연극 공연에서 발견되는 무생물 오브제의 광범위한 범위를 묘사하는 **인형**이라는 용어를 대체하는 중이다. 양자 모두 공연자에 의해 직접적으로 조작되거나 다양한 기술적 방법을 통해 조작된다.

인형조정자인 스티븐 캐플린(Stephen Kaplin)[2]은 공연 오브제의 범위가 의상을 입은 배우에서 시작해 테크놀로지상 가장 섬세하게 컴퓨터화되어 있는 창조물로 이동하기까지 얼마나 연속적인지를 기술했다. 오브제가 공연자로부터 멀어져 갈수록 공연자는 더 많은 테크놀로지를 조작해야 한다. 배우들이 의상을 입을 때 그들은 인물을 투사하는 데 도움이 되는 무생물의 재료를 사용한다. 배우들이 가면을 쓰면 공연자와 공연 오브제의 분리는 더욱 분명해진다. 인형은 배우로부터 완벽하게 제거된 오브제이다. 때로 테크놀로지는 단순하다. 막대기 인형을 위한 나무 막대기나 마리오네트에 달린 한 쌍의 줄 같은 것일 수도 있다. 거리가 생길수록 테크놀로지는 한층 복잡해진다. 가령 라디오 신호나 애니메이션 혹은 기계 인형을 조작하는 컴퓨터처럼 말이다. 컴퓨터 애니메이션 형상도 공연 오브제로 간주된다. 그것은 진보된 컴퓨터 테크놀로지를 통해 인물을 투사한 사람이 조작한다. 첫 번째 〈스타워즈(Star Wars)〉 영화에서 요다라는 캐릭터는 헨슨의 인형조정자 프랭크 오즈(Frank Oz)가 주로 손인형처럼 조정했다. 형상의 크기는 오즈의 팔 길이에 달려 있었다. 두 번째 〈스타워즈〉 영화에서 요다는 부분적으로 세트 외부에서 조정하는 인형조정자에 의해 통제된 애니메이션이나 기계로 조정하는 인형으로 나타났다. 〈스타워즈〉 마지막 시리즈에서 애니메이션 요다는 두 장면에서 컴퓨터 애니메이션 상대의 도움을 받았는데, 그것들의 이동은 모두 사이버공간에서 만들어졌다. 컴퓨터 애니메이션은 고대 인형조정자들의 기술과 테크놀로지 미디어의 새로운 기술 간 결합을 끌어냈다.

어떤 공연 오브제는 무대 위 배우가 차지하던 중심적 위치를 대신하려는 위협을 가하기도 한다. 특히 그것이 전자기술로 작동할 때 그렇다. 하지만 테크놀로지의 가장 진보된 공연 오브제 중 일부는 공연자가 소유하고 있다. 혹 일부는 무생물에 생명을 주는 사람들 뒤에 존재한다. 과거 인형조정자들은 가면을 쓰거나 무대 위에 숨겨져 있었다. 오늘날 〈애비뉴 큐〉 같은 쇼에서, 로얄 드 뤽스(Royal de Luxe)의 작품에서, 인형조정자들은 가시적으로 노출되어 그들의 기술에 공연의 초점이 맞춰지도록 한다. 이러한 방식으로 오브제 조정자들을 특징지음으로써 연극은 살아 있는 공연자들의 중심적 역할을 지속적으로 강조한다.

2 Stephen Keplin, "A Puppet Tree: A Model for the Field of Puppet Theatre", *The Drama Review* 43, 3(Fall 1999): 28-35.

전통은 진화한다

이 장에서 설명한 공연 전통 각각은 다양하고도 오랜 역사와 폭넓은 국제적 영향력을 지니고 있다. 한국의 탈춤 같은 전통은 다른 형식에 큰 영향을 미치지 못했지만, 한국 사회에서는 심오한 문화적 의미를 지닌다. 이것들은 모두 다양한 연극 표현이 어떻게 존재할 수 있으며, 상상적이고 창조적인 정신이 어떻게 변화를 선동하고 겉보기에 고정된 형식들에 도전하는지를 반영한다. 우리의 전통도 한때는 혁신이었다는 점을 기억하는 것이 중요하다. 진정한 연극 예술가는 전통을 돌아보고 오직 가능성만을 본다.

> 오늘날 대부분의 라틴아메리카 **인형극**은
> 사회적, 교육적 기능을 수행한다.
> 하지만 젊고 **용감한 예술가들**은
> 다른 **테크놀로지와 상호작용하는**
> 새로운 형식을 개척한다.

오늘날 공연 오브제의 끝없는 배열을 통해 인형조정자들의 실험은 계속된다. 그들은 찾아낸 오브제를 인형으로 사용하고, 기발한 재료를 가지고 형상적·비형상적인 형식을 창조하며, 미디어 테크놀로지와 모든 전통의 국면을 뒤섞는다. 시각예술가로 훈련된 데오도라 스키피타레스(Theodora Skipitares)는 비디오 투사기를 그림자 인형과 결합시키는데, 그림자 인형은 합성 재료, 배우들의 손을 자신의 손처럼 사용하도록 속을 채운 형상들, 상상적인 시각적 통찰력으로 만들어진다. 정립된 전통과 새로운 실험 사이의 주고받기는 인형조정술의 예술과 그것의 연극적 가능성을 계속 확장해 나간다.

요약

WHAT 인도 산스크리트 연극과 그것으로부터 영감받은 공연 전통의 특징적 요소는 무엇인가?

▶ 인도 산스크리트 드라마는 정교한 시적 전통이다. 산스크리트 드라마의 희곡은 살아남았지만 그 공연코드는 **나티아샤스트라** 속에 기술된 것을 제외하곤 남아 있지 않다. 오늘날에도 **나티아샤스트라**는 인도 예술에 계속 영향을 미치는, 2천 년 이상의 세월을 견딘 권위 있는 텍스트이다.

HOW 마임과 코메디아 델라르테 공연 전통은 고대에서 오늘날까지 어떻게 진화해 왔는가?

▶ 마임의 전통은 고대까지 거슬러 올라간다. 코메디아 델라르테는 전형적 인물이 등장하는 즉흥적인 르네상스 연극 형식이다. 코메디아 델라르테의 영향력은 연극, 서커스, 보드빌, 영화, 오늘날의 TV에서도 감지된다.

WHAT 일본의 중요 연극 전통을 구분하는 것은 무엇인가?

▶ 일본은 몇몇 중요한 연극 전통을 가지고 있다. 노는 중세 궁정에서 전개된 고도로 양식화된 제의적 형식이다. 교겐은 노의 희극적 한 쌍이다. 가부키는 가부키 애호가인 상인 계급 청중들을 즐겁게 해 준 역동적인 무대, 의상, 연기 양식이 진화된 17세기 전통이다.

WHAT 중국 경극의 주요 특징은 무엇인가?

▶ 음악성과 통합성이라는 특징이 전통적 중국 경극을 정의한다.

▶ 노래는 중국 경극 혹은 시취의 중심이다. 시취는 음악, 춤, 노래, 연기, 마임, 스펙터클한 분장, 관습화된 인물, 무술, 극적 스토리텔링이 결합된 형식이다.

WHAT 카니발 전통의 뿌리는 무엇이며, 카니발 전통은 어떻게 여러 시대에 걸쳐 적응과 변형을 거듭해 왔는가?

▶ 이교도의 유럽에서 태어난 연극 형식인 카니발은 카리브해와 라틴아메리카의 식민지를 떠돌았다. 이 땅에서 아프리카 노예들은 카니발을 자유의 표현으로 변화시켰다.

WHAT 전 세계적으로 인형 전통이 공동체에서 담당한 역할은 무엇인가?

▶ 거의 모든 문화는 제의적 기능이나 인기 있는 오락의 역할을 담당해 온 생생한 인형 전통을 보유한다. 인형은 많은 형태와 크기로 만들어졌고 조작 방법도 다양하다.

▼ 스콧 피츠 제럴드의 소설 **위대한 개츠비**는 전체 49,000개의 단어로 이루어
진 텍스트이다. 엘리베이터 리페어 서비스는 이 텍스트를 〈개츠〉라는 제목으로
6시간에 걸쳐 공연했다.

공연을 향한 **대안적 도정**

WHAT 전 세계에서 이루어지는 창조 과정에서 즉흥은 어떤 역할을 하는가?

HOW 협업을 통한 창조는 전통적인 연극적 의사결정의 위계와 방법에 어떻게 도전하는가?

HOW 마임은 어떻게 공연을 창조하는가?

HOW 버라이어티 오락물은 어떻게 공공의 취향과 아방가르드 예술 감각 모두에 호소하는가?

HOW 스토리텔링은 어떻게 연극의 형식이 되는가?

HOW 연극 예술가는 어떻게 주요 원천 재료들을 텍스트로 사용하는가?

HOW 어떻게 음악은 오페라와 오페레타의 극적 효과를 강화하는가?

HOW 미국 뮤지컬은 어떻게 진화해 왔는가?

WHY 이미지 연극이 공연 예술인 이유는 무엇인가?

다른 작가, 다른 텍스트, 다른 형식

모든 연극 공연에는 일관성과 형식을 제공하는 텍스트가 존재한다. 하지만 텍스트가 항상 대본(play script)인 것은 아니며, 저자도 항상 극작가인 것은 아니다. 연극 텍스트는 악보, 움직임 표시, 시각적 이미지 등의 다양한 외관(外觀)으로 존재할 수 있으며 많은 방식으로 창조될 수 있다. 저자는 극작가일 수도 있지만 배우일 수도 있고 연출가나 디자이너, 안무가나 작곡가, 광대나 마임 혹은 예술가들의 앙상블일 수도 있다. 연극 작업은 때로는 원작자의 개념을 거부한다. 왜냐하면 연극 작업의 본질은 바로 협업이기 때문이다.

희곡은 극작가의 아이디어로 시작되는 선형적 창조 과정을 낳는다. 극작가의 아이디어는 대본 속에 표현되고, 그것은 연출가, 배우, 무대 위에서 해석하는 디자이너에게 넘겨진다. 하지만 창조의 과정이 항상 페이지에서 무대로 옮겨지는 과정을 따르는 것은 아니다. 종종 이런 과정은 전도된다. 리허설과 공연을 통해 글로 쓰이는 텍스트의 형태도 만들어진다. 때로는 공연을 향한 대안적 도정의 결과가 대안적 연극 형식이 되기도 한다. 이 장에서는 낡은 형식과 새로운 형식을 모두 다룬다. 어떤 형식은 대중적이고 쉽게 접근할 수 있는 반면, 어떤 형식은 낯설다. 하지만 공히 모두 출발점이 되는 전통적 희곡 없이 만들어진다. 연극 텍스트가 낯선 방식으로 공연 구조를 창조했던 방법을 이해하면 오늘날 연극에서 우리가 만나게 되는 표현의 다양성을 이해하는 데 도움이 된다.

연극 실천가들이 낡은 형식이 고갈되었거나 동시대의 관심을 표현할 수 없다고 믿을 때 새로운 형식들이 전개된다. 어떤 예술가들은 전통 양식을 본래 방식으로 사용하려 노력한다. 또 어떤 예술가들은 한층 개인적인 표현 방법을 시도한다. 그 충동이 무엇이든지 간에 그들은 모두 무대를 창조하고 소생시킬 새로운 방법을 찾는다. 이를 통해 용인된 관습을 거부할 수 있는 혁신으로 나아간다. 전통에 반란을 일으킨 예술가들을 **아방가르드**(avant-garde)라고 일컫는다. 아방가르드는 군대의 선두에 섰던 군인들을 이르던 프랑스 용어에서 비롯되었다. 은유적으로 이것이야말로 아방가르드 예술가들이 하던 일이다. 곧 새로운 예술 영토를 찾아내는 것이다. 이 장에서 논의될 많은 형식과 예술가들은 새로운 땅을 개간했다. 공연을 위해 그들이 닦아 놓은 길은 이제 그 길을 뒤따르는 사람들에 의해 굳건히 다져지고 있다. 앞으로 살펴보겠지만, 연극 실천가들이 일정 기간 충분히 새로운 관습을 따를 때 새로운 연극 전통이 확립된다. 계속해서 혁신을 통한 갱신이 이루어지는 것은 연극을 흥미롭고 연관되게 유지하는 과정이다.

1. 모든 공연은 글로 쓴 희곡 텍스트에서 시작되는가?
2. 예술가들이 새로운 연극 형식을 창조하도록 자극하는 것은 무엇인가?
3. 아방가르드는 무엇이며, 연극의 발전을 위해 어떤 역할을 하는가?

즉흥을 통해 창조하기

많은 연극 형식이 극작가가 쓴 단어보다는 배우의 즉흥적 창조에 의존한다. 이런 형식에서 배우들은 단지 공연자로서가 아니라 드라마의 창조자로서 무대의 중심을 차지한다. 앞 장에서 논의했던 16

▼ 레베카 노던은 매일 밤 청중 가운데 한 명을 무작위로 뽑아 데이트를 하는 모험을 감행한다. 이들의 블라인드 데이트는 90분간 즉흥적으로 무대 위에서 진행된다.

세기의 즉흥적인 코메디아 델라르테가 이런 경우에 해당한다. 코메디아 델라르테는 글로 쓴 희곡에 가까워지면서 더욱 빠르게 사라졌다. 자발적 신체 유머와 즉흥성에 의지했었기 때문이다. 배우의 자유라는 천성적 요소가 글로 쓴 말에 의해 파괴된 것이다.

청중과의 자발적 상호작용을 통해 공연을 만드는 아프리카 문화에서 즉흥은 공연의 중심적 요소이다. 아프리카의 많은 나라들이 순회극단 단장이 마련한 개요를 가지고 배우들이 작업하는 코메디아 델라르테와 매우 유사한 연극 전통을 지닌다. 고정된 인물들은 아프리카 사람들의 유형을 반영한다. 즉 불구가 된 늙은 할멈, 건방진 젊은 사내, 그리고 탐욕스런 하인과 책략가 등의 보통 사람들을 모아 놓은 것이다. 이것에 상응하는 유럽의 극단들이 그랬던 것처럼 이들 아프리카 극단들도 대부분 순회공연을 한다.

즉흥은 많은 아시아 연극 전통에서도 중요한 역할을 한다. 공연자들은 잘 알려진 스토리를 각색하거나 시사적 사건에 관한 재료들을 준비한다. 인도 구자라트의 바바이(bhavai) 전통에서 떠돌아다니는 공연자들은 베스하스(veshas)라 불리는 개요의 레퍼토리를 연마한다. 개요는 글로 쓴 것이 아니라 한 마을의 아버지로부터 아들에게로 연습과 공연을 통해 전승된 것이다. 공연자들은 마을에 도착한 후 그 마을이 당면한 문젯거리와 그것의 중요성을 지역민들에게 물어본다. 이렇게 얻은 정보는 공연자들이 어떤 베스하스를 공연할지 고르는 데 도움이 된다. 그래서 공연자들이 보여 주는 즉흥은 적절하게도 청중들과 연관된 시사적 언급으로 채워진다.

> **❝** 나에게 즉흥이란
> 새로운 방식으로 **마음**과 **상상력**에
> **부분**적으로 불을 붙이는 것과
> 관련된 모든 것이다. **❞**
>
> – 마크 라이런스(Mark Rylance), 2011년 토니 상 남우주연상 수상자

즉흥 연극은 여전히 살아 있으며 미국과 캐나다에서 공연되고 있다. 세컨드 시티(Second City)와 시카고 시티 리미츠(Chicago City Limits)는 장기 공연 연극 이벤트로, 배우는 청중들이 제안한 아이디어를 가지고 즉흥을 통해 창조한다. 청중들이 자발적으로 참여한 간단한 주제나 제목은 극적 텍스트와 형식으로서 희극적 개요를 위한 촉매를 제공한다. 많은 동시대 즉흥 예술가들은 즉흥 공연에서 라찌(lazzi)를 이용했던 코메디아의 배우들처럼 끼워 넣을 수 있는 희극적 파편과 온갖 수단들을 끌어온다. 형식의 흥미로움은 공연에

코메디아의 시나리오

코메디아 델라르테의 공연자들은 시나리오를 즉흥적으로 연기한다. 아래 제시하는 시나리오는 〈선장(The Captain)〉의 3막이다. 〈선장〉은 코메디아 배우였던 플라미니오 스칼라(Flaminio Scala, 1547~1642)가 1611년 시나리오 모음집으로 출판한 것이다. 이런 류의 대본들이 공연 전 배우들이 볼 수 있도록 무대 뒤에 걸려 있었다. 왼쪽에는 인물 이름이 보이고, 오른쪽에는 즉흥적 영감을 주는 사건들이 적혀 있다.

선장 : 3막

프란체스키나	슬퍼하며 들어온다. 그녀의 남편 페드롤리노를 다시는 볼 수 없기 때문이다.
카산드로	바로 그때 장군을 찾으며 입장한다. 프란체스키나를 본다. 그녀를 간호사로 생각하고 몹시 꾸짖는다. 프란체스키나는 무릎을 꿇고 카산드로의 딸에게 일어난 모든 일과 그녀가 떠난 곳을 말한다.
의사 그라티아노	그 순간 입장한다. 결혼에 들떠 있다. 프란체스키나를 간호사라고 소개하고 자신의 딸을 찾고 싶어 하는 카산드로를 본다. 둘은 의사의 집으로 향한다.
판탈로네 오라이토	신부를 도와주러 유태인과 함께 들어온다.
페드롤리노 **짐꾼들**	그러자 곧, 페드롤리노가 결혼 준비물을 짊어진 짐꾼들과 들어온다. 이들은 모두 의사의 집으로 간다.
선장 스파벤토 **이사벨라**	바로 그때 선장과 군복을 입은 이사벨라가 함께 입장한다. 결혼을 중지시켜야 한다고 말한다. 그리고 숨는다.
아를레키노 악사들	아를레키노가 악사들과 들어온다. 토사 게이트의 정원에서 연회가 열릴 거라고 알려준다. 모든 것을 들은 선장과 이사벨라는 떠난다. 아를레키노가 노크한다.
오라티오 플라미니아	오라티오가 플라미니아의 손을 잡고 나온다.
페드롤리노 프란체스키나	페드롤리노가 프란체스키나의 손을 잡고 나온다.
판탈로네 **의사 그라티아노**	판탈로네가 의사의 손을 잡고 나온다. 악사들이 연주를 시작한다. 모두들 춤을 추며 토사 게이트의 정원으로 나간다.

출처 : *Scenarios of the Commedia dell'Arte*, Flaminio Scala's *Il Teatro delle favole rappresentative*, trans. Henry F. Salerno (New York: New York University Press, 1967), 83. Used with permission of Michelle Korri.

서 상호작용할 때 보여 주는 배우들의 자발성과 기교에 달려 있다. 즉흥 축제는 암스테르담에서부터 밴쿠버에 이르기까지 많은 도시에서 매년 열린다. 청중과의 흥미로운 상호작용은 즉흥 연극의 기반을 형성한다. 〈블라인드 데이트(Blind Date)〉(2010)를 만든 레베카 노던(Rebecca Northan)은 청중들에게 자신을 일으켜 세운 사람과 데이트를 하겠으니 신청하라고 요청한다. 그리고 공연 전체를 무대 위 낯선 사람들과 즉흥적으로 진행한다.

즉흥은 연극 진행에 내재된 일부분이다. 공연 시작 전, 보통은 시험과 실수로 시작되는 리허설의 시간이 있다. 그렇다면 완벽하게 대본을 갖추고 폐쇄된 것처럼 보이는 공연도 실제는 즉흥을 통해 만들어지는 것이다. 종종 리허설 동안 발견된 것들이 출판된 희곡에 포함되기도 한다. 각각의 공연에서 배우들은 텍스트의 공연을 변경할 수 있는 미지의 것들에 직면한다. 곧 기대하지 않았던 웃음, 잊힌 대사, 제대로 작동하지 않는 소도구 등은 즉흥을 촉발한다.

공연 앙상블과 협업을 통한 창조

모든 연극은 항상 협업을 통해 만들어지지만, 때로는 전통적 의사결정의 위계를 해체하고 예술가 그룹이 텍스트 창작의 책임을 함께 나누기도 한다. 이들은 아이디어를 즉흥적으로 가공하고 토론하고 공유한다. 이런 과정에서는 단일한 저자가 필요하지 않을 수도 있다. 공동체의 힘에 대한 강한 정치적, 사회적 믿음을 지닌 사람들이 협업을 통한 창작을 선호하는 경우가 많다.

1960년대 사회적 혁명이 새로운 형식을 탐구하도록 영감을 주었을 때, 일부 연극 예술가들은 글로 정립된 텍스트와 연극 과정 속 위계적 통제에 저항했다. 전통적으로 우위를 차지하던 극작가가 내뱉는 말은 타도해야 할 필요가 있는 사회 · 정치적 권력 구조의 은유로 생각되었다. 프랑스의 이론가 앙토냉 아르토는 언어마저도 한동안 대중 조작의 재료로서 공공연히 비난받았으며, 소리와 움직임의 근원적 표현이 우선권을 갖게 되었다고 생각했다. 조셉 체이킨(Joseph Chaikin, 1935~2003)의 오픈 시어터(Open Theatre, 1963~1973)와 1970년 설립된 피터 브룩의 국제연극연구센터는 문화적 경계를 초월하는, 소리와 움직임을 기반으로 한 새로운 언어 시스템을 탐색했다. 많은 연극 극단들이 글로 쓴 텍스트가 아니라 아이디어 혹은 개념으로 리허설을 시작한다. 배우, 디자이너, 연출가는 즉흥을 통해 협업 창작에 동참한다. 공연 텍스트와 드라마 텍스트는 함께 진화했고, 창조적 공연을 만드는 팀은 이 두 텍스트 모두의 저자이다.

> 희곡은 집단에 의해 창작될 수 있고
> 심지어 청중들도 저자의 권리를
> 주장할 수 있다는 생각은
> 극적 텍스트의 유일한 저자를
> 극작가라고 생각하는
> 전통적 개념으로부터
> 벗어나는 두드러진 출발점이 된다.

이런 방식으로 작업한 초기 그룹 중 하나가 리빙 시어터이다. 리빙 시어터의 정치적 작업은 제2장에서 논의되었다. 이런 그룹 작업 중 어떤 경우에는 청중들의 참여가 포함된다. 그리고 관객들의 반응은 극적 텍스트에 영향을 미친다. 극작가와 작업한 경우에도 리빙 시어터의 대본 일부분은 공연을 통해 만들어졌다. 잭 겔버가 만든 〈더 커넥션〉(1959)에서는 배우의 작업을 위한 은유로서 재즈의 즉흥을 사용했을 뿐만 아니라 무대 위 배우들과 함께 즉흥 연주를 하는 재즈 음악가들도 출현시켰다.

> **❝** 우리는 우리가 신체적으로
> 표현하기를 원한다는 **생각**을 하게 되었다.
> 그래서 우리는 그것을 실현하는 데
> 필요한 것을 했다. 만약 특별한 **신체적** 표현이
> 필요하다면 우리는 그렇게 한다.[1] **❞**
>
> ─줄리안 벡, 리빙 시어터의 설립자

협업 그룹은 국제적 현상이다. 피터 브룩은 런던에서 작업을 시작하여 파리에 정착했다. 예지 그로토프스키의 폴란드 실험 극단(Polish Laboratory Theatre)은 신체에 기반한 연기술을 사용하여 드라마 텍스트를 재건하고 수행했다. 그의 노력은 전 세계 많은 연극 그룹에 큰 영감을 주었다.

오늘날 많은 연극 극단들이 공연 텍스트를 창작하기 위해 협업의 즉흥과 실험을 지속적으로 사용한다. 극적 텍스트는 이러한 작업으로부터 발전하지만, 무대 위 활동적인 작업 과정을 통해 '쓰인다.' 협업 다큐드라마인 〈래러미 프로젝트(The Laramie Project)〉(2001)가 이에 대한 중요한 예시가 된다. 이 작품은 매튜 셰퍼드(Matthew Shepard)의 소름끼치는 살인을 둘러싼 사건을 공연한다. 게이 청년인 셰퍼드는 1998년 겨울 와이오밍에서 심하게 구타당한 후 길에 방치된 채 사망했다. 이 사건을 작품으로 만들기 위해 테크토닉 시어터 프로젝트(Tectonic Theatre Project)의 단원들은 인터뷰어, 연구원, 드라마투르그, 작가, 배우로 활약했다. 연출가 모이제 카우프만(Moisés Kaufman, 1963년 생)은 셰퍼드의 친구와 가족, 가해자의 친구와 가족들, 셰퍼드의 시체를 처음 발견한 사람, 사건을 수사한 보안관, 마을의 다른 게이들, 교회 지도자, 교사, 사회공동체의 다양한 사람들을 인터뷰한 와이오밍의 래러미로 배우들을 데려갔다. 배우들은 인터뷰한 사람들의 목소리, 행동, 말을 복제하려고 노력하면서 인터뷰한 내용을 짧은 모놀로그로 바꾸었다. 그리고 배우들은 이렇게 묘사된 것들을, 서로 다른 파편들을 가지고 찬반논쟁을 벌이면서 공연했다. 이렇게 함으로써 극단의 배우들도 보통 극작가와 연출가의 몫으로 여겨져 왔던 생산 과정에 포함될 수 있었다. 그 결과 공연은 와이오밍의 래러미를 그린 연극적 초상화가 되었고, 편견 문제를 대하는 전체로서 사회공동체와 개인

1 Julian Beck, "Acting Exercises", in *The Twentieth Century Performance Reader* (London: Routledge, 1996), 61.

〈터미널〉
오픈 시어터의 집단 창작

오픈 시어터는 배우와 작가의 협업을 통해 작업한다. 작품들은 종종 2년이 넘는 실험을 거쳐 발전하기도 한다. 〈터미널(Terminal)〉(1969)의 대본은 죽음과 윤리에 대한 문화적 태도를 집단적으로 표현한다. 합창의 움직임과 기도라는 제의적 요소들로 공연될 때 말은 더

깊은 의미를 환기시키고, 삶과 죽음이 하나가 될 때 인간 신체의 일시적 본질의 이미지들은 어디에서나 나타난다. 수잔 얀코비츠(Susan Yankowitz, 1941년 생)는 이 작품의 '극작가'로 인정된다. 하지만 그녀는 홍보나 리뷰에서 언급되지 않기도 한다. 그녀는 '작가 없는 작품

의 작가'가 되는 어색함을 공개적으로 인정한 것이다. 그녀는 시도하고 수용하거나 거절하는 배우들을 위해 글을 썼다. 때로 배우들이 그녀에게 글을 쓰라고 제안하기도 했다. 대부분 소리와 몸짓은, 의미의 근원인 말을 대체한다.

죽어 가는 저항

조명. 활발하고 규칙적인 속도로 원을 그리며 걷는 배우들. 누군가 원을 흩트리고 나온다. 다른 사람들은 속도와 거리를 맞추며 원의 본래 크기와 형태를 유지한다. 두 팀을 이룬 단원들이 원 밖에 서 있다. 그중 한 팀은 지시를 내린다. 다른 팀은 결국 텅 빈 소리가 되는 동의의 말들을 윙윙거린다.

팀 단원 1 :
계속 움직인다.
모두 원의 일부이다.
모두 움직이는 원을 계속 유지해야 한다.
빨라지거나 느려져서는 안 된다.
멈추지 말 것.
원이 계속 움직이도록 해야 한다.
모두가 필요하다.
모두들 각각 원이 계속 살아 있도록 유지해야 한다.

팀 단원 2 :

Very	good.	Nice.
Very	good.	Nice.
Very	good.	Nice.
Very	good.	Nice.
ery	ood.	ice.
ery	ood.	ice.
ery	ood.	ice.
ery	ood.	ice.

개별적으로 각각 원에서 빠져나온다. 아니면 있는 곳에서 갑자기 멈춘다.
첫 번째 사람. 그다음 사람. 그리고 점점 더 많이.
개별적으로 그리고 궁극적으로는 조화를 이뤄, 저항자들은 "out"이라는 말과 함께 단조로운 소리를 중단한다.

저항자들 :

		팀 단원 2 :		
out		ery	ood.	ice.
out	out	ery	ood.	ice.
out		ery	ood.	ice.
out		(Etc.)		
out				
out				
out				
out				

배우들은 계속 원을 그린다.
배우들은 저항자들이 제시하는 물리적 장애물과 저항의 말을 모두 무시한다.
원과 저항은 동시에 존재한다.

절대 출발하지 않는 주자 주자는 손을 발가락 위에 놓고 상상의 출발선 위로 몸을 숙인다. 그는 잠시 동안 달리기 포지션을 잡는다. 그리고 헐떡거리며 껑충 뛰어오른다. 그 뒤로 두 번째 주자가 위치로 마구 달려온다. 첫 번째 주자는 행동을 반복한다.

죽어 가는 것은 약에 취한다 죽어 가는 몇몇이 침대 위에 앉아 있거나 서 있다. 우리는 약에 취한 그들의 상태에서 곧 텅 빈, 안정된, 무해한 상태에서 그들을 본다. 높은 음조의 콧노래가 들린다.

메모 : 이 파편들은 죽어 가는 저항과 주제의 측면에서, 리듬의 측면에서 연관을 맺어야만 한다.

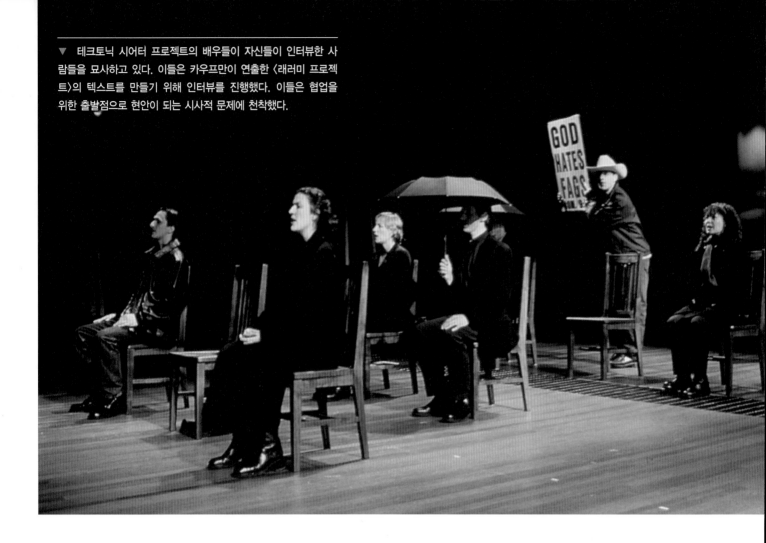

▼ 테크토닉 시어터 프로젝트의 배우들이 자신들이 인터뷰한 사람들을 묘사하고 있다. 이들은 카우프만이 연출한 〈래러미 프로젝트〉의 텍스트를 만들기 위해 인터뷰를 진행했다. 이들은 협업을 위한 출발점으로 현안이 되는 시사적 문제에 천착했다.

들을 다양한 방법으로 고찰했다. 이런 프로젝트에서 글로 쓴 희곡은 공연의 출발점이 아니다. 결말과 프로그램을 보면, 몇몇 작가들에 더해 연출가와 모든 극단원이 최종 대본의 저자로 등재된다.

생각해보기

끔찍한 사건의 일부로 속해 있는 사람을 객관적으로 묘사하는 것이 가능한가?

1980년대 남아프리카의 연출가인 엠봉게니 니게마(Mbongeni Ngema, 1955년 생)는 선조들의 연극을 창작했다. 도구는 거의 갖추지 못했지만 위대한 연극성을 지닌, 정치적 인간들을 다룬 연극이었다. 아프리카 전통의 공동체 정신 속에서 그는 훈련되지 않은 배우들의 앙상블을 끌어냈다. 배우들은 협업을 통한 창작이 가능할 수 있도록 수개월 동안 함께 생활하며 우분투(ubuntu), 즉 형제애를 쌓았다. 집단이 관심을 갖는 시급한 문제를 즉흥을 통해 공연으로 만들면서 엠봉게니 니게마는 배우들을 혹독하게 훈련시켰다. 이

들은 아프리카 공연의 중심에서 스토리텔링, 춤, 합창곡을 활용해 〈사라피나(Sarafina)〉(1987)를 만들었다. 〈사라피나〉는 살해된 인민 변호사의 이야기를 다룬 작품이다. 인격화와 스토리텔링을 통해 배우들은 몰락한 선조들의 정신이 그들 안에서 살아나도록 했다. 연기는 교육, 개인적 성장, 창조적 표현을 전통적 믿음과 결합시키는 도구가 된다. 니게마는 〈일어나라 알버트(Woza Albert!)〉(1981)에서도 동일한 방법을 사용했다. 기억할 만한 정치적 지도자들의 정신을 불러내 그들을 무대 위에서 상연했다.

> ❝ 흑인들은 항상 **영웅**을
> 갖지 못한 사람들로 보인다.
> 내 **작업**에서 중요한 것 중
> 하나는 **아프리카**의 영웅주의를
> **드러내는** 것이다. ❞
>
> —엠봉게니 니게마, 연출가

▼ 남아프리카의 엠봉게니 니게마가 쓰고 연출한 〈사라피나〉는 흑백분리정책의 압제에 대항하는 남아프리카의 젊은 이들의 저항을 극화한 작품이다. 휴 마세켈라(Hugh Masekela)와 니게마가 음악을 담당했다. 남아메리카에서 처음 제작되어 이후 뉴욕에서 공연되었고 토니 상 5개 부문에 노미네이트되었다.

마임과 움직임 연극

HOW 마임은 어떻게 공연을 창조하는가?

많은 공연 전통에서 배우의 움직임은 의미나 스토리를 전달하는 주요한 운반 장치이다. 여기서 문학 텍스트는 존재하지 않거나 혹은 부차적 극적 가치일 뿐이다. 가령 가면을 사용하는 대부분의 공연은 몸에 초점을 맞추고 언어 너머의 움직임을 강조한다. 인도의 카타칼리, 발리의 가면 희극, 미대륙 원주민의 공연, 아프리카의 축제, 코메디아와 전 세계 광대의 전통은 움직임을 주요 텍스트로 의지한다. 왜냐하면 마임은 오직 배우들의 몸에만 기록되고, 역사를 통틀어 움직임에 기반한 공연을 눈에 보이게 명백히 기록한 경우는 거의 존재하지 않기 때문이다. 하지만 우리는 그런 형식들이 그 어떤 시기에도, 그 어떤 문화에도 존재했었을 것이라는 점을 알 수 있을 만큼 충분한 증거를 가지고 있다.

움직임에 기반한 연극은 전 세계적 현상이지만, 마임(mime)이라는 용어는 팬터마임(pantomime)에서처럼 보통 말 없이 연기하는 스토리의 이미지를 불러일으킨다. 보이지 않는 대상의 존재를 불러내는 마르셀 마르소 방식으로 작업하는 배우들과 무대 위에 선 사람들은 환영의 마임(illusionary mime)을 공연한다. 많은 마임 공연은 실제 미모드라마(mimodrama), 즉 인물, 플롯, 스토리가 있는 조용한 희곡이다. 여기서 언어의 부재는 인물, 플롯, 스토리 등이 대화를 통해서가 아니라 몸으로 인지된다는 것을 의미한다. 내러티브(narrative)에 의존하지 않는 다양한 형식의 추상적 마임은 덜 알려진 편이다. 추상적 마임은 에티엔 드크루(Étienne Decroux, 1898~1991)의 조각상 마임(statuary mime)처럼 신체의 운동 에너지

> **[[** 마임은 말이 아직
> 허락되지 않았거나 혹은 더 이상 **허락되지**
> 않는 **침묵** 속에서 진화한다. **]]**
>
> -자크 르콕

로 표현된다. 이러한 추상적 신체 표현은 종종 모던 댄스에 가깝게 느껴진다.

자크 르콕(Jacques Lecoq, 1921~1999)은 언어 이전에 존재하는 기초적이고 자연스런 통문화적 마임을 발전시킨 마임 학교를 파리에 세웠다. 르콕의 제자들이 만든 극단 무멘샨츠(Mummenschanz)는 배우들의 얼굴뿐 아니라 몸에도 가면을 씌우고 배우들을 추상적 형태로 전환했다. 그것은 추상적 예술에서 표현되는 방식보다 더 많은 의미를 표현한다. 르콕의 많은 제자들은 그의 마임 철학을 적용해 한층 전통적인 연극 형식 안에서 무대 움직임에 활력을 더

했다. 수많은 르콕 제자 중 한 사람인 제프리 러시(Geoffrey Rush, 1951년 생)는 거장의 신체적 작품에 연극적 역할을 부여했다. 그는 2009년 르콕 제자 안드리아 마틴(Andrea Martin, 1947년 생)이 출현한 외젠 이오네스코의 〈제왕의 퇴장(Exit the King)〉 공연에서 이것을 증명했다. 연출가 줄리 테이머, 사이몬 맥버니(Simon McBurney, 1957년 생), 아리안 므누슈킨은 모두 르콕의 제자로, 이들의 작품은 신체성으로 유명하다.

리듬과 음악, 움직임의 선을 통해 구조화된 무용과 달리, 마임은 내러티브, 관념 혹은 이미지로 시작하고 신체적 삶을 그 개념에 부여한다. 마임 공연은 공연 텍스트가 고정된 움직임의 패턴으로 구체화될 때까지 즉흥적 시행착오를 통해 창작된다. 대부분의 경우 움직임 텍스트의 저자는 모든 공연 전통, 특히 솔로 작품에서 발견되는 공연과 드라마 텍스트 사이의 유기적 연결과 동일한 연결을 창조하는 공연자이다. 어떤 움직임 텍스트는 해석자라는 새로운 세대로 전승된다. 왜냐하면 움직임 텍스트는 면밀하게 안무되고 기보되기 때문이다.

버라이어티 오락물

HOW 버라이어티 오락물은 어떻게 공공의 취향과 아방가르드 예술 감각 모두에 호소하는가?

버라이어티 오락물(variety entertainment)은 기록된 연극의 역사만큼이나 오랜 역사를 지닌다. 고대에 '미메스(mimes)'라고 일컬어지던 거리의 연행자들이 공연했다는 것은 잘 알려져 있다. 아리스토텔레스는 시학에서 그들을 언급했었다. 후기 로마 제국의 연극은 대개 버라이어티 쇼였다. 버라이어티 오락물은 항상 재미는 있지만 지성적인 요구에는 응답하지 않으며 지속가능한 내러티브가 부족하다. 단일한 스토리 라인으로 연결되지 않는, 다양한 오락물을 공연함으로써 수 세기 동안 버라이어티 오락물은 일반 대중들에게 큰 인기를 얻었다.

광대와 바보

광대와 바보는 대부분의 문화에서 발견된다. 제4장의 희극 부분에서 다루었듯이 이들은 사회적 기능을 지닌 버라이어티로 봉사했다. 광대와 바보의 공연은 보통 최소한의 텍스트로 구성되며 전통, 즉흥, 신체적 행동에 의존한다. 미대륙 원주민들의 전통 속 의례에 등장하는 광대는 제의에 기반한 텍스트를 사용했을 것이다. 서커스의 광대는 개별적 광대 인물에 기반한 개인의 텍스트를 발전시켰을 것이다. 때때로 대담한 곡예술 묘기는 텍스트에 서커스 광대

를 제공했을 것이다. 광대들은 영국 팬터마임의 야단법석 떠는 유머와 무성영화로 확장된 뮤직 홀 전통에 의지하기도 했다. 말하는 광대들은 비전통적인, 글로 쓴 텍스트의 언어 유머를 사용했는데, 이로부터 스탠드업 코미디(stand-up comedy)의 전통이 새롭게 파생되었다.

영어를 사용하는 아프리카의 중심지역에 **콘서트 파티**(concert party)라고 불리던 버라이어티 오락물의 형식이 1920년대에 전개되었다. 그 이후 유랑극단들이 서아프리카 전역에서 그것을 공연했다. 아프리카 문화, 미대륙과 유럽의 오락물이 혼종적으로 결합된 콘서트 파티에는 뮤지컬 곡목, 간략한 시사적 스케치, 여장한 남자 배우들이 등장한다. 익살스럽게 짜인 순서를 광대와 마술사가 공연한다. 이들은 서아프리카 사회의 상투적 인물이 등장하는 슬랩스틱 까불기로 무대를 장악한다. 초기 미국 영화에서 빌려온 흥미진진한 문화가 반영된 콘서트 파티의 광대는 하얗고 두껍게 칠한 입술로 미국의 **민스트럴 쇼**(minstrel show)를 하는 날 나타난다. 오늘날 콘서트 파티는 가스펠, 락, 소울 음악이 결합된 전통의 뒤섞임으로 지속된다. 나이지리아의 요루바 오페라(Yoruba Opera)는 그 형식과 실천에서 이와 유사하다. 어쩌면 콘서트 파티의 영향을 받은 것도 같다.

▶ 1950년대 후반 가나의 콘서트 파티에서 아칸 트리오(Akan Trio)가 오프닝 코러스를 공연하고 있다. 미국 민스트럴의 과장된 분장이 사용되었다. 민스트럴의 인종을 부정적 상투성으로 묘사하는 방식이 전 세계로 퍼져 서아프리카에서는 자기 패러디의 형식이 되었음에 주목하라.

아프리카의 공연은 **보드빌**(vaudeville), 즉 서로 다른 종류의 극적 텍스트를 결합한 대중적 미국 버라이어티 쇼 형식의 요소들도 포함한다. 보드빌 공연은 스탠드 업의 입을 맞춘 수작과 법석 떠는 유머에 상당히 의존하는데, 이는 초기 광대들의 전통으로부터 진화한 것이다. 19세기 말과 20세기 초 전성기를 이루었던 보드빌은 오락물의 일종으로 스스로를 선전했다. 보드빌의 상대가 되었던 것은 계보상 조금 떨어져 있는 **버레스크**(burlesque) 쇼이다. 버레스크 쇼는 외설적인 유머를 공연하고 보통은 스트립쇼를 포함한다. 보드빌과 버레스크 쇼는 결국 영화에게 영향력을 뺏긴다. 누구에게나 무

언가를 제공하여 연극의 관객을 지키기 위해 보드빌과 버레스크 쇼는 뮤지컬 곡목, 곡예술적 요소, 코미디 듀오, 심지어 동물 묘기까지 포함했다. 밤은 보통 확장된 연극의 무대로 끝났다.

버라이어티 오락물과 아방가르드

20세기 초 아방가르드는 과거의 예술 형식을 거부했다. 현대 과학 기술 세계의 역동성을 반영하지 않는다는 이유에서였다. 이탈리아의 미래파는 새로운 예술적 감각을 발전시킬 도구로 특히 버라이어

흑인 분장의 민스트럴시

1820년대 후반 어느 날 백인 공연자 토마스 다트무스 라이스(Thomas Dartmouth Rice, 1808~1860)는 그을린 코르크를 자신의 얼굴에 바르고 누더기를 입은 채 "점프 짐 크로(Jump Jim Crow)"를 부르며 발끝으로 짧은 스텝의 춤을 췄다. 그는 자신이 남쪽에서 본 흑인 노예들의 일상을 모방했다고 주장했다. 이것이 **흑인 얼굴**(blackface)의 민스트럴시(minstrelsy)의 시초로 여겨진다. 흑인 분장의 민스트럴시는 노래, 춤, 익살스런 인종차별주의자의 일상으로 구성된 대중 오락물로, 게으른, 느린, 음탕한, 무식한 영어를 구사하는 흑인들(19세기와 20세기 초 미국 무대를 장악했고 계속 미국 문화를 망령처럼 떠도는)을 경멸적인 상투성으로 표현한다.

민스트럴 광대의 전통적 양식의 분장, 곧 눈과 입 주위를 흰색 원으로 그린 검은 색 얼굴 위에 거친 섬뜩한 가발을 얹은 분장이 인종이 교차하는 공연을 가능하게 했다. 백인의 미국을 위해 백인 공연자에 의해 흑인의 정체성이 만들어진 것이다. 주인을 위해 흥겹게 노래를 부르는 노예들의 대농장의 삶을 낭만적으로 그린 민스트럴시 덕분에 많은 북부의 백인들은 노예폐지론이 제기될 때조차도 노예제도의 수용 가능한 밑그림을 상상할 수 있었다.

최초의 민스트럴 공연자는 백인이었다. 1865년경 흑인들은 자신들의 민스트럴 순회극단으로 공연을 시작했다. 그들은 흑인 문화에 대한 한층 진정성 있는 시선을 제공함으로써 성공할 수 있다고 생각한 것이다. 얄궂게도 민스트럴의 상투성은 너무 강력해서 청중들의 기대에 부응하기 위해서는 흑인 공연자들도 코르크로 얼굴을 칠하고 가발을 써야만 했다. 검은 코르크 분장은 무대 위에서 실제 피부색보다 더 검게 검음을 재현했다.

품위를 손상시키는 역할로 흑인들이 제시되긴 했지만, 민스트럴시는 흑인 공연자들에게 정치나 종교처럼 금기시되던 문제에 대해 솔직담백하게 말할 자유를 허용했다. 보드빌과 뮤지컬 연극 연예인인 위대한 버트 윌리엄스(Bert Williams, 1876~1922)는 검은 얼굴의 공연에서 자유와 속박을 모두 발견했다. 그는 '미스터 노바디'라 불리는 등장인물을 발전시켰다. 그는 검은 얼굴 분장을 통해 공연자로서의 자신을 발견했고 익살스런 스타일을 전개할 수 있는 자유를 얻었다고 했다. 대단한 명성을 얻었지만, 무대 밖에서 그는 미국의 검은 얼굴들이 겪는 억압을 계속 경험했다. 민스트럴 연기는 보

드빌에서 인기를 얻었다. 그 형식은 전 세계로 퍼져 나가 영국과 영국의 식민지에서도 인기를 얻었다. 민스트럴의 인기는 미국 내 흑인 공연자들에게 그들의 재능을 선보이고 생계를 유지할 방법을 제공했다. 하지만 바로 그 때문에 흑인 공연자들은 자신들을 억압했던 상투성을 영속시키는 데 협력하게 되었다.

20세기 중반 흑인 광대 인물은 무대, 영화, TV에 등장한 민스트럴 속에서 발전했다. 과장된 분장은 없었지만 품위 없는 인물의 흔적, 곧 흑인 공연자를 인종차별주의 상투성으로 묶은 그로테스크한 관점을 지니고 있었다. 1950년대 후반 시민권리운동은 민스트럴 광대로부터 그것이 조장했던 품위 없는 이미지를 '흑인의 자부심'으로 대체하면서 정곡을 찌르는 목적을 취했다. 흑인 연극 예술가들은 민스트럴 가면을 정치적 목적에 전용했다. 인종차별의 억압에 도전하도록 그것을 사용한 것이다. 1979년 엔토자케 샹게(Ntozake Shange, 1948년생)의 연극적 안무시 〈스펠 #7(Spell #7)〉에서는 무대 위에, 그리고 상투성으로부터 자신을 해방시키기 위해 고군분투한 인물들의 삶 위에, 거대한 민스트럴 얼굴이 웅장한 이미지로 걸렸다.

◀ 〈더 리가드 이브닝〉(2003)에서 빌 어윈은 리얼리즘과 버라이어티 연극의 관습뿐만 아니라 아방가르드도 조롱한다. 의상의 요소를 상징[광대의 배기 팬츠, 주름이 달린 깃, 커다란 구두, 보드빌 무용수 혹은 댄서의 중산모와 지팡이, 스탠드 업 코미디의 구피 모자, 그루초 막스(Groucho Marx) 변장]으로 활용하여 어윈은 각 예술 장르의 전통을 유머러스하게 드러냈다.

티 쇼 공연에 주목했다. 이들은 환영의 사실적 무대 세계와 제4의 벽이라는 관습을 파괴하고 청중과의 능동적 상호작용을 증진시키려 했다. 광대, 곡예술사, 마술사는 이것을 성취할 수 있는 완벽한 공연자들이었다. 그들은 자신 이외에는 그 어떤 것도 재현하지 않았고 내러티브의 환영에도 사로잡히지 않았다. 그들의 행위는 구체적 기술, 즉 청중과의 상호작용을 고무하는 묘기를 제시하는 데 의존했다.

이들 낡은 대중 오락물이 **새로운 보드빌**과 **새로운 버레스크**의 형식으로 돌아왔다. 그것은 청중들의 감각을 변화시키려는 미학적, 사회적 자의식을 동반했다. 새로운 광대, 만화, 곡예술, 마임, 마술사 등은 순수한 오락적 가치를 위해 공연했던 그들의 선조와는 구별된다. 곧 그들의 신체적 유머와 움직임은 다른 메시지와 새로운 목표를 지닌 드라마 텍스트의 일부이다. 새로운 광대 중 가장 잘 알려진 사람은 빌 어윈(Bill Irwin, 1950년 생)이다. 서커스 공연자, 무용가, 배우, 마임으로 훈련된 그는 익살스런 광대의 판에 박힌 수작을 순수한 오락 가치 너머로 확장했다. 〈대부분 뉴욕(Largely New York)〉(1989)에서 어윈은 '포스트모던 도보 여행자'로 나타났다. 모던 댄스 스타일의 버라이어티를 배우려던 불운한 시도는 그를 TV 안에 가둬 버리는 결과를 낳았다. 이 모든 것이 청중과 함께 진행하는 가벼운 농담으로 공연되었다. 가벼운 허식에도 불구하고 그는 날카로운 사회적, 미학적 논평을 전달했다.

퀘벡에 기반을 둔 태양의 서커스 극단(Cirque du Soleil)은 서커스 공연을 연극 텍스트로 사용했다. 내재된 드라마 내용을 인간 신체의 한계와 중력을 거부하는 묘기로 공연한다. 태양의 서커스는

↻ 세계의 전통과 혁신

미래파 공연

미래파로 알려진 예술 운동의 시초는 1909년 마르네티(F. T. Marinetti, 1876~1944)가 쓴 '미래파 선언'까지 거슬러 올라간다. 1913년 마르네티는 '버라이어티 연극 선언'을 뒤이어 발표했는데, 여기서 그는 리얼리즘과 '심리'연극은 근대 과학기술 시대를 반영하지 못한다고 했고, 그것이 지나가 버렸다고 선언했다. 미래파는 '광기'와 '부조리'의 버라이어티 연극을 칭송했다. 왜냐하면 연극은 청중들을 놀랠 수 있는 지속적인 고안을 필요로 했기 때문이다. 미래파 공연은 비논리적인 것을 강조하고 인과에 기반한 내러티브를 거부했다. 앞 장에서 다룬 부조리극의 어떤 국면은 이러한 미학에서 기인한 것이다.

지아코모 발라(Giacomo Balla, 1871~ 1953)의 짧은 소품에서 뜻 모를 글줄은 내러티브의 매듭을 파괴한다. 무대는 텅 비어 있고 붉은색과 초록색의 빛으로 눈길을 끈다. 텅 빈 공간은 20세기 초만 해도 기발한 아이디어였다. 배우들은 등장하여 버라이어티 쇼의 연예인처럼 공연한다. 그들은 그 어떤 극적 맥락에도 속하지 않는다.

지아코모 발라

눈물 흘리는 것을 이해하기 위해/Per Comprendere il Pianto

흰색 옷을 입은 남자 (여름 양복)
검은색 옷을 입은 남자 (여성이 입는 추모복)

배경 : 사각의 프레임, 절반은 붉은색, 절반은 초록색. 두 인물이 매우 심각하게 말을 하고 있다.

검은색 옷을 입은 남자 : 눈물 흘리는 것을 이해하기 위해…

흰색 옷을 입은 남자 : mispicchirtitotiti

검은색 옷을 입은 남자 : 48

흰색 옷을 입은 남자 : brancapatarsa

검은색 옷을 입은 남자 : 1215 하지만…

흰색 옷을 입은 남자 : ullurbusssssut

검은색 옷을 입은 남자 : 1 당신이 웃는 것처럼 보이는데

흰색 옷을 입은 남자 : sgnacarsnaipir

검은색 옷을 입은 남자 : 111.111.011 나는 당신이 웃는 것을 금한다

흰색 옷을 입은 남자 : parplecurplototplaplint

검은색 옷을 입은 남자 : 888 하지만 제－발－웃지－마!

흰색 옷을 입은 남자 : iiiiiiiirrrrrrririririri

검은색 옷을 입은 남자 : 12344 충분해! 멈춰! 웃는 것을 멈춰.

흰색 옷을 입은 남자 : 나는 웃어야만 해.

막

전 세계의 모방자들을 낳았다. 모든 미학적 세부, 즉 극적 조명, 섬세한 의상과 음향에 집중하여 공연한다. 서커스 예술가들이 서커스 기술로 우리를 현혹시킬 때 연극적 인물을 취한다. 기술과 위험의 거친 에너지에 초점을 맞추는 다른 서커스 공연과 달리 태양의 서커스 극단은 그 행위를 신비, 신비주의, 에로틱의 분위기로 덮는다. 고기를 자르는 식칼과 낫에서부터 두부, 고기, 달걀까지 거의 모든

것을 저글링하며 날아다니는 카라마조프 형제들(Flying Karamazov Brothers)은 그들의 묘기가 눈을 흥분시키는 동안 마음이 흥분된 청중과 함께 진행하는 익살스런 패터(patter, 빠른 말)에 참여한다. 이들의 공연에서 서커스는 흠 잡을 데 없는 익살스런 타이밍으로 연결된다.

스토리텔링

스토리텔링(storytelling)은 오랫동안 연극의 기원으로 생각되어 왔다. 스토리텔링에는 형식의 모든 기본적인 요소들이 포함된다. 즉 공연자, 청중, 인물, 내러티브가 그것이다. 재능 있는 스토리텔러(storyteller)는 내러티브를 연극적 공연의 형식으로 바꾸면서 이야기 속에서 인물로 전환될 수도 있다. 스토리텔링 공연은 오랜, 계속되는 역사를 가지고 있다.

공동체 스토리 말하기

부모와 조부모에게 배운 교훈과 다채로운 친척들의 이야기가 가족들에게 있듯이, 공동체도 모든 사회를 유지하는 필수적인 질문에 답하기 위해 스토리를 말한다. "우리는 누구인가?" "우리는 어디에서 생겨났는가?" "우리의 목적은 무엇인가?" "우리는 어떻게 살아야 하는가?" 글로 쓴 언어가 없는 곳에서 스토리텔링 공연은 문화의 전통을 살아 있도록 유지한다.

많은 아프리카 문화에서 스토리텔링은 젊은 세대의 교육과 공동체 오락을 위해 꼭 필요한 방법이다. 내레이션, 연기, 북치기, 노래가 특별한 예술 형식으로 섞여 짜이고, 청중들의 응답은 즉흥적 움직임을 만든다. 주제는 공동체의 지속과 그것의 가치를 강조하는 경향을 드러내고, 부족의 영웅, 힘과 재치의 위업, 마법의 권력 이야기를 포함한다. 전설 속에는 도덕이 들어 있고 행동의 지시를 함축한다. 아프리카의 많은 스토리텔러들은 모든 인물, 인간과 동물을 신체와 목소리의 변화를 통해 묘사할 수 있는 재능 넘치는 흉내내기 배우들이다. 내러티브는 음향 효과와 표현적 억양으로 묘사된다.

스토리는 종종 **공동체**의
어린이들에게 수수께끼를 부과하는
것에서 시작하는데, 이것은
교육을 위한 장치이다.

▲ 아프리카의 여성 그리오, 야 자라하투마 자바테(Ya Jalahatuma Jabate)가 키타(Kita)의 우두머리 그리오 임명을 축하하기 위해 모인 사람들 앞에서 칭송의 노래를 공연한다. 그녀는 카린야(karinya)를 공연한다. 서아프리카에서 악기는 성(性)에 따라 배정된다. 여성은 타악기를 연주하는 반면, 남성만이 북과 활악기를 연주할 수 있다.

위대한 미국 소설을 무대화하기

실험적 극단 엘리베이터 리페어 서비스(Elevator Repair Service)는 위대한 미국 소설가들이 쓴 스토리를 무대 위에 올렸다. 엘리베이터 리페어 서비스의 〈개츠(Gatz)〉(2005)는 스콧 피츠 제럴드(F. Scott Fitzgerald)의 위대한 개츠비(이 장 시작 부분의 사진 참조)의 49,000단어로 된 텍스트를 6시간 동안 공연한 작품이다. 이 공연에 앞서 이들은 윌리엄 포크너(William Faulkner)의 〈소리와 분노(Sound and the Fury)〉(2008), 어니스트 헤밍웨이(Ernest Hemingway)의 〈태양은 다시 떠오른다(The Sun Also Rises)〉(2010)를 공연했었다. 이들 공연은 단순히 독서가 아니었다. 대신 소설의 모든 단어는 무대 위에서 생명을 얻었다. 무대가 생산되는 맥락에서 들으면, 단어들이 페이지에서는 찾을 수 없었던 입체성을 취하면서, 종종 텍스트의 새로운 의미가 드러나기도 한다. 때로는 소설이 지닌 한층 사색적인 속도가 연극이 요구하는 행동과 다투는 것처럼 보인다. 곧 스토리를 말하는 상이한 방법을 통해 드라마와 소설을 서로 다른 예술 형식으로 만드는 것이 핵심이다.

스토리는 윤색이 더해지며 스토리텔러의 세대에서 세대로 전승된다. 출처를 언급하는 것은, 문화적 자산은 공동체에 귀속되며 창작 방법은 소유권에 반영되지 않는다고 생각하는 사회에서는 일종의 저주가 될 수 있다. 공동체의 구성원들은 때로 이야기를 방해하고 특별한 구절을 연기하거나 적절한 노래를 부르게 한다. 청중들은 자발적으로 공연 공간에 들어와 춤을 추고 노래하며 공연의 일부가 된다. 많은 스토리텔링이 신화와 전설을 구성하지만, 서아프리카의 스토리텔러인 그리오(griot)는 서사적 영웅 이야기를 암송함으로써 공동체의 구술사를 제공한다. 몇 시간 동안 계속되는 무용담은 음악과 무용, 지도자와 그들의 선조에 대한 칭송, 과거와 현재를 잇는 혈통, 그리고 문화적 가치의 지속을 확신하는 잠언들로 채워진다.

스토리텔링 공연 전통은 전 세계에 존재한다. 미대륙 원주민의 문화에도 공동체가 참여해 함께 북을 치고 춤을 추는 고대 전통의 스토리텔링이 있다. 메다힐크(meddahlik)는 터키의 연극적 형식으로, 고대 전설과 로맨스를 노래와 농담으로 스토리텔러가 말하고, 이에 즉흥적으로 청중들이 화답한다. 때로는 메다(meddahs)가 동시대 해프닝을 넌지시 언급하여 토론을 촉발한다. 한국의 판소리 전통은 특별한 청중들을 위해 즉흥적으로 연주되는 음악과 서사를 포함하는 음악 스토리텔링 형식이다. 스토리텔링 형식과 그 외 많은 다른 형식들이, 글로 쓰인 말과 매스미디어가 정보의 원천으로서 빠르게 스토리텔링의 공연 전통을 대체하는 이 세계에서 살아남기 위해 투쟁 중이다.

개인적 스토리 말하기

때로 스토리텔러는 개인의 역사를 열거한다. 스탠드 업 코미디부터 **퍼포먼스 예술**(performance art)까지 몇몇 전통으로부터 발전된 솔로 공연이 최근 인기를 얻고 있다. 퍼포먼스 예술에서 퍼포먼스는 시각적 예술의 확장이다. 발화 텍스트보다 시각적 이미지를 더 중요하게 생각한다. 오늘날 배우들은 개별적으로 자신들의 독특한 재능, 경험, 관심을 방송용 솔로 작품으로 만든다.

오늘날의 솔로 공연자들은 모두 스팰딩 그레이(Spalding Gray, 1941~2004)에게 빚진 바 크다. 스팰딩 그레이는 1970년대 솔로 공연을 개척했다. 그는 솔로 연극을 훌륭한 공연 형식으로 전환하는 데 핵심적 역할을 했다. 그의 공연은 개인적 탐색과 고백을 위한 기회를 제공했으며, 젊은 예술가들에게 영감을 주었다. 스팰딩 그레이의 텍스트는 전통적 연극 작품이라기보다, 일기처럼 들리고 읽힌다. 그가 자기 삶의 매우 개인적인 에피소드와 관련된 모놀로그, 〈캄보디아를 향해 헤엄치기(Swimming to Cambodia)〉(1985)나 〈상자 속 괴물(Monster in a Box)〉(1990)을 공연했을 때, 그는 단지 자신의 특별한 개성을 무대 위에 드러낸 것이 아니다. 곧 청중들은 연극 매체를 사용해 그 자신의 삶의 경험을 단단히 움켜쥔 그의 시도를 목격할 수 있었다. 글로 쓰고 출판되어 다른 해석자들에게 유용한 것이 되었지만, 그레이의 모놀로그는 그와 그 자신의 삶의 경험과 깊이 연결되어 있다. 그의 사후 그레이의 미망인은 배우들이 공연한 그레이의 모놀로그 전집인 *Spalding Gray: Stories Left to Tell*(2007)을 출판했다. 그레이의 냉소하는 듯한 위트는 여전히 다른 사람들의 목소리를 통해 공유되는 한편, 그레이의 부재는 솔로 공연에서 창작자와 공연자 사이의 연결을 한층 더 분명하게 만들었다. 그레이는 우리에게 계속 말하고 영감을 준다. 〈모든 것이 좋아질 거야(And Everything Is Going Fine)〉는 2010년 스티븐 소더버그(Steven Soderbergh)가 만든 다큐멘터리 영화로, 전체적으로 말하고 있는 그레이의 동영상 편집으로 구성되었다.

이러한 형식을 취한 공연자들이 점점 늘어나는 것은 세력이 점점 늘어나는 것을 반영한다. 연극을 생산하려면 점점 더 많은 돈이 들기 때문에 무대 위에 세트나 의상 등의 요소가 없이 혹은 거의 없이 홀로 앉아 있는 단 한 명의 예술가로 구성되는 연극은, 거의 아무런 노력 없이 서로 다른 행위의 장소를 표현할 수 있는 연극을 창작하는 경제적이고 공연 장소 이동이 용이한 방법이 된다. 세상이 다문화적 인식에 관심을 갖게 되면서, 주로 침묵으로 일관했던 집단을 재현하는 개별적 목소리가 이제는 한층 깊이 있는 수준에서 공적 영역에서 들리게 되었고 환영받게 되었다. 비주류 그룹에 속하던 공연자들이 때로는 무대를 차지하고, 정치적이고 사회적인 공

▼ 스팰딩 그레이의 텍스트는 그의 공연으로부터 발전했다. 작품을 만들기 위해 그는 무대 위 책상에 앉아 청중을 앞에 두고 개요를 바탕으로 즉흥 공연을 했다. 공연은 기록되었고 기록된 테이프는 복사되었다. 그레이는 공연 필기록을 편집하고 확장했다. 글로 쓴 모놀로그가 완성될 때까지 테이프에 녹음하고 편집하고 확장하는 공연 과정을 계속했다. 초기 청중들은 완성된 극적 텍스트를 듣지 못했다. 그저 진행 중인 텍스트를 들었을 뿐이다. 청중들의 반응은 협업을 위한 요소이다. 흥미롭게도 많은 솔로 공연자들이 이런 방식으로 작품을 만든다. 왜냐하면 솔로 텍스트의 저자와 공연자는 그레이처럼 같은 사람이고, 그 재료는 그들의 삶과 심오하게 연결되어 있으며, 그런 텍스트는 공연 과정에서 유기적으로 만들어지기 때문이다.

동체의 의제(議題)를 재현한다.

개인적 이야기, 정치적 의제

스팰딩 그레이와 에릭 보고시안(Eric Bogosian, 1953년 생)처럼 초기 남성 솔로 예술가들은 자신들의 작품에서 정치적이거나 사회적인 논평에 초점을 맞추었다. 여성들이 페미니스트 공연을 위한 솔로 무대를 요구했을 때 때로는 사적(私的) 공연이 정치적 공연이 되었다. 몇 세대 전만 해도 이것은, 연극은 억제되고 여성만 보이는 심란한 일이었다. 이제 여성들은 솔로뿐만 아니라 공적 행위와 사적 행위의 연결을 모호하게 만드는 작품도 감히 창작한다. 카렌 핀리(Karen Finley, 1956년 생)와 홀리 휴스(Holly Hughes, 1955년 생) 같은 공연자들은 노출의 충격적인 가치, 외설스런 장광설, 성적 이미지(핀리는 초콜릿으로 자신의 벌거벗은 몸을 더럽힌 후 청중들에게 핥아먹도록 했다)를 활용, 정치적 상황을 걱정하는 인식을 불러일으킨다. 혼란스런 일부 효과는 공연 예술 속 솔로 공연의 근원을

생각해보기

예술가가 강력하게 사회적 저항의 목소리를 내고자 할 때, 그 혹은 그녀가 사회적 금기를 위반할 수 있는 한계가 존재해야만 할까?

반영하는 시각적 진술이 된다.

페미니스트 공연은 계급, 인종, 민족성, 성(性)을 탐색하는 길을 닦았다. 대담하고 도발적이며 간혹 발가벗기도 하는 팀 밀러(Tim Miller, 1958년 생)는 청중들에게 자신의 인간성에서 과거 자신의 동성애적 행위를 보라고 도전장을 내민다. 〈글로리 박스(Glory Box)〉(1999), 〈바디 블로우(Body Blows)〉(2002), 〈유에스(US)〉(2003), 〈형세(Lay of the Land)〉(2010) 같은 작품에서 그는 게이들의 결혼과 이민권을 둘러싼 미국의 문화 전쟁에 자신을 밀어 넣는다. 유사하게도 런던을 기반으로 한 이슬람 공연자인 샤지아

미르자(Shazia Mirza, 1976년 생)는 '베일'과 테러리스트에 대한 농담을 던지면서 우리의 인종적, 종교적 상투성과 두려움을 노출하기 위해 희극을 사용했다. 솔로 예술가들은 공민권을 박탈당한 그룹의 근심을 가시화시키는 한편, 정체성의 본질과 차이, 자아, 타자에 대한 사회적 정의(定義)를 규명하는 데 예술을 사용했다. 이들의 작품은 우리가 어떻게 우리가 모르는 사람들과 우리 자신을 정의하는지에 대해 생각하게 만든다.

몇몇 솔로 예술가들은 그들 자신을 공연하지만, 또 다른 솔로 공연자들은 가족 구성원 혹은 그들이 만났거나 인터뷰했던 사람들처럼 안면 있는 사람들을 모방하거나 공연함으로써 인물의 개요를 창조한다. 존 레귀자모(John Leguizamo, 1964년 생)는 〈맘보 마우스(Mambo Mouth)〉(1991), 〈괴짜(Freak)〉(1998), 〈게토 클로운(Ghetto Klown)〉(2011)에서 무대를 라틴계 공동체의 39명의 서로 다른 인물들로 채웠다. 한국계 미국인인 마가렛 조(Margaret Cho, 1968년 생)는 사회적 고정관념을 고찰하라고 촉구하며, 아시아계 미국인의 정체성을 탐색하고 다양한 인종과 민족성의 인물들을 공연하기 위해 인종의 경계선을 가로지른다. 사라 존스(Sarah Jones, 1973년 생)는 좋은 평가를 받은 그녀의 쇼 〈브릿지 앤드 터널(Bridge and Tunnel)〉(2004)에서 서로 다른 인종, 종교, 민족성을 지닌 열둘 혹은 그 이상의 뉴욕 인물들(공동체가 주최하는 시 경연 대회에 매우 깊은 갈망을 드러내는)을 묘사하며 동화(同化)와 정체성을 고찰한다.

스탠드 업 코미디가 점차 '들이대는' 형식과 끌려 나온 의제로 전환하기 때문에 스탠드 업 코미디와 다른 솔로 공연 형식을 분명히 구분하는 것은 쉽지 않다. 많은 솔로 공연 축제에는 자신을 공연 예술가로 생각하는 사람들뿐만 아니라 자신을 코미디언이라고 규정하는 예능인들도 참가한다. 희극인들은 항상 해방구로서 웃음을 추구하지만, 공연 예술가들은 종종 우리를 놀라게 하거나 분노하게 할 그 어떤 개요도 제공하지 않는다. 이런 모든 예술가들이 공유하는 것은 무대 위에 사적(私的)으로 제시될 텍스트의 출처이다. 배우는 무대 위에 제시된 개인, 그리고 경험과 필수적인 관계를 맺는다. 글로 쓴 모놀로그 희곡과는 달리 사적(私的)인 공연 작품은 다른 배우에 의해 재생산될 수 없다.

사적(私的)인 표현을 하고 싶어서든 아니면 오늘날 연극의 경제적 현실을 말할 필요 때문이든 솔로 공연은 미국 전역에 걸쳐 급증

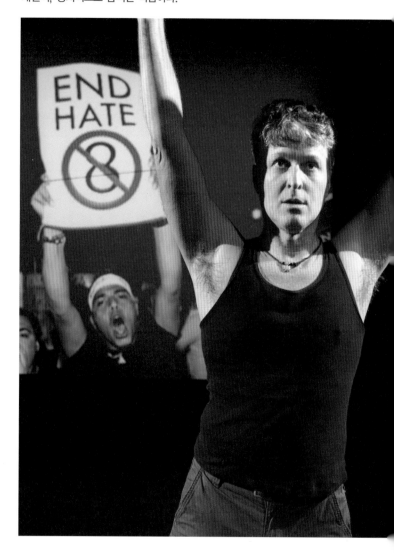

▼ 팀 밀러의 〈형세〉(2010)는 미국 게이들의 권리를 둘러싼 문제를 개인적, 정치적으로 탐색한 작품이다.

하고 있다. 그리고 시애틀에서 뉴욕까지 여러 도시에서 솔로 예술가들이 참여하는 축제가 개최된다. 2009년 인도 케랄라에서 열린 '모성의 퍼포먼스(Performance of Maternity)'처럼 정치적 주제를 기획한 솔로 공연 축제도 있다. 여기서 예술가와 학자는 함께 국제적 사회 문제를 연극을 통해 탐색했다.

다큐멘터리 연극

HOW 연극 예술가는 어떻게 주요 원천 재료들을 텍스트로 사용하는가?

역사는 오랫동안 연극적 상연물을 위한 원천이었다. 혹자는 그리스 비극에 나타난 사건들이 사실에 기반한 것이라고 믿는다. 셰익스피어도 역사극을 썼다. 아서 밀러는 〈시련(The Crucible)〉(1953)을 쓰기 전인 1692년 마녀재판에 대한 궁정기록을 연구하기 위해 매사추

세츠의 세일럼을 방문했다. 다큐멘터리 기록은 영감을 제공하거나 사실적 역사 드라마를 위한 배경으로 봉사한다. 오늘날 우리는 실제 주요한 원천이 공연을 위한 텍스트가 되는, 새로운 종류의 **다큐드라마**(docudrama)나 **다큐멘터리 연극**(documentary theatre)을 본다. 리얼리티 TV와 그것의 천박하게 구성된 드라마와는 달리 다큐멘터리 연극은 정치적이고 사회적인 메시지를 지니는 경향이 있으며, 절박한 이슈를 연극적 직접성으로 전달하려 한다. 연극 극단의 수가 늘어나는 것은 곧 예술을 창작하는 데 저널리즘의 도구를 사용하는 것이다.

> **❝ 역사를 가지고 무엇을 해야 할지 몰랐던**
> 1950년대에 그랬던 것처럼,
> 사실의 **연극**은
> 표면으로 드러내는 경향을 보인다. ❞

– 데이비드 에드가(David Edgar), 극작가

솔로 사회적 다큐멘터리 작가

솔로 공연이 사적(私的)인 형식이기는 하지만 사적(私的) 재료를 배타적으로 다루어야만 하는 것은 아니다. 일부 솔로 예술가들은 다양한 기본 원천으로부터 수집한 재료를 변환시켜 사회적이고 정

▼ 〈위대한 게임 : 아프가니스탄(The Great Game: Afghanistan)〉 (2009)은 아프가니스탄의 문화적, 정치적 역사와 외세의 간섭과 침략으로 인한 혼란을 탐색한 짧은 희곡 시리즈물이다. 공연에는 힐러리 클린턴 같은 정치, 군사적 인물의 말이 그대로 배치되었다.

▲ 안나 디비어 스미스는 일인 여성 희곡인 〈렛 미 다운 이지〉에서 미국의 의료 보험 위기를 폭로하기 위해 자신의 고환암 극복 스토리를 말하는 랜스 암스트롱를 연기한다.

치적인 이슈를 개척한다. 이브 엔슬러와 안나 디비어 스미스(Anna Deavere Smith, 1950년 생) 같은 솔로 예술가들의 작업은 다큐드라마로 분류될 수 있다.

안나 디비어 스미스의 최초 공연은 〈온 더 로드(On the Road)〉라 명명된 거대한 프로젝트의 일부였다. 이 프로젝트는 종족, 종교, 인종, 미국인의 정체성을 탐색한다. 등장인물들은 모두 그녀가 실제 삶에서 만난 사람들이다. 스미스는 그들 스스로가 말하도록 한다. 스미스가 사용하는 대화는 그녀가 행한 인터뷰의 필기록에서 직접 가져온 것이다. 인터뷰한 사람들의 말을 공연하면서, 스미스는 그녀가 인터뷰한 사람들의 발화 패턴과 버릇을 매우 정확하게 재창작한다. 그 과정에서 스미스는 카멜레온처럼 우리 눈앞에서 변한다. 인종 관계는 그녀의 작품에서 중심을 이룬다. 〈거울 속 불(Fires in the Mirror)〉(1992)은 정교회 유태인이 흑인 어린이를 차로 친 사건 이후, 1991년 브루클린의 크라운 하이츠에서 일어난, 폭동과 살인을 유발한 인종적, 종교적 태도를 조사한 작품이다. 〈황혼 : 로스앤젤레스, 1992(Twilight: Los Angeles, 1992)〉(1993)는 1992년 로스앤젤레스 경찰이 흑인 로드니 킹(Rodney King)을 때린 뒤 일어난 도심의 소요 사태를 다루고 있다. 이런 작품에서 밝은 피부색의 아프리카계 미국 여성인 스미스는 모든 민족적, 인종적 배경의 남성과 여성을 공연했다. 스미스는 한 역할에서 다른 역할로 틈새 없이 움직이기 때문에 인물의 민족성, 인종, 성(性)이 그녀 자신의 흔적을 지운다. 그녀의 공연에서 청중들은 정서적으로 연관된 인물을 통해 불안한 문제들과 조우하지만, 무관심과 객관성을 어느 정도 유지한다. 스미스를 관찰하면서 우리는 성(性)과 인종이 무대 위 우리

문화 속에 묘사된 방식에 대해 깊이 생각하지 않을 수 없다. 스미스 작품의 본질적이고 움직일 수 없는 요소는 그녀가 그녀의 인물들을 공연한다는 점이다. 〈렛 미 다운 이지(Let Me Down Easy)〉(2009)에서 스미스는 오류투성이의 불공정한 의료시스템을 배경으로 질병과 죽음에 직면한 20명의 서로 다른 인물들을 보여 주었다.

제1장에서 논의한 이브 엔슬러의 〈버자이너 모놀로그〉(1996)는 민족 청소 프로그램의 일환으로 보스니아 여성들을 조직적으로 강간했던 코소보 전쟁 동안, 여성에게 자행된 성적 폭력을 다룬 많은 다큐멘터리들을 포함한다. 이브 엔슬러의 작품을 통해 다른 예술가들도 세계적 사건을 여성의 눈으로 계속 탐색할 수 있게 되었다.

이라크의 후손이자 미국인인 히더 라포(Heather Raffo)는 10년간의 이라크 여성들과의 인터뷰를 모아 2003년 〈욕망의 아홉 부분(Nine Parts of Desire)〉을 만들었다. 이 작품은 사담 후세인 전후 이라크의 상황을 개인적 관점으로 들여다본 콜라주이다. 축자적으로, 그리고 비유적으로도 야만스러운 독재와 전쟁 때문에 이산가족이 된 여성들의 진정한 목소리는, 우리가 매스미디어에서 본 사건을 거리를 두고 묘사한 것과 대비를 이룬다. 라포는 자신의 샌디에이고대학 석사 논문 주제로 이 작품을 썼다. 여전히 전쟁 중인 이라크에 살고 있는 자신의 가족들에 대한 걱정에서 시작한 작품으로, 정부 정책에 대한 매우 개인적이고 개별적인 결과들을 날카롭게 상기시킨다.

다큐드라마

〈래러미 프로젝트〉가 우리에게 보여 준 것처럼 다큐드라마가 솔로 예술일 필요는 없다. 컬처 프로젝트(Culture Project)는 급박한 사회적 문제를 조명하는 희곡을 생산한다. 〈무죄(The Exonerated)〉(2005)에서는 자본의 징벌을 둘러싼 도덕적 질문을 탐색한다. 이 작품은 법정 필기록과 2~20년까지 감옥살이를 하다 형이 면제된 6명의 사형수와 나눈 인터뷰로 주로 구성되었다. 공연은 연극적인 난장판 놀이가 아니었다. 배우들은 의자에 앉아 청중들을 바라보고, 잘못된 사형을 집행할 수도 있는 사법 시스템의 공포에 대해 증언을 한다. 이 작품은 유명 스타가 돌아가며 공연했다. 진정 어린 단어가 스스로 말한다. 흥미롭게도 청중들 사이에서 정서적 반응이 고조된다. 이와 유사하게 저널리스트이자 극작가인 조지 팩커(George Packer, 1960년 생)는 미국인을 도운 후 자신과 가족들의 삶이 위험에 처했지만 미국 정부로부터 배신을 당하고 미국 내 망명자 지위를 거부당했던 이라크 통역자들을 인터뷰했다. 이들의 스토리는 〈배신(Betrayed)〉(2009)에서 극화되었다. 우리 시대의 도덕적 딜레마를 조명하기 위해 저널리즘 기교를 사용하는 극작가들을 점점 더 많이 발견하게 된다.

다큐멘터리 작품은 우스꽝스런 전환을 보여 주기도 한다. 멕시코와 엘살바도르에 뿌리를 둔 세 명의 공연자들이 공연하는 극단 컬처 크래시(Culture Clash)는 안나 디비어 스미스의 방법과 거칠고 우스꽝스러운 감수성을 결합한다. 다양한 사람들과의 인터뷰를 통

해 공동체의 초상을 만들어 내면서, 컬처 크래시는 다큐멘터리의 원천을 유머러스한 재료와 연결하여 신랄한 사회적 풍자를 유행시켰다. 이들이 공연한 〈차베스 라빈(Chavez Ravine)〉(2005)은 1950년대 다저스 스타디움으로 통하는 새 도로를 내기 위해 삶이 뿌리 뽑히는 로스앤젤레스의 멕시코계 미국인 공동체를 묘사했다. 시빌리언즈(Civilians)는 뉴욕을 기반으로 한 연극 극단으로, 저널리스트들의 활동 영역에서 완벽하게 은폐되지 못한 사회적, 정치적 문제를 심도 있게 연구하여 이를 기반으로 '탐구적인' 연극을 선보인다. 〈발자국 안에서 : 대서양 야드 너머의 전투(In the Footprint: The Battle over Atlantic Yards)〉(2010)는 논란의 여지가 있는, 지역민과 산업을 바꾸어 놓은 브루클린의 개발 프로젝트를 노출시킨다. 각각의 공연은 거기 사는 사람들의 시선을 통해 특정 지역의 특수한 문제를 제기하지만 작품 각각은 도시의 다문화 사회의 일반적 우려도 전달한다.

> 다큐드라마는
> 텍스트의 새로운 형식은 아니다.
> 1930년대 **루즈벨트** 정부가 만든
> 연방 연극 프로젝트는
> **신문 기사**, 연설, 정부 문서에서 텍스트를 끌어와
> '리빙 뉴스페이퍼'를 공연했는데, 그것은 당대의
> **시급한 사회적** 문제들을 대화로 엮어 극화한 것이었다.

의학적 글쓰기와 처방 치료 회의도 드라마 텍스트가 될 수 있다. 피터 브룩은 올리버 색스(Oliver Sacks)의 신경학 장애에 관한 책을, 정상성의 경계를 탐색한 〈더 맨 후(The Man Who)〉(1995)로 바꾸었다. 알츠하이머 환자와의 스토리텔링 워크숍이 앤 베스팅(Anne Basting)의 〈타임슬립(TimeSlips)〉(2001) 공연의 기초가 되었다. 이 작품은 치매 환자의 내적 혼란을 표현했다.

이러한 각각의 예에서 드라마 텍스트란 전통적 희곡이 아니라 연극 형식으로 개작된 주요 원천 재료의 집합이다. 인물과 대화를 창조하는 '극작가'도 없다. 대신 작가 혹은 작가 그룹은 재료를 효과적인 연극 작품으로 가공하는 인터뷰어, 역사 연구자, 기록 보관자로서 기능할 수 있다. 저널리즘의 재료를 선택하고 조직하는 것은 청중들이 공연에서 취하는 의미에 형상을 부여한다.

생각해보기

연극이 저널리스트의 도구와 방법을 사용한다면, 균형 잡힌 사실의 그림을 제시하려는 저널리스트의 윤리학에 의해 구속받을까?

재연 혹은 살아 있는 역사

역사적 재연은 다큐멘터리 재료를 연극적으로 새롭게 사용하는데,

미국 전역의 역사적 장소에서 발견된다. 매사추세츠에 재건된 17세기 마을인 플리머스 플랜테이션에서 배우들은 그 시기의 역사를 공부했고 각자 식민지 원주민 중 한 명의 정체성을 취하라는 과제를 받았다. 그 시기의 옷을 입고 그 시기에 어울리는 악센트로 말하며, 배우들은 역사적 공동체의 사회적이고 문화적인 삶을 모사했다. 또한 배우들은 방문자들과 상호 소통했는데, 즉흥적으로 방문자들과 가벼운 농담을 주고받으며, 자신이 선택한 인물 혹은 역사적 맥락을 놓치지 않은 채 식민지의 삶의 방식을 설명했다. 역사적 기록은 이러한 종류의 다큐드라마, 곧 '살아 있는 역사'를 위해 시나리오를 제공한다.

오페라와 오페레타

HOW 어떻게 음악은 오페라와 오페레타의 극적 효과를 강화하는가?

전 세계 어느 곳에서나 음악과 춤은 연극 텍스트로 봉사한다. 다른 요소와 뒤섞여, 음악과 춤은 지속적으로 고조되는 정서와 심원한 정열 혹은 정신적 동경을 구체화함으로써 극적 효과를 강화한다. 인물들은 말이 그들의 강렬한 감정을 설명하는 데 충분하지 못할 때 노래를 하기도 한다. 음악과 춤 텍스트는 인물을 드러내고 속도와 리듬을 만들고 분위기를 창조하며 활기찬 여흥을 제공한다. 중요한 것은, 음악과 춤을 통해 우리는 우리 자신과 우리의 정서적 삶의 일반적 경계를 초월할 수 있다는 점이다. 춤과 노래는 직접적으로 우리의 정서와 깊은 갈망을 표현하는, 인간 정신의 기본적 활동이다.

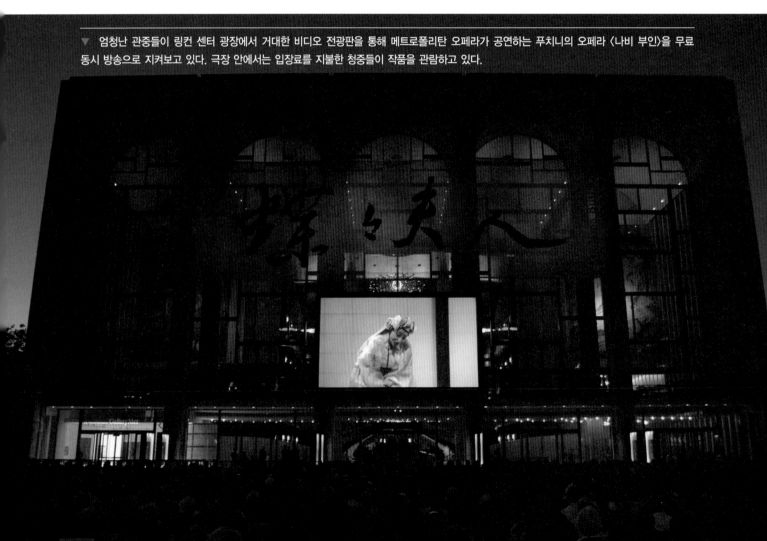

▼ 엄청난 관중들이 링컨 센터 광장에서 거대한 비디오 전광판을 통해 메트로폴리탄 오페라가 공연하는 푸치니의 오페라 〈나비 부인〉을 무료 동시 방송으로 지켜보고 있다. 극장 안에서는 입장료를 지불한 청중들이 작품을 관람하고 있다.

서구의 오페라

르네상스 후기 일부 이탈리아 공연자들과 이론가들은 고대 그리스 비극의 효과를 회복하고 싶어, 계속되는 음악으로 드라마를 완전하게 만드는 실험을 공연으로 보여 주었다. 1500년대 말 이러한 실험은 오페라로 태어났고, 곧 서양 세계 곳곳으로 뻗어 나갔다.

이처럼 섬세하고 과시적인 비현실적 예술 형식이 개연성에 대한 관심, 즉 진실의 외양에 관심 있었던 예술적 풍토 속에서 인기를 끌 수 있었던 이유는 무엇일까? 왜 오페라는 이전보다 오늘날 한층 더 널리 인기를 얻고 있을까? 오페라는 가부키나 중국 경극 같은 전통적 아시아 형식이 보여 주는 확장된 인공적 효과의 어떤 면을 청중들에게 허락하는 서구의 몇 안 되는 공연 양식 중 하나이다. 계속되는 강력한 음악 반주가 함께 공연될 때 정서적으로 감동적인 스토리는 삶 그 이상이다. 효과적인 사운드트랙이 영화나 TV 프로그램에 주는 효과를 생각해 보라.

오페라는 서로 다른 요소들의 혼합이다. 극적 상황을 묘사하는 리브레토 작가가 쓴 시적 대화는 작곡가의 음악과 통일되고, 음악은 정서적 내용을 고조시키고 극적 사건과 인물들의 심리적 상태를 청중들을 위해 '해석한다.' 푸치니의 〈라 보엠(La Bohème)〉(1896)에서 여주인공 미미는 환기시키는 말들을 강력한 선율로 노래하는데, 그 선율이 그녀에 맞춰 연주하는 거대한 오케스트라에 의해 풍성해질 때, 관습적인 말로 발화되는 드라마나 드라마가 없는 음악은 제공할 수 없는 압도적인 정서적 경험을 청중들은 즐길 수 있다. 인물이 노래하는 것과 오케스트라가 연주하는 음악이 제안하는 것 사이에서 반어적 긴장이 만들어질 수 있다. 모차르트는 〈돈 지오반니(Don Giovanni)〉(1787)에서 이러한 방법으로 오케스트라와 노래하는 인물들을 서로 '모순되게' 만들었다. 심지어 재미있고 심술궂게 악기로 논평함으로써 그들을 조롱했다.

오페라는 그 표현적 어휘의 많은 부분을 아리아와 코러스 그리고 서창(recitative)이라 불리는 음악 양식의 음악, 서정 혹은 선율 간 대비로부터 가져왔다. 서창은 '음악적 연설'이다. 그것은 극적 행동을 앞으로 진행시키는, 선율 없는 웅변술 같은 노래하기의 일종이다. 서정적인 선율이 아름다운 음악은 아리아에서 사용되어 인물의 정서적 상태를 강조한다.

극적 행동은 보통 청중이 정서적 최고점을 맛보도록 만드는 아리아를 대표한다. 이를 통해 왜 아리아와 서정적 음악이 오페라 공연의 가장 인기 있는 특징인지, 왜 청중은 아리아가 끝나면 박수를 보내는 것이 당연한지를 설명할 수 있다. 아리아와 음악의 구절에서, 드라마는 음악으로 전환되었고, 재능 있는 오페라 가수들은 아름다움과 목소리의 음역, 선율 구절의 처리, 그리고 극적 상황뿐만 아니라 그들이 부르는 노래 속 단어의 의미를 살리는 감수성에 생명을 부여할 수 있었다. 오페라의 아리아는 DVD나 비디오테이프에서는 얼어붙은 프레임처럼 작동한다. 어떤 관점에서 이러한 얼어붙은 프레임의 질은 가부키 공연에 내포된 효과와 유사하다. 오페라는 시간의 유사한 조작이 허락된, 유사한 종류의 미적 풍미를 촉진시키는, 유일하게 살아 있는 서구 연극 형식 중 하나이다.

독일 낭만주의 오페라 작곡가 바그너는 잘 알려진 것처럼 오페라를 '종합예술(gesamtkunstwerk)'이라고 묘사했다. 곧 오페라는 서창의 기술, 작곡가, 무용가, 가수-배우, 그리고 무대세트와 의상, 조명 디자이너가 청중을 흥분시키고 상승시키며 움직이는 예술적 통합 속에서 결합된 것이라고 했다. 바그너 오페라의 복합성은 근대적 연출가의 역할을 발전시키고 조명과 극장 디자인의 혁신에 이바지했다.

작곡가는 궁극적으로 오페라 하우스의 극작가이다. 작곡가의 선택은 청중들이 보고 듣는 것의 지각을 지배한다. 역사적으로 중요한 오페라 작곡가는 같은 시기 최고의 연극 예술가이자 위대한 음악 작곡가로 간주될 수 있다. 주요 오페라 작곡가들로 몬테베르디(Claudio Monteverdi, 1567~1643), 헨델(George Frederick Handel, 1685~1759), 모차르트, 베르디(Giuseppe Verdi, 1813~1901), 비제(Georges Bizet, 1838~1875), 무소르그스키(Modest Musorgsky, 1839~1881), 바그너(Richard Wagner, 1813~1883), 푸치니(Giacomo Puccini, 1858~1924), 벤저민 브리튼(Benjamin Britten, 1913~1976) 등을 들 수 있다. 필립 그라스(Philip Glass, 1937년 생), 존 애덤스(John Adams, 1947년 생), 존 코릴리아노(John Corigliano, 1938년 생) 같은 동시대 작곡가들의 오페라는 오페라 레퍼토리의 지속적인 성장을 보장했다.

출처 : Mark Ringer, author of *Monteverdi the Dramatist* (Amadeus Press, 2005), teaches theatre at Marymount Manhattan College.

> **❝ 만약 우리가 걸을 수 있다면 춤을 출 수 있다. 만약 우리가 말할 수 있다면 노래할 수 있다. ❞**
>
> –아프리카 속담

앞 장에서 이미 우리는 대화에 춤, 노래, 음악 반주를 동반한 많은 아시아 연극 형식을 살펴보았다. 모든 전통적 아프리카 공연은 춤과 북치기를 포함한다. 발화된 텍스트가 있고 음악이 없는 드라마는 이 연극 세계에서는 규칙이라기보다는 예외적인 것에 가깝다. 규칙이란 있음직한 개연성과 사실주의를 강조하는 서구의 상황을 반영한 것일 뿐이다.

오페라

일반적으로 유럽의 연극 전통에서 노래와 춤은 말로 발화되는 드라마로부터 제거되었지만, 음악과 춤을 포함하는 상이하게 분리된 연극 형식은 계속되었고 발전해 왔다. 오페라, 오페레타, 멜로드라마, 그 외 오락물이 뮤지컬 연극과 춤극을 향한 대중적 취향을 계속 충족시켰다. 오페라는 인기를 유지하고 있는 가장 오래 지속된 서구 뮤지컬 연극(musical theatre)의 전통이다(오페라의 역사는 '서구의 오페라' 글상자에 자세히 설명되어 있다). 2006년 뉴욕 메트로폴리탄 오페라(Metropolitan Opera)는 고품격의 라이브 공연을 동시 방송으로 미국 곳곳의 장소에서 발표했다. 대중의 놀라운 호응이 뒤따랐고 동시 방송은 전 세계 극장과 학교로 확대되었다. 몇몇 주요 오페라 극단은 새로운 청중들을 만들려는 시도로 실험적으로 동시 방송을 시작했다.

더 많은 대중을 끌어들이기 위해 메트로폴리탄 오페라는 점차 오페라에서 연극적 요소를 강조했다. 연극적 요소는 종종 음악에 비해 부차적인 것으로 생각되던 것이다. 큰 호응을 끌어낸 로베르 르파주, 바틀렛 시어(Bartlett Sher, 1959년 생), 줄리 테이머 같은 연극 연출가는 혁신적인 무대와 한층 세련된 연기를 선보였다. 잘 알려진 오페라를, 거친 열정과 격렬한 저항을 점화하는 혁신적이고 흥미로운 방식으로 재인식한 새로운 작품을 제작했다. 청중들은 논쟁에 열을 올리고, 오페라는 그 연극적 뿌리의 중요성을 재발견하고 있다.

오페레타

오페라가 유럽의 뮤지컬 연극에서만 독점되었던 것은 아니다. 19세기 중반 즈음 파리의 부르주아 청중들은 새로운 오락물을 요구했다. 자크 오펜바흐(Jacques Offenbach, 1819~1880)는 그들에게 **오페레타**(operetta) 형식을 들려주었다. 오페레타는 많은 특징들을 오페라로부터 빌려왔고 거기에 춤, 소극, 늘 충실한 로맨스로 완결되

는 간단한 스토리를 전하는 광대놀이를 결합시켰다. 본질적으로 풍자적인 오페레타는 인기 있는 오락물 형식에 가까워질 수 있었다. 오페레타는 이후 독일어권에서는 요한 스트라우스(Johann Strauss, 1825~1899)에 의해, 영국에서는 길버트(W.S. Gilbert, 1836~1911)와 아서 설리반 경(Sir Arthur Sullivan, 1842~1900)에 의해 대중화되었다. 19세기 스페인의 사르스웰라(zarzuela)는 오페레타 형식과 많은 요소를 공유한다. 오페레타는 다양한 방법으로 오늘날 뮤지컬 연극의 선구자가 되었다.

오페라, 오페레타, 뮤지컬 연극을 구분하는 경계는 분명하지 않으며, 그런 구분을 일반화하기도 어렵다. 오페라는 위대한 유럽 예술 음악의 전통 속에서 창작되었다. 오페레타와 뮤지컬 연극은 그러한 허식이 없으며, 위대한 음악은 오페레타와 뮤지컬 연극의 형식으로도 창작되었다. 일반적으로 오페라는 말해지는 대화가 오페레타나 뮤지컬 연극보다 적다. 하지만 일반적 믿음과는 반대로 많은 오페라가 발화된 텍스트를 포함한다. 오페레타는 항상 쾌활한 주제를 다룬다. 하지만 코믹 오페라도 역시 많이 있다. 코믹 오페라의 감상성은 오페레타에서는 위트 있고 풍자적인 음색으로 대체된다. 오페레타의 목적은 감동이 아니라 흥겨움이다. 그래서 대부분의 오페레타는 오페라가 지닌 분명한 정서 호소력이 부족하다. 하지만 여기에도 역시 예외는 있다. 종종 우리는 오페라를 엘리트 교양층의 오락물로 생각하지만, 많은 곳에서 오페라는 보통 사람들의 연극이다.

뮤지컬 연극과 오늘날 공연되는 오페라와 오페레타 사이의 중요한 차이는 오페라와 오페레타가 연기하는 가수에 의해 공연된다는 점이다. 반면 뮤지컬 연극은 노래하는 배우에 의해 공연된다. 이러한 차이는 정서적 부담의 일부가 음악에서 텍스트로 옮겨지는 데서 생겨난다. 오페레타는 여전히 공연되지만, 오늘날 창작되지는 않는다. 형식의 많은 부분과 요소를 오페레타와 다른 대중적 오락물로부터 빌려온 뮤지컬 연극이 오페레타의 청중들을 차지했다. 뮤지컬 코미디는 그 쾌활한 스토리와 함께 오늘날의 뮤지컬 연극에게 길을 내주었다. 뮤지컬 코미디는 종종 심각한 주제를 취급하기도 한다.

미국의 뮤지컬

동시대 뮤지컬 연극을 생각할 때, 우리는 전형적으로 미국에서 성장하고 오늘날 전 세계 도시에서 수용된 형식을 떠올린다. 미국의 뮤지컬은 항상 텍스트의 재료와 결합되고 몇몇 작가들의 협업을 포함한다. 음악, 서정시(보통 리듬이 있는 시), 무용 텍스트를 위한 안무, 스토리 라인을 만들고 **북**(book, 뮤지컬의 글로 쓴 텍스트)을 구

성하는 발화된 대화 등이 음악 형식을 만들어 내기 위해 결합한다. 뮤지컬은 작곡가, 작사자, 안무가, 그리고 북의 저자에 의해 창작된다. 종종 이러한 역할은 자신의 대부분의 작품에서 언어와 음악 모두를 창작하는 스티븐 손드하임(Stephen Sondheim, 1930년 생)의 경우처럼 결합될 수 있다. 언어와 음악 텍스트 각각을 구분하여 의

미(우리는 녹음된 노래를 들을 수도 있고 북을 읽을 수도 있다)를 독해할 수도 있지만, 다양한 텍스트가 서로서로 공연에 상관하고 강화하는 방식이 뮤지컬 형식을 정의한다. 미국 뮤지컬에서는 일단 단순한 스토리가 노래와 북을 통해 말해지고, 발화된 대화와 함께 배치된다. 하지만 미국 뮤지컬은 새로운 실험 주제가 되어 왔고, 그러한 새로운 실험은 텍스트의 다양한 요소들이 맺는 관계를 통해 작동한다.

그 근원에서 뮤지컬 연극은 유럽의 오페레타와 결합하면서 동시에 미국의 멜로드라마, 춤, 대중적인 노래, 보드빌, 버레스크, 민스트렐 쇼 같은 버라이어티 쇼 오락물의 요소들을 통합했다. 스토리라인의 중요성이 늘어날수록 플롯은 한층 복잡해졌고, 발화된 텍스트와 노래를 통해 스토리를 말하는 **북 뮤지컬**(book musical)의 발전을 가져왔다. 전통적 북 뮤지컬에서 주제가 점점 더 심각해지자, 최근 수십 년간 스토리가 없는 뮤지컬 형식인 **레뷰**(revue)의 귀환을 목격할 수 있었다. 〈오페라의 유령(Phantom of the Opera)〉(1989)과 〈캣츠〉(1981) 같은 영국 뮤지컬은 순수 예술 오페라와 우열을 겨루고 발화된 텍스트의 요소를 축소한다. 동시에 오페라 극단도 미국 뮤지컬을 오페라 하우스의 무대에 올린다. 이는 더 광범위한 청중들에게 호소하려는 시도일 뿐만 아니라 한때 대중 문화였던 것이 순수 예술의 지위에 도달했다는 점을 인식시키려는 것이기도 하다.

오늘날 미국 뮤지컬은 이곳저곳에 편재한다. 브로드웨이 뮤지컬은 전 세계에서 공연된다. 그 외 다른 문화에서도 이 형식을 자신들만의 버전으로 창조했다. 미국의 뮤지컬 텍스트는 외국의 북, 그리고 서정시와 결합되었다. 일본 연출가인 에이몬 미야모토(Amon Miyamoto, 1958년 생)는 2000년 손드하임의 〈태평양 서곡(Pacific Overtures)〉을 무대화했다. 이 작품은 노, 가부키, 분라쿠, 로쿄코(rokyoko) 테크닉을 병합하여 코모도어 페리(Commodore Perry)에 미국의 뮤지컬 형식을 일그러진 거울로 사용하면서 일본식 관점을 제시했다. 뮤지컬의 일본식 버전은 미국 순회공연에 나섰다. 싱가포르에서 미국 뮤지컬은 가장 광범위하게 포용된 연극 형식이다. 본국 뮤지컬인 딕 리(Dick Lee)의 〈나그라랜드(Nagraland)〉는 아시아적인 주제와 글로 쓴 텍스트를 사용해 혼종의 문화적 작품으로 창작되었다. 이 작품은 일본 순회공연을 성공적으로 마쳤다. 1995년 이후 세계 순회공연에 나선 브로드웨이 뮤지컬 〈리버댄스(Riverdance)〉는 7,000개 좌석의 베이징 인민대회당에서 공연되었다. 이곳은 보통 의회가 사용하는 장소였다. 이 작품의 티켓은 즉시 50,000개나 팔렸다. 이후 중국에서는 음악과 춤 텍스트가 문화와 정치를 초월한다는 점을 증명하면서 앙가주망(engagement)의 귀환이 이루어졌다.

다문화주의와 미국의 뮤지컬

비주류에 속하는 사람들의 공으로 가능해진 거리감을 춤과 음악이 제공하는 것처럼, 뮤지컬 연극은 다문화적 요소와 주제를 탐색한 최초의 형식 중 하나이다. 1920년대 초 아프리카계 미국인들의 뮤지컬이 브로드웨이에 등장했다. 그것은 1921년 유비 블레이크(Eubie Blake, 1883~1983)와 노블 시슬(Noble Sissle, 1889~1975)의 〈셔플 얼롱(Shuffle Along)〉으로 시작되었다. 하지만 아프리카계 미국인들이 만든 진지한 드라마가 흑인 연출가와 배우에 의해 브로드웨이 프로덕션에 수용되기까지는 45년 이상의 세월이 필요했다. 래

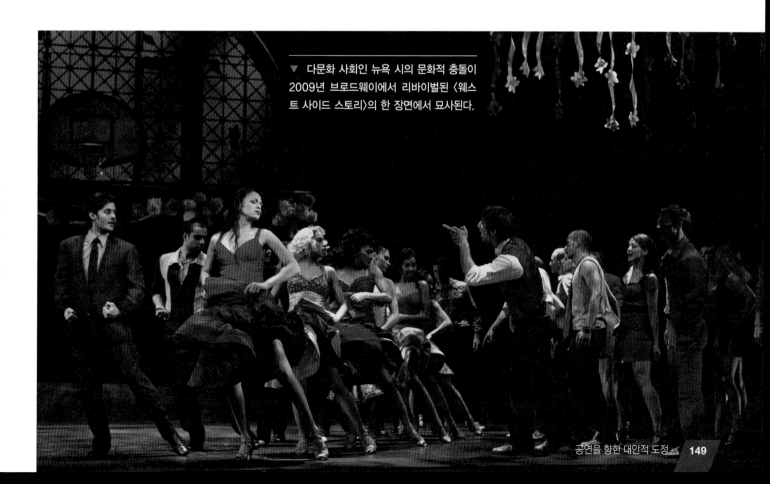

▼ 다문화 사회인 뉴욕 시의 문화적 충돌이 2009년 브로드웨이에서 리바이벌된 〈웨스트 사이드 스토리〉의 한 장면에서 묘사된다.

그타임(ragtime)과 재즈 뮤지컬 텍스트가 백인 작곡가들에 의해 전용되었고, 흑인들의 춤 형식이 표준적인 춤 레퍼토리로 병합되었다. 조지 거쉰(George Gershwin, 1898~1937)의 〈포기와 베스(Porgy and Bess)〉(1935)는 공개적으로 아프리카계 미국인 문화의 소리와 리듬을 텍스트로 사용했다.

뮤지컬은 대담하게도 한 사회가 문제에 직면할 준비가 되기도 전에 이미 인종 주제를 탐색했다. 〈쇼보트(Showboat)〉(1927)에서 제롬 컨(Jerome Kern, 1885~1945)과 오스카 해머스타인은 인종 간 잡혼법에 반대하는 충격을 탐색했고, 복합적이고 촘촘히 짜인 플롯(드라마는 뮤지컬 텍스트에 의해 고양된다)을 지닌 뮤지컬의 초창기 형식 중 하나를 제공했다. 리처드 로저스와 해머스타인은 〈남태평양(South Pacific)〉(1949)에서 개인적 편견의 뿌리를 탐색했고, 〈왕과 나〉(1951)에서는 이해를 도모하기 위해 문화적 장벽을 고찰

했다. 1957년 레너드 번스타인(Leonard Bernstein, 1918~1990)과 스티븐 손드하임은 〈웨스트 사이드 스토리(West Side Story)〉를 통해 미국의 문화적 충돌을 폭로했다. 〈퍼레이드(Parade)〉(1998)는 제이슨 로버트 브라운(Jason Robert Brown, 1970년 생)의 음악과 서정시, 그리고 알프레드 어리(Alfred Uhry, 1936년 생)의 북을 섞어 만든 작품이다. 이 작품은 미국 남부의 종교적 편협성과 반유태주의를 폭로하기 위해 역사적인 법정 사건을 활용했다. 이러한 제작물 각각에서 뮤지컬 텍스트와 춤 텍스트는, 글로 쓴 책에서 제시된 주제 재료를 강화하면서 특수한 문화적 관용구 혹은 다른 문화의 음악과 춤 텍스트에서 나타나는 아웃사이더 개념을 반영했다. 미국의 뮤지컬 역사는 우리 사회의 다문화주의와 차이를 이해하고 동화하기 위한 도구로서 음악과 춤을 반복적으로 사용한다.

숨겨진 역사

재전유된 민스트럴

작곡가와 작사자로 팀을 이뤄 〈시카고(Chicago)〉(1977)와 〈캬바레(Cabaret)〉(1969) 작업으로 큰 성공을 거두었던 존 칸더(John Kander, 1927년 생)와 프레드 엡(Fred Ebb, 1928~2004)은 그들의 마지막 협업이었던 〈스카츠보로 소년 사건(The Scottsboro Boys)〉(2010)에서 미국 역사의 불쾌한 사건 때문에 논쟁에 휘말렸다. 이 뮤지컬은 1931년 앨라배마에서 있었던 스토리를 전한다. 거짓 강간 기소에 따른 9명의 흑인 청년과 소년들의 체포와 유죄 판결, 이들을 변호하던 뉴욕의 유대인 변호사를 향한 반유태주의 폭언이 그것이다. 재판은 미국을 지역적으로 그리고 정치적으로 갈라놓았고 시민권 운동에 불을 붙였다.

〈스카츠보로 소년 사건〉은 도전적으로 재료에 접근한다. 민스트럴 쇼의 인종차별주의 형식을, 사건에 대한 거리두기의 프레임과 스토리가 묘사하는 인종차별주의 정책을 비난하는 도구로 사용했다. 많은 사람들이 백인 보안관, 남부 미인, 가난한 흑인, 유대인 변호사를 묘사하기 위해 사용된 캐리커처가 진지한 주제를 모욕적이고 부적절하게 다루었다고 느꼈다. 반면 저자들은

그것이 이 시대의 불평등을 강조하고 그에 대한 반응을 유발한다고 주장했다. 바로 이런 식으로 민스트럴 형식을 사용한 것이 해체된 자기패러디 속에서 저항과 논쟁을 유발했고, 자유당은 연극 외부에서 시위를 기

획했다. 쇼는 세 달을 넘기지 못하고 끝이 났고 브로드웨이가 과연 논쟁에 불을 지피는 도전적 재료를 위한 적절한 장소가 될 수 있는지에 대한 의문을 던졌다.

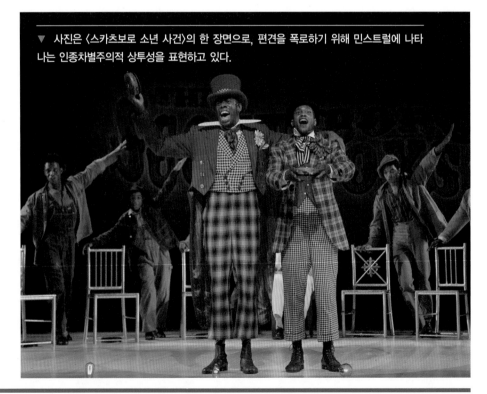

▼ 사진은 〈스카츠보로 소년 사건〉의 한 장면으로, 편견을 폭로하기 위해 민스트럴에 나타나는 인종차별주의적 상투성을 표현하고 있다.

주크박스 뮤지컬

주크박스 뮤지컬에서, 본래 연극을 위해 창작된 것이 아닌 음악들은 다른 원천들로부터 수집된 것이다. 스토리는 노래를 수용하기 위해 느슨하게 구성된다. 주크박스 뮤지컬 형식은 수십 년간 존재했으나 최근에는 이 형식을 이용한 상업 프로덕션의 수가 점점 증가하고 있다. 생산자에게 주크박스 뮤지컬은 경제적으로 시간을 절약할 수 있는 형식이다. 송라이터의 인기를 기반으로 즉시 관객층을 형성하고 티켓 판매도 보장한다. 비틀즈의 〈레인(Rain)〉(2010), 그린데이의 〈어메리칸 이디엇(American Idiot)〉(2010) 프랭키 발리와 포시즌스의 〈저지 보이스(Jersey Boys)〉(2005), 아바의 〈맘마미아(Mamma Mia!)〉(2001) 등이 최근 많은 군중을 극장으로 끌어들였다. 어떤 비평가는 이런 장르의 성장이 경제적 필요성 때문인지 아니면 뮤지컬 연극 예술가들의 새로운 흥미로운 아이디어의 결핍 때문인지를 궁금해한다.

춤 기보법

춤 움직임은 일반적으로, 무용가와 학생들이 신체적 작업의 모델로 삼는 스승 혹은 안무가로부터 직접 이어받는다. 하지만 이런 과정은 유형의 춤 기록으로 남지 않는다. 새로운 예술가들을 위해 안무를 전승하고 보존하는 것이 어렵기 때문에 소리를 기록하는 음악 표기 방법으로 신체적 움직임을 기록하는 표기 시스템을 만들려는 시도가 생겨났다.

프랑스인 토이노 아르보(Thoinot Arbeau, 1520~1595)는 1588년 출판한 *Orchesographie*에서 200년 동안 이어진 유럽 궁정 춤을 기록할 시스템을 정착시켰다. 모든 궁정 춤은 하나의 기본자세를 사용했기에 시스템은 간단했다. 18세기 초 라울 오거 푀이유(Raoul-Auger Feuillet)와 피에르 보샹(Pierre Beauchamp)은 당시로서는 진보된 형식인, 한층 복잡한 궁중 발레 발놀림을 수용할 수 있는 시스템을 만들었다. 당시 여성 발레 무용수는 그들 몸의 대부분을 감싸는 긴 드레스를 착용했다. 그래서 시스템에는 마루의 패턴과 무용수의 발만 반영되었다.

19세기에 들어와 발레 의상이 짧아졌다. 발레는 상체 움직임의 표현이 많아지면서 더 자유로워졌다. 이러한 변화 때문에 오래된 기록 시스템은 적합하지 않은 것이 되었다. 프랑스인 아르튀르 생 레옹(Arthur Saint-Leon, 1821~1870)과 독일인 프리드리히 조른(Friedrich Zorn, 1820~1905)은 고정된 인물에 시스템을 사용하고자 했다. 하지만 오직 정지된 자세만을 보여 줄 수 있었다.

오늘날 가장 일반적인 표기 시스템은 라반 표기법(Labanotation)과 베네시 동작 기보법(Benesh Movement Notation)이다. 라반 표기법은 루돌프 라반(Rudolf Laban, 1879~1958)에 의해 1920년대에 발전했다. 라반 표기법은 춤뿐만 아니라 모든 종류의 움직임을 기록하기 위해 공간, 해부, 역동성의 원칙을 사용했다. 1940년대 조안(Joan, 1920년 생)과 루돌프 베네시(Rudolf Benesh, 1916~1975)에 의해 발전한 베네시 동작 기보법 역시 일반적 활용을 목표로 했고 춤과 함께 신체적 치료법을 채택했다. 3차원 공간 속 인간 움직임의 복잡함 때문에 시스템 역시 복잡할 수밖에 없다. 안무 작품을 기록하는 것은 시간을 소모하는 과정일 수 있다. 대부분의 안무가들이 창작한 자신들의 춤을 스튜디오에서 전승하며, 작품을 기록하고 보존하는 데 충분한 비디오테이프를 찾는다. 표기된 표기 시스템에는 여전히 유익한 장점이 있고 뉴욕의 세계무용기록사무국(Dance Notation Bureau) 같은 도서관은 미래의 학문과 예술 작품의 재무대화를 위해 안무 표기법을 보존 중이다.

Land on the right foot, step forward on left, and repeat the little jump.

Take two more steps to stage right, left arm in front of body with hand up; then right arm comes up, hand touching the back of the head. Go into the air, right arm straightening a little, hand dropping down.

Step to stage right, turn to face the audience, step side to stage right, turn to face stage right, step forward to stage right.

Helene, Charity, and Nicki take two steps in plié toward stage left, turn to stage right, hip out, right arm bent over head, left arm across body, wrists bent.

▲ 이 표기법은 1977년 빌리 머호니(Billie Mahoney)가 기획한 것이다. 밥 포세(Bob Fosse)가 안무한 〈달콤한 자비(Sweet Charity)〉의 "There's Gotta Be Something Better"를 일레인 칸실러(Elaine Cancilla)가 작품으로 재구성했는데, 그 작품을 표기하기 위해서였다.

예술을 창작하기 위해, 나아가 인종차별 정책과 싸우기 위해 인종차별주의자들의 형식을 채택하는 것은 적절한가?

뮤지컬 연극의 춤

춤은 항상 음악적 형식의 일부분이었던 반면, 뮤지컬 연극이 발전하면서 춤은 쇼걸이 보여 주는 오락물의 수단에서 드라마 텍스트의 필수적인 한 부분이 되었다. 1930년대에 출발한 춤은 노래와 동일

한 방식으로, 나아가 플롯으로, 혹은 인물의 정서나 마음 상태를 드러내는 도구로 많이 사용되었다. 조지 발란신(George Balanchine, 1904~1983)이 리처드 로저스와 로렌츠 하트(Lorenz Hart, 1898~1943)의 〈온 유어 토즈(On Your Toes)〉(1936)를 위해 만든 안무는 춤의 역할을 새롭게 성장시켰다. 1940년대 로저스와 하트의 〈팔 조이(Pal Joey)〉에서는 춤을 인물을 표현하는 데 활용하는 것으로 유명한 진 켈리(Gene Kelly, 1912~1996)가 출연했다. 1943년 아그네스 드밀(Agnes de Mille, 1905~1995)이 안무한 로저스와 해머스타인의 〈오클라호마(Oklahoma)〉는 안무가의 고전적인 훈련법을 보여 주었다. 이들 뮤지컬에서 춤은 심리적 측면을 첨가하고 스토리를 말하는 데 도움이 되었다. 드 밀의 춤은 인물의 내적 삶과 무의식적 열망을 표현하는 서사 그 이상이었다. 제롬 로빈스(Jerome Robbins, 1918~1998)는 〈웨스트 사이드 스토리〉에서 춤을 드라마 텍스트의 필수적인 부분으로 만들었고 안무가를 뮤지컬 프로덕션을 만드는 중심 인물로 부각시켰다. 그는 최초의 연출 안무가 중 하나이다. 그 외 연출 안무가로는 밥 포세(1927~1987), 토미 튠(Tommy Tune, 1939년 생), 수잔 스트로먼(Susan Stroman, 1954년 생), 트와일라 타프(Twyla Tharp, 1941년 생) 등이 있다. 〈브링 인 다 노이즈, 브링 인 다 펑크(Bring in da Noise, Bring in da Funk)〉(1995) 같은 뮤지컬은 드라마를 전체적으로 춤에서 찾는다. 〈빌리 엘리어트(Billy Elliot)〉(2005)는 인기 뮤지컬인데, 그 주제는 춤에 대한 열망이다.

매튜 본(Matthew Bourne, 1960년 생)의 〈백조의 호수(Swan Lake)〉(1999)에서는 성적 강박증과 억압을 담은 음악이 춤이 있는 드라마 텍스트를 위한 영감으로 제공되었다. 단 한 마디의 말도 발화되지 않았다. 음악과 안무는 텍스트를 구성하는 아이디어로 결합한다. 그 외 몇몇 춤이 있는 연극 작품도 대화가 없는데, 가령 수잔 스트로먼이 안무한 〈컨택트(Contact)〉(1999), 트와일라 타프의 〈무빙 아웃(Movin'Out)〉(2002)과 〈컴 플라이 위드 미(Come Fly With Me)〉(2009)는 브로드웨이에 독자적인 길을 개척했다. 이들 작품은 춤 공연이 아니라 연극으로 범주화된다. 왜냐하면 성격 묘사, 내러티브, 극적 갈등이 안무가가 움직임을 개념화하는 출발점이 되기 때문이다. 보통 춤 공연의 초점은 질과 움직임의 선에 놓인다. 이런 '춤 희곡(dance play)'에서 무용수들은 춤을 규제하는 언어 텍스트로서, 음악의 서정시와 함께 혹은 그것에 대항하여 작업할 수 있다. 피나 보쉬(Pina Bausch)와 마사 클라케(Martha Clarke)(제8장에서 논의) 같은 혁신적 아방가르드 연출가들은 춤극(dance theatre) 작품을 창작했는데, 춤과 연극 두 예술 장르의 한계에 도전하는 것이었다.

> 뮤지컬 연극 텍스트 안에는
> 때때로 대화가 없거나 혹은 거의 아무것도 없다.
> 춤은 말을 대신하거나 순수한 감각과 정서를
> 표현하기 위해 말을 넘어선다.

이미지 연극

WHY 이미지 연극이 공연 예술인 이유는 무엇인가?

20세기 초 10년간, 유럽의 아방가르드 시각 예술가들은 예술의 상업화와 상품화를 거부하는 한 방법으로 공연에 흥미를 보였다. 이들은 시간과 행동의 관념을 혼합한 형식 속에 근대 미학을 표현하는 방법으로 실험을 전개했다. 이들은 미디어, 형식, 부조화의 이미지를 뒤섞어 전통적 범주를 거부하는 공연 콜라주를 선보였다. 이들의 초기 작품은 1970년대와 80년대 미국과 아시아 공연 예술에 영감을 제공했다. 그리고 새로운 연극 형식들은 이러한 뿌리로부터 오늘날까지 계속 진화하고 있다. 공연 예술은 솔로 공연의 탐색을 포함하여 몇 가지 방향으로 나아갔다. 이러한 움직임이 지속된 것 중 하나가 비(非)문학적인 시각적 극적 텍스트라는 관념이다. 이것은 미디어와 거대한 스펙터클을 섞어 통합한, 시각적 이미지의 연속으로 이해된다. 무대 그림, 비디오, 영화, 슬라이드, 심지어 빛조차도 극적 텍스트의 일부이며 글로 쓴 말, 서사적 플롯, 인물의 전개에 비해 특권을 지닌다.

이처럼 이미지가 지배적인 형식으로 작업하는 예술가 중 하나로, 가장 잘 알려진 사람은 로버트 윌슨(Robert Wilson, 1941년 생)이다. 그는 작품을, 요소들을 구조화하는 것을 의미하는 시각적 관념에서 시작한다. 사용되는 언어가 거의 없다는 것은 일관된 스토리를 말할 필요가 없다는 것을 뜻하며, 극적 행동은 이미지에서 이미지로 움직인다. 배우들은 무대 위에서 시각적 요소로 조작된다. 이미지는 소리와, 그리고 윌슨과 오랫동안 함께 공동제작을 해 온 필립 그라스가 작곡한 음악에 의해 뒷받침된다. 필립 글라스의 미니멀 양식은 윌슨의 내러티브가 없는 작품을 완벽하게 보완한다. 윌슨의 공연에 동석하는 것은 음향 효과와 말과 음악이 있는, 거대한 살아 있는 회화 앞에 앉아 있는 것과 같다. 새소리를 듣고 시를 읽으며 파노라마의 전망을 바라보며, 사람들은 그 전체 효과에 동화된다. 청중들은 그저 모든 감각적 입력에 반응할 뿐이다. 윌슨의 작품은 다음 장에서 보다 자세히 논의될 것이다.

여기에 제시한 기록은 로버트 윌슨이 창작한 공연 작품 〈골든 윈도(The Golden Windows)〉의 시각적 텍스트이다. 타니아 레옹(Tania Léon), 가빈 브라이아스(Gavin Bryars), 요한 페푸쉬(Johann Pepusch)의 음악이 사용되었고, 1982년 뮌헨의 캄머슈필레에서 초연되었다. 이후 비엔나, 몬트리올, 뉴욕에서 공연되었다. 시각 예술가로 훈련된 로버트 윌슨에게 시각적 이미지는 공연을 구조화하는 주요 텍스트이다. 다음의 스토리보드 스케치는 윌슨이 어떻게 작품 진행을 계획하는지를 보여준다.

파트 C
이른 아침

teil c
früher morgen

I.	3이 바닥에 누워 있다.	I.	3 liegt am boden.
II.	문이 열리고 어떤 형상의 그림자가 문간으로부터 점점 커진다.	II.	tür öffnet sich, schatten einer gestalt wächst aus dem eingang des hauses.
III.	문이 닫힌다.	III.	tür schlieβt sich.
IV.	4가 등장. 문이 닫힌다.	IV.	4 erscheint. tür schlieβt sich.
V.	3이 무대 앞쪽 오른쪽 벤치에 앉는다.	V.	3 sitzt auf bank vorne rechts.
VI.	1이 무대 앞쪽 오른쪽으로 들어온다.	VI.	1 kommt von vorne rechts.
VII.	1은 무대 위에 놓인 벤치 한쪽에 앉는다. 벤치는 무대 오른쪽에 놓여 있다. 1은 등을 청중 쪽으로 보이고 앉는다.	VII.	1 sitzt auf dem linken ende der bank, die rechts vorne steht. rücken zum zuschauer.
VIII.	2가 무대 앞쪽 오른쪽으로 들어온다. 문간 쪽으로 걸어간다.	VIII.	2 kommt von rechts vorne, geht auf den hauseingang zu.
IX.	2가 문간 앞에 멈춰 선다.	IX.	2 bleibt im hauseingang stehen.
X.	4는 춤을 춘다. 1은 4를 껴안는다.	X.	4 tanzt; 1 umarmt sie.
XI.	2가 집 안으로 들어온다. 문이 닫힌다. 4는 퇴장.	XI.	2 geht ins haus. tür schlieβt sich. 4 ab.
XII.	2가 하늘에 나타난다.	XII.	2 erscheint am himmel.
XIII.	3은 무대 앞쪽 오른쪽으로 퇴장.	XIII.	3 geht rechts vorne ab.
XIV.	1은 벤치에 홀로 앉아 있다.	XIV.	1 sitzt allein auf der bank.

▲ 로버트 윌슨의 1985년 작 〈골든 윈도〉의 스토리보드

▼ 로버트 윌슨의 이미지 텍스트는 뮌헨의 캄머슈필레에서 공연된 〈골든 윈도〉에서 잘 드러난다. 사진에 포착된 순간은 앞 페이지의 그림 상자 중 예술가들이 등장하는 그림인 스케치 X에 해당된다.

Oda Sternberg

소리와 이미지 연극

몇몇 연극 창작자들은 음악을 시각적 세계를 구조화하는 장치로 생각한다. 포스트모던 작곡가이자 연출가인 하이너 괴벨스(Heiner Goebbels, 1952년 생)는 이미지와 소리 사이의 관계를 탐색한다. 그의 작품에서 휘황찬란한 무대 그림은 음악과 시의 전체적 배치로 병렬을 이룬다. 스위스 로잔의 시어터 비디(Théâtre Vidy)에서 공연한 〈하시리가키(Hashirigaki)〉(2003)의 공연 제목은 '동시에 걷고, 생각하고, 말하는 행위'를 의미하는 일본어를 번역한 것이다. 그런 행위가 일본인, 스위스인, 캐나다인, 세 명의 공연자에 의해 탐색되고, 거트루드 스타인의 시, 브라이언 윌슨(Brian Wilson)의 비치 보이스 음악, 일본어를 배경으로, 문화를 횡단하는 악기를 수집해 음악을 썼다. 공상적인 세트와 재미있는 조명은 시각적 효과를 만들어 낸다. 슈타인의 시의 반복되는 언어가 말을 변화시키는 것처럼, 다양한 신체적 유형을 이루고 다른 악센트를 지닌 배우들은 소리와 행동을 변화시킨다. 〈집으로 갔지만 들어가지 못했네(I Went to the House but Did Not Enter)〉(2008)에서, 엘리엇(T.S. Eliot), 모리스 블랑쇼(Maurice Blanchot), 프란츠 카프카(Franz Kafka), 사무엘 베케트의 텍스트는 괴벨스의 원전 악보에 동반되어 깊은 인상을 자아냈다. 로버트 윌슨의 작품이 풍경 예술가의 작품을 닮았다면, 괴벨스는 소리 풍경의 창작자이다. 청중들은 내러티브의 연결 없이도 감각적 경험을 할 수 있다.

로버트 윌슨과 하이너 괴벨스의 작품들, 그리고 그 외 많은 작품이 정부, 문화 기관, 기관들로부터 지원과 재원이 필요한 거대한 규모로 만들어진다. 이는 종종 재정적 자원을 적게 받거나 거의 받지 않고 창작하려 고군분투했던 아방가르드 예술가들의 전통적 시각과 모순을 일으키기도 한다. 현실 속에서 주류 예술가들은, 전 세계 공연 예술 축제에서 정기적으로 공연되는, 재원이 풍부한 제도화된 아방가르드를 형성한다.

생각해보기

만약 아방가르드 예술가들의 작품이 하이테크 창작에 의존하고 정부와 부유한 기관의 지원을 요구한다면, 오늘날 그들이 실제 경계를 밀어젖히고 나아가 대항 문화의 진술을 만들어 내고 있다고 할 수 있을까?

영화를 무대화하기

한 때 희곡이 영화로 만들어지는 것이 일반적이었던 반면, 이제 우리는 그 반대로 무대 생산물을 위해 영화가 시각적이자 문학적 텍스트로 봉사하는 작업 과정을 보게 된다. 상업적 연극은 〈라이온 킹〉과 〈배트맨(Batman)〉처럼 성공을 거둔 활동 사진의 도움을 받아 이익을 내기 위해 이러한 생산 도식을 활용한다. 하지만 많은 아방가르드 연출가들도 영화의 이미지를 자신들의 연극 작업에 사용한다.

독일 연출가인 토마스 오스터마이어(Thomas Ostermeier, 1968년 생)는 라이너 베르너 파스빈더(Rainer Werner Fassbinder)의 1979년 영화 〈마리아 브라운의 결혼(The Marriage of Maria Braun)〉을 2010년 매끈한 무대 생산물로 각색해 냈다. 이보 반 호프(Ivo Van Hove, 1958년 생)는 피에르 파올로 파솔리니(Pier Paolo Pasolini)의 1968년 영화를 각색한 〈테오레마(Teorema)〉(2010)를 제작했고, 암스테르담의 토닐그룹(Toneelgroep) 앙상블과 함께 미켈란젤로 안토니오니(Michelangelo Antonioni)의 3편의 영화를 바탕으로 〈안토니오니 프로젝트(Antonioni Project)〉를 만들었다.

미국 연출가 핑 총(Ping Chong, 1946년 생)은 무대 드라마를 위해 일본 봉건 시대 〈맥베스〉의 각색판인 일본 영화연출가 구로사와 아키라(Kurosawa Akira)의 〈거미의 성(Throne of Blood)〉(1957)을 사용했다. 희곡을 각색한 영화를 다시 각색하여 연극으로 만든 것이다.

이러한 제작물의 많은 수가, 원전 영화 혹은 동시대 연극 배우가 만든 영화 장면이나 영사를 결합하며, 영화의 강력한 시각적 이미지와 텍스트의 창조자인 영화 연출가의 아이디어로부터 영향을 받는다.

▼ 미켈란젤로 안토니오니의 영화를 바탕으로 한 연극 제작물 〈안토니오니 프로젝트〉에서는 살아 있는 배우들을 비디오 전망판에 투사했다.

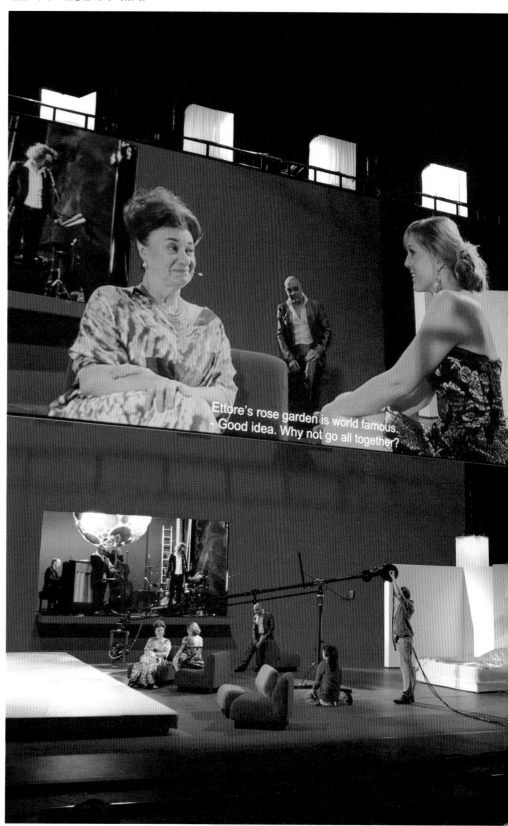

연극 형식의 다양성

우리가 살펴본 것처럼 연극 창작의 많은 방법들이 만만한 수준을 거부하는 연극 텍스트와 형식을 다양하게 끌어냈다. 우리가 이 장에서 고찰한 작품 중 많은 수가 작품을 창작하고 공연한 예술가들과 깊이 연결되어 있으며, 작품은 그것을 해석하는 새로운 세대로 쉽게 전달되지 않는다. 어떤 것은 배우들의 실제 물리적 신체에 깊이 뿌리박고 있기 때문에 다른 것에 주어질 수가 없다. 희곡과 달리 이러한 종류의 텍스트는 전달가능성이 부족하고 일시적이며 연극의 찰나적 질을 강조한다. 창작의 대안적 텍스트와 방법을 수용함으로써 개성 있는 연출가-작가 시대를 열게 되었다. 그들은 공연 텍스트와 글로 쓴 텍스트 모두를 계획하는 창조자이다. 이들에 대해서는 제8장에서 논의할 것이다.

드라마, 코미디, 뮤지컬은 더 이상 우리가 오늘날 보게 되는 공연 형식을 범주화하는 데 적합하지 않다. 하지만 어느 정도 규칙의 예외는 항상 존재한다. 르네상스 이론가들은 극장르를 희극, 비극, 전원극으로 분류했다. 그 시대 가장 중요한 연극이었던 코메디아 델라 르테는 배제되었다. 그건 아마도 희곡 텍스트가 코메디아에는 존재하지 않았기 때문일 것이다. 다른 시대에도 부차적 형식이 거의 주목 받지 못했던 때가 있었다. 범주화의 어려움은 연극 작품이 상금이나 상으로 인식될 때 강조된다. 퓰리처 상 위원회는 안나 디비어 스미스의 작품을 '최고의 희곡'상으로 지명한 것을 철회했다. 왜냐하면 그녀의 작품은 희곡이 아니라 다큐멘터리로 여겨졌기 때문이다. 유사하게도 최근 토니 상에서는 새로운 형식들을 어떻게 범주화할 것인가에 대한 갈등이 생겨나고 있다. 오페라 뮤지컬 연극인가? 스탠드 업 코미디는 진부한 코미디인가? 춤만 있고 언어로 기록되지 않고 노래가 없는 뮤지컬도 뮤지컬인가? 솔로 공연은 희곡인가? 문제를 수용하기 위해, 2001년 '특별한 연극적 이벤트'라는 독특한 범주가 만들어졌다. 그리고 전통적 적소에 깔끔하게 들어맞지 않는 모든 것들이, 범주의 자의성을 한층 드러내게 된 상이란 것이 '은퇴'한 2009~2010년 시즌까지, 거기에 속하게 되었다.

이러한 논란은 연극적 텍스트 개념의 변화를 반영한다. 수용된 텍스트의 범주는 항상 특정 사회를 지배하는 그룹에 의해 결정된다. 그들은 상을 주거나 페스티벌의 재원을 지원하거나 비평을 쓰거나 혹은 예술을 후원하는 사람들이다. 예술가들이 창조적 경계를 밀어낼 때, 그들은 우리 모두에게 주류 연극적 모델의 한계를 재평가하도록 강요한다. 오늘날에는 대안적 형식이, 한층 포괄적인 사회 권력 구조를 반영하고 다양성과 혁신을 점차적으로 수용하면서 전통적 작품 주변에 주어진다.

요약

WHAT 전 세계에서 이루어지는 창조 과정에서 즉흥은 어떤 역할을 하는가?

▶ 즉흥은 완전하게 글로 쓰인 텍스트 없이, 공연을 하는 배우의 기술에 의존한다. 즉흥은 대부분의 연극적 창조의 중심이다.

▶ 즉흥 연극은 공연자에 의해 창작되었고, 전 세계에 존재한다.

HOW 협업을 통한 창조는 전통적인 연극적 의사결정의 위계와 방법에 어떻게 도전하는가?

▶ 예술가 그룹은 글로 쓴 텍스트 없이도 개념에서 시작하여 함께 작품을 창작할 수 있다. 글로 쓴 텍스트는 협업으로부터 진화한 것일 수 있다. 전통적으로 연극을 결정해 온 위계는 해체된다.

HOW 마임은 어떻게 공연을 창조하는가?

▶ 마임은 내러티브, 아이디어 혹은 이미지로 시작한다. 그리고 그것에 신체적 생명을 불어넣는다.

HOW 버라이어티 오락물은 어떻게 공공의 취향과 아방가르드 예술 감각 모두에 호소하는가?

▶ 버라이어티 오락물의 전통은 다양한 오락물을 등장시켜 공적 취향에 호소하기 위해 즉흥, 광대놀이, 음악, 서커스 기술을 사용한다.

▶ 20세기 초 아방가르드는 사실적인 무대 세계를 파괴하고 청중과의 능동적인 상호작용을 증진시키기 위해 버라이어티 쇼 공연을 활용했다.

HOW 스토리텔링은 어떻게 연극의 형식이 되는가?

▶ 일부 사회에서 스토리텔러는 공동체의 유산을 전승한다.

▶ 솔로 공연은 개인적 스토리를 말하는 대중적인 방식이다. 그것은 특정 그룹과 개인의 목소리가 들리도록, 그리고 때로는 정치적 내용을 표현할 수도 있다.

HOW 연극 예술가는 어떻게 주요 원천 재료들을 텍스트로 사용하는가?

▶ 다큐드라마는 주요 원천 재료를 텍스트로, 일반적으로는 사회적 메시지로 사용한다.

▶ 역사적 재연은 살아 있는 역사를 창조하기 위해 역사적 고찰을 활용한다.

HOW 어떻게 음악은 오페라와 오페레타의 극적 효과를 강화하는가?

▶ 전 세계에 걸쳐 음악과 춤은 공연의 정서적 내용을 강화하기 위한 드라마 텍스트로 활용된다.

▶ 오페라는 서로 다른 요소들의 융합이다. 작곡가의 음악과 통합된, 리브레토 작가가 쓴 시적 대화를 등장시킨다.

▶ 오페레타는 오페라의 요소를 빌려와서 춤과 단순한 로맨틱 스토리를 말하는 광대놀이를 활용한다.

HOW 미국 뮤지컬은 어떻게 진화해 왔는가?

▶ 미국 뮤지컬은 책을 쓴 작가, 작사자, 작곡가, 안무가의 작업을 결합시킨다. 다문화와 인종 문제를 탐색한 최초의 미국 형식 중 하나이다.

▶ 춤 뮤지컬은 춤을 중심적 드라마 텍스트로 사용한다.

WHY 이미지 연극이 공연 예술인 이유는 무엇인가?

▶ 이미지 연극에서는 무대 그림, 비디오, 영화, 슬라이드, 심지어 빛조차도 드라마 텍스트의 일부이다.

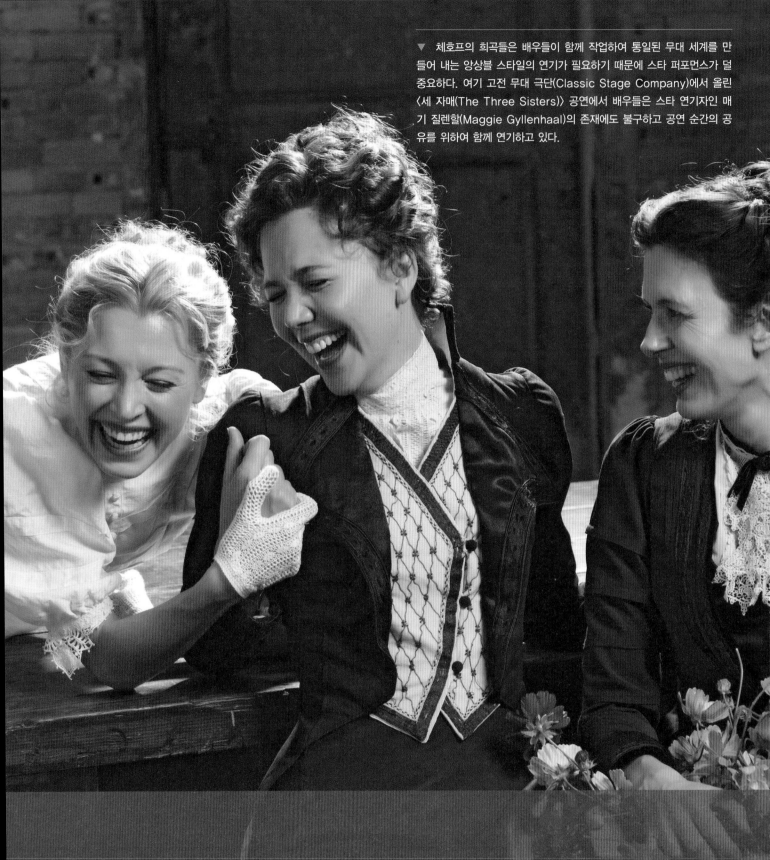

▼ 체호프의 희곡들은 배우들이 함께 작업하여 통일된 무대 세계를 만들어 내는 앙상블 스타일의 연기가 필요하기 때문에 스타 퍼포먼스가 덜 중요하다. 여기 고전 무대 극단(Classic Stage Company)에서 올린 〈세 자매(The Three Sisters)〉 공연에서 배우들은 스타 연기자인 매기 질렌할(Maggie Gyllenhaal)의 존재에도 불구하고 공연 순간의 공유를 위하여 함께 연기하고 있다.

배우 : 연극의 살아 있는 현존

HOW 연기는 어떻게 인간 경험에 통합되는가?

WHAT 무대 연기의 보편적 특질은 무엇인가?

WHAT 배우는 무엇을 하는가?

DOES 배우는 무대 위에서 진짜 감정을 느끼는가?

HOW 어떻게 좋은 연기라는 관념이 문화적으로 결정되는가?

HOW 19세기 이후에 배우 훈련은 어떻게 변화되었는가?

WHAT 오늘날 직업으로서 연기자는 어떠한가?

HOW 전통 공연 예술에서 배우는 어떻게 훈련을 하는가?

가상의 현실을 보는 짜릿함

극장 객석에는 흐릿하게 불이 켜 있고 무대 조명은 빈 무대를 밝히고 있고 우리는 객석에서 기대에 차서 공연을 기다리고 있는 모습을 상상해 보라. 우리는 무엇을 기다리는 것일까? 그때 우리는 연극에서 없어서는 안 될 배우의 등장을 기다리고 있는데, 연극은 살아 있는 인간 존재에 달려 있기 때문이다. 배우의 육체, 목소리, 감성, 그리고 마음은 연극에서 그려지는 인간 삶의 이야기들을 체현(embodiment)한다.

로마 시대에 파르메논(Parmenon)이라는 배우는 돼지 흉내를 잘 내는 것으로 유명했다. 관객들은 파르메논의 암퇘지 연기를 보기 위해 아주 먼 거리에서도 극장으로 오곤 했다. 어느 날 파르메논을 시기하는 한 동료 배우가 살아 있는 돼지를 안고 무대 위에 뛰어올라 관객들에게 물었다. "파르메논을 마치 우상처럼 떠받드는 여러분은 진짜 돼지 옆에서 하는 그의 연기를 어떻게 생각하시오?" 관객들은 대답했다. "그것 참 훌륭한 암퇘지군, 그러나 파르메논의 암퇘지만큼은 아니야." 이 고대의 이야기가 연기에 관하여 우리에게 무엇을 말해 주는가? 연기는 단지 일상적 삶의 행위를 모방하는 것 그 이상이다. 연기는 예술적 영감을 더하고, 은유와 의미를 만들어내고, 인간 존재의 본질을 포착한다. 연기는 단순히 재현과 모방만은 아닌 것이다.

사실상 우리를 짜릿하게 하는 것은 바로 공연을 통하여 실제가 교묘하게 가공되는 것이다. 실제의 삶에서 우리를 불안하게 하고, 화나게 하고, 심지어 위협하는 것들도 극장에서 배우의 연기를 통해서 보면 흥분되고 쾌감이 느껴지기까지 한다. 우리는 누군가 죽어 가는 자리에 있고 싶거나, 폭력적인 결투나 전쟁을 지켜보기를 원하지 않지만, 극장에서는 인간의 행위를 바라보기 위한 미적 거리를 갖는 것이 허용된다. 연극이 아무리 우리의 실제 삶과 가까이 있는 것처럼 보이고, 아무리 감정이 진짜처럼 느껴진다고 해도, 우리는 우리 자신이 가상의 현실을 경이로움에 가득 차서 바라보고 있다는 걸 알고 있다. 배우들은 자신의 배역을 살아가는 것처럼 보이게 하는 힘을 가지고 있지만, 우리 관객들은 그렇지 않다는 것을 알고 있다.

1. 연극은 어떻게 배우의 존재에 의존하는가?

2. 연기는 어떠한 방식에 있어서 일상적 인간 행위의 단순한 모방이 아닌가?

3. 연극이 만들어 내는 교묘한 허구는 관객의 경험에 있어 무엇을 가능하게 하는가?

연기, 인간의 본성적 행위

연기는 근본적인 인간 행위이다. 이것은 아이들이 노는 것을 보면 잘 알 수 있다. 사람들은 엄마, 아빠, 의사, 혹은 군인 역할을 할 때 흉내내기와 환상을 통하여 자신을 표현하고픈 기본적인 욕구를 가지고 있다. 아리스토텔레스는 이런 사실을 이미 기원전 4세기에 언급하였고 오늘날에도 그것은 사실이다. 아리스토텔레스는 모방은 필요하기도 하고 즐거운 인간 행위이며 세계와 우리 자신에 대한 지식의 원천이라고 말한다. 인류학자들은 모든 사회에서 놀이와 연기에 대한 욕구가 있음을 관찰하였다. 이러한 욕구는 때로는 이야기로, 때로는 제의적 드라마로, 축제로, 야외극으로, 거리 행진으로 표현된다. 이러한 경향은 다양한 형태로 전 세계 어디에나 존재하는 것처럼 보인다.

사회심리학자들은 우리 자신이 처한 다양한 일상 상황에서 우리의 다채로운 면모들을 '행위하고 있다(perform)'고 믿는다. 그러나 이러한 매일매일의 역할놀이는 연극에서 연기하는 데 필요한 상상력이 풍부하고 생기 있는 변화와는 상당히 다른 것이다. 여러분이 학생, 남자 친구, 여자 친구, 아이, 부모, 고용자, 형제, 자매 등의 다양한 일상의 역할을 하기 위해 무대에 서 있는 순간을 상상해 보라. 관객이 과연 여러분에게 흥미를 갖고 끌리게 될까? 여러분은 아마 관객석 첫 번째 줄 뒤에 있는 관객들에게는 들리지도 않을 것이다. 관객은 여러분이 행위하는 것이 의식적으로 만들어지고 다듬어진 예술적 공연이라는 것을 지각하기 힘들 것이다. 여러분은 어떤 역할을 하고 있을지 모르지만, 연기를 하고 있는 것은 아니다. 여러분의 행위는 배우에게 필요한 본질적이고 보편적인 특질들을 갖고 있지 못할 것이다. 배우는 자기 자신의 신체적이고 감성적인 존재를 이용하지만 반드시 자기 자신을 표현하는 것은 아니다.

무대 연기의 보편적 특질

연기는 특별한 형태의 행위이다. 연기는 일상의 삶을 넘어서는 보편적 원칙들—에너지, 조절, 목표, 초점, 확대, 역동성, 변형—로 구성되어 있다. 배우들이 다양한 방법을 배우고 다른 연극적 스타일과 전통을 활용하는 여러 가지 방식을 행한다고 하더라도 아래와 같이 나열된 특수한 성질들은 전 세계의 모든 퍼포먼스가 함께 공유하고 있는 것들이다.

▶ **에너지** 모든 연극적 퍼포먼스는 신체적, 정서적, 정신적 에너지가 요구된다. 활용된 에너지는 배우의 작업을 강렬하고 생기 있게 하며 관객들이 집중하게끔 해 준다. 목표에 따라 조절된 에너지는 소위 말하는 무대 위의 현존(stage presence)이라는 특색을 만들어 낸다. 실제 삶에서 우리가 만들어 내는 에너지는 우리의 성격, 분위기, 신체적 상태, 그리고 환경의 산물이다. 무대 위에서 배우는 활기차고 빛나는 무대 위의 현존을 창조하기 위해서 일상의 관심거리들을 벗어던져야 한다.

신체적이고 정서적인 방해물을 제거하기 위한 작업을 해야 한다. 많은 배우들은 수년 동안 에너지가 흐르는 채널에 다다르고 자유롭게 조절하기 위한 기술을 연마한다.

▶ **조절** 배우는 반드시 퍼포먼스를 조절할 수 있어야 한다. 의식의 몇몇 측면은 감정적으로 대단히 격정적인 순간이나 무아지경의 움직임 상태에서도 어떠한 일이 발생하는지 알 수 있다. 배우는 자신을 조절할 수 있는 기술을 연구한다. 힘과 유연성을 향상시키기 위하여 신체 단련을 하고 목소리를 자유자재로 내기 위해 발성 연습을 한다. 배우는 조정과 타이밍 능력을 발전시키기 위하여 펜싱과 서커스 기술을 배우기도 하고 우아함과 유연성을 위해서 춤을 배우기도 한다. 주어진 텍스트를 주의 깊게 분석함으로써 자신이 맡은 배역에 대한 이해를 충분히 한다. 공연을 위

테크놀로지 | 생각하기

사회학자 어빙 고프만(Erving Goffman, 1922~1982)은 사회적 상황에서 사람들이 행위하는 방식과 연극이 관련 있다는 것을 알게 되었다. 1959년에 나온 그의 저서 *The Presentation of Self in Everyday Life*에서 우리가 다른 사회적 상황에 부응하여 행위할 때 마치 관객 앞에서 연기하는 배우와 같이 행위하며 연극적 요소인 의상, 소품, 사회적 마스크 등을 선택한다는 것을 밝혔다. 고프만에 따르면, 우리는 배우와 같이 행위하며 서로서로에게 관객의 역할을 해 준다는 것이다. 그는 이것을 사회적 상호작용의 드라마적 모델로서 틀거리를 지었다.

오늘날과 같이 디지털화된 세계에서 우리가 행위할 수 있는 무대는 점차 늘어나고 있다. 페이스북, 트위터, 마이스페이스, 세컨드라이프 등의 SNS 가상 공간은 마치 배우가 등장인물을 만들어 내는 것처럼 우리의 정체성을 구성할 수 있는 기회를 제공하고 있다. 진정한 경험을 공유한다는 환영 아래 우리는 조심스럽게 그리고 자의식적으로 가상 세계에서 소통할 수 있는 페르소나를 만들고 있다. MIT 교수 셰리 터클(Sherry Turkle)은 2011년에 출간된 **외로워지는 사람들**(*Alone Together*)이라는 책에서 구성된 자아가 삶에 끼치는 사회적·심리적 영향에 대하여 연구하고 있으며, 사람들의 심리적 자아는 퍼포먼스가 되는 위험을 감수한다고 주장한다. 가상의 웹 세상에서 자신을 스스로 드라마화할 수 있는 무한한 기회를 갖고 있는 우리는 우리의 삶 속에서 모두 배우가 되어 가고 있는 것일까?

해 텍스트를 해석한다면, 배우는 모든 몸짓과 목소리에 대한 자세한 것들을 알아야 한다. 배우는 표현의 모든 요소에 숙달함으로써 퍼포먼스를 조절할 수 있다.

▶ **초점** 연기는 강화된 자각과 집중력이 요구된다. 배우의 몸은 연극적 환경에서 자각적인 상태에 있게 되고 그렇게 함으로써 집중력이 흩어지지 않는다. 배우는 그들의 창조적인 과정에 일상의 잡념들이 끼어들지 못하게 조심한다. 배우는 관객을 의식하고 그들의 반응에 적응하기도 하지만 최우선적인 초점은 무대 위에서의 행동에 맞추어져 있어야 한다. 배우는 끊임없이 어디에다 초점을 두어야 할지 선택하고 조절한다.

▶ **목표** 무대 위에서의 모든 행동에는 목표가 있고 의미가 있다. 목표 없는 행동은 퍼포먼스의 에너지를 분산시키며 관객을 혼란스럽게 한다. 관객들은 아주 작은 몸짓조차도 의미 있는 것으로 읽기 때문에 배우는 그들이 만들어 내는 모든 소리와 움직임

▲ 주드 로(Jude Law)와 나카무라 칸쿠로(Nakamura Kankuro)는 다른 전통에서 연기 훈련을 받았지만, 에너지, 조절, 목표, 초점, 확대, 그리고 변형이라는 연기의 보편적 특질을 구현하고 있다. 이 두 배우의 무대에서의 존재감과 신체가 무대에 굳건하게 뿌리내리고 있음을 보라. 각각의 배우는 위대한 연기의 특수한 마법으로 우리를 매혹하고 있다.

이 의미를 갖고 있다는 인식을 키워야 한다. 유명한 연기 훈련가인 유제니오 바르바(Eugenio Barba, 1936년 생)는 이것을 가리켜 '결정되고 연출된 행동'이라고 부른다.

▶ **역동성** 공연은 역동성, 템포, 리듬을 갖고 있다는 면에서 한 곡의 음악과 같다. 음악처럼 강렬함이 오르락내리락하는 순간들과 함께 다양한 선율과 가락을 느끼게 할 수 있다. 배우가 공연의 형태를 만들어 내서 결과적으로 공연이 특유의 구성과 흥미진진함을 갖게 되고 텍스트의 운율과 리듬이 반영된다.

▶ **확대** 연기는 비일상적인 방식으로 일상적인 정서를 표현하는 것이다. 배우는 커다란 극장에 감정이 전달되도록 해야 하고 객석의 맨 뒷줄까지 들리도록 목소리를 크게 내야 한다. 배우는 진정성을 잃지 않으면서도 그들의 동작, 목소리, 에너지가 미치는 장을 확대할 줄 알아야 한다. 특별한 스타일의 공연에서 배우는 매우 이미지적인 텍스트를 말하거나 비일상적인 신체 표현을 해야 할 때도 있다.

▶ **변형** 마스크는 연극의 상징으로 여겨지는데 무대 위의 배우가 자신으로부터 벗어나 다른 그 무엇으로 변함을 표현하기 때문이다. 마스크를 써 보라. 그러면 여러분은 누군가 다른 사람이 될 수 있다. 마스크를 사용하는 전통적인 공연에서는 이러한 변화를 명백하게 알 수 있다. 서양 연극에서 배우는 마스크를 거의 착용하지 않고 자신을 변형시키기 위하여 자신의 몸, 마음, 그리고 감정을 사용한다. 어떠한 공연도 실제 삶에서의 배우 자신의 모습을 똑같이 모사할 수 없다. 배우가 혼자서 자기 자신으로 연기할 때조차 자기 자신의 역할을 연기하는 것이다. 그것은 강조되고 연극적이며 변형된 어떤 것이다.

지금까지 살펴본 근본적인 특질들은 연극적 스타일의 다양함과 상관 없이 무대 연기의 기초를 이룬다. 모든 배우는 이러한 보편적 원리에 이르는 길을 찾기 위해 노력한다.

> **생각해보기**
>
> 일상생활에서의 연기는 무대 위에서 배우가 하는 연기와 어떤 방식에 있어 유사한가 혹은 다른가?

배우는 무엇을 하는가

만약 여러분이 미국인이고 연극을 자주 보지 못했다면 이 질문은 무척 단순하게 들릴 것이다. 여러분은 아마 "배우는 희곡에 등장하는 인물을 해석하고 연기한다."라고 대답할지 모른다. 그러나 사실 이 질문에 대한 답은 복잡하다. 연극적 전통이 달라짐에 따라 배우가 실제로 하는 것도 다르다. 그들의 훈련은 그들이 무엇을 어떻게 공연해야 하는지를 체계화하는 역할을 하고 있다.

미국과 유럽의 상당한 연극은 희곡 **텍스트**(play text)를 중심으로 구성되어 있다. 배우는 드라마 텍스트의 해석자이며 배우 훈련의 일부는 희곡과 등장인물을 해석하고 극작가의 생각과 등장인물을 가장 잘 전달할 수 있는 방식을 배우는 것을 포함하고 있다.

그와는 대조적으로 다양한 문화의 **공연** 전통은 의미를 위해 읽힐 수 있는 공연의 모든 측면을 전수하고 있다. 이것은 배우가 하는 모든 것을 포함한다. 배우는 특별한 몸짓, 움직임, 그리고 음성적 요소들, 음악 연주, 마스크, 분장, 의상적 요소들, 정확한 무대화 등의 모든 것을 결정하고 고정한다. 배우의 역할은 공연의 모든 요소를 배우고 전통을 보전하는 것이다. 훈련을 통해 코드화된 연기를 위해 만들어진 행위의 규칙을 배움으로써 전통을 이어 간다. 그러나 즉흥적인 스타일의 연극은 또 다른 종류의 연기 방식을 요구하는데 그것은 자발성과 자유로움에 기초한 것이다. 이러한 공연 스타일은 자기 자신을 표현하는 것을 방해하는 것들을 걷어치우고 자유롭게 상상할 수 있는 훈련 과정을 포함하고 있다. 전통적인 아프리카 공연에서 배우는 반드시 노래하고, 춤추고, 이야기하고, 관객을 잘 다루어서 관객 호응을 바탕으로 하는 적극적인 공연 참여를 이끌어 낼 수 있어야 한다. 이러한 공연 전통에서는 형식적인 훈련 과정이 전혀 없을 수도 있다. 이런 경우 공연자들은 구비 전통과 몸동작의 전통을 이미 모두 습득하고 전체 공동체가 참여할 수 있기 때문이다. 다른 전통과 스타일의 공연은 다른 기술적 요구를 필요로 하기 때문에 연기술은 어떤 종류의 연기가 펼쳐질지 알 수 있는 역할을 한다.

제시적 연기 대 재현적 연기

그리스와 로마 시대에 쓰인 연기술에 관한 최초의 기록에서 배우의

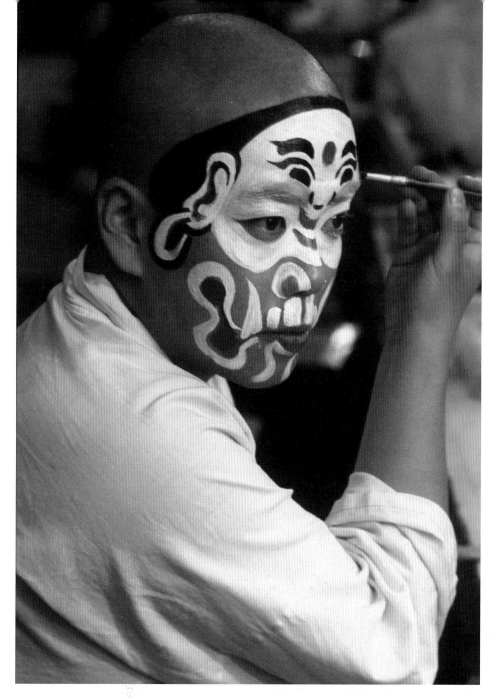

퍼포먼스에 대한 두 가지 접근법을 확인할 수 있다. 일부 배우들은 다른 존재로 변하거나 혹은 다른 존재에 사로잡혀 그들이 연기하는 등장인물의 정서를 진정으로 느끼는 것처럼 보였으나, 다른 일부의 배우들은 명백하게 인위적인 연기를 통하여 관객을 흥미진진하게 만드는 고도의 연기술을 사용하여 등장인물의 감정을 제시하였다. 첫 번째와 같이 인물의 정서를 그대로 느끼는(사는) 연기 방식을 **재현적**(representational) 연기라고 하고 이는 보다 더 사실적인 스타일의 공연에서 볼 수 있다. 공공연히 인위적으로 정서를 재생산하는 두 번째 방식은 **제시적**(presentational) 연기라고 불리고 연극적 스타일이 강조된 공연에서 나타난다. 거의 모든 고대의 공연 전통들은 제시적 스타일을 포함하고 있다. 한편 현대에는 이 두 가지 방식이 모두 지지를 받고 있다.

수 세기 동안 사람들은 "배우가 등장인물이 겪는 감정을 실제로 느낄 수 있을까? 혹은 배우는 항상 연기술을 통하여 감정의 외적 표시들을 꾸미거나 제시하는 것인가?" 하는 물음을 계속해서 하고 있다. 플라톤이 살았던 기원전 5세기부터 오늘날까지 연기에 대한 이 두 접근법은 이성적인 것과 비이성적인 것, 예술과 기교, 마음과 육체 사이의 양극단에 존재하는 것처럼 이야기되었다. 합리적인 정신이 찬양되었던 시대와 문화에서는 명인답게 잘 다듬어진 연기가 격찬을 받았다. 반면에 자연과 자연적인 것이 칭송되던 시대에는 보다 더 감정적으로 표현하는 연기 스타일이 환영을 받았다. 오늘날, 우리는 뇌 과학을 통하여 우리의 마음, 몸, 그리고 감정을 구분하는 것이 쉽지 않다는 사실을 알게 되었다. 모든 훌륭한 연기는 이두 연기술을 합친 것인데 우리의 모든 생각은 우리 몸에 기록되고 마찬가지로 우리의 모든 움직임이 우리의 감정과 생각에 영향을 끼치기 때문이다.

배우의 이중 의식

DOES 배우는 무대 위에서 진짜 감정을 느끼는가?

배우가 감정에 휩쓸려 가는 것처럼 보이지만 어떻게 자신을 잘 조절하면서 공연을 할 수 있는가 하는 질문에 대답하기는 쉽지 않다. 무엇이 배우를 미치지 않게 하는가? 배우가 제정신일 수 있는 것은 동시에 자신의 안과 밖에 설 수 있는 능력을 통해서이다.

드니 디드로(Denis Diderot, 1713~1784)는 프랑스의 계몽주의 사상가이자, 드라마 작가이며, 비평가였는데 그의 유명한 책 배우에 관한 역설(The Paradox of the Actor)에서 미래 세대를 위하여 이중 의식에 대한 논의의 틀을 마련해 놓았다. 디드로에 따르면 배우는 상상력에 의해 창조된 진실의 '이상적 모델'을 제시하고 배우 의식의 일부분은 항상 역할의 밖에서 그 이상적 모델이 만들어지도록 해야 한다.

이 이중 의식에 대한 생각은 고대에서도 발견되었다. 고대 그리스에서 배우를 가리키는 원래 단어는 히포크리테(hypocrite)였다. 기원전 3세기경 연기술이 직업 배우의 영역이 되었을 때, 히포크리테는 오늘날 우리가 뜻하는 속이는 사람(deceiver) 혹은 가장하는 사람(dissembler)의 의미로 쓰였으며 진실의 환영을 만들어 내기 위해 배우가 자기 자신의 밖에 설 수 있는 능력을 가리키게 되었다. 그리스인들이 배우를 지칭하는 말로 사용한 다른 단어는 테스피스(thespis)였다. 테스피스는 테스피스라는 그리스인의 이름에서 유래한 것으로 테스피스는 기원전 6세기 후반에 활동했던 최초의 배우로 알려져 있다. 테스피스라는 이름은 테오스(theos, 신)에서 연유했는데 오늘날 우리가 사용하는 테스피안(thespian, 배우)이라는 단어에도 그 흔적이 남아 있다. 그리스 시대에 배우는 신의 언어로 충만한 사람으로 생각되었는데 이는 그리스 연극이 디오니소스 제의와 춤에서 기원했다는 것을 다시금 일깨워 준다. 다양한 문화적 관점에 따라, 배우는 신적 진실을 말하는 사람, 혹은 신에 의해 영감을 받아 감쪽같이 역할을 꾸며 내는 사람으로 여겨지기도 한다.

우리는 이 이중 의식을 거짓말을 할 때마다 경험하고 있다. 연기가 다른 어떤 행위들보다 거짓말에 가깝다고 하는 것은 거짓말을 할 때 지속적으로 갖게 되는 자각(self-awareness) 때문이다. 거짓말을 할 때 우리는 진실을 알고 있어도 또 다른 현실을 지어내고 있다. 거짓말을 할 때 우리는 어떤 다른 현실을 만들어 낼 것인지, 어떤 이야기를 할 것인지, 그것을 어떻게 전달할 것인지 선택한다. 우리는 우리 자신이지만 우리 자신의 밖에 존재하게 되는 것이다.

> **디드로의 책은 오늘날까지 계속해서 논의되는 질문을 던졌다.**
>
> - 만약에 배우가 진짜 역할의 감정을 느낀다면 계속해서 공연을 조절하는 것이 어떻게 가능한가?
> - 배우는 진짜 감정적인 연계를 위하여 내적인 작업을 하는가, 혹은 조각가처럼 계획된 효과를 위하여 외적으로 작업하는가?
> - 우리가 방법론이라고 말할 수 있는 연기의 창조 과정이 있는가, 혹은 연기는 직관적이며 본능적인 것인가?
> - 우리는 진짜 감정에 대한 조절된 환영을 만들어 낼 수 있는가?
> - '이상적 모델'은 무엇이며 그것은 주어진 시대와 장소의 문화와 연극적 관습을 어떻게 반영하는가?
> - 배우의 상상력은 문화와 관련이 있는가?

연극의 보편성

HOW 어떻게 좋은 연기라는 관념이 문화적으로 결정되는가?

연기는 항상 일상과는 다른 '특별한' 행위로 생각되었기 때문에 배우도 항상 정상적인 표준으로부터 멀리 떨어져 있다. 어떤 문화에서는 그들은 경외의 대상이고 다른 문화에서는 경멸과 비난의 대상이지만, 항상 예외적인 반응을 끌어낸다.

신성한 배우 혹은 세속적인 배우

많은 문화에서 연기는 성스러운 행위이다. 이러한 문화에서 모든 연극적 전통은 종교적 영감에서 자극을 받아 생겨났으며, 종종 배

우의 영적 과정은 연기술의 주요한 부분인데 이때의 기술은 신을 찬양하기 위해 행해지는 신들린 상태, 명상, 무아지경의 춤을 이용한다. 배우는 신에 대한 봉헌을 자신들을 헌납함으로써 표현한다.

인도에서 신성한 배우의 전통은 인도의 대서사시 나티야샤스트라(Natyasastra)로 거슬러 올라가며 거기에서 연극은 브라마 신(Brahma)이 창조한 것으로 설명된다. 인도 연극이 처음으로 성자들에 의해 공연되었고 종교적 희생제였다는 것을 상기해 보라. 많은 인도의 전통들은 퍼포먼스와 배우에 대한 이러한 종교적 관점을 지속적으로 보여 주고 있다. 람릴라(Rāmlilā)는 라마(Rama)와 크리쉬나(Krishna)의 삶을 재연하는 순환극으로 인도의 북부지역에서 힌두교 축제인 다샤하라(Dashahara) 축제 기간 동안에 행해졌다. 지역 주민들은 배우를 실제로 그들이 표현하는 신과 여신으로 믿으며 그들의 발을 만지고 찬양하고 공연 후 제의에 함께 참여함으로써 배우를 숭배한다. 크리쉬나 신의 삶에 대한 헌신을 표현하는 무용극인 라사릴라(Rāslilā)는 매년 우타르-프라데쉬(Uttar-Pradesh) 지역에서 행해지는데 크리쉬나의 삶과 연관된 이 지역은 또한 많은 힌두 신자들과 순례자들이 찾는 곳이기도 하다. 라스릴라는 음악과 시를 사용하여 참여자들을 크리쉬나 신의 무아지경적 비전에 다다르게 한다.

공연 내내 참여자들은 신을 숭배하고, 봉헌물을 바치고, 공연자들에게 경배한다. 타밀 나두(Tamil Nadu) 지역의 바가바타 멜라(bhāgavata mela)는 1년에 한 번씩 비슈누 신(Vishnu)의 여러 가지 현현 중 하나인 반은 인간이고 반은 사자인 나라시마(Narasimha)를 기리기 위하여 행해진다. 바가바타 멜라는 힌두 성전에 위치한 신상 앞에서 재연되는데 그곳에 놓인 나라시마의 가면은 1년 내내 신성한 물건으로 숭배된다. 나라시마 신의 역할을 맡은 배우는 마스크를 쓰기 전에 하루 종일 단식을 한다. 그런 다음 무아지경 상태에 접어들고 신에 의해 사로잡히게 된다.

몇몇 문화권에서 자연 세계의 피조물을

체현해 내는 배우의 능력은 특별한 권능으로 간주된다. 이러한 경우에 배우는 우리가 사는 세상의 지혜를 얻기 위하여 영적인 세계를 방문하는 샤먼으로 생각된다. 많은 아메리카 원주민 퍼포먼스는 배우가 추앙받는 동물들을 표현할 때 마임과 춤을 아울러서 한다. 마임과 춤으로 표현하는 유사한 퍼포먼스는 세계 도처에서 행해지고 있는데 칼라하리의 부시맨족과 미 평원의 나바호족과 라코타족 등 다양한 문화 공동체에서 이루어지고 있다.

유럽 연극이 제의적 행위에서 유래했음에도 불구하고 서구 세계에서 직업 배우들이 세속적인 오락 제공자로 여겨진 것은 그리 오래되지 않았다. 오랜 시간 동안 배우는 도덕적으로 저속하게 간주되었으며, 심지어 여배우들은 창녀나 기예에 능한 고급 매춘부로

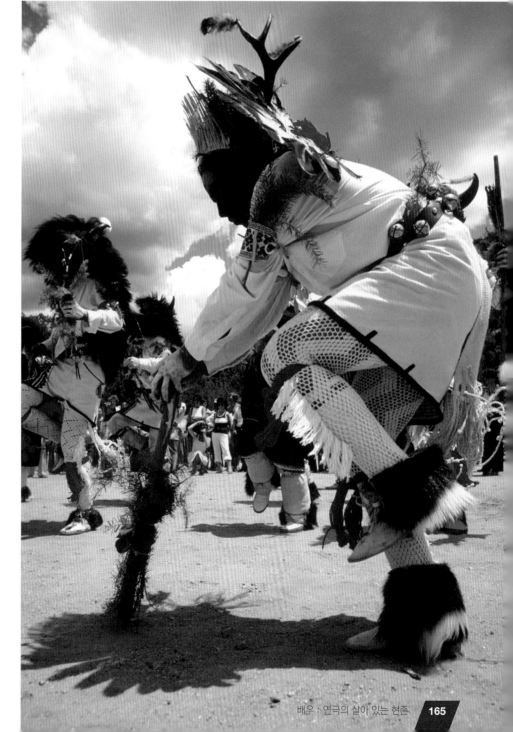

▶ 남베 푸에블로(Nambe Pueblo)의 한 멤버가 그가 사냥한 들소의 영혼에 사로잡혀 추수감사 축제에 참여하고 있다. 이 축제는 뉴멕시코의 남베 폭포 의식(Nambe Waterfall Ceremonials)의 일부로 진행된다.

연기 관습과 문화

관객은 극장에 올 때 배우가 무대에서 그들이 속한 사회의 가치, 아름다움, 정서, 심리적 상태, 행위에 대한 관점을 반영하는 방식으로 공연하기를 기대한다. 이러한 점은 배우가 인간의 감정을 무대에서 표현하기 위하여 어떻게 몸을 사용하는가 하는 방식에 영향을 끼치게 된다. 진정성 있고 믿을 만한 연기는 문화적으로 결정되며 다양하다. 일본 문화는 아름다움을 미묘함과 단순함을 통해 드러나는 인간 존재의 통합된 부분으로, 또는 모든 사물이 수행되는 방식의 은밀한 부분으로 평가한다. 시간의 흐름이라는 서구의 개념과는 대조적으로 선종 불교(Zen)에 영향을 받은 일본인들은 우리 인간이 흘러가고 시간이 정지해 있는 것으로 생각한다. 일본인들의 세계관을 이해하는 것은 노(noh) 배우의 미묘하게 느린 움직임을 이해하는 데 중요하다. 미국인들이 개인주의와 심리적 동기에 초점을 맞추는 것을 이해하면 미국 문화 밖의 사람들이 미국인들이 왜 연기에 있어 진정한(authentic) 감정을 추구하는지를 알 수 있다. 오늘날 세계 곳곳에서 이루어지고 있는 연기 스타일에 있어서의 다양함은 이러한 문화적 차이를 반영한다. 다른 역사적 시대에는 배우는 다른 방식으로 행위하고 오늘날과는 다른 연기술을 사용하였다.

분류되었다. 로마 제국 시대에는 노예와 창녀들이 극장에서 공연을 하였다. 유스티아누스 황제가 미래의 부인인 테오도라를 처음으로 본 것이 테오도라가 스트립쇼를 했을 때라고 전해진다. 영국의 엘리자베스 여왕 시대에 여성들은 무대에 설 수가 없었으며 1642년에서 1660년까지 청교도가 지배하던 시기에는 연극은 도덕적으로 타락한 것으로 간주되어 공공 장소에서 공연되는 것이 금지되었다.

왕정복고기에 여배우가 무대에 다시 서기는 했지만 여배우는 종종 의심스러운 평판을 받았다. 유명한 여배우 넬 그윈(Nell Gwynn, 1650~1687)은 찰스 2세의 애첩으로 매춘굴 소유주의 딸이었다. 그 당시 매춘부들이 관객을 위하여 일하고 부유한 귀족들이 무대 뒤에서 쾌락을 쫓던 것은 흔한 일이었다. 이러한 세속적인 직업 배우의 유산은 오늘날 배우의 사생활에 대하여 섬뜩할 만치 구체적인 사실까지 알고 싶어 하는 대중들의 욕구에서 재발견된다.

오늘날의 유명인사로서의 배우 숭배는
신성한 정서와
세속적인 행위가 결합된 형태이다.

근대에 들어 저명한 폴란드 연출가이며 연기 훈련가인 예지 그로토프스키는 성스러움과 세속성을 '신성한' 배우라는 개념으로 결합했으며 겸허함의 표시로 자기 자신을 예술을 위한 희생물로 바쳤다. 그로토프스키는 배우가 예술을 통하여 심도 있게 영적인 것을 끌어내도록 하기 위해 무아경, 명상, 신체적 극기, 황홀경의 춤 등 제의적 퍼포먼스의 많은 기술을 통합하였으며 배우가 갖고 있는 모든 개인적인 방해물을 제거하였다. 그로토프스키가 가르치기 바랐던 '세속적 신성함(secular holiness)'의 상태는 1960년대 유럽과 미국에서 발견되는 아시아 철학과 종교에 대한 관심을 반영한다.

유럽 전통에 있어서의 연기적 관습

유럽 전통에서 줄곧 희곡이 중심적 위치를 차지했기 때문에 대부분 서구 연기는 역할에 대한 해석이 되어 왔다. 배우는 "내가 맡은 등장인물의 상황과 감정을 이해하고 표현하기 위해 내가 어떻게 등장인물의 세계에 들어설 수 있는가?"라는 질문에서부터 시작하게 된다. 이 질문이 수 세기 동안 변하지 않고 내려오는 반면, 시대마다 그 답은 달랐으며 배우 개개인은 그들이 살고 있는 당대의 연극적 관습을 반영하는 개인적인 해법을 찾아냈다.

20세기 초 전에 미국과 유럽에서 행해진 연기는 오늘날 우리가 훌륭한 연기라고 생각하는 것과는 닮은 것이 거의 없다. 과거 그 시절 배우들의 연기는 오늘날 우리에게는 인위적이고 멜로드라마적으로 보인다. 그리 오래되지 않은 과거에 연기가 오늘날과 얼마나 달랐는지는 초기 무성영화만 보아도 알 수 있다. 이제는 남아있는 작품이 거의 없는 무성영화 스타였던 사라 베르나르(Sarah Bernhardt, 1844~1923)는 오늘날 감수성에 비추어 보면 거의 어떤 배우의 연기를 풍자하는 것같이 보인다. 19세기 말과 20세기 초에 녹음된 셰익스피어 공연에서 배우의 발성 기술이 과장되었음을 알 수 있다. 배우는 대사를 말하기보다는 읊조렸고 오늘날에 보면 부자연스러운 읽기에 가까운 것이었다. 이러한 연기 전통은 20세기 동안 연극이 점차 사실적이 되고 심리학이라는 새로운 과학에 대한 관심이 증가함에 따라 변하였다.

수 세기 동안 사람들은 보편적인 정서적 표현 양식이 있고 모든 개인은 특정 정서를 모두 똑같은 방식으로 표현한다고 믿었다. 정서는 오직 몇몇 종류로만 분류되었다. 아리스토텔레스는 수사학(Rhetoric)에서 15개의 주요한 정서들에 대해 기술하였다. 데카르트(René Descartes, 1596~1650)는 1666년에 6개의 기본 감정에 대해 말했고 아론 힐(Aaron Hill, 1685~1750)은 1746년에 쓴 *Essay on the Art of Acting*에서 10개의 극적인 감정들에 대하여 묘사하였다. 이

러한 정서의 분류는 20세기까지 잘 이어졌다. 만약 각각의 정서가 정해진 신체 표현 양식을 갖고 있다면 그러한 정서는 10개 혹은 20개로 한정되었으며 배우는 무대에서 관객과 소통하기 위하여 각각의 정서에 해당하는 표준적인 몸의 자세와 얼굴 표정을 배우기만 하면 되었다. 이전 시대로부터 내려오는 얼마 안 되는 연기 교본들에는 몸의 자세와 얼굴 표정으로 정서를 표현하도록 그림 목록으로 만들어 놓았다. 전 세기 동안 그려진 배우 그림들은 그러한 교본들에 묘사된 배우들의 모습을 보여 주고 있다. 관객은 등장인물과 정서가 외적이고 일반화된 방식으로 표현될 수 있다는 관습적 사고를 받아들였다.

정서만 일반화된 것이 아니라 등장인물의 유형 또한 일반화되었다. 배우는 젊은 연인에서 늙은 구두쇠에 이르기까지 **특정 인물 유형**(line of business)을 맡아 하도록 고용되었다. 이러한 유형들을 잘 연기함으로써 배우는 명성을 얻었고 모든 역할에 같은 유형적 특징을 적용하였는데 이는 마치 할리우드 영화 초기에 지도자, 폭력배, 요부, 영웅, 순진한 처녀 등의 유형으로 나뉜 것과 같다. 이러한 유형들은 어느 정도 오늘날까지 이어지고 있다.

이러한 연기 스타일은 그 시대 극작 관습이었던 상당히 시적인 언어와 잘 맞았다. 배우의 발성 기술이 가장 중요하였다. 소위 말하는 연설투의 연기는 어법, 화술, 음악적인 달콤한 목소리를 강조하였다. 좋은 목소리는 배우로 성공하기 위하여 절대적인 것이었으며 배우는 대사를 하는 동안 적당한 자세를 취했다. 오늘날 우리는 대화가 자연스러운 말처럼 들리도록 하고 무대 위에서의 움직임이 일상적인 것처럼 만드는 어떠한 시도도 하지 않았다는 것을 상상하는 것은 어려운 일이다. 18세기부터 일부 배우들이 보다 '자연스럽게' 말하기 시작했지만 그들의 감정 연기가 오늘날 의미의 사실적 연기라고 보기는 힘들다. 제시적 연기가 지배적이었으며 연극이 인위적임을 감추지 않았다. 배우는 공공연히 인위적임을 드러내 놓고 연기했다.

> **"강한 감정**을 느낄 수 없으며, 분노에 치를 떨지 못하거나, 대사의 모든 의미에 있어 **살아 있지** 못한 배우는 절대 좋은 **배우**가 될 수 없다.**"**
>
> – 사라 베르나르, "The Art of the Theatre"[1]

배우 훈련의 발전

WHAT 19세기 이후에 배우 훈련은 어떻게 변화되었는가?

20세기 이전에 연기 예술은 대부분의 다른 기술들과 같이 도제식 훈련을 통하여 배울 수 있었으며 기술은 가족을 통하여 전수되었다. 젊은 배우들은 극단에 들어가서 연기술에 보다 능통한 선배 배우들이 연기하는 것을 보고 배웠다. 처음으로 연기 훈련 방법을 만들어 내려는 시도를 한 것은 프랑스인인 프랑수아 델사르트(François Delsarte, 1811~1871)로 그의 웅변술적 체계는 연기 훈련 방법에 의사 과학적(pseudo-scientific)으로 신비하게 접근하였다. 델사르트의 훈련 체계는 비록 공중 연설을 위해 고안되었지만 연설투의 연기를 하는 유럽 배우들에게는 아직도 그의 아이디어들은 유용하다.

> **"**말의 **영혼**은 몸짓에 있다.**"**
>
> – 프랑수아 델사르트

델사르트의 체계는 각각의 정서에 대한 정해진 자세를 수록해 놓은 교본의 재판이라고 할 수 있다. 그러나 델사르트 체계에는 아주 작은 몸의 부분들과 자세들이 화술 패턴과 억양과 함께 잘 맞추어져서 설명되어 있고 이 모든 것이 주의 깊게 도표로 그려져 있다. 정서를 제시하기 위한 이러한 몸짓과 발성의 코드는 기계적인 방법에 의해 배울 수 있었다. 비록 델사르트가 몸짓과 감정은 유기적으로 연결되어 있다는 것을 이해하고 있었지만 그의 훈련 방법은 순

생각해보기

배우 퍼포먼스의 어떠한 부분이 언어 장벽을 뛰어넘을 수 있을까? (여러분이 이해하지 못하는 언어를 말하는 사람들을 관찰하는 것을 생각해 보라.)

1 Sarah Bernhardt "The Art of the Theatre," 1923. In Toby Cole and Helen Chinoy. *Actors on Acting*. (New York: Crown, 1970), 208.

종	1	3	2
Ⅱ	단호함	기분 나쁨	투쟁적
Ⅲ	망연자실	소극적	슬픔
Ⅰ	놀람	경멸	냉소
속			

◀ **델사르트의 눈의 표정** 델사르트는 배우와 웅변가들에게 외부적으로 드러나는 신체적 몸짓을 통해 정서를 표현하기 위해 이러한 눈과 눈 주변의 모양들을 만들도록 훈련하였다. 각각의 눈 모양과 눈과 눈썹 주변 근육들의 수축이 조금씩 차이나는 것이 특정한 정서를 묘사한다. 델사르트는 손, 발, 머리, 그리고 입의 위치와 자세가 만들어 내는 정서 표현을 모두 도표로 만들었다.

출처 : Adapted from *Delsarte System of Oratory*, 4th ed. New York: Edgar S. Werner and Co., 1893.

세계의 전통과 혁신

감정 표현의 보편적 언어

배우는 오랫동안 정서 표현의 보편적인 언어를 찾으려고 노력했다. 20세기 말에는 세계화와 문화상호주의가 원동력이 되어 문화의 경계를 넘어서는 표현적 양식에 대한 관심이 가속화되었다. 모든 문화권의 사람들에게 이해될 수 있는 정서의 보편적 언어를 찾는 노력은 예술, 인류학, 심리학, 그리고 생물학 분야 등의 학제적 교차 영역에서 이루어지고 있다.

합리적 과학이나 낭만적 원시주의에 의해 발생한 연극적 실험들은 흥미로운 결과를 가져왔다. 권력을 휘두르고 감정을 감추는 도구로 사용되는 언어를 거부한 신비한 배우 겸 연출가인 앙토냉 아르토는 기존 연극의 배우와 관객 사이의 장벽을 허물기 위하여 비명, 다양한 소리, 움직임 등의 원초적 언어를 사용할 것을 요구하였다. 합리적 과학의 설명에 따르면, 정서는 우리 인간 종의 일원뿐만 아니라 심지어 동물들과도 함께 공유한 것이며 환경에 대한 생물학적 반응이다.

1970년에 영국의 연출가 피터 브룩은 파리에서 결성한 국제연극연구센터를 토대로 다국적 배우들로 구성된 단체를 만들어 문화상호적인 연극 언어의 가능성을 실험하였다. 브룩은 공유할 수 있는 연극적 표현을 찾아내기 위해 아르토에게 영감을 받은 연습 훈련과 즉흥을 통해 그의 배우들이 지닌 개인 훈련의 문화적인 특수함을 제거해 나갔다. 세계 다양한 문화권의 전통에서 유래한 소리와 움직임 훈련은 배우가 공유한 신체적 기술과 발성 기술을 제공하였다. 배우는 훈련을 위한 발성 언어로서 리드미컬한 음절(바-쉬-타-혼-도)을 선택하여 계속 반복하였고 보다 원초적인 비언어적 소통 체계를 찾으려고 노력하였다.

브룩의 열망이 가장 잘 드러난 실험은 이란에서 개최된 쉬라즈 페스티벌에서 선보인 〈오르가스트(Orghast)〉(1971)였다. 12시간 동안 지속되었던 이 공연은 신들에게서 불을 훔친 프로메테우스의 신화와 전설에서 유래하였고 밤새 야외 페르시아 왕들의 무덤 주변을 둘러싼 산에서 이루어졌다. 시인인 테드 휴즈(Ted Hughes)가 〈오르가스트〉의 대본을 썼는데 알렉산더 대왕 시절에 만들어졌으나 이제는 사라진 아베스타어, 고대 그리스어, 라틴어, 그리고 휴즈가 영어를 토대로 각각의 단어와 생각을 불러일으킬 수 있는 소리들을 취해 만든 언어인 오르가스트어 등이 혼합되었다. 배우는 오랜 연습 기간 동안 아이가 언어를 처음 배울 때처럼 이 새로운 언어를 갖고 놀았으며 보다 유기적으로 정서를 표현할 수 있는 방법을 찾기 위해 이 언어가 환기시키는 움직임을 사용하였다. 실제 공연에서 배우와 관객은 어떠한 공통의 언어도 갖지 않았으며 단지 원초적이고 활기에 찬 연극적 만남이 있었을 뿐이었다.

폴란드 연출가인 예지 그로토프스키는 인간들 사이의 유기적 교환에 대한 실험을 1960년대 초 실험 극장(Laboratory Theatre)에서 시도하였는데 그곳에서 이루어진 배우들의 엄격한 신체 훈련의 목적은 자유로운 표현을 위하여 사회적 방해물들을 없애버리는 것이었다. 1970년에 시작한 그의 연

구 작업은 연극을 넘어서 '활동적인 문화 (active culture)'와 연극과 유사한 의사 연극적 경험(paratheatrical experience)에까지 이르렀다. 그는 이미 배우-관객이 만나 이루어지는 공연에 당연한 것으로 생각되었던 의상, 메이크업, 세트, 그리고 조명의 과도함을 없애는 작업을 하였다. 그로토프스키는 일상의 삶에 있어 인간들 사이의 직접적인 연결들을 가로막고 서 있는 문화적 장식들을 제거하였다. 그는 배우들로 이루어진 소규모 그룹을 멀리 외진 곳으로 데리고 갔고 그들은 그곳에서 언어를 전혀 사용하지 않고 소통할 수 있는 방법을 재발견하였다. 일상의 사회적 규칙들이 없어진 상태에서 참여자들은 전에는 결코 상상할 수 없었던 정서와 상호 반응의 방식을 처음으로 체험하게 되었다. 그로토프스키는 그의 마지막 작품에서 노래와 제의적 움직임을 다시 사용하였고 허위로 가득 찬 문화적 표현들에 가려진 인간 본연의 소통을 발견할 수 있었다.

이탈리아 출신 연출가 유제니오 바르바는 폴란드에서 그로토프스키와 함께 작업하였고 이후에 노르웨이에서 오딘 시어터(Ordin Teatret)를 창단하였으며 그로토프스키의 실험을 더욱 발전시켰다. 그는 1979년에 연극 인류학 국제 학교(International School of Theatre Anthropology, ISTA)를 설립하여 다양한 문화의 공연자들에게 발견되는 신체적 현존의 공통 특질들에 대하여 조사하였다. 바르바는 배우에게 세 단계의 표현이 있다고 말한다. 첫 번째 단계는 배우의 독특한 페르소나와 재능에 기초하고 있고 두 번째 단계는 배우의 훈련이 유래한 문화적 전통에 기초하고 있다. 세 번째 단계인 '전표현성(pre-expressivity)'은 무대 위의 배우가 문화적으로 특별한 기술을 표현하기 전에 배우에게서 울려 나오는 보편적인 현존을 말한다. 이 세 번째 단계가 줄곧 바르바의 연구 주제가 되었다. 바르바는 니콜라 사바레즈(Nicola Savarese)와 함께 쓴 *A Dictionary of Theatre Anthropology: The Secret of Art of the Performer*(1991)에서 다른 연극적 전통에서 훈련받은 공연자들

의 전표현적 상태를 신체적 균형이 불안정하게 변한 것, 몸의 확장, 몸에서 만들어지는 대립적인 방향, 눈으로 뚫어지게 쳐다보는 것, 손의 제스처를 의도적으로 스타일화해서 사용하는 것 등 무대 위에서 배우들을 지극히 살아 있어 보이게 하는 것들이라고 정의한다.

심리학자인 폴 에크만(Paul Ekman, 1934년 생)은 정서적 표현의 보편적 언어에 관하여 보다 더 과학적인 관점을 제공한다. 에크만은 그의 얼굴 표정 분류 시스템(Facial Action Coding System, FACS)에서 거의 모든 가능한 인간 얼굴의 움직임을 체계화하였으며 각각의 다른 정서에 다른 표현을 상호 연관시켰다. 에크만은 정치가, 범죄자, 그리고 카메라 앞에서 거짓말을 하는 정서적으로 불안한 환자들이 찍힌 영상물을 주의 깊게 관찰한 후에 무의식적으로 정서를 드러내는 순간적인 얼굴 표정이 있음을 발견하게 되었다. 이들 미세표현들은 우리의 의도적인 얼굴 표정을 지배하는 것과는 다른 생리적인 시스템에 의해 만들어지며 우리가 의식적으로 숨기려고 하는 정서들을 드러낸다. 그것들은 우리의 호흡과 같이 무의식적이기 때문에 보편적이다. 에크만은 또한 어떠한 특정 정서가 나타내는 얼굴 표정이 아닌 의도적으로 만들어진 얼굴 표정도 역시 진짜 정서가 느껴졌을 때 나타나는 심장 박동과 체온 등이 변하는 생리학적 변화들을 만들어 낸다는 것을 발견하였다. 화가 난 표정을 짓는 것은 심장박동 수를 상승시킬 수 있다. 〈토이 스토리(Toy Story)〉를 만든 픽사(Pixar), 〈슈렉(Shrek)〉을 만든 드림웍스(DreamWorks) 영화사 모두 그들의 컴퓨터 애니메이션에서 FACS를 사용하였다.

칠레의 신경생리학자 수잔나 블로흐 박사(Dr. Susana Bloch)는 1980년대에 다양한 정서적 상황에 대한 반응들을 기록하는 실험을 진행하면서 에크만과 유사한 아이디어를 발전시켰다. 블로흐는 그녀가 '생리적 작동체 패턴(effector pattern)'이라고 부르는 반응의 보편적인 신체 패턴들을 알아내었다. 블로흐는 이들 패턴의 자세, 호흡, 얼굴

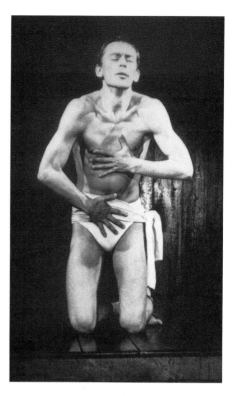

▲ 배우 리자르 치에슬락(Ryszard Cieslak, 1937~1990)이 그로토프스키의 신체에 집중하는 연기 스타일의 일례를 보여 주고 있다. 이 공연에서 표현된 보편적인 인간 정서들은 어떤 문화의 관객들도 읽을 수 있다.

표정을 반복함으로써 진짜 정서에 가까운 정서적 반응을 끌어낼 수 있다는 것을 발견하였다. 블로흐는 여섯 종류의 기본적인 정서들을 유도할 수 있는 호흡, 얼굴 표정, 그리고 신체적 자세를 기록하였다. 그녀는 이 시스템을 **알바 이모팅**(Alba Emoting)이라고 불렀으며 이 시스템을 가지고 1990년대 배우들과 작업을 시작하였고 전 세계 도처에서 워크숍을 개최하였다.

미국에서 이 시스템에 대한 열정적인 옹호자들이 많음에도 불구하고 정서를 만들어 내기 위해서 외적으로 작업하는 이 기술에 대한 저항 또한 만만치 않다. 에크만과 블로흐의 과학적 연구는 초기 유럽의 연기술, 델사르트 시스템, 카타칼리의 라사에 기초한 연기술에서 규정된 신체 자세들과 유사한 점이 있다. 오늘날 과학은 이 전통들이 주장한 외적 표현과 내적 감정 사이의 연관성을 증명하고 있다.

전히 외적이었으며 텍스트와 등장인물과는 전혀 관계가 없는 것이었다. 델사르트 밑에서 공부한 유일한 미국인은 스틸 매카이였으며 미국에서 델사르트 훈련법을 가르치기 위하여 미국 드라마 예술 아카데미(American Academy of Dramatic Art)를 세웠다. 20세기 전반기 델사르트 체계는 맥케이의 작업을 통하여 미국에서 가장 인기 있는 연기 훈련법이 되었다.

콘스탄틴 스타니슬랍스키와 마음의 과학

오늘날 우리는 개인의 심리라는 개념이 19세기 말이 되어서야 생겨났고 겨우 100년이 넘었다는 것을 상상하는 것은 어려운 일이다. 우리가 보통 미국 연극과 연관 짓는 심리적 접근을 하는 연기는 그보다 더 최근에 이루어졌다. 이러한 심리적 접근법은 러시아의 배우이자 연출가인 콘스탄틴 스타니슬랍스키(Constantin Stanislavski, 1863~1938)가 창조한 것이다. 그는 연기에 대하여 처음으로 대본 분석과 역할에 대한 해석을 포함하는 체계적인 접근법을 만들어 냈으며 지금은 전 세계적으로 많은 사람들이 배우고 있다.

스타니슬랍스키는 과학적 방법론이 연기에 적용될 수 있고 배우는 공연장이 아닌 스튜디오 연습실에서 실험을 해야 한다고 생각하였다. 그는 모스크바 예술 극장(Moscow Art Theatre)에 속한 연기 실험실에서 몇몇 재능 있는 배우들과 함께 당시 새롭게 등장한 자

연주의 스타일 희곡들을 잘 연기할 수 있는 기술을 찾기 위해 노력하였다. 앙상블 스타일이 필요한 이러한 자연주의 희곡들은 일상생활에 가까운 상황들을 제시하고 자연스러운 언어와 사실적 인물과 정서의 묘사를 사용하였으며 당대에 유행했던 과장되고 멜로드라마적인 연기와는 다른 접근을 요구하였다.

스타니슬랍스키 시스템에서는 상세한 대본 분석이 상당히 중요하다. 모든 희곡에는 등장인물들이 처한 연속적인 조건들이 제시되어 있다. 스타니슬랍스키는 이것을 **주어진 환경**(given circumstances)이라고 불렀다. 배우들은 희곡에서 이 조건들에 대한 모든 상세한 내용들을 샅샅이 찾아내어야 한다. 만약 희곡에 정보가 주어져 있지 않다면, 상세한 정보를 스스로 만들어 내는 것은 배우가 해야 할 일 중 하나이다. 배우는 희곡을 읽을 때 자기 자신에 대하여 많은 질문을 해야 한다. 배우는 이러한 질문들을 등장인물이 처한 상황에 감정이입하여 자신과 연관된 반응을 불러일으키기 위해서 일인칭 시점으로 물어보아야 한다. 나는 어디에 있는가? 나는 어느 나라, 지역, 건물, 혹은 방에 있는가? 시간은 언제인가? 어느 시대, 시간대, 계절인가? 나는 누구인가? 나는 다른 사람들과 어떤 관계인가? 나는 왜 여기에 있는가? 방금 어떤 일이 벌어졌는가? 지금 무슨 일이 발생하고 있는가?

스타니슬랍스키는 사람들이 항상 자신이 처한 조건들에 적응하는 것처럼 배우들이 가상의 상황을 상상하는 것이 그들의 행위에 즉각적인 효과가 있다는 것을 알게 되었다. 내가 만약 〈햄릿〉에서처럼 중세 덴마크의 추운 겨울날, 전날 밤 유령이 나타난 성곽 위에서 야간 보초를 서고 있다면, 나의 걸음걸이와 몸가짐 그리고 내 몸의 느낌은 〈욕망이라는 이름의 전차〉에서와 같이 후텁지근한 여름날, 20세기 뉴올리언스의 작은 아파트 셋방에 있을 때와는 전혀 다를 것이다. 상황의 특수성이 중요하다. 예를 들면, "내가 식당에 있다."라고 말한다면 그것은 특수하지 않다. 맥도날드나 파리의 4성급 고급 레스토랑이라면 그럴 수 있다. 앞의 두 장소에서 분명 나는 같은 방식으로 행위하지 않을 것이다. 먹는 법, 식탁에서의 예의범절, 앉고, 말하고, 행동을 취하는 모든 방식이 완전히 달라질 것이다.

> 상황에 있어서 **특수함**을
> 상세하게 파악하는 것은 **행위의 특수함**을
> 결정하는 데 **중요**하다.

일단 주어진 환경의 윤곽을 파악한 배우는 "만약 내가 이러한 상황에 처한 이 등장인물이라면 어떻게 행위할까?"라는 질문을 해야 한다. 이 **'만약에'라는 마법**(magic if)은 상상력을 자극한다. 상황들은 등장인물이 어떠한 결과, 즉 매 순간 등장인물이 추구하는 **목표**(objective)를 만들어 낸다. 배우는 등장인물의 목표를 성취하기 위한 행동을 취한다. 이 행동은 흥미 있고 끌리는 무대 행위의 원천이 된다. 등장인물이 희곡에서 목표를 추구해 나감에 따라 등장인물의 행동들은 상황을 변화시킨다. 배우/등장인물은 드라마의 단락

스타니슬랍스키 시스템의 기초 원리

- **주어진 환경** – 등장인물의 행위를 결정하는 희곡 속의 신체적 · 정서적 조건들
- **상상력과 '만약에'라는 마법** – 마치 허구적인 주어진 환경들이 진실인 것처럼 행동할 수 있는 배우의 능력
- **목표 혹은 임무** – 무대 위의 어떤 순간에 등장인물이 원하는 것
- **심리 · 신체적 행동** – 목표 혹은 임무를 이루기 위하여 등장인물이 하는 것
- **적응** – 환경이 변화함에 따라 등장인물의 행위가 조정되는 것
- **단락과 비트** – 하나의 목표 혹은 임무를 지닌 각각의 단락과 비트로 이루어진 대본의 나눔
- **주의력 집중** – 무대 위의 현실에 오로지 배우의 주의가 맞추어져 있는 상태
- **정서적 기억** – 정서를 불러일으키기 위해 배우가 자신의 사적인 경험을 끌어오는 것(나중에 폐기된 방법론)
- **교감** – 무대 위의 배우들 사이에 이루어지는 깊이 있는 소통
- **등장인물의 신체화** – 무대 위의 등장인물에게 신체적 삶(몸, 목소리, 습관)을 주기 위해 배우가 하는 것

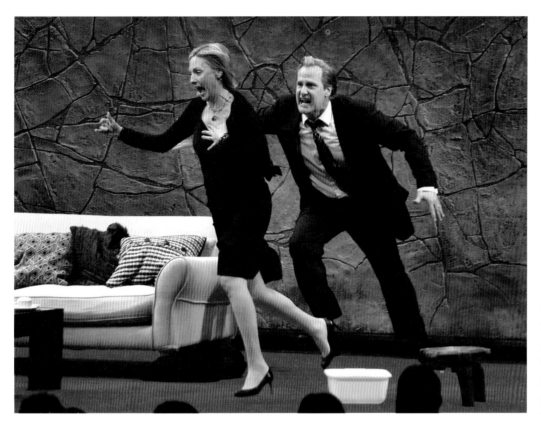

◀ 일련의 극한 상황들은 신체적 행동을 초래하고, 이 신체적 행동은 야스미나 레자의 작품 〈대학살의 신〉(2009)의 한 장면에 출연한 호프 데이비스(Hope Davis)와 제프 다니엘(Jeff Daniels)의 몸과 얼굴에 나타나고 있다.

(unit)과 **비트**(beat)를 구성하는 변화하는 상황에 맞추어 내적인 조정(adjustments) 혹은 **적응**(adaptation)을 해야 한다.

이 자극과 반응의 패턴은 공연을 통하여 배우의 현존과 움직임을 활성화시킨다. 등장인물들이 무대에서 매 순간 살아 있는 경험을 하게 되는 지금 당장의 장면과 비트의 목표 외에도 전 작품을 통하여 등장인물들에게 동기를 부여하는 **초목표**(superobjectives)가 있다. 스타니슬랍스키에게 진정한 연기는 희곡의 가상적 상황들과 일치하는 방식으로 행위하는 것이다. 20세기 전까지 배우들이 다른 등장인물에게 대사를 할 때도 관객을 직접 쳐다보고 말하는 것은 유럽에서 관습으로 받아들여졌다. 이 관습을 없애기 위하여 스타니슬랍스키는 **주의력 집중**(concentration of attention)이라는 개념을 개발하였으며 배우는 관객을 쳐다보지 않고 대신에 무대 현실 내에서의 대상과 등장인물에 초점을 맞추는 주의력의 원(a circle of attention)을 유지해야 한다고 주장하였다. 그는 배우가 관객에게 직접 말하지 않는 대신 배우들끼리 깊은 정서적 연결을 만들어 내기 위해서 무대 위에서 진정으로 이야기하고 소통하는 것의 중요성을 강조하였다. 이것이 앙상블 공연의 기초이다.

상황, 비트, 목표, 행동에 대한 대본 분석이 끝난 후에 배우는 등장인물을 심리적이며 신체적으로 구현하고 "나는 누구인가?"라는 가장 중요한 질문을 한다. 스타니슬랍스키는 등장인물과 그 인물이 다른 등장인물들과 맺는 관계에 대한 온전한 이미지를 만들어 낼 수 있는 숨겨진 정보를 찾기 위하여 희곡을 면밀히 분석하는 것이 중요하다는 것을 강조하였다. 구체적인 정보는 배우가 진부한 인물 대신에 뚜렷하고 독특한 개인을 연기하는 데 도움을 준다. 이러한

방식은 20세기 전에 유럽 연극을 지배했던 일반화된 정서와 유형을 연기하는 방법과 명백히 대조를 이룬다. 스타니슬랍스키는 또한 등장인물의 신체화를 위해 자유롭고 유연한 몸과 목소리를 위한 훈련을 발전시켰다.

스타니슬랍스키의 초기 연기술의 하나이며 종종 정서적 회상(emotional recall)이라고 불렸던 **정서적 기억**(emotional memory or affective memory)은 오늘날 논쟁거리로 남아 있다. 프랑스 심리학자인 테오듈 리보(Théodule Ribot, 1839~1916)의 작업에 기초한 이 기술은 정서적 반응을 일으키기 위하여 등장인물이 처한 삶의 상황과 유사한 배우 자신의 삶에서 일어난 어떠한 사건을 둘러싼 감각적 자극에 배우가 초점을 맞출 것을 요구한다. 연기 교사들은 등장인물의 정서를 표현하기 위하여 배우들이 사적인 기억을 사용하는 것이 효과가 있다고 생각하지 않는다. 더 중요한 것은 스타니슬랍스키 자신이 의지로 정서를 불러일으키는 것이 쉽지 않다는 것을 발견하고 이 기술을 폐기하였다는 것이다. 그는 1920년대에 정서는 신체적 행동을 통하여 간접적으로 자극되어야 한다고 믿게 되었다. 배우의 개인적인 심리가 얼마만큼 배우 훈련에 개입하는가 하는 문제는 오늘날에도 지속적으로 논쟁거리가 되고 있다.

스타니슬랍스키의 후기 작업은 조건반사를 연구했던 러시아의 생리학자인 이반 파블로프(Ivan Pavlov, 1849~1936)와 이반 쉐케노프(Ivan Sechenov, 1829~1905)의 과학적인 이론의 영향을 받았다. 스타니슬랍스키는 내적 감정과 생각은 몸으로 표현되고 신체적 행동은 우리 내부 세계와 외부 세계를 연결하는 다리가 될 수 있다는 것을 믿게 되었다. 배우가 등장인물을 생각할 때 주어진 환경과 목

표에 의해 정당화되는 신체적 행동을 하도록 자극을 받는다. 그러나 동시에 이런 진정한 행위는 실제로 적합한 정서들을 불러일으킨다.

> **【【 육체**와 **영혼** 사이의 결합은 나누기 불가능하다…. 순전히 기계적이지 않다면 모든 **신체적** 행동에는 숨은 내적 행동, 즉 **감정**이 존재한다. 이것이 한 부분으로 된 삶이 두 레벨, 즉 **내부**와 **외부**로 만들어지는 방식이다. **】】**
>
> – 콘스탄틴 스타니슬랍스키, *Creating a Role*[2]

스타니슬랍스키가 혁신적인 작업을 시작한 지 거의 1세기가 되는 오늘날 그의 시스템은 모든 대륙에서 배우 훈련 프로그램들의 중심에 있다. 다양한 해석자들이 핵심기술을 확장하거나 강화시키고 있으며 새로운 훈련 방법들이 만들어지고 있지만 가상적 상황 내에서 의도적인 행위가 이루어진다는 근본적인 개념은 다양한 연극적 스타일의 연기에 있어서 열쇠가 된다. 현대 뇌 과학 분야에서 정서가 신체에 기초한다는 최근의 발견들은 스타니슬랍스키가 생각한 많은 것들을 확인하는 것처럼 보인다.

생각해보기

배우는 자신의 몸, 감성, 정신, 그리고 정서를 이용하기 때문에 배우가 어떤 역할을 연기할 때 우리는 진짜 배우 자신을 보는 것일까?

신체 훈련에 대한 실험

스타니슬랍스키의 아이디어들은 모스크바 예술 극장의 순회 공연을 통하여 퍼져 나갔다. 그가 배우에게 근육의 이완과 신체적 훈련이 필요하다는 것을 말했지만 이러한 목표를 성취하기 위한 규정된 방법은 마련하지 않았다. 연극에 대하여 스타니슬랍스키와는 다른 관점을 가졌던 예술가들이 이러한 영역에 있어서 선구자적인 역할을 하였다.

러시아에서 스타니슬랍스키의 제자인 브세볼로드 메이어홀드 (Vsevolod Meyerhold, 1874~1942)는 효율적이고 표현적인 움직임을 위한 신체 훈련 시스템인 **생체역학**(biomechanics)을 만들었다. 생체역학은 움직임의 유기적인 패턴에 기초하여 배우가 몸을 조절하고 자극에 대해 신속히 반응하는 능력을 계발하도록 가르치는 훈

련 시스템이다. 이 훈련은 러시아에서 파블로프와 다른 과학자들이 개척한 신경생리학의 발전을 반영하고 있다. 이 시스템은 오늘날에도 여전히 연구되고 있다.

프랑스에서는 1920년대에 자크 코포가 연극을 부흥시키기 위하여 콜롬비에 연극학교(École du Vieux Colombier)를 설립하였는데 이 학교는 연기 교과목에 서커스, 마스크, 마임, 아시아 전통 움직임, 그리고 코메디아 델라르테 훈련 방법을 통합하였다. 코포의 조카인 미셸 생드니(Michel Saint-Denis, 1897~1971)는 1946년에 올드 빅 연극학교(Old Vic Theatre School)를 세웠다. 배우의 신체 훈련에 관한 코포의 아이디어에 기초하여 1959년에는 캐나다 국립연극학교(National School of Canada)가 문을 열었고 1968년에는 뉴욕에 줄리어드 스쿨(Julliard School)이 세워졌다. 1970년대가 되어서야 많은 미국 연기학교들의 교과목에 신체 훈련에 관한 유사한 교육이 이루어졌으며 미국 전역에 퍼져 나가는 데는 거의 10년의 시간이 걸렸다. 오늘날 직업 배우 훈련 프로그램에서 표현적이고 단련된 신체를 만드는 과정이 제공되지 않는 것은 상상하기 어렵다.

배우의 에너지 자유롭게 하기

1960년대와 1970년대 초반에 예술가들은 새로운 형식의 연극을 추구하였다. 혁명적인 정치적 분위기는 연극과 연기에 깊은 영향을 끼쳤다. 사회구조는 표현의 자유를 억압하는 장애물로 간주되었다. 학습된 사회적 제약들은 에너지와 감정의 흐름을 방해하고 배우가 정서적 정점에 도달하는 것을 막는 것으로 여겨졌다.

심리적인 것으로부터 신체적인 것을 분리하는 것이 불가능하다는 것을 강조한 아시아 철학과 종교로부터 유래한 아이디어와 기술이 적용되었다. 선종 불교인 젠(Zen)으로부터 이완과 호흡의 기술이 중요하다는 생각이 퍼졌다. 호흡에 초점을 맞추는 것은 신체 전체에 대해서 보다 더 잘 알게 하고 이 몸에 대한 인식은 연기에 꼭 필요한 조절을 가능하게 한다. 아시아 종교와 철학의 영향은 몸의 중심이라는 개념, 혹은 다시 말하면 호흡, 움직임, 감정, 생각이 모두 이완을 통해서 모아지는 몸의 어떤 지점이라는 개념에 잘 나타나 있다. 배우가 이렇게 통합된 상태에 이르는 과정은 **중심잡기** (centering)라고 불린다. 중심잡기는 몸의 신체적, 정서적, 지적 에너지를 조절하고 경제적으로 사용함으로써 역동적인 퍼포먼스를 만들어 낸다. 알렉산더(Alexander)와 펠덴크레이스(Feldenkrais) 테크닉과 같이 움직임 훈련에 관한 다양한 접근법은 근육의 긴장을 풀어 신체를 자유롭게 움직이기 위하여 알맞은 자세와 몸의 이미지에 초점을 맞춘다. 동시에 자유롭고 자연스러우며 크고 멀리 나가는 목소리를 위하여 과거 50년 동안 발성법이 발전했다. 발성 코치인 크리스틴 링클레이터(Kristin Linklater, 1936년 생), 세실리 베리(Cecily Berry, 1926년 생), 아서 레삭(Arthur Lessac, 1909~2011), 패치 로덴버그(Patsy Rodenburg, 1953년 생) 등은 이러한 유형의 발성 훈련에 있어 선구자적인 역할을 했으며 이전의 웅변조로 과장된 발성을 대체하였다.

2 Constantin Stanislavski. *Creating a Role*. Trans. Elizabeth Reynolds Hapgood. (New York: Theatre Arts Books, 1961), 227–228.

스타니슬랍스키 시스템, 미국 메소드 연기가 되다

메소드 연기는 분명히 미국적 퍼포먼스로서 개성과 생생한 정서를 특징으로 한다. 스타니슬랍스키 시스템에서 진화해 나온 메소드 연기를 통해 말론 브란도(Marlon Brando, 1924~2004), 제임스 딘(James Dean, 1931~1955), 폴 뉴먼(Paul Newman, 1925~2008)과 같은 연기자들이 배출되었다. 스타니슬랍스키에게 배운 두 배우 마리아 오스펜스카야(Maria Ouspenskaya, 1881~1949)와 리차드 볼레슬라브스키(Richard Boleslavsky, 1889~1937)는 1923년 모스크바 예술 극장의 미국 순회공연에 왔다가 미국에 남아서 뉴욕에 있는 미국 실험 극장의 배우들에게 스타니슬랍스키 연기술을 가르쳤다. 그곳에서 1920년대에 리 스트라스버그(Lee Strasberg, 1902~1982), 스텔라 아들러(Stella Adler, 1902~1992), 해롤드 클러먼(Harold Clurman, 1901~1980) 등이 그들로부터 연기술을 배웠다. 쉐릴 크로포드(Cheryl Crawford, 1902~1986), 로버트 루이스(Robert Lewis, 1909~1997), 샌포드 마이즈너(Sanford Meisner, 1905~1997), 엘리아 카잔(Elia Kazan, 1909~2003) 등과 함께 그들은 그룹 시어터(Group Theatre, 1931~1941)의 핵심 멤버가 되어 미국 연극을 바꾸어 놓았으며 스타니슬랍스키 시스템을 명백히 미국적인 것으로 만들었다.

이 젊은 배우와 연출가들이 모인 열정적인 그룹은 모스크바 예술 극장을 모델로 하여 상업 연극을 대체하여 사회의식을 표출하는 희곡을 발표하고, 앙상블 스타일을 만들어 내고, 정서적으로 진실한 연기를 선보였다. 그러나 시간이 지남에 따라 그들이 보여 준 예술적·개인적 견해 차이는 그룹 시어터 내의 분열을 가져왔다. 특히 스텔라 아들러와 리 스트라스버그는 정서적 기억 훈련법에 있어서 충돌하였다. 아들러는 이 기법이 그녀를 정서적으로 산산조각을 내는 것처럼 느꼈고 이러한 경험은 그녀

가 1934년에 프랑스로 가서 병석에 있던 스타니슬랍스키를 방문하는 계기가 되었지만 스타니슬랍스키는 이미 오래전에 정서적 기억의 방법을 폐기하였다. 심지어 1923년 미국 순회공연 당시 이미 스타니슬랍스키는 배우의 주의력을 개인적 정서에서 벗어나게 하는 심리신체적 연기접근법을 활용하고 있었다. 오스펜스카야와 볼레슬라브스키는 스타니슬랍스키 초기 시스템 단계에서 훈련을 받았기 때문에 그들의 뉴욕 학생들에게는 불완전한 시스템을 전수하였다. 스타니슬랍스키가 아들러와 만났을 당시 그는 그녀를 통하여 미국 내에서 그의 영향력을 감지하게 되었다. 그는 아들러에게 새로운 기술적 접근을 가르쳤는데 그것은 주어진 환경과 행동에 초점을 맞추는 것이고 정서는 목표가 아니라 부산물이라는 것을 강조하였다. 미국으로 돌아온 아들러는 그룹 시어터와 함께 신체적 행동 메소드를 공유하였고 스트라스버그의 권위에 도전하여 결국 아들러와 스트라스버그 사이에 불화가 생겨났다. 스트라스버그는 스타니슬랍스키 자신이 모순이라고 믿었고 진화된 스타니슬랍스키 시스템만큼 타당한 그 자신의 메소드를 발전시켰다.

1947년 그룹 시어터가 해체된 지 6년 후에 그룹 시어터의 몇몇 졸업생들 — 해롤드 클러먼, 엘리아 카잔, 로버트 루이스 — 이 만나서 그룹 시어터의 작업을 계속 이어 나갈 것을 논의하였다. 이 모임에서 액터스 스튜디오를 출발시킬 아이디어가 나왔는데 그 이름은 스타니슬랍스키의 첫 번째 스튜디오에서 따온 것이다. 초기 연기수업은 나중에 미국 연극과 영화계에 스타가 될 다수의 사람들 — (스텔라 아들러와 함께 공부한)말론 브란도, 몽고메리 클리프트(Montgomery Clift, 1920~1966), 줄리 해리스(Julie Harris, 1925~2013), 칼 멜든(Karl Malden, 1912~2009), 안무가 제롬 로빈스(Jerome Robbins, 1919~1998), 영화감독 시드니 루멧(Sidney Lumet, 1924~2011) — 을 포함하였다. 그러나 곧 루이스와 카잔이 충

돌하였다. 브란도가 뛰어난 연기를 보여 준 〈욕망이라는 이름의 전차〉는 카잔의 기념비적인 작품이지만 이 때문에 카잔은 바쁜 연출 일정에 쫓겼다. 그들은 액터스 스튜디오에 모든 시간을 헌신할 사람을 필요로 하였다. 처음에는 까다로운 성격 때문에 제외되었던 스트라스버그는 다른 분야에서 별다른 성공을 보이진 않았지만 이 일에 적임자로 생각되었다. 1948년 스트라스버그는 액터스 스튜디오에 합류하였다. 스트라스버그는 1951년부터 1982년 그가 죽을 때까지 예술감독을 맡았으며 그 외 나머지 사람들도 미국 연극의 역사가 되었다. 메소드 연기, 리 스트라스버그, 액터스 스튜디오는 동의어가 되었다.

정서의 진정성은 스트라스버그 작업의 초점이 되었고 배우들은 그들 자신의 개인적 심리로부터 무대에서 전환할 수 있는 경험과 감정을 끌어내기 위하여 자신의 내부

▲ 말론 브란도는 2004년에 사망했으며 미국 메소드 연기가 재현하는 강렬한 정서적 스타일의 본보기가 되었다. 그는 1947년 테네시 윌리엄스의 〈욕망이라는 이름의 전차〉의 스탠리 코왈스키 역할을 연기하며 연극계에 혜성과 같이 나타났다.

(계속)

로 향하였다. 그는 정서적 기억 훈련법을 발전시켰고 배우의 개인적 문제를 공개적으로 드러내는 것으로 유명한 '사적 순간(private moment)'이라는 훈련법을 만들어 냈는데 개인적 순간은 배우들이 사적으로 은밀한 공간에서만 주로 하는 지극히 사적인 행위를 하는 것이다. 많은 배우들은 사적 순간에 과감한 나체와 지극히 개인적인 행위를 함으로써 사회적 경계를 넘어섰다. 대부분의 사적 순간 연습은 평범하게 진행되었음에도 불구하고 이 연습에 대한 많은 소문이 오늘날까지 여전히 전해지고 있다.

액터스 스튜디오의 초기에는 영국과 유럽의 연기 훈련 기관에서 중요하게 생각되었던 발성과 움직임에 대한 강조는 거의 없었다. 이러한 훈련을 갖추지 못한 액터스 스튜디오 배우들은 등장인물의 역할과 고전을 연기할 수 있는 기술을 거의 발전시키지 못했다. 이러한 측면에서 메소드 연기는 오직 배우들이 연극적으로 강화된 자기 자신의 역할과 사실주의 스타일의 연기만 할 수 있도록 준비하는 훈련이라는 비판이 가해지게 되었다. 스트라스버그는 한때 그의 학생들에게 지배적 영향력을 끼친 인물이었으며 대장이고 아버지와 같았다. 그는 많은 젊은 배우들에게 정신적인 충격을 주었으며 다른 많은 배우들을 양성하기도 하였다. 그와 함께 공부한 많은 배우들은 미국 연극계의 위대한 배우가 되었으며 그의 연기 스승으로서의 명성을 확인시켜 주었다. 스트라스버그는 또한 그의 연기 메소드를 사용하여 젊은 배우들을 극심한 정서적 한계점에 다다르게 함으로써 연기교사에 대한 동경의 문화를 낳았다. 스트라스버그는 스타니슬랍스키가 행동심리학의 영향을 받았지 프로이트에 정통하지 않았다는 것을 알고 있었다. 스트라스버그의 연기술은 1950년대와 1960년대 미국인들의 정신분석학에 대한 과도한 집착과 잘 맞았다. 점점 더 미국인들이 그들 자신의 내적 심리에 도사린 악마성을 연구해 감에 따라 배우들이 그들 자신의 내적 심리와 힘겹게 싸우는 것을 지켜보는 것을 즐기게 된 것은 미국 연기 스타일의 미국적 정신과 특징이 공적인 영역에서 투영된 것이라고 말할 수 있다. 이러한 배경에서 탄생한 미국 연기 스타일은 곧 전 세계를 매혹하게 된다.

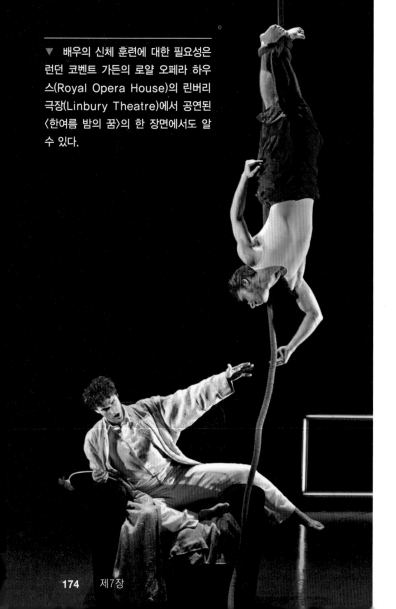

▼ 배우의 신체 훈련에 대한 필요성은 런던 코벤트 가든의 로얄 오페라 하우스(Royal Opera House)의 린버리 극장(Linbury Theatre)에서 공연된 〈한여름 밤의 꿈〉의 한 장면에서도 알 수 있다.

생각해보기

연기교사가 훈련을 하는 동안 배우들이 경험하기를 바라는 것에 어떤 제한이 있어야 한다고 생각하나? (예를 들면, 나체, 직접성, 흡연, 음주, 신체적·정서적 한계로 몰아가기 등등)

1960년대 동안 유럽과 미국의 아방가르드 연극은 전통적인 희곡에서 벗어나 텍스트를 즉흥적인 행동을 위한 기초로서 사용하였다. 이러한 경향은 배우들에게 새로운 것을 요구하였다. 1960년대의 저명한 유럽 연출가들은 잘 훈련된 배우의 신체와 발성 능력에 의존하는 작품을 만들었다. 예지 그로토프스키는 오직 신체적으로 숙련된 배우들만이 수행할 수 있는 **조형술(plastiques)**이라는 일련의 어려운 훈련법을 개발하였다. 장 루이 바로는 마임 배우로서 훈련을 받았고 그의 작품에 정교한 그룹 팬터마임을 포함시켰다.

1970년에 피터 브룩이 연출한 〈한여름 밤의 꿈〉은 이러한 새로운 연극적 요구에 대한 본보기이다. 공연의 장면들은 곡예용 공중그네에서 만들어졌으며 배우들은 완벽한 셰익스피어 리듬에 따라 그들의 대사를 읊으며 저글링을 하였다. 모든 공연자들은 능숙한 셰익스피어 배우가 되기 위한 전통적인 기술을 갖추어야 할 뿐 아니라 서커스 묘기도 할 줄 알아야 했다. 미국의 오픈 시어터(Open Theatre), 퍼포먼스 그룹(Performance Group), 맨하탄 프로젝트(Manhattan Project)와 같은 그룹은 배우들이 창조적 예술가와 공연자로서 모두 참여하는 퍼포먼스를 만들기 위해 즉흥적으로 작업하였다.

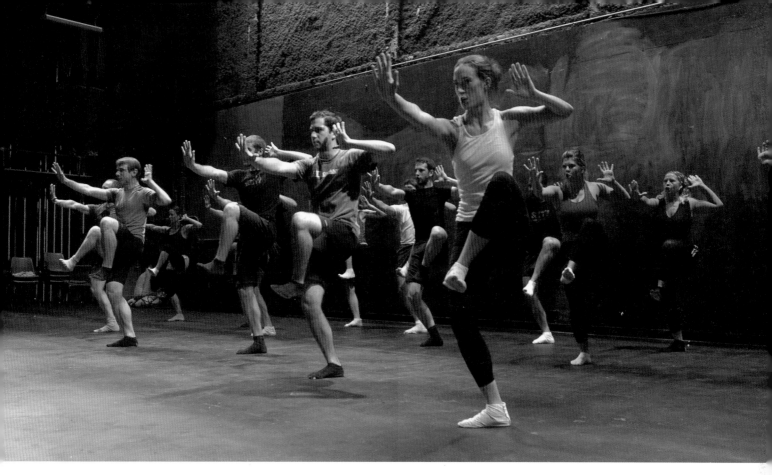

▲ 시티 극단(SITI company)의 멤버들이 스즈키 훈련방법을 연습하고 있다. 스즈키 훈련은 배우들의 온전한
표현력을 실현하기 위하여 땅으로부터 오는 에너지를 받는 것에 초점을 맞춘다.

유럽에서 배우의 신체 훈련이 중요하다는 것이 단지 실험적인
생각이 되었던 때가 있었는데 그 이후로 이제 거의 100여 년의 시
간이 지났다. 오늘날 새로운 훈련 시스템은 전 세계에서 계속적으
로 시행되고 있다. 일본의 연출가이자 연기교사인 스즈키 타다시
(Suzuki Tadashi, 1939년 생)는 고대 일본의 연기 전통에 뿌리를 둔
신체적 기술을 발전시켰다. 발 구르기(foot stomping)를 통하여 배
우들은 상부 몸체와 발을 조화롭게 움직임으로써 몸의 위로 행하는
힘과 아래로 향하는 힘 사이의 중심에 발생하는 에너지에 대한 자
각을 일깨운다. 미국 연출가인 앤 보가트(Anne Bogart, 1951년 생)
는 스즈키와 함께 사라토가 국제 연극 연구소(Saratoga International

생각해보기

배우가 어떤 민족이건 어떤 인종이건 간에 상관
없이 모든 배역을 맡을 수 있는 캐스팅 기회
가 주어져야 하는가? 상업 연극에서 소수 민
족 계열의 배우들이 할 수 있는 역할이 많지
않기 때문에 그 역할들은 늘 소수 민족 계열
의 배우들이 맡아야만 하는가?

절충적인 접근

예전에는 연기학교에서 오직 화술, 대본 해석,
장면 연구만을 가르쳤다. 오늘날 연기학교들
이 다양한 훈련법을 가르치는 수업을 하는 것
은 아주 흔한 일이다. 이들 수업에서는 몸의
조화와 체력 강화를 위해 서커스를, 정확하고
표현적인 몸을 만들기 위해 마임과 마스크를,
몸의 바른 균형과 형태를 위해 태극권을, 호
흡 조절과 집중을 위해 요가를, 몸의 중심잡기
를 위하여 스즈키 훈련법을, 중심 잡힌 조절과
리듬감을 위해 아프리카 춤을, 몸의 각 부분의
배열과 '올바른 사용'을 위해 알렉산더 테크닉
을, 집중과 조화를 위해 펜싱을, 공간 지각을
위해 뷰포인트를, 자유로운 목소리를 위해 발
성 훈련을, 말을 명확하게 전달하기 위해 화술
을, 그리고 노래 부르기를 한다. 이 모든 기술
은 오늘날 매우 중요한 훈련으로 여겨지며 다
른 많은 문화권에서 빌어온 것들을 반영한다.

크리스틴 토이 존슨(Christine Toy Johnson)은 배우, 작가, 제작자이며 예술에 있어서 배경에 상관없이 다양한 예술가들을 포함하는 것을 좋아하는 예술가이다. 그녀의 다양한 연기 경력은 브로드웨이, 오프 브로드웨이, 전미 순회 공연, 지역 연극, TV, 필름 등 광범위하다. 그녀는 비전통적 캐스팅 프로젝트(Nontraditional Casting Project)에 활동적으로 참여하고 있는데 이 프로젝트는 소수자와 장애인 배우에게 고용 기회를 줄 것을 적극 권장하고 있다. 2010년 그녀는 이러한 경력 덕분에 일본계 미국인시민연맹으로부터 훈장을 받는 명예를 안았다.

비전통적 캐스팅에 관한 것과 그것의 목표에 대해 설명해 준다면?

나는 20여 년 전부터 예술에 있어 비전통적 캐스팅과 많은 예술가들을 포함하는 방식의 작업을 옹호하는 일에 참여하고 있다. 그 당시에 〈미스 사이공〉의 브로드웨이 초연에서 아시아계(나중에는 유라시아계라고 정정한) '엔지니어' 역할에 비아시아인인 조나단 프라이스(Jonathan Pryce)를 고용한 것을 계기로 비전통적 캐스팅에 대한 사회적 논의가 무르익었을 때이다. 나는 만약에 제작자인 카메론 맥킨토시(Cameron McIntosh)가 조나단 프라이스와 같은 배우가 그와는 다른 인종, 즉 아시아계 역할을 연기할 수 있다고 논의할 수 있다면 그 기회의 문은 반대쪽으로도 열려 소수계 배우들도 다른 인종 역할을 할 수 있어야 한다고 생각했다. 당시에 우리는 우리 자신의 인종을 연기하는 기회를 얻기 위하여 여전히 싸우고 있었다. 나는 〈왕과 나〉와 같은 작품에서 나의 역할을 많은 '백인' 여배우들에게 내주어야 했기 때문에 인종 문제가 플롯에 그렇게 중요한 요인이 아니라면 아시아계 미국 배우들도 비아시아인 역할을 할 수 있게 하는 것이 공평하다고 생각했다.

무대에서 진짜 아시아인이 아시아인을 표현하는 것이 중요한가?

아시아계 배우들에게 기회가 거의 주어지지 않는 상황을 고려하면 나는 우리 아시아계 배우들이 무대에서 아시아인을 연기하는 것을 위해 싸우자는 쪽이다. 불행하게도 거의 모든 아시아계 배우들이 아시아인 역할을 연기할 때와는 달리 대부분 아시아인 역할들은 존엄성과 존경의 대상이 아닌 스테레오 타입으로 그려지고 있다. 우리에게 무대에서 연기하는 등장인물들을 통해 다문화 사회를 표현하는 것을 시작하는 것은 중요하다. 왜냐하면 결국 연극은 항상 우리 사회의 교육자와 거울의 역할을 맡아 왔기 때문이다. 나는 아시아계 미국인들의 눈에는 '황인 얼굴'이란 개념은 '흑인 얼굴'이란 개념만큼 혐오스러운 것이라는 사실을 줄곧 설명해야만 했다. 어느 누구도 아프리카계 미국인이 아닌 배우를 아프리카계 미국인 역할에 캐스팅하지 않겠지만 지금도 여전히 '황인 얼굴'의 비아시아계 배우들이 아시아인 역할을 하는 것은 흔한 일이다.

왜 비전통적 캐스팅이 중요한가?

예술과 미디어는 우리가 서로를 알 수 있는 방식에 대단히 독특하게 영향을 끼치고 있다. 비전통적 캐스팅은 언제나 이야기하기, 삶의 반경 넓히기, 인간 정신의 보편성 그리기 등에 있어 질적인 수준을 향상시키는 것이었다. 우리가 가진 유사함과 차이의 아름다움을 강조함으로써 우리 사회의 치유를 돕는 것은 대단한 재능이고 이것이 바로 연극의 힘이다.

당신의 인종적 배경과는 다른 역할을 준비하면서 어떤 특별한 노력을 하는가?

나는 인종과 문화적 배경에 상관없이 어떤 역할도 같은 방식으로 준비한다. 등장인물의 삶을 알기 위해서 대본을 연구하여 인물에 대한 구체적인 정보를 캐내는 것을 훈련받았다. 나는 무엇이 등장인물을 행동하게 하는지, 왜 그들이 그런 행동을 하는지 이해하고자 한다. 등장인물의 근원에 도달하기 위해 나는 같은 질문을 한다. 등장인물이 무엇을 원할까? 그것을 얻기 위하여 어떤 행동을 할까? 무엇이 방해 요소가 될까? 무엇이 등장인물에게 동기를 제공할까? 나는 또한 등장인물에 대한 광범위한 문화적, 사회적, 직업적 배경에 대해 조사하며, 등장인물의 풍부한 삶의 이야기를 이해하기 위해 가능한 많이 등장인물과 관련된 주변 이야기를 만들어 낸다.

▼ 브로드웨이 뮤지컬 〈뮤직 맨(The Music Man)〉에서 에셀 토펠마이어로 출연한 크리스틴 토이 존슨은 비전통적 캐스팅의 한 예이다.

Theatre Institute)를 공동 설립하였다. 보가트는 무용가 메리 오벌리(Mary Overlie)가 개발한 신체 훈련 시스템인 뷰포인트를 사용하였는데, 뷰포인트(viewpoint)는 움직임의 기본 요소인 선, 리듬, 템포, 그리고 지속 기간에 대한 인식을 강화하는 훈련법이다. 뷰포인트를 사용하는 연기 방법론을 훈련하는 워크숍이 전 세계에서 개최되고 있고 이는 배우 훈련의 세계화에 대한 증거라고 할 수 있다.

오늘날 배우라는 직업

근사해 보이는 배우라는 직업은 많은 사람들을 극장으로 불러모은다. 그러나 사실 배우의 삶은 고된 일, 끊임없는 훈련, 그리고 좌절의 연속이다. 소수계 배우에게 성공에 이르는 길은 더욱 험난하다. 그럼에도 불구하고 배우는 여전히 공연을 하며 느끼는 아찔한 경험, 즉 모든 신체적, 정신적, 정서적 에너지가 자유롭게 흐르며 때론 집중되기도 하는 이런 경험에 비할 것은 아무것도 없다고 말한다. 그것은 극도의 흥분감이라고 할 수 있다. 배우는 훈련에서 요구되는 기술적 도전을 이겨 내고 객관적으로 등장인물을 해석하는 능력을 소유하기 위하여 정서적으로, 신체적으로 건강해야 한다. 배우로서 성공하지 못하는 것, 끊임없이 요구되는 위험한 일, 원하는 배역을 얻지 못하는 것, 그리고 무엇보다 오랫동안 일거리를 잡지 못하는 것 등을 잘 이겨 내기 위해 배우는 강한 자아와 자신감이 필요하다.

과거에 배우는 수년간 여러 사람들과 극단을 만들어서 활동하였다. 배우는 종종 출연료 이외에 이윤을 배분받기도 하였다. 배우 출신인 셰익스피어와 몰리에르는 자신이 속한 극단을 위해 극작을 했으며 그들의 작품에 나오는 배역을 위하여 특별히 마음에 두는 배우들이 있었다. 오늘날 배우가 수년 동안 함께 작업하는 극단이나 레퍼토리 단체는 거의 없다. 대신에 배우는 특정 공연에 정해진 배역을 위하여 고용되고 작품이 없을 때에는 오랫동안 쉬어야만 한다. 극단 형태의 제작 관행에는 많은 이점이 있다. 배우는 가족과 같은 친밀함을 느끼며 매번 작품이 바뀔 때마다 새롭게 만들어져야 하는 앙상블이 이미 구성되어 있다. 또한 특별한 배우의 재능을 감안하여 작품이 개발될 수도 있다. 물론 일거리가 없어 쉬는 일은 없다는 것이 가장 큰 이점이다.

배우는 반복적으로 한 해에 여러 차례 오디션(auditions)을 보는데, 준비된 연기를 하거나 연출가가 캐스팅하기 위하여 마련한 작품에서 제시된 대사를 읽기도 한다. 몇몇 배우들이 2차 오디션, 즉 콜백(callback)을 볼 수 있다. 2차 오디션에서 배우는 반복되는 노력에도 불구하고 캐스팅이 안 될 수도 있고 될 수도 있다. 캐스팅 이후에 리허설 기간 동안 배우는 그들의 역할을 탐구하고, 대본을 분석하고, 걸음걸이, 목소리, 몸의 습관 등을 구체화하는 신체적 구현을 시도한다. 리허설 동안 배우는 연출가의 지도에 따라 등장인물의 행동과 목표를 찾아낸다. 모든 배우는 작품의 상상적 세계를 창조하기 위하여 자신의 해석과 선택이 다른 배우의 선택과 잘 어우러지게 해야 한다. 배우는 의상, 무대 세트, 그리고 조명에 잘 적응해야 하며 공연을 위해 완벽하게 준비되어 있어야 한다.

종종 배우는 주어진 텍스트가 아닌 어떤 개념으로부터 시작해서 텍스트를 만들어야 할 때도 있다. 이런 경우 리허설은 텍스트가 충분히 만들어질 때까지 즉흥을 포함한 다양한 시도로 이루어진다. 이 책의 제6장에서 이러한 방식으로 작업하는 그룹들에 대해서 이야기하였다.

수 주의 연습 기간을 통하여 공연이 준비된다. 지적인 해석 후에 신체적 구현이 따르고, 실제 공연은 제2의 자연, 즉 실제를 닮은 가상 세계를 표현한다.

준비 운동

매 리허설과 공연 전에 모든 훈련받은 배우들은 정서적 흐름을 막을 수 있는 긴장을 해소하고, 근육을 풀고 유연하게 하며, 중심과 균형을 잡기 위하여 준비 운동(warm-up)을 한다. 준비 운동을 하는 정해진 방식은 없다. 배우는 그들의 배역에 맞게 준비 운동을 하거나 그들이 직면한 발성과 움직임의 문제를 해결하기 위하여 준비 운동을 한다. 몇몇 극단은 무대에 서기 전 배우들의 에너지 흐름을 원활하게 하기 위하여 함께 준비 운동을 한다. 연기를 위한 준비 운동은 운동 선수의 준비 운동과 크게 다르지 않다. 배우는 운동 선수들처럼 몸을 최상의 상태가 되게끔 준비해야 한다.

몸, 목소리, 그리고 마음에 대한
모든 **훈련**은 **배우**를 자유롭게 하고
뛰는 **가슴**을 가진 상상의 존재로 변화시킨다.

무대 연기와 카메라 연기

연기에 있어서 무대와 영화, 이 두 다른 매체의 기본적인 원칙은 같다고 할지라도 카메라 연기보다 무대 연기가 더 기술적인 측면을 요구한다.

배우는 연극에서와 마찬가지로 영화를 찍을 때 같은 방식으로 대본, 등장인물, 그리고 상황을 해석한다. 그들은 역할을 연기하

생각해보기

상당히 훈련이 잘된 배우들이 역할을 맡지 못하는 실업 상태에 있는 마당에 무대 경험이 별로 없는 유명 배우에게 누구나 탐내는 중요한 역할을 맡기는 것이 옳은 일인가? 만약에 이러한 스타 캐스팅이 극장에 새로운 관객을 불러 모으는 계기가 된다면 정당화될 수 있는가?

기 위하여 신체적 표현의 특징, 목소리, 몸짓 등을 선택한다. 무대 배우는 목에 부담을 주지 않고 큰 극장에서 소리를 내야 하기 때문에 발성 기술을 습득해야 한다. 무대 배우는 신체적 에너지를 방사하고 공간상에서 이해할 수 있는 행동들을 선택해야 하고 살아 있는 관객 앞에서 연기할 줄 알아야 한다. 반면에 영화 배우는 마이크, 카메라의 클로즈업, 그리고 다양한 카메라 앵글의 도움을 받을 수 있다. 그들은 짧은 장면을 짧게 리허설하고, 종종 장면 순서대로 찍지 않기 때문에 길게 다듬어진 퍼포먼스를 할 필요가 없다. 결국 영화 배우는 무대 배우보다 최종 퍼포먼스가 어떻게 나올 것인가에 대해 조정력을 덜 발휘할 수밖에 없다. 왜냐하면 영화감독과 편집자가 어떤 곳에서 커트할지, 카메라 앵글은 어떻게 갈지, 관객이 무엇을 보게 할지를 결정하기 때문이다. 무대와 영화 매체 모두에서 활동하는 배우는 영화를 찍게 되면 무대 연기에서만 맛볼 수 있는 살아 있는 관객과의 접촉, 현장감, 그리고 퍼포먼스 진행의 조정력 등을 느낄 수 없는 것이 아쉽다고 말한다. 결과적으로 주드 로(1972년 생), 헬렌 미렌(Helen Mirren, 1945년 생), 케빈 스페이시(Kevin Spacey, 1959년 생), 덴젤 워싱턴, 캐서린 제타 존스(Catherine Zeta-Jones, 1969년 생) 등 많은 영화 배우들이 연기술에 있어서 새로운 도전과 회복을 위해 무대로 돌아오고 있다. 무대에서는 어떠한 안전망도 없을뿐더러 다시 찍을 수도 없다.

▼ 스타 영화 배우 캐서린 제타 존스가 브로드웨이에서 재공연된 스티븐 손드하임과 휴 휠러(Hugh Wheelere)의 뮤지컬 〈리틀 나이트 뮤직(A Little Night Music)〉에서 공연하고 있다. 제타 존스의 스타로서의 역량이 많은 관객을 극장으로 불러 모았다.

전통 공연 예술에서의 연기

음악, 춤, 노래, 마스크, 그리고 과장된 분장을 포함하는 전통 공연 예술은 사실주의 연기와는 매우 다른 연기술을 요구하며, 화려함과 연극성은 정서적으로 진정성을 추구하는 것보다 우선한다. 다른 많은 전통 예술에 있어 연기 양식은 다양하고 훈련은 공식적이거나 비공식적이다. 아프리카와 아메리카와 호주의 원주민들 사이에서는 많은 전통이 기초 지도, 따라 하기, 도제 살이 등의 과정을 통하여 전수되고 배우는 학생들은 기술을 잘 관찰하고, 습득하고, 연습할 의무를 가지고 있다. 아시아에서는 많은 체계적 훈련들이 엄격하게 이루어지고 있다.

전통적인 아시아 연기 스타일과 훈련

아시아 연극 전통들은 제시적(presentational) 스타일의 특징인 인위성과 예술적 숙련을 키우는 데 열중하고 있다. 이러한 전통들의 대본은 신과 전설적인 영웅에 대한 이야기를 포함하고 있고 드라마, 마임, 춤, 음악, 그리고 종종 곡예를 통합한 거대한 공연 스타일은 이 위대한 존재들을 다루는 신화적 차원을 만드는 데 적합하다. 아시아 연극 형식은 화려한 의상, 눈부신 분장과 마스크, 그리고 과장된 스타일의 움직임을 사용한다. 아시아 전통 예술의 무대에서 움직이는 것은 춤추는 것이고, 말하는 것은 노래하는 것이다. 배우는 심리적으로 사실적인 인물을 발전시키기보다 원형적인(archetypal) 인물을 구현한다.

아시아 전통 예술 배우들은 선대 예술가들이 수백 년 동안 발전시키고 완전하게 만들어 놓은 관습적 공연 코드를 갈고닦는다. 이 공연 코드는 아주 잘 다듬어진 역할 유형을 연기하기 위하여 전형적으로 어떻게 몸의 자세, 몸짓, 발성 스타일을 만들어야 하는지 알려 준다. 그것은 의상과 분장뿐 아니라 무대에서의 움직임 패턴까지도 결정한다. 이 전통 예술들은 인물의 독특한 해석보다는 완전하게 상상된 역할을 완벽하게 그려 내는 것을 강조한다.

전통적인 아시아 형식들은 가족을 통하여 한 세대에서 그다음 세대로 이어졌다. 미래 배우들은 그들 부모가 연습하고 공연하는 것을 보고 음악을 듣고 연극 레퍼토리에 속한 이야기들을 들으면서 자신이 나중에 할 예술과 자연스럽게 만나게 되었다. 아시아 전역의 변화하는 경제적, 사회적 현실이 이 가족 전통이 이어지지 못하는 요인이 되었기 때문에 현재는 이런 예술적 집안에서 자라지 않은 학생들은 특수학교에서 훈련을 받고 있다.

많은 아시아 전통 가운데 초기 단계의 훈련은 학생들이 몸을 자유자재로 조정할 수 있도록 숙련하는 훈련이 포함되어 있다. 훈련 과정의 특징은 학생들이 스승의 움직임 패턴을 주의 깊게 관찰한

▲ 방콕의 드라마 예술 대학(College of Dramatic Arts)에서 교사가 한 학생에게 태국의 고전 가면극 전통인 콘(khon)에 나오는 용감한 인물의 자세를 완벽하게 만드는 것을 가르치고 있다. 콘을 배우는 학생들은 젊은 남자, 젊은 여자, 악마, 대서사시인 라마야나(Ramayana)에 나오는 하누만이라는 원숭이 신과 같은 체력 소모가 많은 인물 등의 역할로 나뉘어 배운다. 학생들은 자신의 신체적 가능성과 가장 잘 맞는 역할 유형을 공연하기 위하여 훈련한다. 정확한 몸의 자세가 가장 중요한 예술적 요인이기 때문에 가면을 착용하기 전에 그들이 연기하는 인물의 전통적인 자세와 춤 동작을 배우고 계속해서 반복한다. 이 대학은 고전 태국 춤을 훈련하는 주요 학교로서 예전 궁중 공연 예술 부서의 후신이라고 할 수 있다.

후 형식적으로 완벽해질 때까지 반복적으로 모방하는 것이다. 여러분이 전통 무술을 배워 본 적이 있다면 유사한 훈련 방법을 경험해 봤을 것이다. 정형화된 움직임을 배우는 훈련은 대개 몸이 유연한 어린 나이에 시작한다. 아시아 전통 연극의 형식들은 비일상적인 몸의 표현을 요구하고 이런 표현을 할 때 손가락, 발가락, 심지어 눈과 입을 포함한 몸의 모든 부분을 분절화한다. 서구에서 이와 가장 흡사한 훈련으로 발레를 들 수 있는데 발레도 마찬가지로 정

해진 자세와 움직임을 숙련하는 데 필요한 힘과 유연성을 계발하기 위하여 어린 나이에 시작해야만 한다. 특별한 역할을 배울 훈련생을 뽑을 때 그들의 얼굴과 몸이 얼마만큼 미리 만들어 놓은 역할의 이상형에 잘 맞는지를 본다. 아주 초기 단계의 훈련은 퍼포먼스를 할 수 있는 배우의 몸을 만드는 것을 포함한다.

카타칼리 : 아시아 전통 훈련의 사례 연구

인도 케랄라 주의 카타칼리(kathakali)는 아시아 전통 예술 배우가 감당해야 할 호된 훈련의 예를 보여 준다. '이야기 놀이'라는 의미의 카타칼리는 16세기 후반에서 17세기 초반에 성행하였다. 남자 배우-무용수로만 구성된 카타칼리 퍼포먼스는 인도 서사시와 대중적인 힌두교의 전설 등에서 유래한 이야기를 공연한다. 배우-무용수의 움직임에는 타악기 음악과 노래가 따르는데 보컬리스트들은 이야기와 대화 형식의 노래를 한다. 케랄라 전통 무술에서 유래한 카타칼리와 유사한 퍼포먼스를 보면 부분적으로 이러한 형태의 퍼포먼스에 본래적으로 요구되는 신체적 특징을 알 수 있다. 배우는 전통 의상인 풍성한 치마와 커다란 모자를 쓰고 움직일 만큼 건장해야 한다. 배우가 공연을 준비하기 위하여 전통 의상을 입고 분장하는 데만도 두세 시간이 걸린다(제10장의 사진 참조). 그런 후에 배우들은 저녁 6시 반에서 다음 날 아침 6시 반까지 계속되는 공연에서 연기하고, 춤추고, 뛰어오르기도 한다.

전통적으로 카타칼리 배우들은 7살이나 8살에 훈련을 시작한다. 수업은 엄격한 신체 훈련은 물론이고 철학적 공부와 텍스트 연구를 포함한다. 훈련 지도는 배우가 퍼포먼스의 신체적 요구를 해낼 수 있도록 준비하는 데 집중되어 있다. 힘과 유연성을 기르기 위해 뛰고, 몸을 조절하고, 발 동작 패턴 등을 배우는 준비 훈련을 한다. 배우는 카타칼리 움직임의 기초가 되는 기본 자세에 맞추어 그들의 몸을 재구성한다. 턱을 안쪽으로 집어넣은 채 머리는 똑바로 하고 무릎은 바깥쪽으로 벌리고 발뒤꿈치는 함께 모으며 다리로 평평한 마름모꼴 형태를 만든다. 발바닥의 가장자리는 절대 바닥에 평평하게 닿지 않지만 완벽한 균형이 유지된다. 척추 끝이 살짝 올라가면서 오목하게 곡선을 만들며 팔꿈치가 살짝 접히며 팔은 양쪽으로 뻗고 손은 흐느적거려서 옆에서 보면 평평해 보인다(아래 사진 참조). 이 자세에서 시작하여 배우는 규정된 모든 춤의 패턴과 간간히 뛰어난 신체적 기교를 보여 주는 묘기를 실행할 수 있어야 한다. 이러한 단계에 도달하기 위하여 어린 배우들은 바닥에 배를 대고 누워 무릎을 바깥쪽으로 벌리면 그들의 스승이 등에 올라타서 몸을 이상적인 형태로 만든다.

카타칼리 배우는 무대에서 대사를 말하거나 노래를 하지 않는다. 카타칼리에서 이야기 서술과 대화는 반주자들과 함께 서 있는 보컬리스트가 한다. 배우는 관객과 산스크리트어로 쓰인 대본을 무드라스(mudras)라고 불리는 손짓을 통하여 소통한다. 무드라스의 의미는 다양한 몸의 자세와 얼굴 표정에 따라 변한다. 카타칼리 배

▲ 인도 케랄라에 있는 훈련 학교에서 한 어린 학생이 신체적으로 고된 카타칼리 예술에 요구되는 유연성을 기르는 훈련을 하고 있다.

우는 훈련의 일부로서 500여 개의 무드라스와 많게는 18개의 희곡 텍스트를 배운다. 카타칼리 공연에서 다양한 역할들은 전통적인 분장과 의상에 의해 정해진다. 배우가 한 가지 역할만을 전문적으로 연기하는 다른 아시아 전통 예술 형식과는 다르게 카타칼리 배우는 모든 역할을 배우는데, 전체 공연 레퍼토리 내에서 그 모든 역할을 어떻게 연기할지를 배운다.

다른 모든 배우들과 마찬가지로 카타칼리 배우도 등장인물을 구현하고 그들의 정서 상태와 경험을 제시한다. 카타칼리 연기는 9개의 기본 정서 상태, 혹은 바바(bhava)에다 여성 등장인물에게만 적용되는 10번째 바바를 구분하고 있다. 9개의 기본 바바는 성적인, 웃긴, 비통한, 영웅적인, 무서운, 혐오스러운, 놀라운, 그리고 평화로운 정서 상태를 말하고 10번째는 부끄러운 상태이다. 배우는 이들 정서 상태를 특별한 눈, 눈썹, 입의 자세와 함께 규정된 얼굴 표정을 지음으로써 표현한다. 배우는 그의 얼굴을 유연하고 표현적으로 만들기 위한 훈련도 해야 하는데 이야기 속의 등장인물들이 보고 느끼는 모든 것을 오직 눈으로만 표현해야 하기 때문이다. 실제 공연을 할 때 배우는 아주 작은 씨앗을 눈 속에 넣어 눈을 빨갛게 만들어 보다 눈에 띄게 만든다.

다른 많은 아시아 배우들과 마찬가지로 카타칼리 배우는 대개 빈 무대에서 공연하며 몸짓을 통하여 상상의 세계를 만들어 간다. 배우의 움직임이 관객에게 말을 타고, 달리고, 내리는 일련의 이야기를 해 준다. 평생 동안 연습해야 카타칼리 퍼포먼스를 숙련할 수 있다. 배우의 기술이 제2의 몸의 본성이 되어야 예술적 표현이 가능하기 때문에 40대가 되기 전에 진정한 절정기에 이르는 배우는 거의 없다.

종종 인용되는 다음 문장은 배우 훈련에 관한 카타칼리식 접근

◀ 카타칼리 배우는 기본 바바 혹은 정서 상태나 행동을 얼굴 근육의 전체적인 조절이 필요한 얼굴 표정을 통하여 전달한다. 관객은 각각의 얼굴 표정에 상응하는 라사(rasa), 혹은 감정의 묘미를 느낀다. 여기에 제시된 사진들은 시계 방향으로 왼쪽 위에서 오른쪽 아래 순으로 포악함, 혐오, 두려움, 평화 혹은 보상의 감정을 나타낸다. 흥미롭게도 19세기 프랑스에서 작업하였던 델사르트는 더욱 오래된 전통에 뿌리를 두고 16세기 후반에서 17세기 초반에 생겨난 인도 전통 공연과 유사한 시스템을 발전시켰다. 이 사진에 나온 얼굴 표정들을 델사르트의 눈의 표정을 그린 그림들과 비교해 보라.

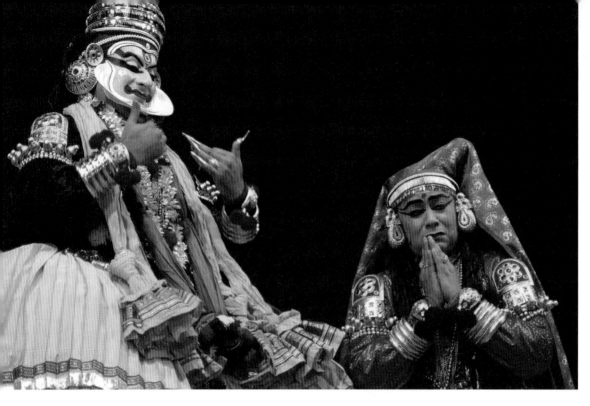

◀ 카타칼리 무용수 아말쥐트 (Amaljeet)와 레와티 아이어 (Rewati Aiyyer)가 인도 파트 나 문화 축제에서 공연된 〈마하 바라타〉의 한 장면에서 크리쉬나 신과 드라우파디 역할을 연기하 고 있다. 정형화된 얼굴과 손의 사용뿐만 아니라 전통적인 분장 과 의상을 보라.

방법에 배어 있는 철학을 드러낸다.

> 손이 있는 곳에 눈이 있고,
> 눈이 있는 곳에 마음이 있고,
> 마음이 있는 곳에 바바가 있고,
> 바바가 있는 곳에 라사가 있다.[3]

바바는 등장인물의 정서적 상태를 배우가 표현하는 것을 말하고 라사는 연극적 경험에 대한 관객의 미학적 느낌을 의미한다.

배우로서의 인형 조정자

인형 조정자가 되는 것은 배우가 되는 것이다. 인형 조정자는 배우 가 하는 것과 마찬가지로 등장인물을 창조해 내는 능력을 숙련해 야 한다. 차이점은 인형 조정자는 아시아든 서구 인형극이든 마리 오네트 인형, 장갑, 그림자, 혹은 막대 인형 등의 공연 오브제들을 매개로 퍼포먼스를 만들어 내지만 배우는 자신의 몸을 사용한다는 것이다. 사람이 하는 공연과 인형이 하는 공연 간에 아주 밀접한 관 계는 아시아에서 발견되는 정형화된 연기에 대한 깊은 통찰을 제 공하고 몇몇 훈련 방법론까지 설명할 수도 있다. 미얀마의 마리오 네트 인형극은 그 시작이 살아 있는 배우들의 공연 형식보다 앞서 있다고 한다. 인간 배우들의 춤 자세는 인형들의 움직임을 흉내 낸 다. 자주 공연되는 진기한 장면 중에 하나는 춤 경쟁에서 마리오네 트 인형을 인간 배우에 맞서게 하는 것이다. 인도네시아의 **와양 쿨 릿**(wayang kulit, 그림자 인형극)은 인간 배우들이 하는 가면 무용인

3 Phillip B. Zarrilli, *Kathakali Dance Drama: Where Gods and Demons Come to Play* (London: Routledge, 2000), 91.

와양 오랑(wayang orang)을 앞서며 이 두 퍼포먼스 형식은 많은 공 통점을 공유한다.

인형 조정자들은 다른 많은 공연 형식들과 같이 전통적으로 전 문 가문이나 공연 단체를 통하여 비공식적으로 훈련을 받는다. 오 늘날 전 세계를 통하여 전문 기관들이 포부를 가진 인형 조정자들 을 위하여 워크숍과 연구 과정을 제공하고 있다. 이 기관들에서는 다양한 작동 오브제들을 조정하는 것을 가르친다. 그림자 인형과 같은 경우는 비교적 조정이 쉽지만 마리오네트나 분라쿠 스타일 인 형을 작동하는 데는 수많은 시간을 요하는 인내, 조정, 그리고 솜씨 가 필요하다. 대부분의 프로그램은 인형 조정자들이 그들 자신의 신체적 행동과 중심잡기를 이해할 수 있도록 돕기 위하여 움직임과 마음을 가르쳐서 조정해야 하는 대상에 신체적 표현을 집어넣을 수 있도록 한다. 발성 훈련 또한 중요한데 목소리를 통한 인물의 구체 화는 말하는 인형의 특징을 만들어 내는 것을 도와준다. (아이들을 위한 동물 인형 TV 프로그램 "세사미 스트리트"의 개구리 커미트 가 낮고 허스키한 목소리로 말한다고 상상한다면 캐릭터가 완전히 바뀔 것이다.) 또한 인형 조정자들은 한 작품에서 여러 개의 캐릭터 목소리를 낼 수도 있다. 인형 조정자들은 종종 자신이 돈을 들여 작 품을 만들기 때문에 인형 만들기도 가르친다. 몇몇 기관은 인형 조 정자들이 퍼포먼스를 위한 대본을 쓰도록 돕기 위하여 극작 수업도 제공한다.

제한 안에서의 자유로움, 자유로움 안에서의 제한

서구 배우들은 종종 아시아 전통 퍼포먼스의 엄격히 규정된 관례적 형식이 배우의 자유와 창의성을 방해한다고 믿는다. 반대로 아시아 전통 예술 배우들은 전통이 부여하는 제한이 그들이 퍼포먼스를 할

마츠이 아키라

마츠이 아키라(Matsui Akira, 1946년 생)는 일본 전통 연극인 노(noh)를 가르치는 키타 유파(Kita School)의 배우 겸 교사이다. 그는 노를 5살 때 배우기 시작하였고 13살 때 키타 유파의 15대 노 교사인 키타 미노루(Kita Minoru)의 집에 머물며 배우는 훈련생이 되었다. 20세 이후에 마츠이는 일본 전역에서 공연을 하고 가르치고 있으며 전 세계에서 학생들을 가르치며 노를 전파하고 있다. 그의 연기는 셰익스피어, 예이츠, 베케트의 희곡을 사용한 공연뿐만 아니라 함께 창작한 새로운 '영어로 된 노(English noh)', 노 스타일 무용에서부터 재즈 발라드와 시에 이르기까지 다양하다. 1998년 일본 정부는 마츠이를 주요 무형문화재로 지정하였다. 그는 영어로 된 작품, 훈련 워크숍, 강의, 그리고 상주 전문가들을 통하여 영어권의 관객과 공연자들과 함께 전통 노 연극의 아름다움과 힘을 나누는 것이 사명인 시어터 노가쿠(Theatre Nohgaku)의 협력 예술가이다.

당신의 노 훈련 과정에 대하여 말해 줄 수 있나? 어떻게 노 배우가 되었나?

나는 전통 노 가문 출신이 아니다. 와카야마 시에서 성장기를 보내고 있던 5살 때 나는 체구가 아주 작은 아이였다. 의사가 내가 좀 더 튼튼해지도록 노 창가인 우타이(utai)를 배워 볼 것을 권유했다. 사실 그 의사 선생님은 창가 교사였고 그분에게서 수업을 받았다. 부모님들은 그 의사 선생님의 스승인 키타 유파의 와지마 토미타로(Wajima Tomitaro) 선생을 소개해 달라고 부탁했다. 나는 와지마 선생의 수업을 듣기 시작했고 선생은 와카야마와 오사카에서 공연이 있을 때 가끔 나에게 어린아이 역할인 코카타(kokata)를 맡기셨다. 13살 때 와지마 선생이 내가 도쿄에 가서 키타 유파의 우두머리 교사(이에모토)인 키타 미노루 선생과 살 수 있는 기회를 만들어 주시는 행운을 잡았다. 나는 키타 선생의 집에 머물며 배울 수 있던 7명의 거주 제자(우치데시) 중 하나였고 가장 어렸다. 우린 아침 일찍 일어나서 정규 학교에 가기 전 몇 시간 동안 창가와 춤을 연습했다. 방과 후에는 노의 네 가지 악기인 하야시(hayashi) 연주를 배웠다. 네 개의 악기 중 하나를 가르치는 선생님이 매일 오시곤 했다. 그

다음에 우리는 창가와 춤을 좀 더 연습하곤 했다. 어떤 날은 우리가 공연에 참여해서 무대 스태프를 돕는 일을 배우기 시작했다.

물론 우리가 우치데시로서 하고 있었던 일이 모두 노를 공연하는 법을 배우는 것은 아니었다. 우리가 하고 있었던 일은 수교(shugyô)라고 불리던 것이었는데 단지 어떻게 공연을 하는지를 배우는 것 이상이었다. 그건 어떻게 살아야 하는가를 배우는 것이었다. 우리는 집을 깨끗이 청소해야 했고 집의 모든 문을 열고 닫아야 했으며 선배들이 하라고 하는 것은 다 해야 했다. 물론 가장 중요한 것은 집안과 무대 뒤에서 인사 잘하기와 깍듯하게 예의범절을 지키는 것을 배우는 것이었다. 만약 당신의 선배가 특별히 훌륭한 배우가 아니라고 생각하더라도 그를 존경하는 법을 배워야 한다. 우리는 누가 가장 높은 점수를 받았는지 시험을 치르지는 않았고 스모나 다른 스포츠처럼 승자가 되거나 패자가 되지 않아도 됐다. 누가 가장 연기를 잘하는지를 결정하는 것은 어려운 일이었지만 만약 사람들이 어떤 이가 좀 더 낫다고 생각해도 다른 이가 결국 보다 나은 교사가 될 수도 있다. 그래서 우리는 우리 선배들에게 항상 존경을 표해야 했다. 우리는 훈련 과정 중에 예의범절 교육이 노 훈련의 기초가 된다는 것

을 이해하게 되었다. 이러한 예의범절 교육은 우리의 예술을 자식들에게 물려줄 때도 중요한 것이 되었다. 내가 만약 일찍 죽는다면 누가 내 자식을 가르칠 수 있을까? 다른 배우들과 친밀한 관계를 맺는 것이 정말 필요하다. 그래서 내가 미래에 어떻게 되더라도 그들이 내 자식이 훈련받는 것을 도와줄 수 있다.

많은 서구 배우들에게 코드화된 퍼포먼스를 배운다는 생각은 예술적 창의성을 제한하는 것으로 여겨진다. 이러한 형식의 배우 훈련이 어떻게 당신이 정해진 양식 안에서 자유롭게 무언가를 만들어 낼 수 있도록 하는지, 혹은 당신은 어떻게 그 형식 안에서 자신의 창의성이 발현되는지를 아는지 설명해 줄 수 있나?

서구에서 춤과 연극은 독자적인 영역이 되었다. 그러나 노와 가부키에서는 춤과 연극이 함께 녹아 있다. 당신이 만약 춤을 배운다면 카타(kata)라고 불리는 것을 배워야만 한다. 그다음 당신이 보다 더 높은 단계의 연극적 표현을 첨가하고자 할 때 당신은 내적 표현을 보태야 한다. 당신이 어떻게 움직이고 걷느냐는 면에서 움직임의 기초는 그러한 내적 요소들을 가진 춤이라고 할 수 있다. 연극적 이야기를 하기 위해서 고전 발레도 여전히 발레 동작들을 사

▼ 새로운 영어 노 희곡인 〈갈매기〉에 출현한 마츠이 아키라

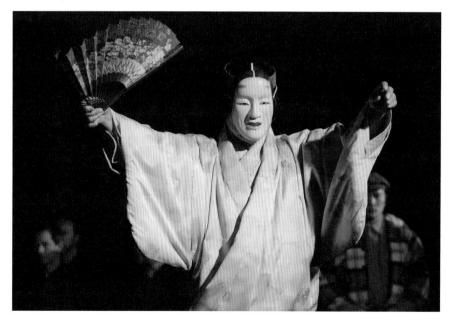

(계속)

용하고 있지 않은가. 그래서 노는 셰익스피어가 연극이라는 의미에서의 연극은 아니다. 노는 규칙을 따르는 춤이 있고 이것이 셰익스피어 연극과 다른 점이다. 노에는 또한 음악이 있고 움직임은 음악을 따라야 하며 이것이 바로 춤이다.

카타는 노의 동작 패턴들로 춤에서 나온 것이다. 이 카타를 표현하는 것이 배우들에게는 창의성의 원천이 된다. 카타를 크게 표현하느냐, 작게 표현하느냐? 그것을 단순하게 만드느냐, 복잡하게 만드느냐? 각각의 카타에는 표현의 기준들이 있지만 이 기준들에는 또 역시 많은 자유가 있다. 카타는 정해진 규칙이 있지만 배우는 규칙을 다양하게 변화시킬 수 있는 자유를 가지고 있다. 노 배우는 '수리아시(suriashi)'라는 미끄러지듯이 걷는 발 동작이 있지만 어떻게 걷는가 하는 구체적인 실행은 참으로 여러 가지일 수 있다.

당신이 카타를 할 수 있다면 공연을 할 수 있다. 그러나 그것만으로는 노 배우가 된다고 할 수는 없는데 왜냐하면 당신은 모든 사람이 같은 걸 하고 있다고 생각할 수도 있기 때문이다. 그러나 모든 노 배우가 같은 카타를 하는 같은 배우로 보이지는 않는다. 어떤 배우들은 매우 정확하게 카타 동작을 할 것이고 다른 배우들은 그렇지 않을 거다. 카타를 아는 관객들에게 그 차이가 바로 흥미 있는 것이다. 이 카타 동작들의 표현을 보다 높은 예술적 단계로 올려 이야기의 이해 정도를 깊이 있게 만드는 것은 전적으로 배우에게 달려 있다. 그리고 바로 이것이 공연자와 공연 사이의 차이를 만들게 된다.

당신이 생각하기에 노 배우에게 필요한 가장

노 학교의 교장 입장에서 말하자면 공연 자체보다 더 중요한 것은 그 공연 전통과 전통의 공연적 표준들을 전수하는 것이라고 할 수 있다. 그러나 우리 학교의 다른 노 배우들은 전통을 배우되 이 전통을 어떻게 현재에 새롭고, 관련이 있고, 생기 있게 느낄 수 있도록 하느냐 하는 것이 관건이라고 말할 수도 있겠다. 그리고 이것은 노 공연자가 하기에 가장 힘든 것이라고 할 수 있다. 비유적으로 말하면, 누군가 노를 배우는 사람이 새로운 해석 없이 동작을 익히고 공연한다면 그것은 그저 골동품이 되고 배우는 옛 공연을 하는 박물관이 될 뿐이다.

출처 : 마츠이 아키라 선생과의 인터뷰는 일본어로 진행되었고 시어터 노가쿠의 설립자이자 예술 감독인 리차드 에머트(Richard Emmert)에 의해 영어로 번역되어 옮겨졌다.

수 있도록 돕는 안내자 역할을 하며 실제로 그들을 예술적으로 자유롭게 한다고 느낀다. 행동, 등장인물 구현, 신체 표현, 발성의 문제에 있어 새로운 선택을 할 필요가 없기 때문에 어떤 역할 하나를 연기하려 해도 일생 동안 피나는 연습을 해야 하지만 그 역할을 무대에서 연기하는 것이 가능하다.

대부분의 아시아 연극 공연 코드는 첫눈에 상당히 엄격해 보이지만 배우의 창의성은 서구 배우들에게는 놀랍게 보일지도 모르는 다양한 방식이 요구된다. 예를 들면, 중국 경극 배우는 쾌활한 젊은 여성 역할, 혹은 후아 단(hua dan)과 같은 단일 역할을 평생 동안 연기하여 정통해야 한다. 그러나 그들은 특별한 순간을 위한 감정들을 반영해 내기 위해 등장인물의 신체적 어법 중에서 어떤 제스처를 사용할지를 선택하고 종종 그 선택은 매 공연마다 다르다. 중국 경극 관객들은 이러한 선택의 변화에 매우 민감하고 일정 면에서 배우를 이러한 창의적 결정에 있어서 평가한다. 중국 경극 배우는 공연 반주에 이용되는 음악을 고르는 것을 돕기도 한다. 중국 오페라 리허설 중에 배우는 음악 반주자들에게 무대 위 특별한 순간에 가장 적합할 것으로 느껴지는 음악을 제안하고 반주자들은 이미 알려진 멜로디의 레퍼토리 중에서 음악을 선택한다.

일본의 노 연극에서 배우는 의상 선택을 통해 자신이 연기하는 등장인물에 대한 해석적인 코멘트를 한다. 자신의 역할에 맞는 기모노가 이미 정해져 있지만 노 공연자는 작품에 대한 자신의 견해를 드러내기 위해 학이 그려지거나 가을 낙엽이 그려진 기모노 가운을 입기로 결정할 수 있다. 서구 연극에서 이러한 유형의 선택은 공연자보다 의상 디자이너와 연출이 하는 것이 관례이다.

어떠한 공연 코드가 존재하든 간에 살아 있는 전통은 새로운 배우, 변하는 시대, 그리고 동시대 관객의 요구에 반응하여 항상 변화할 수밖에 없다. 어떠한 최근의 공연도 과거에 공연되었던 공연의 완전한 복원이 될 수는 없다. 아시아에서는 새로운 사회적, 정치적, 경제적인 현실이 끊임없이 유서 깊은 전통들을 변화시키고 있다. 카타칼리 공연은 예전에 횃불로 삥 돌려진 원형의 야외 공간에서 지역 관객들을 위해 열렸지만 지금은 전기 조명이 설비된 프로시니엄 실내 무대에서 전 세계로부터 몰려든 관객들을 위하여 공연되고 있다. 이러한 변화는 불가피하게 퍼포먼스의 스타일과 테크닉에 영향을 끼친다.

전통적인 아시아 예술 형식들이 일부 엄격한 공연 코드에서 약간의 느슨함을 보여 주는 정도만큼 미대륙과 유럽의 무대 연기는 점점 다듬어지고 규율적인 예술이 되어 가고 있다. 예전에 한때 배우들이 갑작스런 심경의 변화나 열정 때문에 무대에 섰다면 오늘날의 미국 무대 배우는 장기간에 걸쳐 강도 높게 연기 예술을 항상 연구하는 상당히 훈련받은 직업 배우이다. 대부분의 배우들은 콘서바토리나 최소한 3년 과정의 공부를 해야 하는 MFA(Master of Fine Arts) 학위 프로그램에서 훈련을 받고 있다. 신체적 엄격함과 조절이 요구되고 종종 아시아 훈련 시스템, 마임, 그리고 마스크를 사용한 작업을 통하여 훈련한다. 제한 안에서의 자유, 자유 안에서의 제한은 전 세계 동시대 연기의 특징이 되고 있다. 배우는 혁신을 위해 전통을 바라보는 방식으로 이 과업을 실행하고 있다.

요약

HOW 연기는 인간의 경험에 어떻게 통합되는가?

▶ 연기는 단순히 재현과 모방이 아니다. 실제 하는 연기의 재미는 흉내의 과정을 보는 것으로부터 온다.

▶ 연기는 세계적으로 기본적인 인간 행위이다.

WHAT 무대 연기의 보편적 특질은 무엇인가?

▶ 모든 배우는 일상의 행위를 에너지, 조절, 초점, 목표, 역동성, 확장, 그리고 변형을 통해 뛰어넘는다.

WHAT 배우는 무엇을 하는가?

▶ 다른 연극적 전통들에 따라 배우는 무대 위에서 다른 것을 한다. 그리고 그들의 훈련은 그들이 어떤 것을 어떻게 연기하도록 기대되는가를 준비하는 기능을 한다.

▶ 배우가 살아 있는 감정을 느끼는 것이 요구되는 재현적인 연기는 사실적인 연극 스타일에서 많이 볼 수 있다. 제시적 연기는 강화된 연극 스타일과 공개적으로 인위적인 감정의 재현이 있을 때 나타난다.

DOES 배우는 무대 위에서 진짜 감정을 느끼는가?

▶ 배우의 이중 의식이 그들이 연기하는 역할 안과 밖에 동시에 설 수 있게 한다.

HOW 어떻게 좋은 연기라는 관념이 문화적으로 결정되는가?

▶ 연기는 일반적으로 한 사회의 미, 정서, 심리, 그리고 행동을 반영한다.

▶ 유럽 전통에서는 대부분의 연기는 글로 쓰인 역할의 해석에 집중되어 있다. 20세기 전에 유럽 전통 배우들은 정서와 등장인물 유형을 일반화시켰다.

▶ 어떤 전통에서는 강화된 연극성이 더 존중된다.

HOW 19세기 이후에 배우 훈련은 어떻게 변화되었는가?

▶ 20세기 이전에 배우는 도제 살이를 통해 훈련되었다. 20세기 초기에는 역할의 정신적이며 신체적인 발달을 도모하기 위하여 배우를 위한 공식적인 훈련 시스템과 학교가 발달했다. 스타니슬랍스키의 배우 훈련 시스템은 심리학을 바탕으로 한 과학적인 접근으로 20세기 내내 미국에서의 배우 훈련을 지배했다.

▶ 최근 연극에서 배우를 위한 신체 훈련에 대한 관심이 증가되고 있다.

WHAT 오늘날 직업으로서 연기자는 어떠한가?

▶ 배우는 정서적으로 그리고 육체적으로 건강해야 고용의 불안감과 역할을 만들어 내는 데 기술적인 어려움을 견딜 수 있다.

▶ 무대와 영화 연기는 다르지만 공통적인 요소를 갖고 있다.

HOW 전통 공연 예술에서 배우는 어떻게 훈련을 하는가?

▶ 다양한 퍼포먼스 전통에서 배우 훈련은 매우 혹독할 수 있다. 어렸을 때 시작해서 수년간 지속되는 신체 훈련, 발성 훈련 그리고 레퍼토리 연습을 포함한다.

▶ 인형 조정자들은 공연 오브제를 통해 캐릭터를 표현하고 비공식적으로 훈련하거나 공식적으로 학교에서 배우를 위해 준비된 신체 훈련과 발성 훈련뿐만 아니라 공연 오브제를 다루는 다양한 방법을 배운다.

▶ 배우는 비록 그 균형이 다른 연극 전통에서는 서로 다르지만 예술적 표현의 자유와 기술적 제한 사이의 균형을 맞춘다.

로버트 윌슨의 2009년 공연인 하이너 뮐러의 〈사중주
(Quartett)〉는 윌슨의 특징이라 할 수 있는 눈부신 시각적 이
미지와 느리고 반복적인 움직임과 소리를 보여 준다.

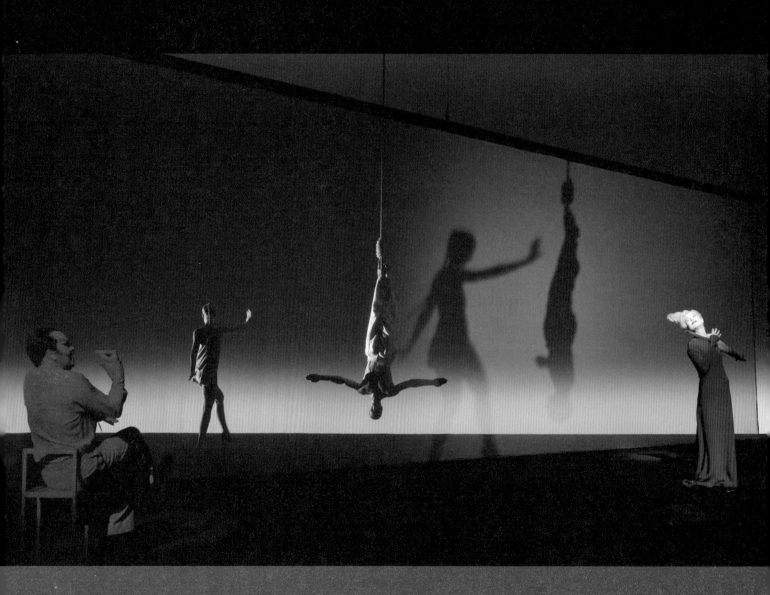

연출가 : 보이지 않는 존재

HOW 연출가는 어떻게 연극적 경험을 만드는가?

HOW 현재 연출가의 역할은 어떻게 발전했는가?

WHAT 연출가의 창조적 과정의 단계는 무엇인가?

WHAT 개념 기반 작품이란 무엇인가?

WHY 연출가는 왜 배우 훈련에 관여하는가?

WHAT 연출가-작가란 무엇인가?

HOW 연출가의 기질이 어떻게 창조 과정에 영향을 미칠 수 있는가?

연출가는 어디에 있는가?

배우는 우리와 관계를 맺고 있는 캐릭터를 구현하고, 극작가는 우리가 듣는 말을 글로 쓰며, 디자이너는 우리 앞에 보이는 세트, 의상, 그리고 조명을 창조한다. 이러한 것들은 모두 연극적 경험에서 감지할 수 있는 요소이고, 각각의 예술적 효과에 있어서 누구에게 그 책임이 있는지 분명하다. 그렇다면 연출가는 어디에 존재하는가?

연출가는 모든 곳에 존재한다! 연극에서 우리가 경험하는 모든 것에 연출가의 고유한 스타일과 개인적인 시각이 녹아들어가 있다. 연출가는 무대의 모든 드라마적 상호작용과 움직임을 구성하고, 모든 대사 읽기의 형체를 만들고, 디자인의 각각의 세밀한 부분을 선택한다. 공연 동안 펼쳐지는 무대 장면에 연출가는 없지만, 연출가의 존재는 모든 곳에 있다.

연출가는 작품의 세계가 어떻게 될지에 대한 통일된 예술적 비전을 제공한다. 때때로 연출가가 구체적인 연극적 이미지 속에서 무대를 상상할 때, 그것은 말 그대로 하나의 비전이다. 가끔 연출가의 비전은 창조 과정에 대한 것일 수도 있

다. 종종 그것은 특정한 텍스트나 연극적 스타일의 근본적인 본질을 재정립한다. 어떤 경우든, 연출가는 언제나 주도적인 비전을 가지고 그것의 실현을 향해서 창조적 과정을 이끈다.

비록 모든 연출가가 작품 콘셉트를 제공하고 무대 위에서 무엇을 보여 주고 들려줄 것인지에 대해서 최종적으로 결정하지만, 연출가는 다양한 환경 아래서 서로 다른 목적을 향해 서로 다른 방식으로 작업한다. 연출가의 작업 과정에 대해 한 마디로 설명할 수는 없다. 오늘날 연출가는 전 세계에 걸쳐 있고, 전통적인 희곡 텍스트를 가지고 작업을 하든 그렇지 않든, 미국 연극에서 연출가의 일차적인 역할은 여전히 희곡을 해석하고 구현하는 것으로 남아 있다.

1. 연극 경험에서 연출가의 역할은 무엇인가?
2. 공연에서 연출가의 존재는 어떻게 드러나는가?
3. 미국 연극에서 연출가의 주요 역할은 무엇인가?

CHAPTER 08

연출가는 연극적 경험을 창조한다

연출가는 무대 위에 의미를 창조하기 위해서 연극적 요소를 어떻게 다룰지 결정한다. 관객들은 의식적으로 그리고 무의식적으로 연극적 공연의 모든 측면 — 배우의 셔츠 색깔에서 순간적인 침묵에 이르기까지 — 에서 중요성을 읽어 낸다는 것을 인식하면서 연출가는 주의 깊게 관객의 경험을 형성하고 틀을 창조한다. 그들은 느낄 수 있지만 볼 수는 없는, 이를테면 분위기, 리듬, 템포 같은 명확하지 않은 무형의 것들뿐만 아니라 연기, 무대화, 움직임, 디자인, 소리, 그리고 특수 효과와 같은 각각의 명확한 세부사항들을 선택한다. 종종 연출가는 관객이 어디에 앉을 것인지 또는 어떻게 그리고 언제 관객이 연극적 공간으로 들어올 것인지 결정한다. 연출가는 관객을 위해 프로그램에 짧은 글을 실을 수도 있고, 작품의 문맥과 맞는 전시를 극장 로비에 설치할 수도 있다. 연출가는 관객을 작품의 분위기 속으로 몰입시키는 개막 음악과 음향 효과를 선택한다. 연출가의 예술은 강력한 연극적 만남을 창조해 내기 위해서 모든 가

숨겨진 역사

흥미로운 충격에서 하품 나는 지루함까지

관습에 저항하는 가장 충격적인 충돌조차도 조만간 평범한 것이 될 수 있다. 그래서 1960년대 실험연출가들, 이를테면 공연에 관객을 참여시킨 줄리안 벡이나 리처드 셰크너의 시도도 결국엔 수용된 연극적 행위가 되었고, 극 행동에 관객이 참여하는 것은 하나의 새로운 관습이 되었다. 무대 위에서의 적나라한 노출 또한 이와 같다. 연출가 탐 오호건(Tom O'Horgan, 1926~2009)은 1968년 〈헤어(Hair)〉에서 여성 누드로 소란을 빚었고, 곧이어 남성 누드가 무대 위에 나타나기 시작했다. 2003년 연출가 조 맨텔로(Joe Mantello, 1962년 생)의 작품 〈나를 꺼내 줘요(Take Me Out)〉에서 야구팀 전체가 벌거벗고 샤워하는 것을 볼 수 있다. 만약 1965년에 이러한 장면을 봤다면 얼마나 충격적이었을지 상상해 본다면, 연출가들이 끊임없이 표현의 한계를 밀어내며 만드는 연극적 혁신이 얼마나 빨리 새로운 관습으로 진화하는지 깨달을 수 있을 것이다.

◀ 벌거벗은 몸은 예전에는 진지한 드라마에서는 금기였지만, 지금은 일반적으로 인정되는 무대 관습이다. 사진은 피닉스에 있는 니얼리 네이키드 시어터 극단(Nearly Naked Theatre Company)의 공연 〈나를 꺼내 줘요〉이다.

능한 수단을 어떻게 사용할 것인지를 결정하는 데 있다. 이러한 이유로 연출가는 디자인, 기술, 무대 효과, 소리, 연기, 그리고 제작에 참여하는 모든 사람의 노력으로부터 기인하는 최적의 결과들의 가능성과 실용성을 이해해야만 한다.

모든 연출가는 창조적 선택을 할 수 있는 연극적 약속의 재료들을 가지고 있다. 어떤 연출가들은 특별한 작품과 스타일을 위해서 전통적인 무대 약속들 속에 머무르고 있지만, 다른 많은 연출가들은 하나의 희곡을 어떻게 구현할 것인지 또는 어떠한 종류의 텍스트를 사용할 것인지에 대한 널리 퍼져 있는 개념에 도전했다는 바로 그 이유만으로 찬사를 받는다. 셰익스피어의 작품을 나치 독일이나 미국의 황량한 서부를 배경으로 하는 것, 비디오 투사를 통해 보이는 이미지가 살아 있는 배우와 상호작용하게 하는 것, 관객의 위치와 좌석을 바꾸도록 만드는 것, 하나의 그림으로부터 작품 기반을 가져오는 것, 공공장소에서 아무것도 모르는 사람들의 무리를 관객으로 삼는 것은 연출가가 관습에 저항하기 위해서 선택한 몇 가지 방법이다. 오늘날 우리는 그러한 독창성에 프리미엄을 두며, 연출가는 대담하고 새로운 개념을 창조하기 위해서 종종 전통에 저항한다. 뛰어난 연출가들은 다른 사람들이 사용할 수 있도록 무대 약속의 새로운 표현 형식을 만들어 낼 수 있다.

연출가는 창조에 종사하는 예술가이지만, 그 과정에서 또한 한 걸음 물러나서 거리를 두고 그것을 바라보아야만 한다. 연출가는 관객의 눈과 귀처럼 행동하면서 그들이 기대하는 것을 무대 위에 펼쳐 보일 수 있도록 작품을 읽는다. 연출가는 작품의 어떠한 요소를 유지하고 변화시킬 것인지 결정하면서 이러한 창조자와 관객이라는 두 가지 역할 사이를 오가며 움직인다.

> **연출가**는 고도의
> **시각적 감각과 언어와 어법**에
> 예리한 귀를 가져야만 한다.

리허설은 연출가의 시간이다. 이 기간 동안 연출가는 작품을 개념화하고, 연극적 작업을 형성하고, 무대 위에서 모든 연극적 순간에 의미를 세우기 위해서 배우와 디자이너와 함께 텍스트를 탐구한다. 막이 오르는 날 연출가의 작업은 완성되고, 무대 감독은 공연을 인수하고 연출가의 비전을 이어받은 대리인으로서 행동한다. 그런 다음에는 연출가가 상상하고 창조해 낸 작품을 상연하는 것은 공연자와 크루들에게 달려 있다. 이 지점에서 연출가의 절대적인 역할은 감소한다. 연출가는 권한이 없어지고, 예술적 믿음을 극단 구성원들에게 물려주게 된다. 관객이 도착하면 연출가의 창조 과정은 완성된다.

연출, 최근의 예술

HOW 현재 연출가의 역할은 어떻게 발전했는가?

연출가의 엄청난 임무를 고려할 때, 연출 예술이 연극의 역사에서 상대적으로 최근의 현상이라는 것은 믿기 어렵다. 연출가의 개념은 오늘날 정의되는 역할로서, 18세기 후반과 19세기 초반 유럽에서 형성되기 시작했고, 20세기 초반까지는 현재와 같은 모습으로 확립되지 않았다.

물론 연극은 언제나 공연을 운영하고 조직할 누군가를 필요로 했다. 다른 시대에는 이러한 역할을 극작가, 배우, 또는 매니저가 수행했다. 그러나 이들은 조직으로 편제된 역할이었지, 공연의 비전을 갖거나 해석적 역할을 한 것은 아니었다. 고대 그리스 시대에 극작가는 자신의 연극에서 연기를 했고 코러스를 훈련시켰다. 고대 로마 시대의 **배우 겸 매니저**(actor-managers)는 자주 연출가로서 기능을 하였다. 중세의 도시와 길드는 **야외극 책임자**(pageant masters)를 임명하여 연극적 이벤트를 조직하도록 했다. 16세기에서 19세기까지, 공연을 조율하기 위해서 배우 겸 매니저와 무대 감독이 부상하는 것을 볼 수 있다. 그때에는 개념적으로 통일된 작품에 대한 관심이 거의 없었다. 특정한 공연에 특별한 장치가 필요 없

"--OR NOT TO BE"!

었기 때문에 빈 무대나 재사용이 가능한 작화된 배경막 혹은 평판 앞에서 공연이 상연되었고, 특별한 콘셉트를 가지고 디자이너들의 노력을 조화시킬 필요가 없었다. 적절한 무대 조명이 발전하기 전에는, 배우들은 대개 무대 전면에 있는 세트 앞에서 패턴을 이루고 서 있다가 대사를 말하기 위해서 앞으로 나왔기 때문에 그 누구도 극을 무대화할 필요가 없었다. 대부분 배우들은 그들의 역할을 홀로 수행했고, 그들이 가지고 있는 옷을 입었다. 셰익스피어 시대에 배우들이 자신이 공연할 희곡의 전체를 읽지 않았다는 사실을 우리는 믿기 매우 어렵다. 그들은 개인적인 대사와 큐가 있는, 무대 감독이 복사한 **쪽대본**(sides)을 받았을 뿐이다. 런스루(run-through) 이외에 실제 작업 리허설은 일반적으로 하지 않았기 때문에 누구도 배우들을 다루거나 연기 코치로 일할 필요가 없었다. 프롬프터는 종종 충분히 연습을 하지 못한 배우들이 궁지에서 벗어날 수 있도록 해 주었다.

> **❝** 나는 웅장한 무대장치와
> 눈부신 의상을 **보지** 않았지만,
> 좋은 **작품**을 보았다…. 좋은 작품을
> 수단으로 나는 배우들을 **가르쳤다**….
> 나는 희곡 읽기에 참석했고 모든 사람에게
> 그들의 역할을 **설명했다. ❞**

– 요한 볼프강 폰 괴테, 1785 [1]

근대 연출가의 출현

18세기 유럽에서는 '자연스러운' 행동과 과학적 정확성에 대한 증대되는 관심과 함께 인위적인 연기 스타일과 공연에 일관성 있게 접근하지 못하는 것에 대한 불만족이 커지는 결과가 나타났다. 몇

1 Johann Wolfgang von Goethe. *Conversations of Goethe with Eckermann and Soret*, cited in *A Source Book in Theatrical History*. ed. A.M. Nagler, (New York: Dover, 1952), 426.

몇 극단들은 리허설을 계속하기 시작했고, 연극인들은 보다 조직되고 자연스러운 무대화를 시도했다. 몇몇 사람들이 근대 연출가의 역할을 정의하는 데 중요한 선도적인 기여를 했다.

독일의 극작가, 시인, 수필가, 그리고 소설가인 요한 볼프강 폰 괴테는 1791년부터 1817년까지 바이마르 궁정 극장의 연출가로 재임하는 동안 연극 제작의 새로운 방법들을 실험했다. 괴테와 프리드리히 실러가 쓴 희곡들은 '바이마르 고전주의'라고 불리는 고귀하고 시적인 스타일을 보여 주었고, 광대 소극 연기에 편안함을 느끼는 바이마르 시대 배우들에게 그것을 뛰어넘는 연기력을 요구했다. 괴테는 무대 위 배우들의 태도를 위한 규칙을 만들었고, 극단은 위대한 그림이나 조각에서 따온 잘 구성된 무대 그림을 만들어 낼 수 있었다. 그는 배우들에게 단지 쪽대본으로 자기 대사만 기억하기보다는 리허설에서 배우들이 모두 함께 텍스트를 읽도록 하였다. 그는 막대기를 사용하여 각 대사의 리듬을 쳐 줌으로써 배우들이 무대 위에서 운문을 음악적으로 그리고 통일된 스타일로 표현할 수 있게 하였다. 시각적 구성을 통제하는 방법으로 그는 어떻게 어디로 움직여야 할지 정확한 지시를 주기 위해 무대 바닥에 격자무늬를 그렸다. 무대 위의 모든 요소를 통제함으로써 괴테는 미래 연출가들의 원형이 되었다.

자신의 작은 독일 궁전 극장에서 작업을 했던 게오르그 2세, 작스 마이닝겐 공작(Georg II, The Duke of Saxe-Meiningen, 1826~1914)은 세부적인 시각적 통일성의 개념을 새로운 수준으로 끌어올렸다. 그는 의상과 무대장치 그리고 역사적인 정확성이라는 목적을 달성하기 위해서 비용을 아끼지 않았고, 그의 지도에 따른 시각예술로써 배우들을 배치해 흥미롭게 구성된 무대 그림을 만들었다. 그의 극단은 각 배우가 개별적인 등장인물을 표현하면서도 다른 인물들과 조화를 이루도록 만든 군중 장면으로 유명했다. 1870년부터 1890년까지, 마이닝겐 극단의 배우들은 유럽을 돌아다니며 많은 공연을 했고, 그들의 인상적인 새로운 무대 관습을 전파시켰다.

자신이 작곡한 오페라의 연출적 비전을 주장했던 리하르트 바그너는 주제별로 통일된 무대 작업, 즉 **총체극**(gesamtkunstwerk)을 창안했다. 바그너에게 있어서 악보(musical scores)는 연극적 작업을 통일시키고, 각 인물과 장면, 그리고 무대화의 모든 시각적 요소를 위한 톤과 분위기를 설정하게 했다. 통일시키는 힘으로 음악을

↻ 세계의 전통과 혁신

공연 전통과 명인 공연자

연 전통은 공연이 어떻게 수행되어야 하는지를 정확하게 구술하는 규정을 미리 확립해 두었기 때문에 연출가가 필요 없다. 모든 레퍼토리 작품과 그것의 상연을 모두 암기하여 기억하기 때문에 다른 사람들에게 모든 세부사항을 가르치면서 연출가의 기능을 수행한다. 우리가 연출가의 선택—의상, 분장, 그리고 움직임의 선택—이라고 여기는 것들이 배우의 몫으로 남겨진다. 오늘날에도 뛰어난 가부키 배우들의 공연은 각각의 움직임, 제스처, 얼굴 표정, 그리고 어조 등이 면밀하게 모방되어서 후계자들에게 완전하게 전수된다.

사용함으로써 바그너는 형식과 내용이 연계된 통일된 작품 스타일을 위한 원형을 제공했다.

1849년 찰스 다윈의 종의 기원(*Origin of Species*)이 출판되면서, 인간의 행위를 형성하는 환경과 유전적 요소에 대한 관심이 세계와 연극을 지배했다. 이러한 개념들이 사회학과 심리학 등 사회과학에 생명을 주었고, 인간 본성에 대한 연구를 종교와 철학의 분야에서 떼어내어 과학의 영역으로 명확하게 이동시켰다. 에밀 졸라(Emile Zola, 1840~1902), 헨리크 입센, 아우구스트 스트린드베리(August Strindberg, 1849~1912), 그리고 안톤 체호프와 같은 작가들은 특별한 사회적 환경에서 성장한 심리적으로 복잡한 성격을 지닌 인물로 희곡을 썼다. 인간의 상호작용을 결정하는 사회적·생물학적 힘을 탐구하는 자연주의 희곡들은 사회적 악의 진실을 드러내 보이기 위해서 특별히 그리고 정직하게 인물의 삶의 진실을 반영해 줄 무대 장치와 의상을 필요로 했다.

그들 **드라마 세계** 속에서
등장인물을 이해하는 데 이제 과거의
일반적인 무대 세트로는 충분하지 않다.

연극 실천가들은 이제 특별한 희곡을 위해서는 특정한 환경을 창조해야 할 필요성과 예술적 안목을 갖고 희곡 텍스트와 무대 요소를 통일시키는 연출가가 필요함을 목도하게 되었다. 자유극장(Théâtre Libre)에서, 앙드레 앙투안(André Antoine, 1858~1943)은 무대 위에서 등장인물의 환경을 재창조하는 데까지 뻗어 나갔다. 〈도살자들(The Butchers)〉(1888)이라는 작품에서 그는 정육점의 물건들을 구입해서 썩어 가는 쇠고기를 무대 위에 걸어 놓고 상상할 여지를 주지 않았다. 그는 실제 삶에서도 발견할 수 있는 방을 배치했고, 연습 과정 동안 제4의 벽으로서 어떤 면을 열어 보일지 결정했다. 앙투안은 과장된 감정연기로 잘 알려진 그 시대의 수준 높은 유명한 전문배우들이 무대 환영을 망칠까 봐 두려워했고, 그런 이유로 무대에서 삶의 단면을 재현하기 위한 시도로 보다 더 자연스럽게 행동할 것으로 보이는 아마추어 배우를 고용했다.

몽상가, **통합자**, 그리고 배우의
길잡이로서의 **근대** 연출가는
스타니슬랍스키의
초기 작업에서 탄생하였다.

▲ 프랑스의 연출가 앙드레 앙투안의 1902년 작품인 〈지구(La Terre)〉는 사진의 농장 장면에서 진짜 건초와 살아 있는 닭을 무대에서 보여 줌으로써 자연주의적인 디테일을 묘사하였다. 진짜 양초의 자연스러운 빛이 그러했던 것처럼 배우들의 일상적인 행동들 또한 장면의 자연주의를 강화했다. 세트는 진짜 헛간이 제4의 벽이 제거된 채 제시된 것 같은 인상을 주었다.

콘스탄틴 스타니슬랍스키는 그의 유명한 시스템에서 멜로드라마적인 연기의 문제점에 대한 더 나은 영향력 있는 해결책을 가지고 나왔는데, 그것은 심리적으로 동기를 가진 행위와 앙상블 작업에 초점을 맞춘 것이었다(제7장 참조). 그는 무대 위에서 매끄러운 현실의 환영을 창조해 내기 위해서 연기와 희곡, 세트, 의상, 조명, 그리고 사운드를 통합하였다.

현대적인 연출가가 무대 위에서 희곡의 세계를 현실적이고, 일관되고, 통합되게 제시하려는 필요에 의해서 진화했기 때문에 연출가의 역할이 원래 희곡 텍스트의 해석자로 생각되었다. 최초의 근대적 연출가는 유럽에서 나타났고, 글로 쓰인 희곡의 연극적 전통을 강조하는 문화에서 이어져 내려왔다.

20세기 초 리얼리즘에 대한 반발은 반사실적 미학에 경도된 영향력 있는 연출가들을 등장시켰다. 오래지 않아, 연출가가 리얼리즘과 희곡 텍스트에 부여한 통일된 비전이 어떠한 연극적 스타일과 무대 창조에도 적용 가능하다는 것이 분명해졌다. 연출가들은 확대된 역할을 개척했고, 무대 테크닉의 후견인으로서의 배우의 역할과 텍스트 작가로서의 극작가의 역할을 모두 빼앗았다. 제6장에서 살펴본 대안적 형식 중 많은 것들이, 어떻게 연출가들이 그들의 창조과정을 다른 많은 방식으로 시작할 수 있는지 그리고 다양한 역할을 떠맡을 수 있는지 예를 들어 보여 준다.

어떤 연출가들은 연출의 창조 과정과 연출가와 연극적 사건이 무엇일 수 있는지에 대한 개념을 새롭게 한다. 다른 사람들이 배우와 디자이너에게 그 비전에 기여할 수 있는 자유를 제공하는 동안, 어떤 사람들은 한 작품의 모든 측면을 조심스럽게 계획하고 그 팀이 하나의 개념을 수행하기를 기대한다. 과정이 어떻든 상관없이, 연출가는 궁극적으로 한 작품의 모든 측면에 대해서 책임이 있다. 앞으로의 장들에서는 연출가들이 연극을 창조한 방법 중 일부를 살펴볼 것이다.

> 연출가는 희곡의
> 단순한 실현자 이상이 되었고
> 자신을 **연출기법**의 마법사와
> 연극적 관습의 **조정자**로 전환시켰다.

희곡 텍스트의 해석자로서의 연출가

WHAT 연출가의 창조적 과정의 단계는 무엇인가?

연출가는 희곡의 해석자로서, 쓰인 말에서 수행되는 행동으로의 여행을 이끈다. 이러한 모델하에서 연출가의 작업은 첫 번째 리허설 훨씬 이전부터 시작된다. 선택하기, 조사하기, 분석하기, 텍스트 해석하기, 그리고 개념 결정하기와 스타일적인 접근은 모두 직접 해보는 작업이 시작하기 전에 끝나야만 한다. 때때로 상업적인 연극에서, 프로듀서나 예술 감독은 텍스트를 선택하고 난 다음 비슷한 공연 내용에 대한 연출가의 경험에 의거하거나 혹은 연출가가 그 프로젝트에 가져다줄지도 모르는 다른 재능 때문에 그 프로젝트에 적합한 연출가를 고용할 수 있다.

텍스트 선택하기

연출의 해석적 모델에서 하나의 작품은 하나의 희곡과 함께 시작한다. 연출가의 첫 번째 일은 텍스트를 선택하는 것이다. 하나의 희곡은 중요한 이슈를 제공하거나 연출가가 탐구하기를 원하는 주제를 제시할 수 있고, 또는 강한 흥미를 일으키는 이미지나 캐릭터를 제공할 수도 있다. 극장이 한 시즌의 희곡(매우 평범한 공연)을 결정한 후에 연출가를 고용할 때, 연출가는 그들이 작업을 시작하기 전에 희곡에서 영감을 주는 요소들을 밝혀야만 한다.

희곡을 선택하는 데는 무수한 고려사항이 있다. 예산과 작업 조건들 또는 공연권과 같은 실제적인 제약이 공연에 큰 영향력을 미칠 수 있다. 연출가가 특정한 배우나 연극적 공간에 맞는 대본을 원할 수도 있다. 의도된 관객들 또한 공연에 핵심적인 역할을 수행한다. 연출가는 그들의 특별한 공동체의 요구에 대해서 생각할 수도 있고, 즐거움을 제공하거나 관심 이슈를 조명할 것을 고려할 수도 있다. 대학극에서는 〈십이야〉나 〈고도를 기다리며〉와 같은 고전 희곡을 상연하는 것이 학생 배우들을 교육하는 데 유익한데, 학생들이 수업시간에 이러한 희곡들을 읽고 있기 때문이다. 때때로 연출가는 일반적인 기호에 용감하게 도전하는 어떤 것을 선택하고, 공동체를 연극의 어떠한 가능성의 새로운 비전으로 이끈다.

연출가는 또한 자기 자신에 대해서 알아야 하고, 자신의 특별한 재능과 가능성을 알아야 한다. 어떤 연출가들은 특별히 뮤지컬에 적합하고, 어떤 사람들은 고전적인 언어에, 어떤 사람들은 마임이나 움직임에 의존하는 무대화에 적합하다. 비록 많은 연출가들이 상업적 연극에서 그들의 재능을 확장시키길 원하지만, 연출가는 배우가 연기에 전념하기 전에 무엇을 수반할 수 있는지 생각하기

연출가는 대상 관객의 취향에 적합한 희곡을 선택해야 하는가 아니면 관객 취향을 확장하는 것을 추구해야 하는가?

를 요구한다. 결국 희곡은 연출가에게 흥미로워야 하며, 리허설 과정에서 그들의 노력을 지탱하기 위해서 그 프로젝트에 연관된 다른 사람들과 열정을 나눌 필요가 있다.

연출적 비전 세우기

희곡 텍스트를 해석하는 과정은 첫 번째 읽기로부터 시작된다. 연출가의 즉각적인 반응은 뒤따라오는 다른 모든 발견을 위한 수단으로 도움이 된다. 첫 번째 읽기로부터 연출가는 희곡이 거주할 물리적 세계를 상상하기 시작할 것이다. 다른 사람들에게는 그저 종이 위에 있는 단순한 단어들이, 모든 뉘앙스와 친숙해지기 위해서, 인물을 친숙하게 알기 위해서, 이미지와 구조를 느끼기 위해서, 희곡을 반복해서 읽는 연출가에게는 관계이고, 움직임 패턴이고, 판독이고, 무대 비즈니스이며, 그리고 연극적 순간이다. 연출가는 하나의 작품의 모든 요소를 통합하고 작품의 의미를 요약할 수 있는 중심 개념—주제 진술, 증명된 교훈, 영원한 진실을 연극에서 찾을 것이다.

> 내가 찾는 것은 **너는** 이것을 해야만 한다고 나에게 말하는 희곡이다. 그것이 좋은 희곡이기 때문이 아니라, 또는 흑인 연극이기 때문이 아니라, 나와 내 관심사항을 **표현**할 수 있는 어떤 것을 내가 원하기 때문이다. **"**

– 로이드 리처즈(Lloyd Richards, 1919~2006),
브로드웨이 작품을 연출한 첫 번째 흑인 연출가[2]

연출가는 작품에 대한 이해를 확장하기 위해서 조사를 할 수도 있다. 그 희곡이 어디에 놓여 있는지 혹은 언제 쓰였는지는 그것의 역사적 맥락을 조명해 준다. 극작가에 대한 정보 또한 희곡의 숨은 의미를 밝혀내는 것을 도와줄 수 있다. 희곡이 다루고 있는, 이를테면 에이즈나 환경적 위험 같은 주제에 대해 연출가는 리서치를 통해 훨씬 더 많은 것을 알 수 있게 된다. 연출가는 학자들이 써 놓은

▲ 로레인 한스베리(Lorraine Hansberry)의 1959년 브로드웨이 작품 〈태양 아래의 건포도(A Raisin in the Sun)〉에서 레나 영거 역에 클로디아 맥닐(Claudia McNeil) 그리고 발터 리 영거 역에 시드니 포이티어(Sidney Poitier)의 모습. 이 작품은 흑인 가정의 열망과 갈등에 대한 관심을 보편적 문화 속에 불러일으켰고 아프리카계 미국인 감독인 로이드 리처즈를 브로드웨이 무대로 불러왔다.

텍스트에 대한 비판적 해석 또한 읽을 수 있다. 과거 작품들에 대한 리뷰나 사진, 또는 다른 연출가들이 희곡이 제기하는 문제를 어떻게 다루었는지를 리서치를 통해 알 수 있다. 그러나 어떤 연출가들은 즉각적인 반응에 자신을 열어 두기 위해서 의도적으로 그러한 문제를 응시하는 것을 피할 수도 있다. 어떤 연출가들은, 제14장에서 논의되었듯이, **드라마투르그**(dramaturgs)와 일하는데, 그들은 연출가의 대본에 대한 관점을 형성하는 데 도움을 줄 수 있는 추가적인 조사나 해석적 아이디어를 제공한다.

새로운 희곡을 연출할 때 연출가는 극작가와 밀접하게 작업하는데, 극작가는 리허설에 자주 참여하여 텍스트의 해석에 대해서 연출가와 합의를 한다. 연출가는 다시 쓰기를 요구할 수도 있고, 대본에서 해결될 필요가 있는 상연상의 문제, 부족한 인물적 요소, 삭제할 필요가 있는 대사, 그리고 심지어 곤란할 수 있는 장면을 확인한다. 물론 이것은 작가와 연출가 사이의 경쟁적인 섬세한 과정이지만, 궁극적으로 성공적인 작품에 대한 공유된 목적 때문에 존재한다.

2 로이드 리처즈와의 2004년 저자 인터뷰

무대를 위한 희곡 고안하기

연출가는 희곡이 무대 위에서 살아야만 하는 연극적 세계를 고안하고, 그들이 중심적 의미를 위해 관객과 어떻게 소통할 것인지에 대한 명확한 개념을 발전시킨다. 이 개념이 모든 공동 창작자를 관련되도록 이끄는 소재에 대한 양식적 접근으로 이끌 것이다. 삶이 무대 위에서 그려지게 될 방식의 스타일은 실제 삶에 가까운 리얼리즘적인 무대화를 의미할 수도 있고, 또는 추상적이거나 상징적인 정서적으로 고양된 무대 세계일 수도 있다. 연출가가 선택한 스타일은 희곡에서 핵심적인 어떤 것을 붙잡아야만 하고 그것이 완전한 드라마적 잠재성과 의미를 실현할 수 있도록 해야 한다.

어떤 연출가들은 배우나 디자이너를 위해서 명확한 이미지를 제공하는 중심 메타포를 찾아낸다. 예를 들어 어떤 연출가는 〈인형의 집〉(1879)을, 자유롭게 날아가려는 새장 속의 새로 상상할 수 있을 것이다. 그런 이미지는 노라를 연기하는 배우가 새장 주위를 획획 날아다니게 하거나 서정적인 높은 목소리로 말하게 할 수도 있다. 무대 디자이너는 그녀의 공간 주변에 그녀를 에워싸는 방법을 찾아내려고 노력할 수도 있다. 어떤 연출가들은 스타니슬랍스키의 원칙을 따르고 희곡을 위한 **골격**(spine)이 초목표를 공식화하면서 배우가 연출가의 의도대로 극적 행동을 구축할 수 있도록 한다. 연출가는 강한 활동적인 동사를 사용해서 한 구절로 극을 통틀어 배우가 추구해야 할 중심 행동을 기술한다. 〈로미오와 줄리엣〉의 초목표는 '모든 장벽을 넘어서 사랑에 도달하는 것'일 수 있다. 이것은 육체적인 긴박함을 요구하는 이미지이다. 베르톨트 브레히트는 우화라는 용어를 연출가가 이해할 필요가 있는 연극적 이야기의 핵심 또는 교훈을 묘사하기 위해서 사용하였다. 다른 연출가들은 메타포와 초목표를 피하고 디자이너와 배우와 비전 또는 해석에 대해 충분한 대화를 나누기 위해서 개인적인 어휘 사용을 선호하기도 한다.

> **연출가**는 같은 희곡에 대해서
> 자신의 관점에 따라
> 서로 다른 의미, 우화, 은유,
> 그리고 목표를 발견할 것이다.

시각적 세계 형성하기

상업 연극에서 작품의 비즈니스적인 측면을 다루는 프로듀서나 예술 감독은 디자이너, 테크니션, 그리고 무대 감독, 연출가의 비전을 실현할 수 있도록 하나로 결합시켜야 하는 책임을 지게 될 수도 있다. 비상업 연극에서 이러한 일은 연출가의 몫이 될 수도 있다. 심지어 프로듀서가 디자이너를 선택할 때조차도 그들은 창조적인 팀을 구성하기 위해 연출가의 비전을 추구한다.

연출가는 '그들의 언어를 말할 수 있는' 디자이너, 즉 그들의 개념적인 언어를 무대 위에서 알 수 있는 의상, 세트, 소리, 빛으로 구현할 수 있는 디자이너를 찾는다. 파트너십은 발전하고 팀으로서

공동 작업을 성공적으로 수행할 수 있는 연출가와 디자이너는 많은 프로덕션에서 자주 재고용된다. 대개는 배우들이 캐스팅되기 훨씬 이전에 연출가는 공연에서 함께 일하게 될 무대, 의상, 조명, 그리고 음악 디자이너를 만난다. 이 첫 번째 미팅에서 연출가는 희곡에 대한 디자이너의 해석과 상연 작품에 대한 비전 또는 개념을 공유한다. 연출가와 디자이너 사이에 논의가 시작되고 이것은 첫 공연까지 계속된다. 연출가는 토론과 협상의 과정을 통해서, 작품에 적합한 무대장치와 의상을 창조해 내기 위해 디자이너를 이끈다.

때때로 연출가는 매우 특정한 의상이나 무대 작품을 염두에 두거나 어떤 무대장치 또는 의상적 요구를 필요로 하는 하나의 특정한 공연을 계획할 것이다. 디자이너는 그들 자신의 훈련, 조사, 그리고 상상력에 의지하여 연출가 해석의 예술적 표현을 실현하기 위한 디자인을 창조한다. 무대 위에 통일된 예술적 비전을 투사하기 위해서 다양한 디자인 요소를 확실하게 결합하는 것은 연출가의 역할이다.

비록 모든 디자이너가 프로덕션 회의에 함께 참석하지만, 때때로 장치, 의상, 그리고 조명 디자이너는 충돌하는 요소들—아마도 서로 조화롭지 못한 색깔이나 의상 또는 서로 다른 시대의 무대장치—을 창조한다. 그러한 모순을 잡아내고, 무엇을 자르고 무엇을 유지하며 변화시킬 것인지를 결정하기 위해서 디자이너들 사이에서 대화를 가능하게 하는 것은 연출가에게 달려 있다.

배우와 작업하기

연출가는 일반적으로 공연에 배우를 캐스팅하기 위해서 오디션을 치른다. 그들은 각 역할에서 추구하는 특징이 무엇인지에 대한 기본적인 개념을 가지고 오디션을 실시한다. 대부분의 연출가들은 특별한 재능과 기술적 노하우뿐만 아니라 두드러진 개성과 배우가 내보이는 존재감에 초점을 맞추기 때문에 육체적인 유형은 자주 두 번째 관심사항이 된다. 만약 연출가가 어떤 역할이 육체적인 측면에서 요구된다는 것을 안다면, 키가 큰 사람보다 날렵하고 표현력이 좋은 배우를 찾는 것이 더 중요하다. 희곡은 희극적인 타이밍이 좋은 배우를 요구하거나 시적인 언어를 말하거나 어떤 음역에서 노래할 수 있는 능력을 필요로 할 수도 있다. 또한 배우의 나이나 성별 같은 특성은 매우 제한적일 수 있다. 최종 캐스팅 선택은 언제나 앙상블에 기반을 두게 된다. 연출가가 그리는 원래의 신체적 외모와 거리가 먼 배우들만 오디션에 나타난다면 연출가는 다른 캐스팅 선택을 생각할 수도 있다.

오디션은 연출가에게 배우의 범위와 능력을 테스트할 수 있는 기회를 주고 그들이 연출가의 작업 스타일과 맞는지를 볼 수 있는 기회를 준다. 연출가는 오디션을 보는 배우에게 미리 준비된 모놀로그를 연기해 보라고 하거나 그들이 캐스팅하고 있는 희곡을 읽어 보라고 요구할 수도 있다. 연출가는 배우가 얼마나 유연한지 알아보기 위해서 혹은 디렉션을 얼마나 잘 받아들이는지 알아보기 위해서 다른 방식으로 배역을 시도해 보도록 시켜 볼 수도 있다. 놀랍

게도 연출가는 그들이 찾고 있는 특성을 정확하게 확인하는 데 5분간의 오디션을 한다. 상업 연극에서 프로듀서가 지도적인 입장에서 이미 스타를 캐스팅했다면 다른 배우들은 주인공을 중심으로 앙상블을 이룰 수 있는 캐스팅을 해야 할 것이다. 때때로 오디션을 본 배우들 중 아무도 어떤 인물에 대한 연출가의 비전과 맞지 않을 때는 연출가가 그 역할을 재해석할 필요도 있다. 연출가는 오디션에서 탁월한 연기를 보여 준 배우에 의해 그 역할의 신선한 통찰을 얻을 수 있다. 매우 재능 있는 배우가 현재 작품에서는 어떤 역할에 적합하지 않을 수 있지만 연출가의 미래 프로젝트를 위해서 기억될 수도 있다. 창조적 과정의 다른 모든 부분처럼, 캐스팅도 이상과 현실 사이의 협상을 필요로 한다.

첫 번째 리허설에서 앙상블의 창조적 여행이 시작되는 분위기를 통해 어떠한 예감을 느낄 수 있다. 이것은 연출가가 프로젝트를 위한 톤을 설정하거나 개인적인 작업 과정을 설명할 수 있는 기회이다. 일반적으로, 모든 사람은 테이블 주위에 앉아서 노트를 한다. 연출가는 희곡에 대한 전체적인 해석에 대해서 충분히 얘기하고 각 역할이 더 큰 그림 속으로 어떻게 들어가야 하는지 말한다. 배우들이 대본을 통독하고, 처음으로 다른 동료배우들을 만나서 관계를 맺는 즐거움이 시작된다. 만약 연출가가 배우들과의 작업을 잘 이루었다면, 당장이라도 폭발할 것 같은 에너지와 손에 잡힐 듯한 잠재성을 느낄 수 있게 된다.

> " 친구야, 이것은 **마법**이 아니고 작업이야. "
>
> — 베르톨트 브레히트, 〈커튼(The Curtain)〉

리허설의 다음 단계에서 각 배우 그룹은 희곡의 보다 작은 단위별로 연습한다. 연출가는 각 장면을 희곡의 해석 범위 안에서 틀을 짓고 인물의 관계와 목적을 한정한다. 배우들은 자신의 배역에 대해서 질문을 가지게 되고 초반 연습은 자주 토론으로 진행된다. 비록 연출가가 그들이 원하는 것에 대한 매우 강한 개념을 가지고 회의에 들어올 수 있지만, 리허설은 탐색과 실험의 시간이다. 배우들이 의미를 구체화하는 신체적 행동을 탐색하면서 그들 대사의 의미를 찾고 최상의 읽기를 탐구하는 것은 보기에 흥미로울 뿐만 아니라 작품이 앞으로 나아가게 한다. 작품 연습 초반 상당한 시간 동안 연출가는 연기 코치 역할을 수행할 수도 있고, 배우들의 관계와 신체적 행동을 찾아내는 것을 돕거나, 그들의 앙상블이 작동할 수 있도록 하기 위해서 즉흥극을 창조할 수도 있다. 가장 훌륭한 연출가는 배우들이 창조적인 도약을 하고 새로운 개념을 시도할 수 있도록 용기를 북돋워 준다. 리허설은 매우 힘든 작업이지만, 그것은 또한 흥미로운 발견의 시간이며 대본에서 의미의 층위를 밝혀내는 시간이기도 하다.

결국 연출가가 최상의 **동작선**(blocking, 배우가 특정한 순간에 무대 위에서 움직이는 방법의 패턴)과 행동과 대사 읽기를 정할 때 실험은 끝나게 된다. 장면은 배우가 처음부터 끝까지, 중단 없이 희곡을 **런스루**(run-through)할 준비가 될 때까지 함께 배열되어 묶인다.

작품의 요소를 통합하기

연출가가 무대 위에서 모든 개념적 부분들이 서로 잘 맞는지를 알 첫 번째 기회는 **테크니컬 리허설**(technical rehearsal) 기간이다. 이 지점까지 비록 많은 연출가들이 **페이퍼 테크**(paper tech, 디자이너

▶ 연출가 아리안 므누슈킨이 태양극단에서 셰익스피어의 〈리처드 2세〉를 연습하면서 그녀의 배우들과 긴밀하게 작업하고 있다.

▲ 오리건 셰익스피어 페스티벌의 예술 감독 빌 라우치(Bill Rauch)가 기술 연습 시간 동안에 스태프들에게 말을 하고 있다. 지금은 공연을 할 때 컴퓨터가 조명과 사운드 디자인에서 매우 결정적인 역할을 한다.

및 스태프와 작품의 기술적 측면을 함께 자세하게 설명하는 시간)를 하지만, 기술 연습 전까지는 공연의 전체적인 비전이 연출가의 상상 속에 남아 있게 된다.

테크니컬 리허설은
연출가의 비전을
생생하게 볼 수 있는 순간이다.

이제 배우들과의 작업은 조명, 음향, 무대장치 전환, 그리고 연극의 기술적 요소를 포함하는 공연의 다른 요소들을 통합한 후에 이루어진다. 이 시간의 대부분은 연출가가 어떤 큐의 정확한 타이밍을 결정하는 데 쓰인다. 언제 음향 효과를 줄 것인가? 조명이 꺼지는 데 몇 초가 걸려야만 하는가? 연출가, 디자이너, 그리고 무대 감독은 선택에 대해서 협의하고, 연출가는 무엇이 텍스트, 연기, 그리고 무대 위의 세계를 뒷받침할 것인지에 대한 최종 결정을 내린다. 첫째로 모든 부분이 적절한 위치에 배치되고, 둘째로 타이밍이 결정되면 배우들과 크루들은 런스루를 할 수 있는 준비를 마치게 되는데, 그 기간 동안 연출가는 어떻게 해서든 조정될 필요가 있는 공연의 부분들에 대해서 관찰하고 노트를 하게 된다.

테크니컬 런스루는 연출가에게 공연을 위한 모든 요소가 함께 잘 작동하는지를 확인하고, 공연의 속도와 리듬을 테스트할 수 있는 기회를 준다. 작은 수정이라도 필요하면 디자이너들에게, 특별한 배우들에게, 또는 무대 감독과 진행 크루들에게 노트를 줄 수 있다. 테크니컬 드레스 리허설(technical dress rehearsal)은 공연 전 모든 요소가 제대로 작동하는지 확인하기 위한 마지막 단계인 드레스 리허설(dress rehearsal)을 하기에 앞서 배우들의 의상에 최종 수정이 필요한가를 확인하기 위해 조명 아래에서 의상을 확인할 수 있는 기회를 준다.

상업 연극에서 시연(previews)은 연출가에게 실제 관객 앞에서 공연을 해 볼 수 있는 기회를 준다. 연극은 본질적으로 배우와 관객의 상호작용이기 때문에 연극이 완전하게 감상될 수 있는 지점이 바로 시연이다. 연출가는 관객을 듣고 본다. 그들의 반응은 공연에서 수정이 필요한 부분을 연출가가 알 수 있게 한다. 한 장면의 속도가 너무 느리면 관객을 불편하게 할 수 있다. 만약 관객이 무대의 농담을 이해하지 못한다면 연출가는 이것을 분명하게 수정하거나 삭제해 버릴 수 있다. 특별하게 어려운 대사들은 관객이 이를 좀 더 쉽게 좇아갈 수 있게 하기 위해 천천히 느리게 전달해야 할 필요가 있다.

시연은 연출가에게
수정을 할 수 있는
최후의 기회를 제공한다.

큰 규모의 브로드웨이 공연은 막대한 자금 투자가 이루어지기 때문에 뉴욕에서 공연을 시작하기 전에 보통 수개월 동안 다른 지역에서 시범공연을 한다. 이 기간 동안 연출가는 대본을 다시 쓰는 것과 같은 급격한 변화를 판단할 수도 있다. 흔히 연출가의 작업은 오프닝 나이트(opening night)까지 지속되고, 첫 공연이 시작될 때 드디어 끝나게 된다. 연출가는 공연의 모든 요소에 관해 공연팀이 선택을 할 수 있도록 안내를 한다. 연출가는 무대 위에서 볼 수 없는 존재이지만, 공연의 모든 면은 연출가의 예술적 손길을 반영한다. 매일 저녁 배우와 크루들은 연출가가 그들과 함께 무대화한 공연을 재탄생시킨다.

개념 기반 연출기법

여러 연출가들은 잘 알려진 희곡에 대한 관습적인 해석에 도전함으로써 동시대 관객들에게 연극의 주제를 보다 잘 드러낼 수 있다고 믿고 있다. 그들은 연극의 시대나 장소 및 연기자들의 성별을 바꿀 수도 있으며, 음악이나 가면 또는 인형 등을 활용하기도 한다. 고정된 의미나 진실 또는 텍스트에 관한 가정의 의문을 제기하는 문학비평 운동인 **해체주의**(deconstruction)는 포스트모던 미학의 주요한 특징으로, 연출가들로 하여금 한때 특정 해석과 스타일에 제한된 것으로 여겨졌던 연극들에서 새로운 의미와 형식을 찾을 수 있게끔 했다.

리 브루어의 〈인형의 집(Dollhouse)〉(2003)은 입센의 원작 버전을 각색하여 여성 배역으로 큰 키의 배우를, 남성 배역으로는 약 120센티미터 키의 작은 배우를 출연시켰다. 그리고 무대의 소형 세트는 남성 캐릭터의 크기에 맞추어졌다(198쪽 사진 참조). 이는 연극의 메타포(은유)를 도치시켰다. 이 작품에서 여성이 남성의 정신을 장악하며 그들을 꼭두각시처럼 우롱한다. 독일인 연출가인 토마스 오스터마이어는 〈인형의 집〉의 최신 버전을 〈노라(Nora)〉라고 이름 붙였는데, 여기에서 노라가 토발드로부터 그저 달아난다는 내용을 각색하여 그를 총으로 쏴 버리는 것으로 연출하였다(198쪽 사진 참조). 오스터마이어는 동시대의 과도한 소비와 신용카드 부채가 입센의 연극에서 재정적 어려움을 겪고 있는 노라의 정신에 밀접하다고 생각했다. 이러한 **개념 기반 공연**(high-concept productions)은 새로운 읽기 방식을 조명함으로써 익히 알려진 작품들로부터 바로 우리 시대에 관한 이야기를 이끌어 낼 수 있다.

1960년대에는 폴란드 비평가인 얀 코트가 *Shakespeare, Our Contemporary*(1961년 작으로 1964년에 영문번역됨)를 출간함으로써 셰익스피어의 저작들을 새로운 맥락에 따라 조명하는 유행이 일었다. 이러한 관행은 계속되어 고전 및 현대 레퍼토리 모두에 해석이 추가되는 것으로 확대되어 왔다. 셰익스피어 세계에 대한 상상의 전환으로 잘 알려진 피터 브룩은 다른 이들로 하여금 원작과 고전 텍스트의 경계를 확장시켜 때때로 어떠한 형식적인 제약에서도 자유로워질 수 있도록 재해석의 문을 열어젖혔다. 유럽 극장은 고전 텍스트를 각색하는 오랜 전통을 가지고 있다. 베르톨트 브레히트는 셰익스피어의 〈코리올라누스(Coriolanus)〉와 소포클레스의 〈안티고네(Antigone)〉를 각색한 자신의 버전을 1960년대보다 훨씬 이전에 연출한 바 있다. 프랑스의 아리안 므누슈킨에서 독일의 페터 슈타인, 그리고 일본의 에이몬 미야모토에 이르는 여러 저명한 연출가들은 그들 자신만의 목적을 위한 희곡을 활용하는 것을 강화해 왔다.

유명한 희곡을 이렇게 차용하는 것은 해당 작품에 (연출가) 개인

의 인상을 강하게 남겼으며 해석의 가능성을 열어젖혔다. 네덜란드의 연출가인 이보 반 호프는 유진 오닐과 테네시 윌리엄스 그리고 릴리언 헬먼(Lillian Hellman)의 미국 고전 작품들을 개작하였다. 그의 공연 〈욕망이라는 이름의 전차〉(1998)는 그저 의자와 물이 찬 욕조만이 놓여 있는 무대가 특징적이었는데, 등장인물들은 극적 긴장의 순간에 이 욕조에 나체로 뛰어든다. 그는 이와 유사하게 2007년에 몰리에르의 〈인간혐오자〉에 대한 해체를 시도했는데, 동시대 설정의 극 중 캐릭터들은 위선적인 사회적 고상함으로 자신을 포장하는 대신, 음식 쟁탈전이나 비명 지르기 시합 등을 통해 그들의 비열한 면모를 드러낸다.

> **생각해보기**
>
> 연극 텍스트의 여러 요소(형식, 전통, 스타일, 언어) 중 반드시 존중되어야 하는 것이 있는가? 아니면 연출가는 아무 제약 없이 자유로이 특정 연극을 해석할 수 있어야 하는가?

기대감을 결말에서 전복시키는 작품들은 논쟁을 일으킬 수 있다. 작가 사무엘 베케트는 조앤 아칼레이티스(JoAnn Akalaitis, 1937년 생)가 번안한 〈엔드게임〉에 대해 반감을 표했다. 그는 아서 밀러가 자신의 작품인 〈시련〉의 일부를 사용한 엘리자베스 르콤트(Elizabeth LeCompte, 1944년 생)에게 반감을 가졌던 것과 마찬가지로 그녀의 콘셉트가 원작에 담긴 자신의 의도를 위반했다고 느꼈다. 이러한 갈등은 저자의 권리와 자유로운 해석이라는 연출가의 권리가 대립하게 되는 문제를 제기한다. 몇몇 반론에도 불구하고, 희곡에 대한 연출가의 전유는 국제적인 전위파, 아방가르드에서는 점차 규범화되어 가고 있다. 물론 그들은 극작가가 타계했거나 연출가의 콘셉트에 반대할 수 없을 경우 이를 보다 덜 문제시한다. 전통주의자들은 그러한 자유가 극작가의 작품이 지닌 존엄성을 훼손하는 것으로 작자의 의도는 존중받아야 한다고 생각한다. 다른 이들은 극작가의 진정한 의도를 알기란 불가능하며, 희곡 텍스트는 무대 위의 연기를 위한 사전 텍스트로서 연출가의 창조적 도약을 위한 발판이라고 주장하기도 한다.

문화상호주의

문화상호주의(interculturalism)는 많은 연출가들에게 영감을 불어

▶ 헨리크 입센의 희곡을 개념 기반 연극으로 개작한 연출가 리 브루어(Lee Breuer)의 〈인형의 집〉에서 노라의 키는 그녀의 남편인 토발트와 랭크 박사 위로 우뚝 치솟을 만큼 크다. 노라의 집과 내부의 소형 가구들은 남성들의 크기에만 맞도록 맞추어져 있다. 그녀의 귀여운 제스처와 주름진 드레스는 '성년으로서 어린이를 연기하는 노라'라는 브루어의 해석이 가미된 것이다.

▲ 연출가 토마스 오스터마이어(Thomas Ostermeier)의 〈노라〉는 상단 사진의 리 브루어의 〈인형의 집〉과 동일한 스토리의 현대판을 보여 준다. 이들을 제3장에 있는 입센의 〈인형의 집〉 원작과 비교해 보자. 각 이미지는 연출가의 콘셉트가 어떻게 구현되었는지를 보여 준다.

아리안 므누슈킨
문화상호적 탐구

주목할 만한 예술가

1964년에 공동으로 설립된 프랑스 극단인 태양극단은 오늘날 극단의 연출가이자 핵심적 예술인인 아리안 므누슈킨(Ariane Mnouchkine, 1939년 생)으로 잘 알려져 있다. 1981~1984년에 극단의 화려한 셰익스피어 연극들은 극적 아이디어와 주제에 관한 활발한 토론을 일으키며 문화상호주의에 기여하였다. 므누슈킨은 아시아의 연극 형식과 기타 양식화된 전통을 검토하고 가면이나 색감이 화려한 화장을 활용하거나, 심리학에 기초한 연기 기법으로부터 배우들을 멀리 두면서 일반적이지 않은 움직임을 활용하거나, 현실적 재현보다는 상징과 원형으로 가득 찬 연극을 창조한다. 〈리처드 2세〉(1981)는 일본의 가부키와 노의 심상과 기법을 반영하였다. 그리고 〈한여름 밤의 꿈〉(1968)에는 인도의 카타칼리를, 〈헨리 4세(Henry IV)〉(1984)에는 이러한 모든 형식을

로부터 얻은 모티프를 결합하였다. 에우리피데스가 쓴 〈아울리스의 이피게네이아(Iphigenia in Aulis)〉와 아이스킬로스의 〈오레스테이아(Oresteia)〉 3부작을 포함하는 네 편의 그리스 고대 연극 모음집인 〈아트리드가의 사람들(Les Atrides)〉(1990~1994)을 연출하기 위해 극단은 인도 카타칼리의 무드라스(mudras)와 아메리카 원주민 춤의 손동작으로부터 몸짓 언어를 창조했다. 장 자크 레메트레(Jean-Jacques Lemêtre)의 뮤지컬 반주는 세계 각지의 음악적 전통에서 얻은 모티프로 가득 차 있다. 므누슈킨은 공연의 전통을 되풀이하려 하지 않고 이를 자신만의 고유한 극적 표현 방식을 위한 발판으로 활용하였다.

므누슈킨의 연습 과정은 일반적이지 않다(195쪽 사진 참조). 연기자들은 시작부터 의상을 입고 연습하며 무언가를 더하거나 변형하거

나 특정 요소를 제거함으로써 캐릭터의 의상을 발전시키는 데 도움을 줄 수 있다. 배역의 최종 선정은 이러한 과정의 극히 후반부에 결정된다. 몇몇 배우들은 같은 배역을 시도해 보거나, 공동으로 그들 중 하나를 극 중에서 구체화하게 될 캐릭터로 창작할 수도 있다. 므누슈킨은 리허설 과정 동안 일반 배우들의 훈련을 위해 작업하며, 1년에 한두 번의 공개 연기 워크숍을 통해 새로운 극단원을 선발한다.

태양극단의 연극은 파리 외곽에서 탄약 공장을 개조해 만든 극단원들의 집(극장)으로 향하는 여정으로 시작되는 총체적인 극적 경험이다. 이 극장의 커다란 입구 홀에서 관객들은 해당 공연의 주제에 관한 책자를 읽거나 연기자들이 손수 만들어 파는 음식을 구매하게 된다. 므누슈킨은 극 시작과 휴식시간 그리고 끝부분에 관객들을 도우며 함께 대화한다.

넣어 그들의 연출 콘셉트에 다양한 문화 요소들을 자유롭게 혼합시킬 수 있게 하였다. 이와 함께, 해체주의와 문화상호주의는 잘 알려진 여러 연극들의 표현 가능성을 열어젖혔다. 므누슈킨이 연출한 〈아트리드가의 사람들〉은 아시아 전통에서 영감을 얻은 연기 스타일, 의상, 화장 및 악기, 리듬을 사용하였다. 이러한 지적인 차용은 모든 방향으로 퍼져 갔다. 에우리피데스의 〈바커스의 여인들(The Bacchae)〉을 재해석한 스즈키 타다시는 놀라운 극적 효과를 위해 느린 움직임과 조각 같은 자세를 사용하였다. 그리고 니나가와 유키오는 놀라운 가부키 버전으로 고대 그리스 비극과 셰익스피어 작품을 연출하였다. 싱가포르의 연출가 옹켕센은 서양 고전과 아시아 전통 연극 형식을 결합한 연극을 창조했다. 그는 자기 나라 밖 아시아 문화들로부터 영감을 얻어 1997년의 작품 〈리어〉에 일본의 노 연극과, 중국의 경극, 인도네시아의 실랏(silat) 및 타이 춤을 혼합시켰다. 이 연극의 연기자들은 각자 그들의 자국 언어로 이야기하며, 연극은 국제적인 디자이너팀에 의해 지원된다. 그의 작품은 아시아 간, 문화상호적인, 그리고 아시아 중심의 연극으로 묘사되어 왔다. 그리고 비평적인 찬사와 논쟁을 모두 가져왔다.

> 기술적인 연극 미학은
> 연출가들로 하여금 확립된 텍스트
> 너머의 무대 세계를 위한
> 새로운 가능성을 꿈꾸게 했다.

▲ 싱가포르에서 공연된 옹켕센의 〈리어〉는 가면, 의상, 음악 그리고 다양한 아시아 전통에서 비롯된 연기 스타일을 사용하며, 다국적 배우들이 공연한다.

기술적 연극 미학

새로운 기술은 텍스트를 혁신적으로 해석하고자 하는 연출가들을 도왔다. 연출가는 이제 비디오와 프로젝터, 필름 그리고 인터넷이

옹켕센(Ong Keng Sen, 1963년 생)은 싱가포르 시어터 웍스(Theatre Works)의 예술 감독이다. 그의 플라잉 서커스 프로젝트(Flying Circus Project)는 현대와 전통 아시아 예술의 관련성을 탐구한다. 중국계 싱가포르인으로 태어난 그는 아시아 국가들의 문화적 차이를 날카롭게 지각하고 있으며, 그의 작품은 아시아인으로 21세기를 살아간다는 것의 의미에 의문을 던진다. 그의 여러 연극은 세계를 순회하며 상연되었다.

당신의 작업에 대해 설명한다면?

나는 문화상호주의적인 관행 속에 나 자신을 자리 잡아 왔다. 나는 서양 연극에서 훈련받았지만 근본적으로 내 작품은 공연을 통해 여러 문화와 교섭해 왔다. 교섭가로서 내 역할 중 하나는 아시아 예술의 고전적인 전통과 상호작용하는 것이다. 나는 셰익스피어 개작과 재표현에 있어 아시아 형식의 전통적 거장들과 함께 일해 왔다. 또한 이러한 거장들의 시각으로 사회를 관찰해 왔다. 나는 다큐멘터리에서부터 리어와 오셀로 같은 전통적인 텍스트, 그리고 원작과 관계된 메타 텍스트에 이르기까지 다양한 연극과 관련된 일을 해 오고 있다.

우리는 노 또는 가부키를 이루는 전통 예술 형식을 연구하지만, 이들은 폐쇄적이고 배타적인 구조를 이루고 있다. 이러한 배타적 구조 밖에 있는 우리가 이러한 아시아 연극의 기념비적 구조에 도달하고 교섭하기 위해서는 어떻게 해야 할까. 비록 나는 아시아인이지만, 나 역시 이러한 전통들의 바깥에 있다. 나는 영어를 제1언어로 사용하고, 이는 자연스럽게 이러한 예술 형식으로부터 멀어지게 했다. 영어 사용자로서, 영어는 당신이 세상에 접근하고 이러한 형식들을 생각하는 방법이 되었다. 그러므로 당신은 자신의 마음을 반드시 식민 상태에서 독립시켜야만 한다. 일본인들은 그들만의 코드와 언어를 갖고 있기 때문에 나는 일본 관객들이 가부키를 이해하도록 돕는 일은 잘하지 못한다. 나는 이러한 전통들을 보존하고자 하는 이가 아니다. 내 역할은 이러한 예술 형식들을 일본 바깥의 다른 문화들과 연결시키고 그들을 대중적인 문화에 가깝게 만드는 것이다.

당신이 생각하는 것이 아시아 연극 전통의 미래인가?

일본에서 고전적인 형식들은 그들의 전통을 유지하고 있을 뿐 아니라 여전히 공연되고 있다. 그들은 그들만의 순수한 미학을 위하여 서양의 우리가 고전 음악을 공연하는 것과 같은 방식으로 공연하고 있다. 인터넷과 세컨드라이프, 가상현실과 현대적 매체에도 불구하고 이러한 고전적인 형식들은 기념비로서 남아 있다. 아시아의 전통은 쇠퇴하지 않고 활기찬 재발명이 계속되고 있으며, 이러한 전통을 따르는 이들은 젊은 관객에게 접근하고 도달하기 위한 길을 모색하고 있다. 10대 소녀들은 이제 가부키 연극의 젊은 스타들에게 매혹되며, 심지어 온나가타 역할을 연기하는 젊은 스타들에게도 빠져든다.

재발명을 어떻게 정의하는가?

재발명은 여러 다른 수준에 걸쳐 존재한다. 종종 이는 할리우드 영화 〈로미오와 줄리엣〉처럼 그저 새롭게 개정하는 것이기도 하다. 종종 이는 다른 형식의 대화를 삽입하는 것일 수도 있다. 예를 들어 재즈 반주 속에서 대화하는 인도네시아의 가믈란(Gamelan) 같은 것을 들 수 있다. 또한 콘셉트상의 재발명도 존재하는데 이는 의상이나 텍스트를 원작의 고전적 언어로부터 자유롭게 한다. 새로운 번안은 모두 재발명이다. 재발명에 대한 나의 이러한 관점에서, 내가 노 연극의 배우를 〈리어 왕〉에 접목시켰을 때, 나는 노라는 예술 형식에 새로운 창을 하나 마련해 줌과 동시에 셰익스피어 극과의 시너지를 일으킬 수 있었다. 그러나 이는 노 연극이 생존을 위해 현대 극장을 통해 활기를 되찾고자 원했기 때문은 아니다. 나는 이를 믿지 않는다. 순수하고 심미적인 고전 형식이 점해야 할 위치가 있고, 그러한 진정성을 고수해야 할 정당한 이유 또한 있기 때문이다. 일본에는 대중적인 재발명을 위한 공간과 해당 문화권이 아닌 우리 같은 이들에 의한 다른 종류의 재발명을 위한 공간이 모두 존재한다.

셰익스피어가 문화적으로 중립적이라는 당신의 주장을 설명해 줄 수 있나?

영국인이 아닌 그 누구라도 셰익스피어의 작품을 전유하여 그들 고유의 문화를 이야기할 수 있다. 셰익스피어는 무엇이든 접목할 수 있는 토대가 되었다. 이는 카타칼리 극이나 가부키 또는 노 연극으로는 불가능한 일이다. 노 연극에 관한 제아미의 글과 철학에 뿌리를 둔 그러한 원리들을 읽어 보면, 당신은 600년 된 이 텍스트로 무엇을 해야 할지 배우기 위해서 어린아이처럼 시작해야 할 필요성을 느끼게 될 것이다. 당신은 감히 이 텍스트로 연극을 해서는 안 된다. 셰익스피어는 이러한 규칙서와 훈련 방법으로 시작하지 않는다. 그렇기 때문에 그의 작품들은 여러 궤도를 따라 형성되며 원작 희곡은 당초의 경계를 넘나들며 불어나기도 했다. 어떤 이들은 셰익스피어의 원전이 신성 불가침적인 것이 아니라고 생각한다. 셰익스피어의 전통에는 내가 노 연극이나 가부키 및 카타칼리 등의 아시아 전통에서 느끼는 것과 같은 수문장이 없었다.

당신의 다큐드라마 〈연속체 : 킬링 필드 너머에〉에 대해 이야기해 줄 수 있나?

당신은 전통 예술이 속한 문화, 사회, 정치와의 관련성을 고려하지 않고서는 전통 예술을 이해할 수 없다. 〈연속체 : 킬링 필드 너머에(The Continuum: Beyond the Killing Fields)〉는 폴 포트 수용소에 4년간 투옥되어 있던 캄보디아인 댄서와 함께 만든 다큐멘터리 극이다. 내가 작업을 시작했을 때 그녀의 나이는 일흔이었고 지금은 여든이다. 폴 포트는 왕실에서 일했던 모든 고전 예술가들을 뿌리 뽑길 원했다. 이 작품은 고전 예술가란 이유로 박해받는 네 명의 예술가들을 조명한다. 작품은 증언과 구전된 역사 및 증언을 바탕으로 한 극으로 이루어져 있다. 예술가들은 그들 자신과 자신의 역할 이면에 있는 것들을 연기한다. 그들은 자신의 삶, 어떻게 그들의 삶이 국가적 상황과 교차되었는지를 조사하고 기록하기 위해 노력했다. 이 작품은 그들의 신체에 대한 다큐멘터리가 되었다. 또한 이는 예술가 공동체에 관한 인류학으로서, 우리는 이 렌즈를 통해 이러한 4년에 걸친 캄보디아의 사회상을 연구할 수 있었다.

아시아 혼성(Asian hybridity)은 무엇을 말하는가?

아시아의 맥락에서 전원은 사라졌다. 중국의 작은 도시들이 언젠가 뉴욕 정도의 크기와 복잡성을 갖게 될 것이라고 상상해 보라. 연장자들의 위치에서는 전통을 답습할 것이고 그동안 다른 예술가들은 미국과 유럽을 여행하며 그들의 유행과 아이디어를 들여올 것이다. 오늘날의 대중문화는 아이디어와 미학의 이동성 및 인터넷 정보의 신속한 활용으로 말미암아 확대되었다. 아시아의 보다 젊은 세대들은 이러한 모든 아이디어를 보고 있으며 이를 움켜잡아 그것과 재결합한다.

우리가 지난 10년간 경험해 온 세계화 이후에도 문화상호주의가 여전히 가능할까?

우리 세계는 아직 모두가 한데 뒤섞인 수프에 도달하지 않았다. 일본의 스즈키는 여전히 스타니슬랍스키의 배우 훈련법이나 그로토프스키와는 다른 시스템적 시각으로 신체를 바라본다. 그러나 이러한 모든 시스템은 젊은 배우들이 사용할 수 있게 되었다. 이들은 러시아나 폴란드 또는 일본의 시스템이 아니다. 이는 드라마투르그가 하는 작업과 같다. 세계 각지에는 상이한 스토리텔링 기법들이 존재하며, 어느 것을 배우느냐 하는 것은 당신의 선택에 달려 있다. 이러한 것들은 더 이상 특정 집단만의 문화적 자산이 아니다.

왜 계속해서 라이브(실시간) 연극을 하나?

연극은 기예(craft)에 관한 일이다. 이제 지역의 기예 보유자들을 찾아내기란 불가능한 일이다. 세상 천지가 IKEA 가구인 오늘날 기예는 가치가 있다. 연기는 단지 매일 밤 같은 연극을 반복해야 한다는 것만으로도 매우 전문화된 기예이다. 극장이 없다면 세계는 무언가 아주 중요한 것을 잃게 될 것이다. 이는 공동체를 생각하는 하나의 방법이다. 우리 모두를 한 건물에 몰아넣고 함께 감상하게끔 하는 것의 가치가 저평가되어선 안 된다. 내가 인터넷에서 영화를 보다 쉽게 클릭할 수 있다고 하더라도 연극은 여전히 가치가 있다. 극장은 여전히 우리로 하여금 우리 자신을 찾을 수 있게 해 주기 때문이다.

저자 인터뷰, 2011년 2월 7일 뉴욕.

엘리자베스 르콩트
기술로 창조하기

엘리자베스 르콩트(Elizabeth LeCompte, 1944년 생)는 뉴욕에 있는 그녀의 실험 극단인 우스터 그룹으로 가장 잘 알려져 있다. 그녀는 이 극단의 설립 멤버이자 연출가이다.

당신의 연출 콘셉트에서는 왜 기술이 그렇게 중요한 부분을 차지하나? 기술이 주는 무대 효과에 이끌린 것인가? 아니면 21세기 인간 존재에 관해 기술이 야기한 비평에 이끌린 것인가?
잘 모르겠다. 나는 그저 작업실에서 모든 종류의 기술을 사용하는 것을 좋아한다. 즐거움을 위해서다. 나는 사실적인 요소들을 해당 복사본 옆에 놓고 각각을 비교해 본다. 이는 배우들의 역량을 강화하는 한편 나로 하여금 30년 전의 연극에서는 불가능했던 세계를 상상하거나 오래된 텍스트에서 새로운 방식의 아이디어를 얻을 수 있게끔 해 준다.

배우들은 당신이 연극에서 사용하는 기술적인 요소들과 어울려 공연하기 위해 특정 기술을

필요로 하는가?
아니다. 그들은 우리가 함께 작업하려는 아이디어들을 선호하면 그뿐이다. 만일 그들이 기술적 요소가 좋지 않다는 의견을 사전에 말한 경우라면 이는 그들의 연기 능력을 방해할 것이다. 그들은 기술적 요소와 경쟁하지 않는다. 이는 그저 연기자들이 창조적으로 되게끔 하는 도구일 뿐이다.

파편화된 텍스트가 극작가와 문제를 일으키지는 않나? 그리고 당신의 작품에 대한 극작가들의 일부 반응에 대해 이야기해 줄 수 있나?
공연을 위한 텍스트들은 언제나 당대의 극단을 위해 편집되고 조형되었다. 나는 내가 하는 일 또한 그것이라고 생각한다. 이는 셰익스피어 시대부터 내려오는 전통이다. 텍스트를 파편화시킨다고 말하는 것은 실제로 우리가 하는 것보다 좀 더 과격한 표현이다. 때때로 우리는 희곡의 일부만을 극중극으로 공연한다. 텍스트는 파편화되지 않으며, 우리는 단지 텍스트의 단편을 사용할 뿐이다. 이러한 단편의 사용은 아서 밀러를 괴롭히기도 했는데, 그는 사람들이 단편 이면에 있는 더 많은 내용들을 모를 거라고 두려워했다. 하지만 내가 이야기를 나눈 극작가들(토니 쿠쉬너, 폴 오스터, 로물루스 리네)은 우리 작품에서 영감을 받았다.

출처 : 우스터 그룹 연출가, 엘리자베스 르콩트의 허락하에 게재함.

▼ 이 연극은 테네시 윌리엄스의 〈비외 카레(Vieux Carré)〉를 엘리자베스 르콩트가 연출하고 우스터 그룹이 공연한 것이다. 이 연극에는 르콩트의 상징인 기술적 요소들이 통합되어 있다.

라는 도구를 활용하여 무대 세계를 조작할 수 있다. 엘리자베스 르 콤트와 우스터 그룹은 숨은 의미를 폭로하고자 해체시킨 잘 알려진 희곡들에 대한 개념적 무대설치로 유명하다. 이러한 작품들은 종종 놀라운 결말을 위한 기술적 효과들을 활용하였다. 라신의 〈페드르〉에 대한 그들의 개작, 〈너에게, 버디(To you, the Birdie)〉(2002)는 변비에 걸린 페드라가 그녀의 하인으로부터 관장제를 받는 동안 남성 캐릭터들은 배드민턴 경기를 계속하고 비디오 스크린에서는 혹사당하는 육체를 보여 준다. 체호프의 〈세 자매〉(1991)에 기초한 〈위하여!(Brace Up!)〉에서는 라이브 연기자들이 무대에서 사라진 뒤 무대 곁에 있는 비디오 모니터에 나타난다. 배우들은 무대

생각해보기

극작가가 한 작품의 특정한 해석만을 고수하는 것은 진부한 상투적 표현을 만들 위험을 안고 있는가?

위와 주무대 뒤 마이크로폰을 교차하며 대화한다. 비디오 단편에는 한 배우의 할머니가 등장하여 극 중 나이 많은 할머니 보모 역할의 대사를 시도해 보는 장면이나, 은제품들이 계속 떨어지는 장면, 또

테크놀로지 | 생각하기

빌더즈 어소시에이션 - (어떤 장소에서) 벗어남을 공연하기

빌더즈 어소시에이션(The Builders Association)은 일상생활로의 기술의 침투와 변형을 기술적 극작품(techno-theatrical pieces)의 주제로 삼고 있다. 마리안 윔즈(Marianne Weems)가 연출한 2003년 작품인 〈알라딘(Alladeen)〉은 웹 프로젝트와 아리 자이디(Ali Zaidi)가 연출한 뮤직 비디오를 결합하였으며, 오늘날의 글로벌 테크놀로지에서 발생되는 철학적인 문제들을 탐구했다. 이 작품은 인도 벵갈루루의 국제콜센터에서 미국 회사와 직원들을 돕기 위해 교육받고 있는 인도인 남성과 여성을 보여 준다. 그들은 미국

식 발음과 문화를 배움으로써 미국에 적을 두고 있는 척할 수 있게 된다. 이 노동자들은 교육과정의 일부로서 시트콤 〈프렌즈(Friends)〉의 한 에피소드를 감상하며, 그들의 얼굴은 비디오 프로젝터 투사를 통해 〈프렌즈〉의 에피소드 속 캐릭터들로 변하게 된다. 발리우드(인도영화계) 스타일의 영화에 기초한 잇단 비디오 환상은 이 노동자들의 미래에 대한 희망을 묘사한다. 인도 현지 작품인 〈아반티 : 탈공업화의 유령 이야기(Avanti: A Postindustrial Ghost Story)〉(2003~2005)는 인디애나의 버려진 스튜드베이커(Studebaker)

공장에서 상연되었으며, 스튜드베이커 파산 당시의 실직과 공업화의 실패에 관해 이야기하기 위해 움직이는 스크린상에 이미지와 비디오를 투사하였다. 2007년 작인 〈연달아 이어지는 도시(Continuous City)〉는 개인적인 인간관계가 기술과 사회적 네트워킹에 의해 조정될 때 발생하는 혼란을 살펴본다. 빌더즈 어소시에이션 같은 그룹들은 기술 그 자체에 대해 언급하고 우리의 현재 경험과 문제에 대해 이야기하는 공연을 만들고 있다.

▼ 빌더즈 어소시에이션의 작품인 〈연달아 이어지는 도시〉에는 거대한 비디오 스크린이 등장하여 무대 위의 인간 존재를 위축되어 보이게 하며, 네트워크로 연결된 세계에 살아가는 우리로 하여금 우리의 본질적 인간성을 주장할 필요를 깨닫게 한다.

는 케네스 브래너(Kenneth Branagh)의 영화 〈헨리 5세(Henry V)〉의 클립을 보여 주는 장면 등이 포함되어 있다. 극 중 캐릭터인 솔리오니가 말을 하려고 할 때면 시끄러운 소리와 함께 고질라의 이미지가 나타난다. 이러한 효과는 분열된 현실에서 보이는 것들을 나타내는 현실의 콜라주이며, 전기적으로 증폭된 이미지와 소리이다.

몇몇 극단과 독립 예술가들은 필름, 비디오, 컴퓨터, 하이테크 사운드, 그리고 기타 디지털 미디어를 극장의 라이브 공연과 활발하게 통합함으로써 그들의 작업을 구상하고 있다. 이를 통해 그들은 새로운 혼합-미디어의 기술적 연극 미학을 창조한다. 필름, 비디오, 그리고 디지털 사운드는 관객들의 감각을 격렬히 자극하여 몽타주 효과를 일으킬 수 있다. 이러한 매체는 장소의 급진적인 전환을 가능하게 해 주며, 작품의 페이스와 동적 감각을 바꿀 수 있다. 이들은 선형적인 무대 화법을 탈피하게 해 주며, 관객들로 하여금 캐릭터의 내적 삶에 대한 인식뿐 아니라 바깥의 환경 또는 먼 사건들의 연관성도 제시해 줄 수 있다.

로베르 르파주는 퀘벡에 있는 그의 극단인 엑스마키나(Ex Machina)를 통해 영화와 극적 감각을 결합한 작품을 선보였다. 〈햄릿〉을 다른 형식으로 번안한 〈엘시노어(Elsinore)〉(1996)라는 작품에서 르파주는 모든 배역을 홀로 연기한다. 그는 실시간 비디오 이미지상의 자기 자신 또는 음성변조기로 왜곡시킨 자신의 목소리와 대화한다. 연극은 회전하며 새로운 장면과 비디오를 보여 주는 판막을 통해 관객을 어리둥절하게 만든다. 적외선 열 감지 카메라는 관객들로 하여금 성의 담장 너머를 엿볼 수 있게 해 준다. 마지막 대결은 독 묻은 검의 꼭대기에 위치한 비디오카메라에서 투사된다. 보다 최근에 르파주는 그의 무대 마술로 뉴욕의 메트로폴리탄 오페라의 작품들에 다시 활기를 불어넣어 달라는 요청을 받았다. 이러한 작품에는 바그너의 〈지크프리트(Siegfried)〉(2011)의 3D 버전도 포함되어 있다.

> 기술적인 연극 미학은 우리 일상의
> 존재에 **기술**이 침투하여 시공에 대한
> 우리 **생각**과 우리가 서로를 **연결**하는 방법을
> 변화시키는 방식을 **반영**한다.

연기 교사로서의 연출가

종종 연출가의 상상은 매우 특수해서 그것을 구현하기 위한 특별한 연기 스타일이 필요하며, 연출가는 그들의 연출 개념을 실행하기 위하여 특별한 방법론으로 배우들을 훈련시키고 있다. 가장 기초적이긴 하지만 19세기 초에 괴테가 이러한 작업을 했다고 할 수 있는데 그는 배우들에게 그만의 방식으로 규칙을 적용하였다. 이후에 연출가들은 자신이 이상적으로 생각하는 배우를 양성하기 위하여 세련된 훈련 체계를 발전시켰다. 제7장에서 다룬 배우 훈련에 대한 많은 접근법들은 연출가들이 만들어 놓은 것이다. 아마 이러한 방식으로 일한 최초의 연출가는 스타니슬랍스키라고 할 수 있다. 스타니슬랍스키는 안톤 체호프의 희곡을 연출할 때 부딪혔던 문제들을 해결하면서 그 당시 배우들이 체호프의 작품이 요구하는 심리적 사실주의를 만들어 낼 준비가 되어 있지 않다는 것을 깨닫게 되었다. 스타니슬랍스키는 그의 '실험실'에서 모스크바 예술 극장의 배우들을 그 유명한 시스템으로 훈련하였다. 그의 작품들에 나타나는 자연주의 연기 스타일은 스타니슬랍스키 연출 작업의 특징이 되었다.

스타니슬랍스키의 제자이자 스타 배우 중 한 사람인 브세볼로드 메이어홀드는 연극에 대하여 스타니슬랍스키와는 다른 견해를 가지고 있었다. 반사실주의 운동에 영향을 받은 메이어홀드는 러시아 구성주의 화가들에게서 영감을 받은 무대 미술을 통합시킬 고도로 정형화된 연출 예술을 마음속에 그리고 있었다. 그가 개발한 생체역학(biomechanics) 훈련은 배우를 무대에 적합한 효율적인 작업자로 만들고, 몸의 움직임과 리듬을 최대한 이용하며, 배우의 모든 것을 통합하여 연출가의 작품 콘셉트에 맞도록 하기 위하여 고안되었다. 그의 연출 작업은 활기찬 신체적 표현이 주인 연기 스타일을 특징적으로 보여 준다.

예지 그로토프스키(Jerzy Grotowski, 1933~1999)의 가난한 연극(Poor Theatre)은 공간상에 존재하는 배우에 최우선 순위를 두었다. 그로토프스키는 조형술(plastiques)이라고 불리는 극도로 고통스러운 연습을 통하여 배우를 한계에 부딪히게 하는 신체 훈련을 개발하였다. 그로토프스키와 훈련을 함께한다는 것은 신체와 영혼을 모두 시험하는 것이었지만 그의 작품을 하려면 반드시 필요한 일이었으며 배우들에게 굉장한 요구로 작용하였다. 스즈키 타다시는 자신의 고도로 양식화된 연출 스타일에 대한 도전을 충족시키기 위하여 배우들이 온전하게 몸을 사용하고 목소리를 내도록 도와주는 발구르기(foot stomping) 기술을 발전시켰다. 앤 보가트(Anne Bogart, 1951년 생)는 스즈키 방법론과 뷰포인트를 함께 사용하고 있다. 뷰포인트는 SITI(Saratoga International Theatre Institute) 배우들을 훈

일본 연출가인 스즈키 타다시(Suzuki Tadashi, 1939년 생)는 소포클레스의 〈오이디푸스 왕〉(2002), 유리피데스의 〈트로이 여인들(Trojan Women)〉(1974)과 〈바커스의 여인들〉(1978)과 같은 서양 고전의 힘 있는 연출로 국제적인 명성을 얻었다. 스즈키 극단(Suzuki Company of Toga, SCOT)의 배우들은 무대에서 정지 상태에도 관객의 눈과 마음을 고정시키는 강렬함을 보여 준다. 스즈키의 연극은 현대 사회와 현대 연극에 만연한 기계 에너지(machine energy)와 대조되는 유기적인 '동물 에너지(animal energy)'에 의해 동력이 제공된다.

스즈키 배우 훈련 체계는 그가 연출로 입문했을 무렵 일본 연극을 지배했던 사실주의 신게키(shingeki) 스타일에 대한 대안으로 개발

되었다. 그의 훈련 체계는 신체적으로 힘들다. 강력한 발 구르기와 다양한 방식의 걷기를 포함하는 일련의 훈련을 통하여 배우들은 그들의 발이 어떻게 바닥과 연결되는지 의식하게 된다. 그들은 신체 내부에 깃든 감수성을 발견하고 고전을 연기하는 데 필요한 호흡과 극적인 표현을 도와줄 강한 기초를 형성한다. 비록 많은 비평가들이 노와 가부키를 연상시키는 특별히 일본적인 표현 스타일을 발견하지만, 스즈키는 그의 훈련이 우리 몸이 잃어버린 전체성을 회복할 수 있는 보편적 연극을 창조하기 위하여 이들 두 전통 예술 형식의 장점들을 희석하였다고 생각한다.

스즈키는 일본 전통 이에모토(iemoto) 가문의 교사와 제자 관계 시스템을 빌어 왔다. 그는 선생 혹은 주교사(master teacher)의 역할을 맡고 엄한 감독 선생과 정신적 안내자 역할을 모두 한다. 스즈키는 훈련 과정 중에 전제 군주와 같은 존재이고 훈련을 받는 동안 모든 극단의 단원들은 공동체 의식과 공연 미학을 단단히 다지는 데 열정적으로 참여한다. 배우들은 연습실을 청소하는 것에서부터 행정적인 일을 처리하는 것까지 극단을 운영하는 모든 면에 있어서 매

우 적극적이다. 기술 파트의 스태프들은 신체 훈련 과정에 참여함으로써 배우의 작업과 연결되어 있다.

극단의 단원들은 해외 순회 공연이 없을 때 1년의 몇 달씩 함께 모여 살면서 작업을 한다. 일부 배우들에게 스즈키가 요구하는 방식의 극단에 대한 완전한 신체적, 정서적, 개인적 헌신은 어려운 일이지만 많은 스즈키 배우들은 수년 동안 그들의 삶을 그의 작업에 바쳤다. 여배우 시라이시 카요코(Shiraishi Kayoko, 1941년 생)의 클리템네스트라와 아가베 역할 연기는 스즈키의 연극적 상상의 좋은 예가 된다. 시라이시의 신체와 목소리 조절과 무대 위에서의 존재감은 그녀의 헌신에 대한 보상이라고 할 수 있다.

스즈키는 건축가인 이소자키 아라타(Isozaki Arata)와 긴밀히 작업하여 전통 일본 극장과 고대 그리스와 영국 엘리자베스 시대의 극장이 보여 주는 공간적 우수성을 잘 조화시킨 야외 극장 공간을 만들어 내었다. 일본 전역에 이러한 극장을 지음으로써 스즈키와 이소자키는 일본의 도쿄 중심적인 연극계를 탈피하여 관객과 퍼포먼스의 연결을 새롭게 하는 데 공헌하였다.

스즈키는 전 세계적으로 그의 배우 훈련 체계를 보급하고, 세계적인 연극 예술가와 교류하고, 일본에서의 첫 번째 국제연극제가 된 토가 연극제를 개최함으로써 연극의 문화상호주의를 강화하는 데 일조하고 있다.

◀ 스즈키 타다시가 연출한 유리피데스의 〈엘렉트라(Electra)〉에서 엘렉트라 역을 맡은 여배우 사이토 유키코(Saito Yukiko)는 스즈키의 신체 연기 훈련을 구현한다. 사진에서 사이토가 보여 주는 것과 같이 스즈키 신체 훈련은 발이 바닥에 뿌리를 내리는 듯한 자세를 통하여 몸 전체의 에너지를 생성한다. 사진의 배우들은 뉴욕의 재팬 소사이어티(Japan Society)에서 공연한 SCOT 단원들이다.

련하여 그들의 몸이 환경에 적응하고 공간에서 에너지를 분출할 수 있도록 만들어진 훈련 방법론이다. 보가트는 배우들이 함께 공유하고 있는 기술적인 표현 양식은 진정한 앙상블을 생성하고 자발적이고 신속하게 몸으로 상상하여 만들어 내는 작업을 가능하게 한다고 믿는다. 이 연출가들의 경우는 배우를 위한 진지한 훈련 시스템을 개발한 예 가운데 아주 극소수라고 할 수 있다. 여기에 언급된 각각의 연기 방법론은 배우 훈련에 지대한 영향을 끼쳤지만 그것은 모두 연출가들이 그들의 연출적 상상을 충분히 실현시켜 줄 배우들로 이루어진 결속력 있는 극단을 만들고자 하였던 연출가들에 의해 영감을 받았다.

협업 예술가로서의 연출가와 배우

미학과 연기술을 공유한 극단들을 이끌고 있는 몇몇 연출가들은 창조 과정을 조정하는 힘 있는 연출가와 배우의 전통적 상하관계를 불편하게 느낀다. 그들은 협업관계를 더 선호한다. 이러한 협업관계가 성공하기 위해서는 전체 팀원들이 과정과 결과물에 대한 공통의 목표와 기대치를 설정하여야 한다. 앙상블 팀은 반드시 공통의 예술적 표현 양식과 방법론을 가져야 한다. 공연을 하기 위하여 함께 동등하게 작업하는 이미지는 매우 매력적이지만 종종 협업 과정에서 누군가는 공연을 마무리하는 데 필요한 선택을 하기 위하여 리더로서 혹은 연출가로서 앞장서야 하는 경우가 발생한다. 많은 단체들이 동등한 역할을 수행하려고 노력하지만, 리더가 없는 상태에서 완성도 있는 공연을 만드는 것은 거의 불가능하다. 사이먼 맥버니(Simon McBurney, 1957년 생)와 같은 몇몇 연출가들은 그들이 직접 자신의 작품에 배우로 출연하기도 하고 오랜 리허설 과정 중에 배우들에게 자유로운 지휘권을 주지만 예술적 최종 결정권은 그

에게 있다.

1960년대의 이러한 협업을 바탕으로 한 공동 그룹은 연기에 있어서도 특별한 신체적인 접근법을 취하며 연출가들은 종종 극단의 연기 교사 역할을 한다. 물론 리허설 과정이 좀 더 개방되어 있고 공동체적 성향을 띠기는 하지만 이러한 협업 앙상블 체제에서 결국에는 연출가가 최종 텍스트를 정하고, 무대의 형태를 정하고, 디자인 요소를 선택하고 음향과 조명 큐를 맞추기 위해 나선다.

팀원들의 **협업**을 바탕으로 하는 단체는 단원들이 **특별한** 희곡에 내재된 연극적 가치를 **탐구**하거나 어떠한 주제를 즉흥적으로 구성하면서 희곡의 **각색본**이나 오리지널 **공연** 텍스트를 리허설을 통해 창조한다.

인도네시아 자카르타의 만디리 극장(Téater Mandiri)의 설립자인 연출가 푸투 위자야(Putu Wijaya, 1944년 생)는 발리인들의 데사(desa), 칼라(kala), 파트라(patra)에 대한 관점을 적용하여 모든 공연이 시간, 장소, 분위기에 따라 달라진다고 믿고 있다. 푸투는 형식적으로 작품의 몇몇 부분만을 구성하는 대신에 훈련을 통하여 배우들이 서로서로 반응하는 것에 집중한다. 그림자극, 커다란 음악소리 등을 포함하는 그의 매우 추상적인 공연에는 항상 새로운 아이디어와 즉흥을 위한 여지가 있어 심지어 연습을 하지 않은 배우가 뛰어들어 역할을 맡기도 한다. 음향과 조명 조정자들은 어떤 날 밤에 배우가 어떻게 공연하느냐에 따라 예술적 요소를 조절할 수 있는 특권을 갖는다. 푸투 또한 자신의 작품에서 역할을 맡고 공연이 진행되는 동안 배우들이 보다 자발적으로 연결되기 위해 도전하도록 공연 요소들을 조절한다.

사이몬 맥버니
협업 작업

명석하고 독특한 영국 연출가인 사이몬 맥버니(Simon McBurney, 1957년 생)가 극단에서 하는 모든 작품에는 그의 예리한 지성과 강한 시각적 이미지와 대가다운 신체적 연기의 특징을 가진 스타일이 드러난다. 공식적으로 테아트르 드 콩플리시테(Théâtre de Complicité)라고 알려진 이 극단은 1983년 파리에서 네 명의 배우에 의해 창단되었다. 이 배우들은 자크 르콕과 필립 가울리에(Philippe Gaulier, 1943년 생)에게 마임을 포함한 신체 훈련을 받았다. 그들은 지금까지 계속해서 국제적 명성을 떨치고 있는 이 영국의 새 극단에 프랑스에서 실현되고 있는 새로운 협업 방식을 도입하였다. 콩플리시테는 전 세계로부터 온 수많은 배우,

연출가, 그리고 디자이너와 함께 협업한다. 극단의 작업이 진화해 감에 따라 콩플리시테에서 제작된 작품의 가장 중요한 요소는 바로 기술과 예술적 언어를 공유함으로써 형성되는 앙상블의 중요 요소를 유지하는 것이다. 최근에 공연된 작품들도 세련된 무대 기술과 신체적 표현을 혼합하는 양상을 보이고 있다.

콩플리시테의 작업은 하나의 주제적 아이디어나 오랜 기간의 연구 조사와 개발을 통해 구성된 텍스트로부터 시작된다. 〈기억(Mnemonic)〉(1999)이라는 작품은 알프스에서 발견된 5,000년 된 사체의 발견에 관한 이야기에서 영감을 받아 멤버들이 이 이야기에 대하여 함께 공유하고 있는 기억들을 바

탕으로 만들어졌다. 〈기억〉에서 맥버니는 또한 주요한 역할을 연기하였다. 〈시간의 소음(The Noise of Time)〉(2000)에서는 드미트리 쇼스타코비치(Dmitri Shostakovich)의 생애와 작품을 탐구하는 소리와 이미지를 사용하였으며, 〈코끼리 사라지다(The Elephant Vanishes)〉(2004)는 동시대 일본 작가인 무라카미 하루키(Murakami Haruki)의 세 편의 단편소설을 기초로 하고 있다. 맥버니는 또한 토니 상 6개 부문에 이름을 올린 이오네스코의 〈의자들(The Chairs)〉(1998)과 같은 작품 제작을 통하여 보다 전통적인 텍스트도 연출할 수 있는 능력을 보여 주었다. 맥버니의 매 작품은 예상치 못한 방식으로 관객을 놀라게 하

며 연극 전문가들은 그가 다음으로 펼칠 상상의 나래에 함께 타고 날아오르기를 기대하고 있다.

콩플리시테 공연의 진화에 있어 단일한 방법은 사용되지 않는다. 콩플리시테 접근 방식의 특징은 공연 자료가 누구에게나 공개되어 있어 팀원들이 자유롭게 아이디어를 내고 이것이 연구 조사, 즉흥, 토론, 그리고 예술적 아이디어 교환으로 연결된다는 것이다. 이 단체는 때로는 리허설 공간을 비디오, 이미지, 옷가지, 소품들로 채워서 그것이 배우들에게 영감을 주고 나중에는 즉흥적 연기에 통합될 수

도 있다. 긴 리허설 기간은 결과물이 없는 헛수고로 끝날 수도 있지만 그렇지 않은 경우에는 오직 협업을 통한 실험을 통해서만 나올 수 있는 기대하지 못한 매력적인 연극적 이미지를 만들어 낸다. 그들의 작업은 시작하는 전제부터 상당히 지적인 경우도 있다. 〈사라진 숫자(A Disappearing Number)〉(2008)는 대립되는 두 문화 출신의 수학자의 마음을 탐구함으로써 수학이라는 은유를 통하여 동양과 서양 사이의 문화적 긴장을 다룬다. 맥버니는 인도의 수학자인 스리니바사 라마누잔(Srinivasa Ramanujan, 1887~1920)에 대한 조사를 위

해 인도 여행을 하기도 했다.

협업 과정을 리드하는 연출가로서 맥버니는 매 작품의 출발점을 선택하고, 작업을 이끌어 감으로써 협업 과정에 계속해서 새로운 통찰력을 불어넣고 공연을 어떻게 올릴 것인가에 대한 마지막 결정을 내린다. 리허설 동안에는 상상력이 자유롭게 지배할 수 있도록 어린이 놀이의 감정을 유지하며, 공연자들이 역동적인 발견을 할 수 있게 밀어붙인다. 반면에 맥버니는 팀원들에게 그들의 긴 리허설이 매력 있는 작품을 생산하는 연극적 탐험이 될 것이라는 확신을 주어야만 한다.

작가로서의 연출가

WHAT 연출가-작가란 무엇인가?

공연에 대한 아이디어가 작가가 아닌 연출가에게서 나올 때 그 연출가를 **작가주의 연출가**(auteur)라고 부른다. 프랑스에서 그 용어는 작가뿐만 아니라 콘셉트를 처음 생각해 낸 사람을 일컫는다. 작가주의 연출이라는 용어는 시작부터 최종 구현, 즉 대본부터 완성

된 영화까지 작품의 모든 면을 만들어 내고 조정하는 영화감독에게 처음으로 적용되었다. 무대 연출가도 전체 과정을 같은 방식으로 생각할 수 있다. 최초의 아이디어가 작가가 아닌 그들의 상상력에서 나와서 그들의 개인적 관점을 반영하는 작품을 만들 수 있다.

▲ 불어, 영어, 표준 중국어로 공연된 로베르 르파주의 〈푸른 용(The Blue Dragon)〉은 아시아와 서구적 가치 사이의 충돌을 그리고 양쪽 가치의 위선을 폭로하고 있다. 르파주의 작품은 독창적인 특수 효과와 놀랄 만큼 아름다운 디자인으로 유명하다.

연출가-작가는 무대에서 일어날 수 있는 모든 것을 다 기록하는 **퍼포먼스 텍스트**(performance text)를 만든다. 퍼포먼스 텍스트는 연출 콘셉트의 일부로서 탄생하고 다른 사람들에게 쉽게 건네질 수 없다. 왜냐하면 텍스트와 그것의 무대화가 하나의 전체로서 뚜렷한 개인적 관점을 표현하기 때문이다. 이러한 종류의 작업은 매우 개인적이기 때문에 이 연출가들이 극단을 소유하고 거기에서 예술적 이상을 완벽하게 통제하게 되는 것은 드문 일이 아니다.

연출가-작가는 작품의 모든 측면에
더 많은 통제와 권위를 행사하며, 공연은 완전하고
개인적인 이상의 실현이다.

연출가-작가 시스템의 발전은 자연스런 과정을 밟았다. 아이디어를 기반으로 탄생한 개념 기반 작품이 수용되면서 연출가의 작품이 드라마의 형식과 내용에 관해 널리 퍼져 있는 가정에 근거하여 만들어지는 것으로부터 자유로워졌다. 연출가 자신의 목적을 위하여 희곡을 각색하는 것을 자유롭게 실행하자 연출가는 단박에 텍스트 창조자가 되었다. 사실상 많은 개념 기반 연출가들이 또한 연출가-작가로서 작업한다. 로베르 르파주(Robert Lepage), 사이먼 맥버니, 이보 반 호프(Ivo Van Hove)와 같은 연출가들은 전통적인 희곡 텍스트와 작가 겸 연출가로서 만들어 내는 작품 사이를 오간다. 리처드 포먼(Richard Foreman, 1937년 생)은 초기의 이러한 연출가-작가-극작가 유형의 대표주자이다. 포먼은 뉴욕에 있는 자신의 존재론적 히스테리적 극단(Ontological-Hysteric Theatre)을 위하여 작품을 썼다. 그의 기발한 텍스트와 공연은 그의 독특하고 개인적인 이상을 재현하고 있다. 그는 요즘 영화에 더 초점을 맞추어 작업하고 있다. 리 부르어 또한 연출가-작가라고 할 수 있다. 부르어는 〈리어〉(1991)와 같은 전통적인 작품을 완전히 새롭게 한다기보다 미국 남부로 공간을 이동시키고 남녀 역할을 바꾼다든지, 그리스 비극 〈콜로누스의 오이디푸스(Oedipus at Colonus)〉(1984)를 가스펠 뮤지컬로 만들며, 이와 같은 유형의 개인적 탐구를 협업 극단인 마부 마인스(Mabou Mines)를 위해 써 온 작품들에서 시도하고 있다.

최근에 연출가-작가 시스템은 국제적인 아방가르드의 눈에 띄는 현상이 되었다. 오늘날 어느 주요 국제 페스티벌에서도 대부분의 작품들은 연출가가 작가 혹은 각색자로서 만든 것들이다. 우리

◀ 무용 연극인 〈쾌락의 정원〉은 히에로니무스 보쉬의 그림에서 영감을 받아 마사 클라크가 고안하고 연출하였다. 스토리와 이미지는 무용수의 신체 자세와 몸짓에서 만들어졌다.

는 더 이상 새로운 〈햄릿〉 혹은 〈오이디푸스 왕〉을 본다고 말하기보다는 새로운 르파주, 맥버니, 반 호프, 오스터마이어의 작품을 본다고 말해야 할 것이다.

이러한 종류의 작품은 대중에게는 지적으로 어렵게 느껴질 수도 있지만, 메리 짐머만(Mary Zimmerman, 1960년 생)은 연출가-작가가 보다 일반 관객에게 가까이 갈 수 있는 작품을 만들 수 있다는 것을 보여 주었다. 그녀가 각색한 오비드(Ovid)의 〈변신(Metamorphosis)〉(2002)은 그리스 신화에 기초하고 있으며 배우들과의 협업을 통하여 만들어졌다. 〈변신〉은 브로드웨이에서 2년여간 공연되었으며 짐머만은 이 작품으로 토니 상 연출 부문을 수상하였다.

연출가-작가의 작업을 자신의 작품을 선택하여 연출하는 극작가와 혼동해서는 안 된다. 더글러스 터너 워드(Douglas Turner Ward, 1930년 생), 데이비드 마멧(David Mamet, 1947년 생), 아이린 포네스(Irene Fornes, 1930년 생), 조지 올페(George C. Wolfe, 1954년 생), 샘 셰퍼드(Sam Shepard, 1943년 생)와 같은 극작가들은 자신의 희곡을 연출하는 탁월한 미국 극작가들이다. 연출가-작가와는 다르게 이 극작가들은 특수한 개인적 연출 콘셉트에 특별히

묶여 있지 않고 다른 사람들도 연출할 수 있는 작품을 쓰고 있다.

대안적 시작

연출가가 연극 작품을 위해 희곡이 아닌 다른 자료로부터 영감을 찾을 때 그들의 창의적 여정은 다양한 방식으로 전개된다. 연출가는 시, 소설, 일기, 역사적 기록물 등 본래 무대화를 위하여 쓰이지 않는 자료들을 모아 극적 효과를 위하여 텍스트를 콜라주로 만든다. 그들은 원본 텍스트를 창작하거나 팀원들과 함께 만들기도 하고 비문학적인 측면(제6장)에서 텍스트를 만들어 대안적 형식의 퍼포먼스 텍스트를 창조한다.

연출가는 또한 텍스트적 요소를 갖지 않는 공연을 만들 수도 있다. 그들의 상상은 이미지, 소리, 움직임, 춤, 음악, 무대 기술, 혹은 다른 연극적 요소로부터 나오기도 한다. 이러한 종류의 몇몇 작품들은 전통적인 연극 경험과는 유사성이 거의 없으며 춤, 록 콘서트, 음악, 비디오, 오페라, 마임, 시각 예술이 연극과 혼합된 하이브리드 형식으로 나타나기도 한다. 대안적 형식은 언제나 퍼포먼스를 고안하는 새로운 방식을 요구한다.

많은 연출가들은 다른 예술 장르에서 활동하다가 연극에 입문하며 이러한 예술적 경향은 그들이 작품을 만드는 방식에 반영된다. 안무가 겸 연출가인 마사 클라크와 피나 보쉬는 춤, 대화, 연극적 텍스트와 음악 혹은 비연극적 텍스트와 음악을 함께 사용한 놀라운 무대 디자인 등을 함께 섞은 무용 연극을 만들었다. 1984년에 초연된 마사 클라크의 〈쾌락의 정원(Garden of Earthly Delights)〉은 2008년에 재공연되었는데 그녀는 히에로니무스 보쉬(Hieronymus Bosch, 1450~1516)의 그림을 중심 텍스트로 사용하여 그림으로부터 상상되는 이야기들을 마임과 무용을 통하여 생생하게 만들었다. 무용적 표현 어휘와 연극적 요소를 사용하는 이 작품을 단일한 장르로 구분하는 것은 어려운 일이다. 연극은 극작, 디자인, 회화, 조각, 연기, 마임, 춤, 음악, 그리고 다른 매체를 포함하는 광범위한 것이고 각각의 장르는 퍼포먼스 텍스트 창조를 위한 시작점을 제공한다. 연출가가 각색자, 작가, 디자이너 혹은 협업가 등 어떤 작업으로부터 시작하였건 이들 하이브리드 작품 제작은 다른 대안적 과정을 따르기 마련이다.

디자이너로서의 연출가

몇몇 연출가들은 자신의 창조 방식을 지배하고 최종적으로 작품을 만들어 내는 디자인팀과의 작업 방식을 결정할 만큼 그들만의 강력한 디자인 미학을 갖고 연극에 입문한다. 제6장에서는 로버트 윌슨의 이미지 텍스트를 살펴보았다. 연출가 핑 총 또한 시각 예술 분야를 전공하다 연극을 하게 되어 그의 창조 작업은 공간과 빛을 최우선적 요소로 생각한다. 그는 시각적으로 작품의 이야기를 풀어 가는 데 초점을 두고 작업을 하며 서양과 아시아 문화 사이의 교차와 만남에 관심을 둔다. 그의 작품에는 조소적인 특질들 때문에 인형과 춤이 나오는 것이 특징적이며 다양한 아시아 전통 인형극의 기술을 사용하는 인형극을 시도해 오고 있다. 핑 총은 연극 말고도 환경 설치 예술과 비디오 작업 등을 하였다. 2010년에 공연된 〈피의 왕관(Throne of Blood)〉은 〈맥베스〉의 일본 영화 번안판에 기초하여 봉건제국 시대의 일본을 배경으로 거의 대부분 미국 배우들이 참여하여 만들어졌다.

1998년에 여성으로서는 처음으로 토니 상 연출 부문을 수상한

로버트 윌슨
시각적 작가주의 연출가

시각 예술 분야에서 훈련을 받은 로버트 윌슨(Robert Wilson, 1941년 생)은 이 분야에서 키운 재능을 그의 연극 작업에 모두 이용하고 있다(이 장의 첫 번째 사진 참조). 비록 윌슨이 전통적 희곡과 오페라에 자신만의 독특한 특징을 새겨 넣는 작업도 하지만 연출가-작가로서의 개념에 기초한 작업을 하는 것으로 더 잘 알려져 있다. 윌슨은 작가, 디자이너, 그리고 연출가로 활동하며 작품의 무대화에 필요한 모든 세세한 작업을 통괄하며, 강력한 시각적 그림으로 연출 개념을 구상한다. 이러한 그림은 일련의 주제적으로 연결된 이미지와 연관된 의미로 확장된다. 제6장에서 보여 준 샘플 스토리보드는 이미지를 통하여 연극적 사건이 진행되는 것이 보이도록 만들어지며 작품을 위한 텍스트로서 기능한다.

윌슨의 무대 그림은 사실적 차원일 수도 아닐 수도 있는 인간 형상과 무대 세트를 포함한다. 윌슨이 배우들과 함께 작업할 때 그가 그리는 시각적 순간을 만들기 위하여 그들이 무대 어디에 있어야 하며 얼마나 천천히 혹은 빨리 움직여야 하는지 등에 관하여 매우 정확하

게 말해 준다. 윌슨은 배우를 회화적 요소로 조정할 뿐 전통적인 연기 교사로서의 역할은 하지 않는다. 윌슨 작품에서 일관된 이야기를 전개하는 것과는 거리가 먼 언어는 시각적 이미지를 위한 배경음악을 제공한다.

연극에서 시간과 공간을 경험하는 것이 윌슨 작업의 초점이며 시간은 그가 사용하는 상당히 천천히 움직이는 이미지들에서 깊이 느껴진다. 7일 동안 공연된 〈카 마운틴과 가드니아 테라스(KA MOUNTain and GUARDenia Terrace)〉는 1972년 이란 쉬라즈에서 일주일 밤낮으로 공연되었는데, 예술과 삶의 경계를 지워 버리는 대작이 되었다. 1976년에 공연한 〈해변의 아인슈타인(Einstein on the Beach)〉은 그에게 명성을 가져다주었다. 쉼 없이 5시간 동안 진행되는 오페라로 윌슨이 이 작품을 위한 일련의 그림들을 그렸고 이를 바탕으로 미니멀리스트 필립 그라스가 음악을 작곡했다. 윌슨은 그들의 작업 과정을 이렇게 묘사한다. "건축가가 빌딩을 세우는 식으로 우리는 이 오페라를 함께 조합했다. 음악의 구조는 무대의 극적 행동과 조명과 함께 완전하게 짜

여 만들어졌다. 모든 것은 작은 조각들의 집합체였다."[3]

〈해변의 아인슈타인〉을 통해 윌슨은 이 분야의 걸출한 미국 예술가로 자리매김하였으나, 그의 서사적 작품과 화려한 무대 그림은 오페라 하우스 같은 큰 규모를 필요로 했다. 그는 그의 작품을 위한 제작 지원금을 유럽 정부 지원 기관으로부터 좀 더 쉽게 받을 수 있었다. 윌슨이 톰 웨이츠(Tom Waits, 1949년 생)의 음악과 함께 〈보이체크(Woyzeck)〉(2002)와 같은 좀 더 전통적인 작품에 손을 댔을 때에도 예상치 못한 요소들과 음악을 함께 융합하고, 변함없이 시각적 구현의 빼어남을 보여 줌으로써 언제나 판에 박히지 않은 새로운 공연을 보여 주었다. 그들은 우리의 지각작용에 도전하기 위해 배우들과 인형, 그리고 녹음된 소리나 대사를 혼합하기도 하고, 리듬과 규모에 변화를 주기도 한다. 윌슨의 스타일은 미국과 유럽의 폭넓은 관객들을 확보하고, 그들에게 영감을 준다.

3 www.glasspages.org/eins93.html

줄리 테이머는 전통적 텍스트를 가지고 비전통적 방식으로 작업한다. 테이머는 이야기를 하기 위하여 그녀의 디자인 기술을 사용하는 연출가-디자이너이자 인형-가면 제작자이고, 무언극 배우이며 안무가이기도 하다. 그녀는 작품 제작의 모든 면을 통제하기 때문에 그녀의 작품은 시각적 이야기가 강조된 통합된 예술 세계를 보여 준다. 테이머는 파리에서 마임을 공부하고 다양한 인형극과 가면극을 공부하기 위하여 아시아 전역을 여행하였다. 그래서 그녀의 작품은 종종 문화상호주의적 연극 전통이 특징적으로 나타나는 종합(synthesis)의 양상을 띤다. 테이머가 연출가뿐만 아니라 가면과 인형 디자이너로 참여하였던 뮤지컬 〈라이온 킹〉은 강력한 시각 텍스트를 사용하였다. 테이머가 살아 있는 배우와 인형을 함께 섞는다고 하더라도 그녀는 그녀가 제작한 환상적인 가면이 배우의 재능

생각해보기

시각적 요소가 언어보다 더 중요한 이미지 연극에서 우리는 뭔가 중요한 것을 잃어버리는가? 새로운 것을 발견하는가? 아니면 둘 다인가?

을 지원하는 것이 더 중요하다고 믿는다. 공연 환경과 그녀의 연출 콘셉트는 무대를 위한 디자인 속에서 구현된다. 그녀는 무대 위에 원활한 시각적 세계를 만들기 위해 함께 작업하는 조명, 무대, 그리고 의상 디자이너들과 협업한다.

앞선 세대의 디자이너들은 또한 연출가이기도 하였다. 고든 크레이그(Gordon Craig, 1872~1966)는 선구자적인 연출가이며 이론가로서 추상적인 세트를 개발하였으며 빛, 색상, 그리고 조형적 요소의 중요성을 이해하였고 자신의 시각적 디자인을 보완하는 방식으로 배우들을 연출하였다. 크레이그는 심리적 사실주의에서 벗어나 상징적인 몸짓을 자유롭게 표현하는 고도로 훈련된 완벽한 배우를 마음속에 그리고 있었다. 그러한 배우가 나타날 때까지 그는 오류를 범할 수 있는 인간 배우를 대체할 수 있는 마리오네트로서의 배우라는 관념을 제시하였다. 폴란드의 예술가이며 디자이너인 타데우즈 칸토르(Tadeusz Kantor, 1915~1990)는 세트 디자이너로 일하다가 퍼포먼스 아트와 해프닝을 시도하였다. 그의 후반기 작업은 마네킹처럼 조정되는 배우들이 만들어 내는 이미지 연극이었다. 그의 예술은 제2차 세계대전의 참상에 영향을 받은 것으로 인간 존재가 항상 사물보다 우위에 있지 않다는 것을 보여 준다.

연출가의 개인적인 특질

HOW 연출가의 기질이 어떻게 창조 과정에 영향을 미칠 수 있는가?

연출가는 코치, 훈련가, 어머니 같은 존재, 정신분석학자, 중년 부인, 고백하는 사람뿐만 아니라 폭군, 군주, 그리고 미친 천재로 묘사되고 있다. 연출가의 성격은 병적으로 조절에 집착하는 괴기한 사람에서부터 자유로운 평등주의자에 이르기까지 다양하다. 이러한 가능성들의 광범위함에도 불구하고 모든 연출가에게 요구되는 일반적인 특질이 있다. 리더십과 조직 능력은 무대 위에 예술적 비전을 실현하기 위하여 배우와 스태프 그리고 디자이너를 안내하고 협업을 이끌어 내기 위하여 필요하다. 연출가는 다른 훌륭한 지도자들이 갖추고 있는 자기 확신, 소통 기술, 그리고 문제 해결 능력 등의 자질을 필요로 한다. 연극은 협업에 의존하고 있고 각각의 예술가들의 지적, 정서적, 신체적 능력이 요구되기에 각 개인의 작품에 대한 공헌은 앙상블을 만들어 내고 가장 최고의 작업을 끌어내기 위하여 가치 있게 다루어져야 한다. 일부 독불장군 같은 연출가들은 자기 자신을 신과 같은 존재로 생각하지만 오늘날 대부분의 연출가들은 자신의 작업을 협업정신으

로 접근하고 있다. 독재적인 연출가의 이미지는 주로 과거의 잔재라고 할 수 있다. 일부 연출가들은 권위적인 인물이지만 대부분은 권위적인 자세를 지양하고 다른 사람들로 하여금 창조적 충동을 쫓아오도록 격려한다. 연출가가 다른 사람의 말을 잘 들어 주고, 질문에 개방되어 있고, 새로운 표현이 가능한 방법에 이를 수 있도록 다른 사람들에게 어떻게 옳은 질문을 해야 하는지를 아는 등의 시도를 하는 데 많은 리허설 과정이 소비된다. 수많은 예술적 창조는 위험을 내포하고 있기 때문에 연출가는 무엇보다도 신뢰감을 심어 주어야 한다. 모든 참여 예술가들이 그들의 노력이 존중받고 있다는 느낌을 받아야 하며 그들이 실험을 할 수 있는 안전한 환경을 만들어 주어야 한다. 동시에 연출가는 그들의 창조적인 과정과 결과에 대하여 확신을 가져야 모든 참가자가 충분히 그들의 능력을 발휘할 수 있다. 강한 예술적 비전과 지적 비전이 개인적 특성과 결합하여 다른 참여 예술가들이 그들의 잠재적인 창조성을 십분 발휘하게 된다면 연출가는 다른 사람들에게 영감을 주는 존재가 된다.

복습

요약

HOW 연출가는 어떻게 연극적 경험을 만드는가?

▶ 연출가는 공연의 매 순간을 만들어 내고 작품의 통일된 비전을 제공한다.

▶ 연출가는 연극적 요소와 무대 관습을 조정하여 무대 위에 의미를 창조해 낸다.

▶ 연출가는 창조자의 역할과 관객의 역할 사이를 왔다 갔다 하며, 리허설을 하는 동안에 관객의 눈과 귀가 된다.

HOW 현재 연출가의 역할은 어떻게 발전했는가?

▶ 오늘날 우리가 정의하는 현대 연출가의 역할이라는 것은 100년 조금 더 되었다. 과거에는 극작가, 배우-매니저, 혹은 극단의 무대 감독들이 공연을 만드는 것을 도왔지만 작품의 비전을 결정하지는 않았다.

▶ 현대 연출가의 역할은 무대 사실주의와 함께 나타났다. 제 삼자의 눈으로 공연의 모든 요소를 끌어내어 완성되고 통일된 무대 환경을 만들어 낼 필요가 있었기 때문이다.

WHAT 연출가의 창조적 과정의 단계는 무엇인가?

▶ 어떤 연출가들은 극을 해석해 페이지에서 무대로 옮기는데, 그 창조 과정은 작품을 고르고 분석하여 공연의 콘셉트를 만드는 단계부터 시작한다.

▶ 연출가는 리허설 과정을 통하여 디자이너와 배우를 이끌고 리허설 마지막 단계에서 모든 디자인과 기술적인 요소를 공연에 통합한다.

WHAT 개념 기반 작품이란 무엇인가?

▶ 연출가가 확립된 관습을 깨고 텍스트의 숨겨진 의미를 설명하기 위해 개인적인 비전을 부과할 때, 우리는 이것을 개념 기반 작품이라고 부른다.

▶ 개념 기반 작품은 비전을 실현하기 위하여 다양한 문화적 전통과 가장 최근의 테크놀로지를 사용할 수도 있다.

WHY 연출가는 왜 배우 훈련에 관여하는가?

▶ 가끔 연출가의 비전이 너무 구체적이어서 그것을 충족시키기 위해 특정한 연기 스타일이 필요할 때가 있으며 연출가는 배우를 특정한 방법론으로 훈련시켜 자신의 콘셉트를 실행한다.

▶ 연출가와 배우가 공통의 테크닉을 갖고 있다면, 작업은 종종 협업을 통하여 이루어질 수 있다.

WHAT 연출가-작가란 무엇인가?

▶ 연출가-작가는 극작가의 작품보다 자신의 개인적인 비전으로 작품을 시작한다. 그들은 원래 무대를 위한 것이 아닌 텍스트들을 모아서 새로운 텍스트를 쓸 수 있고, 그룹과 함께 만들거나, 비문학적인 텍스트를 만들기도 하고 때로는 혼성적 연극 형식을 만들어 낸다.

HOW 연출가의 기질이 어떻게 창조 과정에 영향을 미칠 수 있는가?

▶ 독재적이거나 협업적이거나, 모든 연출가는 리더십을 가지고 있어야 하며 다른 사람에게 영감을 줄 수 있는 강한 예술적인 비전을 보여 줘야 한다.

기원전 4세기경에 산자락에 만들어진 야외 극장인 그리스 델피 극장은 고대 관객들에게 숨막히게 아름다운 파노라마를 제공했다. 이는 당시 관객들이 보았던 그리스 비극에 표현된 신의 위력을 강력하게 상기시키기도 했다. 수천 명이 앉을 수 있는 이 거대한 야외 극장에 전체 공동체가 모여 공연을 볼 수 있었다.

연극 공간과 환경 : 침묵의 캐릭터

HOW 어떻게 연극적인 관습이 변하면서 연극 공간이 진화하는가?

WHAT 무엇이 연극적인 공간의 경계인가?

WHAT 퍼포먼스 공간은 문화의 가치에 대해 무엇을 말하는가?

WHAT 프로시니엄, 원형, 돌출 그리고 블랙 박스 극장의 장점과 단점은 무엇인가?

HOW 창조된 공간과 발견된 공간이 어떻게 공연이 요구하는 것을 충당하는가?

공간이 연극적 경험을 형성하다

모든 연극적인 사건은 시간과 공간 속에 이루어진다. 공간은 배우와 관객, 그리고 관객 사이의 관계를 결정한다. 공간은 퍼포먼스와 그 수용에도 영향을 끼친다. 미리 계획할 수도 있고 혹은 동시에 결정할 수도 있다. 하지만 공간은 항상 퍼포먼스의 특성이 나타나는 일련의 상호작용 사이에 존재하는 침묵의 캐릭터이다.

어떤 공간은 본래부터 극장으로 지어졌고 다른 공간은 연극적인 쓰임새로 개조된 공간이다. 어떤 퍼포먼스 공간은 건축적인 디자인으로 인해 관객과 배우의 관계가 미리 결정된다. 다시 말해, 이러한 관계는 매우 유연하고, 어떤 특별한 퍼포먼스를 위해 관계가 바뀔 수 있다는 것이다. 모든 경우에 예술가가 자신의 작품을 표현하는 방식은 공간의 특성과 공간이 미치는 연극적 미학에 의해 영향을 받는다.

종종 우리는 의미와 사건의 맥락을 창조해 내는 데 있어서 공간이 어떻게 작용하는지 모르는 경우가 많다. 호사스러운 로비와 샴페인을 제공해 주는 바가 갖추어져 있는 화려하게 장식된 오페라 하우스에서 하는 공연을 보러 가면 우리는 화려한 공연, 세심한 디테일, 그리고 스타 배우들의 출연을 기대한다. 우리가 변두리 가게 뒤에 있는 극장, 창고나 교회 지하에서 공연을 보게 되면 실험적이고 자극적인 공연을 기대하며 시각적이거나 기술적인 요소들은 거의 최소한으로 예상하게 된다. 어떤 아프리카 마을에서 드럼을 치고 음악을 연주하는 사람들을 포함하여 모든 부족민이 원을 이루고 둘러앉아 있으면 우리는 축제와 적극적인 참여를 기대한다. 우리는 우리가 무엇을 기대하는가를 통하여 무엇을 보는가를 가늠하고 이것에 따라 퍼포먼스를 이해하게 된다. 여러분이 다음에 극장에 갈 때 그 위치와 공간이 공연에 대한 여러분의 기대와 해석에 어떻게 영향을 미치는지 살펴보라.

1. 공간은 어떻게 배우들 사이의 관계를 결정짓는가?
2. 연극 공간과 자연 환경이 어떻게 퍼포먼스와 그 수용에 영향을 끼치는가?
3. 연극 공연에서 공간은 어떻게 침묵의 캐릭터 역할을 하는가?

공간과 연극적인 관습이 함께 진화하다

연극적인 공간은 배우의 세계와 관객의 세계를 에워싼다. 모든 공간적인 배치는 마법 같은 배우들의 영역을 보호하는 것과 관객이 서로서로 연결되면서 공연의 세계와 만날 수 있도록 하는 것 사이에 이루어진 협상의 결과이다. 연극 공간은 이 두 세계 사이의 만남을 결정짓는 규칙을 수립하는 문화적인 틀(framework) 안에서 발달한다. 참여자들 사이에 어떻게 이 두 세계가 연관되어 있느냐에 대한 암묵적인 이해가 연극의 기본적인 관습 중에 하나이다. 관객이 쉽게 어길 수 있음에도 불구하고 고의로 배우들의 공간을 침범하는 경우가 거의 없음을 생각해 보라.

배우가 그들의 세계에 우리를 초대했을 때, 공연 공간으로 들어서는 순간 우리는 관찰자에서 공연자로 바뀌는 것과 함께 부담, 책임, 그리고 힘이 따라온다는 것도 알고 있다. 비전통적인 공간의 활용은 관객을 놀라게 할 수 있고 퍼포먼스의 역동성을 바꿀 수 있다. 공간은 배우-관객 간의 관계를 조정하는 데 기여한다.

연극 공간은 배우, 관객, 그리고 더 큰 사회 공동체가 필요로 하는 것을 제공해 주기 위해 유기적으로 진화한다. 하나의 사건을 보기 위해 둥글게 모이는 것은 어떤 일이 공적으로 공개되었을 때 인간이 자연적으로 모이는 방법이다. 공연자들이 시내 공원, 대학 캠퍼스, 그리고 작은 마을 등 어디서 준비를 하든 관객은 그들 주위에 원을 만든다. 아무도 이렇게 원모양의 대형으로 만들라고 지시하지 않는다. 퍼포먼스를 더 가까이 봄으로써 에너지를 느끼고 싶은 욕구에 의한 자연스러운 결과이다. 관객들이 퍼포먼스를 둘러싸는 것이 최적의 접근성을 확보하게 하고 최대로 많은 사람들이 명확하게 볼 수 있는 **시각선**(sight lines)을 제공해 준다.

우리가 티베트, 가나, 그리스, 멕시코 등 어디에 있든 연극적인 공간은 자발적으로 형성된 이 원으로부터 발단이 된다. 배우와 관객의 필요성이 더 복잡해질수록 더 정밀한 공간적 배치가 발전한다. 배우들의 마법 같은 변신을 위해 그리고 소품, 프롬프터, 의상을 숨기기 위해 커튼과 문 뒤에 공간이 만들어진다. 상승 무대, 이동 무대, **경사석**(raked seating) 등은 수적으로 늘어 가는 관객의 시각선 문제에 대한 해결책이다. 공간이 퍼포먼스의 형식과 가능성의 윤곽을 그릴 수 있도록 해 주는 것처럼 퍼포먼스의 형식은 공간을 결정짓는다.

◀ 캐나다 브리티시 콜럼비아의 아름다운 야외 공연장에서 관객들이 자연스럽게 입 속으로 불을 집어넣고 있는 거리 공연자 주변에 원을 만든다.

연극적인 공간이 기술적인 변화와 함께 진화하다

연극 예술가들이 새로운 테크놀로지를 그들의 예술적 과정 속에 통합하고 관객은 이런 기술적 진보에 의해 가능해진 새로운 관습을 받아들임에 따라 연극 공간도 변화를 수용해야 한다. 고대 그리스 시대 때 관객들은 코러스의 춤을 보기 위해 자연스럽게 상승하는 고지를 이용해야 시각선이 확보되기 때문에 언덕에 모여들었다. 나중에는 그 언덕에 좌석이 한 줄씩 나열되어 만들어졌다(이 장 맨 처음에 실린 사진 참조). 처음에는 그 좌석렬들이 나무 벤치로 고정되었지만 후에는 돌 벤치로 바뀌었다. 로마 시대 때는 건축 공학 기술의 진보적 산물인 아치와 둥근 천장과 같은 것들이 독립된 거대한 극장 구조를 만드는 것을 가능하게 하였다.

르네상스 시대 때 원근 화법의 발달은 원근 화법을 사용한 회화적 무대로 이어지고 극장 건축의 변화가 잇따랐다. 그중 한 가지 변화는 보다 큰 스케일로 원근 화법의 환영이 만들어질 수 있는 액자형 무대가 만들어진 것이다. 장면에 따라 변하는 원근 화법의 무대 그림이 그려진 날개들(wings)이 장면 전환을 위해 이용되는 무대 시스템이 발명됨에 따라(아래 글상자 참조), 플랫(flat)이라고 불리는 그림이 그려진 일련의 판을 설치하기 위하여 무대가 확장되고 깊어졌다. 무대 아래 공간은 이 대형 화판을 움직이는 기계장치들을 보관하기 위하여 역시 넓어졌다.

전기가 일상적으로 쓰이게 됨에 따라 극장은 조명장치와 천장에 그리드(grid)를 설치하기 위한 변화를 따라야 했다. 음향과 조명의 발달은 그것을 조절할 수 있는 장치실이 필요하게 만들었다. 어떤 오래된 극장들에는 조명과 음향을 오케스트라석 뒤에 위치한 개방된 자리에서 조정했다. 그에 비해 새롭게 만들어진 극장들은 건축 디자인에 있어 최신 테크놀로지를 고려하여 기계장치를 설치할 공간과 공연을 올리는 데 필요한 스태프를 위한 공간을 만들었다.

테크놀로지 | 생각하기

동시적인 배경막 전환을 위한 지아코모 토렐리의 지지대와 수레 시스템

지아코모 토렐리(Giacomo Torelli, 1608~1678)는 즉시 배경을 바꿀 수 있는 시스템을 완성시켰다. 점차 멀어져 가는 원근법적 시점을 만들어 내기 위해서 무대 옆에 설치된 여러 개의 플랫 위에 그림이 그려졌다. 이 플랫들이 무대 위에 있는 트랙에 놓이고 무대 바닥의 틈을 관통하고 있는 지지대(pole)에 부착되어 있다. 이 지지대들은 다시 무대 밑에 도르래(pulley)와 밧줄로 연결된 '바퀴가 달린 수레(chariots)'에 붙어 있다. 모든 플랫이 손잡이를 돌려 감아 지지대와 수레를 움직이도록 하는 윈치(winch)에 연결되어 있다. 도르래를 움직이는 기계장치를 돌렸을 때 세트의 플랫 하나가 나가고 동시에 다른 플랫은 안으로 들어와서 장면 전환이 신속하게 이루어지는데 이러한 신속한 장면 전환은 당시 17세기 관객들을 놀라움에 빠뜨렸다. 이 방법은 200년 넘게 세트 전환을 위해 사용되고 있다.

▶ 이 그림은 동시적인 장면 전환을 위한 지아코모 토렐리의 지지대와 수레 시스템의 작동을 보여 준다.

연극 공간의 경계

우리 대부분은 공연을 할 객석으로 걸어 들어갈 때부터 연극 공간에 들어선다고 생각한다. 하지만 우리의 경험을 고려해 보자면, 우리는 좌석에 앉기 훨씬 전부터 연극적 환경에 들어선다. 우리가 일상생활을 깨고 나와 어떤 사건의 분위기에 휩싸이는 순간, 우리는 연극의 영역에 들어가게 된다. 우리가 퍼포먼스에 대한 무언가를 읽거나 봤다면, 우리가 퍼포먼스 공간에 도착하기 전에 이미 머릿속에는 어떤 정서를 도발할 공간의 이미지가 형성되어 있을 것이다. 우리가 극장에 점점 가까이 감에 따라 퍼포먼스를 볼 기대와 흥분을 느끼게 된다.

극장이 만약 평범하지 않은 구조라면 단순히 거기까지 가는 것도 공연의 일부일 수 있다. 맨하탄에서 브루클린으로 가는 여정이 곧 경험하게 될 드라마 환경의 도입부가 될 수 있다. 관객들이 〈대통령 암살 계획! 연방 범죄(I'm Gonna Kill the President! A Federal Offense)〉(2003) 티켓을 예매할 때 아무도 극장의 위치를 알려 주지 않고 맨하탄의 이스트 빌리지에 있는 길 모퉁이로 오라고 했다. 거기서 관객들이 연락원을 만나서 그 주변 모퉁이에 있는 다른 연락원을 만나도록 주선해 준 다음 보안 검사를 한 후 여러 블록 떨어진 극장으로 안내해 줬다. 이것은 퍼포먼스의 전복적인 주제를 관객에게 맛보게 했다.

여름에 야외 극장은 대개 우리에게 연극적인 환경에 스며들게 하는 축제 같은 분위기와 기대를 안겨 준다. 브로드웨이 극장에서는 다양한 쇼들이 관광객에게 매력적으로 다가오고 긴 줄이 형성되는 반면에 뉴욕의 단골 관객들이 많이 보는 진지한 연극에는 공연이 시작하기 전에 이미 분위기를 흡수하기 위해 관객들이 대형 차양 아래 옹기종기 모여 있다. 우리는 주변을 둘러보며 다른 어떤 사람들이 이 공연을 선택했는지 살펴본다. 우리는 사람들이 무엇을 기대하고 있는지 대화를 엿듣기도 하고 우리 자신이 기대하는 것들을 일행들과 담소 나누며 이야기한다. 이러한 상호작용은 이미 관객들의 반응을 형성한다.

오늘날 극장 건축가들은 대중이 어떻게 극장에 도착할 것인가에 대해 많은 시간 고민한다. 그들은 분위기도 연극적 환경의 일부라고 여긴다. 최근에 뉴욕에 있는 링컨센터(Lincoln Center)가 개축되면서 문화적 공간으로 다시 태어났다. 예전에는 고립된 엘리트 성채로 비난받았던 반면, 지금은 대중들이 극장 공간과 그 공간에서 열리는 행사를 즐길 수 있는 대중적인 문화 환경으로 바뀌었다. 중앙홀과 정보센터의 도입, 할인 티켓, 와이파이 서비스가 있는 카페가 제공하는 서비스를 대중들이 이용할 수 있게끔 만들어 놓았다. 여름 밤에는 무료 야외 행사가 열린다. 세계 곳곳의 극장들이 대중의 마음을 끄는 환경을 공연장 안과 그 주변에 만들려고 시도하고 있다.

연극 공간의 문화적 의미

더 큰 사회 공동체 안에서 퍼포먼스 공간이 차지하는 위치는 퍼포먼스의 특성에 대해 이야기해 주고 그것들 하나하나가 그 사회에서 어떠한 가치 평가를 받는가를 말해 준다. 서부 아프리카의 한 부족 축제는 부족들의 일상생활에 뿌리내리고 있어서 마을 중앙이나 추장의 집 안에서 행해진다. 고대 아테네인들은 그리스 연극의 제의적 근원을 강조하기 위하여 극장을 디오니소스 신전 옆에 세웠다. 정치와 권력의 상징인 아크로폴리스 광장 바로 밑 언덕의 경사진 국유지 위에 세워졌는데 이는 아테네 삶에서 연극이 담당했던 공공의 역할을 강조한다. 엘리자베스 시대 영국의 대중 극장들은 시의 변두리에 있는 지저분한 동네에 세워져 당시 연극적인 활동에 대한 일반적인 도덕적 반감을 반영하고 있다. 프랑스 루이 14세의 주도 하에 국가의 허락을 받고 지어진 극장들은 왕의 궁전 가까이에 세워졌고, 이 극장들은 프랑스 사회에서 관극 활동의 격을 높여 주고 예술에 대한 왕의 애정을 과시한 것이다. 일본의 가부키(kabuki)와 노(noh) 극장을 비교해 보자. 가부키는 도시의 '유흥가 지역'에 매춘굴과 연예장이 함께 영업하는 곳에서 공연되었는데 이는 당시 배우들의 천한 신분을 보여 준다. 반대로, 초기 노 연극은 사무라이 궁에서 그 형태가 만들어졌다. 노는 왕궁과 절에서 행해졌고 시적

〈최후의 만찬(The Last Supper)〉

〈최후의 만찬〉(2002) 공연을 예매하고 싶다면 극작가 겸 배우인 에드 슈미트의 집으로 전화해서 자동 응답기에 메시지를 남겨야 한다. 여러분은 저녁 식사를 제공해 주겠다는 응답과 브루클린의 아주 조용한 주거 지역에 있는 갈색 돌집의 주소만 받을 것이다. 그 집은 같은 거리에 있는 다른 집들과 별반 차이가 없고 연극적인 활동이 이루어질 것이라는 어떤 외적 표시도 없다. 다만 현관 계단에 도착하면 지하실 출입구를 가리키는 조그만 간판을 발견할 것이다. 여러분은 천장이 낮고 손질되지 않은 지하실에 들어서게 되고 이 지하실은 뒷마당으로 연결되어 있다. 간판이나 표시는 없지만 뒷마당에서 갈 수 있는 유일한 통로는 위에 있는 뒤쪽 계단을 통해 아담한 부엌으로 열려 있는 문으로 가는 것이다. 식사를

위한 조그만 공간에 자리한 벤치형 교회 신자석에 놓여있는 프로그램이 거기서 퍼포먼스가 행해질 것이란 유일한 표시다.

슈미트가 나타나 저녁식사를 준비하는 중에 방해하는 6살짜리 아들을 달래서 조용히 올라가서 자라고 한다. 배우의 도입부 모놀로그가 시작됐지만 그는 아직 냉동 생선을 녹이지 않았다는 것을 발견한다. 그러고선 그가 식사를 준비하는 동안 여러분은 거실로 가서 다른 관객들과 담소를 나누고 치즈와 크래커를 먹는다. 퍼포먼스가 끝날 즈음에 사실과 허구의 경계선이 성공적으로 허물어졌다. 현실적인 슈미트의 집, 아이, 그리고 음식은 진실이 환영이라는 주제를 강조한다.

2010년에 슈미트는 〈내 생애 최후의 연극(My Last Play)〉에서 관객의 현실 감각을 붕괴시키는 유사한 공식을 사용하였다. 슈

미트는 이제 이혼했고 그의 집은 전보다 덜 아늑하다. 그의 거실은 역시 평범하지 않은 연극적 모험을 위한 장소로 쓰이고 있다. 그는 〈내 생애 최후의 연극〉에서 연극 〈우리 읍내〉가 어떻게 그의 아버지의 죽음을 애도하는 장례식 철야 당시 그가 찾던 위로를 주지 못했는지를 말해 주고 결과적으로 극작가로서의 삶을 끝내겠다고 말한다. 연극을 포기했다고 선언하면서 그의 개인 서재를 엉망진창으로 만들고 관객들을 서재로 불러들여 나가면서 책 한 권씩 가져가라고 권한다. 실제 거주지역에서 친밀한 세팅을 하고 개인적인 고백이 혼합되어 있는 슈미트의 공연은 사실과 허구를 구분하려고 애쓰는 관객들에게는 혼란한 연극적 경험을 선사한다.

▶ 연극과 매우 개인적인 작별 인사를 하는 에드 슈미트가 그의 서재에 있는 책들을 내어주고 있다. 관객들이 〈내 생애 최후의 연극〉에서 선택한 책들을 들고 있는 모습이 보인다.

이고 세련된 전통이라고 생각되어 왔다.

연극 공간과 사회 질서

극장은 사회적 위계질서를 반영한다. 여러분이 어디에 앉고 어떤 식으로 출입을 하느냐가 여러분의 사회적 계급을 나타낸다. 고도로

계층화된 문화의 경우 보호 구역으로 설정된 티베트의 텐트에서부터 영국의 로얄 박스에 이르기까지 특정한 극장 공간은 종종 지배 계층을 위하여 만들어지고 극장 밖의 사회 구조를 반영한다. 수 세기 동안 귀족들은 특정한 출입구를 사용했고 나머지 서민들은 다른 출입구를 사용했다. 오페라 하우스와 고급 극장들은 고립된 박스석을 만들어 엘리트 계층을 대중으로부터 '격리시켜 놓으며' 공적인

◀ 모나코의 몬테 카를로 오페라(Monte Carlo Opera)의 고향인 가니어 홀(Garnier Hall)에서 고(故) 레이니어 3세와 그의 측근들이 극장의 화려한 로얄 박스에서 관람하고 있다. 왕은 공연을 보기에 가장 좋은 자리를 차지하고 그의 신하들은 왕을 가장 잘 볼 수 있는 자리에 위치하고 있다.

퍼포먼스 공간 안에 사적인 공간을 제공해 주었다. 왕들은 관객들이 자신을 볼 수 있는 위치에 자리 잡고 배우들이 무대 위에서 연기를 펼치는 동안 지배자로서의 역할을 수행하였다.

산업 혁명이 발생함에 따라 사람들이 도시로 몰리게 되었을 때, 큰 극장들이 늘어나는 관객을 수용하기 위하여 작은 극장들을 대체하게 되었다. 18세기와 19세기에 민주적인 혁명과 함께 더욱 평등주의를 지향하는 이념이 반영된 좌석 배치가 발달하였다. 그러나 오늘날에도 관객들은 똑같은 출입구를 통해 입장하지만, 경제적으로 티켓 가격에 의해 구분된 좌석에 앉게 된다.

다양한 극장에서 배우들에게 할당하는 공간을 살펴보면 흥미롭다. 분장실은 대부분 작고 비좁으며 함께 나누어 써야 한다. 즉 배우들에게 따르는 사회적 지위를 반영한다. 오늘날 배우들의 노조인 배우 협회(Actors' Equity)는 배우들의 편의를 위한 노력의 일환으로 배우들에게 필요한 최소한의 공간에 대한 표준 조건을 제시하고 있다. 극장의 사회 질서는 관습적으로 분장실 배정에서 드러난다. 세계적으로 스타 공연자들에게는 전통에 따라 무대와 가장 가까이 있는 분장실이 주어진다. 일본에서는 가장 낮은 급의 배우를 상가이(sangai)라고 부른다. 상가이는 번역하면 '3층'이라는 뜻으로 분장실 중에서 가장 멀리 떨어져 있는 곳을 말한다.

배우들이 서로 교류하고 관객들이 공연이 끝나고 배우를 만나는 공간인 **대기실**(green room) 전통은 17세기 후반 영국에서 발달되어 배우들과 대중 사이에 증가된 친밀한 교류를 보여 준다. 이 공간들이 원래 초록색이었다는 증거가 있지만, 오늘날은 그린룸이 어떤 색깔로 칠해졌든 그것에 상관없이 대기실 기능을 하는 공간을 이른다. 유럽 극장들은 아티스트 살롱 혹은 대화방과 같은 유사한 기능의 공간을 발전시켰다.

상징적인 디자인으로서의 극장 건축

제의적 행위들은 퍼포먼스가 이루어지는 공간을 신성하게 만들고 신과 인간이 그들 두 세계 사이에서 이루어지는 교류에 함께 참여하는 상징적인 공간의 윤곽을 만들어 낸다. 종교적 제의로부터 진화한 연극 형식들은 영적인 의미를 내포하는 공간에서 일어났다. 제의적인 기원에 매우 밀접하게 연결된 전통적인 아프리카 연극은 제의가 행해지는 원 안에서 배우와 참석자와 신과의 육체적이며 정신적인 접촉이 일어난다.

초기 극장들의 건축적인 공간 자체가 그 문화의 지배적인 가치를 표현했다. 건축 공간 자체가 연극적인 행동을 위한 보편적인 배경막이 되었기 때문에 각각의 드라마를 위한 특별한 무대 환경과 디자인은 불필요했다. 기원전 5세기 아테네에서 퍼포먼스 공간은 연극에 표현된 그리스 세계관에 대한 은유로 작용하였다. 극장이 신전과 붙어 있었고 심지어 극장 안에 디오니소스 신의 제단이 있었다. 가장 낮은 곳에 위치한 원형의 공연 공간인 **오케스트라**(orchestra)는 사람들의 목소리를 대표하는 코러스의 영역이다. 배우가 입장을 준비하며 대기하는 극장 건물인 **스케네**(skene)에는 커다란 문이 여러 개 있는데 이것은 왕의 권력을 상징하였다. 신들의 영역은 가장 높은 곳에 위치하고 있었으며 그곳으로부터 신의 형상이 아래로 내려오는 데우스 엑스 마키나(deus ex machina)가 나타날 수 있었다. (디오니소스의 극장의 가상 투어를 www.theatron.co.uk/athens.htm에서 할 수 있다.) 관객들은 언덕에 얹혀진 객석 좌석에 앉아 극적 행동 뒤에 펼쳐진 굉장한 자연 경관을 종종 볼 수 있었다.

<p style="text-align:center">고대 그리스 연극 공간은
연극 작품의 구조를 가능하게 하면서
동시에 제의적인 기원과
극적 주제를 동시에 반영하였다.</p>

엘리자베스 시대의 극장은 무대 지붕 위에 우주를 상징하는 그림이 그려져 있었다. 이 그림은 인간 행동이 펼쳐지는 배경이 되는

스케네

입구

파라도스 파라도스

오케스트라

▶ **고대 그리스 연극** 고대 그리스 연극에서는 코러스가 파라도스 (parodos, 혹은 큰 복도)를 통하여 오케스트라에 등장하여 거기서 노래를 부르고 춤을 췄다. 스케네는 배경막이면서 동시에 배우들이 등장하는 공간이 었다. 기원전 5세기에 만들어진 스케네가 정확히 어떻게 생겼는지는 아무도 모른다. 하나의 가능한 형태가 여기에 제시되어 있다. 스케네 가운데에 있는 문은 궁전 입구를 상징하였으며 바퀴가 달린 평평한 판으로 그 위에 장면에 필요한 것들이 실려 있는 에키클레마(ekkyklema)를 굴려서 왔다 갔다 할 수 있을 만큼 충분히 넓었다. 오케스트라 뒤에 무대는 지면 혹은 지면과 가까운 높이에 있었지만 무대는 나중에 지면에서 수 피트 위로 높아졌다. 관객은 언덕 경사에 놓인 좌석에 앉았다.

테크놀로지 | 생각하기

— 고대 그리스의 무대 장치 —

고대 그리스인들은 작품에 많은 기술적인 장치를 쓰지 않았다. 사용한 몇 개의 장치들은 명확하게 당시 그들의 문화적인 태도와 미적 감수성을 반영한다.

메카네(mēchanē)는 배우들을 스케네 위로 올리는 거대한 수동 크레인이다. 무대 위를 날아다니는 배우는 주로 신을 묘사했으며 인간과 신 사이에 존재하는 힘의 차이를 제시했다. 메카네는 시각적인 연극 은유로 그리스 비극의 핵심에 있던 철학적인 논쟁을 표현하였다.

고대 그리스인들은 또한 무대 그림을 위해서

미리 준비된 배우들을 보여 주는 바퀴 달린 플랫폼인 에키클레마를 사용했다. 고대 그리스인들은 무대 위에서 폭력을 묘사하기를 싫어해서 에키클레마를 사용하여 폭력적인 행위의 여파를 난폭한 묘사 없이 보여 줄 수 있었다. 아이스킬로스(Aeschylus)는 아마도 〈아가멤논〉에서 무대 밖에서 클리템네스트라 왕비에게 찔려 죽은 아가멤논 왕과 그의 연인 카산드라의 시체를 보여 주기 위해 에키클레마를 썼을 것이다. 에키클레마는 그리스인들에게 비극을 선정적인 피투성이 스펙타클이라기보다 하나의 아이디어로 생각할

수 있게 해 주었다.

그리스인들이 먼저 이 장치들을 완성된 작품을 공연하기 위해 사용했는지, 극작가들이 메카네와 에키클레마를 이미 알고 있어 그들의 작품애서 위로 올라가는 신들과 무대 밖에서 이루어지는 극적 행동을 도입하였는지 알 길이 없다. 우리가 아는 것은 두 장치 모두 그리스 연극 관습의 일부였고 오늘날 그 전통을 이해할 수 있게 도와줬다는 것이다.

높이가 다른 세 가지 연기 영역

A 스케네 지붕 위
B 무대 바닥
C 오케스트라

도르래 기계 장치

지붕 위로 가는 사다리

A

스케네

사람을 바닥 위로 들어 올리는 기계 장치

B

중앙에 있는 문을 통과하는 에키클레마

C

▶ **고대 그리스 연극의 무대 장치** 메카네는 배우를 스케네 위로 들어 올리는 크레인이었다. 에키클레마는 바퀴 달린 플랫폼으로 중앙에 있는 문을 통해 굴려 보내 무대 밖 사건의 결과를 그림과 같이 묘사할 수 있는 장치였다.

우주를 상징하기 위해 그려졌다. 극장의 원형 건축은 셰익스피어의 말을 빌면, 세상은 무대이고 무대가 세계의 모방이라는 것을 표현한다.

일본의 노 무대는 일찍이 신성한 퍼포먼스를 행하고 초기의 노가 공연되었던 신토(Shinto) 신전의 현관 베란다에 만들어졌다. 영혼들이 모이기에 좋은 장소인 소나무가 모든 노 극장의 뒷벽에 그려져 있다. 하늘, 땅, 그리고 인간을 상징하는 진짜 소나무가 무대로 이어지는 다리(하시가카리)에 놓여 있다. 일본어로 소나무는 이중적인 뜻이 있어 믿음과 장수를 뜻하고 그 나무의 존재에는 상징적인 의미가 부여된다. 또한 그 나무들은 원래 소나무에 둘러싸인 신전에서 행해진 야외 공연을 상기시켜 준다. 하시가카리는 영적 세계와 인간 세계를 연결시켜 주는 다리로 해석될 수 있다. 다리 건

너편에서 배우가 천천히 등장하는 것은 저승에서 이승으로의 여정을 의미한다.

유사하게, 인도 드라마들은 신전에서 이루어지고 유럽의 수난극은 종교적인 건축이 상징적인 배경을 제공해 주는 교회의 기독교적 제의에서 파생되었다. 상징적인 요소들이 영구적인 극장 건축의 일부였고 공간은 문화의 가치와 믿음을 표현하는 다양한 레벨의 의미들로 가득 찼다. 드라마는 보편적 세계관을 표현하고 있는 변하지 않는 배경을 바탕으로 올려졌다.

하나의 세계질서와 견고한 문화적 가치체계가 개인주의, 주체성, 사회적 파편화 등의 개념으로 대체되자 공간과 환경은 다양한 관점과 가치를 표현하는 것이 필요했다. 이러한 일이 발생하면서 연극적 환경은 상징적인 것에서 재현적인 것으로 변해 갔다.

<div align="right">숨겨진 역 사</div>

세계에서 가장 작은 오페라 하우스

이탈리아 움브리아 지역에 있는 몬테카스텔로 디 비비오(Montecastello di Vibio) 마을에 세계에서 가장 작은 오페라 하우스가 있다. 이 극장은 박스석, 벨벳으로 싼 좌석, 그리고 프레스코화로 장식한 천장 등을 갖춘 작은 U자형 말굽 모양의 극장이다. 1808년에 개관하여 그 지역의 라이벌 가문들이 연극, 오페라, 그리고 음악을 통해 다툼을 끝내고 평화를 찾기 위해 마련한 장소였다. 그래서 테아트로 델라 콘코르디아(Teatro della Concordia)라고 이름 지어졌다.

비록 극장의 본래 사회적 사명은 사라졌지만, 공동체의 자부심과 지역 공연을 할 수 있는 자리로 남아 있을 뿐만 아니라 연극적공간의 힘을 상기시켜 주는 역할을 계속하고 있다. 극장 내부를 보려면 www.teatropiccolo.it/를 참조하라.

▶ 테아트로 델라 콘코르디아는 마을의 막다른 좁은 골목의 건물들 사이에 끼어 있다.

타임스 스퀘어 : 연극 지구의 변형

뉴욕의 타임스 스퀘어는 42번가와 브로드웨이가 만나는 곳에 위치하며 1895년 이후부터 연극이라는 말과 동의어가 되었다. 그 당시에 개발자였던 오스카 해머스타인은 뮤지컬 작사가였던 오스카 해머스타인 2세의 할아버지로 세 개의 극장이 들어가 있는 어마어마하게 큰 엔터테인먼트 복합 건물인 올림피아(Olympia)를 개관하였다. 올림피아의 성공으로 해머스타인은 같은 지역에 더 많은 극장을 지었고 결과적으로 다른 극장 개발자들의 흥미를 불러일으켰다.

연극 지구(theatre district)는 그곳에서 공연되는 작품들로 인해 경향이 정해지기 때문에 지구 안의 전체 연극 공동체의 성공과 실패는 하나의 작품이 성공하느냐 실패하느냐 하는 문제보다 더 크다. 제1차 세계대전 당시에 전쟁 중임에도 불구하고 타임스 스퀘어에서는 한 시즌에 113편의 공연이 제작되어 처음으로 진정한 커다란 경제적인 성과를 경험하게 되었다. 하지만 대공황 때문에 많은 극장 주인들은 극장을 저렴한 엔터테인먼트를 제공할 수 있는 영화관으로 개조하게 되었다. 1960년대와 70년대, 타임스 스퀘어의 합법적인 극장들이 사람들로 붐비면서 온갖 저급하고 불법적인 행위들

이 들끓는 X등급 영화관과 쇼와 함께 공간 확보와 사람들의 관심을 얻기 위해 경쟁해야만 했다. 공연 후에 식사 혹은 술을 마시기 위해 서성거리는 연극 관객들은 매춘부들이 고객을 찾고 마약 밀매상들이 약을 들이미는 타임스 스퀘어의 또 다른 밤 문화와 마주하였다. 이 지역은 뉴욕에서 가장 높은 범죄율을 기록하였다.

1990년대부터 타임스 스퀘어는 계획된 변형을 시도하였다. 월트 디즈니사가 선두가 되어 뉴 암스테르담 극장(New Amsterdam Theatre)을 새로 개조하고 뉴욕 시와 뉴욕 주가 적극적으로 지원하였다. 42번가 재개발 프로젝트는 타임스 스퀘어를 외지 관광객들에게 매력적인 장소로 만들기 위해 실행되었다. 대부분의 X등급 극장들은 문을 닫고 몇몇 디즈니 프로덕션을 포함하는 건전한 엔터테인먼트뿐만 아니라 실제 크기의 페리스 휠을 설치한 토이저러스 장난감 가게와 디즈니 상점을 포함한 대형 업체들이 타임스 스퀘어를 새롭게 채워 나갔다. 이제 타임스 스퀘어의 거리는 밤새 돈을 쓰면서 쇼를 보고 휘황찬란한 네온사인과 거대한 비디오 스크린을 구경하기 위해 몰려드는 관광객들로 바글바글하다.

타임스 스퀘어의 '디즈니화'라고 불리는 것이 어떤 사람들은 즐겁게 하지만 꽤 많은 수의 뉴요커들과 열렬한 연극 애호가들의 마음을 어지럽힌다. 예전 타임스 스퀘어는 높은 범죄율이 문제가 되었지만 합법적인 극장들은 여전히 연극 애호가들의 입맛에 맞는 공연들을 올렸다. 오늘날 연극 공연물은 덜 도전적이다. 지역 사업체들은 체인점들에 의해 밀려 나가고 지역의 많은 곳이 세련된 도시 스타일의 교외 쇼핑 센터와 비슷하게 변하였다.

타임스 스퀘어는 점점 독창성을 잃어 가고 다른 상업 발전 지구와 비슷해지고 있다. 많은 사람들은 이 지역이 어린이와 가족만을 위한 엔터테인먼트만 보여 주는 놀이동산이 될까 걱정한다. 디즈니화라는 명패 아래 지역 문화와 중요한 논쟁의 여지가 있는 이슈들을 전달할 수 있는 브로드웨이 극장들의 능력은 어떻게 될 것인가? 뉴욕 연극 지구에서 타임스 스퀘어는 도전적인 작품들을 위한 장소가 될 것인가?

> **생각해보기**
>
> 정돈된 도시 정비가 지역의 문화적 특성과 도전적인 연극을 잃을 만큼 가치가 있는가?

◀ 디즈니 상점과 디즈니의 무대판인 뮤지컬 〈라이온 킹〉이 한때 몰래 훔쳐보기 쇼와 포르노 영화 등이 지배적이던 뉴욕 타임스 스퀘어 주변의 개발된 연극 지구의 다른 모습을 보여 주고 있다.

아콰시다이 축제의 상징적인 공간

아콰시다이(Akwasidai) 축제는 가나 아산티(Ashanti)의 아칸(Akan) 족이 행하는 제의적 축제이다. 이 축제는 40일마다 한 번씩 1년에 아홉 번 끝없는 순환으로 이루어지며 아산티 족의 시간관을 반영한다. 축제의 실행에서 부족민들은 죽은 조상들에게 경의를 표하고 그들로부터 축복을 구한다. 이 축제의 정화 의식과 감사제에서는 예술, 제의, 정치가 함께 만난다. 전체 의식(rite)은 전체 부족민의 회의를 위한 서곡 역할을 한다. 공간, 좌석 배치 그리고 모든 소품이 상징적인 가치를 갖고 있고 그 문화의 중심 가치들을 반영한다.

드럼 치기로 축제 전야가 시작되고 그동안 추장은 조상들께 기도를 올린다. 추장은 부족민 전체를 수용할 수 있는 중앙 내부 공간을 가진, 마을에서 가장 큰 건물인 그의 '왕궁'에서 기도한다.

마을 사람들 모두 춤을 추다가 추장이 입장하면 돌연 춤을 멈춘다. 금으로 된 예복을 입은 추장이 부족민들부터 경배를 받고 무용수, 찬가 부르는 사람들 그리고 나팔 부는 사람들이 그를 에워싼다. 추장은 부족성의 상징이며 조상의 영혼이 살아 있고 추장의 권위가 구현되어 있는 아칸-아산티 황금 의자에 앉는다. 부족의 상징이 끝에 그려져 있는 우산이 펼쳐져 추장의 머리를 보호해 준다. 추장의 오른쪽과 왼쪽에 두 줄로 부족의 연장자들이 앉는다. 오른쪽에는 또 추장의 말을 대신하는 대변인과 추장의 말을 알리는 포고자가 앉는다. 연장자 옆에는 마을 아이들이 앉아 산 자와 죽은 자, 나이 든 이와 젊은이가 제의와 재생의 끝없는 순환을 통해 연결됨을 상징한다.

연장자들은 설화를 춤으로 보여 주고 추장은 무용수의 머리를 조상의 권위를 상징하는 금으로 된 검으로 만짐으로써 그들의 헌신을 받아들인다. 대부분의 춤은 남자들이 여자들을 쫓는 것을 묘사하는데 이는 부족 공동체의 존속과 다산을 확보하기 위한

것이다. 다음에 추장이 검을 자기 쪽으로 향하여 올리고 춤을 추며 부추장이 따라서 춤을 춘다. 그들은 다시 자리에 앉고 마을 사람들은 노래를 부르고 춤을 추며 기뻐한다. 드럼 치기는 점점 조용해지고 드럼 하나가 부드럽게 부족 회의를 알리는 리듬을 치면 추장의 포고자는 마을 사람들이 다시 일상으로 돌아오도록 한다. 추장은 자기 말을 실행하는 대변인을 통해 그의 부족민들

에게 그의 말을 전한다. 조상의 세계와 현재의 세계가 노래와 춤을 통해 조상의 궁전에서 함께 이루어진다.

◀ **아콰시다이 축제를 위한 평면도** 마을 중앙에 있는 추장의 집은 축제 때 춤을 추기 위한 공간으로 사용될 것을 고려하여 만들어진다. 왕위에 앉기 전에 추장은 그의 부족민들이 앉아 있는 자리를 가로질러 걸어간다. 다음 날 아침, 모든 마을 사람들과 손님들은 왕궁의 안뜰에서 만나는데 이곳은 전체 부족 공동체의 영적인 힘, 조상들의 힘, 그리고 정치적 힘의 원천이 된다.

▼ 아콰시다이 축제 동안에 아산티 왕은 부족의 연장자와 포고자에 둘러싸여 앉아 있고 추장들을 위해 마련된 켄테(kente) 천으로 만들어진 옷을 입는다. 아산티의 믿음의 상징은 색이 칠해진 의자에서부터 화려한 금메달에 이르기까지 어디에나 있다.

쿠티야탐의 영적 공간

인도의 신성한 쿠티야탐(kutiyattam) 퍼포먼스는 케랄라(Kerala) 힌두 신전 건물들 중에 나무로 만들어진 직사각형의 개방형 구조물에서 이루어진다. 신성한 신전 경내는 힌두교도들에게만 열려 있으므로 그들이 유일한 관객이다. 관객들은 의식을 지켜보기 위해서 신전으로 들어오기 전 몸을 깨끗이 씻어서 정화해야 한다. 쿠티야탐 의식은 석유 램프 하나만 켜고 늦은 저녁부터 다음 날 해 뜰 때까지 진행된다. 신전에서 일하고 있는 사람들 중에서 특별하게 선택된 공연자들은 특수한 의식을 수행해야 하는데 그중에 쿠티야탐이 포함된다. 인도의 다른 퍼포먼스들과는 달리, 쿠티야탐은 상대적으로 조용한 곳에서 행해진다. 야외 퍼포먼스 때 흔히 보이는 노점 상인과 매점도 신전 내에서는 금지되어 있다.

케랄라 지역에서 발견되는 9개의 쿠티야탐 무대들은 고대 인도로부터 남아 있는 영구적 연극 구조물 중 유일한 예이다. 또 인도 대서사시인 나티야샤스트라에 묘사된 이상적인 퍼포먼스 공간과 거의 일치한다(제5장 참조). 현재 사용 중인 무대는 오직 세 곳뿐이다. 가장 큰 시바(Siva) 신전의 트리쿠르(Trichur) 무대는 약 500명의 관객을 수용할 수 있고 1년에 오직 한 번 상서로운 날에만 쓰인다.

바닥에서 약간 높이 올려진 네모난 쿠티야탐 무대는 신상(deity)을 마주보게 배치되어 있다. 퍼포먼스들은 종교적 봉헌이기 때문에 연기자들은 신상을 향해 연기한다. 무대 위에는 기둥으로 떠받혀진 지붕이 있다. 지붕 안쪽은 보통 관객들이 볼 수 없지만 의식 자체의 목적을 위하여 그림과 조각들로 화려하게 장식되어 있다. 인도인이면 누구나 하는 것처럼, 연기자들도 무대 위를 밟기 전에 오른손을 바닥에 놓고 그다음에 눈 그리고 머리를 바닥에 대고 공간과 의식의 신성함을 받아들이고 행사의 축복을 빈다.

▲ 인도 케랄라에 있는 이 쿠티야탐 신전 극장의 공간은 거의 비어 있다. 관객들은 삼면에 둘러앉는다. 지붕의 안쪽 면은 매우 화려하게 장식되어 있다.

전통적인 극장 공간과 환경

오늘날 특별히 극장 건물을 위해 디자인된 수많은 공간 배치 방식들이 있다. 그것은 기존의 전통과 인정받은 공간적 관습을 반영한다. 각각의 방식은 실제적으로 적용될 때 그에 따른 장점과 단점이 있다. 어떤 형태는 특정한 종류의 텍스트, 퍼포먼스 스타일, 혹은 장면 디자인에 어울린다. 20세기에 들어서 블랙박스 극장이 유연한 공간 형태 변화 때문에 자주 사용되고 있고, 연극 예술가들은 어떤 무대 형태가 특별한 프로젝트와 콘셉트에 어울리는지 결정할 수 있다. 오늘날 새로운 연극 형식에 들어맞는 공간을 찾는 전문가들은 이미 디자인된 연극 공간들 안에서도 융통성을 추구할 수 있다.

이 절에서는 프로시니엄 무대, 원형 무대, 돌출 무대, 그리고 블랙 박스 무대가 예술가들이 창의적인 선택을 하는 데 어떤 역할을 하는지 살펴보겠다. 또한 각각의 공간이 어떻게 배우-관객 관계에 영향을 끼치는지 알아보겠다.

> " 연극적인 **콘셉트**는
> 특별한 공간 구성을 요구하며
> 마찬가지로, 아니 더더욱 **건축**은
> 연극적인 콘셉트와 **프레젠테이션 스타일**을
> 가능하게 하고, 요구하고, 알린다. "
>
> – 자크 코포, *Registres I*, 1941

프로시니엄 무대

여러분이 본 대부분의 연극은 **프로시니엄 무대**(proscenium stage)나 **액자형 무대**(picture frame stage)에서 이루어졌을 것이다. 이러한 공간 배치에서 관객은 바닥에서 어느 정도 높이로 올라와 있는 무대를 마주하고 앉는다. 이탈리아 르네상스 때, 때로는 직사각형 모양인 **프로시니엄 아치**(proscenium arch)가 무대 앞에 설치되어 관객을 무대 공간으로부터 분리시켜 놓고 원근법적 무대 장면 그림을 만들기 위한 액자 역할을 하였다. 관객들은 마치 액자로 둘러싸인 살아 있는 그림을 보는 것과 같은 인상을 받았고, 원근법적 무대 그림들은 배우들이 연기하는 배경에 상당한 거리감을 주는 환영을 만들어 낼 수 있었다. **무대 커튼**(stage curtain)은 보통 액자 안에 있고 무대 위에 행동들을 보여 주기 위해 올라가고 세트의 변화를 숨기기 위해 내려간다. 전기 조명이 사용되기 이전 시기에는 넓은 **에이프론**(apron) 무대에서 연장된 부분이 프로시니엄 아치를 지나서 앞으로 돌출되어 나왔고 배우들을 위한 주된 연기 공간으로 자주 쓰였다. 배우들은 무대 앞에서 바닥에 장착된 **풋라이트**(footlights)로 비춰졌고, 아치는 배우들 뒤에 있는 배경막의 액자 역할을 하였다. 오늘날 에이프론은 주로 크기가 작고 배우들은 프로시니엄 아치 뒤에서 연기한다. 가끔은 무대 에이프론 밑에 **오케스트라 석**(orchestra pit)에서 음악가들이 연주를 한다. 가끔 오케스트라가 필요하지 않을 때 오케스트라 석이 위로 올라와 에이프론을 형성한다.

연기하는 공간의 왼쪽과 오른쪽에는 **무대 날개**(wing) 부분이 있는데 배우, 기술자, 소품 그리고 무대를 옆으로 가로질러서 움직일 수 있는 배경막 등을 숨겨 놓을 수 있는 빈 공간이다. 예전에는 배경막이 기계적으로 옮겨졌지만 이제는 컴퓨터를 사용하여 전기 장치로 움직일 수 있다. 어떤 프로시니엄 극장들은 아치 뒤에 **비상 공간**(fly spaces) 혹은 **로프트**(lofts)라고 불리는 매우 높은 천장이 있어 실제로 세트 전환을 위하여 도르래를 이용하여 '날아' 오르기도 하고 내려오기도 하는 그림이 그려진 배경막이 숨겨져 있다. 이 로프트들은 프로시니엄 입구 높이보다 최소한 두 배 이상은 더 높아야 배경막을 완전히 감춰 놓을 수 있다. 프로시니엄 무대들은 배경막의 수평적, 수직적 움직임 모두를 통해 빠른 세트 변화를 가능하게 하여 관객을 짜릿하게 만드는 마법 같은 환영을 만들 수 있는 이점이 있다. 심지어 오늘날같이 기술적으로 발달된 세상에도 관객들은 근사하게 이뤄지는 세트 변화에 "오!" 그리고 "아!"와 같은 감탄사를 외치며 새로운 세트의 출현에 갈채를 보내기도 한다. 〈미스 사이공(Miss Saigon)〉(1991) 공연 중 무대 위에서 헬리콥터가 내려올 때 이러한 효과를 보여 주었다.

무대와 직접 마주하는 것은 오케스트라(orchestra)라고 불리는 객석 좌석들로 고대 그리스 연극 공간에서 이름을 따온 것이다. 프로시니엄 무대가 설치된 극장에서 객석 좌석의 1/3 혹은 1/2 되는 선의 위층에 주로 무대를 마주하고 **발코니**(balconies)가 만들어지거나 객석 주변으로 U자형의 말굽 모양으로 발코니가 지어지기도 한다. 말굽 모양은 사적인 **박스석**(boxes)을 만들 수 있기 때문에 17세기와 18세기의 유럽식 극장들과 오페라 하우스에서 자주 쓰이던 형태였다. 민주적인 혁명들이 견고한 계급 구조를 뒤엎음에 따라 극장 건축 또한 평등주의 이념에 맞추어 지어졌으며 무대를 마주보는 열린 발코니가 설치되었다.

프로시니엄 극장은 관객의 세계와 배우의 세계 사이에 명확한 경계를 만든다. 프로시니엄 극장 안에 있는 관객들은 다른 전통적인 연극 공간들보다 무대에서 이루어지는 행동에서 더 멀리 떨어져 있다. 관객들은 마치 다른 세계를 훔쳐보는 것과 같이 공연을 보도록 공간 배치가 되어 있다. 이런 이유로, 객석과 가장 가까이 있는

면이 제4의 벽(fourth wall)이라고 불린다. 프로시니엄 공연을 볼 때, 여러분은 마치 어떤 방의 네 번째 벽이 없어져서 그 안에서 무슨 일이 일어나는지 볼 수 있는 것처럼 느낀다. 관객은 한 면으로 만 볼 수 있기 때문에 배우들은 무대 앞쪽을 향해 연기를 하고 뒤에 있는 사람과 말할 때도 약간의 각도를 유지하며 관객을 향해 완전히 등을 돌리는 것을 피해야 한다.

배우가 무대 가운데서 관객을 바라볼 때, 배우의 오른쪽 무대는 **오른 무대**(stage right)라고 불리고, 배우 왼쪽은 **왼 무대**(stage left)라고 불린다. 관객과 가장 가까이에 있는 무대는 **아랫무대**(downstage)라고 한다. 관객과 가장 멀리 있는 부분은 **윗무대**(upstage)이다. 이 용어는 무대가 윗무대로 가면서 올라가는 경사 무대가 일반적이었던 17세기와 18세기를 생각나게 한다. 공연 중에 한 배우가 윗무대 쪽으로 걸어가면 아랫무대에 있는 배우가 그 배우에게 대사를 하려고 관객에게 등을 돌려야 하는 경우가 있다. 그러므로 관객은 자연스럽게 그 첫 번째 배우에게 완전히 집중하게 된다. 이러한 상황이 발생했을 때 우리는 **아랫무대 배우가 윗무대 배우에게 시선을 빼앗겼다**(upstaged)고 말한다. 오늘날 윗무대로 시선을 끄는 것은 스포트라이트를 훔친다고도 말한다.

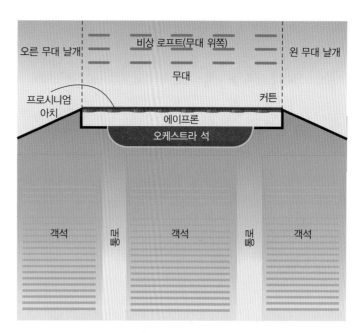

▲ **프로시니엄 극장의 평면도**

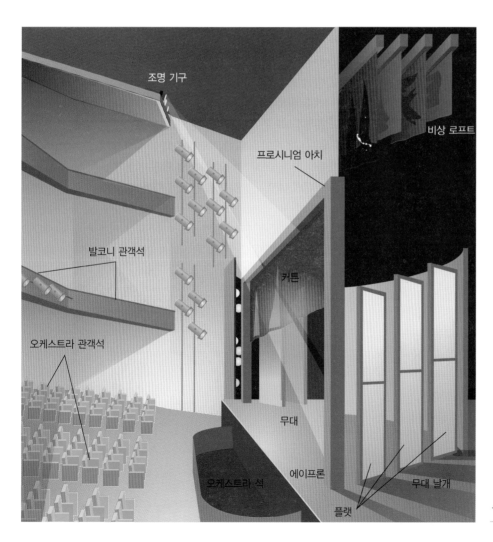

◀ **프로시니엄 극장의 횡단면**

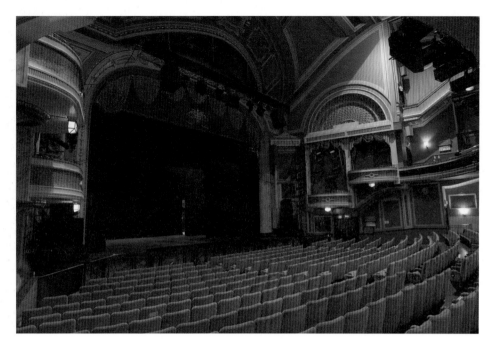

◀ 영국 사우스햄튼에 있는 메이플
라워 극장의 무대를 감싸는 프로시니
엄 아치

사실적인 세트들은 특히 프로시니엄 액자 뒤에서 특별히 효과가 있다. 무대의 세계와 관객의 분리는 환영을 더 증가시키면서 관객을 무대 쪽으로 집중시킨다. 정교한 특수 효과와 장면 변화를 요하는 공연들도 프로시니엄 극장에 적합하다.

오케스트라와 여러 벌의 세트를
필요로 하는 뮤지컬은
보통 프로시니엄 극장에서 올려진다.

원형 무대 혹은 아레나 무대

많은 학자들은 그리스 비극과 유럽 연극 전통이 원의 형태로 이루어진 제의에서 유래되었다고 믿는다. 극장들이 일단 실내로 옮겨지고 실내 극장이 공식적인 전통이 되자 원형 무대(theatre-in-the-round)는 20세기까지 사라졌다가 20세기 이후에 프로시니엄 무대가 관객과 공연자를 분리하는 것에 대한 반응으로 다시 부활되었다. 아레나 무대(arena stage) 구조에 따라 관객들은 둥글거나 직사각형 모양의 퍼포먼스 공간의 사면을 둘러싸고 앉는다. 배우들은 네 개 혹은 그 이상의 봄스(voms)로 등장과 퇴장을 하는데 봄스는 로마의 야외극장에서 복도 혹은 출입구를 이르는 보미토리아(vomitoria)에서 이름을 따온 것이다. 이 극장 구조에는 좌석 열(row)의 수가 더 적기 때문에 관객이 무대에서 일어나는 행동을 더 가까이서 볼 수 있고 배우들과 훨씬 더 친밀감을 느낄 수 있다. 동시에 관객들은 무대 공간 건너편에 앉아 있는 다른 관객들을 서로서로 볼 수 있고 자신들이 현재 진행되고 있는 연극적 사건의 일부라는 것을 알고 있다. 이러한 공간 배치는 강도 높은 연극성에 대한 감각을 일깨우고 연극적 환영이 깨지기 쉬운 것이라는 사실을 알려준다.

아레나 무대를 만들려면 연출, 배우, 디자이너 그리고 관객이 필요하다. 일부 관객의 시야를 가리기 때문에 큰 무대 장치들은 쓰이지 못한다. 세트 디자이너들은 현명하게 커다란 배경막이나 플랫 없이 작품에서 필요로 하고 장소를 제시해 주는 조그마한 세트들을 만들어야 한다. 조명 디자이너들은 경계 지을 수 있는 어떠한 구조물도 없이 조명 연출을 통하여 객석과 연기 공간을 분리해 내야 하는 어려운 임무를 맡는다. 연출가는 배우가 계속 움직이도록 하여 어느 특별한 쪽 관객에게 오랫동안 등을 보이지 않게 조정해야 한다. 배우는 움직임을 위한 정당성을 만들어 극장의 모든 면을 향해 연기해야 한다. 프로시니엄 무대의 단일 시점과는 달리 아레나 무대는 하나의 특별한 방향으로 관객의 시선을 집중시키지 않기 때문에 관객들은 어느 곳을 보아야 할지 선택해야 한다. 이 모든 어려움들에도 불구하고 많은 예술가들은 이런 제한 안에서 일하는 것을 즐기고 원형 무대가 상상력을 한계까지 밀고 나가 창의적인 해결책

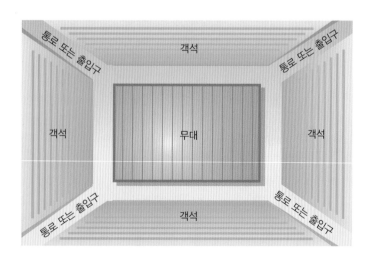

▲ 아레나 무대 극장의 평면도

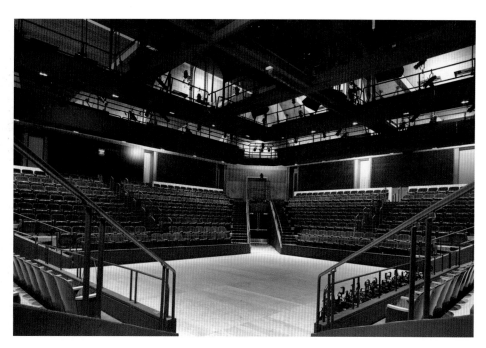

▶ 아메리칸 시어터 미드 센터에 있는 피챈들러(Fichandler) 원형 무대는 봄스를 통해 많은 출입구를 가지고 있다. 모든 관객은 무대로부터 8열 이상 더 멀어지지 않는다. 이 거리는 관객과 공연 사이에 친밀한 관계를 조성해 준다.

을 찾아내고 작품을 살아 있게 만든다고 믿는다. 배우들도 또한 관객과의 친밀함을 좋아한다. 관객들도 이것을 즐기고 공동체라는 의식 또한 즐긴다.

물론 많은 희곡들은 원형 무대에 효과적으로 올리기에는 매우 힘들 것이다. 침실 소극(bedroom farces)에서는 문을 세게 닫는 타이밍과 등·퇴장이 작품의 중요한 극적 요소인데 이러한 희곡은 아레나 공간에서 무대화하려면 대단한 실력이 요구된다. 사실적이고 엄청난 디테일이 필요한 희곡들도 마찬가지이다. 상상력이 풍부한 연극 예술가들은 대부분 독창적인 방법을 찾아서 장애물을 극복하고, 많은 연출가들은 희곡을 신선하고 새로운 방식으로 무대화하기

위해 다른 공간적 배치에 더 적합한 희곡을 일부러 선택한다.

돌출 무대

돌출 무대(thrust stage)는 원형 무대에서의 친밀함과 연극성의 일부와 프로시니엄 무대에서의 현실적인 해결 방안들의 일부를 모두 갖추고 있다. 이런 형태에서는 관객이 객석으로 돌출한 무대의 삼면에 앉는다. 네 번째 면은 행동을 위한 배경이 되고 필요한 것을 감춰 놓는 공간인 동시에 장면과 의상 변화를 위한 공간으로 쓰인다. 배우들은 뒷무대 혹은 복도나 봄스에서 등장한다.

돌출 무대는 극장 형식으로 디자인된 연극 공간 중 처음으로 만들어진 구조 가운데 하나였다. 사실 고대 그리스와 로마 무대들은 돌출 무대이다. 수 세기가 지나 떠돌아다니는 유랑극단 배우들이 그들의 수레에 무대를 새우면, 관객들은 삼면을 둘러싸고 구경을 했으며 즉흥적으로 돌출 무대를 만들어 낸 것이다. 중세기 동안에는 연극이 교회 밖으로 나와서 **플랫폼 무대**(platform stages)와 이 무대 뒤 쪽에 필요한 것을 숨겨 놓고 의상을 갈아입는 커튼을 친 공간이 있는 **무대 도구실**(scene house)이 야외 퍼포먼스를 위해 세워졌다. 종종 바퀴 위에 얹은 플랫폼이 **수레 무대**(wagon) 혹은 **포장마차 무대**(booth stage)가 되어 마을을 돌아다니며 다른 여러 장소에서 공연을 하며 이동식 돌출 무대를 만들었다.

스페인과 영국 르네상스의 극장 건물들은 중세 플랫폼 무대에서 파생된 아이디어다. 엘리자베스 시대 극장은 (예를 들면 런던의 유명한 글로브 극장. 229쪽 사진 참조) 본질적으로 하늘을 향해 열린 원형 구조였다. 이러한 형태의 극장에는 지붕이 있고 바닥에서 위로 올려진 플랫폼 무대가 한쪽에 있고 극장의 바깥쪽 벽에 삥 돌려 놓인 3층으로 된 갤러리 석이 구비되어 있었다. 돌출 무대의 삼면 주변 공간을 **피트**(pit)라고 불렸는데 관객이 서서 공연을 보는 공간

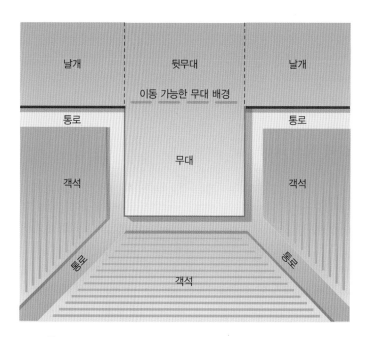

▲ **돌출 무대 극장의 평면도**

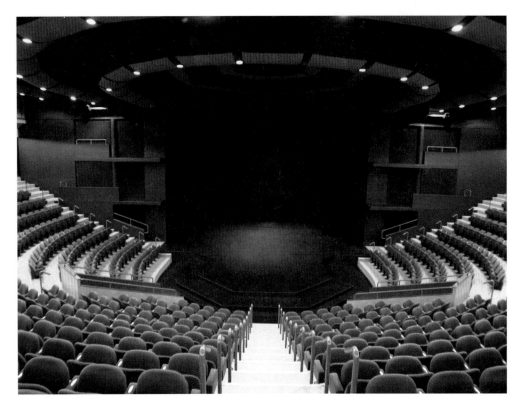

이었다. 무대 뒤쪽에는 양쪽에 두 개의 문이 있어 등 · 퇴장로로 쓰였다. 무대 2층 뒤쪽에 있는 작은 발코니는 사건이나 소품을 숨기거나 드러낼 수 있는 **발견 공간**(discovery space)의 지붕 역할을 하였다. 발코니는 또한 2층에서 이루어지는 연기 공간으로 사용되었는데 작은 탑, 창문, 혹은 발코니와 같이 높이 있는 장소들을 상징했다. 20세기에 엘리자베스 시대 극장에 대한 관심이 돌출 무대의 사용에 대한 부활을 자극했다.

돌출 무대는 전 세계적으로 응용되어 왔다. 많은 아시아 연극 전통들이 돌출 무대 형태의 변형을 사용했다. 17세기에 만들어진 일본의 노 무대는 변형된 돌출 무대이다. 노 무대는 원래 노가 공연되었던 신전의 구조를 닮은 지붕 달린 플랫폼 무대를 가지고 있고 관객들은 무대의 이면에 앉는다. 가부키는 처음에 기본적인 노의 무대를 썼다가 점점 더 화려한 장면과 효과들 때문에 프로시니엄 무대의 커튼과 다른 요소들을 필요로 하였다. 돌출 무대 위 배우들은 모든 관객이 최대한 앞 모습을 많이 볼 수 있게 끊임없이 움직여야 한다. 사면을 향해 다 연기해야 하는 원형 무대 위의 배우들과는 달리 삼면을 향해서만 연기하면 된다. 이러한 점은 연출이 무대화할 때 있을 수 있는 문제점들을 조금 완화시키고 디자이너들에게 더 폭넓은 선택을 할 수 있게 한다.

블랙 박스 극장

한때 연극적 사용을 위해 이미 다른 목적으로 사용되고 있는 공간인 발견된 공간(found spaces)에서 퍼포먼스를 하는 것이 보통이었지만 오늘날에는 많은 새로운 극장들이 건축적으로 디자인된 가변 블랙 박스 극장이다. 지금까지 설명한 프로시니엄, 원형 그리고 돌출 무대 등의 다양한 무대들은 각각의 장단점과 선택과 제한을 갖고 있다. 20세기 연극 예술가들은 특정한 프로젝트를 위해 가장 잘 어울리는 무대 구조를 고를 수 있게 유연함과 융통성을 원했다.

[평면도 라벨]
분장실
발코니 아래 발견 공간
발코니
무대
무대 밑으로 내려가기 위한 뚜껑문
무대 위 지붕을 떠받치고 있는 기둥
피트
갤러리 석
갤러리 석

▲ **엘리자베스 글로브 극장의 평면도**

글로브 극장의 재건

윌리엄 셰익스피어는 그의 대부분의 중요한 작품들의 초연을 준비했던 챔벌레인 경의 사람들(Lord Chamberlain's Men)이라는 단체의 공연을 위해 1599년에 지어진 첫 번째 글로브 시어터의 6명의 주주 중 한 명이었다. 여기서 햄릿, 맥베스, 리어왕, 그리고 오셀로와 같은 등장인물들이 처음으로 런던 변두리 동네에 지어진 극장의 무대를 활보했다.

글로브 극장은 1613년에 무대에서 쏜 대포의 불이 극장 지붕에 붙어 불에 타 무너져 버렸고, 1년 후에 다시 지어졌다. 하지만 1640년대에 연극적 활동의 부도덕함을 비난한 청교도들에 의해 다시 철거되었다. 수 세기 동안 글로브는 전설의 극장으로 존재해 런던 시를 파노라마에 담은 그림들이나 지도들, 건물 계약서들과 엘리자베스 시대의 관객들이 그 시대에 남긴 메모에만 살아 있었다.

이러한 상황은 미국 배우이자 영화감독인 샘 워너메이커(Sam Wanamaker, 1919~1993)가 런던에 글로브 극장의 잔재를 찾으러 왔을 때 극장의 가장 위대한 작가를 위한 기념비조차 없다는 것을 확인하고 나서 바뀌었다. 워너메이커는 1970년도에 셰익스피어 글로브 신탁(Shakespeare Globe Trust)을 만들어 원래 극장의 재건축을 위한 재원을 마련했다. 이 재건 프로젝트는 현존하는 기록, 그림, 설명서, 고고학적 발굴품, 그리고 현재까지 존재하는 당시의 건축 구조물들을 토대로 시행되었다. 재건 공사는 1987년에서 1997년까지, 원래 극장이 있던 자리에서 200야드 떨어진 곳에서 이루어졌다. 오크 통나무, 수제 벽돌, 짚으로 엮은 지붕, 밝은색 페인트, 그리고 백색으로 칠해진 벽을 사용하여

새 극장의 공사자들은 원래 글로브와 최대한 비슷하게 만들려고 했다. 무대의 지붕에 천국의 그림이 다시 그려졌다. 그러나 워너메이커는 1993년에 죽고 말았으며 그의 꿈이 완성되는 것을 보지 못했다.

1997년 여름부터 글로브에서 올려진 역사극들은 무대 의상, 소품, 무대 장치, 음악 그리고 음향의 역사적 정확성에 많은 신경을 썼다. 음악가들은 무대 위나 무대 베란다에 자리 잡는다. 녹음된 소리는 절대로 쓰이지 않는다. 셰익스피어 시대처럼 모두 남성으로 구성된 캐스트가 공연을 하고 좌석을 살 만한 경제적 여유가 없어 **서서 공연을 보는 사람들**(groundlings)은 그 당시와 마찬가지로 비가 오나 날이 맑으나 무대 앞에 펼쳐진 바닥에서

공연이 진행되는 내내 서서 본다. 아직까지 당시의 공연을 그대로 재연할 정확한 증거가 없기 때문에, 연기와 대사 발성 등이 어떻게 이루어졌는지에 대해 모르는 것이 많다. 무대 뒤에 분장실과 보관 공간들이 제한적이어서 배우와 극장 관계자들에게 어려움을 주고 있지만 오늘날에 요구되는 안전 문제에 있어서는 역사적 정확성 문제에 있어서 한 발짝 양보하여 현대적인 면모를 갖추고 있다. 안전을 위하여 두 배의 수에 달하는 출구와 불이 들어오는 출구 사인들이 설치되었고 1613년에 일어난 화재의 반복을 막기 위해 스프링클러 시스템이 도입되었다. 재건된 글로브 극장에서 동시대 관객들은 현재의 태도와 기대를 버려야만 역사를 경험할 수 있다.

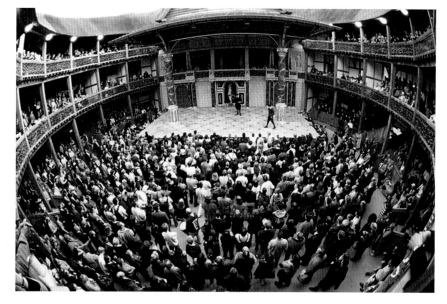

▲ 런던에 있는 새 글로브 극장

생각해보기

아무리 역사적으로 정확히 재건축된 극장이라고 하지만, 동시대 관객들이 얼마만큼 원래의 경험을 할 수 있을까?

가변 공간에 대한 아이디어는 1926년 발터 그로피우스(Walter Gropius, 1883~1969)가 '총체 무대(total Theatre)'를 시도하면서 시작되었다. 총체 무대는 회전하는 플랫폼으로 된 원형 공간으로 이 플랫폼은 무대를 아레나에서 돌출로 또 프로시니엄으로 바꿀 수 있고, 사방에 펼쳐진 스크린에 장면을 투사시킬 때는 관객이 원형 공간 안에 들어앉아 있게 된다.

그로피우스는 연극적인 공간 자체가 상상력을 자극시켜야 한다고 믿었다. 비록 이 독창적인 공간의 공사가 히틀러의 독일 점령으로 멈춰 버렸지만 그의 계획들은 나중에 가변 공연 공간을 만드는 시발점이 되었다. 오늘날 매 공연마다 객석과 공연 공간을 재구성할 수 있는 **블랙 박스 극장**(black box theatre)은 이런 형태의 가변

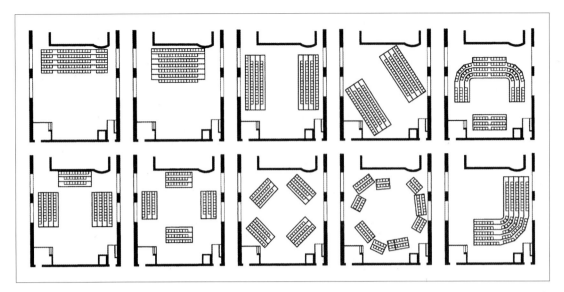

▲ **블랙 박스 극장의 이해를 돕는 평면도** 루이자 톰슨(Louisa Thompson)이 그린 헌터 컬리지의
프레데릭 로우 극장(Frederick Loewe Theatre)을 위한 가능한 배치들

무대로 어디에서나 볼 수 있는 관습적 극장 공간이 되었다. 블랙 박스 극장은 검은색으로 칠해진 커다란 방만 있으면 되고 전통적인 프로시니엄, 원형, 돌출 구조를 허용할 뿐만 아니라, 코너 무대, L자 모양의 무대 혹은 객석 배치, 관객들이 빙 둘러서서 보는 공연, 그리고 환경 연극적인 공연들과 한 공간에서 여러 상황과 사건들이 벌어지는 다초점 공연이 가능하다.

생각해보기

관객 입장에서 가장 이상적인 극장을 상상한다면 그 극장은 어떤 요소들을 포함하는가?

창조된 공간과 발견된 공간

HOW 창조된 공간과 발견된 공간이 어떻게 공연이 요구하는 것을 충당하는가?

종종 예술가들은 전통적인 연극 공간을 미학적이거나 경제적인 이유로 선호하지 않으며 원래 공연을 하기 위한 공간이 아니었던 곳들을 찾거나 개조한다. 다락방, 교회, 지하실, 창고 혹은 공장 등, 배우와 관객을 수용할 수 있는 공간은 어디든 연극 공간으로 쓸 수 있다. 이러한 방식은 종종 발견된 공간의 특성에 따라 즉흥적 공간 배치로 이어진다.

가상 공간은 또한 발견된 공간에 있어 새로운 가능성을 활짝 열어 놓았다. 한때는 연극 공간이 그 크기, 모양, 성격에 상관없이 공연자들과 배우들을 감싸야 된다고 생각되었지만, 테크놀로지의 발달은 이러한 한계를 초월하도록 한다. 연극 예술가들은 이제 다른 공간에 있는 관객들을 위하여 또 다른 어떤 공간에서 공연할 수도 있고 원거리에 있는 예술가들과 함께 작업할 수도 있다.

> **66** 나는 어떤 **빈 공간**을 취할 수 있고 그것을 빈 **무대**라고 부른다. **99**
>
> —피터 브룩, 빈 공간, 1984(번역본은 1989)

거리 공연

궁극적인 비영리 공간은 공공의 공간이다. 정치적이거나 사회적 논제를 펼치는 연극들은 **거리 연극**(street theatre)을 통해 사람들을 위해 공연한다. 가끔 관객들이 억지로 관객이 되는 느낌을 받기

때문에 관객으로서의 역할을 거부하기도 한다. 이때 연극 예술가들은 관객을 참여시키기 위하여 음악, 스펙터클, 가면, 의상, 춤, 혹은 대결 등의 매력적인 연극적 도구를 사용한다. 이런 형태의 극장은 텍스트의 쓰임이 제한되어 있고 대부분 짧은 장면들로 이루어진다. 길거리에서 이루어지는 정치적인 행위 연극은 **게릴라 연극**(guerrilla theatre)이라고 불리는데 관객이 전혀 기대하고 있지 않은 틈을 이용하여 아주 격렬하게 공연에 참여하기를 권하기 때문이다. 길거리 공연은 자주 어느 특정한 공동체의 관심사에 관여하게 된다. 공연자들은 자신들의 공연 주제가 당장 시급하기 때문에 관객이 자신들의 작품에 관심을 가져 주기를 바란다.

다초점 무대

인생의 매 순간에 우리 주변에 많은 일들이 일어나고, 우리는 TV, 전화, 거리의 소음, 혹은 대화 중 어느 것에 집중해야 할지 선택한다. 단일 초점의 사실주의에 대한 저항으로 몇몇 연극 예술가들은 여러 개의 공연 공간들이 동시에 만들어지는 **다초점 연극**(multifocus theatre)이 관객들이 일상생활에서 똑같이 행하는 선택들을 경험할 수 있도록 해준다고 생각한다. 이런 형식의 공연에서는 관객의 집중을 받기 위해 같은 연기자들끼리 경쟁해야 하기 때문에 배우에게 많은 것이 요구된다. 가끔 다초점 무대는 관객이 배우의 행동을 쫓아 이곳저곳으로 움직이게 만든다. 또한 고정된 무대가 아닌 움직이는 무대를 써서 관객이 특정한 움직이는 무대를 선택하거나 연속적인 수레 무대(바퀴 달린 플랫폼) 위에 새로운 요소들이 나타나는 **행렬 무대**(processional stage)의 일부로서 다음 수레가 나타나기를 기다릴 수도 있다. 등장인물들이 인파를 지나 높이 올려진 들것으로 옮겨지는 아프리카 축제들은 이 형식을 사용하

고 많은 중세 공연들은 움직이는 수레 무대를 사용하였다. 1960년대와 1970년대에 행렬 무대는 실험적인 예술가들에 의해서 다시 부활하였다. 빵과 인형 극단과 같은 단체들은 야외와 실내에서 대형 다초점 행사들을 벌였다.

> **❝** 고정된 자리 배치와 공간 **나누기**를 포기했을 때 새로운 **관계**가 가능해진다. **❞**
>
> — 리처드 셰크너, *Public Domain*, 1969

생각해보기

발견된 공간에서 관객의 편리함을 고려해야 하는가, 아니면 불편함도 그 경험의 일부인가?

환경 연극 무대

1960년대에 아방가르드 연극 운동은 프로시니엄 무대가 소극적 관객을 양산한다고 보았다. 정치적으로 적극적인 그 시기의 실험 연극은 관객의 참여를 완전히 높일 수 있는 새롭고 생기 있는 퍼포먼스를 추구하였다. 이론가인 앙토냉 아르토의 글에서 영향을 받아, 관객 참여를 포함하는 작품은 결국 관객과 연기자들 사이의 경계를 없애 공간을 공유하는 아이디어로 구성되었다.

◀ 태양 극단의 1970년도 작품인 〈"1789" 프랑스 대혁명("1789" La Revolution Française)〉에서 여러 개의 무대를 동시에 사용하여 관객들이 다양한 연기 구역을 돌아다닐 수 있게 했다. 심지어 배우들은 관객들이 자신을 좇아 다른 장면 쪽으로 오도록 했다. 이러한 공간의 사용은 가상적 체험을 통하여 관객들에게 개인적으로 프랑스 혁명을 구성하는 경험을 제공하였다. 이 연극 공간은 극단 배우들이 직접 낡은 공장의 바닥과 벽을 새로 칠해서 만들어졌다.

대형 스케일 인형극들이 거리와 골목길을 점령하다

1960년대에 창단된 빵과 인형 극단은 그 시대 반전 시위의 가장 눈에 띄는 정치적 상징이었던 커다란 인형을 사용하였다. 오늘날까지도 이 극단은 도시의 거리, 때로는 들판, 그리고 대형 실내 공간에서 공연을 한다. 몇 블록 떨어진 거리에서도 보이는 이 거대한 인형들은 정치적인 집회와 시위에서 사용되었는데 극단의 리더인 피터 슈만이 디자인하고, 자원 봉사자들이 만들고, 10명 이상의 참여자들이 들고 행진했다. 이 행진하는 인형들은 우리의 규모와 비례 감각을 깨뜨려 버린다. 거친 종이로 반죽해서 만든 인형들은 산업화된 도심 환경에 사람 냄새를 느끼게 해 준다. 이 극단의 천천히 움직이고 조용히 행진하는 거대 인형들은 그들의 주변을 변화시키고, 분주히 오가는 차량을 멈추게 하며, 지나가는 사람이 결국 쳐다볼 수밖에 없어 그들을 자연스럽게 관객으로 끌어들인다.

빵과 인형 극단은 극단의 본거지인 버몬트의 글로버(Glover)에서 1975년에서 1998년까지 매년 〈가정 부활 서커스(Domestic Resurrection Circus)〉를 공연했다. 그들이 거주하며 연극 공동체를 이루고 있는 케이트 농장(Cate Farm)의 초목으로 뒤덮인 들판, 소나무, 웅장한 산, 그리고 탁 트인 하늘이 자연스러운 배경을 만들어 주었다. 공연의 마지막인 대형 거리 행진은 들판을 지나 연극과 자연이 합쳐지는 파노라마를 이루었다. 매년 액을 상징하는 인형 형상을 불태우는 화형식 행사는 원초적 제의에 가까운 공연이 되었고 한 해의 액땜으로 자연의 어머니를 부활시키는 상징이 되었다. 이 부활의 상징인 인형은 참여자들을 삶, 죽음 그리고 재탄생의 순환과 다시 연결될 수 있게 해 주었다.

로얄 드 뤽스(Royal de Luxe)는 1979년 프랑스의 장 뤽 쿠쿨(Jean Luc Courcoult)에 의해 창설된 유명한 인형극 단체로 퍼포먼스 이벤트를 위하여 특정한 공간을 사용한다. 이 단체의 거대한 마리오네트 인형들은 빵과 인형 극단의 인형들보다 훨씬 크며, 심지어 도시의 기념비와 건물들과 스케일이 맞먹는다. 어떤 인형들은 너무 커서 크레인과 인형을 조종하는 사람이 100명 넘게 필요하다. 로얄 드 뤽스의 공연들은 종종 정치적인 은유를 함유한 환상적인 이야기와 우화를 재연한다. 로얄 드 뤽스는 전 세계 다양한 도시의 거리와 공원에서 무료로 공연되고 있다. 이 극단의 목표는 어느 도시를 가든 일반인들에게 이야기를 해 주고 그들이 축제 같은 분위기에 참여하는 것이다.

▲ 프랑스 연극 극단 로얄 드 뤽스가 2009년에 독일 통일의 날을 축하하고 있다. 브란덴버그 게이트(Brandenburg Gate) 사이로 거대한 인형이 등장하자 베를린의 거리가 무대로 변한다.

〈드래곤 삼부작〉: 연극적 경험으로서 장소와 공간

페스티발 데자메리크(Festival des Ame-riques)(2003)에서 공연된 로베르 르파주의 〈드래곤 삼부작(Trilogie des Dragons)〉에서 관객들은 몬트리올의 변두리에서 철도를 이용하여 강 앞에 폐허가 된 철도 수리 건물까지 여행을 했다. 이 공간을 극장으로 만들 어떤 시도도 하지 않았으며, 이곳이 원래 열차 차량을 정비하는 곳임을 증명하는 벽에 붙은 낡은 파이프에서부터 부식되고 더러워 못 쓰게 된 구식 장비들까지 여기저기에 있었다. 이 굴같이 움푹 들어간 공간에는 중앙에 길이 약 20미터, 너비 약 8.5미터의 넓은 직사각형 모양의 연기할 수 있는 부분이 있었다. 바닥 무대의 긴 쪽 양면에는 경사가 진 관람석

이 서로 마주보게 놓였다. 이 관람석에 6시간 동안 퍼포먼스를 볼 수 있도록 마련된 것은 겨우 관객들이 앉을 수 있는 접이식 의자뿐이었다.

관객의 편의를 돕기 위한 것은 아무것도 없었다. 많은 관객을 위해서 극장 공간 밖에 약 12개의 이동 화장실이 놓여 있어 관객들은 때론 비를 맞으며 자신의 차례를 기다려야 했다. 두 개의 정수기가 제공되었고 인터미션 동안에 음료수를 팔았다.

모든 공연이 매진되었고 르파주의 기발한 상상력이 넘치는 무대는 관객들이 불편함을 감수하고도 남을 만한 것이었다. 이 넓은 퍼포먼스 공간에서는 좁은 공간에서 할 수 없는

특수 효과와 극적인 조명을 사용할 수 있었다. 등장인물들은 모터가 달린 자전거를 탔고, 프로젝션 스크린들은 직사각형 모양 무대의 짧은 쪽에 설치되었으며, 무대에 놓인 휠체어에는 불이 붙어 있었다. 이 퍼포먼스 공연 공간의 규모는 환상과 꿈을 좇아 중국에서 캐나다 도시로 이주해 온 중국 이민자들의 역사를 추적하는 작품의 주제적인 범위를 위해서 완벽한 배경이 되었다. 어떻게 보면, 뚝 떨어져 있고 치장이 거의 없는 이상한 공간, 심지어 편의시설이 거의 없이 오랜 시간 동안 불편하게 관람해야 하는 이 공간이 관객들에게 '진정 퍼포먼스를 아는 자'들을 위한 특별한 이벤트라는 느낌을 주었다.

폴란드의 예지 그로토프스키와 뉴욕의 리처드 셰크너는 다양한 연기자-관객 상호작용을 허용하는 공연 형태를 가지고 실험했다. 셰크너의 〈69년의 디오니소스(Dionysus in 69)〉(1968)는 유리피데스의 비극 〈바커스의 여인들(The Bacchae)〉을 각색하여 넓은 바닥 공간이 있고 비계(scaffolding)가 흩어져 있는 창고에서 공연이 이루어졌다. 관객은 그 공간의 아무 곳에나 앉을 수 있었고, 매 저녁 공연마다 배우들은 관객이 어떻게 자리 잡고 공연을 보는지에 따라 공연을 조금씩 수정했다. 특정한 장면들은 실제로 몇몇 관객의 무릎 위에서 행해졌고, 배우들이 공간을 이동해 가면서 관객에게 귓속말로 대사를 말하기도 하였다. 이러한 공간 관계 형태는 다초점적인 환경을 조성해 관객이 앉는 자리뿐만 아니라, 시선을 어디에 둘지, 무엇을 들을지도 선택할 수 있었다. 공연을 보고 똑같은 경험을 한 관객은 없었다. 한 장면에는 가까이 앉지만, 다른 장면에서는 말이 들리지 않는 곳에 앉을 수도 있었다. 공연이 진행되는 동안에 배우들은 관객 전체가 바커스의 여신도들같이 무아경의 춤을 추자고 제안했고 이는 모든 경계를 지워 버렸다.

당시에 혁신적인 환경 연극 무대는 전통 연극을 보다 자유롭게 하여 관객들을 무대 위나 장면 가까이에 앉히는 방식으로 관객 참여에 관한 실험을 하였다. 관객이 배우와 같은 공간에 있는 듯하지만, 어떤 의미에서 완전한 공간의 공유는 불가능하다. 배우는 그들이 생성한 에너지의 장으로 자신을 둘러싸고 관객과 교감하도록 힘을 주는 보이지 않는 공간을 만들어 낸다.

장소 특정 무대

연극적인 환경들이 특정하게 퍼포먼스의 내용과 연결되어 있는 경우가 종종 있다. 교도소 안에서의 삶에 관한 무대를 실제 교도

소에서 올린다든지 빌리 목사의 〈쇼핑 금지 교회(Church of Stop Shopping)〉를 실제로 교회에서 하는 것이 현실과 밀착한 극사실(hyper-reality)을 만드는 방식 중 하나이다. 많은 역사적인 사건의 재연들은 역사적 사건이 발생하였던 장소에서 이루어지는 경우가 많다. 2001년에 연출가 조애나 세틀(Joanna Settle)이 베케트의 두 개의 짧은 희곡들을 특정한 장소에서 공연했다. 〈자장가(Rockaby)〉는 흔들의자에 앉아 있는 어떤 여인의 내적 생각을 드러내는 공연으로 15~20명 정도 되는 관객을 위해 실제 아파트의 돌출된 창에서 공연되었다. 〈놀이(Play)〉는 시카고 교차로에 있는 분주한 점포의 창을 통해 이루어졌다. 분주한 삼거리 교차로에서 이루어진 이 비관습적인 연극 행위는 새로운 대중들이 베케트의 난해한 작품과 만나게 되는 계기가 되었다. 희곡에 지시되어 있는 항아리에 목까지 잠겨 있는 등장인물은 이 공연에서는 가게 큰 창 뒤에 놓인 항아리에 들어가 있었고 이 광경은 가게 창 유리에 기괴하게 비쳤다. 배우가 사용할 수 있는 마이크가 항아리 안에 있었고 그들의 목소리는 스피커를 통해 거리까지 퍼졌다.

데보라 워너(Deborah Warner, 1959년 생)의 〈천사 프로젝트(Angel Project)〉(2003)는 실제로 관객들에게 뉴욕의 다양한 장소를 방문하게 했으며, 때론 그 장소에 가는 것만으로도 그것이 퍼포먼스가 되었다. 매사추세츠 주 브루클린에 있는 구 링컨학교(Old Lincoln School)는 〈더 이상 자지 마(Sleep No More)〉(2010)를 위한 특정 장소가 되었다. 이 퍼포먼스는 〈멕베스〉를 관객들과 서로 상호작용하며 만들어 가는 것으로 관객들이 등장인물들을 좇아 건물의 방과 복도를 따라다녔다. 〈더 이상 자지 마〉를 올린 영국 극단인 펀치드렁크는 이와 비슷한 장소 특정 공연들을 런던과 뉴욕에서도 올렸다.

존 구드 루빈(John Gould Rubin)은 〈헤다 가블러(Hedda

Gabler)〉(2010)를 화사한 뉴욕의 타운 하우스에서 공연하였다. 작은 거실에서 관객은 헤다의 드라마가 가까운 거리에서 펼쳐지는 것을 보았다. 사적인 공간에서 다른 사람의 행동을 은밀하게 엿보는 느낌이 매우 컸던 이유 중 하나는 극단이 공연 당일 날까지 티켓을 예매한 사람들에게 집 주소를 알려 주지 않았기 때문이다.

〈천사 프로젝트〉: 장소 특정 무대

데보라 워너의 〈천사 프로젝트〉는 관객에게 뉴욕이라는 도시 공간을 어떤 곳은 천사들(배우)이 거주하고 어떤 공간은 이상한 소품들이 놓여 있는 공간으로 만들어서 뉴욕을 일상적이지 않은 방식으로 경험하게 하였다. 워너는 그녀가 보여 준 도심 건축물들을 작품을 위한 텍스트로 생각하였다. 이 퍼포먼스는 관객 자신이 홀로 탐험한다는 의식이 강렬해져서 익숙한 공간을 낯선 공간으로 만들어 놓는 새로운 종류의 시각적 공간이었다. 프로그램에 단테의 **실락원**(Paradise Lost)에서 따온

인용문들이 있고 기독교적 이미지들이 곳곳에 흩어져 있었다. 버려진 포르노 영화관 안에는 종교적인 책과 물건들이 놓여 있었고 바닥에는 깃털들이 날리고 있었으며 타임스 스퀘어에서는 성경을 읽는 수녀가 있었다. 이와 같은 이미지들은 작품에 주제적 통일성이 있다는 것을 인식시켜 준다. 관객은 첫 번째 장소에서 안내책자를 받고 도시 곳곳을 방문하기 위한 안내를 받았다. 관객이 한 장소를 방문하는 시간이 겹치지 않게 조정해서 관객 혼자서 각각의 장소를 방문할 수 있게 함으로써

평범한 연극적 경험이 관객이 홀로 개방된 공공 장소를 방문하게 되는 특별한 경험을 만들었다.

여러분이 거리를 걷고 있는 관객의 눈으로 세상을 보면 모든 사람들이 연기를 하는 것처럼 보인다. 대부분의 시간 동안 관객으로서의 여러분은 어디에 집중을 해야 할지, 어떤 이미지를 포착할지, 어떤 의미를 부여할지 고민하게 된다. 각각의 관객은 어떤 의미에서 무엇을 볼 것인가를 정함에 따라 이 연극적인 공간의 작가, 연출가, 디자이너 그리고 배우가 된다.

◀ 데보라 워너가 고안하고 연출한 〈천사 프로젝트〉 가운데 실내 공간에 눈을 뚫고 피어 있는 꽃들이 펼쳐진 시골 풍경이 설치되어 있는 모습이 보인다. 이 실내 공간의 창을 통해 바깥쪽의 도심 공간 풍경을 볼 수 있는 새로운 전망이 생긴다.

공간 속의 배우

연극적인 환경은 여러 가지 방식으로, 다양한 장소에서 만들어질 수 있다. 반드시 건축적으로 디자인된 극장 빌딩이 필요하지는 않다. 배우와 관객과의 상호작용을 용이하게 할 수 있고 이벤트의 내용에 적합한 공간만 있으면 된

다. 이 장에서 언급된 각각의 환경은 관객들이 기대를 갖게 하고 연극을 만드는 사람들에게는 제한과 동시에 자유를 준다. 하지만 배우들은 연극적인 공간을 매 공연마다 그들의 신체적인 에너지로 채워야 하기 때문에 연극적 공

간의 영향을 가장 직접적으로 느끼는 것은 배우들이다. 비록 디자이너와 연출가들이 돕지만, 배우는 최종적으로 연극적인 환경을 통하여 관객에게 연결되는 보이지 않는 채널을 만들어야 한다.

요약

HOW 어떻게 연극적인 관습이 변하면서 연극 공간이 진화하는가?

▶ 공간은 공연자와 관객의 관계 그리고 관객과 관객 사이의 관계를 결정한다.

▶ 위치와 공간은 관객에게 공연의 기대와 해석에 있어 영향을 준다.

▶ 연극 공간은 배우, 관객 그리고 더 나아가 사회 공동체의 필요에 의해 진화한다.

▶ 연극 공간은 기술적인 발전으로 진화한다.

WHAT 무엇이 연극적인 공간의 경계인가?

▶ 연극적 공간의 경계는 극장의 벽을 넘어 그것이 놓인 지리적 위치에까지 다다를 수 있으며 관객이 그곳까지 오는 길도 모두 포함할 수 있다.

WHAT 퍼포먼스 공간은 문화의 가치에 대해 무엇을 말하는가?

▶ 극장의 지리적인 위치는 그 문화가 연극의 가치를 어떻게 보는지에 따라 결정된다.

▶ 연극적 공간은 사회 계급을 반영한다.

▶ 연극 구조와 무대는 공간적 형태, 디자인 요소 그리고 독창적인 건축적 특징을 통하여 상징적인 아이디어를 구현할 수 있다.

WHAT 프로시니엄, 원형, 돌출 그리고 블랙 박스 극장의 장점과 단점이 무엇인가?

▶ 관객이 액자 무대의 한 면에 앉는 프로시니엄 무대, 관객이 연기 공간 전체를 둘러싸는 원형 무대, 그리고 관객이 무대의 삼면에 앉는 돌출 무대는 건축적으로 설계에서부터 미리 결정될 수 있고 장단점을 가진 가장 흔하게 볼 수 있는 연극적 공간 배치이다.

▶ 블랙 박스 극장은 다양한 공간적 형태로 배치될 수 있기 때문에 융통성을 준다.

HOW 창조된 공간과 발견된 공간이 어떻게 공연이 요구하는 것을 충당하는가?

▶ 발견 공간, 다초점 무대, 환경 연극 무대, 그리고 장소 특정 무대는 관객과 배우 사이에 더 유연하고 비범한 공간 배치를 가능하게 한다.

▶ 연극 공간의 크기, 모양 그리고 배치가 항상 배우가 관객에게 닿을 수 있게 되어 있어야 한다.

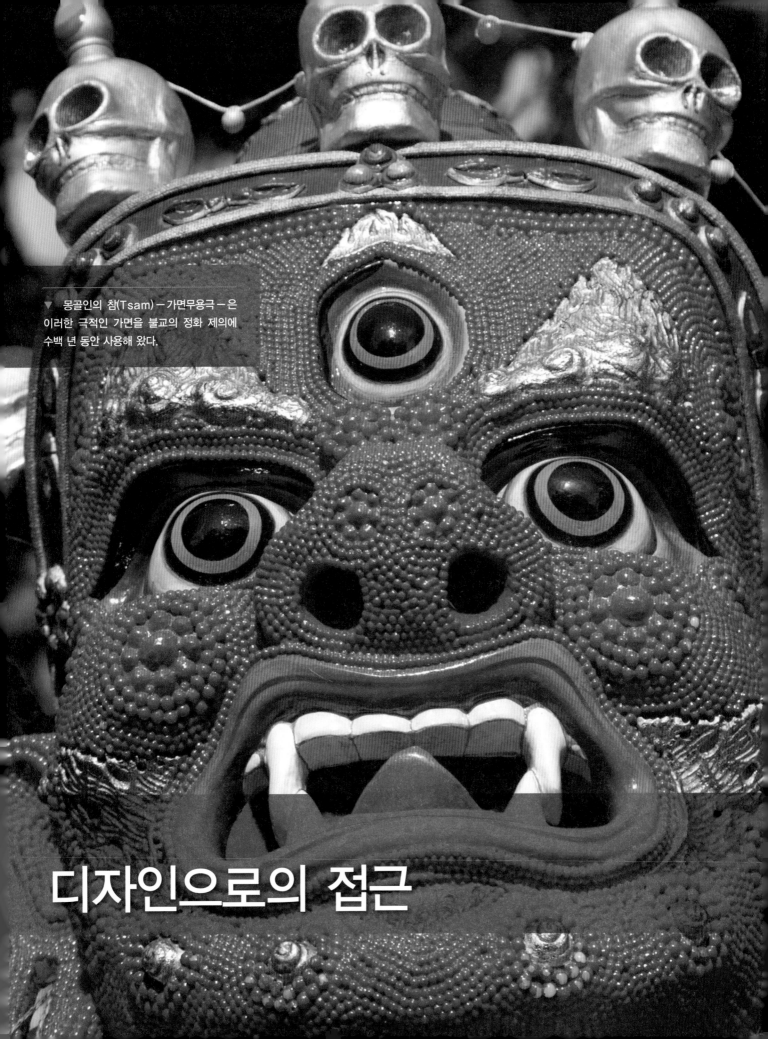

몽골인의 참(Tsam) - 가면무용극 - 은 이러한 극적인 가면을 불교의 정화 제의에 수백 년 동안 사용해 왔다.

디자인으로의 접근

WHAT 의상, 분장, 그리고 가면은 공연에 있어서 어떠한 역할을 수행하는가?

HOW 세트, 조명, 그리고 음향 관습은 다른 공연 전통 양식을 어떻게 지원하는가?

WHAT 해석적 모델 이전에 어떠한 전통들이 서양의 무대 디자인을 특징지었는가?

WHAT 어떤 관례들이 현대 서양의 무대 디자인을 특징짓는가?

연극적 디자인 : 예술과 기술의 협력

드럼 소리, 음악, 그리고 심벌즈. 금색의 한 줄기 빛. 피가 튄 유리 벽. 그로테스크하게 칠해진 얼굴. 연극은 우리 존재에 침투하는 시각, 소리, 질감, 톤, 그리고 환경의 세계이다. 문화를 막론하고 세계에서 연극은 소리와 스펙터클이라는 요소를 통해 사로잡는다. 연극의 감각적 세계는 우리와 직접적으로 소통하고, 우리는 대사를 해석하는 것보다 더 빠르고 깊게 해석을 할 수 있다.

살아 있는 배우와 관객은 기본적인 연극 요소이지만 장식 없는 디자인으로 구성된 연극을 보는 거의 불가능하다. 어떤 연극적 디자인들은 아주 오래되고 신망 있는 전통으로서 현재까지 전해져 현대 세계에 지속적으로 영감을 미치고 있다. 공연 전통은 비교적 고정적이며 천천히 시간을 두고 진화하는 디자인 관습을 세대를 거쳐 전수한다. 우리가 이러한 공연 형태와 친근해지면 의상이나 가면을 훑어보는 것만으로 우리가 어떤 공연을 보게 될지 알 수 있다.

해석적 전통에 속한 디자이너들은 무대의 세계를 매번 새로운 작품을 위해 새롭게 상상함으로써 우리는 같은 희곡의 다른 공연을 보며 지속적으로 시각과 음향 디자인에 놀라게 된다. 전통에 제한받지 않고 작업하는 디자이너들은 단지 그들만의 무대를 위한 상상과 실제에 제한받는다.

기술이 포함되어 있지 않은 연극적 디자인의 세계는 설명하기가 불가능하다. 기술이 포함되어 있지 않은 연극은 발가벗은 배우가 야외에서 의상과 소품, 무대, 혹은 악기 하나 없이 바닥에 주저앉아 있는 많은 발가벗은 관객들 앞에서 공연하는 것과 같다. 간단한 소품과 조명, 무대, 음향, 분장, 그리고 의상부터 특수 효과까지 모든 연극적 디자인은 어떤 면에서 기술에 의존하게 된다. 이러한 이유는 디자인의 개발은 기술의 개발과 협력하는 사이이기 때문이며 디자인의 혁신은 기술의 발전과 함께 묶여 있기 때문이다.

출처가 어찌됐건 간에 디자인은 잔잔하거나 혹은 휘황찬란할 수 있고 우리를 연극적 사건으로 끌어들인다. 공연이 시작되기 전에 우리는 어떤 행동이 일어나기 전부터 작품의 분위기를 느낄 수 있다. 우리는 음향과 색상, 그리고 감촉을 읽고 감정적으로 무대에서 일어날 것에 대해 준비를 한다. 앞으로의 장에서는 연극적 디자인과 그 역할이 연극 경험에 어떤 작용을 하는지 볼 것이다. 이 장에서는 공연 전통에 있어서 디자인의 역할에 대한 논의를 시작할 것이다.

1. 연극적 디자인이 어떻게 관객들에게 영향을 미치는가?
2. 테크놀로지와 연극 디자인은 어떻게 관계되는가?
3. 디자이너의 역할이 해석과 공연 전통 사이에서 어떻게 달라지는가?

공연 전통에서의 의상, 분장, 그리고 가면

공연 전통은 흔히 연극적 이벤트에서 감각의 자극을 강조하고 그들의 연극적 세계를 이해하는 데 필요한 특정한 시각적 그리고 청각적 요소와 관련이 있다. 우리가 일본의 전통 가면극인 노(noh)를 볼 때나 중국의 경극, 그리고 코메디아 델라르테 공연을 볼 때, 우리는 무대와 의상, 음향, 가면, 그리고 분장을 통해서 그들의 전통을 금세 알아챌 수 있다. 이러한 디자인이 본래 개인의 발명을 통해서 생겨났을 수도 있지만 그것은 이제 공연의 한 형태를 상징하는 것이 되었다.

배우가 공연 전통에 있어서 가장 중심적인 요소이기 때문에 의상과 가면, 그리고 분장은 무대의 주된 시각적 요소이며 동시에 배우의 존재를 더 확장시킨다. 중국의 경극은 다양한 색상과 정교한 디테일이 돋보이는데 이는 양단으로 만든 의상과 인물의 분장을 통해서 알 수 있다. 그에 비해 노는 최소주의이며 실크로 만든 기모노는 아름다운 문양에도 불구하고 시각적으로 편안하게 보인다. 노의 본질은 입과 눈이 얇게 그려진 나무로 만든 가면을 통해 보인다. 코메디아는 세속적 정신을 가죽으로 만든 그로테스크한 반가면을 통해 보여 준다. 발리 섬 사람들의 공연은 아주 역동적이다. 가면은 튀어나온 눈과 거대한 송곳니, 굵은 선과 생기가 넘치는 색상으로 구성된다. 공연자들은 거대한 헤드드레스를 착용하고 넓고 화려하게 장식된 목걸이를 긴 로브 위에 입는다. 그들은 맨발로 활발한 신체적 움직임을 딱딱한 바닥이나 힌두교 신전 앞의 공터에서 공연한다. 이러한 요소들은 단순한 장식이 아니라 시각적 그리고 상징적 언어로 인물과 인물의 역할을 설명하는 것이다.

의상

전통적인 의상은 인물의 나이와 성격, 사회적 지위, 그리고 관계를 설명하는 아주 중요한 정보를 전달한다. 젊은 사람과 노인, 소작농과 귀족, 그리고 선과 악을 색상과 스타일의 관습적 차이를 통해서 구별 짓는다. 제1장에서 논의한 이란의 〈타지예〉에서 후세인을 지지하는 인물들은 녹색 의상을 입고 그를 반대하는 인물들은 붉은 의상을 입는다. 복숭아, 무, 튤립, 개, 그리고 원숭이로 구성되어 있는 교겐 의상의 화사한 패턴들은 하인의 세속적인 특질을 반영하고 그들의 주인과 부자의 어두침침한 의상, 그리고 노의 품위 있는 의상과 비교된다. 코메디아의 알레키노(할리퀸)는 다이아몬드 모양의 패턴으로 이루어져 있는 의상을 통해 쉽게 알아볼 수 있는데 이는 원래 그의 빈곤함을 반영하던 누더기 의상에서 발전한 것이다.

가부키에서 의상의 변화는 인물의 기질이나 마법적인 변화의 순간을 나타낸다. 〈나루카미(Narukami)〉에서 작품명과 같은 이름을

▲ 밀라노 피콜로 극장(Picolo Teatro)에 의해 재창조된 현대의 코메디아에서 알레키노(할리퀸)는 그의 전통적인 가죽 반가면과 이 인물의 상징이 된 다이아몬드 무늬가 있는 의상을 입는다. 이 무늬는 하인 인물의 본래 누더기 옷을 연상시키는 무늬라고 한다.

가진 금욕적인 주인공은 비를 다루는 용을 덫으로 잡아 이 때문에 가뭄이 들게 된다. 매혹적인 공주는 그를 유혹하여 비를 다루는 용

을 풀어 주고 가뭄을 멈추게 하고 이를 통하여 나루카미는 천둥을 다루는 신으로 변하게 된다. 나루카미의 의상은 무대 담당자들을 통하여 변하게 되는데 그들은 교묘히 그의 깨끗한 기모노의 윗부분에서 실을 뽑아내어 그의 깨끗한 기모노는 떨어지고 붉은 화염의 디자인이 있는 의상으로 탈바꿈시킨다. 부카에리(bukkaeri, 갑작스런 변화)라 불리는 이 기술은 인물의 새로운 면을 드러내고자 관객들 앞에서 놀랍게 변하는 것을 보이기 위한 것이었고 많은 가부키에서 사용되었다. 히키누키(hikinuki, 실을 뽑다) 또한 비슷한 기술로서 무대에서 의상을 바꾸는 효과를 주기 위한 기술이다.

분장과 가면

분장은 고대 시대부터 함께했으며 다양한 문화의 고대 유물에서도 볼 수 있다. 최초의 분장 사용은 종교적 제의에서 시작됐다고 볼 수 있으며 제의에서 진화한 다양한 연극적 유형들은 정교하고 형식적인 분장 패턴을 사용한다. 공연 전통에 있어서 얼굴의 디자인은 때로 극적이고 관객의 집중을 배우의 얼굴로 끌어들임으로써 공연 스타일의 분명한 연극성을 강화한다. 색상과 패턴의 관례는 관객들로 하여금 추상적이거나 장식적인 디자인을 읽을 수 있게 한다. 카타칼리(kathakali)의 창의적이고 정교한 분장은 '녹색' 인물들에게 있어서 엄격한 의례를 따르는데 신, 왕, 그리고 영웅을 나타내는 이 인물들은 녹색 분장을 통해서 알아볼 수 있다(사진 참조). 카티(katti, 혹은 칼 캐릭터)는 귀족이지만 건방지거나 질이 나쁜 인물인데 이는 위로 향한 붉은 콧수염으로 표시된다. 이 외에도 하얗거나 붉은, 그리고 검은 수염을 가진 인물들이 있는데 그들의 색깔 있는 수염은 그들의 지위와 성향을 이야기해 준다. 천극(Szechuan opera)에서의 안면 디자인은 시각적으로 놀랍지만 배우가 하나의 디자인에서 다른 디자인으로 빠르게 변할 때 더 놀라운 영향을 미친다. 배우들은 이러한 변화를 그들이 뛰어오르거나 공중제비를 돌 때 하고 가끔 몇 개의 변환을 한 번에 하기도 한다.

▲ 왼쪽은 가부키 배우인 단주로 12세(Danjuro XII)가 〈나루카미〉에서 주인공을 하는 모습이며 그가 천둥을 다루는 신으로 변하기 전의 모습이고 오른쪽 사진은 변하고 난 후이다. 머리는 정돈된 머리에서 거친 모습으로, 그리고 분장은 더 대담하게, 의상은 흰색에서 화염 문양이 새겨진 의상으로, 그리고 배우의 행동은 조심스러움에서 대범함으로 변한 것을 볼 수 있다. 나루카미의 의상은 무대 담당자들에 의해 변하며 그들은 교묘하게 그의 깨끗한 백색 기모노 윗부분에 있는 실을 뽑아내 이를 떨어뜨리고 붉은 화염의 디자인을 드러낸다.

중국 경극의 정교한 안면 분장은 원시 시대의 종교적 제의에 뿌리를 두고 있는데 이는 참여자들이 동물 가죽과 털을 입고 질병과 영혼을 몰아내는 것에서 비롯되었다. 이러한 행위는 전쟁 기간(기원전 475~221) 동안 자칼, 곰, 그리고 용 가면을 사용하는 데 영향을 끼친 것으로 생각된다. 이러한 제의는 연극적 공연으로 개발되었고 당나라(618~907) 때는 배우들이 평범한 사람뿐만 아니라 신, 악마, 그리고 동물을 가면을 쓰고 연기했다. 이 기간 동안 어떤 공연자들은 가면보다 자신의 얼굴을 분장으로 꾸미기 시작했다. 대략 960~1130년에는 희극에서 안면 분장이 가면보다 더 활용되기 시작했다.

초기 경극에서 안면 분장은 두 가지의 기본적인 카테고리로 나뉘었다. 기본적인 남자와 여자 역할을 위한 간단한 분장과 건장한 남자 역할인 장군과 광대 역할의 역동적이고 알록달록한 분장이다. 원나라(1206~1368) 때 분장 활용의 예술은 인물의 특성을 강조하기 위해 사용되었고 명대에서는 안면 분장의 패턴을 더 복잡하게 만들었다. 19세기 동안 가극이 중국에서 활발하게 꽃피울 때 복잡하고 놀라운 안면 분장인 '색칠한 얼굴'은 현재 사용되는 구체적인 유형에 속하게 되었다.

가면은 얼굴에 대한 제한된 상상력을 뛰어넘어 인간과 동물, 유령, 신, 그리고 악마 등 우주에 존재하는 모든 것을 묘사할 수 있다. 코메디아 델라르테에서도 볼 수 있는 **반가면**(half-mask)은 입을 덮지 않아 배우가 말을 또렷하게 할 수 있다. 어떤 가면은 머리 전체나 몸 전체를 덮어서 가면과 의상의 경계를 불명확하게 한다. 전통적인 가면은 나무나 혼용지, 풀, 혹은 가죽으로 제작할 수 있다. 가

면의 질감은 배우가 어떻게 공연을 하며 가면이 얼마나 사람 형태에 잘 혼합될지에 따라서 결정된다. 가죽은 배우의 얼굴에 맞게 틀이 잡히지만 나무는 깎인 상태에서 변함이 없어서 배우의 움직임에 더욱 제약을 가한다.

<div align="center">

황제에게 나무로 만든
800개의 경극 가면 **세트**가 **선물**로
진상이 되었는데, 각각의 가면은
독특한 디자인을 갖고 있었다.

</div>

발리에서는 제의적으로 강하다고 여겨지는 사람들만이 랑다(Rangda) 마귀의 가면을 착용할 수 있다. 이 공연자들은 성수로 축복을 받아 보호받을 수 있으며, 가면들 또한 종교적 제의를 통해 힘이 부여된다. 과거에 한국 별산대(가면 무용극)의 끝에 공연자들은 가면을 불태웠다. 아마도 이러한 것은 그들의 영혼을 몰아내는 제의에서 왔다고 볼 수 있다. 오늘날에 가면은 관광객들에게 판매되기도 한다.

아프리카에서의 제의적 공연에서는 아주 강력한 가면들이 사용되고 세속적인 연극적 활동에서도 활용되고 있다. 서아프리카에서는 사회적 통합을 이루기 위해서 가면을 부족 외의 그룹을 풍자적으로 표현하기 위해 사용하기도 하고 가면을 쓴 배우들이 동물이나 영혼을 표현하기도 하며 가끔 희극적 효과를 위해 사용하기도 한다.

◀ 인도 케랄라에 있는 카타칼리 공연자가 사자-왕의 역할을 준비하기 위해서 그의 얼굴에 분장을 받고 있다. 이러한 유형의 분장은 '특별한(tēppu)' 범주에 속하며, 디자인은 특이한 인물이나 동물에만 사용된다. 카타칼리의 수염처럼 사자의 하얀 목털은 전통적으로 밥풀로 만들어졌으며 오늘날에는 종이를 잘라서 만들고 있다.

경극 안면 분장 : 드러난 등장인물

경극의 안면 분장은 인물의 특성을 드러나게 해 주는데 다양한 선으로 얼굴을 나누는 패턴과 주-부수적인 색상으로 구분된다. '주 색상' 패턴은 긍정적인 인물에 사용되며 얼굴은 하나의 주된 색상(빨강, 검정, 흰색)을 바탕으로 하고 눈과 눈썹, 코, 그리고 입술에 부수적인 작업을 한다. 다른

기초적인 안면 패턴으로는 '수직-교차-전면'이 있는데 이는 굵은 검은색이 디자인을 이루는 다른 요소들을 가로지르는 것이다. '3 타일(three-tile) 패턴'은 이마와 턱에 집중시키며 '안장 모양' 패턴이나 '반얼굴'은 보통 하층계급의 인물에게 사용되며 이는 얼굴을 둘로 나누는데 디자인을 눈가와 눈썹에 집중해서 한다. '알록달록' 패턴은 가장

복잡하다. 이 패턴은 비열함이나 흉포함을 나타낸다. '광대 패턴'은 검정과 흰색만 사용하며 눈 사이에 하얀 헝겊을 덧댄다. '동물 형상' 패턴은 동물과 관련된 것을 통하여 인물을 묘사하는 데 저급한 도둑에 쥐의 인상을 사용하는 것이 그 예이다.

무술 기술이 있는 광대는
'date-pit'이라 불리는
한 가지 종류의 패턴을 사용하지만,
다른 인물들은 '두부'나
'비정상적인 얼굴' 패턴을 사용하는데
인물 얼굴의 특징을 일그러뜨리고
보통 특이하거나
혐오스러운 인물로 묘사한다.

경극의 안면 분장에 사용되는 색상은 인물의 도덕적인 면을 표현하며 이는 전통적인 색상의 조합에서 비롯되었다. 빨강은 충성과 용감함, 파랑은 용맹, 보라는 정직함, 녹색은 정의, 검정은 강직함, 노랑은 잔인함이나 사악함, 그리고 하양은 부정과 속임수를 뜻한다. 분홍은 보통 노인 인물에 사용되었고 금색과 은색은 신과 악마, 영혼, 그리고 괴물에 사용되었다. 이 인물들은 아주 환상적인 디자인을 사용하였으며 그들의 초자연적인 면을 표현한다.

안면 디자인은 특정한 역할을 위해 개발되었으며 특정 인물의 특별한 특징을 보여 주기 위해 사용되었다. 양연사(Yang Yansi, 강력한 검은 호랑이 신)는 그의 이마에 한 문으로 '호'가 새겨 있다. 사악한 인물인 조조(Cao Cao)는 그의 코에 칼이 그려져 있는데 이는 사람을 죽이려고 하는 그의 의도를 보여 준다.

경극의 수백 가지 안면 분장 패턴은 중국 전역의 300여 개의 가극에서 사용되고 있다. 이 아름다운 이미지들은 그 자체가 예술이며 가극의 안면 패턴들은 중국인들의 집과 사업을 위한 벽장식에도 사용된다.

▲ **경극의 안면 분장 패턴들** 위의 사진은 경극의 네 가지 전통적 분장 패턴을 보여 준다. 나이 든 광대는 축(chou) 역할이고 다른 세 디자인은 안면 분장을 한 등장인물 또는 정(jing) 범주에 속한다.

시대와 문화를 가로지르는 광대들

세계에 걸쳐 상징적 특성을 가진 인물인 광대는 전통적인 의상과 가면, 혹은 분장을 통해 그들의 멍청함과 불손함을 보여 준다. 고정관념을 깨는 이들의 의상은 전통에 대해 관례적으로 만들어졌다. 특별한 광대들은 그들 자신의 사회 속에서 즉각적으로 알아볼 수 있는 특징을 갖는다. 단어 '광대'는 미국에서 하얀 얼굴과 빨간 코, 큰 신발, 그리고 큰 바지를 입는 서커스 광대를 상상하게끔 한다. 이 이미지는 잘 알려져 있어 빨간 코 하나만으로도 배우를 광대로 바꿀 수 있다. 많은 미국 원주민 부족은 광대 가면을 그것의 코가 삐뚤어진 것으로 알아본다. 이로쿼이 펄스 페이스 소사이어티(Iroquois False Face Society)의 멤버들은 나무로 만든 가면을 착용하는데 이 가면의 특징인 삐뚤어진 코와 비틀어진 반(half) 웃음을 통하여 악마로 인한 질병을 퇴치한다. 반면 푸에블로 인디안(Pueblo Indian) 광대는 검은색과 하얀 줄이 그의 온몸에 그

려져 있는 것으로 구분 짓는다. 중세 시대 유럽에서 궁정 광대는 종을 단 당나귀 귀와 알록달록한 의상을 입었다. 중국 경극의 축(chou)이라 불리는 광대는 코와 눈 주위에 하얀 칠을 하고 몇 개의 검은 점을 찍는 분장을 한다. 뛰어난 공연자들은 광대의 유형에 그들만의 표시를 남긴다. 그루초 막스(Groucho Marx)의 숱 많은 눈썹, 거대한 코, 그려진 콧수염, 그리고 뿔테 안경은 우리에게 코메디아의 도토레 가면을 연상시킨다. 광대들의 충격적인 가면과 분장, 그리고 의상은 그들을 예측 가능한 평범한 행동의 규정 밖에 위치하게 하여 사회 규범에 대해 질문을 던지게 한다.

광대는 거의 모든 사회의 역사가 기록되기 시작했을 때부터 존재했다. 이 인물들은 시간과 문화를 초월하는데 이유는 이들이 보편적으로 사람들이 사회의 제약에서 벗어나고 싶어 할 때 그들의 욕망을 충족시켜 주기 때문이다. 광대는 언제나 사회의 겉을 맴돈다. 그 위치에서 그들은 사회의 규칙

을 지적하거나 위반한다. 이러한 위반을 통해서 우리는 웃고 이 웃음은 우리의 억눌려 있던 정서적 에너지를 방출시켜 준다. 가끔 광대들은 사회의 가치 체계를 굳히는 제의의 한 부분을 차지한다. 그들은 나쁜 예를 통해서 우리를 교육시킨다. 그들의 규범을 깨는 능력은 규범적 행동을 통제하는 가치와 규정을 확인한다. 광대는 우리의 깊은 갈망과 불안감(예를 들면 애정과 우정, 그리고 죽음에 대한 두려움)을 자유롭게 표현한다. 광대는 논리와 지식을 뛰어넘는 지혜를 제공하는데 이는 본능과 직감, 그리고 자연에 가까워짐으로써 얻을 수 있는 것이다. 광대는 우리의 삶에 대해서 반어적인 언급을 할 수 있으며 흔히 대단한 현명함은 광대의 입을 통해 나온다. 셰익스피어의 작품에는 많은 광대가 나오는데 이 광대들은 현인이 진실을 보지 못할 때 그것을 볼 수 있는 인물로 나타난다.

▶ 많은 미국 원주민 부족에게는 희극적 엑소시즘을 행하는 제의적 광대가 있다. 그들은 춤을 추고, 휘파람을 불거나 노래를 하고, 딸랑이를 흔들거나 재나 물을 던져 악귀를 쫓아내고 역병을 치료한다. 사진은 이로쿼이 원주민이 섬뜩한 가면을 쓰고 재건축된 전통적 이로쿼이 롱하우스 앞에 쌓여 있는 눈에 무릎을 꿇은 모습이다. 이 가면은 나무를 깎아서 만들며 이들은 나무를 깎음으로써 가면이 숲의 정령들을 품어서 이 정령의 힘으로 악귀를 쫓고 역병을 치료한다고 믿었다.

(계속)

▲ 그루초 막스의 말장난은 거짓된 학식을 보여 주고 그의 무정부 상태의 영혼은 사회의 규범을 뒤집는다. 막스는 보드빌에서 시작한 그의 광대 캐릭터를 브로드웨이와 할리우드, 그리고 TV에까지 퍼뜨렸다.

▲ 장쑤 지역 경극단의 축 공연자. 이 경극단은 중국 산동지역의 취푸 (Qufu)에서 공연을 하였다. 중국 경극의 광대는 직설적으로 대화하며 다른 인물들과는 다르게 회화체로 관객들에게 이야기한다. 그리고 그들은 무술 훈련을 하며 아크로바틱과 무술 레퍼토리를 가지고 있다. 광대는 중국 전통 공연의 초창기에서부터 볼 수 있다.

▶ 필라델피아에서 열린 국제 광대 페스티벌에서 러시아 상트 페테르부르크에 위치한 마임 그룹인 리트세디(Litsedi)의 광대가 전통적인 붉은 광대 코와 분장을 한 사진이다. 그는 공개적으로 그의 깊은 갈망을 표현하고 그의 소매에 그의 심장을 달았다.

가면 재연극

도곤족 사람들은 말리의 중심지에서 떨어진 곳에서 산다. 그곳의 지형은 높은 절벽으로 이루어져 있어 방문하기가 아주 힘들다. 이러한 이유로 그들의 제의 의식은 외부의 영향을 받지 않은 채 수백 년 동안 전해져 오고 있다.

도곤족의 종교적 믿음은 조상 숭배 의식이 강한 복잡한 구조이다. 춤이 겸해지는 기념 의식과 장례식은 죽은 이들이 조상들의 세계로 가는 길이 편안하기를 바라는 제의이며 사회의 안전을 보장하는 데 필요한 요소로 여긴다. 장인들은 춤이 겸해져 있는

제의적 연극에 사용될 수 있게 수많은 상징적 가면들을 제작한다.

세계의 많은 문화들이 종교 의식에 상징적 가면을 사용한다. 그리고 이것들은 흔히 세속적인 연극적 재연으로 변하기도 한다.

◀ 말리의 산가(Sanga)에서 도곤족 사람들이 춤을 공연하기 위해 전통적인 도곤 가면을 착용했다.

공연 전통에서의 무대, 조명, 그리고 음향 디자인

공연 전통은 연극 세계에서 가장 호화롭고, 예술적이며 우아한 무대 디자인을 가지고 있다. 무대와 조명, 그리고 음향은 서로를 보완하여 하나의 연극적 환경을 만들어 낸다. 이러한 전통 속의 디자인 요소들은 각각의 연극적 효과를 발전시키면서 독특한 미학을 진화시키고 있다.

공연 전통에서의 무대

무대 요소는 배우가 주가 되는 공연 전통에서는 그 밀도가 아주 희박하지만, 모든 유형은 특정한 효과와 그들만의 무대 관습에 의해 지배받고 있다. 의자 두 개, 테이블 한 개, 그리고 양탄자는 중국 경극의 기본 세트이며 이것은 특정한 공간을 묘사하지는 않는다. 그렇지만 배우들이 활용하는 바에 따라 이곳을 방, 산, 신전 등으로 구분 짓는다. 양탄자는 아크로바틱의 충격 흡수 역할을 하거나 연기 공간을 경계 지을 때 도움을 준다. 이러한 간단하고 휴대하기 쉬운 물건들은 중국 경극에서 필요한 순간에 무대의 한 부분이 되고 순회 공연에서의 필요성도 충족한다. 코메디아 델라르테는 이동성에서 오는 문제와 야외 공연의 수용을 키 큰 나무로 만든 간단한 플랫폼과 몇 개의 배경막으로 해결했다. 노(noh) 연극의 무대는 신토 성지(Shinto shrine)의 아름답고 광이 나는 목재 바닥과 우아한 지붕을 통하여 신전을 반영하였다. 노에서 필요한 몇 가지 대도구들, 예를 들어 무덤이나 오두막, 혹은 마차 등은 자연 소재로 만들어지며 간단한 모양으로 만들어져 무대의 트여 있는 느낌을 살린다. 이러한 공연 전통에서는 간단한 무대 요소나 소품들이 여러 목적을 두고 사용된다.

그에 반면 가부키에서는 화려한 무대를 사용하는데 이는 공연 전통 속의 하나의 파격을 보여 준다. 공연의 거대한 무대는 생생하게 칠해진 배경막과 무대 구조, 그리고 회전 무대를 더욱 과장시켜 준다. 가부키의 무대 디자인은 거대하기는 하지만 근본은 관습에 두고 있다. 특정한 종류의 극에는 공연자를 강조하기 위해 관례적으로 사용되는 특정한 디자인이 있다. 배우의 3차원적인 형태는 배경막에서 튀어나와 보이는데 배경막은 고의적으로 2차원 형식으로 그려져 배경을 제공하지만 배우에게 가는 관심을 가로채지는 않는다. 여러 인물들이 한 번에 등장을 하면 무대 담당자들은 미닫이 문을 열어 더 확장되어 보이는 지형을 보여 준다. 이런 시각적인 변환은 무대가 덜 북적이는 것처럼 보이게 해 준다. 나무와 바위 같은 작은 무대 도구들은 배우가 그것과 교류할 때만 들어오고 공간을 장식하거나 장소를 보여 주기 위해서 사용되지는 않는다. 관객들을 향해 꽃으로 장식된 길이 뻗어 있는 가부키 무대는 무대가 표현하고 싶은 풍경 그 이상으로 확장된다. 현실적인 공간을 묘사하지 않지만 배우가 활용할 수 있는 연극적 공간을 묘사한다.

공연 전통에서의 조명

전기 사용 이전의 공연 전통은 자연광이나 양초, 램프, 그리고 횃불을 사용하여 시계의 확보와 특수 효과를 표현하였다. 전통적인 관례를 전기 무대 조명이 대처한 것은 최근의 일이고 이는 새로운 선택을 가능하게 했지만 전통적으로 전해 내려오는 극적인 효과가 사라지는 대가를 치렀다. 17세기에 시작한 인도의 카타칼리는 저녁에 야외에서 하나의 기름 램프를 두고 공연을 했다. 어둠 속 불의 흔들림에서 형성되는 괴상한 그림자, 그리고 배우들의 다채로운 분장이 환상적으로 어우러져 신과 영웅의 신화적인 세계를 구축하는 데 도움이 됐다. 카타칼리 공연이 현대의 실내 극장에서 전기 조명을 받으며 공연된다면 이러한 다른 세계의 느낌은 사라질 것이다. 인도와 인도네시아에서 찾아볼 수 있는 전통적인 그림자극은 본래 저녁에 공연되었으며 이들은 빛을 비추는 하나의 요소만을 사용하여 그들의 그림자를 스크린에 투영하였다. 주변의 어두움과 유일한 불, 그리고 그림자의 변동은 공연 자체에 초자연적인 느낌을 준다. 이런 느낌은 오늘날의 전기 조명에 의해 사라졌다.

인도의 바바이(bhavai)에서 여자 역할을 하는 남자 배우들은 도발적인 빛과 그림자를 그들의 얼굴에 만든다. 그들은 종이컵에 양초를 넣은 것을 양손의 인지와 중지 끝에 붙인다. 유혹적인 춤을 추며 양초를 앞뒤로 움직이는데 그들은 공연을 하면서 동시에 조명 디자이너이자 오퍼레이터인 것이다. 사리(sari)로 그들의 머리를 덮고 있기 때문에 그들은 춤을 추며 동시에 사리에 불이 붙지 않게 해야 한다. 이 공연의 다른 조명으로는 횃불이 있었지만 지금은 대부분 장대나 천장에 달려 있는 할로겐 조명으로 대체되어 이러한 효과가 많이 줄어들었다.

공연 전통에서의 음향

공연 전통의 음향은 시각적 요소만큼이나 상징적이다. 공연 시작을 관객에게 알리고, 장면의 무드를 형성하며, 노래와 춤에 음악 반주를 제공하고, 무대 행위를 청각적 효과로 뒷받침한다. 프랑스에서는 수 세기 동안 막대기로 무대 바닥을 세 번 치는 행위(trois coups)를 통해 관객들에게 공연의 시작을 알렸다. 가부키를 관람하러 가는 관객들은 나무판 소리로 공연의 시작을 알 수 있는데 이 소리는 점차 빨라지며 그동안 무대 담당자들은 커튼을 열어 무대를 드러낸

한 개의 테이블과 두 개의 의자 : 전통과 혁신

쭈니 아이코사헤드론(Zuni Icosahedron)이라 불리는 홍콩의 문화 단체는 대안적 연극과 멀티미디어 공연을 발전시키는데 이들은 1998년에 '한 개의 테이블, 두 개의 의자(One Table, Two Chairs)' 프로젝트를 시작하였다. 이것은 초대받은 연출가들이 모여서 전통적인 중국 경극의 간단한 무대를 가지고 새로운 공연을 만들어 내는 것이었다. 각각의 연출가들은 이러한 근본적인 요소에서 다른 주제를 찾아냈다. 대만 핀퐁 극단(Pin-fong Acting Troupe)의 연출가인 휴 이(Hugh Lee)는 의자와 테이블을 천장에 매달아 흔들리거나 돌게 해 사람들로 하여금 불안한 대만 정부의 정치적인 모습을 떠올리게 하였다. 영화감독인 스탠리 콴(Stanley Kwan)은 이 가구들을 사용하여 지금은 돌아가신 그의 아버지와 자신과의 관계에 대한 이야기를 하였다. 한 개의 의자는 흰 스크린 뒤에 배치하고 다른 하나는 스크린 앞에 배치하였는데 앞에 있는 의자에는 롤필름이 위에서부터 늘어져 있었다. 빈 의자에 아버지와 아들의 이미지가 떠오를 수 있게 했다. 조박 무용단(JoBac Dance company)의 호빈 박(Hobin Park)은 '한 개의 테이블과 두 개의 의자'를 가장 작은 사회 구성원을 상징하는 것으로 보았다. 이런 연극적 실험은 숭배적인 전통의 기본적인 구성이 연출가의 혁신적인 개념을 통해서 어떻게 변할 수 있는지를 보여 주었다.

▼ 대만 연출가인 휴 이가 연출한 〈이등휘의 이름으로… 먼지는 먼지로, 재는 재로(In the Name of Lee Deng Hui… Dust to Dust, Ashes to Ashes)〉의 장면에서 중국의 전통적인 무대 요소인 의자 두 개, 테이블 한 개가 창의적으로 사용되고 있다. 1997년도 동쪽으로의 여행 페스티벌−"한 개의 테이블과 두 개의 의자" 연극 시리즈.
큐레이터 Danny Yung © Zuni Icosahedron

생각해보기

전통적인 유형의 공연이 지금의 관객들을 만족시키고 현대의 안전 기준을 지키기 위해서 새로운 기술을 받아들일 필요가 있는가?

다. 이 나무판은 또한 절정의 순간에 이루어지는 배우의 움직임에 간간이 구두점을 찍는데 이는 중국 경극 배우들의 신체적 움직임에 심벌즈나 다른 타악기 소리를 내는 것과 같다. 코메디아에서 알레

키노의 납작한 목검(그의 슬랩스틱)은 그가 구타당할 때 혹은 구타를 할 때 음향 효과를 제공하였다. 드럼 소리는 모든 전통적인 아프리카 페스티벌 공연들의 분위기를 조성했다.

공연 전통에 있어서 전문적인 발성 기술은 배우에게 인물의 차이와 설정을 도와주고 목소리가 멀리까지 도달할 수 있게 도와준다. 각각의 전통은 독특한 소리를 가지고 있다. 노의 배우들은 낮은 후두음으로 성가를 부르고 경극 배우들은 높은 비음을 사용한다. 각각의 특수한 구두 방식의 음과 톤의 영역은 공연의 특징을 구분짓는 데 도움이 된다. 가부키의 강한 남성 인물은 깊고 폭발적인 목소리를 사용하며 여성 인물은 높은 가성을 사용한다.

▲ 가부키 공연은 츠케(tsuke)라 불리는 나무판을 치는 소리로 구두점을 찍는다. 비트가 빨라지는 것은 관객들에게 공연의 시작을 알리는 것이고 밧타리(battari) 소리는 배우들의 역동적인 포즈인 미(mie)를 동반한다.

스탠리 앨런 셔먼

스탠리 앨런 셔먼(Stanley Allan Sherman)은 가죽으로 가면을 만드는 장인이며 연극과 오페라, 무용, 레슬링 등 다양한 방면에서 작업한다. 그의 가면은 뉴욕에 있는 링컨센터 공연 예술 도서관(Lincoln Center Library of the Performing Arts)에서 오랫동안 전시되었다.

어떻게 가면 제작자가 되었나?

독학했다. 파리에 있는 에콜 자크 르콕(Ecole Jacques Lecoq)에서 마임을 공부할 때 우리에게 주어진 과제 중 하나가 가면 만들기였다. 졸업하고 난 후에 내 공연에 가면이 필요해서 만들었다. 그리고 친구가 가죽으로 코메디아 델라르테 가면을 만들어 달라고 했다. 그래서 그 친구에게 "그 기술 보유자는 이탈리아에 있고 죽은 지 오래다."라고 말했다. 친구는 비용을 지불하겠다고 했지만 난 그에게 가면을 만들어 줄 수 있다는 보장을 하지 않았다. 나는 내가 아는 모든 사람들에게 조언을 요청했다. 카를로 마초네 클레멘티(Carlo Mazzone -Clementi)가 나에게 많은 조언을 해 주고 두

개의 국제 가죽 컨퍼런스를 소개해 줬다. 그 컨퍼런스에는 세계 곳곳의 가죽 장인과 예술가들이 모였고 우리는 기술과 조언, 그리고 가죽 작업의 비밀 등을 서로 교환했다.

어떤 종류의 가면을 만드나?

난 가죽으로 연극 가면과 코메디아 델라르테 가면, 그리고 프로 레슬링 가면도 만든다. 난 라이브 공연자들과 공연, 오페라 가수들, 무용수, 광대, 그리고 영화를 위한 가면도 만든다. 이런 가면들은 벽에 거는 장식 가면들과는 아주 다르다. 내 가면은 사람이 착용을 했을 때 살아난다. 가면의 디자인 자체가 그렇게 돼 있다. 벽에 걸 때는 별로 인상적이지 않지만 공연자가 착용했을 때는 힘이 넘친다.

제작 과정을 순서대로 설명해 준다면?

감정과 색상 등 가면이 표현했으면 하는 것들, 인물의 요소를 리스트로 만든다. 그리고 종이에 가면 스케치를 시작한다. 찰흙으로 조각을 만드는데 이 조각을 사용해서 틀을 만들고 그 틀로

◀ 가면 제작자 스탠리 앨런 셔먼이 가죽으로 만든 코메디아 델라르테 가면에 최종 작업을 하고 있다.

가죽의 모양을 잡기 시작한다. 가죽에 기초 형태가 잡히면 건조, 잘라내기, 풀칠, 색칠, 머리카락 작업, 그리고 고무끈을 단다.

당신이 전통을 깨기 전까지 얼마만큼의 혁신적인 과정이 필요했나?

코메디아 델라르테 가면을 만들 때 난 특정한 스타일에 맞게 조각을 한다. 전통을 지킨다는 것은 인물을 알고 동시에 그들이 어떻게 공연되는지를 아는 것이다. 난 가면을 만들 때 인물과 인물의 감정에 맞춰서 작업을 한다.

나의 가장 큰 변화 혹은 혁신은 프로 레슬링 가면을 제작한 것이었다. 내가 '자유롭게 매달린 움직이는 턱'이라 불리는 것을 개발했는데 이를 통해서 인물들은 자신이 하고 싶은 모든 것을 하면서도 가면은 그대로 있게 된다. 내가 WWF를 위해 인류 가면(Mankind Mask)을 만들었을 때 거의 65퍼센트가 말을 하는 것이었고 시야와 공기의 흐름, 편안함, 레슬링의 안전도, 그리고 레슬링하는 도중 안 벗겨지는 것이 주요 사안이었다. 그렇지만 난 다시 코메디아 델라르테로 돌아갔다. 아주 소수의 사람들만 알지만 내가 만든 인류 가면은 기본적으로 현대의 알레키노 가면과 같다.

당신이 공연자이기도 하기 때문에 묻는 건데 혹시 작업하면서 직접 그 가면의 인물이 되어 보기도 하나?

공연자가 된다는 것은 가면 제작자에게 아주 중요한 이점이다. 난 가면이 어떻게 활용되는지 안다. 그리고 디자인에서 어떤 것을 더해야 하고 어떤 것을 빼야 하는지도 알고 있다. 무엇을 피해야 하는지도 안다. 그렇지만 훌륭한 가면을 만드는 유일한 방법은 그 인물이 되는 거다. 움직여 봐야 하고 점프, 대화, 노래, 걷기, 그리고 내가 생명을 부여할 이 창조물이 할 다른 모든 것을 해 봐야 한다. 내가 가면이 보여 줄 인물을 가장 처음으로 시도해 보는 사람이고 가면의 형태가 잡히기 전에 난 공연을 해 봐야 한다. 가면을 만들면서 동시에 난 가면이 되어야 하고 어떤 세계에서든 가면이 어떻게 내가 창조하는 가면처럼 살아야 한다.

출처 : 스탠리 앨런 셔먼의 허락하에 게재함.

공연 전통에서의 장인 예술가

공연 전통에 있어서 무대와 의상, 그리고 가면 디자인은 일반적으로 일련의 시간 동안 발전되었다. 그래서 새로운 의상이나 무대를 특정한 공연을 위해 그들만의 특별한 해석을 기반으로 새로 디자인하는 디자이너는 없다. 대신 무대와 소도구, 가면, 의상을 만드는 장인들이 살아 있는 전통의 시각적 요소를 무대에 만들어 내는 것을 볼 수 있다. 어떤 면에서 장인은 평생에 걸친 공부와 예술가적 기교를 그들의 작업에 쏟아붓는다고 할 수 있다.

발리 섬에서 재능이 있는 가면 제작자들은 명성을 얻고 공연자들은 그들을 찾아가 가면 제작을 부탁한다. 관광객들에게 판매하는 가면은 보통 공연을 위해 만든 가면과 비교해 볼 때 같은 예술적 기교와 기운을 찾아볼 수 없다. 공연을 위해 제작되는 가면은 제의적 사용과 가면에 힘을 불어넣는 작업을 수반한다. 발리인들의 가면 공연은 즉흥에 의해 진행되기 때문에 새로운 가면은 공연에 참여할 수 있는 방법을 찾을 수 있다. 새로운 등장인물의 가면에는 최근 서양 관광객들의 가면이 포함된다. 이러한 새로운 인물들은 가면 제작자들에게 새로운 버전을 개발하게 하지만 그 전에 먼저 전통적인 형태부터 숙련해야만 한다.

확립된 디자인을
능수능란하게 실행하는 것은
이 모든 유형의 **독창성**보다
더 위대한 것이다.

가부키의 모든 작업에는 고도의 전문성이 요구되고 가부키 무대와 소도구, 의상, 그리고 가발을 만들 수 있을 때까지 오랜 기간의 훈련이 필요하다. 노(noh)의 가면과 기모노는 장인들에 의해 만들어지는데 이들은 기술과 예술적 명성을 전수한다. 코메디아 가면 제작자들 또한 나무로 만들어진 틀에 가죽으로 가면을 만드는 특수한 기술을 공부한다. 가면 제작자가 되려는 사람들은 훈련생으로서 배움을 시작한다.

공연 전통에는 또한 공연의 물질적 대상을 관리하는 사람들도 있다. 어떤 이들은 무대 설치와 망가진 물품의 수리, 혹은 청소나 공연과 공연 사이에 물품을 옮기는 일 등에 책임을 맡는다. 아마추어나 프로, 혹은 배우 스스로 이러한 일을 한다. 무대의 유물을 보존함으로써 그들의 전통을 보존하는 것이다.

해석적 모델 이전의 서양 무대 디자인

WHAT 해석적 모델 이전에 어떠한 전통들이 서양의 무대 디자인을 특징지었는가?

19세기 중반 이전 유럽에서는 무대와 의상을 선택할 때 선택을 위한 관례가 설립되어 있었다. 이러한 디자인 관례는 공연의 관례로서 우리에게 전해지지는 않았지만 그 시대의 관객들에게는 그들이 예상할 수 있는 것의 한 부분이었다. 연극 디자이너들은 이러한 관례에 매달려 그들 자신을 특정한 연극 해석자로 여기지 않았다. 흔히 디자인의 선택은 배우와 극단 경영자가 했으며 특정한 예술적 선택보다는 현실적인 필요함에 의해 선택되었다.

고대 그리스나 로마에서는 배우들 뒤에 위치하는 건축학적 벽이 모든 연극의 무대 세트로서 사용되었다. 예를 들어 로마 희극은 야외에서 공연되었고 극장의 뒷벽에 위치한 영구적인 건물의 문은 연극의 사건이 이루어지는 집의 문으로서 역할을 한다. 무대 오른쪽을 통해서 입장하는 것은 인물이 마을에서 돌아온 것을 표현하는 것이고 무대 왼쪽을 통해서 인물이 등장하는 것은 부두에서 들어온 것을 뜻한다. 배우는 그리스 연극에서는 그리스인들의 평상복을, 로마 연극에서는 로마인들의 평상복을 입고 공연하였다. 그들의 가면과 가발, 그리고 의상은 관객들이 단번에 알아볼 수 있는 고정인물을 묘사하였다. 노예는 붉은 가발을 썼고 노인은 회색 가발, 젊은이는 검정, 그리고 창녀는 노란 가발을 착용하였다.

중세 시대 때 종교적 연극의 의상과 무대 요소들은 그림과 조각을 기반으로 만든 상징적 이미지였다. 성모 마리아는 항상 파란 로브를 입고 악마는 뿔, 꼬리, 그리고 다른 짐승과 같은 특징을 갖고 있었다. 베들레헴의 양치기들은 유럽의 시골에서 입는 의상을 입었으며 신은 왕이 입는 것과 같은 장엄한 로브를 입었다. 공연을 위한 무대로 교회 안에서나 야외 마차에서 종교적 연극을 하였는데, 무대 요소는 친근한 성서의 이야기를 상기시켜 주는 것들을 사용하였다. 예를 들어 상세한 장소보다는 에덴 정원의 사과나무나 예수의 십자가를 사용하였다.

르네상스 시대에는 연극이 실내로 이동하고 이탈리아 무대 디자인은 투시도를 사용하는 새로운 실험을 통해 예술적 혁신을 시도하기 시작했다. 전문 예술가들은 세부적으로 날개와 막, 그리고 무대 바닥을 그려 3차원적 세계의 환상을 만들고 중앙 소실점에서 점점 멀어지는 효과로 실제 무대 깊이보다 더 들어가 보이게 만들었다. 이러한 무대는 시각적으로 훌륭했으며 배우들을 위한 배경막 역할도 하였다. 공연자들이 지나치게 무대 안쪽에 서면 환상과 비율을 방해했다. 이러한 디자인은 대본에 충실하지 않았다. 어떤 종류의 비극이든 장소는 왕궁 앞이었고 어떤 희극이든 장소는 거리였

다. 조명은 그 시대의 기술로서는 양초나 기름 램프 등 아주 제한적이었고 이는 아주 보편적으로 무대와 공연자들을 밝히는 데만 사용되었다. 희극과 비극에 나오는 배우들은 무대에서 당대의 의상을 입었고 보통 배우 자신의 의상을 직접 가지고 와야 했다. 토가나 튜닉, 그리고 투구는 고전적인 세계를 연상시켜 줬고 이국적인 의상들은 아시아와 남미, 북미를 묘사하였다. 유럽의 궁정 공연과 여흥은 이러한 공연에서 발전하였지만 더 공상적이고 궁정에 어울리는 화려함을 보여 주었다. 조신들이나 왕이 자주 등장하였는데 그들은 그리스나 로마의 신들처럼, 혹은 우화적인 형상으로서 힘이나 통치권을 상징하는 의상을 입었다. 무대는 천상을 묘사할 수도 있고, 음악과 소리의 특수 효과를 동반하기도 하였다.

이러한 특정 장르를 위한 기본적이며 포괄적인 무대 관례는 유럽에서 18세기 동안 표준적인 것이었다. 많은 연극이 고정 세트와 의상을 가지고 있었으며 이들은 많은 공연에서 재사용되었다. 17세기와 18세기 유럽에서는 관객들이 자주 무대에 앉기도 하였고 그들의 존재는 배우가 현실적인 환경에서 공연하는 것을 불가능하게 만들었다. 다소실점과 감정을 표현하는 페인팅, 그리고 역사적 정확성의 실험은 시각 요소의 특수성을 더 활발하게 진화하도록 만들었다. 그러나 일상생활의 진실된 묘사는 19세기까지 무시당했다. 전체적으로 의상과 무대는 극의 시간과 장소, 혹은 특정한 인물과 주제에 연결이 잘되지 않았다.

더 나은 현실성과 역사적 세부사항들을 향한 관심은 19세기 동안 증가하기 시작했다. 그려진 날개와 배경막은 삼면이 벽으로 둘러싸여 있는 박스 세트와 배우들이 활용할 수 있는 3차원적인 무대 도구로 이어졌다. 19세기 중반에는 극장 경영자들이 디자이너에게 특정 연극의 무대와 의상, 그리고 가발을 만들게 하였다. 처음에는 가스로 시작하고 나중에 전기로 바뀐 조명은 배우들이 무대 환경 앞에서 연기하는 것보다 스며들어 연기할 수 있게 하였다. 궁극적으로 자연주의적인 연극과 연출의 증가로 연극 세계에는 특수함에 대한 요구가 커졌다. 20세기에 유럽과 미국의 무대 디자이너들은 대본에 대한 연출가의 생각을 해석한 특정한 디자인을 만들고 작품의 모든 요소를 통합하기 시작했다. 오늘날의 세트와 의상, 조명, 그리고 음향 디자이너들은 무대 디자인의 해석 단계에서 함께 작업을 하고 모든 작품에 대한 완벽하고 특출한 개념을 이해하기 시작했다.

현대 서양의 무대 디자인

WHAT 어떤 관례들이 현대 서양의 무대 디자인을 특징짓는가?

우리가 이 책을 보며 알 수 있듯이, 모든 시대와 모든 사회에서 사람들은 문화적 믿음과 가치를 반영하는 세계의 비전을 만들고 연극은 이런 변화의 구조를 포착해 냈다. 어떤 시대에서는 하나의 특정한 무대 세트의 관례가 연극을 지배하였고 결과적으로 우리는 그 시대에는 특정한 양식이 존재한다고 말한다. 앞에서 이야기한 디자인 관례는 그 당시의 시대에서는 자연스럽거나 진실로 받아들여졌다. 디자인 요소 말고는 그 어디에서도 연극적 양식이 실재하게 만들어지지 않아서 디자인의 역사는 세계와 인간 조건을 바라보는 사람들 시각의 변화를 반영한다.

양식의 감별은 다른 시간과 장소의 연극을 이해하는 데 도움을 주고 세계를 보는 특정한 시각을 만든 힘 또한 이해하게 해 준다. 양식은 무대 위의 사건들을 위한 미학적이고 개념적인 틀을 제공해 주고 우리에게 무대 세계를 설명하는 데 편리함을 주는 표시를 제공한다. 그리고 배우들이 이 인공적인 '현실'에서 행동할 수 있게 해준다. 오늘날 배우와 연출가, 그리고 디자이너들은 대본을 탐험하고 여러 가지 스타일적인 접근을 통해 선택을 하여 각각의 작품은 그 작품만의 시각적 언어를 찾아낸다. 이러한 다방면적인 시각적 단어를 섞는 자유가 아마도 현대적 양식을 가장 적절하게 설명해 준다고 하겠다.

사실적 디자인

우리가 무대를 통해 보고 듣는 것들이 일상의 자연스러운 세계와 비슷하다면 우리는 **사실주의**라 불리는 양식을 보고 있는 것이다. 사실적인 디자인과 세트, 의상, 조명, 그리고 음향은 특정한 장소와 시간, 그리고 사회적 환경을 묘사하기 위함이며 이것 안에서 등장인물의 행동이 설명된다. 가구와 나무, 그리고 바위 등의 구체적인 3차원적 요소들은 배우가 존재하는 무대 환경에서 그들이 실제 삶에서 할 수 있는 것들을 할 수 있게 한다. 연극 세계의 사실성은 무대에 존재하는 모든 감각적 요소를 통해 표현되고, 심리, 기질, 버릇, 그리고 인물의 취향은 배우의 의상을 통해 보다 더 전달될 수 있다. 무대 조명은 최대한 자연광을 묘사하려 하고 모든 것은 이런 빛의 효과로 이루어진다. 극적 행동은 현실 세계의 소리를 동반한다. 현실을 흉내 냄에도 불구하고, 사실주의가 의미를 전달하기 위해 조심스럽게 선택한 요소들로 이루어진 무대 디자인보다 더 사실적인 무대 디자인은 없다.

현실의 환상

여기에 있는 두 장의 사진은 자연주의에서 선택적 사실주의로의 디자인의 변화를 보여 준다. 1905년의 작품인 〈금빛 서부의 처녀(Girl of the Golden West)〉를 보면 여성 살롱의 소유자가 포커게임을 통해서 그녀가 사랑하는 남자의 목숨을 구하려 한다. 완벽하게 묘사되어 있는 벽, 바닥, 가구, 의상, 모피, 그리고 장식품으로 만들어진 무대 환경은 장소와 시간을 완벽하게 묘사하고 우리는 그 방이 실제로 현존하는 방이라고 착각할 정도이다. 무대는 초기 영화의 현실성 복제를 상기시켜 주고 영화의 성장은 연극의 세부적인 자연주의에서 멀어지는 이유를 부분적으로 설명해 주기도 한다. 그 이유는 영화는 현실의 모든 정확한 세부 항목을 어떠한 연극 무대보다 더 확실하게 잡아낼 수 있기 때문이다. 두 번째 사진은 2004년 〈조 터너의 방문(Joe Turner's Come and Gone)〉의 무대를 보여 준다. 이 연극은 1911년의 피츠버그를 무대로 벌어진다. 이 작품에서 우리는 현실적인 세부 항목을 목재 테이블과 바닥에서 찾을 수 있다. 그러나 방 안에 있는 장식품들은 우리가 집에서 볼 수도 있는 몇 개의 것들로만 제한되어 있다. 집의 틀은 시각적으로 알아볼 수 있지만 바닥은 전체가 다 깔려 있지 않고

▲ 〈금빛 서부의 처녀〉는 데이비드 벨라스코(David Belasco)가 1905년에 쓰고 연출했으며 배우는 블란체 베이츠(Blanche Bates)와 프랭크 키난(Frank Keenan)이었다. 벨라스코는 그의 자연주의적 무대 효과로 유명했다.

벽은 그저 뼈대만 있는 구조이다. 이러한 특징은 인물들 뒤에 있는 방까지 다 볼 수 있게 하고 굴뚝이 있는 외부까지 보이게 한다. 굴뚝은 인물들의 삶을 지배하는 사회적 변화를

상징한다. 희곡의 노예처럼 장면의 모든 특징을 복사하는 대신 현대 연극의 사실적인 디자인은 연극 세계에 대한 의미 있는 정보를 전달하기 위해 중요한 요소들만을 선택한다.

◀ 세인트 루이스의 흑인 레퍼토리 극단이 2004년에 공연한 어거스트 윌슨의 〈조 터너의 방문〉은 안드레아 프라이(Andrea Frye)에 의해 연출되었다. 2011 Stewart Goldstein

생각해보기

무대를 구성하는 모든 요소를 현실에서 가지고 온다면 이것을 디자인이라고 할 수 있는가? 선택하는 간단한 행위를 디자인이라 할 수 있는가?

> **좋은** 장면은 사진이 아니라 하나의 **이미지**가 되어야 한다.

— 로버트 에드먼드 존스, 연극적 상상력, 1941(번역서 2008)

19세기 후반과 20세기 초반 동안 세부적이고 사실적인 양식을 강조하는 **자연주의**가 현실의 생생한 복제품을 무대 위에 만들고자 사용되었다. 이러한 작품과 디자인은 병든 사회의 진실을 과학적으로 폭로하려는 의도가 있었다. 그들은 사회학의 새로운 분야와 다원의 삶의 조건에 관한 생각에서 영향을 받았다. 주로 현실의 상점이나 음식점, 그리고 집이 특정한 연극을 위한 정확한 환경을 만들기 위해 무대에서 구체화되었다. 결국 사실주의는 자연주의를 대체하게 된다. 사실주의는 목적을 가지고 선택된 현실 세계의 묘사적인 요소들을 포함하는 것이지 장소의 모든 세부 항목을 복제하려는 것이 아니었다. 우리는 자연주의와 사실주의 둘 다 재현적인 양식으로 알고 있는데, 그 이유는 둘 다 실제 세계를 무대 위에 묘사하거나 다시 만들어 내려고 하기 때문이다. 이런 재현적인 양식은 제시적인 무대와 상반되는데, 제시적인 무대는 연극성을 숨기거나 현실의 환상을 만들어 내려고 의도하지 않기 때문이다.

추상적 디자인

자연주의와 이것의 사실성을 문자 그대로 묘사하는 것에 대한 반응으로 다양한 분야에 있는 예술가들은 일상에서 볼 수 있는 모든 물건에는 그것 자체 이상의 아름다움이 있고, 또 일상생활에서 볼 수 있는 물건에서 찾을 수 없는 더 깊은 진실이 있다고 주장하였다. 그들은 시에 있는 단어와 이미지가 서사 텍스트보다 깊은 감각으로 인도해 주는 것처럼, 감각 자극은 삶에서 볼 수 있는 물건들에서 찾을 수 없었던 뜻과 조합으로 인도해 줄 것이라 믿었다. 이러한 생각에 영향을 받은 디자이너들은 무대를 연상되는 의미와 감각 자극의 상징적인 영역으로 생각하기 시작했다. **상징주의**는 이러한 개념과 색상의 사용, 질감, 조명, 그리고 가끔은 향기까지 사용하여 희곡의 본질을 표현하려고 한 첫 번째 연극적 운동이었다. 조명의 도움이 시작되었던 19세기의 마지막 10년을 예로 들면 초기의 상징주의자 디자이너들은 가끔 색상 조명과 가볍고 투명한 천을 통하여 베일에 싸인 장면을 보여 주었으며, 극장에 향수를 뿌려 들어오는 관객들로 하여금 꿈의 영역에 들어간다는 느낌을 갖게 하여 관객들을 무의식의 느낌과 생각, 현실을 초월하는 세계로 연결하려고 의도하기도 하였다.

20세기의 처음 10년 동안 아돌프 아피아(Adolphe Appia, 1862~1928)와 에드워드 고든 크레이그는 상징주의자들 작업의 표현적 조명과 무대의 그림자를 개발하였다. 아피아는 배우들을 3차원적인 움직임을 갖고 있는 3차원적인 물체로 보고 무대를 조형적인 세트로 디자인하였다('디자인에서의 모더니즘' 글상자 참조). 이것은 과거의 2차원적으로 그림을 그린 배경막과는 상반되었다. 아피아는 조명을 무대 환경에 배우들을 통합시켜 주는 어떤 힘이라고 생각했다. 크레이그는 이러한 생각을 더욱 발전시켜 질감과 색상을 가지고 작업하였다. 그는 움직이는 스크린으로 세트를 만들어 배우가 움직이거나 장면의 전환이 있을 때 이동할 수 있게 디자인하였다. 이런 생각들은 오늘날의 무대와 조명 디자이너들에게 있어서 여전히 디자인의 중요한 부분을 차지하고 있다.

표현주의는 상징주의와 관계가 있는 운동으로 1910~1925년에 가장 고조되었다. 이는 감정적인 힘을 각, 선, 그리고 찌그러뜨림의 극적인 사용을 통해 표현하였고 등장인물의 내면에 인지되는 세계를 묘사하였다. 이것은 현대의 심리학, 특별히 프로이트의 작업을 많이 반영하였다. 많은 표현주의자들은 진실은 외적 세상의 물건에서가 아니라 정신의 자각에서 찾을 수 있다고 믿었다. 표현주의는 당대의 영화에 영향을 많이 미쳤고 이것의 미학은 아직도 카메라 앵글과 초점의 주관적 사용에서 볼 수 있다.

20세기 초반에 발달한 표현주의와 그 예술적인 운동 및 양식은 19세기에 사실주의를 거부한 것에 뿌리를 두고 있다. 이러한 운동과 양식을 통합적으로 **모더니즘**이라 부른다. 모더니즘의 특징은 진화에 대한 믿음, 혁신과 산업 세계의 물질에 대한 찬양, 그리고 단순히 현실을 복제하려는 예술에 대한 거부 등이다. 모더니스트들은 색상과 질감, 그리고 순수한 형태가 직접적으로 감정을 표현할 뿐만 아니라 뭐라고 할 수 없는 진실, 무의식의 상형문자를 표현할 수 있다고 주장했다. 무대 디자인은 비구상적인 형태로 나타나기 시작했다. 결국 사람조차 추상적인 형태로 축소되고 초기의 모더니스트 운동은 의상 디자인의 실험을 통해 기하학적인 모양의 의상을 입은 공연자들이 기하학적 공간에서 움직이는 것처럼 보이게 했다. 구성주의 디자이너들은 산업적 구조에 영향을 받아 기능 위주의 무대를 만들기 위해 비계와 나무로 만든 단, 그리고 쇠로 된 파이프 등을 사용하여 무대를 추상적인 기계로 만들어 배우들을 기계 안에 있는 톱니바퀴처럼 보이게 하였다(254~255쪽 사진 참조).

모더니즘의 특징은
진화에 대한 **믿음**,
혁신과 **산업** 세계의 물질에 대한 찬양,
그리고 단순히 **현실**을 복제하려는
예술에 대한 **거부** 등이다.

모더니즘 연극 디자인의 최고점은 발레 뤼스(Ballets Russes)가 저명한 현대 예술가들을 〈퍼레이드(Parade)〉(1917) 공연을 위한 창작팀으로 참여시켰을 때이다. 파블로 피카소(Pablo Picasso, 1881~1973)가 무대와 의상을 만들고, 초현실주의자 장 콕토(Jean Cocteau, 1892~1963)가 시나리오를 썼으며, 인상파인 에릭 사티(Erik Satie, 1866~1925)가 작곡을 하였다. 이는 다른 많은 유명한 현대 미술가들에게 영감을 주었는데 앙리 마티스(Henri Matisse, 1869~1954), 조르주 브라크(Georges Braque, 1882~1963), 그리고 후안 그리스(Juan Gris, 1887~1927) 등이 영감을 받았다. 현대 미술가들은 미술의 예술 운동 개념을 연극 디자인에 적용하기 시작했다. 이러한 작업의 영향은 오늘날의 많은 동시대 디자이너들에게서 볼 수 있는데 색상과 선, 형태, 그리고 움직임의 활용을 통해 사실주의의 한계를 넘고자 했다.

1920년대 유럽 모더니스트 운동의 영향은 미국에서 표현되었으며 이는 새로운 무대기술(new stagecraft)로 알려졌다. 로버트 에드먼드 존스(Robert Edmond Jones, 1887~1954), 리 시몬슨(Lee Simonson, 1888~1967), 그리고 노먼 벨 게디스(Norman Bel Geddes, 1893~1958)는 가장 영향력 있는 미국 디자이너였으며, 이들은 시각적 세계에 새로운 연극성을 요구하였다. 미국의 무대를 점령하고 있던 자연주의는 좀 더 많은 모더니스트의 접근을 허락하였다. 결국 현실적 디자인과 추상적 디자인은 서로의 디자인적 언어를 차용하게 되었다. 많은 미국의 연극 디자이너들이 연극적 사실성을 추구하는 동안 다른 디자이너들은 지속적으로 좀 더 추상적인 형태의 디자인을 하였다.

> **무대 디자인**은 **최초** 창조를 위한
> 요소인 공간과 대본, 연구 조사,
> **예술**, 배우, 연출가, 그리고 관객을
> 매끄럽게 **통합**하는 것이다.

– 파멜라 하워드(Pamela Howard), *What Is Scenography?*
(London: Routledge, 2002), 130.

오늘날 디자인의 협업과 진화

오늘날의 디자이너들은 다양한 개념적 운동과 전통, 그리고 문화로부터 요소들을 차용하고, 혼합하고, 병치한다. 양식적 절충주의는 포스트모더니즘의 특징이며 앞선 시대의 감수성에 대한 변화를 정의한다. 신기술은 매체의 혼합에서 오는 디자인의 알려지지 않은 가능성을 열어 주었다. 과거와 현재의 모든 문화적 이미지 접근과 글로벌 문화적 교류에서 오는 혜택을 통해 디자이너들은 시각적 어휘와 무대 기술을 사용하여 다양하고 독특한 그림을 그릴 수 있게 되었다. 이들은 같이 융합될 수도, 서로 도움을 줄 수도, 혹은 뚜렷한 별개의 것으로 남아 있을 수도 있다. 디자이너들은 글로 쓰인 대본을 이해하면서 다른 형식의 공연을 고안할 수 있다. 그 결과는 디자이너의 상상력과 양식이 독특한 시각적 스타일을 갖고 있는 작품들이다.

오늘날 많은 디자이너들은 자신을 공간연출가(scenographer)라고 부른다. 그들은 작품에 전체적인 접근을 취하면서 자신을 모든 시각적 세트, 의상, 그리고 조명의 창조자와 조정자로 보며 공연 개념의 공동 창작자로 본다. 이것은 연극의 전통적인 계급 체제에 대한 도전이었다. 전통적으로는 연출가가 창작 프로젝트의 책임을 지고 연출 개념을 이해한 디자이너들이 이를 돕는 형식이었다. 흔히 공간연출가는 연출가와 교차되기도 한다. 유럽에서 공간연출가라는 타이틀은 지금은 미국에서보다 더 흔하게 사용된다. 미국 연극은 대부분 연출가가 무대, 의상, 그리고 조명 디자이너들과 따로 구분하여 작업을 하는 모델을 지속하고 있다. 그러나 미국의 많은 무대 디자인 훈련 프로그램들은 이제 디자인 학생들이 공연의 모든 시각적 측면을 공부해야 함을 강조한다.

디자인에서의 모더니즘

사진과 같은 그림을 이용한 사실주의는 르네상스 시대부터 거의 19세기 대부분까지의 연극 디자인을 지배해 왔다. 원근법적 환상은 평평한 면에 만들어졌다. 배우는 그들의 무대와 교류하지 않고 대부분 그려진 세트 앞에서 공연했다. 무대 조명이 가스로 개선되었다가 전기로 발전하면서 배우는 무대 앞과 거리를 두고 움직일 수 있게 되었다.

스위스의 디자이너인 아돌프 아피아는 3차원적인 배우와 2차원적인 배경을 통합할 수 있는 방법을 추구했다. 그는 무대 공간을 3차원적으로 그리면서 공간의 부피와 질량을 고려하여 디자인하기 시작했다. 자신의 목표를 이루기 위해 그는 배우가 활용할 수 있는 계단과 경사, 그리고 단을 사용하기 시작했고, 그림으로 그려지는 세부사항을 최소화했다. 조형적인 무대는 조형적인 배우의 육체와 조화를 이루는 결과를 거두었다. 그는 예술로서의 조명에 대한 중요성을 강조하고 이를 통하여 배우와 공간을 통합할 수 있다고 강조하였다. 오늘날 우리는 3차원의 조형적 세트를 당연하게 생각하지만 1890년대에 이것은 아주 혁명적이었다.

20세기 초반의 10년 동안 많은 유명한 시각 예술가들이 연극 디자인에 활발하게 참여하였다. 파블로 피카소, 앙리 마티스, 그리고 조르주 브라크는 무대와 미술 갤러리를 우아하게 만든 많은 화가들 가운데 일부이다. 이 아방가르드 예술가 그룹은 모더니즘의 새로운 미학을 연극에 들여와 회화적 사실주의를 회화적 추상주의로 대치했다. 이러한 초기 추상적인 작업은 여전히 현실의 물체에 기초를 두었다. 피카소가 디자인한 〈퍼레이드〉에서 보이는 입체파는 하나의 물체에 여러 시점을 적용하여 물체를 기본적인 기하학적 모양으로 해체하려 하였다.

결국 현대 예술은 현실에서 찾을 수 있는 물체의 추상에서 빠져나와 순수 추상으로 옮겨졌다. 기하학적인 모양과 색상, 그리고 건축학적 형태가 사실성을 구현하려는 시도를 대치했다. 조각가들은 나무와 유리, 주석, 판지, 나일론, 석고 반죽 등 다양하고 특이한 재료들을 사용하여 재료와 질감, 모양, 그리고 색상을 병치하기 시작했다. 배우가 극장에서 능률적으로 활동할 수 있게 신체 훈련 체계를 고안한 유명한 러시아 연출가인 브세볼로드 마이어홀드는 이런 조각품들을 그의 작품의 이상적인 세트로 보았다. 러시아 아방가르드 여성 예술가인 류보프 포포바(Lyubov Popova, 1889~1924)는 마이어 홀드의 작품인 〈도량이 넓은 쿡홀드(Magnanimous Cuckhold)〉(1922)의 세트를 디자인하였는데 바퀴와 계단, 좁은 통로, 경사, 그리고 풍차를 사용하여 새로운 시대와 새로운 배우들의 활력을 보여 주려 했다. 제11장에서 다시 설명하겠지만 모더니즘의 초기 선구자들의 발상은 오늘날의 무대 디자인에 여전히 존재한다.

▲ 사실적인 세부사항의 부재와 공간의 3차원적 사용을 통해 배우가 조형적 세트에서 연기할 수 있게 한 아돌프 아피아의 무대 디자인이다. 크리스토프 빌리발트 글루크(Christoph Willibald Gluck)의 〈오르페우스와 에우리디케(Orpheus and Eurydice)〉(1912)에서 지하세계로 내려가는 장면의 디자인이다.

(계속)

▲ 모스크바에서 공연한 브세볼로드 마이어홀드의 〈도량이 넓은 쿡홀드〉는 류보프 포포야의 1922년 무대 디자인으로, 배우가 기능적으로 활용할 수 있는 움직이는 요소들과 추상적이며 조형적인 구성을 사용하였다.

▲ 레오니드 마신(Leonide Massine)의 발레 작품 〈퍼레이드〉는 원래 1917년에 발레 뤼스에 의해 공연되었으며 여기에 보이는 것은 조프리 발레(Joffrey Ballet)에 의해 재구축된 것이다. 사진에서 배우를 덮고 있는 의상의 길이는 3미터가 넘는다. 이 작품은 모더니즘의 '새로운 정신'을 보여 주었다.

〈라이온 킹〉: 전통과 발명의 통합

줄리 테이머의 〈라이온 킹〉(1997)의 시각적 개념화는 무대 디자인이 다른 전통과 문화에서 요소들을 가져와 특이하고 눈부신 새로운 것을 만들어 낸 예이다. 이 작품에서 디자인은 움직임과 연기를 고무시키고, 공연 전체가 시각적 축제가 되기 위해 의상과 무대, 조명, 그리고 공연이 하나의 통합된 양식으로 나타난다.

사자 가면은 아프리카 가면의 특징들을 혼합하여 테이머 자신의 조형 방식으로 구성된다. 아프리카의 기하학적 디자인은 정글 동물들의 몸을 장식한다. 섬유와 나무, 풀, 그리고 천 등의 질감은 등장인물들을 만화의 세계로부터 끌고 나와 자연적인 환경과 통합시킨다. 사바나 대초원의 노란색, 정글 세상의 녹색, 그리고 코끼리 무덤의 회색은 아프리카 지형의 색상이다. 어떤 장면들은 색상과 형태의 폭발을 통해 생생하게 표현되는데 이는 아프리카 축제 디자인에서 온 것들이다. 그림자 인형, 분라쿠 스타일의 인형, 그리고 가면의 눈에서 나오는 눈물과 슬픔의 상징인 검은 테이프 등은 테이머의 디자인의 다른 면들을 보여 주는데 이는 동양의 연극적 양식에서 영향을 받은 것이다.

〈라이온 킹〉 이야기의 인간적 차원에 대한 테이머의 강조는 배우가 식물군과 동물군 모두를 연기하면서 모든 의상, 가면, 그리고 인형에 인간의 존재가 드러나는 무대 세계를 통해 보인다. 몸에 달라붙는 줄무늬 옷을 입은 무용수들이 얼룩말 형체를 쓰고 연기할 때 그들의 발은 동물의 앞발 역할을 한다. 기린 역할을 하는 공연자들은 죽마를 타고 다니며 동물의 긴 목과 작은 머리를 나타내는 장신구를 쓰고 있다. 풀의 팔레트를 머리에 쓰고 있는 가수들은 무대 바닥에서 나오며 사바나 대초원에서의 삶을 묘사한다. 익살스러운 미어캣인 티몬은 실물크기의 인형이며 이 인형은 녹색 의상과 녹색 분장을 한 공연자에 의해 조종된다. 그의 의상은 등장인물에게 항상 존재하는 나뭇잎 배경을 제공한다. 나뭇잎으로 장식된 무용수들은 바닥에 누워 있거나 덩굴처럼 매달려 정글의 환경을 만들어 낸다.

정교한 컴퓨터 콘솔에 의해 조종되는 고도로 기계화된 효과는 덜 정교하게 보이지만 사자 왕의 성좌인 자부심 돌(Pride Rock)은 거대한 비탈길로 무대에서 나선형으로 돌며 올라온다. 새벽은 천으로 만든 거대한 태양이 펼쳐지며 묘사되는데 이는 무대 바닥에서부터 올라오며 사바나 대초원에 떠오른다. 바닥에 있는 파란색 거울 이미지는 샘을 나타낸다. 가뭄은 이것의 중앙을 무대 밑에서 잡아당기며 묘사된다.

생각해보기

전통적 양식으로부터 디자인 요소들을 차용할 때 그것들이 갖고 있는 문화적 중요성이 보여야만 하는가, 아니면 단순히 새로운 양식 속에서 재구성될 수 있는가?

도널드 홀더(Donald Holder)가 디자인 한 강렬한 조명은 세트를 진한 오렌지색과 노란색으로 변화시키며 사바나 대초원의 열기로, 그리고 보라색은 시원한 저녁의 정글로 변화시킨다. 이야기의 중요한 순간에 조명과 소도구, 그리고 춤이 혼합되어 별이 총총한 하늘에 떠오르는 죽은 라이온 킹의 얼굴 이미지를 만들어 낸다. 〈라이온 킹〉 공연에서 앨튼 존(Elton John)과 팀 라이스(Tim Rice)의 팝의 선율이 남아프리카의 오래된 연극적 전통인 레보 엠(Lebo M)의 성악과 결합되고, 새로운 대중적 양식과 최첨단 테크놀로지, 그리고 창조적인 발명이 융합된다.

요약

WHAT 의상, 분장, 그리고 가면은 공연 전통에 있어서 어떠한 역할을 수행하는가?

▶ 공연 전통은 전해 내려오는 디자인 관례의 특성을 갖는다. 각각의 공연 전통은 특별한 시각적 그리고 청각적 요소들과 관련을 맺으면서 상징적인 형식이 되었다.

▶ 배우 중심적인 전통에서는 시각적이며 상징적인 언어를 담은 다채로운 의상, 가면, 그리고 분장이 등장인물의 중요한 정보를 전달하였다. 이 전통에서 세트 요소들은 미미했다.

HOW 세트, 조명, 그리고 음향 관습은 다른 공연 전통 양식을 어떻게 지원하는가?

▶ 공연 전통에서 세트, 조명, 그리고 음향은 주로 배우의 필요에 따라 발전되었다.

▶ 공연 전통에서 장인들이 세트와 가면, 그리고 의상을 만들었다. 확립된 디자인의 기술적인 작업은 종종 독창적인 것들보다 더 가치가 있다.

WHAT 해석적 모델 이전에 어떠한 전통들이 서양의 무대 디자인을 특징지었는가?

▶ 유럽은 특정한 시대의 연극 디자인을 특징짓는 디자인 관례를 가지고 있었다.

▶ 유럽에서 19세기 말과 20세기 초에 자연주의 연극과 연출가의 출현은 해석적인 디자인 전통을 출현시켰다. 서양의 해석적 전통에서 무대의 세계는 각각의 새로운 공연을 위한 새로운 방법을 생각할 수 있다.

WHAT 어떤 관례들이 현대 서양의 무대 디자인을 특징짓는가?

▶ 사실적 무대 디자인에서 우리가 보고 듣는 모든 것은 자연의 세계와 매우 유사하다.

▶ 모더니즘은 사실주의가 일상의 현실에서 진실을 찾으려고 한 것에 대한 저항이다. 유럽 모더니스트 운동의 영향은 미국에서 새로운 무대기술이라는 이름으로 나타났다.

▶ 오늘날의 디자이너들은 다양한 개념적 운동, 전통, 그리고 문화로부터 온 요소들을 차용하고, 혼합하고, 병치시킨다. 그들은 등장인물들이 살게 될 세계를 창조하기 위해 협업 과정을 통해 작업한다.

무대 디자인

WHAT 무엇이 무대 디자인의 목표인가?

HOW 어떻게 협업, 토의, 그리고 연구 조사가 무대 디자인으로 진화하는가?

WHAT 무대 디자인 구성의 원리는 무엇인가?

WHAT 무엇이 무대 디자인의 시각적 요소인가?

WHAT 무엇이 무대 디자이너의 재료인가?

등장인물의 세계 디자인하기

프로덕션 디자인이 각각의 연극적 사건에 맞게 독특하고 특별해야 한다는 생각은 서양의 연극 전통으로부터 나타난 것이다. 오늘날 특정 희곡이나 퍼포먼스 텍스트의 시각적 해석자로서의 무대 디자이너들은 세계 어디에서나 공통적이다. 좋은 무대 디자인은 단순히 미학적으로 흥미롭거나 그 자체로 만족스러울 뿐만 아니라, 기능적이며 정서를 불러일으키고 전체 프로덕션 콘셉트와 깊이 연결되어야 한다. 무대는 동적인 요소이며 배우가 움직이고 관객의 눈이 여행하는 곳이다. 만약 무대 자체가 움직인다면, 그것은 공연 리듬을 설정하고 배우의 행동에 환경을 제공하고 영감을 불어넣을 것이다.

일상에서 우리는 방으로 들어가고 일일이 대답할 필요 없는 소리들을 듣는다. 그러나 당신의 침실을 무대에 올려놓으면, 그것은 갑자기 숨겨진 의미들로 가득해진다. 침대 옆 협탁에 올려놓은 책은 무엇인가? 침대가 정돈되어 있는가? 옷들이 가지런히 개어 있는가 아니면 방바닥에 널브러져 있는가? 서랍장 위에 약병이 있는가? 블라인더나 차양이 내려져 있는가, 올라가 있는가? 우리가 당연시하는 모든 것이 무대 위에 놓이면 모두 중요한 의미를 갖는다. 관객으로서 우리는 그 공간에 거주하는 등장인물에 대해 질문을 던지기 시작한다. 창문은 굳게 닫혀 있고 다 먹고 버린 인스턴트 식품 포장지가 나뒹구는 어질러진 방에서 사는 사람은 누구일까? 갑자기 우리는 끽 하는 자동차 브레이크 소리를 듣는다. 도시생활에서 쉽게 들을 수 있는 이런 소리는 극적 행동의 전조가 나타나는 어떤 신호가 된다.

대부분의 경우 우리를 둘러싼 세계는 별 계획 없이 조합되어 있는 듯하지만, 어떤 특정한 순간에는 세상이 우리에게 전달하는 메시지를 우리가 통제하기로 결정한다. 당신은 데이트가 무르익었을 때 특별한 인상을 주거나 분위기를 내기 위해 음악을 한 곡 고르기도 하고, 어쩌면 흥미로운 책 한 권을 펼쳐 놓기도 하고, 가구를 재배치하거나 방을 깨끗이 치우거나 해 본 적이 있을 것이다. 당신은 어쩌면 조명을 약간 어둡게 하거나 로맨틱한 분위기를 연출하려고 촛불을 켜 두었을지도 모른다. 우리 모두는 개성의 면면을 드러내거나 자기가 얼마나 성적으로 매력이 있는지 보여 주기 위해 패션 아이템을 선택한다. 당신이 의도적으로 선택한 시각적, 청각적 요소들을 통해서 분위기를 연출하고 당신과 당신을 둘러싼 세상의 자화상을 만들어 나가듯이, 비슷한 방식으로 디자이너들은 신중을 기해 의미의 시각 및 청각적 신호를 선택함으로써 등장인물들이 거주하는 허구 세계의 초상을 그려 나간다. 관객이 읽게 되는 이러한 신호는 관객이 무대 위의 행동을 해석하는 것만큼이나 중요한 단서를 제공한다.

1. 프로덕션 디자인이 각각의 연극적 사건에 걸맞게 독창적이고 특별해야 한다는 생각은 어떤 연극 전통에서 비롯되었는가?

2. 무엇이 디자이너가 무대 위 허구 세계 안에 어떤 요소들을 자리하도록 결정하게 하는가?

3. 어떻게 무대 디자인은 연극적 경험의 총체성에 기여하는가?

무대 디자인의 목표

무대 디자이너가 연극 텍스트를 처음 만났을 때의 느낌은 우리가 희곡을 읽고 마음의 눈으로 등장인물들이 살아 있는 세계를 상상할 때 경험하는 것과 매우 유사하다. 그러나 디자이너는 그러한 정신적인 이미지를 견고한 형태로 바꾸어 텍스트의 모든 필요 조건을 만족시킬 만한 실제 3차원적 공간을 제공한다. 문자를 이미지로 바꾸고 완성된 디자인에 이르기 위해서 무대 디자이너는 대본 분석에 뛰어나야만 한다. 그들은 반드시 등장인물들의 삶과 환경의 세부사항을 캐내야 하고, 반드시 연출가를 비롯한 다른 디자인팀의 구성원들과 함께 공유된 세계의 시각적 이미지를 창조해야만 한다. 그들은 또한 이 세계가 배우들이 살 만하며 극장 건축상의 제약 안에서 가능한 것이고 프로덕션 예산 안에서 실제화할 수 있는지를 확인해야 한다.

무대 디자이너는 의사소통, 스케치, 연구 조사, 초벌 그림, 테크닉, 그리고 리더십을 갖춘 예술가이다. 매 순간 그들은 의미를 갖고 존재하는 각각의 시각적 요소들을 관객이 반드시 읽게 될 것이며 디자이너로서 선택한 모든 것이 연극적 체험과 이야기를 들려주는 데 지대한 공헌을 하게 될 것이라는 것을 기억해야만 한다. 이를 위해 무대 디자인 과정에는 몇 가지 목표가 있는데, 이번 장에서는 그 세부사항들을 기술할 것이다.

는 텍스트를 신중히 고려하여 모든 공간적인 요구 사항들을 기록한다. 이를테면 등·퇴장로의 개수와 위치, 장소의 변화, 그리고 연기의 일부가 되는 중요한 무대 요소 등을 염두에 둔다. 조르주 페이도(Georges Feydeau, 1862~1921)의 소극 〈그녀 귓속의 벼룩(A Flea in Her Ear)〉(1907)에는 등장인물들이 서로의 배우자나 연인에게 들키지 않고 사랑 행각을 벌이기 위해 200번 이상 빠른 속도로 들락날락하는 장면이 나오는데 여기에는 수많은 문과 복도가 필요했다. 몰리에르의 〈타르튀프〉에는 옷장에 몰래 숨어 엿듣는 등장인물이 나오기 때문에 이 무대 도구의 위치가 연기에 결정적인 역할을 한다. 사라 케인(Sarah Kane, 1971~1999)의 〈저주받은(Blasted)〉(1995)에서는 첫 장이 호텔 방에서 펼쳐진다. 곧 폭발이 이어지고 방의 벽이 허물어져 도시가 폐허가 되었다는 것이 드러난다. 그러므로 무대 디자이너는 매일 밤 완벽하게 무너져 내렸다가 다시 다음 공연을 위해서 쉽게 재건축될 수 있는 무대를 고안해야 한다. (이 문제에 대한 루이자 톰슨의 해결책은 269쪽의 '예술가에게 직접 듣기'를 읽어 보라.) 극적 행동의 요구 사항들은 무대 디자이너가 갖는 시각적 영감의 일부가 되고 종종 연기자들의 영감의 원천이 된다.

❝ 나는 내가 이 작품을 **손수** 연출할 것처럼 **대본**을 읽었다. 이것이 나를 **연출가**로 전향하게 하지는 않았지만, 나를 더 나은 **디자이너**로 만들었다. **❞**

— 조 밀지너(Jo Mielziner, 1901~1976), 토니 상 무대 디자이너 부문 수상

무대 디자인의 목표

- 극적 행동을 촉진한다
- 시간과 장소를 설정한다
- 등장인물들의 삶을 구현하는 환경을 제공한다
- 이야기를 들려준다
- 시각적 메타포를 제시한다
- 분위기를 창출한다
- 스타일을 명확히 한다
- 관객과 행동 사이의 관계를 결정짓는다

시간과 장소 설정하기

무대는 우리에게 연기가 언제 펼쳐질지를 알려 준다 ─ 어떤 시대, 1년 중 언제인지, 하루 중 언제인지. 중세의 한 성인지, 최첨단의 사무실인지, 녹음이 우거진 정원인지는 모두 시간에 대한 정보와 관련이 있다. 가끔 무대 디자이너들은 희곡에서 시대를 정의하는 요소들을 의도적으로 배제하여 연극이 특정한 시대에서 벗어나게끔 하려고 애를 쓴다. 〈고도를 기다리며〉는 인간 조건의 연속성을 표현하기 위해서 전통적인 시대 바깥에 있는 아무도 살지 않는 땅을 무대로 할 때가 많다.

극적 행동 촉진하기

무대는 텍스트와 공연에 도움을 주어야 한다. 모든 무대는 배우가 충분히 움직일 수 있고 자유롭게 등·퇴장할 수 있는 연기가 가능한 공간을 제공해야 한다. 무대가 신체적인 행동을 제약하거나 혹은 그 가능성을 더 열어 줄 수도 있기 때문에 무대 디자이너

무대는 또한 우리에게 연기가 어디에서 벌어지는지를 말해 준다 — 세계의 어떤 지역인지, 우리가 어떤 종류의 환경 안에 있는지, 실내인지 실외인지, 자연 환경 안에 있는지, 도심 속에 있는지. 디자인은 우리에게 우리가 어떤 식의 건물, 집, 혹은 방 안에 있는지를 말해 준다. 〈라이온 킹〉은 아프리카를 무대로 하는데 그곳은 자부심 바위가 우뚝 솟은 드넓은 사바나의 초원과 저열한 하이에나 무리들이 출몰하는 코끼리 무덤이 공존하고 근심걱정 없는 등장인물인 동물들로 붐비는 밀림을 모두 포함한다. 〈욕망이라는 이름의 전차〉에 나오는 도시의 비좁은 아파트는 이 연극에서 폭발적인 사건을 일으키는 장면을 위해 설정된 무대인데, 이는 마치 체호프의 여러 연극에서 묘사된 쇠락하는 귀족 계급이 나오는 장면들이 낙후된 러시아의 시골 영지라는 무대에서 펼쳐지는 것과 같은 이치이다.

등장인물의 삶을 구현하는 환경 제공하기

무대 디자이너는 등장인물들의 세계 안으로 들어가 그 세계를 통치하는 종교적, 정치적, 경제적 혹은 사회적 규칙을 시각적 용어로 표현해 낸다. 페데리코 가르시아 로르카의 〈베르나르다 알바의 집(House of Bernarda Alba)〉(1935)은 스페인 가톨릭의 교리에 결박된 세계를 묘사한다. 베르나르다 알바는 8년의 애도 기간을 엄격히 지키기 위해 그녀의 다섯 딸들을 자물쇠와 열쇠로 통제하면서 집 안에 붙잡아 둔다. 사회적 활동과 친밀한 관계가 금지되면서, 딸들은 점점 감옥으로 변해 가는 집 안에서 그들의 젊음이 사그라져 가는 것을 지켜본다. 이러한 억압의 느낌을 표현한 무대는 배우들로 하여금 그들이 처한 상황 속에 살도록 도와주고 관객이 등장인물들의 갈망을 감각적으로 경험하게 해 준다.

무대 환경이 역사적으로 **정확**하든지,
극작가에 의해 **창안**되었든지,
혹은 연출가에 의해 재정의되었든지 간에,
그것은 등장인물이 **제약**을 받을 것인지
자유로울 것인지와
어떻게 **행동**할지를 결정짓는다.

무대는 그 안에 사는 사람에 대한 정보와 바로 연결된다. 계급, 취향, 교육 수준, 성격, 그리고 직업은 모두 물리적인 환경에 의해 드러나게 되어 있다. 등장인물의 감정적인 상태는 벽과 사물(오브제, objects)의 배치에 의해 포착될 수 있다. 사실적인 무대는 우리가 등장인물들의 행동과 욕망을 이해할 수 있게 만드는 환경의 특정한 세부사항들을 잡아내기 위해 많은 노력을 기울인다(263쪽 '등장인물의 세계 디자인하기' 참조). 데이비드 린지 어베어(David Lindsay-Abaire, 1969년 생)의 〈레빗 홀(Rabbit Hole)〉(2007)에서는 등장인물들의 편안한 중산층 가정이 보이지만, 이와는 대조적인 그들의 감정 세계에 불이 켜지면서 결국 개인의 비극으로 끝을 맺는다. 닐 사이먼의 〈브라이튼 해변의 추억(Brighton Beach Memoirs)〉(1983)의 배경은 1937년이다. 무대 디자인은 경제적 어려움과 더 나은 것이 도래하기를 바라는 대공황 말기의 열망을 반영해야 한다.

디자이너는 반드시 대본에서
무대 위에 **보이는** 세계로 변환이 가능한
등장인물들과 그들의 **환경**에 대한
정보를 발굴해 내야만 한다.

◄ 예일 레퍼토리 극단(Yale Repertory Theatre)이 2009년 공연한 헨리크 입센 원작, 〈대건축사〉에서 티모시 브라운의 무대는 상징적인 집을 이용하여 건축가의 실패한 꿈을 메타포로 드러냈다. 의상 디자인에 캐더린 아키코 데이(Katherine Akiko Day), 조명 디자인에 폴 휘태커(Paul Whitaker), 음향과 작곡에 스캇 L. 닐슨(Scott L. Nielsen).

이야기 들려주기

무대는 등장인물의 물리적/신체적 혹은 감정적 여정을 도표로 나타낼 수 있다. 체호프의 〈벚꽃동산〉(1904)에서는 재정적 압박과 시대의 변화를 마주한 한 귀족 일가가 이전에 자신들의 하인으로 일하던 사람에게 어쩔 수 없이 자신들의 영지를 팔아 넘기게 된다. 연극이 시작할 때, 여행에서 돌아온 그들은 집 안을 가득 채운 우아한 가구들을 덮고 있던 먼지 가림 천을 걷어 낸다. 마지막 장면에서, 일가는 그들의 영지를 잃고 무대는 상실을 반영하여 거의 텅 비어 있게 된다. 그럼으로써 무대는 등장인물들의 변화된 상황의 시각적인 표현을 제공한다.

연출가의 콘셉트를 위한 시각적 메타포 제시하기

무대는 연출가의 선택을 운영하는 작업 안에서 제시되는 추상적인 개념들을 구체적인 형태로 포착해야 한다. 데이비드 록웰(David Rockwell)의 〈헤어스프레이(Hairspray)〉(2002) 무대 디자인에서 무대에는 은유적으로 머리카락 모양의 휘장이 드리워져 있다. 〈신세대 밀리(Thoroughly Modern Millie)〉(2002)의 무대에서 데이비드 갈로(David Gallo)는 등장인물들의 꿈을 형상하는 도시를 뒷배경막으로 제공하였다. 월트 스팽글러(Walt Spangler)의 〈느릅나무 아래의 욕망〉(2009)의 무대(이 장 첫 페이지 사진 참조)에서는 공중에 매달려 있는 집 아래에서 극적 행동이 펼쳐지는데, 이는 아슬아슬한 현재와 뒤틀린 가족 관계를 상기시킨다. 큰 바위를 높이 쌓아 올려 거칠게 깎은 무대는 등장인물들의 팍팍한 삶과 그들이 운명을 피하려고 할 때마다 마주치는 넘어설 수 없는 장애물을 나타내는 메타포가 되는 것처럼, 티모시 브라운(Timothy Brown)의 2009년 작품, 〈대건축사(The Master Builder)〉(1892)의 무대를 지배했던 집은 건축가의 꿈과 실패를 나타내는 메타포로 쓰였다.

분위기 창출하기

디자인 요소는 프로덕션의 감정적인 어조(emotional tone)를 포착할 수 있다. 우리는 곧잘 무대 환경을 느낌으로써 우리가 코미디를 보는지, 아니면 비극을 보는지를 즉각적으로 알아챌 수 있다. 침울하고 무거운 건축적 요소는 가볍고 바람이 잘 통하는, 열린 공간과는 다른 느낌을 연출한다. 에드워드 고리(Edward Gorey)의 음산한 신고딕 양식을 보여 주는 〈드라큘라(Dracula)〉(1977) 무대는 해골과 박쥐 모티프로 가득했는데, 이로써 그는 괴기스런 이야기의 분위기를 조성했다. 스캇 파스크(Scott Pask)의 2003년, 〈리틀 숍 오브 호러(Little Shop of Horrors)〉의 무대는 각 잡힌 건물과 약간씩 기울어져 있는 벽(제13장의 사진 참조)이 특징인데, 이는 관객들에게 세상이 무언가 잘못되었다는 느낌을 갖게 한다. 월트 스팽글러의 〈어니스트 놀이〉(2009)(272쪽 사진 참조)의 무대는 그것을 본 관객들이 그들이 지금 양식화된 희극을 보고 있다는 것을 그 즉시 깨닫게 한다.

스타일 명시하기

무대 디자이너는 연출가의 연기와 움직임에 대한 콘셉트와 접근 방식을 그대로 반영하는 무대를 (만들기) 위해 무대 관습을 능수능란하게 다루어 시각적 양식 — 혹은 인상 — 을 창조해 낸다. 무대 디자이너는 배우가 최대한 자연스러워 보이게끔 행동하도록 하기 위해 현실의 방과 장소의 외관 그대로를 창조하는 사실주의적 관습을 사용할 수도 있다. 반대로 무대가 비탈길, 덧마루(platform)를 비롯해 기하학적이고 상징적인 사물을 사용한 초상적인 공간이 되어 배우가 인공적이고 과장되거나 혹은 미화된 태도로 행동하도록 만들 수도 있다. 2009년 공연된 〈대건축사〉(261쪽 사진 참조)는 건축가가 달성했던 모든 것과 그가 결코 짓지 못할 하늘 위의 성들의 무가치

테크놀로지 | 생각하기

〈스파이더맨 : 턴 오프 더 다크〉의 특별한 결함

〈스파이더맨 : 턴 오프 더 다크(Spiderman: Turn Off the Dark)〉(2011)는 휘황찬란한 디자인, 특수 효과, 공중 곡예 스턴트 그리고 6,500만 달러라는 비용을 들여도 응집력 있는 이야기가 없이는 흥미진진한 연극을 만들어 낼 수 없다는 것을 증명했다. 연출가 줄리 테이머의 작업은 언제나 강력한 서사를 압도하는 기발한 시각 이미지를 우선시했으나 이번만큼은 이야기 줄거리와 인물 구축 — 연극의 정수 — 이 할리우드 스턴트 코디네이터와 공중 곡예 디자이너에 의해 창조된 경이로운 곡예에 희생되었다. 브로드웨이는 최첨단 기술의 오락거리에 길들여진 관객들을 사로잡는 디지털 매체와 경쟁해야 할 필요성을 점점 더 절감하고 있다. 그러나 관객들은 그들의 눈과 귀를 사로잡는 스펙터클한 무대와 그들의 머리 위를 날아다니며 전투를 벌이는 배우들에도 불구하고 공연에서 지루함을 느꼈다. 영화 미학이 연극에 응용될 때 그것이 성공하려면 라이브 공연의 요구 조건과 제약 조건에 완전히 통달했을 때에만 가능하다. 전례 없는 수차례의 공연 시사회/프리뷰 공연에서도, 잦은 사고와 공연 중단을 야기하는 기술적인 결함은 매일 밤 모든 배우가 법정을 들락거리게 했던 인간의 실수라는 위험요소를 더욱 강조해 준다. 그 작품이 직면했던 어려움들은, 극장이 우리가 인간 존재의 의미를 탐구하게 하는 곳이지 초능력자를 탐구하는 곳이 아니라는 것을 강력히 상기시킨다.

등장인물의 세계 디자인하기

이 페이지에 나온 두 장의 사진은 우리에게 등장인물들의 삶에 대해 많은 것을 이야기 해 주는 동시에 극적 행동을 위한 시간과 공간을 설정해 주는데, 그 접근방식이 사뭇 다르다. 하나의 무대가 등장인물들이 앞으로 살아갈 세계를 어떻게 표현해 내는가 하는 것은 어떤 시각적 양식이 텍스트를 위한 연출적 콘셉트에 가장 적절하게 작용될까를 결정하는 무대 디자이너와 연출가의 협업 과정의 산물이다. 존 린지 어베어(John Lindsay Abaire) 작, 〈좋은 사람들(Good People)〉(2011)의 존 리 비티(John Lee Beatty)의 무대(위 사진)는 보스턴 남부의 가난과 그들의 한계적인 삶으로부터의 탈출구를 찾지만 덫에 걸린 것 같은 노동자들의 삶을 구현한다. 〈네브라스카에서 온 남자(Man from Nebraska)〉(2003)는 믿음의 위기에 빠진 한 중년 남자가 의미를 찾아가는 여정에 대한 것이다. 토드 로젠탈(Todd Rosenthal)의 무대(아래 사진)는 20개의 서로 다른 장소를 동시에 보여 주는데, 이것은 주인공의 자기 발견을 위한 여행이라는 점을 감각적으로 느끼게 해 준다. 역광으로 비추는 비닐에 길 사진을 인쇄한 몇 개의 배경막들을 제외하고는, 격자 틀 안의 상자들이 모두 3차원 입체로 제작되었다.

여기에 있는 두 사진은 모두 〈세 자매〉(1901)의 무대인데, 같은 연극의 매우 상이한 연출 콘셉트를 반영하고 있다. 2003년 올라프 알트만(Olaf Altmann)의 디자인(아래)은 등장인물들의 소외(감)와, 행복과 충만함을 가로막는 도저히 뛰어넘을 수 없을 것 같은 장애물에 명확하게 초점을 맞추고 있다. 2009년 스캇 파스크의 디자인(위)은 등장인물들을 감옥처럼 가두는 물리적, 사회적 조건에 초점을 맞춘다. 이 디자인들은 같은 텍스트에 대한 매우 다른 연출적인 접근을 반영하며 무대 디자이너가 작품의 관점과 스타일에 있어서 얼마나 많은 공헌을 하는지 증명해 보여 준다.

함을 재현하며, 이는 공연의 상징주의 드라마로서의 분위기와 양식을 구축한다. 그것의 비일상적인 배치는 우리에게 우리가 지금 사실주의 연극을 보고 있는 것이 아니라는 것을 말해 주고 관객들이 연극 속의 이상한 사건들을 받아들일 수 있도록 만들어 준다. 때때로 연출가들은 시각적 디자인에 특별히 어떤 접근을 요구하거나 텍스트의 특정한 의미를 강조하기 위해 (무대) 디자인과는 대조되는 방식으로 배우들의 연기 방향을 지도하기도 한다. 부조리 연극 〈대머리 여가수〉의 무대는 매우 친숙한 부르주아(중산층)의 거실이지만, 등장인물들의 비정상적인 행동으로 우리 일상의 깊이 감춰진 진실을 드러낸다(제3장의 57쪽 사진 참조). 스타일은 또한 장르를 반영한다. 희극을 위해 선택한 색상과 비율은 진지한 연극을 위한 것과는 다르다. 그러므로 무대는 우리에게 연극적인 내용을 시각적으로 준비시킨다. 월트 스팽글러의 〈어니스트 놀이〉를 위한 무대(272쪽 사진 참조)는 거대한 꽃들로 희극의 재기발랄한 정신을 포착하고 분위기를 연출함과 동시에 스타일을 구축한다.

관객과 극적 행동 사이의 관계를 결정짓기

배우와 관객의 관계를 규정하는 것은 연출가와 함께하는 무대 디자이너의 작업에서 필수불가결한 부분을 차지한다. 무대 디자이너는 프로시니엄 무대의 기둥 뒤로 극적 행동을 가두는 방식으로 모든 것을 멀리 갖다 놓을 수도 있고 아니면 객석이나 프로시니엄 무대의 앞 돌출 무대를 통해 (배우가) 등장하게끔 하여 객석을 극적 행동 안으로 끌어당길 수도 있다. 객석 배치가 자유로운 블랙 박스 극장에서, 연출가와 무대 디자이너는 연출가의 콘셉트에 가장 적절한 작업을 하기 위해 공간 구성을 결정한다. 이러한 결정들은 프로덕션의 모든 면면 — 이를테면 무대, 조명, 연기는 물론 대중과의 상호작용 — 에까지 영향을 미친다.

무대 디자이너의 과정 : 협업, 토의, 진화

HOW 어떻게 협업, 토의, 그리고 연구 조사가 무대 디자인으로 진화하는가?

로버트 윌슨이나 줄리 테이머와 같은 무대 디자이너 겸 연출가이거나 크리에이티브 팀의 일원이 아닌 다음에야, 주로 무대 디자이너가 작품에 합류하게 되는 것은 프로덕션 프로젝트가 이미 선정되고 난 이후부터이다. 그들은 몇 번에 걸쳐 신중히 텍스트를 읽으면서 그들의 창조적인 디자인 작업 절차를 시작하거나 만약 협업을 통해 작업을 진전시켜 나간다면 리허설에 참석하기도 한다.

◀ 르네상스 양식의 그림이 무대 뒤 배경막에 그려져 있다. 이는 프로덕션의 분위기를 제공하기 위해 연구 조사한 이미지가 어떻게 무대 위에서 그 역할을 하는지 잘 보여 준다. 사진은 셰익스피어의 〈겨울 이야기(The Winter's Tale)〉의 무대로 키스 데이빗(Keith David)과 언자누 엘리스(Aunjanue Ellis)의 모습이다. 연출에 브라이언 컬릭(Brian Kulick), 세트에 리카르도 에르난데스(Riccardo Hernández), 의상에 아니타 야비치(Anita Yavich), 조명에 케네스 포스너(Kenneth Posner). 퍼블릭 시어터/뉴욕 셰익스피어 페스티벌, 센트럴 파크.

무대 **디자이너**는 그들 스스로에게 묻는다.
작품에서 어떤 종류의 **이미지**가 마음으로 다가오는가?
어떤 **느낌**을 불러일으키는가?
극적 행동에는 어떤 **요소**들이 필요한가?
어떤 **시각적** 개념이 두드러지거나 가장 **중요**할까?

토의와 협업

무대 디자이너가 혼자 텍스트를 읽으면서 수많은 즉각적인 대답을 을 얻었다 할지라도, 연출가와의 장시간에 걸친 토의 없는 디자인을 시작할 수 없다. 첫 회의에서 텍스트, 콘셉트 그리고 연출가가 기록해 온 특별한 무대상의 문제점들을 어떻게 해결해 나갈 것인가에 대해 흥미진진하게 서로 의견을 교환하게 될 것이다. 디자이너는 새

로운 아이디어를 고무시키고 연출가의 비전을 명확하게 만들 수 있도록 콘셉트에 대한 질문을 던짐으로써 연출가를 도와줄 수 있다. 그들은 텍스트가 요구하는 중요한 무대상의 필요조건들과 강조할 필요가 있는 특별한 순간들에 대해 토의한다. 무대 디자이너는 언제나 그들의 마음속에서 시각적인 요소를 가장 앞세워서 대본을 읽고 있기 때문에, 그들은 텍스트를 특정한 극장 공간에 옮겼을 때 발생하는 잠재적인 문제들을 기록하고 연출가가 실수로 빠뜨릴 수 있는 극적 행동을 위한 특별한 요구사항까지도 미리 감지할 수 있다. 좋은 무대 디자이너는 또한 텍스트를 위해 봉사하고 흥미로운 순간을 창조해 낼 수 있는 디자인을 위해 미지의 기회를 발견해 낸다. 어떤 디자이너들은 연출가가 아이디어를 시각화하는 것을 도와주기 위해 이러한 대화들 중에 스케치를 그려 보이기도 한다.

▲ 토드 로젠탈(Todd Rosenthal)의 〈네브라스카에서 온 남자〉(2003)를 위한 모형 무대는 디자이너가 연출가와 배우들, 기술 감독들에게 무대가 완성되었을 때 어떠한지를 미리 보여 주기 위해서 모형에 얼마나 일일이 신경을 써야 하는지를 보여 준다. 이 모형을 263쪽 '등장인물의 세계 디자인하기'에 나와 있는 실제 무대 사진과 비교해 보면 디자인 과정에서 아이디어가 어떻게 발전되는지에 대한 감각을 얻을 수 있다.

연구 조사

무대 디자이너는 시간, 장소 혹은 프로덕션의 연출적인 해석을 반영하는 이미지—사진과 그림—를 찾기 위해 연구 조사를 하기도 한다. 이러한 이미지들은 영감을 제공하고 일반적으로는 연출가가 마음에 가지고 있는 콘셉트를 포착했는지를 확인하기 위해 연출가에게 제시되곤 한다.

무대 디자이너의 연구 조사는 세 단계로 이루어진다. 연극 속의 객관적인 세계—그것의 역사적인 순간, 사회, 그리고 시기적인 스타일, 주관적인 단계—연출가의 콘셉트에 맞는 역사, 사회, 스타일, 그리고 영감의 단계—그 연극에 꼭 특별히 필요하지 않더라도 디자이너의 상상력을 충동질하는 이미지들. 예를 들어, 만약 연출가가 몰리에르의 〈인간혐오자〉와 같은 17세기 프랑스를 배경으로 하는 연극을 21세기 뉴욕을 무대로 하여 올리려고 한다면, 무대 디자이너는 두 시대 모두를 연구 조사할 필요가 있다. 17세기의 이미지는 작품의 원래 시기에 대한 느낌을 갖게 해 주어서 무대 디자이너가 그러한 느낌을 현대적 감각으로 변환시키는 것을 도와준다. 연구 조사로 얻은 이미지들은 토의할 때 아이디어를 명확하게 해 주는 도구를 제공하고 시각적 세계의 공유된 비전을 형식화하는 데 있어서 중요하다. 오래된 잡지, 예술 서적, 혹은 역사적인 사진은 모두 좋은 자료들이다. 대부분의 무대 디자이너들은 그들이 새로운 작품에서 작업하기 시작할 때부터 선별하려고 모아 둔 이미지 파일을 보관한다.

연구 조사는 세 단계로 행해진다.

- 연극 대본의 객관적인 세계
- 연출가의 콘셉트에 맞는 주관적인 단계
- 영감을 위한 단계

테크놀로지 | 생각하기

— 컴퓨터 디자인 —

컴퓨터는 예술가들이 실제 극장에 발을 들여놓기도 전에 3차원 입체 속에 그들의 작업을 시각화할 수 있는 새로운 방법을 제공하였다. 무대와 의상 디자이너들은 오토캐드(AutoCAD)나 벡터웍스(Vector-works)와 같은 캐드(computer-aided drafting) 프로그램을 사용하여 정확하고 균일한 그림을 그리는 데 도움을 받는다. 컴퓨터 스케치는 디자이너가 디자인의 여러 다른 방안들을 숙고하면서 색상, 질감 그리고 형태를 시각화할 수 있도록 해 준다. 스캐너나 포토샵, 일러스트레이터 등의 디자인 프로그램은 배경막의 이미지나 무대 위의 소품, 벽지, 간판 등의 제작에 유용하다. 조명 디자이너들은 가상의 무대와 의상 위에서 조명 효과를 시험하는 데 이런 프로그램들을 사용한다. 컴퓨터 모형은 기술적인 문제를 해결하기 위해 사용되기도 하고 목수와 의상제조업자가 실제 무대와 의상을 제작하기 전

에 미학적인 선택을 할 수 있도록 해 준다.

디자이너와 연출가는 또한 가상현실 장치를 누비면서 무대가 세워지기 전에 3차원에서 무대 공간을 경험해 본다. 우주비행사 환경 적응 훈련을 위해 나사에서 개발한 시스템을 이용하여 연극 예술가들은 완벽하게 갖추어진 허구의 공연 공간을 창조하여 무대화된 아이디어가 어떻게 작동하고 또 무대 디자인은 그 안에서 어떻게 느껴지는지를 알아볼 수 있다.

컴퓨터는 예술가들이 원격으로 통신하는 것을 돕는다. 극장은 디자이너에게 극장 공간의 청사진을 이메일로 보내고 디자이너는 그들의 무대와 의상에 대한 생각을 컴퓨터 이미지로 만들어 연출가에게 보여 주고 제작을 위해 제작소에 보낼 수 있다. 오늘날 디자이너들은 그 자리에 없어도 온 세계의 극장에서 일하는 것이 가능하다. 컴퓨터로 만든 디자인은 또한 무대 제작에 사용되는 전동 공구의 작동을 프로그래밍하는 소프트웨어로 변환될 수 있다. 컴퓨터 프로그래밍된 공유기는 사람이 직접 설명하거나 측정하지 않아도 디자인된 청사진을 따라 정확하게 목재나 금속을 잘라 낼 수 있다. 이것은 정확성을 보증하고 시간과 비용을 절감해 준다.

그러나 대부분의 디자이너들은 여전히 컴퓨터의 도움으로 디자인하는 것을 거부한다. 몇몇의 기성 디자이너들은 단지 이런 방식으로 훈련받지 않았을 뿐이고, 다른 이들은 컴퓨터가 그들의 창의성을 훼손하고 그들이 그동안 가졌던 작품 재료와의 물리적인 접촉과 디자인이라는 예술적인 작업으로부터 그들을 격리시킨다고 주장한다. 컴퓨터가 여러 과제 수행에 편의를 제공함에도 불구하고 몇몇은 그것이 연극 디자인이라는 예술적인 고결함을 위험하게 만든다고 여긴다.

디자인 창조하기

무대 디자이너들이 프로덕션의 비전을 한 번 전체적으로 이해하기만 하면 그들은 무대를 보다 구체적으로 상상하기 시작한다. 그들은 묻는다. 관객이 봐야 하는 것은 무엇인가? 텍스트의 시각적인 표현을 위해 필수적인 것은 무엇인가? 연출가의 생각을 그들 자신의 것과 종합하고 극장 공간과 예산 그리고 제작 기간에 대해 실용적으로 고려해 가면서 디자이너들은 그들의 아이디어를 구체적인 시각 이미지로 변환시켜 나간다. 스케치는 앞으로의 논의를 위한 기반이 된다. 몇 개의 밑그림들은 연출가의 반응을 위해 제시될 것이고 최종 디자인을 위해 수정될 것이다. 디자이너는 심지어 **스토리보드**(storyboard)를 만들거나 일련의 스케치들을 가지고 와서 시간을 통해 이야기를 전달하기 위해 무대가 어떻게 바뀌는지를 보여 주기도 할 것이다. 이러한 기술은 종종 실용적인 문제들을 해결해 왔다. 이러한 절차로부터, 무대와 무대 도구의 배치를 여러 차원에서 시각적으로 보여 주는 **평면도**(ground plan)가 생성된다.

대부분의 무대 디자이너들은 무대의 축척 **모형**(model)을 제작한다. 이 3차원 입체 모형은 제작팀에게 디자인이 실제적으로 어떻게 보이고 공간에서 어떻게 작동하는지에 대한 보다 구체적인 정보를 줄 뿐 아니라, 관객의 각도에서 무대 행동을 바라볼 수 있게 해 준다. 어떤 무대 디자이너들은 여러 개의 모형을 만들어서 그들의 아이디어를 발전시키는 것을 더 선호한다. 연출가는 자기 자신과 배우들에게 환경에 대한 더 나은 감각과 적절한 움직임 유형을 갖게 하기 위해 연습할 때 모형을 사용하기도 한다. 이 무대 모형에는 언제나 축소된 사람 모형도 따라오는데 누구든 이것을 보면 그 공간의 배우를 시각화해 볼 수 있다. 무대 모형은 종이로 된 설계도 위에서 좋아 보였던 아이디어들이 현실에서는 작동하지 않을 수도 있다는 것을 드러낼 수도 있고, 무대가 세워지기 전에 수정을 재촉하기도 한다. 방의 모형에는 대부분 이동이 가능한 가구와 무대 배경(scenery)이 있어서 연출가와 무대 디자이너가 가장 좋은 효과를 위해 인형놀이하듯이 배치해 볼 수 있다. 프로덕션의 다른 시각적 측면을 위해 작업하는 디자이너들, 이를테면 의상, 조명, 그리고 음향 디자이너들은 일반적으로 그들의 선택을 돕기 위해 모형을 활용한다.

무대 디자이너와 연출가 사이의 논의는 제작 회의 안의 제작 과정과 비형식적인 의견 교환 사이에서 벌어진다. 의상, 조명, 그리고 음향 디자이너들은 이러한 의견 교환의 일부가 되는데, 왜냐하면 디자인 요소는 서로서로 완성되고 함께 작업해야 할 필요가 있기 때문이다. 공연 중에 켜져야 하는 전등이 무대 디자이너와 조명 디자이너 양쪽에 문제를 일으킬 수 있다. 음악을 틀어야 하는 음향 기기는 무대 디자이너와 음향 디자이너 모두와 관련된다. 〈라이온 킹〉에서 의상 요소는 무대를 구성했다. 이때 의상과 무대 디자인 사이의 협력과 조정이 요구되었다. 실용적이고 미학적인 요구사항을 조정하기 위해서는 의사 소통의 열린 채널이 필수적이다.

다수의 상업적인 프로덕션에서는 첫 번째 리허설 전에 기초 디자인이 완료되어 있고, 그다음에 리허설 과정의 일부로 배우, 연출가와 디자이너가 발견한 것을 수용하여 기초 디자인이 개선되어 간다. 이러한 이유 때문에 무대 디자이너는 유연해야만 한다. 그들은 리허설에 참여하여 장면에서 무대가 어떻게 이용되는지에 대한 감각을 얻는다. 무대 디자인은 제작을 위한 시간을 벌기 위해서 첫 번째 공연이 시작되기 아주 이전에 이미 완결되고 결제되어야만 한다.

무대 디자이너는 제작소에 보낼 건축 설계도를 제작한다. 이것은 그 설계도가 가지고 있을 만한 어떤 조명의 문제점은 없는가를 체크하기 위해 먼저 조명 디자이너에게 보인다. 오늘날 이러한 설계도는 컴퓨터로 그려지는 추세인데 제작소의 기술자들이 컴퓨터에서 그린 설계도를 받는 것을 선호하기 때문이다. 컴퓨터 제작 디자인은 또한 무대 제작소의 컴퓨터 기계 프로그램에서도 사용될 수 있다. 무대 디자이너는 제작소에 방문하여 일이 어떻게 진행되는가를 보지만, 돌아다니면서 일일이 감독하지는 않는다. 그러므로 그들의 설계도는 매우 정확해야 하고 형태, 크기, 기능 그리고 모든 무대 부분의 외견에 대한 가능한 한 많은 정보를 담고 있어야만 한다. 채색이 된 입면도에는 모든 무대 표현에 입힐 색상이 나와 있어야 하고 또한 무대를 제작하는 예술가들을 위해 색상 표본을 제공해야 한다. 무대 디자이너는 이러한 문서를 작업할 만한 훌륭한 제도 실력을 갖출 필요가 있다. 그들은 재료나 목공술, 혹은 기술에 관한 기술자들의 지식에 기대어 디자인 문제의 해결책을 발견한다. 그리고 디자이너는 종종 기술 감독의 제안에 기초하여 변화를 주기도 한다. 그들은 기술자들과 가까이 작업하면서 무대 디자인을 현실로 만들어 논의와 스케치를 거쳐서 처음 나오게 된 예술적인 약속을 성취해 나간다.

무대 위에서 사용되는 모든 소품은
무대 **디자이너**에 의해 선택되고
연출가에 의해 허가된 것이다.

루이자 톰슨

루이자 톰슨(Lousia Thompson, 1971년 생)은 2009년, 호평을 받은 오프 브로드웨이 작품 〈저주받은〉 무대로 오비 어워드와 휴 어워드에서 무대상을, 2002년에는 [sic]로 휴 어워드 무대상을 수상하였다. 그녀는 또한 2010년 〈개츠〉의 디자이너로 참여했다(제6장의 첫 장 사진 참조). 그녀의 작품은 뉴욕을 비롯한 미국 전역에서 볼 수 있다. 그녀는 예일대학교 드라마 스쿨에서 석사학위(MFA)를 받았으며 현재는 뉴욕의 헌터 컬리지에서 교수로 재직 중이다.

당신은 디자인을 할 때 전체 극장 공간 —관객의 공간과 배우의 공간 모두— 에 대해 얼마나 많이 생각하는가?

프로시니엄 무대이든, 돌출 무대이든, 블랙 박스 무대이든 어떤 종류의 극장에서 일하건 간에 나는 전체 공간에 대해 항상 생각하고 있다. 이것은 어디에서 공연이 행해지는지와 관객들이 어디에 앉을 것인지를 포함한다. 나에게 이 두 공간 사이의 관계는 언제나 (극장) 건축과 그 맥을 같이한다. 공간의 건축 양식이 반드시 디자인에 포함되어 있어야 한다. 나는 건축물을 작품을 돕는 방향으로 사용할 수도 있고 배우와 관객 사이의 관계를 뒤집어 버리는 식으로 예기치 않았던 방향으로 사용할 수도 있다. 어떤 경우이든 간에, 관객은 극장에 들어왔을 때부터 그들이 공연과 어떤 관계에 놓여 있는지를 파악한다. 건축 양식이 더욱 강조되었거나 그 형태가 바뀌었거나 그런 방식대로 말이다. 그리고 이것은 관객의 극적 사건에 대한 관계를 보다 즉각적으로 느끼게 만들어 준다.

나는 관객들을 공간 안에서 흔치 않은 자리에 앉히는 것에 늘 관심이 많다. 왜냐하면 그렇게 하면 관객들에게 공연과 배우에 대한 관계를 각성시키고 관객의 한 사람으로서의 자기 자신에 대한 자각을 일깨우기 때문이다. 때때로 이것은 불편할 수 있다. 잠재적으로 도전적이다. 이상적으로 특정 프로젝트를 지원하는 방식으로 이루어진다. 2004년 헌터 컬리지에서 했던 수잔 로리 파크스의 〈비너스(Venus)〉라는 작품을 예로 들자면 관객들을 공연장을 에워싼 회전의자에 앉게 했다. 관객들은 공연과 그리고 관객들 서로서로와 보는 방식에 대해 협상하면서 그들 역시 무대 위에서 공연의 일부가 되었다. 이것은 연극의 삽화적 구성 방식을 강화했는데, 기대하지 않았던 흥분을 기대하는 마음이 관객들 속에 자리하게 됐다.

당신이 희곡을 읽을 때 특정 공간이 강력하게 떠오르기도 하는가?

그렇다. 어떤 것은 내게 단호하고 개념을 표상하는 것처럼 말하는 듯해서 나는 마치 배우들

▲ 디자이너의 교묘한 솜씨로 몇 초 내에, 바로 관객들의 눈앞에서 위쪽의 잘 정리된 호텔 방이 아래쪽의 폭탄 맞은 세상으로 둔갑한다.

(계속)

을 전시해 놓은 것처럼 느끼곤 한다. 이것은 프로시니엄 무대에 생생하게 그려 볼 수 있다. 배우들의 앞, 뒤, 옆까지 다 노출되는 돌출무대나 원형 무대에서는 어렵다. 평면적으로는 안 된다. 입체로 하면 모를까. 관객이 한쪽 측면 이상의 공간을 차지할 때에는 평면 그림으로는 무대를 제작할 수 없다.

공간과 무대 장치 사이의 관계에 대해 말해 준다면?

연극의 세계가 항상 나의 시작점이다. 그리고 곧바로 그 세계에 대해 상상하기 시작한다. 나는 특정 공간 안에서 그것을 보고, 내가 그렇게 할 때는 건축(술)과 씨름한다. 건축(술)은 우리가 집중할 수 있도록 도와주고 우리 삶의 산만한 것들은 가려 주는, 뼈대를 잡아 주는 장치이다. 때때로 당신은 이것을 사용하고 싶고, 또 어떨 때는 이것을 인정하고 그냥 멀어지도록 내버려 두고 싶을 것이다. 때로는 무대 장치가 이렇게 하는 것을 도와준다. 무대 장치는 공연의 범위와 객석 공간을 한정한다. 때로는 무대 장치가 건축 이상의 일을 하기도 한다. 그 장치에 꼭 맞는 공간을 건설할 때가 그렇다. 디자이너로서, 나는 최대한 적극적으로 무대와 건축 사이의 관계를 만들어 나가는 데 관심이 있다.

오비 상 수상작인 〈저주받은〉 무대를 디자인할 때 당면했던 특수한 도전들에 대해 말해 준다면?

첫 장에서 사실적인 세계를 보여 주고 곧 뒤따르는 폭발에 의해 그 세계가 시각적으로 붕괴되는 것을 창조해야만 했다. 어떻게 재현할 수 없는 것을 재현하겠는가? 극장을 날려 버릴 수는 없잖은가. 어떻게 완전히 다른 두 개의 시각적인 세상을 조직할까? 그것도 한 세계는 또 다른 세계의 잔해들을 간직하고 있어야 하고, 또 관객들에게 실제와 같은 경험을 선사하려면 어떻게 해야 할까? 결국 극장 공간의 건축과 한계 상황에 직면할 수밖에 없다. 특수 효과의 일정 부분은 동시에 진행된 조명과 음향 효과 덕을 톡톡히 봤다. 나는 무대를 마치 세계의 파괴에 대한 이야기를 들려주는 한 사람의 배우와 같다고 봤다.

2011년 저자와의 인터뷰. 루이자 톰슨의 허락하에 게재함.

소품 목록

연습 과정 초기에 무대 디자이너는 연출가와 무대 감독과 함께 일하며 무대 연기를 위한 물건들의 목록을 작성한다. 이러한 물품들은 소품이라고 일컫는다. 연기자의 무대 동선이 발전되고 고정되는 과정에서 물품은 처음 목록에서 더해지거나 삭제된다. 어떤 소품들은 공연 때 무대에 놓인 채로 시작한다. 또 어떤 것들은 배우에 의해 무대에 올려지는 무대 소도구이다. 서류 가방이나 우산과 같이 배우에 의해 옮겨지는 개인 소품은 의상 디자인의 일부가 되기도 한다. 무대 디자이너는 무대 위에서의 사용을 위해 무대의 양식과 일치하는 물품을 선택한다. 각각의 물건이 어떻게 보이고 그것이 어떻게 사용되는지에 대해 연출가와 항상 논의해야 한다. 예를 들어, 그릇에 담긴 과일은 연기 행동의 일환으로 배우가 그것을 먹지만 않는다면 인공 과일을 쓸 수도 있을 것이다. 무대 디자이너는 색을 칠하고 니스칠하고 마무리하고 장식하면서 매일같이 오브제를 변형시킬 것이다. 어쩌면 알루미늄 그릇을 오래돼 보이게 만들기도 하고, 나무 상자를 낡게 만들고, 지팡이의 손잡이를 보석으로 장식하기도 할 것이다. 어떤 소품들은 무에서부터 창조해야 할 것이다. 때때로 모조 골동품이나 다른 기성 제품을 구입하거나 극장의 소품 보관소에서 얻을 수도 있다. 무대 디자이너는 특정한 소품이 배우에 의해 어떻게 사용되는지를 정확하게 보기 위해 연습에 참여하는 것이 그들의 선택 과정에 도움이 된다.

모든 무대 도구가 완성되었을 때 무대를 극장 안에 설치한다. 극장 안에 설치된 무대 위에서 배우들이 움직이는 것을 보면서 무대 디자이너는 무대가 어떻게 보이고 작동하는지를 확인한다. 재정적인 지원이 매우 잘되어 있는 프로덕션을 제외하고는 이제 굵직굵직한 변화를 주기에는 너무 늦어 버렸다. 무대 디자이너는 시각적인 질적 수준, 기능성 그리고 안정성을 고려하여 사소한 조정을 할 수 있다. 그들은 어쩌면 두루 살피면서 질감을 살리고 마감을 잘하기 위해 무대 장치 그림을 손볼 수도 있고, 마지막 손질(dress the set)로 실내 장식용품, 탁자와 선반에 놓일 작은 물건들, 베개 그리고 커튼 등을 가다듬는다.

무대 디자이너는 콘셉트에서 구현까지 무대의 창조를 감독한다. 그들의 생각은 이 과정을 따라 수정되어서 최종 무대 이미지는 연출가의 콘셉트, 공간 그리고 무대 연기에 꼭 들어맞아야 한다. 무대의 궁극적인 실제화는 오직 무대 공연자들의 연기에 삶을 불어넣을 때에만 이루어진다.

구성의 원리

관객은 무대 구성에 의지하여 그 무대의 시각적 세상 안에서 그들의 방향을 가늠한다. 구성은 각각의 시각적인 요소들이 어떻게 서로서로 관계하는지를 나타내 주는 예술적인 용어이다. 무대 디자인 구성은 관객의 시선을 감독하고 그들의 시각적 요소에 대한 해석을 안내한다. 우리가 어떻게 보는가 하는 것은 사실 왼쪽에서 오른쪽으로 갔든지, 위에서 아래로 갔든지 간에 우리가 어떻게 읽고 정보를 얻었느냐에 좌우된다. 무대 요소의 구성―그것들이 서로 관계 속에서 어떻게 놓여 있는지―은 의미를 생성하는 우리의 시각적 습관을 재생시킨다. 전통적으로 어떤 디자인 요소들은 구성의 기초로 고려되었다. 여기에는 초점, 균형, 비례, 리듬 그리고 통일성이 포함된다.

초점

무대 디자인의 요소는 관객들이 연극적, 실제적 혹은 은유적인 가치를 가진 무대의 어떤 부분에 초점을 맞출 것인가에 대한 방향을 제시한다. 무대 위 물체의 배치는 관객들이 공간 안에서 방향 감각을 갖게 한다. 무대의 선은 특정한 색깔, 질감 그리고 상대적 질량이 그러하듯이, 관객들의 눈을 특정한 방향으로 끌어들인다. 무대 디자이너는 무대의 특별한 지점에 초점을 맞추게 하는 다양한 방법을 갖고 있다. 클리템네스트라 왕비가 아가멤논 왕을 유혹하여 죽이는 왕궁의 문에 우리의 눈을 못 박도록 하기 위해, 디자이너들은 문을 중앙 무대에 놓고 그것을 선홍색으로 칠해서 그것 없이는 무대가 칙칙해 보이도록 할 것이다. 그 문을 육중한 청동으로 조형물처럼 보이게 만들어서, 단순히 무대 위에 그 문을 올려놓거나 무대의 모든 선이 그것을 가리키게 할 수도 있다. 무대 디자이너는 창문이나 어떤 다른 종류의 경계를 이용하여 무대 자체의 틀 안에 더 작은 틀을 몇 개 더 만들 수도 있다. 무대 디자이너는 심지어 우리의 시각을 무대의 한쪽에서 다른 쪽으로 움직이도록 만드는 순환하는 선들을 따라서 우리의 눈이 무대를 통해 여행을 떠나게 만들 수도 있다.

> 무대 **디자이너**는 **관객들**의 시선을 통제할 **책임**이 있으며 때로는 기존의 **장애물**과 함께 **작업**을 해야 할 필요가 있다.

균형

만약 당신이 무대 바닥 중간에 선을 그려 넣고 양쪽을 거울로 마주

보듯 똑같이 만든다면 이는 대칭을 이룰 것이다. 만약 무대 한쪽에 다른 쪽보다 더 많은 무대 요소가 모여 있다면 이는 비대칭적이다. 우리는 균형을 안정성, 엄격하거나 혹은 인공적으로 과도한 대칭성과 연결시키고 불균형은 방향감각 상실과 연관시키는 경향이 있다. 균형을 다루면서, 무대 디자이너는 등장인물들이 거주하는 세상에 대한 관점을 묘사할 수 있다.

비례

비례는 무대 요소들 서로 간의 관계, 그리고 배우들과의 관계 안에서의 각 요소의 비율을 의미한다. 거대한 무대 도구는 공간을 점유할 수 있고 인간의 형상 위로 높이 솟아 있는 반면, 리 브루어의 〈인형의 집〉(제8장 198쪽의 사진 참조)의 사례에서처럼 통상적으로 작은 무대 도구는 장난감처럼 보인다. 물건들의 상대적인 축척은 현실을 반영하거나 양식적 혹은 은유적인 목적에 의해 세계를 왜곡시킨다. 1923년 엘머 라이스(Elmer Rice)의 표현주의 연극 〈계산기(The Adding Machine)〉에서 무대를 장악했던 웅장한 기계는 현대 산업 사회에서 비인간화된 사람들을 강조하기 위해 사용되었다. 월트 스팽글러의 〈어니스트 놀이〉(뒤의 사진 참조) 무대의 거대한 꽃은 사랑이 피어나는 것에 대한 시각적인 은유를 창조해 낸다. 관객들의 눈은 무대 위의 물체에게 끌리기 때문에 비율은 또한 관객들에게 어디를 바라봐야 할지를 말해 주기도 한다.

리듬

무대의 시각적인 세계는 리듬을 가지고 있다. 시각적인 선언은 규칙적인 방식으로 반복될 수도 있고 혹은 갑작스럽게 그리고 분절적으로 전환될 수도 있다. 이것은 차분한 혹은 광란적인 감각을 전해 준다. 1926년 공연된 니콜라이 고골(Nicholai Gogol)의 〈검찰관(Inspector General)〉에서 메이어홀드의 공연은 무대를 가로지르는 선 위에 13개의 문을 위치시켰다. 공무원들이 각각의 문에서 등장하여 검찰관에게 뇌물을 건넸다. 문이라는 시각적인 반복과 무대 위에서의 반복적인 행위는 정부 관료주의의 기계적인 작동이라는 주제적 설명을 더욱 강력하게 만들었다. 로버트 윌슨의 〈해변의 아인슈타인〉(1976) 무대는 3차원 입체 틀 안에 다수의 정사각형 공간들을 만들어 내기 위해 비계를 사용하였다. 각각의 틀 안에 있는 배우들은 각각 서로 다른 신체 자세를 띠고 있기 때문에 변주 속에 반복이라는 감각을 강화한다.

▲ 미니애폴리스의 거스리 극장(Guthrie Theatre)에서 공연된 월트 스팽글러(Walt Spangler)의 〈어니스트 놀이(The Importance of Being Earnest)〉(2009) 무대는 메타포와 시대 희극을 위한 분위기를 모두 창조하기 위해 비례를 이용하였다.

통일성

조화와 통일성 그리고 완전성이라는 말은 모든 요소요소가 서로서로 일치하는 무대를 묘사한다. 때로는 의도적인 불협화음이 등장인물들이 살고 있는 세상에 대해 더 깊은 이해를 촉구하기도 한다. 미개발된 나라를 배경으로 하는 무대에 위성안테나를 설치한 오두막이 등장한다면 이는 세계화의 손길이 구석구석 뻗어 있다는 것을 보여 주는 것이다. 조화롭지 않은 요소들은 언제나 의미를 추정하게 하므로 조심스럽게 선택해야 한다. 그러나 불균형적이고 비대칭적인 각각의 무대 장치도, 통합된 디자인 속에서 그 구성이 정당하고 의미 있어 보일 수 있다. 등장인물들은 그들의 세계를 전체로 바라보고, 무대는 그것만의 완전성으로 이 세계를 반영해야만 한다.

무대 디자인의 시각적 요소

WHAT 무엇이 무대 디자인의 시각적 요소인가?

모든 물체는 선, 질량, 질감, 그리고 색깔을 가지고 있고, 그것들의 예술적인 쓰임에 따라 의미를 운반하는 특성을 지닌다. 디자이너는 무대 디자인의 목표를 성취하는 동시에 공간을 구성하면서 이러한 요소들을 능란하게 다룬다. 우리의 무대를 읽는 능력은 일반적인 시각적 문화와 우리가 어떤 색깔 혹은 모양에 대해 갖는 연관성, 그리고 이것들이 우리에게 어떤 느낌을 주는지 등에서 정보를 얻는다.

▲ 찰스 미(Charles L. Mee)의 〈거대한 사랑(Big Love)〉에서 애니 스마트(Annie Smart)의 무대 디자인은 무대 바닥 전체에 쿠션을 넣어서 핑크색 비닐로 덮어씌웠는데, 이것은 (배우들을 통통 튀게 만드는) 트램펄린(덤블링의 도약대로 이용되는 탄력 있는 캔버스 받침대–역자 주)으로 사용되어, 양성 간의 전쟁을 극적으로 재현한다. 사랑에서 거부당한 배우들은 말 그대로 튕겨져 나간다.

선

시각적 세계는 직선, 곡선 그리고 지그재그와 같은 선으로 수평적으로 수직적으로 혹은 사선으로 이루어져 있다. 이러한 선들은 벽, 가구 그리고 무대 위의 모든 사물을 정의하고 그것을 보는 사람으로 하여금 특정한 감정을 갖도록 한다. 쭉 뻗은 가로선은 엄격함 혹은 속박, 감옥을 연상시키거나 혹은 안정감이나 안전함이라는 느낌을 전달할 수도 있다. 위풍당당한 건물 기둥과 같은 수직선은 상승하는 느낌과 힘을 느끼게 한다. 바다의 파도와 같은 곡선은 자유와 개방성 혹은 불안정성을 느끼게 한다. 지그재그 선은 뒤죽박죽인 세상을 만들어 낼 수 있다. 20세기 초의 표현주의 무대는 종종 가파른 각도의 선을 사용하여 연극의 중심 등장인물의 눈을 통해서 바라본 세상이 감정적으로 고조되어 있다는 사실을 표현했다.

질량

질량은 그 크기와 무게 그리고 그것들이 무대를 차지하는 방식 등 무대 위 사물들의 형태를 의미한다. 배우의 형상과 대조적인 무대 환경 안에서 질량의 균형을 잡는 것은 무대 세계 안에서 우리 인간의 가치와 힘을 느끼게 해 준다. 무거운 물체는 고밀도의 억압적인 공간을 만들고 심지어는 정신적인 무게나 폐쇄공포증을 느끼게 한다. 가벼운 물체는 자유라는 감각을 해방시키면서 공기가 통하고 열려 있는 공간을 만든다.

장식은 무대 위 사물의 수량과 세부사항을 의미하는 아이디어와 연관이 있다. 무대 구석구석을 무늬가 들어간 직물, 작은 사물, 그리고 무대 장치로 채울 수도 있고 때로는 상대적으로 비어 있고 개방된 무대를 만들 수도 있다. 각각은 다른 무대 세계를 만들고 그 공간에 거주할 배우들의 서로 다른 요구를 충족시킨다.

질감

관객들은 일반적으로 무대 위의 사물을 만질 수 없다. 그러나 그 표면에 닿은 빛의 작용을 통해 디자인의 질감이 우리에게 말을 건다. 무대는 종종 위조된 질감으로 돼 있다─색칠한 나무 기둥이 대리석 흉내를 내거나 벽돌처럼 보이게끔 스티로폼을 깎아 만든다. 진짜건 가짜건 간에 이런 질감이 그 환경에 대한 특정한 느낌을 갖게 한다. 대리석은 차갑고 위풍당당한 정부 청사처럼 보일 수 있다. 나무는 오두막집처럼 소박하고 아늑할 수 있다. 금속은 차갑고 거칠다. 벨벳은 부드럽고 사치스럽고 유혹적이다. 레스 워터스

▲ 기군상(Jin Juanxiang)이 지은, 중국 경극에서 비롯된 조씨 고아의 복수담을 다룬 첸 시쳉의 새로운 무대에서 배우들은 맨발로 무대 주변을 둘러싼 피같이 붉은 연못을 지나 흰색 정사각의 무대 안으로 걸어 들어온다. 마지막에 가서는 복수하는 살인자들이 자리하는 공간이 시각적으로 피로 흥건하다. 무대는 피터 니그리니(Peter Nigrini)와 마이클 레빈(Michael Levine)이 공동작업, 뉴욕 링컨 센터 페스티벌.

〈Les Waters〉가 연출한 찰스 미(Charles L. Mee)의 〈거대한 사랑(Big Love)〉(2001) 무대에서는 무대 바닥이 스프링처럼 통통 튀는 트램펄린이었다. 배우들은 감정적인 순간에 반복적으로 그들 자신을 무대 바닥에 내동댕이치고 사랑의 변덕스러움에 대해 말하면서 다시 튀어 오른다. 통통 튀는 무대는 관계가 얼마나 문자 그대로 당신을 휘청거리게 하는지를 반영한다.

색상

색상은 우리에게 강력한 영향을 끼칠 수 있다. 단순히 극장의 뒷벽을 검은색에서 흰색이나 노란색으로 바꾸기만 해도 우리의 공간에 대한 감각과 그것이 우리로부터 이끌어 내는 연관성을 완전히 뒤바꿔 놓는다. 무대 디자이너는 배우의 피부색을 염두에 두고 연극의 색상에 대해 고려한다. 분홍색과 주황색을 포함한 붉은 계열과 노

란 계통의 따뜻한 색상과 푸른색과 녹색 그리고 흰색 계통의 차가운 색상이 있다. 따뜻한 색상은 등장인물들에 대해 감정이입을 하도록 만드는 경향이 있는 반면에 차가운 계열의 색상은 거리감을 갖게 만든다. 밝고 지나치게 화려한 붉은색은 혼란을 야기하고, 진하고 호사스러운 금색은 환대를 의미할 수 있다. 에드워드 고리의 1977년 〈드라큘라〉의 무대 디자인은 흰색 벽 표면에 새겨진 검은색 선과 군데군데 흩뿌린 붉은 자국들로 백작의 성을 떠오르게 만들었다. 2003년, 링컨 센터 여름 페스티발에서 공연된 첸 시쳉(Chen Shizheng)의 〈조씨 고아(The Orphan of Zhao)〉에서는 연극의 주된 무대 공간이 흰색의 정방형 무대였는데, 이 무대를 둘러싸고 붉은색 페인트의 연못이 흐르고 있었다. 배우들은 맨발로 붉은색 물 웅덩이를 건너 다녔고 무대의 흰 바닥에는 그들의 붉은 발자국이 난무했다. 마지막으로 붉은색이 끼얹어진 무대는 피로 물든 복수라는 이 이야기의 적절한 시각적 메타포가 되었다.

무대 디자이너의 재료

무대 디자이너는 무대 위에 새로운 세계를 창조하기 위해 다양한 재료들을 끌어온다. 그들은 먼저 극장의 건축 형태와 자연 환경을 고려하고 그것이 디자인 콘셉트에 어떻게 도움이 되고 또 방해가 되는지를 숙고한다. 그다음에 플랫, 무대단, 두꺼운 무대막, 배경막, 사견막, 가구 그리고 소품을 사용하여 무대를 제작한다. 연극의 디자인은 영화 필름에서 트레드밀(treadmill)에 이르기까지, 언제나 기존에 가능한 기술에 의존해 왔다. 오늘날 첨단 기술은 디지털 컴퓨터 영사기술을 활용하여 무대 디자인의 가능성을 끝없이 확장시켰다.

건축적인 혹은 자연적인 공간

연극적인 공간 자체는 언제나 무대 디자이너가 밟은 절차의 산물이다. 그것은 가능성과 차원의 경계를 결정짓고 무대 디자이너는 항상 어떤 한계 안에서 작업하기 마련이다. 천장이 낮은 극장에서는 공중 공간을 활용할 수 없고 위에 배경막을 매달 수가 없다. 측면 공간이 전혀 없는 극장에는 여러 개의 장면 전환을 위한 무대 도구들을 숨겨 놓을 수가 없다. 블랙 박스 극장에서는 무대 디자이너가 객석을 변형시키고 연기 공간의 형태를 잡으면서 공간 구성의 묘미를 한껏 즐길 수 있다. 프로시니엄 무대에서는 객석에 대한 무대의 관계가 항상 고정되어 있다. 원형 무대에서는 벽면과 육중한 물체가 시야를 가릴 수 있기 때문에 그 사용이 제한적이다. 순회 공연을 염두에 두어야 할 때에는 무대 디자이너가 장면 구성 요소를 쉽게 이전할 수 있고 제각각 다른 극장 공간에 적용할 수 있도록 디자인해야 한다.

공간의 건축적인 구조가 있는 그대로 무대 디자인이 되기도 한다. 1913년, 프랑스의 연출가 자크 코포는 고대 그리스와 엘리자베스 시대 영국의 전통적인 양식의 무대 공간으로 눈을 돌린 첫 현대 연출가인데, 있는 그대로의 무대에서 배우들을 소개한다는 개념을 부흥시켰고 극장을 다시 한 번 배우의 목소리와 신체적인 힘에 재연결시켰다.

극장 공간은 또한 무대를 강화하고 디자인에 통합될 수 있는 건축적이거나 장식적인 요소가 될 수 있다. 피터 브룩이 인도의 대서사시 〈마하바라타〉를 처음 공연했을 때 무대는 채석장이라는 야외 공간이었다. 공연을 실내로 들여오면서 그는 파리의 부프 뒤 노르(Bouffes du Nord) 극장의 궁색한 뒷벽을 있는 그대로 표현주의적인 배경막처럼 사용하였다. 뉴욕에 왔을 때에는 브루클린 음악 아카데미에 속한 하비 극장(Harvey Theatre)의 헐벗은 벽이 파리 공간의 그것과 잘 매치되었고 나중에는 극장을 차별화하는 특징으로 남

게 되었다. 교회가 극장으로 변할 때, 고딕 아치 같은 건축물들은 종종 무대 디자인으로 통합된다.

> **열린 공간에서
> 신체의 표현적인 힘은
> 무대의 중앙을 차지한다.**

대부분의 뉴욕 셰익스피어 페스티벌 작품들은 센트럴 파크의 델라코르테 극장의 야외 무대에서 공연되는데 호수와 녹음으로 둘러싸여 있는 주변 환경은 마치 대부분의 셰익스피어 연극의 세계를 시의적절하게 묘사해 내는 무대 디자인의 배경막이 된다. 어떤 무대 디자이너들은 작품을 배치할 수 있는 미리 존재하는 무대를 찾곤 한다. 몇몇 극단들은 공연 무대로 뉴욕 도시 환경을 활용하기도 한다.

생각해보기

무대 세트가 객석과 무대의 공간 배치에만 국한되는 것이라면 어떤 방식으로 우리는 이것을 완성된 디자인이라고 볼 수 있을까?

플랫, 무대단, 무대막, 배경막, 그리고 사견막

무대의 구성품들은 일상에서 사용되는 실제 물건처럼 모든 건축 법규를 준수해야 할 필요는 없다. 다만 대부분의 화재와 안전 수칙과 노동조합 법규를 지키면 된다. 작품의 요구사항에 맞추어 완벽하게 혹은 튼튼하게 건축될 필요가 있다. 다양한 무대 장면 구성품들은 일반적으로 모듈형 구성품으로 제작된다. 무대 디자이너는 플랫, 무대단, 무대막, 배경막 그리고 사견막을 이용하여 극장을 마치 새로운 환경으로 개조하듯이 건축적인 부분에 가면을 씌워서 극장 공간을 완전히 변모시킬 수 있다.

플랫(flat)은 무대 건설에 있어 가장 전통적으로 쓰이는 건축 벽돌과 같은 것이다. 사각의 나무 틀에 대고 캔버스 천이나 다른 재료를 팽팽하게 펼쳐서 만든 각각의 이러한 장치를 서로 연결하면 방이나 건물의 윤곽을 잡아 주는 벽면이 될 수 있다. 여기에는 어떤 색상이나 칠할 수 있고 어떤 종류의 질감이나 재료라도 그럴듯하게 흉내 내어 만들 수 있다. 무대 디자이너는 플랫으로 공간 안에서 충분히 움직일 수 있을 만큼 가볍고 상연 기간 동안 견딜 만큼 견고한 구조

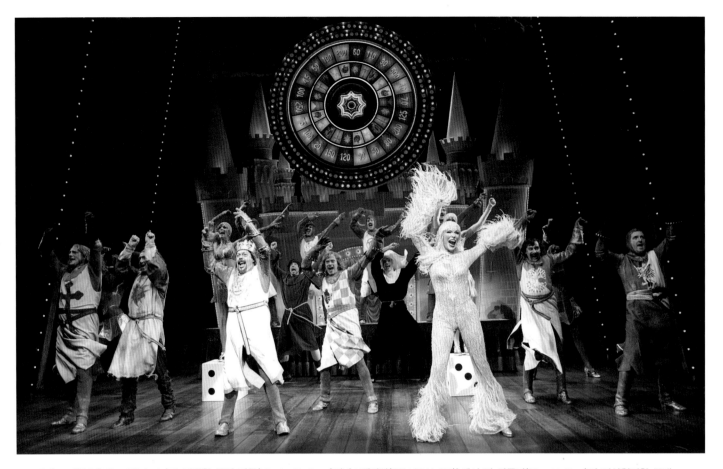

▲ 마이크 니콜스(Mike Nichols)가 제작한 몬티 피톤(Monty Python)의 〈스팸어랏(SPAMALOT)〉에서 팀 하틀리(Tim Hatley)의 기상천외한 무대와 의상은 색상과 선을 이용하여 불경스럽고 장난기 가득한 분위기를 연출하였다. 공연 사진은 팀 커리(Tim Curry)와 공동 제작한 런던 프로덕션이다.

물들을 창조해 낸다.

무대단(platforms)은 무대 위에 서로 다른 높낮이와 고립된 공간을 만들어 내면서 연기 공간에 여러 차원을 창출한다. 빈 공간에 무대단을 가져오는 것만으로도 완성된 무대가 될 수 있다.

무대막(drapes)은 무대의 장식적인 요소로 활용될 수 있다. 무대 뒤쪽을 가로지르는 벽에 매달린 널따란 천 구조물은 극장을 중립적인 공간으로 변화시킨다. 무대막은 또한 연기하는 공간의 윤곽선으로 사용될 수 있다. 검은 무대막은 조명이나 장면의 배경을 가려 주고 배우들이 등장하기 전에 그들을 감춰 준다.

배경막(dropes)은 무대 뒤쪽에 걸려 있는 그림이 그려진 커다란 캔버스를 일컫는다. 그것은 특별한 장소를 설정하기 위해 사용된다. 칙원바이조울 극단(Cheek-1by-Jowl Company)의 작품 〈말피의 공작부인(Duchess of Malfi)〉(1995)에서는 여러 가지 장면과 장소를 묘사하기 위해 비어 있는 무대에 천으로 된 좁다란 판들을 이용하였다.

사견막(scrim)은 특수한 재질의 천 혹은 망사로 조명이 투과될 수 있다. 앞에서 조명을 비추면 이 천은 불투명하게 보인다. 뒤에서 조명을 비추면 투명해져서 가려져 있던 배경 구조물이 마법처럼 그 모습을 드러낸다. 이것은 마술 같은 변형을 창조하는 영리한 도구로 활용됐다. 그림이 그려져 있는 사견막은 단순한 조명의 변

화만으로도 서로 다른 무대와 배경을 감췄다 드러냈다 할 수 있다.

가구와 소품

가구와 소품은 장소를 보다 특정한 곳으로 만들어 주고, 무대에 대한 배우의 비율과 관련이 깊다. 사실적인 아파트나 상점을 묘사하는 무대라면 광범위한 가구와 소품을 요구할 것이고 그 장소에서 생활하고 일하는 등장인물들의 삶을 반영하는 엄청난 양의 의상이 필요할 것이다. 가구는 또한 상징적인 방식으로 사용될 수 있다.

> **왕좌** 하나가 왕궁 전체를 떠오르게 하고,
> 작은 우리는 감옥이나 **군대**의
> 막사를 **가리킬** 수 있다.
> 그리고 거대한 **꽃**은 정원을 암시한다.

기술

최첨단 기술은 연극 무대 디자인에서 항상 중요한 자리를 차지해 왔다. 오늘날 무대 디자인 아이디어의 콘셉트를 잡고 시각화하는 데에서부터 무대 장치를 제작하고 그것의 무대 이동을 조종하기에

점점 더 흥미로운 첨단 기술의 사용이 무대에 출현하면서, 배우와 함께 테크놀로지는 공연 콘셉트의 주요한 부분으로 부상하고 있다. 19세기 말 영화의 발명 이후, 연극 연출가들은 장면을 창조하고 시각적이고 기능적인 근거를 제시하거나 무대 연기를 도드라져 보이게 하기 위해 영사기를 사용해왔다. 어윈 피스카토르는 영사기와 영화 장면을 사용하여 그의 1920년대 정치 연극에서 당시의 역사적 사건과 극적 행동 사이의 연관성을 끌어내고 관객들이 연극으로부터 감정적으로 거리를 둘 수 있도록 하였다.

실시간으로 전개되는 연극의 극적 행동과 이미 녹화해 두었던 행위 사이의 가능한 상호작용을 창조하는 것은 어려운 일이다. 왜냐하면 영화나 비디오 촬영된 이미지가 주로 배우들을 능가하기 때문이다. 매끄러운 영사 매체는 관객들의 주위를 확 잡아 끌 수밖에 없다. 2003년 네덜란드에서 제작된 공연 〈위붕(Ubung)〉에서는 퇴폐적인 행동―음주, 흡연, 불륜―과 관련된 성인들을 화면에서 대조적으로 보여 주면서 무대 위에서 같은 행동을 어린이들이 실시간으로 재연했다. 이러한 경우, 궁극적으로 각각의 구성에 동등한 초점이 할당되면서 실시간 행위(live action)가 비디오로 생중계된다. 그 크기 때문에 관객들의 관심은 영사된 화면으로 향한다. 그러므로 관객들이 화면과 실제 극 행동을 모두 포괄적으로 바라보기 위해 초점을 맞추고 양쪽을 오가는 주제적인 상호작용을 포착하기까지는 시간이 좀 걸린다.

오늘날 우리는 무대에서 눈부신 효과의 더 많은 디지털 이미지가 사용되는 것을 지켜보고 있다. 2008년 재공연된 〈공원에서 조지와 함께한 일요일(Sunday in the Park With George)〉만큼 영사 기술이 프로덕션 콘셉트에 훌륭하게 녹아든 작품도 없을 것이다. 영사된 화면은 무대의 배우들과 상호작용하면서 관객들이 예술가의 창조 과정을 목격할 수 있도록 해 준다. 관객들은 유명한 쇠라의 그림, 〈그랑자트 섬의 일요일 오후(Sunday Afternoon on the Island of La Grande Jatte)〉가 생생하게 살아나는 것을 보게 된다.

어떤 예술가들은 이제 무대 위에서 가상의 컴퓨터 모델을 영사함으로써 장면 연출을 실험하고 있다. 샌프란시스코의 연출가 조지 코테스(George Coates)의 작업에서 배우들은 그들 주변에서 끊임없이 변화하는 투사된 화면으로 된 환경 속에서 움직인다. 이 환경은 그들의 세계를 눈 깜짝할 사이에 변형시킨다. 그의 1996년 작품 〈날개(Wings)〉에서는, 머리에 장착하는 장치를 쓰고 관객들이 배우를 바라보면 동시에 3D 가상현실 장면이 연출되는 것을 볼 수 있었다. 〈말도 안 되는 지혜의 쇼(The Crazy Wisdom Sho)〉(2001)에서는 공연 중간에 인터넷으로 참가자들이 제출한 '지혜(wisdom)'가 TV용 프롬프터에 뜨고 배우가 이 지시에 따른다. 어떤 프로덕션에서는, 아이라이너(Eyeliner)라는 독특한 고화질 비디오 영사 시스템으로 미리 제작된 3차원 입체의 움직이는 영상이 무대 위에 실시간으로 나타나게 해서 이제는 살아 있는 배우가 자신의 바로 옆에 3차원 영상으로 출몰할 수도 있고, 무대 밖의 실제 배우들이 마법처럼 등장하거나 무대 위에서 사라질 수도 있다.

연극을 위해 특별히 훈련된 디지털 디자이너에 대한 수요 증가로 인해 예일대학교 드라마 스쿨에서는 영상 디자인(Projection Design) 전공에 MFA 프로그램을 개설하였고 2013년 첫 졸업생들을 배출할 예정이다.

◀ 라운드어바웃 극단의 2008년, 스티븐 손드하임(Stephen Sondheim)과 제임스 레파인(James Lapine)의 놀라운 재공연인 〈공원에서 조지와 함께한 일요일〉에서 디자인과 무대 기술은 완벽하게 통합되었다. 무대와 의상에 데이비드 팔리(David Farley), 조명에 켄 빌링턴(Ken Billington), 영상 디자인에 티모시 버드(Timothy Bird), 그리고 나이프에지 크리에이티브 네트워크(Knifedge Creative Network)는 현실 세계의 각 단계들을 혼합하였다.

▲ 유진 오닐 작, 〈아! 황야(Ah, Wilderness!)〉를 위한 밍 초 리(Ming Cho Lee)의 무대에서는 몇 개의 가구와 고정된 조명등 그리고 건축 구조물의 골조만이 쓰였는데 이로써 널찍하고 편안한 20세기 초의 가정집을 암시했다. 조명은 단조로울 수 있는 흰 바탕의 무대에 색상, 입체감, 깊이를 더해 준다.

이르기까지, 첨단 기술 장비는 무대 디자인에서 점점 더 없어서는 안 될 필수적인 부분이 되어 가고 있다. 무대 디자이너의 장면 효과를 위한 기술 장비—턴테이블이나 트레드밀에서부터 스크린 영사기나 인터랙티브 컴퓨터 이미지까지—를 다룰 수 있는 능력은 계속해서 발전해 나가는 추세이다.

그 밖의 재료들

무대 디자이너는 무대를 꾸미기 위해 수많은 재료들이 불러일으키는 특성을 이용하여 이를 무대에 적용시킨다. 물, 흙 그리고 불과 같은 자연의 재료들은 우리를 우리의 유기체적인 본성에 다시 연결시킨다. 재료는 다룰 수 있을 만한 것이어야 하지만 연출가의 지시에 일일이 부합해야 하는 것은 아니다. 그것들의 바로 그 실체가 연극이라는 틀에서의 경이와 전복에 대한 가능성으로 우리를 사로잡는다. 메리 짐머만은 오비디우스의 변신 이야기를 바탕으로 한 그녀의 2001년 작, 〈변신〉에서 커다란 수영장을 중심 이미지이자 연기의 주무대로 활용하였다. 배우들은 깊이 잠수하기도 하고 물을 허우적거리며 건너기도 하고 에어매트에 누워 둥둥 떠다니기도 한다. 수영장은 변형, 재생 그리고 혼란을 창조하고 고대 신화에서 표현된 방식으로 구원을 제시하는 신의 힘을 재현한다.

피터 브룩의 〈카르멘(Carmen)〉(1983)은 은유적으로 투우장을 만들어서 그 무대를 모래로 채웠다. 1920년대 구성주의 디자이너들은 강철과 철사를 이용하여 기술과 산업에 대해 이야기하는 무

대를 창조하였다. 랄프 레몬(Ralph Lemon)의 무용 공연 〈지형(Geography)〉(1997)의 무대 디자이너 나리 워드(Nari Ward, 1963년생)는 배경막으로 플라스틱 구조물 안에 목재로 된 화물 운반 받침대를 설치하여 상업과 운송이라는 아이디어를 반영하였다. 각각의 경우에서 디자인의 재료는 프로덕션의 콘셉트 안에서의 의미와 중요성의 원천이었다.

무대 디자이너는 연출가의 비전을 지각할 수 있는 세계를 창조한다. 이전에는 그들이 그릴 수 있는 이렇게 폭넓은 재료들이 없었다. 오늘날 그들의 이미지는 초문화적(transcultural)이기도 하다. 무대의 재료는 자연적이기도 하고 인공 합성의 것이기도 하며, 그 스타일은 전통적이거나 절충적이거나 혁신적이다. 공동 작업자로서의 역할은 증대된다. 그 결과가 어찌됐든 간에, 무대는 언제나 디자인에 숨결을 불어넣어 주는 살아 있는 배우를 기다리고 있다.

> ### 생각해보기
>
> 다양한 시대의 흐름 속에서, 관객들이 처음에 연극에 끌렸던 이유는 그 시각적인 스펙터클 때문이었다. 오늘날의 시각적인 문화 속에서 무대 디자인은 그 자체만으로 예술 형식으로 존재할 수 있는가?

도구가에시 : 공연으로서의 무대 전환

직선적이지 않고 추상적인 인형극 공연을 추구해 왔던 미국의 인형조종예술가 바질 트위스트(Basil Twist)는 일본 연극 전통을 만나게 된다. 1997년 파리의 인형 전시장에서 공연을 본 이후로, 그것은 일본 공연의 막이 열리고 닫히는 것에 대해 TV 모니터에서 상연한 짧은 흑백 영상이었는데, 트위스트는 이 멸종 위기의 예술을 여전히 고수하고 있는 사람들을 만나기 위해 일본을 방문하고 이후 도구가에시라는 그만의 공연을 만들어 낸다.

도구가에시(dogugaeshi)라는 말은 일본어로 '무대 장치 전환'이라는 뜻이다. 도쿠시마 현 근처의 아와지 섬에서 작품을 개발하였는데, 그것은 인형극이라는 광범위한 지역 민속 전통의 일부였다. 커다란 인형들은 아름답게 채색되어 미끄러지듯 열리고

> 도구가에시 전통에서는
> 무대 전환을 보는 것이
> 주요한 볼거리이다.

닫히는 배경막 앞에서 연기를 펼친다. 그 막들은 레일을 따라 무대의 다양한 단계의 깊이에서 움직이면서 새로운 배경 장면을 드러낸다.

막간에는 배경막을 여닫아서 무대 장치를 드러내는 것이, 촛불과 삼현으로 된 사미센(shamisen) 음악, 그리고 나무 딱따기 부딪히는 소리와 함께, 그 자체가 오락거리로 제공된다.

도구가에시에서는 88장에 이르는 막이 그 작은 인형극 무대에서 들어왔다 나갔다 하는데, 그 형태가 다양하고 새로운 이미지들을 열어젖히기도 하고, 무대 안쪽으로 물러가기도 했다가 다시 무대 앞쪽으로 전진해 오기도 한다. 가장 경이로운 효과 중의 하나는 여러 장의 막이 측면막과 배경막처

(계속)

▲ 막이 하나씩 열리면서 마치 장면이 계속해서 후퇴하는 것과 같은 장관을 연출한다. 뉴욕의 재팬 소사이어티에서 공연된 바질 트위스트의 도구가에시.

럼 움직이면서 커다란 다다미방처럼 보이는 장관을 연출하는 것이다. 공연에서 사용되는 여러 장의 무겁고 복잡한 그림이 그려진 뽕나무 종이로 만든 막은 극단의 번영을 표현하고 인형극장에서 생겨난 전체적으로 환상적인 감각을 반영한다. 저녁의 어스름한 빛 속의 도구가에시에서는 일본의 전통극, 노(noh)가 그러하듯이 관객들은 한 면에 그려진 일본의 신화와 시에서 비롯된 연관된 이미지[1] — 매화나무, 벚나무, 용 그리고 불사조 — 를 보면서 의식이 몽롱한 상태에서 꿈꾸는 듯한 느낌을 갖게 된다. 1998년에 일본 주요 유형문화재로 지정된, 어떤 것은 100년이 넘었다고 알려진 이누카이 극장은, 132장의 인형극 공연을 위한 후슈마에(fusuma-e, 채색 막)를 가장 많이 소장하고 있다.

2004년 11월, 뉴욕의 재팬 소사이어티에서 첫 막을 올린, 트위스트의 도구가에시는 제2차 세계대전 당시 인형조정 예술가들이 살아남기 위해 신성한 인형과 공연 장비를 팔아 버리거나 땔감으로 쓰는 바람에 거의 소멸될 뻔한 당시의 형태를 재현하였다. 또한 그것이 최근에 어떻게 되살아났는가에 대한 기록을 남겼다. 시각적인 아름다움과 널빤지와 막의 움직임을 통해 관객은 도구가에시의 최근의 역사를 통한 여행, 그리고 꿈과 상상, 추억의 영역으로 떠나는 여정에 오르게 된다. 추가된 비디오 영상은 이 전통적인 시각 이미지에 연극적 볼거리로서의 동시대적인 의미를 부여한다.

1 Jane Marie Law, *Puppets of Nostalgia: The Life, Death, and Rebirth of the Awaji Ningyo Tradition* (Princeton, NJ: Princeton University Press, 1997), 199–200.

복습

요약

WHAT 무엇이 무대 디자인의 목표인가?

▶ 무대 디자이너는 공연 텍스트의 시각적 해설가이다. 좋은 무대 디자인은 전체 작품의 콘셉트와 깊게 연결되어 있다.

▶ 연극 세트는 연기 행위를 기능적으로 뒷받침하고, 시간과 공간을 설정하며, 분위기를 창출하고, 등장인물의 삶을 구현하는 환경을 제공한다. 이야기를 들려주며, 연출가의 콘셉트를 드러내는 시각적 메타포를 제시하고, 양식을 확정 짓고, 객석 공간과 무대 연기 공간 사이의 관계를 결정하고, 연출가의 텍스트에 대한 관점을 표현한다.

HOW 어떻게 협업, 토의, 그리고 연구 조사가 무대 디자인으로 진화하는가?

▶ 무대 디자이너는 연출가와 다른 디자이너들과 공동으로 디자인을 구축해 나간다. 이러한 절차는 텍스트를 신중하게 읽고, 토의하고 연구 조사하면서 시작된다.

▶ 무대 디자이너는 구체적인 용어로, 밑그림과 스토리보드를 그려 가며, 그리고 평면도와 축척 모형을 제작하면서 무대를 상상해 나간다.

▶ 무대 디자이너는 기술 감독과 가까이 작업하면서 무대 위에 디자인을 현실화한다.

WHAT 무대 디자인 구성의 원리는 무엇인가?

▶ 무대 구성 안에서 초점, 균형, 비례, 리듬 그리고 통일성이 관객 시선의 방향을 정하고 시각적 요소에 대한 관객들의 해석을 안내한다.

WHAT 무엇이 무대 디자인의 시각적 요소인가?

▶ 무대 디자이너는 선, 질량, 질감, 그리고 색상을 다루어서 의미를 전달하고 무대 공간을 구성한다.

WHAT 무엇이 무대 디자이너의 재료인가?

▶ 무대 디자이너는 극장의 건축적인 형태, 플랫, 무대단, 무대막, 배경막, 사건막, 가구, 소품, 그리고 첨단 기술을 활용하여 무대를 창조한다.

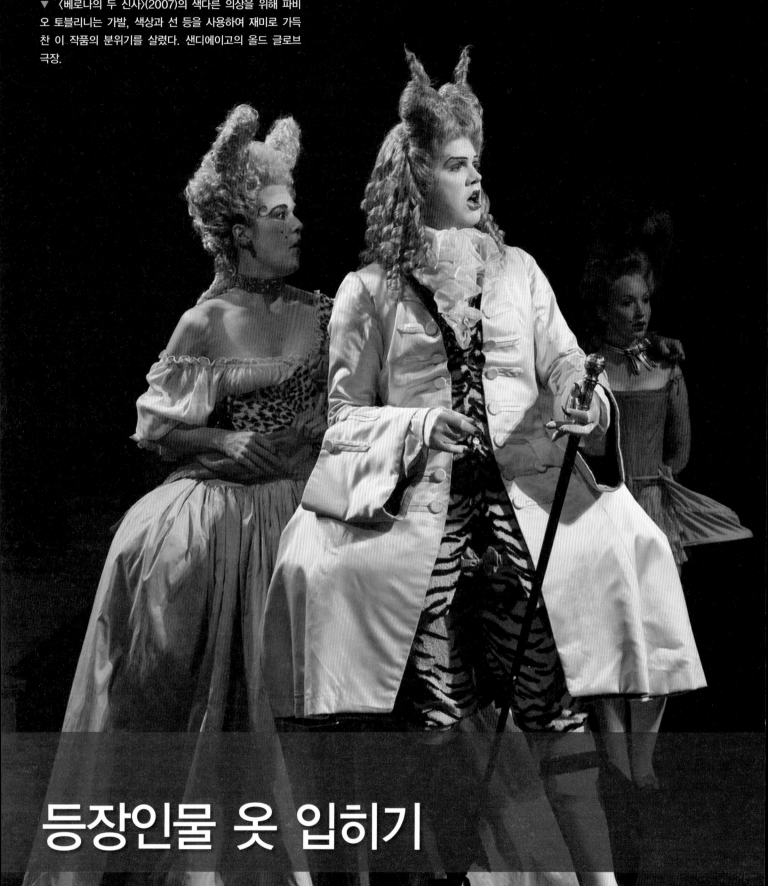

▼ 〈베로나의 두 신사〉(2007)의 색다른 의상을 위해 파비
오 토블리니는 가발, 색상과 선 등을 사용하여 재미로 가득
찬 이 작품의 분위기를 살렸다. 샌디에이고의 올드 글로브
극장.

등장인물 옷 입히기

WHAT 무엇이 의상 디자인의 목표인가?

HOW 협업, 토의, 그리고 연구 조사가 어떻게 의상 디자인으로 진화하는가?

WHAT 무엇이 의상 디자인의 원칙인가?

WHAT 무엇이 의상 디자인의 시각적 요소인가?

WHAT 무엇이 의상 디자이너의 재료인가?

의상이라는 마법

의상은 마법 같은 힘을 지닌 듯하다. 망토를 두르지 않은 마법사, 가운을 입지 않은 판사, 군복을 입지 않은 군인, 날개 없는 천사가 어디 있을까? 우리는 어린 시절 놀이에서부터, 우리를 탈바꿈시키고 정체성을 형성하는 데 도움이 되는 의상의 힘을 익히 알고 있다. 의상은 연극의 역할 놀이에서 주된 부분을 차지하며 배우는 의상의 마법에 의지한다. 배우는 정장 상의, 긴 치마, 혹은 꽉 끼는 코르셋 등 중요한 의상을 착용함으로써 몸으로 등장인물을 느낀다. 어떤 경우에는 배우가 의상의 요소나 분장을 갖춘 상태에서 리허설을 하는데, 등장인물의 심리신체적 이해를 바탕으로 공연을 발전시키기 위해서이다.

우리는 모두 어떤 옷을 입고 변신했다는 느낌을 가져 본 경험이 있다. 섹시한 드레스를 걸치면 왠지 관능적인 걸음걸이로 걷게 되고, 정장에 넥타이를 하게 되면 좀 더 몸의 자세와 몸가짐에 신경을 쓰게 되며, 어떤 신발은 신으면 운동선수처럼 느끼게 되거나 차분해지기도 한다. 옷은 우리가 몸을 놀리는 방식을 변화시키고 결과적으로 다른 사람들이 우리를 바라보는 방식을 바꾸게 만든다.

우리가 어떻게 입느냐 하는 것이 다른 사람들에게 우리의 취향, 습관, 사회적 지위/계급, 직업, 성별, 그리고 성적 특성 등을 알려 줌으로써 우리가 누구인지를 말해 준다. 우리가 낮에 일하러 가거나 야간에 스트레스를 풀러 나갈 때, 우리는 대개 무의식적으로 입을 옷을 선택하는데, 남들에게 어떻게 보이고 싶은지, 내가 입은 옷이 나의 정체성에 대해 무엇을 말해 주길 바라는지가 선택의 중요한 요인이 된다. 연극에서 의상 디자이너들은 허구의 등장인물들을 위해 이러한 선택을 내린다. 그들이 내린 각각의 선택은 마치 등장인물들이 그들 자신을 위해서 고른 것과 같아 보여야만 한다. 의상은 관객과 배우를 위해 등장인물을 정의하는 동시에 통일성 있는 프로덕션 스타일에 부합해야 한다.

1. 배우는 무대 의상을 어떻게 사용하는가?

2. 어떤 것이 무대 의상을 마법과 같은 것이 되게 하는가?

3. 의상 디자이너는 관객에게 어떤 정보를 제공하는가?

의상 디자인의 목표

살아서 움직이는 배우는 의상 디자인이 실현될 캔버스이다. 배우 신체의 모양, 크기, 피부색은 물론 그들의 신체적인 버릇과 감정까지도 의상이 어떻게 보이고 입혀질지에 영향을 미친다. 따라서 의상담당자들(costumers)은 디자인팀의 어떤 다른 팀원들보다 더 배우들과 밀접하게 작업을 해야 한다. 때때로 의상은 배우의 체형을 드러내거나 보완해 주기도 하며, 때로는 체형의 변형을 시도하기도 한다. 어떤 경우건 배우의 몸은 언제나 이슈가 된다. 배우의 몸은 바로 의상 디자이너와의 협업이 이루어져야 하는 재료라고 할 수 있다.

배우는 당연히 몸뚱아리만 있는 재료가 아니다. 그들은 자신의 몸에 대해 깊은 느낌을 갖고 있는 정신적 존재이다. 그들은 무엇이 그들을 돋보이게 한다거나 더 편안하게 한다거나 혹은 어떤 옷이 그들의 움직임을 저해한다거나 자유롭게 한다거나에 대한 좋고 싫음을 강하게 표현한다. 등장인물을 구축할 때, 그들은 각각의 인물이 무엇을 입을지에 대해 강한 견해를 형성한다. 의상 디자이너는 연출가의 비전과 배우의 개인적인 느낌을 잘 조화시켜 배우가 편안하고 자신감 있게 연기할 수 있도록 하며 프로덕션의 예술적 목표에도 합치해야 한다.

의상은 배우가 몸짓을 통해 등장인물을 표현하는 것을 도와준다. 배우는 의상과 장신구를 착용하고 연기하며 그것들이 무대 위

▼ 여기 독일에서 공연된 〈위키드〉에서 우리가 볼 수 있듯이 미국의 뮤지컬들은 전 세계에서 공연되고 있다. 사용하는 언어와 상관없이 빌레미진 페어카익(Willemijin Verkaik)이 연기한 엘파바와 루시 셰어러(Lucy Scherer)가 연기한 글린다는 쉽게 구별된다. 의상의 색상과 스타일은 우리에게 그들에 대해 알아야 할 모든 것을 말해 준다.

에서의 일상적 행위와 신체 언어에 자연스럽게 녹아 들어가게 한다. 특정한 세부사항들, 예를 들어 스카프나 넥타이, 혹은 단추의 배치 등은 배우에게 등장인물의 성격을 정의하는 선택들로서, 어깨 너머로 스카프를 멋지게 넘긴다든지, 넥타이를 느슨하게 맨다든지, 조이던 옷을 벗는다든지, 단추를 푼다든지 하는 행위들이 있다.

표현이 풍부하면서도 기능성까지 갖춘 디자인을 위해 의상 담당자들은 연출가의 콘셉트를 고려할 뿐만 아니라 배우들이 무대 위에서 연기할 때 어떤 신체적 행위를 하는지, 그 등장인물의 심리적인 특성과 배우의 한계와 잠재력까지도 참작할 필요가 있다. 의상 디자이너는 또한 등장인물들, 그들이 사는 환경, 그리고 의상을 통해서 이야기가 어떻게 밝혀질지에 대해 관객들이 알 필요가 있는 것이 무엇인지에 대해서도 충분히 심사숙고해야만 한다.

> ### 의상 디자인의 목표
> - 등장인물의 본질 드러내기
> - 시간과 공간 설정하기
> - 사회문화적 환경 조성하기
> - 이야기 들려주기
> - 등장인물들 간의 관계 보여 주기
> - 등장인물의 사회적 · 직업적 역할 지정하기
> - 스타일 명시하기
> - 작품 제작의 실제적인 요구사항 맞추기

◀ 사라 룰의 〈옆 방에서 혹은 진동기 놀이〉의 세계 초연을 위한 데이비드 진(David Zinn)의 시대 의상은 여성들의 자연스러운 성이 억눌린 것에 대해 재치 있게 논평을 가한다. 지나친 단추들, 허리 받이와 주름 장식은 여성의 신체를 가두고 감춰 버린다. 이 프로덕션은, 마리아 디지아(Maria Dizzia)(왼쪽)와 한나 카벨(Hannah Cabell)이 출연하였고, 레스 워터스가 연출하였다. 버클리 레퍼토리 극장(Berkeley Repertory Theatre)에서 공연되었고 애니 스마트가 무대를 만들고 러셀 참파(Russell H. Champa)가 조명을 디자인하였다.

등장인물의 본질 드러내기

의상은 매우 사적이며 두 번째 피부가 될 수도 있다. 의상은 몸에 바싹 붙어 있고 움직임과 습관에 의해 변형될 수 있다. 의상은 등장인물이 누구인가 하는 정체성의 한 부분을 구성함으로써 관객을 위하여 등장인물의 정체성을 결정짓는다. 〈욕망이라는 이름의 전차〉(1947)에 나오는 두 자매, 스텔라와 블랑쉬의 옷을 떠올려 보라. 스텔라가 노동자 계층으로서의 삶을 받아들였다는 것이 그녀의 옷가지 하나하나, 장신구 하나하나에 다 반영되어 있듯이, 블랑쉬의 화려함과 부유하게 보이고 싶어 하고 남자들이 원하는 여자로 보이려고 안달하는 절박함이 그녀의 의상에 투영되어 있다. 이와 비슷하게, 〈위키드(Wicked)〉(2003)의 반대되는 등장인물인 글린다와 엘파바는 그들이 입고 있는 의상의 재단법과 색상에 의해 확실히 구별된다(284쪽 사진 참조). 이러한 세부사항들은 그들의 관계와 그들이 드라마 안에서 연기하고 있는 역할에 대해 말해 준다.

> **❝** 프로덕션에서 **의상** 디자인의
> 주된 업무는 각각의 배우가
> 이 **옷**을 입음으로써 (등장인물의)
> **성격 묘사**를 더 잘하게끔 하는 **신체적**이고
> **정서적**인 지원책을 제공하는 것이다. **❞**

— 주디스 보우덴(Judith Bowden), 의상 디자이너

의상 디자이너는 가장 하찮아 보이는 세부사항들을 통해서 각각의 등장인물에 대해서 무엇이 눈에 띄는 차이인지를 표현해 낸다. 단순한 양복이 재단법, 색상, 옷깃의 크기, 옆 트임, 단추 개수와 소맷부리 등에 의해 완전히 탈바꿈할 수도 있다. 장식품의 추가, 이를테면 셔츠, 스카프 모양의 넥타이, 그리고 보석 등으로 각 등장인물의 개인적인 심리상태에 대해 무언가를 표현할 수 있다. 옷, 가발, 그리고 분장은 관객들에게 등장인물의 나이를 알려 줄 수 있다. 천의 질감, 패턴 그리고 색상은 개인적 특징을 드러낸다.

시간과 공간 설정하기

의상은 즉각적으로 이 장면이 어느 시대에 펼쳐지는지 그리고 그 당시의 문화적 정서가 어땠는지를 암시한다. 꽉 끼는 코르셋과 긴 치마는 빅토리아 시대의 성적 억압을 짚어내는 반면, 짧은 치마는 1960년대의 좀 더 허용적인 분위기를 반영한다. 사라 룰(Sarah Ruhl)의 〈옆 방에서 혹은 진동기 놀이(In the Next Room or the Vibrator Play)〉(2009)의 공연 의상은 여성들의 옷이 그들에게 자유 혹은 성욕을 거의 허락하지 않았던, 억압적인 1880년대를 재현한다. 연출가가 극작가가 지시한 것 외에 다른 시대로 극의 배경을 설정할 때에는 작품의 시대적 상황을 표현하는 데 의상이 큰 도움을

준다. 스탈린식의 군복과 1940년대의 의상은 루퍼트 굴드의 2007년 연출 작품, 셰익스피어의 〈멕베스〉를 제2차 세계대전 시기로 옮겨 놓으면서도(제4장의 사진 참조) 언어는 엘리자베스 시대에 그대로 머물러 있었다.

의상 디자이너가 의상의 역사적 시대 고증을 열심히 하더라도 그들이 그 시대 스타일과 완전히 똑같이 디자인하는 경우는 거의 없다. 무대의 패션은 정확성과 동시대 관객의 취향과 지식 사이에서의 타협점을 찾는다. 의상의 특별한 면이 있다면 그것은 아마도 친근하지 않은 허구의 세계에서 계급과 사회적 역할을 묘사하기 위해 과장된다는 점일 것이다. 배우의 편의와 무대 연기를 용이하게 하기 위해서도 타협할 수 있다.

무대 의상은 또한 사회적이고 계절적인 관습을 반영하여 하루 중 언제인지 그리고 1년 중 언제인지를 알려 준다. 연미복과 긴 드레스는 저녁을 암시하고, 양복과 서류가방은 평일을 연상케 한다. 스웨터, 목도리 그리고 장갑은 우리에게 겨울임을 말해 주고, 수영복, 반바지 그리고 샌들은 여름 혹은 열대 지방을 떠올리게 한다.

> 무대가 간소할 때
> 의상이 무대를 정보로 채우고
> 관객들이 무대를
> 상상할 수 있게 한다.

의상은 우리에게 우리가 멕시코에 있는지, 중국에 있는지 혹은 병원에 있는지, 호텔에 있는지를 말해 줄 수 있다. 볼링 셔츠와 볼링화가 있으면, 볼링장의 레인이나 볼링핀 없이도 그곳은 볼링장이 된다. 비단 기모노만 있으면, 비어 있는 무대라 할지라도 장면은 일본으로 이동할 수 있다.

사회문화적 환경 조성하기

의상은 항상 사회적 맥락 안에서 읽힌다. 사회적이고 경제적인 계층, 지적 교양 수준, 그리고 순수함 등의 제시는 시대, 장소, 그리고 상황에 따라 특별하다. 계급 차이는 세상의 어떤 곳에서는 다른 어떤 곳보다 더 중요하고 디자이너는 반드시 이것을 염두에 두어야 한다. 디자이너는 의상만 따로 떼어놓고 생각하면 안 되고 전체적인 맥락에서 정상적이다, 과격하다, 즐겁다, 혹은 의심스럽다라고 생각될 수 있는지 하는 식으로 묘사하려고 시도해야 한다. 예를 들면, 어떤 등장인물이 낡은 티셔츠에 찢어진 청바지를 입고 야구 경기를 보고 있으면 별 주목을 받지 못하지만, 기업의 이사회 회의에서는 눈에 띄게 된다. 관객들은 그런 옷 차림새에서부터 벌써 많은 것을 읽어 낼 수 있을 것이다. 등장인물의 의상은 그 개인의 지위와 정서적인 상태에 대해 많은 것을 보여 준다. 〈햄릿〉 제작 공연에서 왕, 왕비, 그리고 조신들은 눈부시게 화려한 궁중 의복을 입고 있는데 햄릿이 단순한 디자인의 상복을 입고 있다면, 이는 그를 궁정의 다른 사람들과 정서적으로 먼 곳에 따로 떨어뜨려 놓는다. 윌리엄 위

◀ 우리는 앤 로스의 의상만 봐도 등장인물들이 붕 떠 있다는 것을 알 수 있다. 2011년 브로드웨이 공연작 〈몰몬의 책〉에서는 의상이 우리에게 희극적인 순간들을 기대하게 만든다. 사진 속 배우들은 왼쪽부터 레마 웹(Rema Webb), 앤드류 라넬즈(Andrew Rannells), 그리고 조쉬 가드(Josh Gad)이다.

철리의 왕정 복고 희극 〈시골 아낙(The Country Wife)〉(1675)은 시골 출신 청교도인 핀치와이프를 패션 감각이 뛰어나고 방탕한 런던 사회 한복판에 데려다 놓는다. 핀치와이프의 보수적인 의상은 다른 사람들의 흥을 깨고, 재미를 쫓는 사회적 환경으로부터 그를 격리시킨다. 〈몰몬의 책(The Book of Mormon)〉(2011)의 공연 사진에 등장하는, 앤 로스(Ann Roth)의 의상은 우리에게 연극의 문화적 맥락 안에서 어울리지 않는 한 쌍의 등장인물들이 있다는 것을 말해 주고, 그것이 이야기를 구성한다.

▶ 콜 포터(Cole Porter)의 세련된 음악, 1934년이라는 설정, 그리고 서튼 포스터(Sutton Foster)가 연기한 주인공 레노 스위니의 당당함 등이 캐슬린 마샬(Kathleen Marshall)의 2011년 브로드웨이 리바이벌 공연, 〈애니씽 고우즈(Anything Goes)〉를 위해 의상을 디자인한 마틴 파클레디나즈(Martin Pakledinaz)의 스타일리시한 의상 속에 포착되어 있다.

이야기 들려주기

셜록 홈즈는 잉크가 번진 장갑이나 진흙이 튄 장화를 보고 특정한 날 그 사람의 이동 경로를 추적할 수 있다. 의상과 장신구들 모두 이야기를 들려준다. 첫 장에서는 닳아빠진 외투를 걸치고 나왔던 등장인물이 다음 장에서는 우아한 드레스를 입고 있다면 이것은 재산의 변화를 의미한다. 찢어진 셔츠는 화장실에서의 싸움 때문일지도 모른다. 옷깃에 묻은 립스틱 자국은 불륜의 증거가 된다. 등장인물들이 입은 의복과 그것의 상태는 우리에게 등장인물이 어디에 있었으며, 무엇을 하려고 했고, 어떻게 살아왔는지를 말해 준다.

〈피그말리온〉(1912)과 이 연극의 뮤지컬 버전인 〈마이 페어 레이디(My Fair Lady)〉(1956)에 나오는 엘리자 두리틀은 연극이 시작할 때 누더기를 걸친 꽃 파는 런던 촌뜨기 아가씨로 나온다. 그녀가 교육을 받고 제대로 된 영어 말하기를 학습하면서 그녀가 위엄 있는 숙녀로 인정받기까지, 그녀의 발음과 함께 그녀의 의상도 점점 더 나아진다. 의상 디자이너는 일련의 의상 교체에 따라서 적절하게 등장인물의 변화과정을 도표화할 필요가 있다.

**의상은 등장인물의 주어진
상황에 따라 바뀐다.**

등장인물들 간의 관계 보여 주기

의상은 사회적 위계질서, 혈연, 정치적 반목, 정서적 관계, 그 외에 다른 차이점들을 분명하게 만든다(293쪽 '예술가에게 직접 듣기'의 사진 참조). 의상은 연합, 분리 혹은 공유된 상태를 함축한다. 같은 그룹에 속한 사람들, 예를 들어 군대 혹은 조직폭력배 무리들은 같은 재킷 혹은 동일 색상의 옷을 입을 수도 있다. 보색 혹은 대비되는 패턴의 의상을 두 남녀가 입고 나온다면 대본이 알려 주기 전에 이미 관객들의 눈앞에서 그들은 한 쌍의 연인으로 정서적으로 하나가 될 수 있다. 갈등 중에 있는 등장인물들은 상충하는 색상 혹은 패턴의 옷을 입을 수 있다. 예를 들어, 〈로미오와 줄리엣〉에서 캐퓰릿가의 사람들은 하나의 색상 혹은 패턴의 옷을 입고 몬태규가의 사람들은 이와 대조적인 색상 혹은 패턴의 옷을 입는데, 로미오와 줄리엣은 어느 정도 색상, 패턴, 스타일, 장식 혹은 디자인이 연결되어 있는 의상을 입는 식이다. 훈장과 계급장이 달린 군복은 서열과 관계를 암시한다. 우리는 의상만 보고도 하녀들 중에 누가 주인 남자의 정부인지를 구분해 낼 수 있다.

등장인물의 사회적 그리고 직업적인 역할 지정하기

의상은 직종이나 직업을 정의할 수 있다. 의상 제작자가 사회적, 직업적인 역할을 묘사하기 위해 선택한 의상의 요소들은 이미 구축된 사회적, 연극적 관습들과 쉽게 알아볼 수 있는 관습적 상징에 대한 해석의 결과이다. 우리는 실험실 가운으로 박사님을, 파란 경찰복을 보고 경찰관을 그리고 하얗고 부풀어오른 요리사 모자를 보고 요리사를 구별해 낸다. 이러한 옷은 한 범주의 사람들을 재현한다는 점에서 현실적이거나 상징적이다. 의상의 요소를 신중하게 선택하는 것은 등장인물이 누구인지 그리고 등장인물이 무엇을 했는가에 대해 여러 줄의 설명적인 대화보다도 더 많은 것을 알려 줄 수 있다.

스타일 명시하기

의상은 재현적이거나 제시적인 무대 세계를 창조해 낼 수 있다. 의상은 사실적이거나 환상적 혹은 과장된 것일 수 있다. 그것은 역사적 시기와의 관련성을 자극할 수도 있고 혹은 분위기와 관점을 형성하는 데 도움을 주기도 한다. 배우들이 정교한 연극적인 의상을 입었을 때는 사실적인 옷을 입었을 때와는 다르게 행동하기 때문에, 의상은 그들의 연기에 영향을 주고 그들이 작품의 일관된 스타일을 만들어 내도록 돕는다. 의상 디자이너 파비오 토블리니(Fabio Toblini)는 이 장을 여는 사진에서 나온 것처럼, 〈베로나의 두 신사(Two Gentlemen of Verona)〉(2007)에서 작품의 스타일을 구축하고 그의 디자인에 희극적 기발함의 감각을 불어넣었다. 제니 매니스(Jenny Mannis)의 〈애니멀 크래커(Animal Crackers)〉(2009)의 (의상) 디자인은 서로 상반되는 요소들을 배치하여 관객들로 하여금 불경스러운 희극을 기대하게 하였다(301쪽 사진 참조). 이와 같이 마틴 파클래디나즈(Martin Pakledinaz)의 세련된 1930년대 의상은 2011년 작, 〈애니씽 고우즈〉에서 콜 포터의 음악을 위한 분위기를 만들어 낸다.

> **❝ 평범한 옷이 무대 혹은 스크린에서는 자동적으로 평범하지 않은 것이 된다. 사건을 에워싸고 있는 틀이 무엇을 입고 있는가 하는 것에 고도로 집중하게 만든다. 비록 일상적인 옷이 재현되었을 때에도, 우리는 그것이 의도적으로 거기에 있다는 것을 안다. ❞**
>
> – 앤 홀랜더(Anne Hollander), *Seeing Through Clothes*, 1993

작품의 실제적인 요구사항에 맞추기

작품의 텍스트가 특정한 의상을 요청하여 연기의 한 부분이 되게 하는 경우가 있다. 사진을 넣어 둔 목걸이, 편지를 감출 주머니, 변장할 때 뒤집어쓸 옷에 달린 후드 등. 디자이너는 이러한 요구사항들에 맞추어 옷이 그 역할을 할 수 있도록 해야 한다. 유진 라비슈

성 바꿔서 옷 입기

여성의 옷을 입고 무대에 등장하는 남성 혹은 남성의 옷을 입고 나오는 여성은 무엇을 의미할까? 이것은 최근에 서로 다른 시간과 장소의 문화권에서 성역할(gender)에 대해 어떻게 이해하고 또 그것을 어떻게 재현했는지에 관해 쏟아지는 수많은 비평이 어떤 것인가를 말해 주는 간단한 질문이다. 극장은 우리가 역할 놀이에 관여하게 되는 공간이기 때문에, 우리가 무대 위에서 남성 됨 혹은 여성 됨을 어떻게 다루느냐 하는 것은 전반적으로 사회 속에서 우리가 성역할을 어떻게 정의하고 이해하는가를 반영한다. 이성의 옷을 입는 것은 그 속성상, 한 성역할 혹은 그 반대를 위해 무엇이 적절하다고 받아들여지는가 하는 경계선을 가로지르는 것을 함축한다. 오늘날 의상 디자이너들은 무대 위에서 성역할을 묘사하는 의상을 선택하고 디자인할 때 사회적인 기대치를 전달할 필요가 있다.

연극은 남성과 여성에 대해
상식적으로 갖게 된

사회적인 관념들을 모사하거나
혹은 그것에 **의문**을 제기할 수 있다.

전 세계적으로, 남자와 여자가 어떻게 행동해야 하는가에 대한 문화적 관점은 그들이 입는 옷에 의해 정확히 묘사되었다. 때때로 무대에서 이성의 옷을 입는 것은 완벽한 변장을 나타내기도 한다. 예를 들어 이것은 가부키의 남성 온나가타 배우의 경우인데, 그는 이상화된 여성 등장인물을 표현한다(표지 사진 참조). 분장, 의상 그리고 학습된 움직임을 통해 그들이 창조해 내는 이미지는 너무도 완벽해서 기모노를 입고 있는 것이 남성 배우라는 사실을 분별할 수 없게 만든다. 전통을 통해 여성 가부키 등장인물들이 너무도 완벽하게 재현되기 때문에 현실의 여성 배우들은 그 역할을 감당할 수 없을 것이라는 주장도 있다. 무대 위에서 남성에 의해 그려진 여성의 형태는, 남성 배우 그 자신과는 놀랄 만큼 다름은 물론, 현실의 어떤 여성들과도 다르다.

가부키와 반대의 경우로, 뮤지컬로 유명한 20세기 일본 극단인 타카라즈카로 이야기를 옮기면, 여기에서는 여성들이 모든 역할을 맡는다. 여성 타카라즈카 배우들이 이러한 이상화되고 낭만적인 남성을 연기한다는 것이 대부분은 여성인 열성적인 팬들이 입장권을 구매하도록 하는 유인책이 되었다.

배우의 성역할이 역할 속으로 완전히 융합되도록 만드는 대신에 이성의 옷을 입는다는 것은 또한 의상과 배우의 성역할을 나란히 놓고 보게도 만든다. 전통적인 '드랙 퀸(drag queen)'의 경우가 여기에 해당하는데 '여성성'의 표현이 너무 과하여 도무지 자연스러워 보이지가 않는다. 관객들은 드랙 퀸을 보면서 계속적으로 그 의상과 배우 사이, 역할과 그 역할을 연기하는 사람 사이의 긴장감에 주목하게 된다. "남자건 여자건 옷이 사람을 만든다"는 말이 무대 위에도 꼭 적용되는 것은 아니다.

역사적으로 각 시기마다 무대 위에서 이성의 옷을 입는 것은 서로 다른 성적 욕망을 표출하는 창구가 되어 왔다. 엘리자베

◀ 구성원이 모두 남성인 영국 극단 프로펠러(Propeller)에서는 모든 역할을 남성 배우들이 소화하여 엘리자베스 시대의 무대 관습을 부활시켰다. 사진은 에드워드 홀의 2011년 작이자 마이클 파벨카(Michael Pavelka)가 의상 디자인을 맡은 셰익스피어의 〈실수연발(The Comedy of Errors)〉이다.

(계속)

스 시대 영국에서는 여성이 공개적으로 다른 사람들 앞에 나서는 것이 정숙하지 못하고 비도덕적이라는 이유로 어린 소년들이 여성의 역할을 연기했다. 최근 학자들도 이 시기의 공연들에서 동성애적인 긴장이 발견된다는 것을 조사했다. 예를 들어 〈십이야〉에서 비올라가 극 중 남장을 하고, 〈뜻대로 하세요〉에서 로잘린드가 극 중 남장을 할 때, 즉 어린 소년 배우들이 여성 역할을 하고 이 극중 여성이 남성으로 변장하는 경우에 결국 관객들은 어른 성인 남성 배우와 어린 소년 배우가 동성애적인 관계를 무대 위에서 공개적으로 연기하는 것을 보게 되고 동성애적 긴장감은 더욱 고조된다.

영국 왕정복고 시대에 여성들이 처음으로 영국의 무대에 공개적으로 서기 시작했다. 아름다운 젊은 여성 배우들이 **반바지 역할**(breeches roles)을 했는데, 그것은 브리치즈(breeches, 짧은 반바지)를 입은 젊은 남자의 역할을 하는 것이다. 그 역할을 여성들이 맡기 시작하면서 남자 관객들이 드러난 여자 배우들의 발목을 흘끔흘끔 쳐다보았는데 이는 당시 극장 밖에서는 금기시되는 일이었다.

현재 몇몇 극단과 연출가들, 예를 들어 에드워드 홀(Edward Hall)과 디클란 도넬란(Declan Donnellan)은 셰익스피어의 작품에서 모든 남자 배우들이 엘리자베스 시대 여성의 복장을 입는 실험을 했음에도 불구하고, 오늘날 엘리자베스 시대 복장 바꿔 입기를 완전히 재현할 수 없다. 여성들이 무대에 서도록 허용된 오늘날에는, 여성의 복장을 입은 남성을 보는 시선이 엘리자베스 시대와 다른 연상과 가치를 불러일으킨다.

Eugène Labiche, 1815~1888)의 〈이탈리아의 밀집 모자(The Italian Straw Hat)〉(1851)에서는 모자를 둘러싸고 무모한 행동들이 펼쳐진다. 말이 모자를 먹었을 때 젊은 부인의 정절이 의심에 휩싸이게 되고, 이를 대체할 모자가 나타나자 질투에 사로잡힌 그녀의 남편은 마음의 평안을 얻는다. 〈십이야〉에서 말볼리오는 '십자 대님을 한(cross-gartered)' 노란색 스타킹을 신은 그를 보고 싶다는 비올라의 소망을 담은 가짜 편지를 읽는다. 그의 의상은 텍스트에 나온 대로의 묘사에 딱 맞아야 희극적인 행동을 살릴 수 있다.

작품 제작에서의 신체적인 요구사항이 의상 디자인에서는 최우선이 되고 모든 선택은 반드시 배우들의 행동선을 수월하게 만들어야 한다. 의상은 배우들과 함께 움직일 필요가 있고 그들이 구부리거나 몸을 쫙 펴거나, 춤을 추거나, 아크로바틱을 하거나, 혹은 무대에 오를 때 요구되는 어떤 다른 움직임을 하는 데 방해가 되어서는 안 된다. 의상은 배우들과 함께 무대를 가로지르는 삼차원적인 물체이고 관객들에게 어느 각도에서건 잘 보여야 한다. 어떤 무대 의상은 짧은 시간에 의상을 갈아입어야 한다거나 희극적인 무대 행위를 가능하게 해야 하고 순간적인 타이밍을 맞추도록 디자인된다.

의상 디자이너의 작업 과정

HOW 협업, 토의, 그리고 연구 조사가 어떻게 의상 디자인으로 진화하는가?

의상 디자이너는 보통 프로젝트가 선택된 이후에 작업에 착수한다. 무대 디자이너와 마찬가지로, 텍스트를 면밀히 분석하고 연출가와 작품 제작팀과 협력하여, 또 혼자 하는 연구를 통해서 등장인물과 그들의 세계를 이해한다. 그들은 등장인물들에 대해서 의상을 통해 무엇을 보여 줄 필요가 있는지, 그리고 배우들이 입을 옷에 극적 행동이 부여되려면 무엇이 요구되는지 스스로에게 질문한다.

토의와 협업

연출가와 첫 회의가 있기 전에 의상 디자이너들은 텍스트를 주의 깊게 읽고, 등장인물들에 대한 분석과 플롯의 사실을 먼저 완벽하게 이해하고 온다. 그들은 텍스트에서 의상에 관련되어서 나온 세부사항들 혹은 디자인에 영향을 줄 만한 등장인물들에 대해 나온 부분을 형광펜으로 강조할 수 있다. 그들은 무엇이 각각의 등장인물을 두드러지게 하는지, 그리고 각 인물이 전체 텍스트에서 어떻게 기능하는지 알아내려고 노력한다. 그들은 드라마에 나오는 각 등장인물의 상대적인 중요성과 등장인물들 사이의 관계에 대해 생각해 본다. 의상 디자이너들은 의상 혹은 개인적인 소품 그리고 지역, 시기, 그날의 시간, 그리고 계절을 드러내는 실제적인 요구들을 기록한다. 그들은 일차적인 **의상 플롯**(costume plot)을 만들 수도 있는데 대본을 막으로 나누고 혹은 장면별로 나누어 장면에 나오는 각 등장인물에게 필요한 의상의 목록을 만든다. 의상 디자이너들은 또한 각 등장인물이 필수적으로 또한 잠재적으로 바꿔 입기를 요구하는 의상이 몇 별 필요한지를 기록한다.

의상 플롯은 디자이너들로 하여금 각 장면에서 각각의 등장인물이 입는 모든 의상 아이템들을 하나하나 챙기도록 도와준다.

연출가와의 첫 번째 회의에서 의상 디자이너와 연출가는 그들의 등장인물 분석을 공유하고 어떻게 이야기와 성격 묘사가 의상을 통해 현실화될 수 있는지에 대한 아이디어를 나눈다. 연출가는 자신의 콘셉트를 말하고 자신이 원하는 콘셉트를 의상이 어떻게 만족시켜줄 수 있는지에 대해 토의한다. 토의에서는 어쩌면 특정한 이미지, 즉 연출가 혹은 의상 디자이너가 연구 조사를 통해 얻은 무대 위에서 전해지고자 하는 느낌을 담은 사진이나 그림을 가지고 의견을 나누면서 서로 정보를 교환한다. 스케치는 그들이 연출가와 아이디어를 나눌 때 도움이 된다. 각 등장인물에 대한 간략 스케치(thumbnail sketch)는 무대 의상이 만들어지는 데 있어서 방향 제시를 돕는다.

외관, 스타일 그리고 의상을 만드는 데 필요한 모든 것이 한 번 연출가와 의상 디자이너 사이에서 완벽하게 결정된 후에는, 모든 디자이너 팀과 연출가가 함께 디자인 회의를 갖는다. 의상 디자이너들은 작품의 전체적인 시각적 세계를 생각한다. 특정한 섬유의 색상 혹은 질감이 어떠한 조명 아래에서 어떻게 보일지, 그리고 무대, 조명, 연출적 스타일 등의 서로 다른 선택들이 어떻게 무대 위에서 조화를 이룰지를 고려한다. 스케치는 연기자들이 무대 위에서 함께 어우러져서 어떻게 보일지, 그리고 의상이 그들의 관계를 정의하는 데 어떤 도움을 줄지에 대한 명확한 아이디어를 줄 수 있다. 의상 디자이너들은 색상표와 직물 견본을 가지고 더욱 구체적으로 의논한다. 의상과 무대 디자이너들은 무대와 의상 사이 색상의 어우러짐에 대해 논의한다. 그들은 작품의 요구사항에 대한 기록을 서로 공유하고, 어떤 특별한 요구사항, 즉 배우에게 문제가 되는 세트에 관한 실제적인 요구사항으로 의상 제작에 있어서도 고려해야 할 계단, 경사도, 출입구의 너비와 길이 등등에 대해 이야기를 나눈다. 예를 들어 의상 디자이너는 무대 디자이너에게 등장인물들에게

생각해보기

전통적인 의복을 누군가에게 입힐 때, 의상 디자이너는 모든 의복의 관례와 모든 의상 요소를 꼭 준수해야 하는가? 다른 문화에서 필요한 요소들만을 뽑아서 사용하는 것은 결례인가?

▲ 매기 모르간(Maggie Morgan)의 스케치에 붙은 연구 조사된 이미지들과 클라우디아 쉬어(Claudia Shear)가 〈더티 블론드(Dirty Blonde)〉에서 입을 최종 의상은 매 웨스트(Mae West)가 실제로 입었던 드레스를 보여 주며 웨스트의 드레스는 디자인에 영감을 주었다. 첨부된 직물 견본은 색상, 질감, 그리고 의상을 위해 계획된 직물의 장식에 대한 정확한 느낌을 준다.

위로 솟은 가발을 씌울 것이므로 출입문의 길이를 더 높여 달라고 요구할 수 있다. 그들은 무대 바닥의 표면과 마찰력, 가구, 그리고 천으로 만든 실내 장식품 등에 대해 이야기를 나누어서 신발이 미끄러지지 않고 천이 너덜거리지 않게 할 수 있다.

연구 조사

의상 디자이너의 시각적인 연구 조사는 토의를 위한 도약대로, 그리고 시간이 지나면서 아이디어의 영감을 주는 것으로 쓰인다. 조사는 무대 디자이너의 것과 더불어 세 가지 계획과 함께 병행된다. 대본 텍스트의 세계, 연출가의 콘셉트, 그리고 영감을 주는 이미지에 대한 탐색. 디자이너들은 역사적 스타일, 예술 작품, 잡지 그리고 여타의 시각적 자원에 대한 책을 참고하고 박물관에 가기도 한다. 오늘날은 많은 연구 조사가 인터넷을 통해 이루어진다. 연구 조사는 특정한 시대의 세부사항을 드러내기도 하고 스타일의 범위 그리고 작품의 외관 혹은 시각적인 모티프에 대한 새로운 생각의 길을 여는 자극제가 되는 이미지들을 보여 줄 수 있다. 디자이너에게는 시각적 연구 조사가 연출가와 아이디어를 탐색하고 교환하는데 있어 가장 중요한 부분이 된다. 시대물 제작에 있어서는 상당량의 역사 고증이 필수적이다. 의상 디자이너는 반드시 의복의 역사에 대한 기본적인 지식을 가지고 있어야 한다. 사회, 문화, 역사에 대해서도 마찬가지이다. 의상은 환상이기 때문에 완벽한 역사적 정확함이 꼭 필요한 것은 아니지만 의상 디자이너가 시대적 느낌을 주려면 역사적 오류는 피해야 한다.

의상 디자인 창조하기

디자인 회의에 영감을 주고 의상 제작자의 아이디어의 방향을 연출가에게 제시하는 간략 스케치는 특정 해석을 가미한 세부사항들의 기초가 된다. 최종 스케치는 디자이너가 마음속으로 상상한 세부사항들을 갖춘 각각의 의상과 모든 의복과 장식물을 보여 준다. 연출가의 승인을 받기 위해 스케치에 부착한 직물 견본들은 디자이너가 사용하려고 의도하는 직물의 색상, 패턴, 그리고 질감에 대해 연출가와 소통하는 데 도움을 준다.

의상 디자이너는 보통 캐스팅이 완료되는 대로 리허설에 참석해야 연기자들의 신체 조건에 디자인을 맞출 수 있다. 리허설에서 의상 디자이너는 행동선과 연기자들에게 요구된 신체적 요구사항들을 기록한다. 디자이너는 만약 배우가 사다리에 오르거나 육체적인 격투를 벌인다면 꼭 맞는 짧은 치마나 파도치는 듯한 볼륨감을 가진 빌로잉 코트는 입히지 않을 것이다. 의상 디자이너가 리허설 기간 동안 긴 치마나 하이힐과 같은 가의상들을 제공하는데, 그것은 움직임의 이동에 있어 제약이 있는지 미리 체험해 보거나 배우들이 장면 도중 의상을 입는 등의 무대 행위를 시간에 맞춰서 해낼 수 있도록 돕는다.

의상 디자이너는 이 기간 동안 배우들과 밀접하게 작업한다. 그들은 배우들의 신체 사이즈를 도표로 기록하여 의상 가봉을 한다. 배우들은 그들이 의상에 대해 더 필요한 것과 변화되어야 할 것들에 대한 자신들의 생각을 공유한다. 만약 배우들이 의상 중에서 특별히 불편한 품목이 있다면, 디자이너들은 대부분 그들의 요구사항을 수용하여 맞춰 주려고 노력한다. 때때로 배우들의 요구사항을 다루는 것은 도전이 되기도 한다. 그래서 의상 디자이너들은 배우들과의 이견을 원활하게 조정하기 위해 개인적인 외교적 수완을 사용할 필요가 있다.

디자이너와 감독이 디자인을 최종 결정하고 나면, 의상 디자이너는 의상들을 모으기 시작하면서 제작을 수행하는 의상 제작소의 직원들과 밀접하게 작업한다. 의상은 아무것도 없는 상태에서 창조되기도 하고, 가게에서 구입하기도 하고, 극단의 창고에서 가지고 오기도 하고, 임대하는 곳에서 빌려 오기도 한다. 모든 배우를 위해 새로운 의상을 만드는 것은 비용과 시간이 많이 소요된다. 그래서 많은 작품 제작에서 하나 혹은 두 개 정도 특별한 품목을 만든다. 나머지 의상은 있는 것들을 재단하거나, 염색하거나, 강조된 것을 없애거나, 장식품을 덧붙이거나 빼는 방식으로 독창적인 디자인 콘셉트를 반영한다. 제작소 직원에 의해서 모든 일이 이루어질지라도, 의상 디자이너는 의상 제작 과정에 대한 완벽한 이해를 갖고 있어야 한다. 의상 디자이너에게는 의상 제작 과정에 관련된 시간, 노동, 그리고 의상 제작소에서 재료들의 구입 시기와 비용 등을 감독하면서 관리해야 하는 책임이 있다. 이 과정에서 디자이너 보조 비용은 작품 제작 시 재정 상태에 따라 충당되기도 하고 그렇지 못하기도 한다.

여러 번의 의상 착용 이후에 의상은 최종 결정된다. 배우가 최종 의상을 입고 선보이는 **드레스 퍼레이드**(dress parade)는 연출가와 디자이너에게 모든 의상을 입은 배우들이 무대 조명 아래에서 어떻게 보이는지를 볼 기회를 준다. 의상 디자이너는 옷이 잘 맞는지, 옷을 입고 잘 움직일 수 있는지, 그리고 다 같이 조화로워 보이는지를 체크한다. 드레스 리허설(dress rehearsal)은 배우들이 실제 의상을 입고 연기하기 때문에 의상이 갖고 있는 실제적인 문제들을 드러내 보여 준다. 드레스 리허설에서 의상 디자이너는 공연 개막 전에 꼭 바뀌어야 할 최종 수정 사항들에 대해 기록한다. 배우들은 보통 의상을 통해 그들의 등장인물 묘사를 완성하고 싶어 하기 때문에 드레스 리허설은 작품 제작을 모두 하나로 모으는 데 중요한 순간이다. 의상 디자이너의 작업은 한 번 공연이 시작되면 끝나지만, 의상 팀은 뒤에 남아서 공연이 진행될 동안 각 공연에서 의상을 세탁하고 수선한다.

생각해보기

의사소통을 위해 의상이 디자이너와 관객의 사회적 고정관념을 반영할 필요가 있는가?

캐나다 디자이너인 린다 조(Linda Cho)는 예일대학 드라마 스쿨을 졸업한 이래로 뉴욕 퍼블릭 극장(New York Public Theatre), 워싱턴 디씨의 아레나 스테이지(Arena Stage), 샌디에이고의 올드 글로브 극장, 댈러스 시어터 센터(Dallas Theater Center), 그리고 태국 타이페이 국립극단 등에서 작업하며 오페라, 연극, 무용 공연의 디자인을 해 왔다. 그녀의 작업은 여러 주요 수상작 후보에 오르기도 했다.

본인의 작업 과정에서 연구 조사가 하는 역할을 설명한다면?

연구 조사는 어떤 디자인에서건 뼈대가 된다. 어떤 시대를 보여 주는지와 더불어서 나는 그 시대의 기본적인 정치적, 사회적, 그리고 경제적 배경을 이해하려고 노력한다. 등장인물들을 정치 사회적 맥락 안에 놓고 볼 때 관계에 대해 더 선명하게 이해할 수 있게 된다는 것을 발견했다. 내가 발견한 또 다른 유용한 자료는 그림인데, 그 시기의 유행했던 색상이나 문화적 관심, 예를 들어 세기 말 오리엔탈리즘에 대한 관심과 같은 것을 알아낼 수 있다. 조각품은 선과 질감에 대한 통찰력을 제공해 주고, 예를 들어 퀼트 혹은 스테인드글라스 같은 수공예품은 재료 자체의 느낌을 갖게 한다. 실제 사람들의 사진은 옷이 어떻게 입혀져 있는지, 그리고 사람들은 그걸 입고 어떻게 움직이는지를 이해하는 데 도움을 준다. 때로는 그런 사진이 실제 그 옷 자체를 보는 것보다도 더 흥미롭다. 이미지와 정보로 무장하고 나면, 나는 디자인의 다음 단계로 나아가서 등장인물들의 의상을 제작할 수 있게 된다. 때때로 연구 조사는 시작점이 되고 디자인은 시대의 오리지널에서 추상화되어 나타난다. 환상적으로 꾸며진 세상을 창조하고자 의도할 때조차도 나는 탄탄한 연구 조사에 디자인을 뿌리내리게 하려고 노력한다.

인종적이고 민족적인 스테레오 타입들이 관객들의 재빠른 이해를 돕는 시각적 단서를 주는 데 당신은 이것을 어떻게 다루는가?

우리 21세기의 지구촌 상황에서 특히 북미의 다문화적 사회에서, 내가 생각하기에는, 평균적인 관객은 매우 다양한 문화에 노출되어 있고 서로 다른 인종 그룹 사이에서도 그 차이점을 구별해 낼 수 있을 거라고 본다. 부언하자면, 내 생각에는 일반적인 스테레오 타입으로 등장인물을 묘사할 필요는 전혀 없다는 거다. 물론 연극이 어떤 종류의 패러디라면 또 모르겠다. 작품에서 인종적인 등장인물을 다룰 때는 그 문화의 뉘앙스를 연구 조사해서 그것을 제대로 이해하는 것이 아주 중요하다고 생각한다. 신뢰성은 디자인을 보다 더 흥미롭게 만들어 줄 뿐 아니라 관객을 교육할 수도 있기 때문이다.

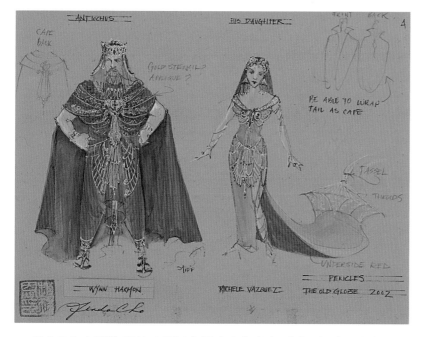
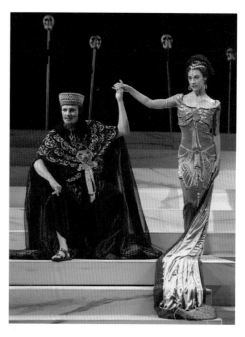

▲ 린다 조가 디자인한 셰익스피어의 〈페리클레스〉에 나오는 안티오커스와 그의 딸의 의상 스케치와 최종 의상. 2002년, 캘리포니아 샌디에이고의 올드 글로브 극장에서 다르코 트레스냐크(Darko Tresnjak)가 연출하였다. 안티오커스의 의상은 붉은색 바탕에 금색이, 그의 딸의 의상은 금색 안쪽에 붉은색이 들어가게 디자인되었고 유사한 세부사항들과 장신구들을 통해서 이 둘이 한 쌍이라는 것을 말해 준다. 딸의 기다란 드레스 자락이 무대 계단을 따라 늘어뜨려졌을 때 더 당당한 위엄을 갖추게 하고 의상과 무대 사이의 연결성이 등장인물을 잘 표현하도록 돕는다. 스케치에는 의상의 끝자락이 어떻게 망토로 활용될 수 있는지, 그리고 색상과 제작 공정에 관한 기록이 첨부되어 있어서 디자이너의 아이디어를 연출가와 의상 제작소 직원들에게 충분히 전달하도록 도와준다.

(계속)

본인의 이상적인 의상 디자인을 어떻게 실제 배우의 신체 조건과 타협하는가?

나는 의상 스케치를 첫 단계로 생각하지 디자인 과정의 최종 단계로 여기진 않는다. 스케치는 일반적인 틀을 정하는 작업이고 그것은 상황에 따라 바뀌도록 열려 있다. 가능한 대로 내가 최종적으로 디자인하기 전에 배우의 신체 조건에 대한 일반적인 아이디어를 얻으려고 노력하는 편이다. 그런 정보가 없을 때에는, 만약 내가 배우의 몸에 패딩을 댄다거나, 코르셋을 입히거나 해서 몸을 바꾸는 것이 적절하고 배우와 연출가가 이런 방향으로 가길 원한다면, 우린 배우의 외형을 안에서부터 밖으로 근본적으로 바꿔 놓기도 한다. 경우에 따라, 내가 밖에서부터 안으로, 디자인을 살짝 비튼다거나 할 수도 있다. 배우에게 가장 잘 어울리도록 밑단 길이나 목선에 변화를 주거나, 소매를 달거나 하는 식이다. 때로는 의상을 변화시키는 데 있어서 배우의 신체 구조가 이유가 되지 않을 때도 있다. 내가 등장인물을 상상했던 것과는 다른 배우가 배역으로 선정되어서 무언가 새롭고 다른 것을 협상 테이블에 가지고 온다면, 나는 연출가와 배우에게 이야기해서 어울리도록 조정한다. 때때로 배우가 특정한 역할을 연기할 때 의상이 잘 어울리도록 디자인을 완전히 새로 할 수도 있다. 궁극적으로 연극은 협업을 해야 하는 매체이고 내가 만약 대화나 조정을 통해서 배우에게 편안함과 확신을 줄 수 없다면, 내가 내 일을 제대로 안 하는 거다.

디자이너가 인종, 민족성, 그리고 성역할을 포함한 그의 개인적인 심리를 디자인 과정에 반영시킨다고 생각하는가? 만약 그렇다면 어떻게 하는가?

내가 누구인가 하는 점을 디자인에 반영하는 것은 불가피하다고 생각한다. 내 생각에, 그 영향력은 끝이 없다. 인종에 대해 말하자면, 나는 한국에서 태어났고 캐나다의 다문화적인 환경에서 자랐는데, 그것은 내 취향에 확실히 영향을 끼쳤다. 나는 아시아 문화에 대한 집중적인 관심을 갖고 있다. 나는 일본의 가부키라든가 한국 판소리 그리고 중국 경극과 같은 공연에서 아이디어를 빌려올 때가 많은데, 아시아와 관련이 전혀 없는 작품을 할 때에도 그렇다. 예를 들어, 버지니아 오페라에서 〈오르페우스와 에우리디케(Orpheus and Eurydice)〉를 제작했을 때, 1910년대 유럽이 무대였지만, 나는 히키누키(소매를 꿰는 가봉 실을 잡아당김으로써 무대 위에서 순간적으로 기모노를 갈아입는 방식)라는 가부키 기술을 사용해서 에우리디케가 다시 살아났을 때 옷이 확 바뀌도록 했다.

젊은 의상 디자이너 지망생들에게 어떤 조언을 주고 싶은가?

내가 생각할 때에는 모든 협업자를 극도의 존경심으로 대하는 것이 가장 중요하다고 본다. 여러분의 연출가나 혹은 동료 디자이너들은 말할 필요도 없이, 수선공, 가발 전문가, 수공 제작자 그리고 배우들 모두, 그들은 각자가 하는 일에 전문가들이다. 여러분이 그들의 제안에 귀를 기울이고 그것을 기꺼이 받아들인다면, 그것은 오로지 여러분의 디자인을 더 좋게 만들 거다. 내가 앞서 언급했듯이, 스케치는 시작점이다. 그 이후로 의상이 무대에 오르기까지에는 여러 단계와 사람들이 관련되어 있다.

우리는 운 좋게도 연극 예술가들이 되었다. 의상 디자이너가 되기로 선택한 것은 우리가 좋아하기 때문인데, 그렇게 말할 수 있는 사람들은 몇 안 된다. 이 세계에서는 희생과 고된 일을 요구하면서도 엄청나게 많은 돈을 주지도 않기 때문에 여러분이 하는 일을 진정 즐겨야 하지만, 마지막 날에 우리의 예술을 하는 특권이 궁극적으로 보상받게 될 거다. 대학원에서 같은 반 친구가 잔인한 비평을 받고서는 울었던 게 생각난다(우리 모두 언젠가 한 번은 그러지 않는가). 밍 초 리 교수님께서 등을 두드려 주시면서 하시던 말씀이, "울지 마, 연극이잖아," 그러시는 거다. 살아가는 데 필요한 말씀이다.

출처 : 린다 조의 허락하에 게재함.

의상 디자인의 구성 원칙

초점, 균형, 비율, 리듬, 그리고 통일성과 같은 구성 원칙들은 제11장의 무대 디자인 구성 내용에서 이미 논의되었으며 의상 디자인에도 그대로 적용된다. 의상 디자이너들은 각기 다른 수준에서 구성을 한다. 각 의상은 독특한 구성의 결과이다. 각 배역이 입는 일련의 의상들이 등장인물을 구성한다. 최종적으로, 작품에서 모든 등장인물의 의상이 서로 간에 갖는 관계와 의상과 연극 공간과의 관계는 하나의 커다란 구성을 상징한다. 의상 디자이너들은 작품의 의미를 가리키는 작품 콘셉트, 각 등장인물들의 중요도와 인물 간의 관계를 모든 구성에 반드시 반영해야 한다. 구성 원칙은 각 등장인물의 의상 제작과 의상의 전체적인 조화를 가능하게 한다.

> 66 구성 원칙은 각 등장인물의
> 의상 제작과 의상의 전체적인 조화를
> 가능하게 한다. 99

현대 디자인과 발레 뤼스

발레 뤼스(Ballets Russes)는 1898년 상트 페테르부르크에서 세르게이 디아길레프(Sergei Diaghilev, 1872~1929)에 의해 만들어졌다. 이야기를 중시하는 고전 발레의 전통에서 탈피하여 무용단은 형식과 움직임을 통하여 순수한 감정을 일으키는 춤을 선사하였다. 무대, 의상, 움직임, 음악과 춤이 어우러져 특정한 정서 상태를 유도하였다. 이들의 작품은 오늘날 현대 무용이 무한한 영감을 받는 원천이 되었다.

이러한 추상적인 발레를 보완하기 위해, 디자인에서는 관습적으로 원근화법적인 사실적인 그림이 그려져 있는 무대 날개와 막, 그리고 무대단을 탈피하여 추상 예술의 영역으로 향해 갔다. 파블로 피카소, 앙리 마티스, 후안 미로(Juan Miró), 조르주 브라크와 같은 걸출한 현대 화가들 중 다수가 그러했듯이, 러시아 디자이너 레온 박스트(Léon Bakst, 1866~1924)가 예술계에서 다른 선각자들과 같이 주체로 참여하였다. 무대와 의상을 만드는 휘황찬란한 새로운 재능이 요구됨에 따라, 디아길레프는 고루한 유럽 19세기의 전통 디자인을 탈피하고 싶어 했다. 발레 뤼스의 장면 연출을 위한 무대 기술은 몇몇 조각적인 배경을 제외하고는 혁신적이지 않았다. 유행이 지난 날개와 막은 표준이었으나, 그 위에 그린 그림은 혁신적이었다. 예술계에 혁신을 일으킨 미술가들은 배경에 생기 넘치는 색상, 양식화된 구성, 추상적인 개념, 기하학적인 유형과 원근법을 왜곡하거나 무시하고 평평하게 만들어서 이 배경막들을 독특한 미술품으로 만들었다.

무대가 화려했던 만큼 극단의 의상 디자이너들은 가히 가장 혁신적이었다. 이러한 의상들은 사람의 형태에 입힐 뿐 아니라 추상적인 예술의 조각적인 요소가 되었다. 이전에는 결코 한 번도 분위기, 형식, 감정을 창조하는 데 있어서 의상이 무대 위의 다른 요소들과 함께 연합하여 이렇게 구체적으로 만들어진 적이 없었다.

박스트는 고대 그리스 꽃병 그림의 이미지로부터 고대 그리스 주제에 근거하여 발레 시리즈를 디자인하였는데, 이것은 또한 안무에 영감을 주었다. 〈목신의 오후(Afternoon of a Faun)〉(1912)는 전율을 일으키는 무용수 바슬라프 니진스키(Vaslav Nijinsky, 1890~1950)가 주연으로 출연하였는데, 박스트는 그에게 고대 그리스의 그려진 이미지처럼 각진 포즈와 이차원적인 경직된 자세를 표현하도록 주문하였다. 그 발레는 살아 움직이는 고대 그리스 항아리의 그림처럼 보였다. 박스트의 의상은 그 색상이 무대와도 잘 조화된 이러한 고대 이미지들을 현대적이고 생기 있게 만들어 놓았다. 비슷한 연합방식으로, 디자이너 나탈리아 곤차로바(Natalia Gontcharova, 1881~1962)는 러시아 공예품 및 민속 예술의 모티프를 사용하여 〈황금 닭(Le Coq d'Or)〉(1914)의 무대와 의상을 제작했다. 무대와 의상의 스타일은 원색, 왜곡된 원근법, 그리고 양식화된 꽃 패턴과 현대 미술의 야수파 화가의 활력이 반영된 특징을 가지고 있다.

발레 뤼스는 국제적으로 순회공연을 하고 화가들에게 견문을 넓힐 기회와 새로운 것을 실험할 수 있는 장소를 제공하였다. 피카소는 〈퍼레이드〉(1917)(255쪽 사진 참조)의 발레 공연을 위한 무대와 의상을 제작하였다. 앙리 마티스는 〈나이팅 게일의 노래(The Song of the Nightingale)〉(1920)의 무대를 중국으로 설정하여 이국적인 동양에 대한 유럽의 판타지가 시각적 세계를 이루었다. 마티스는 의상 제작을 무용수들의 신체를 이동 가능한 현대의 건축물로 바꿔 볼 수 있는 기회로 보았다. 마티스에 따르면 화가는 인간의 몸이 만들어내는 형식으로 구성적인 배치를 하는 '안무가'라고 볼 수 있다. 인간의 몸을 기본적인 입방체로 새롭게 구성하기 위하여 신체의 굴곡을 가렸으며 이러한 역동적이고도 실험적인 무대 의상은 안무에도 영감을 주었다. 모든 작품의 시각적이고 공연적인 요소들은 공통의 미학으

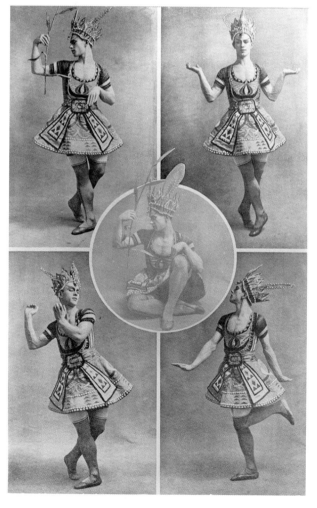

◀ 니진스키는 레온 박스트가 발레 뤼스를 위해 디자인한 파란 신(Blue God)의 의상을 입고 있다. 니진스키의 몸짓, 의상, 그리고 양식화된 그의 손과 발의 위치는 오리엔탈리즘의 영향을 보여 준다. 이것들은 어떤 단일한 전통을 인용하지 않았고 기발한 해석의 여지를 남긴다.

(계속)

로 통일되었다.

20세기 초기에는 극동 지역을 낭만화시킨 오리엔탈리즘이 특징적으로 나타났다. 1900년 파리 만국 박람회(Paris Exposition Universelle)에 이어서, 샴, 캄보디아, 인도, 중국, 일본에서 순회공연차 유럽에 온 연극 공연자들과 무용수들에 의해 유럽은 아시아 예술에 취해 있었다. 문화 상호 간의 차용의 시대가 열리기는 했지만, 그들이 도용한 형태의 문화적 맥락을 진정으로 이해하는 유럽인들은 거의 없었다. 예술, 패션, 향수, 그리고 모든 형태의 디자인은 오리엔탈리즘을 반영하였다. 발레 뤼스에 미친 로얄 샴 궁정 무용단의 영향은 주목할 만하다. 샴 특유의 동작과 테크닉은 공연과 훈련에 포함되었고 박스트가 창조한 무대와 의상의 시각적 모티프로 반영되었다. 니진스키는 샴 궁정 무용단 공연자들의 손 움직임과 상체의 사용을 완전히 숙련하려고 노력했다. 박스트는 샴 궁정 무용단의 공연 형식에서 대부분 차용한, 짧은 치마와 기하학 무늬 디자인의 머리 장식물을 사용하여 일련의 의상들을 제작하였다. 이러한 초기의 문화 상호적인 영향은 문화를 유행으로 보고 표면적인 이국 정서를 표현하는 부정적인 측면도 있었다. 그럼에도 불구하고 그들은 그 세기는 아니었다고 해도, 그 시대에 가장 충격적인 의상 디자인을 선보였으며, 의상 디자인을 고도의 예술 양식으로 승화시켰다.

공간

의상 디자이너는 실제 배우의 몸이 차지하는 공간과 무대 공간의 크기와 무대와의 관계에 있어서의 배우에 대해서 생각해 볼 필요가 있다. 극장의 크기와 형태는 의상에 사용되는 세부사항들의 범위에도 영향을 줄 수 있다. 만약 배우가 원형 공연장이나 돌출 무대에 서 있다면, 의상 제작자는 삼차원적으로 혹은 조각적으로 의상과 의상이 모든 측면에서 어떻게 보일지를 생각해 보아야 한다. 프로시니엄 무대는 더욱 정면을 부각시키고 이차원적인 시야를 갖게 한다.

초점

의상 구성은 관객의 주목을 특정한 신체 부위로 유도한다. 목에 있는 주름은 배우의 머리를 주목하게끔 만든다. 장식으로 말끔하게 잘 정돈된 소매는 손으로 시선을 유도한다. 깊게 파인 목둘레는 여성의 가슴골로 시선을 끈다. 구성은 또한 무대 위 어떤 등장인물을 주목해야 하는지를 알려 준다. 비율, 색상, 패턴 혹은 장식품을 사용하여 관객이 부차적인 인물들보다 중심 인물에게 집중할 수 있도록 도울 수도 있다.

비율

비율은 부분과 전체가 맺는 관계를 말한다. 의상은 우리 몸의 자연스러운 비율에 대한 인상을 변화시킬 수도 있고 몸의 자연스러운 균형을 깨고 새로운 균형을 만들 수도 있다. 의상에서 비율은 각 시대의 실루엣과 관련이 있다. 16세기의 남성들은 소매가 부푼 옷을

주디스 돌란

디자이너 겸 연출가인 주디스 돌란(Judith Dolan)은 연출가 헤롤드 프린스(Harold Prince)와의 작업으로 잘 알려졌는데, 그녀의 작품에는 알프레드 어리의 〈퍼레이드〉(1998), 그리고 그녀가 1997년 토니 상 최고 의상 디자인 부문을 수상했던 〈캉디드(Candid)〉 등이 있다. 〈캉디드〉는 뉴욕 시립 오페라에서 2005년에 재공연되었다. 아일랜드의 애비 시어터(Abbey Theatre)에서 시작하여 집중적으로 디자인 쪽에서 경력을 쌓은 후 돌란은 스탠퍼드대학에서 연출과 디자인으로 박사 학위를 취득했다. 연출 겸 디자이너로서 그녀는 베르톨트 브레히트, 테네시 윌리엄스, 그리고 아우구스트 스트린드베리 작품들을 공연해 왔다. 그녀는 현재 샌디에이고 캘리포니아대학의 디자인 교수이자 예술인문학부 부학장으로 재임 중이다.

본인 작품의 전체 콘셉트를 발전시키는 열쇠는 무엇인가?

디자이너 겸 연출가로서 나는 내 작품을 마치 시 쓰는 연습을 하듯 접근한다. 말과 이미지가 협동해서 함께 작동하는 거다. 이렇게 대본이 나에게 제시했던 이미지들은 텍스트의 단어처럼 중요하다. 내 방식은 그러한 이미지를 발견하고 그것을 신체적인 경험을 통해 해석하기 시작하는 거다.

연출가로서 어떤 특별한 디자인 테크닉을 적용하는가?

등장인물/장면을 잘게 쪼개 도표로 만드는 것이 첫 단계인데, 이를 통해 의상 디자이너는 종이 위의 말을 신체적인 현실로 가지고 온다. 그 안에는 등장과 퇴장, 의상 교체, 어떤 등장인물들이 무대 위에 함께 있는가 등등이 암시되어 있다. 그리고 한쪽의 일차원적이던 경험들이 삼차원의 무대 위로 들어 올려지기 시작한다. 도표상에서 조직적인 결정들을 내려 감으로써 나만의 연출적인 초점을 반영하는 것을 시작하게 된다. 초기에 대본을 읽을 때부터 떠오르는 이미지, 질문, 편견, 그리고 신체적인 요구사항들이 점점 작품의 세계에 맞는 질감을 만들어

(계속)

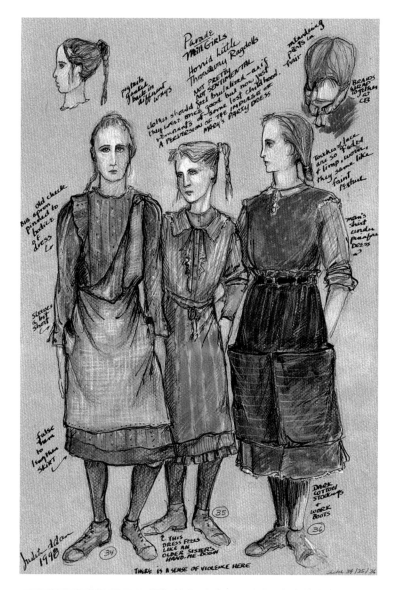

▲ 〈퍼레이드〉를 위한 주디스 돌란의 스케치와 최종 의상. 사진 오른편에 있는 세명의 방앗간 집 딸들은 연출가에 의해 하나의 그룹으로 취급되었고 스케치에서도 하나의 그룹으로 디자인되었다. 돌란의 스케치는 의상과 머리 모양에 대한 세부적인 기록들로 가득하다. 의상은 시대, 계급, 그리고 직업을 포착한다.

내는 구조적인 도약대가 되는 거다. 궁극적으로, 도표는 나에게 시간/공간의 기록표가 된다. 작품의 리듬과 음악을 시각적으로 편성하는 거다.

여기에 나는 스토리보드, 이미지 연구 조사 그리고 콜라주, 디자이너 겸 연출가로서 텍스트를 시각적으로 해석하는 여타의 도구 등등을 첨가한다. 스토리보드 그리기는 (인물들이 대개는 막대 형상인데) 내러티브가 작품의 공간적인 요구와 어떻게 연관되는지에 작업이 초점을 계속 맞출 수 있도록 해 준다. 스토리보드는 의도적으로 '예쁘지 않게' 거칠게 그려서 시각적인 선택들이 너무 성급하게 이루어지지 않게 한다. 이러한 과정은 무대 디자인의 탄탄한 첫 단계가 된다. 작품의 형태와 구조는 그 후에 퍼포먼스 장소와 직접적으로 연결된다.

만약 연극이 시대물이라면, 나는 드라마투르기의 측면과 역사적인 관점에서부터 시대를 연구 조사하고 건축물, 유물, 그리고 그 시대의 예술품과 친숙해지도록 한다. 나는 동시대 관객들을 위해서 연극의 조직적인 질감을 포착하게 하는 동시대의 자료들에 대해서도 모든 종류의 가능성을 열어 두는 편이다.

연구 조사하는 기간 동안 나는 작품의 세계가 될 만한 가장 필수적인 콜라주 이미지를 모으기 위해서 다양한 잠재적인 예술적 방향들로 가 본다. 콜라주에는 이차원적인 이미지뿐 아니라 삼차원의 질감 역시 포함된다. 이것은 작품의 역동성을 반영해야 한다. 잔인하거나 서정적일 수도 있고 가볍거나 혹은 무거울 수도 있다. 이것은 첨가되는 이미지와 갈등을 겪기도 하고 그 후에는 그것을 다른 새롭게 소개된 질감과 함께 섞어서 사전 제작 디자인 과정의 기초가 되도록 한다. 연습을 진행하는 동안에 나는 점점 연출 쪽 일에 더 깊이 관여하게 된다.

의상 디자이너로서의 경험은 연출가로서 배우들과 함께하는 당신의 작업에 어떤 영향을 미치는가?

배역 결정은 무대 위에 창조된 세계의 시각적인 특질에 영향을 준다. 얼굴, 신체, 움직임, 목소리, 그리고 내적인 리듬 등 배우의 존재와 스타일은 무대 위에 창조된 세계가 어떠할 것인지 그 경계선을 제시한다. 나이, 인종, 신체 사이즈, 성역할, 그리고 국적과 관련된 배역 선택은 연극 공연에 인간적인 결을 제공한다. 내 디자인 작업은 주로 의상 디자인 중심적이었는데, 배우는 내게 있어서 언제나 중요한 협력자였다. 의상 디자이너로서의 내 경험은 내가 디자인의 세계와 연출의 세계 사이를 잇는 다리와 같은 역할을 했다. 그것은 내게 연출가로서 연습 중에 공연이 진화하면서 등장인물에 대한 해석과 함께 의상의 세부사항들을 통합시키는 기회를 주었다. 그것은 또한 배우, 연출가, 그리고 디자이너 사이의 장벽을 무너뜨리고 세 부류의 협력자 모두의 작업을 풍성하게 할 수 있었다.

주디스 돌란과의 인터뷰. JD 승인.

입었는데, 이것은 몸통이 육중해 보이도록 했고, 스타킹은 정돈된 그들의 다리를 부각시켜 주었다. 여성들은 넓은 폭의 소매옷과 넓은 폭의 치마를 짝으로 입었는데, 이로 인해 더욱 대칭적으로 보였다. 엠파이어 드레스는 날씬해 보이고, 보통 허리라인보다 훨씬 높은 가슴 바로 아래에 허리라인을 잡음으로써 위아래가 다른 비율로 신체를 분할한다. 허리받이인 버슬(bustles)은 아치 모양의 척추와 엉덩이가 돌출되어 보이는 인상을 만들었다. 각 등장인물의 의상의 비율은 그것이 서로서로 혹은 무대와 맺는 관계에서 보이는데, 그것은 관객에게 드라마의 내용에 대한 정보를 준다. 예를 들어 여왕의 드레스는 하녀의 의상보다 더 풍성하다.

리듬

의상의 세계를 만들 때 디자이너들은 전체 계획 안에서 각 의상의 관계를 고려한다. 한 벌의 의상이나 한 세트의 의상은 반복 또는 변화의 주제를 보여 주며 리듬을 만든다. 목, 소매, 허리, 그리고 옷단에 달려 있는 레이스는 무대 위 다양한 배우들을 하나로 연결시킨다. 상호 보완적인 요소의 부재는 긴장된 무대 세계를 만든다. 색이나 선의 점진적 변화는 극적인 행동을 고조시키는 리듬을 만들어 낸다.

통일성 또는 조화

의상은 분위기나 스타일에 있어서 통일된 느낌을 만들어야 한다. 모든 등장인물은 같은 시각적인 세계에 있어야 한다. 다른 모든 의상은 작품의 콘셉트와 다른 디자인 요소들과 일관성을 가져야 한다.

의상 디자인의 시각적 요소

의상 디자이너는 움직이는 몸 위에 그려질 선, 질감, 패턴, 그리고 색상 등의 사용을 통해 구성을 명확하게 한다. 이러한 요소들은 관객들의 개인적이고 문화적인 연상과 감각적인 반응을 끌어낸다. 서로 다른 시대의 스타일과 패션은 의상 디자이너의 작업을 규정하는 특정한 시각적 요소를 제시한다.

선

선은 의상의 **실루엣(silhouette)** 혹은 전체적인 모양을 의미한다. 우리는 실루엣을 보면 특정한 역사적 시기를 연상한다. 그러나 특정 실루엣 속에 내재된 것은 사회적 관념과 관련이 깊다. 1950년대 미국 여성들은 펜슬 스커트나 크리놀린 페티코트를 겹쳐 입어 부풀어 오른 긴 플레어 스커트를 입고, 여기에 뾰족 브라를 하고 자유와 움직임을 방해하는 하이힐을 신었다. 전체적인 의상의 선이 모래시계 모양과 흡사하였고 전통적인 역할에 갇힌 여성성이라는 관념을 표현했다. 이것을 여성들이 새롭게 투표권을 얻었던 1920년대에 착용했던 짧은 플래퍼 드레스나 1960년대 후반과 1970년대 초에 여성들의 해방 운동 기간에 유행했던 미니스커트와 비교해 보라. 코르셋, 높은 목선, 긴 치마 그리고 허리받이를 통해서 여성들의 실루엣은 사회적인 제약을 표현할 수 있다. 의상의 선은 또한 우리가 특정한 곳을 보게 만든다. 엘리자베스 시대 남성들의 의복은 시선을 아랫도리에 불룩하게 나온 샅주머니(codpiece)로 향하게 하고 17세기 유럽의 유행은 여성의 가슴골을 강조한다.

질감

감촉은 의상 표면의 느낌이다. 질감은 의복이 만들어진 재료, 그것이 어떻게 직조되었는지 하는 직조 방법, 혹은 그 직물 표면에 무엇을 입혔는지에 따라 결정된다. 질감은 의상이 무대 조명을 받으면 어떻게 되는지, 그리고 특히 주름을 잡았을 때 형태와 스타일을 강조할 수 있는지에 지대한 영향을 미친다. 두꺼운 직물, 예를 들어 벨벳 같은 직물은 빛을 흡수하는 반면, 공단과 같이 부드러운 것들은 조명을 반사한다. 그것이 실크처럼 날리는가, 혹은 펠트나 삼베처럼 뻣뻣한가에 따라 질감은 또한 무대 위에서 의복이 어떻게 움직일지에 영향을 준다. 차례로 이것은 배우의 신체 행동에도 영향을 준다. 질감은 등장인물의 사회적, 정서적, 그리고 신체적 상태를 나타내는 데 도움을 준다. 배우의 피부가 천의 느낌과 대비될 때, 관객들은 그 두 개의 다른 질감을 동시에 읽어 내면서 문화적이고 감각적인 반응을 하게 된다. 공단과 벨벳은 호사스러워 보이고 부유한 느낌을 준다. 모직물은 아늑하고 따뜻한 느낌을 주고 눈 내리는 저녁 화롯가에 모여 앉아 있는 것 같은 느낌을 상기시킨다. 삼베는 거칠고 긁힐 것 같고 가난, 흙 냄새 같은 느낌, 혹은 불편함을 연상시킨다. 폴리에스테르 합성섬유는 천박하게 보일 수 있다.

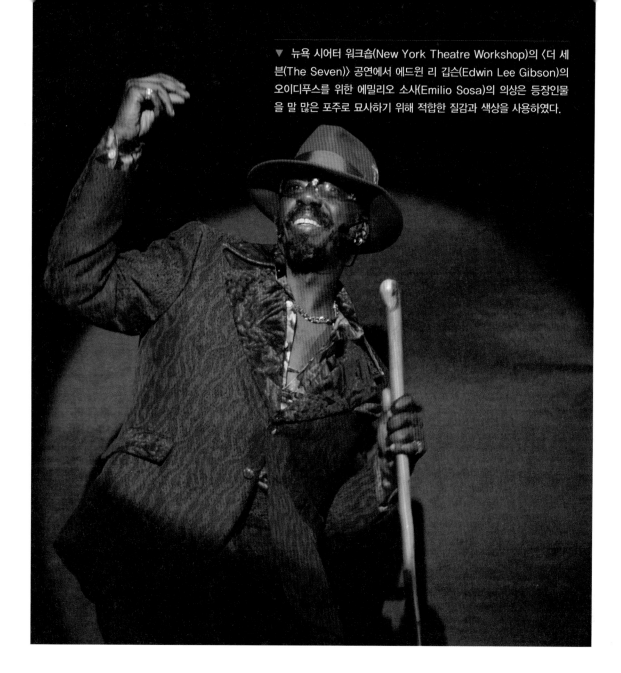

▼ 뉴욕 시어터 워크숍(New York Theatre Workshop)의 〈더 세븐(The Seven)〉 공연에서 에드윈 리 깁슨(Edwin Lee Gibson)의 오이디푸스를 위한 에밀리오 소사(Emilio Sosa)의 의상은 등장인물을 말 많은 포주로 묘사하기 위해 적합한 질감과 색상을 사용하였다.

패턴

패턴은 시각적인 질감의 한 종류로 선, 형식, 색상, 그리고 공간이라는 요소들로 이루어져 있다. 패턴은 등장인물들 사이의 관계를 창조하는 모티프를 창조하기 위해 무대 위에서 사용될 수 있다. 의상 디자이너는 조화로운 패턴을 사용하여 등장인물들의 관계를 연결시키거나 혹은 부조화의 패턴을 사용하여 그들을 대조시킬 수도 있다. 색상 다음으로 패턴은 관객들에게 가장 강력한 시각적 메시지를 전달한다. 패턴은 구성에 시각적인 흥미를 더하고 등장인물의 성격을 강조하는 느낌을 주기 위해서 사용될 수도 있다. 굵직굵직한 기하학적 무늬는 역동적이고 외향적인 부류를 지시하고 꽃무늬는 여성스러워 보일 수 있다. 패턴은 또한 사회적 지위를 나타내 준다. 커다랗고 뚜렷한 패턴은 하류층 등장인물들에게 쓰이고 이보다 좀 더 가라앉은 패턴들은 세련되고 교육수준이 높은 취향을 반영하기도 한다.

색상

색상은 의상 디자이너의 가장 강력한 도구 중 하나이다. 색상은 관객석의 직접적인 신체적 반응을 야기한다. 우리는 감각적인 경험과 문화적 관습을 통해 색깔을 해석한다. 빨간색은 서구 문화에서는 위험과 열정을 나타내는 반면, 중국에서는 행복과 축하를 나타낸다. 흰색이 서구에서는 결백함과 순수를 상징하지만, 일본에서는 죽음과 애도의 상징이다. 심리학 연구는 빨강, 노랑, 그리고 오렌지색이 감각을 자극하는 반면, 파랑과 초록이 차분하게 하는 효과가 있다고 밝힌 바 있다. 색상의 영향은 채도에 따라 달라진다. 색조가 더 짙어질수록 시선을 더 잡아끈다. 밝은 파란색은 가라앉아 보이는 반면, 진한 감청색은 부각되어 보인다. 의상 디자이너는 색깔에 대한 문화적 연상과 감각적인 반응을 다루어서 등장인물들에 대한 우리의 반응을 교묘히 조작한다.

색상들이 조합되거나 다른 주변의 배경색과 대치되는 방식은 그

것이 읽히는 방식에 영향을 주기 때문에 의상 디자이너는 의상 요소들을 선택할 때, 무대와 조명 디자인, 그리고 다양한 등장인물들이 각각의 관계 속에서 어떻게 보일지를 모두 고려해야 한다. 그들은 작품을 위해 색상표를 펼쳐 놓은 후에야, 특정한 색상과 색조를 서로 다른 등장인물들에게 지정할 수 있다. 색상을 통해 의상 디자이너는 등장인물이 등장하는 즉시 인물들 간의 관계를 만들어 낼수 있고 이는 이야기를 들려주는 데 도움을 준다. 〈로미오와 줄리엣〉에서 캐퓰릿가 사람들은 금색 옷을 입고, 몬태규가 사람들은 은색 옷을 입을 수 있고, 한 가문은 붉은 계열의 옷을 입고, 다른 가문은 녹색 계열의 옷을 입을 수 있다.

성격은 색상을 통해 드러난다. 그러므로 선택에는 등장인물에 대한 해석이 반영된다. 줄리엣이 붉은 옷을 입을까? 햄릿이 노란색 옷을 입을까? 개개 의상의 색상은 배우의 피부색과 잘 어울려서 배우의 얼굴이 잘 부각되어야 한다. 디자이너는 공연을 위해서 의상을 위한 환경을 제공하는 무대와 조명을 위해 선택한 색깔과 잘 어울리는 색상 값의 범위 안에서 의상을 위한 색상표를 명확히 정해야 한다.

의상 디자이너의 재료

의상 디자이너는 직물, 장식품 그리고 장신구를 포함한 다양한 재료에 의존한다. 헤어 스타일과 가발 그리고 분장과 가면은 그들의 디자인에 흥미를 더해 주거나 정보를 주고, 혹은 스타일의 요소를 더해 준다.

직물, 장식품 그리고 장신구

의상의 가장 기본적인 도구는 직물이다. 그것의 색상, 탄력성, 움직임, 그리고 질감 모두 배우가 어떻게 무대 위에서 움직이고 느끼는지, 그리고 관객이 작품의 등장인물들과 세계를 어떻게 이해하는지에 영향을 준다. 특정한 역사적 시기는 특별한 종류의 직물과 관련이 있다. 20세기 이전에는 오직 자연 직물만이 사용되었으나 오늘날의 의상 디자이너들은 그 시대의 직물과 비슷한 느낌을 낼 수 있는 인조섬유를 사용한다. 직물은 염색을 하거나, 그림을 그리거나, 무늬를 박거나, 낡게 만들거나, 군데군데 찢어서 사용할 수도 있다. 의상은 또한 다른 재료들, 예를 들어 직물과 잘 어울리는 금속 혹은 플라스틱과 함께 사용하여 사람의 형태를 잡거나 위장하거나 드러낼 수 있다.

장식품은 의상 디자이너가 의상에 덧붙여서 부수적인 디테일과 스타일을 살리는데, 예를 들면 레이스, 단추, 술, 자수 그리고 작은 원형 금속 조각 등이다. 이러한 각각의 장식은 시대, 양식, 사회적 계급 혹은 성격을 드러나게 할 수 있다. 아줌마 마메는 원형의 금속 장식을 달고 큰 단추와 보석으로 장식된 칼라가 달린 옷을 입는 반면, 줄리엣은 고상한 레이스 혹은 끝단에 자수가 놓여 있는 옷을 입는다.

우리가 장신구로 우리의 옷 매무새를 마지막으로 점검하듯이, 의상 디자이너들 역시 등장인물의 의상에 모자, 스카프, 신발, 보석, 지팡이, 그리고 핸드백 등의 세부사항들을 채워 넣는다. 어떤 장신구들은 배우들이 팔찌를 짤랑거리거나, 지팡이로 짚거나, 스카프를 비틀거나 하는 등장인물의 버릇을 창조하는 데 도움을 준다. 어떤 것은 연기에 적극적으로 사용되기도 하는데, 예를 들어 〈고도를 기다리며〉에서 부랑자들의 모자 교환 놀이가 그렇다.

헤어 스타일과 가발

헤어스타일은 배우의 시각적인 이미지를 완성시켜 주고 의상 디자이너의 권한 아래 놓여 있다. 디자이너는 역사적 시기를 반영하거나, 등장인물의 개인적인 습관 혹은 취향을 드러내도록, 혹은 전반적인 프로덕션의 스타일을 강화하기 위해 가발과 부분 머리카락을 사용한다. 디자이너는 종종 배우의 실제 머리카락을 염색, 커트, 면도, 그리고 스타일링하여 바꾸거나 수염을 기르도록 한다. 브로드웨이 뮤지컬 〈헤어스프레이〉에서는 크게 부풀린 가발이 작품의 과장된 스타일을 요약해서 보여 주고 1950년대 여성의 아름다움을 향한 태도에 대해 말해 준다.

분장과 가면

거의 모든 배우가 어떤 식으로든 분장을 한다. 분장을 통해 변신한 배우들은 거울을 보면서 그들의 등장인물이 발전했다고 느낀다. 스타니슬랍스키는 분장은 문자 그대로 등장인물의 피부 속으로 들어가기 위한 하나의 도구라고 여러 저술에서 말하였다. 분장은 일반 분장, 인물 분장, 그리고 특수 효과 등 세 가지 범주로 분류될 수 있다.

일반 분장은 특별히 눈썹, 눈, 볼 그리고 입의 모양을 더 도드라지게 만들어서 그것이 무대 조명 아래에서 지워지지 않고 형태를

▲ 제니 매니스의 터무니없는 의상은 2009년 굿맨 시어터(Goodman Theatre) 제작, 헨리 위시캠퍼(Henry Wishcamper) 연출의 〈애니멀 크래커〉의 엉뚱한 유머에 완벽하게 어울린다.

유지하도록 해 주고 배우들의 표현을 멀리에서도 읽을 수 있도록 해 준다. 분장은 등장인물을 정의하고, 나이 들어 보이게도 만들고, 등장인물의 특색을 강조하거나, 얼굴을 완전히 다른 형태로 만들 수도 있다. 턱수염, 콧수염, 짙은 눈썹, 그리고 가짜 코 등의 요소들은 배우들이 놀라운 변신을 할 수 있도록 만들어 준다. 어떤 종류의 등장인물들은, 예를 들어 왕정복고시대 멋쟁이들처럼 볼연지를 바르고 애교점을 찍는다든지, 피에로처럼 하얀 얼굴로 칠한다든지 하는 식으로 전통적인 분장을 한다. 특수 분장은 멍, 흉터, 그리고 다

른 결함들을 만들어 낼 수 있다. 치아가 없어 보이게끔 하려면 이를 칠하거나 검게 할 수도 있다. 고도로 양식화된 공연에서는 분장 색상과 디자인의 넓은 색조 범위가 배우들을 완전히 탈바꿈시키고 심지어는 인간의 형상을 감추게 할 수도 있다. 〈캣츠〉(1982)는 배우 전원을 동물로 변신시키는 분장을 사용한다.

가면을 쓰면 시각적인 요소들과 연기적인 측면 모두에서 즉각적으로 표현적인 스타일을 설정하게 되고, 수반되는 모든 무대 요소에서 높은 연극성을 요구한다. 가면은 그것이 얼굴의 면적을 넓히기 때문에 분장보다 더욱더 커다란 성격 변화와 더 큰 공상의 나래를 펼 기회를 제공한다. 가면으로 한 그룹의 사람들을 비슷한 얼굴의 코러스로 바꿀 수도 있고, 완전히 정의된 독특한 성격을 드러낼 수도 있고, 환상의 인물을 창조할 수도 있다. 가면은 얼굴을 가리기 때문에 배우들은 움직임을 크게 함으로써 이를 보완한다. 로버트 윌슨의 2004년 작품 〈라퐁텐 우화(The Fables of la Fontaine)〉는 코메디 프랑세즈(Comédie Française)에서 공연했는데, 이러한 동물 우화에 생명력을 불어넣기 위해서 환상적인 가면을 사용하였다. 프랑스 고전 연극의 웅변조의 양식 안에서 평상시 작업했던 배우들이 높이 뛰어넘고, 폴짝거리고, 껑충거리며 걷다가 개구리 소리를 내다가, 사자처럼 포효하는 것을 자유롭게 하였다. 동물 가면을 쓰고 인간의 옷을 입은 것은 우화적인 소재의 주제적 상징을 뒷받침해 주었다. 배우들이 가면을 쓰고 연기해야 한다는 부담감 때문에 리허설은 움직임 연습부터 시작했는데, 이것이 가면을 쓴 등장인물을 구현하는 중요한 열쇠가 되었다.

의상 디자이너는 연출가의 무대 위 세계에 대한 비전과 그 안에 사는 허구의 인물들 사이의 관계를 가시적 현실로 바꿔 놓는다. 그들은 심리적인 특색을 시각적 언어로 번역하여 등장인물의 본질을 관객에게 전한다. 궁극적으로, 그들은 생기 넘치는 몸을 가진 등장인물의 신체적 초상을 창조하는 일에 있어서 배우들의 침묵의 파트너가 된다.

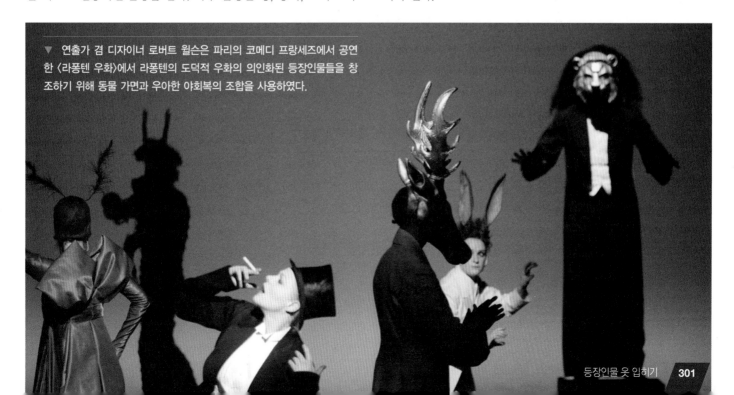

▼ 연출가 겸 디자이너 로버트 윌슨은 파리의 코메디 프랑세즈에서 공연한 〈라퐁텐 우화〉에서 라퐁텐의 도덕적 우화의 의인화된 등장인물들을 창조하기 위해 동물 가면과 우아한 야회복의 조합을 사용하였다.

인종 분장

시민 인권 운동은 흑인 분장 그 자체와 백인 관객들을 위해서 '흑인'을 연기하는 인종차별적 정책의 공격적인 특성을 인식하게 만들었다. 이어서 기존 권력 구조가 바뀜에 따라 '백인 얼굴'을 사용하는 연극, 즉 아프리카계 미국인들이 백인 분장을 하거나 혹은 '백인'의 역할로 백인 문화에 대해 논평하여 인종적인 스테레오 타입에 대한 관심을 끌었다.

더글라스 터너 워드의 1965년 단막 희극, 〈부재의 하루〉는 전도된 흑인 분장 백인 쇼인 민스트럴 쇼(minstrel show)였는데, 이 극에서는 백인으로 분장을 한 흑인 배우들이 출연한다. 그 내용은 한 남부 지역 공동체 사람들이 깨어나 보니 마을의 모든 흑인이 신비롭게도 사라져 버려서 그들의 삶이 혼돈에 빠진다는 것이다. 1984년 "SNL"에 출연한 에디 머피(Eddie Murphy)는 "나 같은 백인(White Like Me)"이라는 코너를 통해, 미국 문화 속에서 백인들의 기득권을 보여 주었고 국가적 차원에서 백인 얼굴이라는 관념이 이야기되는 계기가 되었다. 수잔 로리 파크스의 2001년 작, 〈승자/패자〉에서는 두 명의 흑인 등장인물 중 한 명이 카니발에 일하고 있는데, 그가 백인 분장을 하고 에이브러햄 링컨을 묘사한다. 그가 링컨 역을 하고 있을 때 초청된 관객이 그를 총으로 쏘는 장면이 나온다.

웨이언스(Wayans) 형제의 2004년 영화 〈화이트 칙스(White Chicks)〉에서 백인 얼굴이라는 개념이 상업화되었는데, 여기에서 흑인 코믹 듀오가 라텍스 가면과 금발 가발, 그리고 푸른색 콘택트렌즈를 사용하여 부유한 금발의 여성들로 변장하여 백인들의 가치를 조롱한다. 이러한 작품을 포함한 여타의 작품들에서 아프리카계 미국 문화는 억압의 분장을 권력과 긍정적인 정체성을 수용하기 위하여 사용하였다.

흑인 얼굴 분장에 인종차별주의가 내포되었다는 것이 국민적 의식에 파고든 것이 비록 수십 년 전이기는 하지만, 아시아계 등장인물들을 표현하기 위한 분장과 인공 보형물을 사용하는 관례에서 **황인 얼굴**(yellowface)이라는 관념은 계속 남아 있다. 아시아인들은 백인 배우들이 아시아 사람을 연기하는 것을 봤을 때, 백인들이 흑인을 연기할 때 아프리카계 미국인이 느끼는 것만큼 모욕적이라고 느끼지 않는 듯하다.

할리우드는 무성영화시대에서 지금에 이르기까지 지속적으로 백인 배우들이 아시아인 역할을 연기하도록 하고 있다. 말론 브란도, 믹키 루니(Mickey Rooney), 그리고 앤서니 퀸(Anthony Quinn)과 같은 영화 스타들도 그것의 공격적인 특성에 대해 고려하지 않고 외관상 황인 얼굴 분장을 했다.

영화와는 대조적으로 연극은 아시아계 배우들에게 좀 더 개방적이고 작품에서 아시아인 역할이 필요할 때 아시아계 배우들과 황인 얼굴 분장을 한 배우들을 섞어서 캐스팅한다. 상업 연극에서는 1991년 브로드웨이 작품 〈미스 사이공〉에서 아시아인 역할에 백인 배우가 캐스팅되었다는 데에 논란이 붙으면서 이러한 실행이 전면적으로 중지되었다. 황인 얼굴 분장을 하는 작품에 반대하는 싸움의 선두에 서 왔던 극작가 데이비드 헨리 황은 백인의 눈으로 만들어진 아시아인의 정체성이라는 특성을 탐색하는 〈엠 버터플라이〉와 〈황인 얼굴(Yellowface)〉 등의 작품을 썼다.

흑인 얼굴, 백인 얼굴, 그리고 황인 얼굴 분장의 존재는 도대체 인종적인 정체성이 얼마만큼 우리가 사회적으로 만들어 낸 스테레오 타입과 연관이 있는가 하는 질문을 계속하게 만든다. 그것은 우리 자신의 인종 혹은 다른 사람들의 인종에 상관없이, 무대 위에서 인종적인 정체성이 연기된다는 것은 우리가 문화적으로 인종에 대해 어떻게 생각하는지를 결정한다는 것을 상기시킨다.

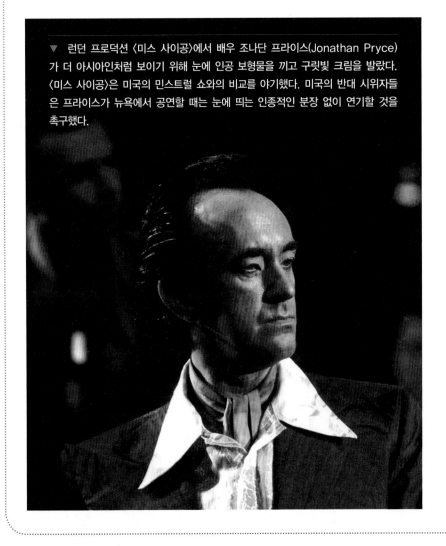

▼ 런던 프로덕션 〈미스 사이공〉에서 배우 조나단 프라이스(Jonathan Pryce)가 더 아시아인처럼 보이기 위해 눈에 인공 보형물을 끼고 구릿빛 크림을 발랐다. 〈미스 사이공〉은 미국의 민스트럴 쇼와의 비교를 야기했다. 미국의 반대 시위자들은 프라이스가 뉴욕에서 공연할 때는 눈에 띄는 인종적인 분장 없이 연기할 것을 촉구했다.

요약

WHAT 무엇이 의상 디자인의 목표인가?

▶ 정체성을 형성하는 의상의 힘은 연극의 역할놀이에 있어 주요한 부분을 차지한다.

▶ 의상 디자이너는 연출가의 콘셉트, 어떤 신체적 행동이 무대 위에서 펼쳐지는가, 등장인물의 심리적 특성, 배우의 체격 등을 고려한다.

▶ 의상은 이야기를 들려주는 데 도움을 준다. 그것은 시간과 공간 그리고 사회문화적인 환경을 구축한다.

HOW 협업, 토의, 그리고 연구 조사가 어떻게 의상 디자인으로 진화하는가?

▶ 의상 디자이너의 진행과정은 텍스트를 꼼꼼히 읽고, 연출가와 논의하고 연구 조사하는 것으로부터 시작된다.

▶ 스케치는 의상 디자이너가 연출가와 또 다른 디자이너들과 함께 아이디어에 대해 의사소통하는 것을 돕는다. 의상 디자이너는 다른 시각적 요소들을 고려하여 선택을 하고 모든 의상이 함께 있을 때 어떻게 보일지에 대해 생각한다.

▶ 의상 디자이너는 배우 그리고 의상 제작소 직원들과 밀접하게 작업하여 디자인을 현실화한다.

WHAT 무엇이 의상 디자인의 원칙인가?

▶ 의상 디자인에서 구성 원칙은 사람의 형상 위에서 이루어진다.

▶ 공간, 초점, 균형, 비율, 리듬, 그리고 통일성이 의상 구성에 정보를 주는 원칙들이다.

WHAT 무엇이 의상 디자인의 시각적 요소인가?

▶ 의상 디자이너는 선, 질감, 패턴, 그리고 색상을 움직이는 몸 위에 펼쳐 보일 때 관객들의 개인적이고 문화적인 연상과 감각적인 반응을 얻는다.

WHAT 무엇이 의상 디자이너의 재료인가?

▶ 의상 디자이너의 재료는 직물, 장식품, 장신구, 헤어 스타일과 가발, 그리고 분장과 가면을 포함한다.

조명과 사운드 디자인

Q

WHAT 무대 조명 디자인의 목표는 무엇인가?

WHAT 어떤 단계들이 조명 디자이너의 작업 과정에 포함되는가?

WHAT 조명 디자인의 시각적 요소는 무엇인가?

WHAT 사운드 디자인의 목표는 무엇인가?

WHAT 어떤 단계가 사운드 디자이너의 작업 과정에 포함되는가?

기술과 예술의 협력

조명과 사운드는 언제나 공연 속에서 고려되어 왔지만, 이 둘은 연극 속에서 완전히 통합될 수 있는 가장 새로운 예술이다. 기술이 진보함에 따라 조명과 사운드의 역할은 예술가가 새로운 표현 방법을 찾기 위해 어떻게 발명품을 활용하는지를 보여 주면서 확장되어 왔다. 오늘날 연극에서 기술과 예술의 협력에 관한 증거가 조명과 사운드 디자인에서보다 더 분명하게 나타나는 데는 없다.

조명 디자인은 오늘날 모든 연극 무대를 위한 중요한 요소이지만, 우리가 공연을 볼 때 생각해 보는 첫 번째 것으로 여기지는 않는다. 빛은 우리가 보는 어떤 것이라기보다 빛에 의해 우리가 어떤 것을 볼 수 있다고 생각한다. 우리에게 사물을 드러내는 빛은 연극적 세계를 조명한다.

우리는 공연에서 조명처럼 사운드를 의식적으로 생각하지 않을 수도 있지만, 우리의 경험에 영향을 미치는 소리는 항상 존재한다. 귀에 호소하는 배우 목소리의 공명, 라이브 음악,

그리고 무대의 안과 밖에서 들리는 사운드 효과로 연극은 우리 주변 세계처럼 소리로 충만하다. 엘리자베스 시대 영국 사람들은 연극을 '본다'기보다 '듣는다'라고 말할 것이다. 그러나 사운드 디자인이 그 자체로서 연극 예술로 등장한 것은 극히 최근 일이다.

디지털 기술의 발전은 이제 모든 종류의 소리를 창조하고, 조절하고, 증폭시키는 더 큰 능력을 발휘하게 한다. 한때 극적 행동을 돕기 위해 사실적인 음향 효과를 만들었던 예술이 감정적으로, 주제적으로 그리고 실제적으로 공연을 지원하는 구성 예술로 진화해 왔다.

1. 조명 디자인은 어떻게 공연 분위기에 영향을 끼치는가?

2. 연극 공연에서 사운드는 어떤 역할을 하는가?

3. 사운드와 조명 디자이너는 어떻게 관극 경험을 향상시키기 위해 새로운 기술을 이용하는가?

CHAPTER 13

무대 조명

조명 디자이너는 빛의 물리적, 정서적 특성을 모두 고려해야 한다. 따뜻함, 새로움의 약속, 학교의 학기말과 같은 봄과 관계된 많은 좋은 느낌들은 조명의 변화로 인해 무의식적으로 불러일으켜진다. 대조적으로 가을의 약해지는 빛은 우울하거나 실내에 모여 활동하지 않는 감정들을 가져올 수 있다. 자연의 빛과 하루 중 시간의 변화, 날씨의 변화, 계절이 지나가는 변화는 사람들에게 신체적으로 그리고 감성적으로 영향을 미친다. 전기의 발견 이후, 우리는 인위적인 빛의 힘을 더욱 의식하게 되었다. 우리는 아늑하고 로맨틱한 레스토랑의 따뜻한 빛으로 이끌릴 수도 있고, 거친 네온 불빛이나 패스트푸드점의 형광 불빛으로 서둘러 떠나길 원할 수도 있다.

조명 디자이너는 빛을 컨트롤하는 예술가이다. 그들은 자연과 인공 빛이 어떻게 우리를 세계와 연결하는지 신중하게 생각하고 이해한 것을 무대 조명 효과로 바꾸는 전문가이다. 일부 조명 디자이너는 조명이 연극 속에서 하나의 등장인물이 될 수 있도록 빛을 눈에 띄게 사용한다.

빛은 종종 무의식적으로 우리에게 영향을 준다. 우리는 연극적 장면에 대한 우리의 정서적 반응이 연기나 대사에서 기인한다고 생각하고, 종종 조명의 중요한 역할은 무시한다. 그러나 빛은 연극적 사건을 위한 정서적 환경을 만들고 무대에서 시각적 요소를 통합하는 중요한 역할을 한다.

기술 발전과 디자인 혁신

예술로서 조명 디자인의 발전은 기술 발전과 밀접하게 연결된다. 고대 그리스와 로마의 연극과 중세 시대의 종교 행렬은 공연자와 관객이 함께 공유하는 물리적, 시회적 환경을 결합하고 그들을 모두 비추는 햇빛이 있는 야외에서 공연되었다. 지나가는 구름 또는 멋진 석양은 자연의 특수 효과를 제공할 수 있었고, 일광이 약해지면 햇불이 빛을 더할 수 있었지만 일반적으로 빛의 컨트롤은 미미했다. 르네상스 시대의 실내 궁정 공연에서 가시성은 보다 큰 관심

▼ "우리는 우리야(We Are What We Are)"를 노래하며 그림자로 보이는 쇼걸들이 남자로 밝혀질 때, 조명은 〈라카지(La Cage aux Folles)〉에 대한 은유적 해석을 만든다. 닉 리칭스(Nick Richings)가 2010년 브로드웨이 재공연에서 사용한 강렬한 색감의 극적 조명은 나이트 클럽의 분위기를 그려 낸다.

사가 되었고, 이는 예술가들이 연극적 환영을 창조하기 위해 빛으로 조명 효과를 실험하게 하였다. 촛불이 꽂힌 샹들리에나 기름 램프가 무대와 객석을 비추었다. 각광이 무대에 빛을 더했고, 운모나 반짝이는 대야가 빛의 강도를 올리기 위해 램프 뒤에 놓였다. 무대 담당자는 램프의 실린더를 올리고 내리거나, 회전 막대기의 램프를 돌리거나, 관객들로부터 램프를 멀리하여 무대 장면을 밝게 하거나 어둡게 하였다. 색깔 액체가 채워진 컨테이너나 색 유리를 빛 앞에 놓아 장면에 색조 효과를 주었고, 색깔 액체로 채워진 크리스털 구가 빛나는 달을 만들었다.

19세기에 가스 조명은 연출가와 제작자가 무대를 가로질러 빛의 강도와 분포를 제어할 수 있게 하였다. 가스 테이블은 현대의 **라이팅 보드**(lighting board, 극장의 모든 조명을 제어하기 위한 디머 컨트롤 패널)의 선조 격인 장치이다. 기술자들은 가스 테이블로 한 곳에서 조명의 변화를 보다 효과적으로 조절할 수 있었다. 필라델피아의 체스트넛 스트리트 극장(Chestnut Street Theatre)은 1816년에 가스를 처음으로 사용한 극장이었다. 가스 조명은 1940년대에 여러 도시의 극장에서 볼 수 있었다. 기타 조명 옵션으로는 전기 조명의 초기 실험이었던 매우 거칠고 밝은 빛을 만드는 아크(arc) 조명과 가스, 수소 및 산소가 석회 기둥(칼슘 산화물)에 열을 가하여 백열광을 내는 라임라이트가 있었다. 제1차 세계대전까지 인기 있던 라임라이트는 햇빛이나 달빛 효과를 만들었고 아주 흔하게 스포트라이트로 사용되었다.

> 오늘날 우리는 누군가가 관심의 **초점**임을
> **은유적으로 표현**하기 위해
> **'라임라이트'**를 사용한다.

조명 디자인은 안전하고 효율적인 전기의 발전과 함께 20세기의 중요한 무대 예술이 되었다. 1879년 에디슨이 발명한 최초의 불꽃 없는 조명 기구인 백열등은 화재의 재난으로부터 극장을 지키고 빛의 강도를 제어할 수 있게 하였다. 무대를 위해 특별히 설계된 새로운 조명 장비는 조명 디자인이 하나의 예술로 발전할 수 있게 하였다.

생각해보기

오늘날 우리의 연극은 조명을 제어함으로써 더 풍부해졌는가 아니면 언어와 연기 같은 연극의 다른 측면이 정교한 조명 디자인의 사용으로 축소되었는가?

예술가는 새로운 발명품을 사용하는 법을 신속하게 배운다. 영국에서 대규모 이동 세트와 많은 배우를 사용하여 기발한 연극적 스펙터클을 만드는 것으로 잘 알려진 헨리 어빙(Henry Irving,

1838~1905)은 자신의 작품을 위해 혁신적인 조명 효과를 고안하는 최초의 예술가였다. 그는 무대에 완전한 초점을 두기 위해 객석을 어둡게 했으며, 색 가스 조명을 만들기 위해 옻칠을 한 유리를 사용했고, 원하지 않는 무대 구역으로 빛이 빠지는 것을 방지하기 위해 검은 차폐물을 달았다. 그의 환상적인 조명 효과는 종종 배우들의 연기보다 더 인기를 끌었다. 또 다른 혁신적인 제작자인 데이비드 벨라스코(David Belasco, 1853~1931)는 새로운 기술을 실험하고 빛의 유출을 제어하는 '톱 햇(top hat)'과 같은 장치를 발명한 전기 기술자인 루이스 하트먼(Louis Hartman)과 함께 뉴욕에 있는 공립극장 천장에 조명 실험실을 만들었다. 벨라스코가 〈나비 부인〉(1900) 공연에서 창조한 환상적인 일몰 장면은 14분 이상 지속된 점차적인 조명의 변화로 미묘한 자연주의적 효과를 만들었다. 1911년에 먼로 페비어(Munroe Pevear)는 조명 색상 이론을 발전시켜 조명 디자인에 공헌하였다. 아돌프 아피아는 배우, 무대 세트, 그리고 연기 구역을 통합할 수 있는 이론을 세웠고, 그 후 이 개념은 조명 디자인에 영향을 미쳤다.

조명 디자인의 목표

- 선택적 가시성과 초점 제공하기
- 분위기 창조하기
- 스타일 정의하기
- 시간과 장소 설정하기
- 스토리 설명하기
- 시각적 매타포 제공하기
- 공연 주제와 중심 이미지 강화하기
- 리듬 설정하기

무대 조명의 목표

가장 아름다운 세트, 선정적인 의상, 명연기와 연출, 이 모든 것이 보이지 않는다면 아무 의미가 없다. 모든 공연 예술가는 단지 가시성을 위해서가 아니라 빛의 통합적인 효과를 통해서 자신의 작품을 풍부하게 하기 위해서 조명 디자이너에게 의지한다. 조명 디자이너는 자신들의 마법 같은 효과를 보여 주는 디자인팀의 마지막 디자이너이며, 공연의 감성적 톤을 설정하고 모든 디자이너의 노력을 함께 묶어 무형적 분위기를 창조한다.

선택적 가시성과 초점 제공하기

조명은 색깔과 형태를 드러내면서 무대를 비춘다. 보일 필요가 있는 모든 범위가 보일 수 있도록 무대를 커버하는 충분한 빛이 무대에 있어야 한다. 보이지 않아야 하는 것은 숨겨져야만 한다. 조명은 어떤 부분보다 무대의 한 부분을 강조할 수 있어야 하고, 무대 전체를 완전하게 밝히거나 명도와 그림자를 사용하여 무대를 서로 다른

구역으로 나눌 수 있다. 빛은 연극적 환경의 한계를 표시하고 무대의 시각적 구성을 설정한다. 조명은 관객에게 어디를 보아야 하는지를 말해 주기 때문에 관객의 관심에 초점을 맞춘다.

분위기 창조하기

조명에 의해 만들어지는 분위기는 관객들의 본능적인 반응을 불러일으키고 공연의 감성적인 톤을 설정한다. 이상한 각도에서 오는 빛은 무대에 섬뜩한 느낌을 줄 수 있으며, 장밋빛 조명은 로맨틱한 분위기를 만들 수 있다. 조명이 제시하는 분위기는 등장인물의 행동에 논리적인 환경을 제공해야 한다. 빛은 감정에 크게 영향을 끼치기 때문에 등장인물의 심리 상태와 행동을 정의하고 정당화할 수 있다.

> 비극은 종종 **뚜렷**하거나 **어두운**
> 조명에서 공연되고, 희극은 **밝고**
> 색이 많은 조명에서 공연된다.

스타일 정의하기

조명은 무대의 현실과 환상의 감각을 전할 수 있고 무대의 다른 시각적 요소들의 스타일적 접근을 반향할 수 있다. 사실주의 연극은 자연으로부터 우리가 경험하는 방법으로 빛을 재생하는 효과로 잘 표현될 수 있으며, 반면에 표현주의 연극은 악몽과 같은 질감을 만들기 위해 거친 각도에서 채도가 높은 색들로 효과를 얻을 수 있다. 시적인 작품은 텍스트에 존재하는 이미지와 연극성을 표현하는 색깔의 변화로 효과를 높일 수 있다.

시간과 장소 설정하기

극적 행동(dramatic action)의 시간과 장소를 표현하는 환경을 만드는 것은 조명의 중요한 역할이다. 빛의 색깔과 각도는 하루 중에 이른 아침인지, 늦은 저녁이거나 이른 오후인지를 전달할 수 있으며, 여름 혹은 겨울인지, 등장인물이 실내에 있는지 바깥에 있는지를 나타낼 수 있다. 조명은 또한 선술집의 어두운 빛에서 크리스마스날 백화점의 밝은 빛까지 특별한 실내 분위기를 만들 수 있다.

스토리 설명하기

조명은 극적 행동을 좇아 표현한다. 극장의 객석 조명이 어두워지고 무대에 조명이 들어오면 공연이 시작된다. 조명은 밝기와 색깔의 변화로 장면과 장면 사이의 전환을 만들고, 점진적으로 한 장면의 큐를 줄이고 다음 장면의 큐를 더하여 전환하는 **크로스 페이딩**(cross-fading)을 사용하기도 한다. 그들은 점진적으로 어둡게 하는 **페이드**(fade)를 사용하거나 빠른 **암전**(blackout)으로 사건의 끝을 맺는다. 그들은 한 장소에서 다른 장소로, 한 등장인물에서 다른 등장인물로 관객의 관심을 이동시키면서 우리가 이야기를 좇아가기 위해서 어디를 봐야 하는지 알려 준다. 이러한 변화는 색상과

▲ 존 로건(John Logan)의 〈레드(Red)〉 공연에서 닐 오스틴(Neil Austin)의 조명은 무대 전체에 감도는 빨간 빛을 이용하여 예술가 마크 로스코의 집착을 표현한다. 로스코 역은 알프레드 몰리나(Alfred Molina)가 연기했다.

강도의 조절로 등장인물의 환경에 변화를 주어 정서적 움직임을 표현한다.

> **조명**이 비추면 언제나 **필연적으로**
> 발견과 새로운 **시작**의 감각을 일으키고,
> 반면에 **조명**이 어두워지면 **마감**을 알려 준다.

희곡의 주제나 중심 이미지 강화하기

조명은 연극 작품의 주요한 아이디어를 구체화할 수 있다. 〈변신〉에서(317쪽 사진 참조), 끊임없이 변하는 극적인 색깔과 패턴은 행동이 수행되는 수영장의 이미지를 포착하고, 세트에 물 표면의 느낌을 확장하고, 변환의 테마를 강화한다. 사무엘 베케트의 〈난 아니야〉(1973)는 여배우의 입에 초점을 맞춘 스포트라이트를 보여 준다. 고립된 빔 조명은 외로움과 혼란을 표현하는 그녀의 의식 흐름적 독백을 반향한다. 베케트의 희곡에서 보이는 상실과 자기소외는 종종 조명 효과를 통해서 얻을 수 있다. 조명이 들어옴에 따라 사물들이 보이는 순서는 관객의 마음에 중심 아이디어를 변화시킬 수 있고 세트의 구성요소에 상대적인 중요성의 기준을 줄 수 있다. 한 집의 껍데기 같은 외관이 가족들이 살고 있는 공허한 내부를 설명하는 가구들이 비춰지기 전에 비춰질 수도 있다.

리듬 설정하기

빛의 변화 속도와 횟수는 공연의 템포를 설정한다. 빛이 충돌하듯 갑작스럽게 들어오고 나가는 것은 놀라거나 유쾌하면서 극적 효과를 강조할 수 있는 반면, 점진적 페이드로 들어오고 나가는 것은 감정적 순간을 연장할 수 있다. 빛의 변화와 짝을 이루는 짧은 장면은 시간 흐름의 감각을 창조할 수 있다. 빈번한 빛의 변화는 관객이 실제로 그 변화를 지각하지 못하고 결과를 느낄 수 있게 하기 위해 눈에 보이지 않아야 한다. 공연이 진행되는 동안 무대에 점진적인 일출이나 인공 햇빛의 움직임은 우리에게 시간 흐름에 대한 잠재의식적 감각을 줄 수 있다.

◀ 극작가 사무엘 베케트의 희곡 〈왔다 갔다 (Come and Go)〉는 조명에 대한 베케트의 텍스트적 개념을 강조하면서 상세한 조명 지시를 담고 있는데, 조명 지시가 이 단막극 자체의 길이와 거의 비슷하다. 베케트의 지시를 따라, 빛이 여배우들의 모자와 옷을 분리하고, 얼굴은 어둡게 남겨 두어 인간 소외와 정체성의 호환성에 대한 이 희곡의 주제적 관심을 강조한다. 이 이미지는 1996년 더블린의 게이트 극장(Gate Theatre)에서 베어브르 니 케이오인(Bairbre Ni Chaoinh)의 연출, 앨런 버렛(Alan Burrett)의 조명 디자인, 사이먼 빈센지(Simon Vincenzi)의 무대와 의상 디자인으로 공연되었다. 뉴욕 링컨 센터 페스티벌.

▶ 케빈 아담스(Kevin Adams)의 화려한 색 조명과 불타는 듯한 수십 개의 비디오 화면은 브로드웨이의 〈어메리칸 이디엇〉(2010) 공연에서 그린데이 음악의 휘몰아치는 리듬을 보강해 준다.

조명 디자이너의 작업 과정

조명 디자이너는 디자인팀의 다른 구성원들과 비슷한 과정을 거쳐야 하지만, 그들의 공헌은 공연 제작 과정의 후반부에 이루어지며, 그들의 선택은 많은 부분이 세트와 의상 디자인에 따라 달라진다. 조명 디자이너는 실제로 극장에 들어가기 전에 그(녀)의 상상력 속의 조명 변화를 구성할 수 있어야 한다.

토론과 협업

조명 디자이너는 공연을 위한 콘셉트를 발전시키기 위해 텍스트를 읽고 프로덕션이 요구하는 디자인 요소가 어떤 것인지를 생각하는 것으로 작업을 시작한다. 그들은 시간과 장소를 나타내는 특정한 증거와 빛에 대한 어떤 중요한 참고사항을 찾고, 이러한 것들이 등장인물과 희곡의 분위기에 끼치는 영향을 찾는다. 그들은 특별히 텍스트에 표시된, 전원이 켜진 램프와 같은 **동기화된 조명**(motivated light) 큐를 확인하고, 기본적인 요구사항의 리스트를 작성한다. 그런 다음 연출가를 만나 공연에 대한 연출 비전, 원하는 특수 효과, 그리고 조명이 이야기를 말하거나 콘셉트를 표현하는 방법을 토론한다. 조명 디자이너는 공연에 조명이 어떻게 사용될지, 어떻게 한 장면을 강화할지, 또는 어떻게 문제를 해결할지에 대해 제안한다. 이러한 협력적 토론은 텍스트 속에서 특별하게 요구되지 않은 조명이지만 연출가의 콘셉트를 수행하는 **동기화되지 않은 조명 큐**(unmotivated light cues)에 대한 결정을 도출해 낸다.

디자인팀의 다른 구성원들과는 달리 조명 디자이너는 첫 번째 제작 회의에 자신의 아이디어 스케치를 가지고 오지 않는다. 조명 디자이너의 목표는 프로덕션의 모든 요소를 통합하는 데 있기 때문에 무대와 의상에 조명이 비춰질 때의 효과를 알기 위해 무대와 의상 디자인의 결과를 확인할 때까지 기다려야만 한다. 조명 디자이너는 조명 각도를 차단할 수 있는 높은 무대 구조, 무대에서 빛을 비추기 어려울 수 있는 연기 구역, 또는 관객들의 눈을 부시게 하여 무대를 볼 수 없게 할 수 있는 반사 표면을 가진 재료의 선택과 같은 세트 디자인에 있어서 발생할 수 있는 잠재적 문제점을 조명 디자이너가 발견할 수 있기 때문에 초기 제작 회의에 조명 디자이너가 참가하는 것은 필수적이다. 이러한 문제점들은 조명이 무대에 이미 설치된 후 보다 초기에 종이 위에 구상하고 있을 때 좀더 쉽게 해결될 수 있다. 뮤지컬 공연의 경우, 조명 디자이너는 음악의 분위기와 사운드 디자인이 불러내는 감정을 주의 깊게 듣고 조명으로 이들을 표현해야 한다.

디자인 만들기

조명 디자이너는 희곡의 역사적 시간을 조사하고, 그 시대의 건축 특징과 조명 기구를 공부해야 하며, 연출가가 찾고 있는 시각적 이미지에 관한 정보를 수집해야 한다. 그들은 사진을 보고, 이전 공연에 대한 것들을 읽고, 텍스트를 연구해야 한다. 조명 디자이너는 시대별 회화와 어떻게 빛이 피사체를 비추는지에 대한 기능을 공부할 수도 있다.

조명 디자이너는 의상과 세트의 발전 과정을 알아야 한다. 세트의 위치는 조명기를 어디에 걸어야 할지, 그리고 무대의 어떤 부분을 비춰야 할지를 결정한다. 조명기의 위치와 각도에서 세트와 의상의 색상과 질감이 빛을 흡수할지 또는 반사시킬지는 조명 디자이너의 중요한 관심사이다. 흰색 의상과 세트, 반짝이는 의상, 거울, 또는 광택 표면은 빛을 반사시킨다. 조명 디자이너는 무대에서 배우의 위치와 움직임에 대한 좋은 감각을 얻기 위해 공연 리허설과 런스루를 보고, 배우들에게 어떻게 조명이 그들의 연기를 쫓아갈 것인지를 알 수 있게 해야 한다. 이런 모든 정보와 희곡의 이해를 통해 그들은 공연을 위한 디자인을 극장에서 조명기를 걸고 빛의 초점을 맞추기 전에 종이 위에 먼저 한다.

조명 디자이너는 **조명 그리드**(lighting grid, 조명기를 거는 금속 파이프 구조물)가 있는 무대와 객석의 청사진인 **조명 플롯**(light plot, 그림 13.1)을 만든다. 공연을 위해 사용될 각 조명기의 위치는 도면에 구체적으로 표시된다. 조명 디자이너는 각각의 조명기에 식별 번호를 부여하고, 사용하고자 하는 다른 장비와 그 위치를 도표로 나타낸다. **조명기 계획도**(instrument schedule, 그림 13.1)는 각 조명기들을 번호와 그 위치, 목적, 램프 내부의 와트, **젤**(gel, 무대 조명에 색깔을 입히기 위해 무대 조명기 전면에 있는 슬롯에 삽입하는 색깔 필름), 그리고 사용에 관한 다른 중요한 정보를 나열한다. 컴퓨터 소프트웨어는 조명 플롯과 조명기 계획도를 만드는 데 도움을 준다. **마스터 전기 기술자**(master electrician)는 크루들의 설치 및 전기 연결을 감독할 때 조명 플롯과 조명기 계획도를 사용한다. 기술 리허설 동안 조명 디자이너가 어떤 조명기가 수정되어야 할지를 알기 위해 이 도표를 참조할 수 있다.

세트 설치가 완료되면 조명 디자이너는 극장에서 조명의 초점을 맞춘다. 블로킹(무대에서 배우들의 움직임)이 결정되고 세트와 의상이 완료된 후에 기술 리허설 동안 조명 디자이너 작업의 중요한 부분이 발생한다. 조명 디자이너와 연출가는 현재 조명 아래에서 공연의 모든 요소를 관찰한다. 지금이 바로 조명의 최종 레벨을 설정하고, 모든 극적 행동이 명확히 비춰지도록 초점을 수정하고, 필

Ligh ti		"Sh aku		Fall 2003		Desi gn	
1	Front Warm A/D/E	48	Back Warm T	95	Spot SL	142	SR Tree
2	B	49	Back Cool A/D/E	96	Spot Sr	143	Bench
3	C/G/H	50	B	97	Cyc Bottom Lt. Blue	144	Throne
4	F	51	C/G/H/	98	Dark Blue	145	Heavenly Ashram
5	I	52	F	99	Red	146	
6	J	53	I	100	Cyc Top Lt. Blue	147	"Magic" Tree SL
7	K	54	J	101	Dark Blue	148	SR
8	L	55	K	102	Amber	149	Vedic Light
9	M	56	L	103	Kanva Warm Front	150	Vedic Light
10	N	57	M	104	Back	151	River Front
11	O	58	N	105	Side SL	152	River Sides
12	P	59	O	106	Side Sr	153	River Back
13	Q	60	P	107	Kanva Cool Front	154	Clouds
14	R	61	Q	108	Back	155	Menaka
15	S	62	R	109	Side SL	156	
16	T	63	S	110	Side SR	157	Mountains
17	Front Cool A/D/E	64	T	111	Cool Leaves DS SL	158	War Dance A
18	B	65	Side Warm SLIn1	112	SR	159	War Dance B
19	C/G/H	66	In 2	113	Cool Leaves Mid SL	160	Signer
20	F	67	In 3	114	SR		
21		68			Cool Leaves US		

▲ 그림 13.1 **조명 플롯과 조명기 계획도** 2004년 캘리포니아 포모나대학 극장에서 공연된 칼리다사(Kalidasa)의 〈사쿤탈라(Sakuntala)〉를 위한 조명 디자이너 제임스 테일러(James P. Taylor)의 조명 플롯(위)과 조명기 계획도(아래). 플롯은 극장 전체의 조명 그리드 위에 조명기의 위치를 보여 준다. 왼쪽 아래에 있는 기호풀이는 그리드 위 다른 종류의 조명기를 식별한다. 디자이너가 다양한 각도에서 빛을 제어하기 위해 조명기들을 어떻게 객석과 무대 위에, 그리고 날개무대 안쪽에 배치하는가를 주의 깊게 보라.

제임스 테일러의 허락하에 게재함.

▲ 유명한 카타칼리 배우 사시드하란 나르(Sasidharan Nair)가 공연한 악마의 춤은 하늘에 있는 암자로 극적 행동이 이동한다. 그림 13.1은 이 공연의 조명 플롯과 조명기 계획도이다. 조명 디자이너 제임스 테일러는 춤과 음악의 거친 악마적 느낌에 부합하는 색상을 선택했다. 베티 번하드(Betty Bernhard)와 카일라시 판디아(Kailash Pandya) 연출, 사시드하란 나르 안무, 제임스 테일러 세트 및 조명, 쉐리 린넬(Sherry Linnell) 의상. 포모나대학 극장, 캘리포니아, 2004.

요하다면 젤의 색깔을 바꾸는 시간이다. 이러한 과정에서 가장 복잡한 부분은 연출과 배우가 함께 조명 큐의 타이밍—조명 세팅의 변화—을 설정하는 것이다. 종종 이것은 실험의 시간이 된다. 연출가는 극적 행동의 끝에서 천천히 어두워지는 것을 원할 수 있고, 조명 디자이너는 암전이 좀 더 효과적이라고 제안할 수 있다. 이러한 경우에 장면을 두 방법으로 실행해 보고 최상의 결과가 최종 큐가 된다. 모든 큐가 설정될 때까지 각 조명의 변화를 주의 깊은 방법으로 검토한다. 조명 디자이너는 각각의 큐가 공연 동안 조명과 사운드 변화의 가이드 역할을 하는 **프롬프트 대본**(prompt book,

제14장 참조)에 제대로 기록되는지를 무대 감독과 함께 확인한다. 조명 디자이너의 작업은 다른 디자이너들과 마찬가지로 첫 공연 날에 끝난다.

> 간단한 공연은 20개의 큐가,
> 복잡한 공연은 하나도 빠짐없이
> 주의 깊게 타이밍을 재야 하는
> 수백 개의 조명 큐가 있을 수 있다.

제니퍼 팁톤

제니퍼 팁톤(Jennifer Tipton, 1937년 생)은 '무용, 연극, 오페라에서 분위기를 불러내고 움직임을 조각하는 그림 같은 조명으로 그녀의 예술적 형식에 대한 탁월한' 업적을 인정받아 2008년 맥아더 회원(MacArthur Fellow)에 선정되었다. 그녀의 수많은 수상 중에서 주요한 것은 두 번의 토니 상 수상이다. 무용과 연극계 주요한 인사들의 디자인 요청 속에서도 팁톤은 여전히 예일대학교 연극학과에서 학생들을 가르치고 있다.

무엇이 당신을 무용에서 조명으로 경로를 바꾸게 하였는가?

나는 1972년 이탈리아의 스폴레토(Spoleto) 페스티벌에서 제롬 로빈스의 〈축하, 파 드 데우스의 예술(Celebration, the Art of the Pas De Deux)〉 공연의 조명을 맡은 후 연극 조명을 시작했다. 몇몇 연극 연출가들이 그 공연을 본 후 함께 일하자고 내게 요청했다.

무용수였다는 것이 조명에 영향을 끼치는 공간

에서의 인간에 대한 뚜렷한 의식이나 감각을 당신에게 주었다고 생각하는가?

나는 어떤 텍스트나 음악보다는 공간 속에서 움직이는 사람들 때문에 그 공간에 빛을 비춘다는 확신을 갖고 있다.

무용, 오페라, 연극 조명에서 당신의 접근 방식은 어떻게 다른가? 음성 텍스트 또는 순수한 움직임 또는 오페라의 음악과 노래와 함께 작업 할 때 당신의 영감의 원천이 다른가?

내가 하는 어떤 것이든 나의 접근 방식은 다소 비슷하다. 나는 스토리를 분명하게 만들고 공간과 시간의 역학에 응답할 수 있도록 노력한다. 나는 각각의 공연은 모두 특별하다고 느끼고, 그 공연을 가장 잘 표현하는 조명 언어나 단어를 찾으려고 한다. 물론 내 접근 방식은 종종 무대 배경에 의해, 조명에 주어진 시간에 의해, 그리고 프로덕션 환경에 의해 결정된다.

우스터 그룹을 위한 당신의 조명은 그 극단이 무대에서 사용하는 다른 기술적 요소들과 어떻

게 타협하는가?

우스터 그룹과 한 내 첫 번째 공연인 〈분발해!(BRACE UP!)〉에서 나는 사운드와 비디오 테크놀로지와 '경쟁'하고 있다는 것을 알았다. 동시에 나는 방법이 없다는 것을 깨달았다. 사운드와 비디오는 공연의 일부이고 엘리자베스 르콤트의 미학 속에서 매우 뚜렷한 것들이다. 조명은 보다 조용한 위치를 취했는데, 그것은 전적으로 중요한 이야기를 분명하게 만들고 리듬을 역동적으로 만드는 나의 규칙에 순응하는 것이다.

꿈을 품고 있는 디자이너들에게 당신이 오늘 조언을 해 준다면?

꿈을 갖고 있는 디자이너를 위한 나의 최선의 충고는 당신의 열정에 응답하라는 것이다. 연극을 한다는 것은 매우 어려운 직업이고, 당신은 연극과 미칠듯한 사랑에 빠져 있다는 확신이 있어야 한다. 더 나은 생활을 할 수 있는 방법은 수십 개가 있다. 당신이 조명을 절대적으로 숭배하지 않는다면 다른 일을 해야 한다.

▼ 조안 아칼라이티스(JoAnne Akalaitis)가 연출한 〈형벌의 식민지에서(In the Penal Colony)〉의 조명 디자인을 맡은 제니퍼 팁톤은 무대 바닥에 카프카의 불안한 감정의 단어들을 완벽하게 포착한다.

조명의 시각적 요소

며칠에 걸쳐 서로 다른 시간에 모든 전경을 보라. 당신에게 진정한 관찰력이 있다면, 하루 중 다른 시간에 다양한 기상 조건에 따라 사물이 다르게 보이는 것을 볼 수 있을 것이다. 당신이 보고 있는 사물이 변하지 않는다면 변하는 것은 빛의 패턴이고, 이 사물들을 가로질러 작동하는 밝음과 어두움이며, 이것은 당신의 지각을 변화시키고, 당신이 보고 있는 것에 대한 감정적 반응을 변화시킨다. 어떻게 이렇게 많은 효과들이 빛처럼 애매한 어떤 것으로 얻어질 수 있는가? 빛의 네 가지 기본 특성은 다양한 효과를 위해 디자이너가 조정하는 강도, 분포, 색상, 그리고 움직임이다.

강도

강도는 빛의 밝기 정도이다. 빛의 가장 기본적이고 제어 가능한 수준은 켜져 있는지 또는 꺼져 있는지이다. 조명 보드의 조광기는 전원을 제어하고 당신이 집에서 조광기 스위치로 하는 것처럼 디자이너가 빛의 강도를 점차적으로 조절할 수 있게 한다. 우리의 눈은 끊임없이 조명 조건에 적응하기 때문에 두 개의 서로 다른 빛 신호의 상대적인 밝기의 간단한 변화로 새로운 효과를 만들 수 있다.

분포

분포는 빛이 어느 방향으로부터 와서 무대 어디에 떨어지는지를, 빛의 각도를, 그리고 빛의 질감 또는 가장자리 경계를 의미한다. 빛은 하나의 뚜렷한 빔으로 떨어질 수 있거나 공간 속에 확산될 수 있다. 조명 디자이너는 조명기를 위치시키는 방법에 따라 광선의 각도와 범위를 제어한다. 극장 조명기는 반 도어(barn door)라 불리는 셔터 또는 플랩 하나가 장착되어 있는데, 이는 광선을 닫아 좁거나 넓은 빛의 초점을 만든다. 유출(spill)은 원하는 초점의 영역을 넘어 흐르는 빛을 의미한다. 유출은 조명기의 초점을 다시 맞춰야 할 필요성을 나타낼 수도 있고, 때로는 예술적 효과를 위해 의도적으로 사용될 수 있다.

색상

조명 디자이너는 기본적인 표현 요소로서 빛의 색상을 사용한다. 모든 빛은 색깔이 있다. 흰색 빛은 우리가 볼 수 있는 색상의 전체 스펙트럼을 포함한다. 우리가 일상에서 마주하는 흰색 빛을 주의 깊게 보면 어떤 것들은 다른 것들보다 좀 더 오렌지이거나, 노랗거나, 핑크이거나, 또는 파랗다는 것을 알 수 있고, 이런 다른 색상의

빛들은 다른 관계와 감정을 도출한다. 젤이라 불리는 얇은 컬러 필름이 색상 무대 조명에 사용되는 것을 기억해 보자. 어떤 젤은 색이 가볍게 입혀져 우리에게 익숙한 옅은 오렌지나 핑크빛이 도는 흰색을 만드는 데 도움이 되고, 다른 것들은 색이 좀 더 깊게 입혀져 짙은 푸른색이나 빨간색으로 무대를 변화시킨다. 조명 디자이너는 색깔 젤을 섞어서 넓고 독특한 색조를 만든다. 같은 무대 영역에 다른 색깔의 젤로 두 개의 빛을 집중시키면 색상의 질감 효과를 얻을 수 있다. 색깔 빛을 섞는 것에는 페인트를 섞는 것과는 다른 과정이 따른다. 페인트의 주 삼원색(빨강, 파랑, 노랑)을 섞으면 검은색에 가까운 색을 만들어 내고, 빛의 주 삼원색(빨강, 파랑, 초록)을 섞으면 흰색이 만들어진다. 색은 무대에 분위기를 만드는 데 필수적인 요소이다.

움직임

조명 디자이너는 빛이 들어오고, 나가고, 무대 한쪽에서 다른 쪽으로 이동하게 함으로써 움직임을 만든다. 이러한 변화는 극적 행동, 등장인물의 움직임, 또는 장면이나 위치의 변경을 발전시킨다. 관객의 눈은 빛을 따라가기 때문에 무대에서의 빛의 위치나 지속 시간은 조명 디자인의 필수적인 요소이다.

빛으로 구성하기

빛은 만질 수 없는 것이지만, 무대 위의 시각적 요소들을 유기적으로 조직하고 통합하는 데 주요하다. 빛이 서로 관계하는 사물들과 배우들을 보여 줌으로써 무대 그림을 구성하기 전까지 무대는 하나의 텅 빈 검은 공간에 지나지 않는다. 디자인의 시각적 요소인 선, 질량, 질감, 색상, 그리고 크기는 빛을 통해 드러난다.

조명 디자이너는 유연한 효과를 허용하는 몇 가지 기술을 사용하여 구성적 목표에 도달한다. 스페셜(special)은 독특하고 유일한 기능을 가진 조명이다. 스페셜 조명은 특별한 초점이나 관심이 요구되는 무대 위의 특정한 영역에 빛을 주는 데 유용하다. 실제 조명(practical)은 무대에서 제어되어 보일 필요가 있는 하나의 램프나 난로의 불 같은 무대 조명이다. 일반적으로 실제에 의해 생성된 빛은 그 효과를 높이기 위해서 위에서 내려오는 스페셜에 의해 보충된다. 일부 조명은 유령이 출현하는 것처럼 섬뜩한 빛으로 특수 효과를 만들 수 있다. 이와 같은 효과에는 아래로부터 나오는 조명이 유용하다. 이것은 할로윈 때 당신의 턱 아래에서 비추는 싸고 휴대하기 편한 손전등이 특수 효과로 잘 작동하는 이유와 같다. 배우 뒤

▲ 위의 여섯 개의 이미지는 빛의 방향과 각도가 어떻게 배우 얼굴의 성격을 형성하는지를 보여 준다. 윗줄 : 왼쪽 — 왼쪽으로부터 나오는 높은 측광, 중앙 — 배우를 정면으로 비추는 프런트 라이트, 오른쪽 — 오른쪽으로부터 나오는 높은 측광. 아랫줄 : 왼쪽 — 좀 더 입체적인 시각을 제공하기 위해 다른 각도로부터의 빛이 채워진 프런트 라이트, 중앙 — 높은 대각선 조명, 오른쪽 — 섬뜩한 효과를 만드는 아래로부터 나오는 업라이트. 모델에 조명 기술자인 바네사 런들(Vanessa Rundle), 조명 컨설턴트에 제임스 테일러(James Talyor).

에서 나오는 **후광**(backlighting)은 실루엣을 만들고, 무대 측면에서 나오는 **측광**(sidelighting)은 강조 및 하이라이트를 부여할 수 있다. 측광은 무용이나 뮤지컬 공연에서 무용수의 다리를 강조하기 위해 사용된다.

특별한 공연을 위해 조명 디자인을 구상하는 방법은 여러 가지가 있다. 개별적으로 조명과 큐에 대해 생각하는 것은 실제적이지 못하기 때문에, 조명 디자이너는 자신이 창조하길 원하는 다양한 효과들에 관해 어떻게 공간 속의 배우들을 조각하길 원하는지, 그리고 무대의 어떤 영역을 사용할 것인지에 관해 종합적으로 생각한다. 그런 다음 전체적인 디자인 안에서 조명 옵션의 범위를 조정한다.

1920년대에 예일대학교 교수인 스탠리 맥켄들리스(Stanley McCandless, 1897~1967)는 무대 조명에 관해 처음으로 포괄적인 이론을 발전시켰다. 그의 시스템은 이제 디자이너들이 사용하는 유일한 것은 아니지만, 조명 디자인에 대한 기본적인 접근 방식을 제공하고 있다. 첫 번째 단계는 직경 2.5~3미터의 구역으로 무대를 분할하는 것이다. 무대의 양쪽 측면에서 45도 각도로 나오는 두 개의 조명이 점등되는데, 하나는 따뜻한 황색이나 핑크 색상의 젤이 있는 조명이고 다른 하나는 차갑거나 푸른색의 젤이 있는 조명이다. 이 구역 조명이 무대의 각 부분에 덮여 있는지, 그리고 색상 변화 범위의 선택이 가능한지를 확인한다. 구역 조명은 배우들이 무대를 가로질러 이동할 때 어두운 구역에 서 있지 않도록 서로 중복되어야 한다. 각 영역의 측면에 하나 이상의 조명기를 달아 더블 조명, 삼중 조명을 사용하는 것은 더욱 다양한 색상의 선택과 적용범위를 제공한다. 이 단계에서 보다 나은 3차원적 효과를 위해 후광과 측광이 추가된다. 디자이너는 여기에다 좀 더 구체적인 목적을

▲ 낮고 풍부하게 퍼지는 빨간색 무대 조명과 아프로디테가 들고 있는 촛대의 깜박거리는 불길은 2001년에 공연된 〈변신〉의 장면에서 낭만적인 분위기를 만든다. 메리 짐머만 연출, 다니엘 오스틀링(Daniel Ostling) 무대 디자인, 마라 블루맨펠드(Mara Blumenfeld) 의상, 티 제이 제르켄스(T. J. Gerkens) 조명. 뉴욕.

◀ 조명은 무대 위에서 홀로 고독한 배우에게 관심의 초점을 두면서 세트와 대·소도구가 없는 연극을 위한 감정적 긴장감을 제공한다. 블라디미르 쉬르반(Vladimir Shcherban) 연출, 나탈리아 칼리아다(Natalia Kaliada)와 니콜라이 칼레진(Nikolai Khalezin) 제작으로 벨라루스 자유극장에서 2011년에 공연된 〈헤롤드 핀터 되기(Being Harold Pinter)〉는 극단 단원들이 정치적 프로테스트로 벨라루스에서 구속된 이후 세계적인 관심을 끌었다.

위해 사용되는 다른 조명기들로 일반 조명을 채운다. 무대 전체를 일정한 색상의 결로 조정하는 컬러 워시(color wash)가 이때 이루어질 수 있다.

조명의 다른 시스템은 많은 측면 조명을 사용하여 빛의 결을 만드는 효과를 만들기 위해 무대 구역보다 수평 영역에서 무대를 나누는 것을 포함한다. 이 방법은 배경으로부터 무대의 전면을 분리하고 무용 공연과 무대 배경을 공중에서 날아다니게 하는 프로덕션에 유용하다. 브로드웨이 공연에서 보석 조명(jewel lighting)은 일반적이다. 이것은 강한 빛의 경로를 강조하고 스페셜 조명과 함께 무대를 채우기 위해 다른 조명들을 추가한다. 이러한 각각의 시스템들은 무대를 일반적으로 비추고, 일부 구역을 강조하고, 특정한 목적을 위한 스페셜 조명을 만들 수 있는 기능을 제공한다. 조명 디자이너는 또한 특별한 공연으로 인해 발생하는 문제점들을 해결하는 새로운 방법을 만들어 낼 수 있어야 한다.

테크놀로지 | 생각하기

━━━━━━━━━━ 조명 디자이너의 도구 ┐

극장에서 사용되는 조명기구의 주요한 두 가지 유형은 빛의 광선에 부드러운 가장자리를 주는 **프레스넬(fresnel)** 또는 **구형 반사체 스포트라이트(spherical reflector spotlight)**와 보다 더 선명하고 분명하게 정의된 가장자리를 투사하는 **타원형 반사체 스포트라이트(ellipsoidal reflector spotlight)**이다. **폴로 스폿(follow spot)**은 선명하게 정의된 광선을 가지고 무대를 가로질러 움직이는 배우를 쫓아서 빛을 줄 수 있다. **포물선 알루미늄 반사경 램프[parabolic aluminized reflector(PAR) lamp]**는 작고 저렴하여 휴대하기 쉬운 대안으로 광선의 다른 유형을 만들 수 있다. 원격 제어 무빙 라이트는 조명 디자이너의 창고에 있는 점점 더 중요한 기구 중 하나이다.

고보(gobo)는 타원형 반사체 스포트라이트 앞에 끼워 넣어 빛을 통과시켜 선택한 무대 구역에 특정 모양이나 패턴을 만드는 스텐실과 같은 모양의 작은 금속판이다. 고보는 나뭇잎을 통해 반짝거리며 너울거리는 태양빛 효과나 그림자와 빛으로 수직선을 만들어 감옥의 창살을 표시하는 많은 종류의 모양이 있다. 디자이너는 또한 특별한 효과를 위해 고보를 만들 수 있다.

조명판(lightboard) 조정자는 **디머 보드(dimmer board)**와 **제어 보드(control board)**에서 조명 큐를 실행한다. 디머 보드는 실제로 빛의 강도를 조절하고, 제어 보드는 디머 보드에 타이밍과 레벨을 알려 준다. 오늘날 대부분의 극장은 빛을 조절하는 컴퓨터 제어 보드를 사용한다. 빛이 어떤 레벨과 속도로 들어오고 나가는가 하는 모든 조명 큐는 보드에 프로그래밍된다. 과거에는 조명 보드 조정자가 직접 개별적으로 각

각의 조명 큐를 디머 보드에 설정하고 조심스럽게 계산하여 수동으로 디머 스위치를 움직여 큐 변경을 실행하였다. 이를 위해 큐를 변경할 수 있는 정교한 타이밍과 미세한 손놀림이 요구되었다. 조명 큐의 수와 그들이 변경할 수 있는 속도는 보드와 조정자의 수 때문에 제한적이었다. 컴퓨터화된 보드는 록 콘서트나 브로드웨이의 스펙터클한 공연에서 볼 수 있는 정교하고 역동적인 조명 효과를 가능하게 하였다.

빠르게 나아가는 기술의 발전은 조명 디자이너의 가능성을 확장시켰다. 섬유광학과 새로운 광원은 디자이너의 독특한 색채를 확장하고, 새로운 컴퓨터 프로그램은 디자인 작업에 도움을 주고 있다.

사운드 디자인

연극적 사운드는 무대의 시각적 세계를 반영하는 청각적 세계를 창조하고, 많은 작곡가들을 이 직업으로 이끌고 있다. 연극은 디자이너와 기술자들이 경험의 총체성을 향상시키기 위해 정성 들여 완전하게 사운드를 만드는 영화, TV, 라디오, 록 콘서트와 같은 다른 형태의 엔터테인먼트들과 결합되어 있다.

음향 과학은 **고대** 시대로 거슬러 올라간다.

과거의 사운드 사례

연극은 항상 소리에 관심이 많았으며, 가청성은 변함없이 연극 예술의 중요한 요소가 되어 왔다. 산허리에 세워진 그리스의 야외 극장들은 뛰어난 음향 기능을 갖고 있었다. 기원전 4세기경에 세워져 오늘날까지 공연장으로 사용되고 있는 에피다우루스(Epidaurus) 극장에서 14,000명을 수용할 수 있는 객석의 55줄 맨 끝에 앉아 있어도 무대에서 누군가가 말하는 것을 들을 수 있다. 고대 그리스와 로마의 배우들은 메가폰 기능을 하는 마우스피스가 있는 마스크를 통해 그들의 소리를 투사했다. 그들은 종종 악기 반주에 맞춰 자신의 대사가 전달될 수 있도록 낭송했다. 로마인들 또한 무대 위에 낮은 지붕을 설치하고 연기 구역 주변에 크고 얕은 웅덩이를 두어 목소리 투사와 확대를 도왔다.

음향 효과는 오랫동안 무대에서 하나의 역할을 해 왔다. 로마인들은 구리 항아리에 돌을 부어 넣어 천둥소리를 만들었다. 엘리자베스 시대와 그 계승자들은 금속 종이를 흔들거나 홈이 있는 나무로 된 기계에 무거운 공을 굴려 비슷한 효과를 얻을 수 있었다. 현대 시대의 무대 담당은 사고나 충돌의 사운드를 만들기 위해 깨진 유리가 가득한 충돌 상자를 떨어뜨리거나 총소리를 모방하기 위해 두 개의 나무조각을 박수 치듯 함께 부딪힌다.

20세기 초, 안톤 체호프의 희곡을 공연한 콘스탄틴 스타니슬랍스키의 연극은 개 짖는 소리, 개구리 울음 소리, 그리고 접시 깨지는 소리와 같은 일상 생활의 소리를 사실주의 무대의 매개체로서 사용했다. 일부는 이러한 자연주의적 음향 사용이 지나치다고 생각했고, 심지어 체호프조차도 이러한 사운드의 효과를 의심했다. 그 이후로, 일상 생활의 소리를 재창조하는 것은 많은 사실주의 공연의 일부가 되었다.

과거에는 라이브 음악이 가수를 동반하여 공연 전과 막 사이에 분위기를 조성하고 극적 행동의 속도를 조절하면서 관객들을 즐겁게 해 줌으로써 사운드 디자인의 목표를 달성하였다. 오늘날의 사운드 풍경은 스토리를 분명하게 하고 감정적 효과를 강화하는 배우

목소리의 전통적 그리고 비전통적 사용, 라이브 음악, 녹음된 음악, 합성 사운드와 무대 효과, 그리고 특별히 작곡된 사운드 악보를 포함한다. 연극적 사운드의 많은 것들이 컴퓨터화된 사운드 시스템에 의해 만들어지고, 재생되고, 조정된다.

사운드 디자인의 목표

- 들려야 한다
- 환경을 설정한다
- 스토리를 말한다
- 분위기와 스타일을 정의한다
- 극적 행동을 돕고 리듬을 제공한다
- 희곡의 주제나 중심 이미지를 강화해야 한다

사운드 디자인의 목표

우리 대부분은 우리 주변 세계의 사운드에 거의 주의를 기울이지 않지만, 극장에서는 아주 작은 소음도 의미를 갖는 사운드는 우리의 기대를 형성하고, 분위기를 설정하고, 이야기를 강화한다. 종종 사운드는 세트 변경과 같은 무대적 문제점에 실제적인 해결을 제공하는 데 사용된다. 때로 사운드는 희곡 속 극적 행동에 의해 요구된다. 만약 우리가 아무런 소음 없이 총을 쏘는 배우를 상상한다면 우리는 즉각적으로 사운드의 중요성을 알 수 있다.

가청

사운드 디자이너의 임무 중 하나는 관객이 배우들의 대사, 연주자의 음악, 그리고 무대 안과 밖의 사운드 효과를 확실하게 들을 수 있게 하는 것이다. 사운드 디자이너는 소리의 증폭을 위해 마이크, 앰프, 그리고 스피커를 사용한다. 때때로 사운드 디자이너는 세트 조각이 제자리에 쿵 하고 떨어지는 원치 않는 소음을 위장하기 위해 효과음을 만든다. 현대의 극장 디자인과 예술적 기대의 변화는 오늘날의 공연자들을 점점 더 증폭 기술에 의존하게 만들었고 그들의 자연적인 소리를 투사하는 능력에 덜 의존하게 만들었다.

> **생각해보기**
>
> 극장에서 배우 목소리의 기계적 증폭을 통해 무엇을 잃고 무엇을 얻었는가?

어떤 새로운 테크놀로지는 무대 위에서 생명력을 갖고 상호작용을 하지만, 다른 것들은 무대의 생생한 숨결을 빼앗으면서 라이브 공연을 중재하거나 대체시킨다. 때때로 이러한 개입은 관객들의 인식 없이 발생한다. 오늘날 대부분의 배우들은 대극장에서 그들의 옷에 부착하거나 귀 주변에 착용하는 관객의 눈에 거의 띄지 않는 작은 마이크를 사용한다. 관객이 듣는 것은 그들이 무대에서 라이브로 보고 있는 배우들의 실제 인간의 목소리라기보다는 스피커에 의해 재생산된 디지털화된 음성이다. 이 목소리는 육체와 분리된 섬뜩한 소리일 수 있다. 뮤지컬 공연은 특별히 소극장에서조차 마이크에 의존하는데 이것은 배우들의 깨끗하게 디지털화된 음질에 관객이 CD나 뮤직 비디오로부터 익숙해졌기 때문이다.

중재되지 않은 인간의 목소리는 증폭된 사운드 옆에서 우리의 관심을 끌기 위해 경쟁적 문제를 가지고 있지만, 이것은 디지털화될 때 상실될 수 있는 가슴, 마음, 정신, 그리고 영혼과의 직접적인 관계를 표현할 수 있다. 목소리 투사 능력은 영화 연기로부터 무대 연기를 구분하고 있다. 영화에서 마이크는 모든 목소리의 활용을 포착하고, 목소리가 만약 분명하지 않으면 다시 녹음을 한다. 배우들이 관객에게 자신의 목소리가 도달하게 하는 목소리 투사 방법에 특별한 관심을 갖고 훈련을 했던 과거와는 달리, 미래에는 무대 배우들조차도 이러한 훈련이 더 이상 필요하지 않을 수도 있다.

예술가들이 점점 더 마이크에 의존하게 됨에 따라 관객은 연극에서 대사 듣는 방법과 뮤지컬 공연에서의 멜로디와 대사 사이의 세밀한 상호작용을 어떻게 들어야 하는지를 잊어버리고 있다. 인간의 목소리가 마이크 사용으로 상실하게 된 감정적 친밀감의 한 예로서, 2004년에 공연된 〈브로드웨이 언플러그드(Broadway Unplugged)〉에서는 20명의 스타 배우들이 출연해서 전자 증폭장치의 도움 없이 노래를 불렀다. 이 공연은 직접적인 교감을 통한 감성적 친밀감이 기술 진보의 영향을 상쇄할 수 있음을 보여 주었다.

2011년 **뉴욕타임스** 기사, "뮤지컬 극장, 그 파이프들은 어디에 있는가?"에서 비평가 찰스 아이셔우드(Charles Isherwood)는 오늘날의 뮤지컬 공연에서 빼어난 목소리들이 사라진 것을 슬퍼했다. 그는 이러한 상실의 원인을 캐스팅의 중요한 요구사항이었던 가창 능력이 없는 할리우드나 TV 스타들이 흥행을 이유로 브로드웨이 뮤지컬에 출연하기 때문이라고 했다. 이러한 현상은 사운드 디자이너가 자신의 증폭 마법을 사용할 수 있기 때문에 가능하다.

2003년 브로드웨이의 음악가 파업으로 며칠 동안 공연은 문을 닫았고 무대 위의 라이브 음악을 대체하는 사운드 테크놀로지에 대한 새로운 관심이 전면에 대두되었다. 연극 제작자들은 조합의 계약에서 요구하는 라이브 음악가의 수를 최소한으로 줄이고 싶었다. 그들은 좀 더 소수의 음악가를 사용함으로써 브로드웨이의 티켓 가격을 낮출 수 있고 예술가들에게 음악 반주를 결정하는 데 있어서 더 많은 창작의 자유를 허용할 수 있을 거라고 주장했다. 당연히 이러한 움직임은 음악가들이 실직을 당하고 라이브 음악이 전자적으로 재생된 사운드로 대체되는 결과를 낳을 것이다. 음악은 라이브여야 하며 배우들과 함께 호흡하는 상호작용적인 요소이다.

뮤지컬 연출가는 배우의 밤마다의 공연 리듬과 관객의 반응에 따라 오케스트라의 타이밍을 조정한다. 그들은 또한 놓친 큐와 다른 예기치 못한 사건을 은폐한다. 녹음된 음악이 멈추면 그 템포는 바꿀 수 없다. 통조림과 같은 변치 않는 음악으로 공연하는 유령 같은 존재에 직면한 배우들은 음악가들의 피켓 라인에 동참하고, 브로드웨이 뮤지컬은 파업 기간 동안 문을 닫았다.

◀ 기아 글로버(Kia Glover), 나타샤 이벳 윌리엄스(NaTasha Yvette Williams), 드웨인 그레이먼(Dwayne Grayman)이 〈나쁜 짓이 아니야(Ain't Misbehavin')〉 공연에서 관객들에게는 거의 보이지 않는 마이크를 착용하고 있다. 리차드 몰트비 주니어(Richard Maltby Jr.)가 초연으로 구성하고 연출한 뚱보 월러 뮤지컬. 켄트 게쉬(Kent Gash) 연출과 안무, 대릴 아이비(Darryl G. Ivey) 음악 감독, 오스틴 샌더슨(Austin K. Sanderson) 의상 디자인, 에밀리 벡(Emily Beck) 세트 디자인, 윌리엄 그랜트 3세(William H. Grant III) 조명 디자인, 피터 사샤 휴로이츠(Peter Sasha Hurowitz) 사운드 디자인.

조합은 처음 제안된 것처럼 획기적이지는 않지만 결국 오케스트라의 규모를 줄이는 협상안을 수용했다.

극장에서의 라이브 음악에 대한 종국적인 근절이 이처럼 절박하게 위협적인 적은 없었다. 라이브 음악 위원회(The Council for Living Music)는 라이브 음악의 보존을 위해 일하는 조직이다. 이 논쟁에 대한 역사를 savelive-musiconbroadway.com에서 읽을 수 있으며 이 보존 운동에 동참할 수도 있다.

환경 설정하기

아방가르드 작곡가 존 케이지(John Cage, 1912~1992)는 1952년 〈4′33″〉 데뷔 공연에서 자신의 피아노를 4분 33초 동안 침묵 속에 있게 했다. 그는 관객들이 보편적으로 주의를 기울지 않는 환경 속에서 자연적으로 발생하는 소리에 집중할 수 있기를 원했다. 관객들은 이러한 상황에서 빗방울이 후두두 떨어지는 소리, 나무들 사이로 불어오는 바람 소리, 의아해하며 중얼거리는 관객들의 소리를 인식하게 되었다. 케이지는 침묵이 자연 세계에 존재하지 않는 것을 증명하고 싶었다. 모든 환경은 그 자체의 음향적 심포니와 함께 살아 있다 ─ 귀뚜라미 우는 소리, 자동차가 속도를 올리는 소리, 울리며 멀어지는 발자국 소리. 이러한 소리들은 특별한 환경을 보여 주고 심지어 하루 중 어느 특정한 시간을 암시할 수 있다. 사운드와 우리의 관계 대부분은 케이지의 관객들처럼 무의식적일 수 있으며, 우리는 종종 단순하게 주변의 소음을 차단한다. 반면에 사운드 디자이너는 무대 위의 세계를 창조하기 위해 시간과 장소의 청각적 특성을 탐구하고 재현한다.

> 세트와 의상 디자이너가 연극의 시각적 정체성을
> 창조하기 위해 특정한 색상의 팔레트를
> 사용하는 것처럼, 사운드 디자이너는 연극의
> 청각적 정체성을 창조하기 위해
> 특정한 음의 팔레트로부터 선택한다.

스토리 말하기

끽 하는 타이어. 충돌. 침묵. 그때 멀리서 들리는 사이렌 소리. 이러한 사운드 효과를 듣고, 우리는 이미 우리의 상상 속에서 이야기를 구성한다. 연극 텍스트는 흔히 장면을 설정하고 설명하기 위해서, 또는 극적 행동을 정의하기 위해서 사운드를 요구한다. 무대 밖에서 일어난 사건도 생명을 부여받을 수 있다. 타가닥 타가닥 하는 말굽 소리는 예기치 않은 방문자를 암시하고, 증기선의 고동 소리는 급박한 출발을 알린다. 이 같은 **동기화된 사운드**(motivated sound)는 식별할 수 있는 근원을 가지고 구체적인 정보를 즉각적으로 관객에게 전달하며 동기화된 조명과 같은 방식으로 작동한다.

사운드는 관객이 스토리를 경험하는 방식에 영향을 미칠 수 있고, 이것은 흔히 사실적인 효과보다는 오히려 추상적으로 얻어질 수 있다. 사운드 디자이너는 플롯의 정서적 형태를 고려하고 청각적 구현을 만든다. 템포 속에서 증가하는 리듬적 율동은 장면에서 긴장을 강조할 수 있다. 바이올린의 울부짖음은 감정적 변화를 암시할 수 있다. 크레센도는 우리에게 격정의 순간이 다가옴을 알릴 수 있다.

> **분명**하든 암시적이든 간에
> 사운드는 **스토리**를 말하고
> 우리에게 어떻게 **내러티브**와
> **관계**하는지를 말해 준다.

분위기와 스타일 정의하기

사운드는 장면의 분위기를 설정할 수 있다. 똑딱거리는 시계는 늦은 시간을 암시하고 긴장의 감정을 만들 수 있다. 뒤틀려 왜곡되어 섬뜩한 노래 소리는 관객의 마음을 동요시키고 이상한 경험을 할 마음의 준비를 하게 한다. 카니발 음악, 군중들의 윙윙거리는 소리, 웃음 소리, 짖어 대는 소리가 들리는 장터의 소란스러움은 흥분과 즐거운 분위기를 제시한다. 만약 음악이 지나치게 느리게 되고 웃음소리가 너무 크게 되면, 감정은 불편하거나 근심스럽게 변할 수 있다. 과장과 왜곡은 공연을 리얼리즘에서 연극성이 강조된 스타일로 변화시킬 수 있다.

관객이 등장인물의 세계 밖으로부터 듣는 소리 또한 하나의 환경을 설정할 수 있다. 악보는 영화에서처럼 다양한 장면을 지배하는 주된 분위기를 암시하기 위해 우리의 정서적인 반응을 끌어들인다. 19세기 멜로드라마를 연상시키는 이 방법은 오랫동안 연극의 일부가 되어 왔다. 오늘날에는 흔히 녹음된 음악이 라이브 음악보다 더 효과를 얻을 수 있다. 관객들이 도착하고 좌석에 앉으면 공연 전(preshow) 음악이 흐르면서 공연이 시작되기도 전에 분위기를 설정하고 관객들이 공연에 기대감을 갖게 한다. 관객들이 극장을 떠날 때 흐르는 퇴장 음악은 그들이 기억하는 감정을 강화한다.

극적 행동의 흐름을 도와 리듬 제공하기

사운드 디자이너는 한 장면의 끝이나 시작에 들리는 사운드나 음악으로 극적 행동을 강조할 수 있다. 사운드는 그 흐름에 따라 관객들을 이동시키거나 장면 사이의 휴식을 강조하는 것으로 무대 전환을 도울 수 있다. 언제 시작하고 얼마나 길게 유지해야 하는지에 관한 사운드 큐의 타이밍은 전체 공연의 속도를 설정한다. 데이빗 아이브스의 〈모든 것은 타이밍〉(1993)은 카페 안의 음식 픽업대에서 시도하는 여러 장면을 재연한다. 등장인물 중에 하나가 틀린 것을 말할 때마다 부저가 울린다. 빈번한 부저 소리는 더 많은 등장인물들이 우물우물 말하게 하면서 코믹 액션을 증폭시킨다.

점점 더 많은 극작가들이
어떻게 사운드가 자신의 작품을
도울 수 있는지를 알게 되면서 스크립트에
사운드에 대한 제안을 기술한다.

오늘날 점점 더 많은 극작가들이 서로 관련 없는 짧은 스케치의 집합체로서 단순한 장면이나 희곡을 쓰면서, 사운드는 그것들을 통합하는 요소로서 더욱 중요해지고 있다. 제작자들은 소리를 통해 장면을 변경하는 것이 세트로 변경하는 것보다 더 쉽고 저렴하다는 것을 알게 되었다.

텍스트의 중심 이미지나 주제 강화하기

가끔 사운드는 의미에 대한 관객들의 본능적이고 직관적인 이해를 제공하는 방식으로 드라마의 극적 행동을 요약할 수 있다. 체호프

의 〈벚꽃동산〉의 종결 부분에서 관객들이 줄이 끊어져 사라져 가는 소리를 듣고, 도끼로 찍어서 벚나무가 쓰러지는 소리를 듣는다고 희곡에 명시되어 있다. 도끼 소리는 벚꽃 동산의 파괴가 시작되었다는 것을 알려 주지만, 이 소리들은 모두 귀족 중심적 세상의 해체와 이런 시대의 종말을 이 희곡의 중심 주제로서 날카롭게 전달한다.

생각해보기

충격적인 효과를 위한 조명이나 사운드를 사용할 필요가 있을 때 어떻게 디자이너는 관객의 편안함을 위한 균형을 맞추는가?

사운드 디자이너의 작업 과정

WHAT 어떤 단계가 사운드 디자이너의 작업 과정에 포함되는가?

포괄적인 사운드 디자인은 비교적 최근에 발전한 것이기 때문에 사운드 디자이너의 작업은 프로덕션에 따라 다양하고 디자이너의 특별한 기술에 따라 다르다. 어떤 디자이너는 단지 증폭에 대한 작업만을 할 수 있지만, 반면에 다른 디자이너는 전체 사운드 악보를 창조할 수 있다. 일부는 오리지널 음악과 효과를 사용하는 반면, 다른 디자이너는 프로덕션의 요구를 충족시키는 기존에 있는 소재를 끌어들인다.

토론, 협업, 그리고 연구 조사

사운드 디자이너의 작업은 일반적으로 사운드에 필요한 요구사항을 파악하기 위해 텍스트를 읽고 분석하는 것으로 시작되고 연출가를 만나 어떻게 사운드가 연출가의 비전이 구체화될 수 있도록 도울 수 있는지를 논의한다. 연출가와의 회의 전에 일부 사운드 디자이너는 희곡의 리듬, 충동, 또는 에너지가 무엇인지를 사운드의 감정을 탐색하기 위해 스스로 자문한다. 관객은 변화를 통해 사운드를 경험하기 때문에 사운드 디자이너는 스토리의 구조와 어떻게 리듬과 템포가 그 극적 구조를 도울 수 있는지를 고려한다. 그들은 특별한 선택 없이 가능성의 영역에 관해 생각한다. 연출가는 일반적으로 마음속에 효과의 범위를 제한할 수 있는 매우 구체적인 아이디어를 가지고 있다. 연출가는 희곡의 스타일과 환경, 그리고 시간과 공간, 콘셉트, 분위기를 어떻게 사운드가 불러일으킬 수 있는지

에 대한 것을 의논한다. 연출가가 이미 매우 구체적인 아이디어를 갖고 있을 때 사운드 디자이너는 연출가의 선택을 예리하게 만드는 연구자가 된다. 일부 연출가들은 자신이 원하는 감정을 설명하고 사운드 디자이너가 자유롭게 개별적인 방식으로 그 감정을 창조할 수 있도록 한다.

사운드 디자이너는 무대 위에 사운드 장비와 마이크의 위치를 결정하기 위해 디자인팀의 다른 멤버들과 함께 작업한다. 그들은 의상 속에 마이크를 숨겨야 할 필요가 있을 수 있다. 리허설에 참여함으로써 사운드 큐를 위해 요구되는 타이밍과 지속 시간에 대한 분명한 아이디어를 얻을 수 있고 사운드가 어떻게 공연에 도움이 될 수 있는지에 대한 새로운 아이디어를 제공받을 수 있다.

사운드 디자이너는 창작 팀의 다른 사람들처럼 특별한 환경과 시간에 적합한 재료를 찾기 위해 연구한다. 중동 지역의 환경은 기도를 위한 호출을 필요로 하고 성스러운 텍스트의 구절을 낭송해야 할 수도 있다. 라틴아메리카는 특별한 음악과 리듬을 요구할 수도 있다. 대부분의 사운드 디자이너들은 녹음된 사운드 도서관을 가지고 있다. 오늘날 많은 효과들은 인터넷에서 내려받을 수 있다. 연출가의 콘셉트를 위해 특별하게 만들어진 사운드와 함께 찾아진 사운드도 디자인의 한 부분이 될 수 있거나 프로덕션의 요구에 맞게 개조될 수 있다. 발견과 창조는 디자인의 진화 과정의 한 부분으로서 연출가와 공유된다.

◀ 그림 13.2a **시그널 플로 차트** 사운드 디자이너 로버트 카플로위츠(Robert Kaplowitz)의 시그널 플로 차트. 조셉 팝 공립 극장에서 공연되고 로레타 그레코(Loretta Greco)가 연출한 트레이시 스콧 윌리엄스(Tracy Scott Williams)의 〈더 스토리(The Story)〉 공연을 위해 어떤 사운드 장비가 사용되는지, 어디에 장비를 두는지, 어떤 스위치가 그것들을 조정하는지, 그리고 마이크로부터 나오는 소리와 플레이어에서 스피커로 나오는 소리의 순서를 보여 준다.

◀ 그림 13.2b **사운드 플롯** 조셉 팝 공립 극장에서 로레타 그레코 연출로 공연된 트레이시 스콧 윌리엄스의 〈더 스토리〉를 위한 카플로위츠의 사운드 디자인은 극장 스피커의 위치를 보여 준다. 이것은 작업원에게 장비의 위치를 안내하고 디자이너가 사운드의 발산 위치를 알 수 있게 도와준다.

작곡가/사운드 디자이너 로버트 카플로위츠, 안스패처 극장 섹션에 대한 매튜 그레이츠(Matthew Gratz)의 허락하에 게재함.

Cue	Cue Name	Placement	Description
167	Fade out	p 096 Transition complete	Fade out
SFX	VO? □ Y ☒ N		O2R Scene 03
168	Theme	p 098 J: You're lying. I know you are.	marimba from theme
SFX	VO? □ Y ☒ N		O2R Scene 03
169	Fade out theme	p 099 Yvonne in place	Fade out
RF	VO? □ Y ☒ N		O2R Scene 03
172	Radio Transition	p 103 P: You're under the arrest for the obstruction of justice.	News radio hit (redman) into voice over text plus low traffic rumble and hi traffic add
SFX / RF	VO? ☒ Y □ N		O2R Scene 03
173	Pulldown to Radio	p 104 With butts in seats	Pull down level to "Radio Like"
SFX	VO? □ Y ☒ N		O2R Scene 03
174	Fade Traffic	p 104 With reporter text complete in VO "48 hours to reveal her sources"	Traffic add out plus hit of garbage truck
SFX	VO? □ Y ☒ N		O2R Scene 03
175	Traffic Out	p 105 Y: Went into an apartment	Pull main traffic out of surrounds to subs only
SFX	VO? □ Y ☒ N		O2R Scene 03
178	Cop and Girl, RF 1&3	p 107 J: Two days, Yvonne. Two days.	Tension rhythm (hip hop) plus RF 1, 3 Up O2R SCENE 45
SFX	VO? ☒ Y □ N		O2R Scene 45
178.5	Music Fade	p 107 As girls exit/ Yvonne moves A to chair	Music fade
RF	VO? ☒ Y □ N		O2R Scene 45
179	RF OUT	p 107 Girl: I ain't do nothin' A	RF 1, 3 out - O2R Scene 3
SFX	VO? □ Y ☒ N		O2R Scene 03
180	Trans to 12C	p 111 P: And one for people who think she'll get caught.	Single bass note, distant.
SFX	VO? □ Y ☒ N		O2R Scene 03
180.5	Trans to 13 - Prayer	p 112 P: ... you're not taking A Outlook with you.	Walking Bass version of theme
SFX	VO? □ Y ☒ N		O2R Scene 03
181	Fade Music	p 112 Yvonne in place Up Center B	Fade out with Yvonne in place
SFX	VO? □ Y ☒ N		O2R Scene 03
182	RF 4 UP	p 112 Y: What am I going to... B	RF 4 UP - O2R SCENE 58 RF into surrounds, ambient reverb.
RF	VO? □ Y ☒ N		O2R Scene 58
184	RF Out	p 112 Latisha Exits D	RF 4 Out -O2R SCENE 3 UP.
RF	VO? □ Y ☒ N		O2R Scene 03

◀ 그림 13.2c **사운드 큐 시놉시스** 조셉 팝 공립 극장에서 로테타 그레코 연출로 공연된 트레이시 스콧 윌리엄스의 〈더 스토리〉를 위한 사운드 디자이너 카플로위츠의 사운드 큐 시놉시스. 각각의 사운드 큐는 일련번호와 이름을 가지고 있다. 목록에는 사운드 종류와 사운드를 실행하는 신호인 대사가 기록되어 있다.

작곡가/사운드 디자이너인 로버트 카플로위츠의 허락하에 게재함.

사운드 디자인 만들기

사운드 선택이 끝나면 디자이너는 공연 과정 동안 큐가 실행될 수 있도록 별도의 디스크나 테이프에 (극장 장비에 따라서) 혹은 한 개의 디스크나 테이프에 사운드 샘플을 편집한다. 사운드 오퍼레이터는 사운드 소스를 한 개나 몇 개의 사운드 흐름으로 합칠 수 있는 믹서(mixer)를 사용하여 여러 개의 사운드 소스를 섞고 결을 만들 수 있다.

사운드 디자이너는 극장에 이미 있는 사운드 시스템을 사용할 수도 있고, 또는 필요한 사운드 장비를 구비하고 설정해야 하는 의무를 지닌다. **사운드 플롯**(sound plot)은 공연에서 사용할 모든 장비와 다른 장비들(마이크, 앰프 등)이 서로 어떻게 연결되는지를 보여 줘야 한다(그림 13.2a와 b 참조). 기술 리허설 전에 사운드 디자이너는 모든 장비가 제대로 작동하는지를 확인해야 한다. 기술 리허설 동안 사운드 디자이너는 연출가와 논의하면서 사운드 레벨과 사운드 큐를 위한 타이밍 설정을 도와야 한다. 이 과정은 흔히 조명, 세트 전환, 그리고 배우들의 신체적 연기와 조화를 맞춰 가며 진행된다(그림 13.2c 참조). 디자이너는 장비를 조정하고 극장 모든 구역에 소리가 고르게 전달될 수 있도록 스피커로부터 나오는 소리의 균형을 맞춰야 한다. 그들은 또한 증폭되고 녹음된 소리가 무대로부터 나오는 라이브 소리와 함께 동시에 관객에게 전달될 수 있도록 사운드를 조정해야 한다. 사운드 디자이너의 일은 다른 디자이너들의 일처럼 첫 공연이 올라가면 끝난다. 기술자는 공연이 이루어지는 동안 계속해서 장비를 테스트하고, 실행하고, 유지해야 한다.

무대 마이크는 무대에서의 소리를 감지하고 스피커를 통해 소리를 증폭시킨다. 구역 마이크(area mikes)는 넓은 구역의 소리를 잡아내는 반면, 산탄총 마이크(shotgun mikes)는 특정한 방향에 초점을 맞춘다. 오늘날 많은 배우들은 자신의 옷이나 머리에 무선 마이크를 착용한다.

극장에서 사운드 큐를 만들고 재생하기 위한 새로운 테크놀로지는 계속해서 디자이너들에게

보다 좋은 음질을 조정할 수 있게 해 준다. 어떤 극장들은 아직까지 릴로 감는 테이프를 사용하지만 CD, 미니 디스크, 독립형 디지털 워크스테이션, 또는 컴퓨터 하드드라이브에 사운드 디자인을 저장하는 디지털 사운드 테크놀로지의 사용은 이제 흔한 일이다.

조명과 사운드 디자인 모두 과거 시대에는 상상할 수 없는 테크놀로지의 발전을 통해 지난

100년 동안 진화해 왔다. 가능한 큐의 수와 효과의 복잡성, 정확성과 디자인 실행의 타이밍, 그리고 예술적 어휘력의 범위는 한 세대 전의 그것을 훨씬 뛰어넘었다. 기술적 성장은 분명히 혁신을 지속적으로 이룰 것이고, 조명과 사운드 디자인은 단지 상상력에 의해서 제한될 것이다.

예술가에게 직접 듣기

로버트 카플로위츠

로버트 카플로위츠(Robert Kaplowitz)는 뮤지컬 〈펠라(Fela)〉의 사운드 디자인으로 2010년 토니 상을 수상했다. 그는 수백 개의 신작 희곡 개발에 참여했고, 유진 오닐 극작가 회의(Eugene O'Neill Playwrights Conference)에서 상주 사운드 디자이너로 5년간 일했다. 뉴욕과 지역 연극에서 쌓은 많은 경력과 더불어 그는 또한 냉혹 극단(Relentless Theatre Company)의 제작 예술 감독으로 일하고 있다.

무엇이 당신을 이 직업으로 이끌었나?
나는 어린아이 때 재즈 색소폰을 공부했고 즉흥을 통한 작곡 개념에 매혹되었다. 고등학교 때 내가 배우가 되는 것에 관심이 전혀 없는 동안 모든 여배우가 예쁘다고 생각했고, 그래서 무대일꾼이 되었다. 굉장한 전자음악 연구소와 결합된 것이 나를 연극을 위한 사운드와 음악을 만드는 생각을 탐색하게 이끌었다.

나는 사운드 디자인은 가르치지 않는 뉴욕대학교의 학부 디자인 프로그램에 다녔다. 그러나 내가 받은 개념적 훈련은 텍스트에 대한 나의 본능적인 반응을 이해하고 그것을 분명한 풍경 속으로 옮기는 배움이었다. 이 훈련은 내가 디자이너로 성장하는 데 매우 소중한 것이었다.

뉴욕에서 지내는 첫해에 나는 캐롤 처칠(Caryl Churchill)의 〈미친 숲(Mad Forest)〉을 위한 마크 버넷(Mark Bennet)의 사운드 디자인을 보았다. 그 공연은 놀라운 음악을 보여주었고, 공연 중간쯤에 2~3분 동안 아무런 대

사가 없었다. 매우 섬세한 환경적 소리의 구성과 배우의 움직임에 의해 강조된 아주 깊은 침묵이었다. 그 순간 나는 사운드 디자이너가 되고자 하는 나의 선택에 최선을 다하게 되었다.

당신의 창조 과정의 단계를 설명해 줄 수 있나?
언제나 텍스트와 함께 시작한다. 나는 텍스트의 흐름과 리듬, 그리고 그 세계의 언어적 진화를 이해하기 위해 희곡을 처음부터 끝까지 한 번에 다 읽는다. 연필이나 음악 없이 읽는다. 그다음에 이것을 다시 읽으면서 내 마음속으로 다가오는 모든 것을 적는다. 눈에 띄는 말과 문장, 순간에 대한 반응, 나를 흥분시키는 장면, 질문. 나는 또한 어떤 사운드도 없이 텍스트 자체로서 일어나는 그 순간을 찾는다. 세 번째 읽을 때는 텍스트의 무엇이 음향적으로 본질적인지를 찾으면서 나는 '초인종 15쪽 부잣집'에서부터 '작가가 신 4의 음악을 언급한다, 방법을 생각해 보자'까지 모든 것을 리스트로 만든다. 네 번째 읽으면서 연출가와의 첫 번째 논의를 위해 준비한다. 내가 넣을 수 있는 모든 가능한 큐를 위의 '본질적' 리스트를 포함하여 리스트로 만든다. 연출가와의 대화에 나의 모든 다른 생각들과 함께 그 리스트를 가지고 간다. 그리고 이것은 우리를 가능성을 담은 완전한 리스트에 도달하게 하고, 이 리스트는 예리하게 발전되어 종국에는 실제 큐 시놉시스가 된다.

내 작업에 있어서 다른 주요한 발전적 포인트는 극장에 있는 시간이다. 나는 극장 공간

에서 혼자 10분 혹은 15분 정도 있을 수 있도록 계획을 잡아 단지 듣기만 한다. 어떠한 음향적 연구도 미리 하지 않고, 나는 단지 그 공간을 듣는 것을 좋아하고 공연이 올라가게 될 그 환경의 감각을 얻고자 한다. 극장은 나의 팔레트이고, 내가 작업을 시작하기 전에 그것을 알게 되는 것을 좋아한다. 나는 또한 공간의 크기를 재고, 그 극장에 관한 정보들을 보태면서 모든 기술적 도면을 재확인한다. 나의 주된 관심은 관객들의 귀 속에 사운드를 전파하는 것이고, 그 장소에 대한 정확한 공간적 정보를 갖고 있어야 한다. 어떻게 무대가 물리적으로 그 극장과 관계하고 있는가? 배우와 관객 사이의 가장 가까운 지점은 얼마나 떨어져 있나? 가장 먼 곳은 얼마나 머나? 튀어나온 발코니는 얼마나 깊이 있는가? 계획된 배우의 위치와 다양한 관객들 사이의 거리는 얼마나 되나? 벽은 평행한가, 약간 각이 졌는가, 아니면 건축적으로 쪼개져 있는가? 서라운드 스피커와 서브 우퍼는 어디에다 둘 수 있는가? 이와 같은 무수한 질문들에 대한 답을 실제적 사운드 시스템을 디자인하기 전에 알고 있어야만 한다.

다음 단계는 내가 좋아하는 것으로 연습실에 들어가 앉아 나의 협력자들과 같이 노는 일이다. 팀 주변의 배우들과 음악 또는 사운드 사이의 공생은 사운드 디자인 과정에서 가장 짜릿한 부분이다. 현대의 테크놀로지는 나를 휴대용 컴퓨터 하나만 가지고 방에 앉아 있을 수 있게 하고, 내가 끝마친 작업이 그 어떤 것이라

(계속)

해도 스튜디오에서 수정할 수 있게 해 준다. 사실 나는 리허설에 참가하는 동안에 배우와 연출가가 자신을 위해 유사한 발견을 해 나가는 것처럼 리듬, 속도, 반전, 지원, 그리고 역동성에 관한 이해를 수집하여 악보 전체를 다 쓴다.

사운드 디자이너는 어떤 능력을 가지고 있어야 하는가?

작가와 연출가가 편안하고 확신할 수 있는 능력. 드라마투르그의 분석력을 갖춘 독서 능력. 팀 내의 누구라도 함께 그들의 생각을 수용하고 나의 것을 나누며 이야기를 나눌 수 있는 능력. 때때로 당신은 많은 참을성을 필요로 하는데 말은 하지 않고 혀를 무는 것은 가져야 할 좋은 기술이다. 모든 협력자가 예술가이고, 때때로 당신의 생각을 주입시키는 것 없이 다른 사람들이 선택하게 하는 것은 중요하다.

당신은 정말로 듣는 방법을 알아야 할 필요가 있다. 그 캐릭터들이 무엇을 말하는지 들어야 하고, 그 장소가 하고 있는 게 무엇인지 들어야 하고, 당신 주변의 실제 세상을 들어야 하

고, 그리고 당신의 방법으로 다가오는 모든 음악의 작품과 스타일을 들어야 한다. 연극에서 그것을 이해하기 위한 모든 것은 중요하다. 따라서 어떻게 일상적인 것이 연극 속에서 비일상적인 것이 되는지를 이해해야 하고, 당신이 한 모든 선택으로 특별하게 남아 있어야 한다.

우리가 하는 것은 예술적인 것과 기술적인 것의 결혼이기 때문에 숙련하여 발전시켜야 할 기술적 재주가 많다. 당신은 일련의 사운드 시스템의 세부사항을 배워야만 한다. 위상 커플링(phase coupling), 피드백 루프(feed-back loops), 우선 순위 효과(precedence effect), 동등화(equalization), 지연(delay), 그리고 마이크 필드 패턴(microphone field patterns). 어떻게 소리가 공간을 통해 움직이는지, 거기에 도달하기 위한 가장 좋은 방법은 무엇인지, 그리고 어떻게 공간 자체가 그 과정 속에서 반응할 것인지를 알아야 한다. 내가 사운드 큐를 전달하는 방법은 그 내용만큼이나 중요하다. 그리고 내가 배우의 목소리를 전달하는 방법은 아마도 더 중요할 것이다.

사운드 디자이너 지망생을 위해 조언을 한다면?

디자이너 지망생들은 모든 지식을 추구해야 한다. 독서를 하고, 음악을 감상하고, 박물관과 갤러리에 가고, 정치를 이해하고, 유전학에 관해 배우고, 언어를 공부하고…. 많은 영향을 디자이너가 가질수록 우리가 직업적으로 비판하는 세상에 더 많이 열려 있어야 한다. 어떤 종류이든 간에 '개인 미학'에 빠지는 것을 피해야 한다. 디자이너는 개인 취향으로 사운드를 이끈다기보다 자기 중심 속에서 희곡의 세계에 반응하는 것이다. 나에게 있어서 중요한 것은 비우는 것이다. 나는 내 머릿속에서 맴도는 많은 정보를 가지고 있지만, 내가 그 말들과 그리고 나의 협력자들과 함께 충분한 시간을 보내기 전까지 결코 아무런 대답도 갖지 않는다. 오직 그런 후에 희곡에 대한 분명한 반영인 사운드 디자인을 창조할 수 있다.

출처 : 로버트 카플로위츠의 허락하에 게재함.

▼ 사르 나우자(Sahr Ngaujah)가 브로드웨이 공연 〈펠라!〉에서 핸드 마이크를 가지고 공연하고 있다. 이 공연은 인권 운동가이자 흑인 음악의 개척자인 나이지리아 음악가 펠라 쿠티(Fela Kuti)의 명성을 기리는 댄스 뮤지컬이다. 로버트 카플로위츠는 이 공연의 사운드 디자인으로 토니 상을 수상했다.

요약

WHAT 무대 조명 디자인의 목표는 무엇인가?

▶ 조명 디자이너는 자연적이고 인공적인 빛을 우리와 연계하는 방법에 대한 이해를, 무대를 위한 조명 효과 속의 세계로 변환한다.

▶ 조명은 연극적 사건을 위한 감성적 환경을 창조하고 무대 위에 시각적 요소들을 결합하는 중요한 역할을 한다.

▶ 조명 디자인의 발전은 안전하고 효율적인 전기와 새로운 조명 기구와 같은 기술적 진보와 밀접하게 연계된다.

▶ 무대 조명의 목표는 분위기를 만들고, 가시성을 제공하고, 스타일을 규명하고, 시간과 장소를 설정하고, 무대 위의 관심을 집중시키고, 스토리를 말해 주고, 중심 이미지나 주제를 강화하고, 리듬을 설정하는 것을 포함한다.

WHAT 어떤 단계들이 조명 디자이너의 작업 과정에 포함되는가?

▶ 조명 디자이너는 주의 깊은 텍스트 읽기, 연출가와 창작 팀과의 토론, 그리고 연구 조사를 통해 디자인을 발전시킨다. 그들 작업의 중요한 부분은 테크니컬 리허설 동안에 이루어진다.

▶ 조명 디자이너는 빛의 네 가지 기본 특징을 다룬다 — 강조, 분포, 색상, 그리고 움직임.

WHAT 조명 디자인의 시각적 요소는 무엇인가?

▶ 디자인의 시각적 요소 — 선, 질량, 질감, 색, 그리고 크기 — 는 빛의 구성을 통해 밝혀진다.

▶ 조명 디자이너는 전체적인 디자인 안에서 조명 선택의 범위를 수용한다.

WHAT 사운드 디자인의 목표는 무엇인가?

▶ 사운드 디자인은 하나의 연극 예술로서 최근에 나타났다. 디지털 테크놀로지 진보는 모든 종류의 소리를 창조하고, 조정하고, 증폭하는 데 더 큰 능력을 제공한다.

▶ 사운드 디자인의 목표는 가청성, 환경 설정하기, 이야기 말하기, 분위기와 스타일 규명하기, 극적 행동의 흐름을 도와 리듬 제공하기, 그리고 중심 이미지나 주제 강화하기를 포함한다.

WHAT 어떤 단계가 사운드 디자이너의 작업 과정에 포함되는가?

▶ 사운드 디자이너는 주의 깊은 텍스트 읽기, 연출가와 창작 팀과의 토론, 그리고 연구를 통해 디자인을 발전시킨다.

▶ 오늘날의 연극 사운드는 배우 목소리의 전통적이고 비전통적인 사용, 라이브 음악, 녹음된 음악, 합성 소리와 무대 효과, 그리고 특별하게 작곡된 사운드 악보를 포함한다.

▶ 일부 사운드 디자이너들은 오리지널 음악과 효과를 사용하는 반면, 다른 디자이너들은 프로덕션의 필요에 부합하는 이미 만들어져 있는 음악과 효과를 사용한다.

▼ 2002년 연극 공연을 금지했던 탈레반 정권이 무너지자, 배우들은 폐허가 된 카불 극장에서 아프
가니스탄의 쇠망에 대한 연극을 공연했다. 신부 의상을 입은 여배우는 평화가 돌아왔음을 상징한다.

연극이 만들어지기까지

WHERE 연극이 이루어지는 곳은 어디인가?

HOW 미국의 상업 연극과 비영리 연극은 어떻게 차별화되는가?

WHAT 프로듀서의 역할은 무엇인가?

WHO 극장의 비하인드 신의 주인공은 누구인가?

WHAT 연극 프로덕션에서 공통적으로 사용되는 협동 방식은 무엇인가?

연극은 필요하다

전 세계에는, 장애와 역경에도 불구하고 연극에 헌신하고 있는 사람들이 있다. 사라예보와 바그다드, 케이프 타운과 그라운드 제로에서 예술가들은 연극을 통해 그들의 투쟁, 희망 그리고 두려움을 표현한다. 연극을 통해 자신들의 인간적 열망을 표현하기 위해 어떤 이들은 정치적인 제약과 싸우며, 어떤 이들은 재정적인 어려움을 뛰어넘으며, 어떤 이들은 사회적·종교적 관습에 맞서고, 심지어 어떤 이들은 목숨을 걸고 있다. 운이 좋은 연극 예술가들은 정부나 그들의 공동체 혹은 그들을 사랑하는 관객들로부터 환호를 받는다. 명예와 부를 성취하는 사람들도 있지만, 그렇지 못한 이들도 많다. 대부분의 경우 엄청난 개인적 희생을 치르고서 창작 활동을 이어 간다. 연극적인 이벤트를 창조하는 것에는 단 하나의 모델만 있는 것은 아니다. 각각의 경우마다 예술적인 비전, 재능, 그리고 열정은 여러 사회적·정치적·경제적 현실과 갈등을 일으킨다.

연극을 시작하게 되는 계기나 방법은 사회마다 다르다. 어떤 이들은 개인적인 재능과 야망으로 인해 시작하게 되지만, 어떤 이들은 문화적 전통을 계승하고 공동체 가치관을 이어가기 위해 시작하기도 한다. 어떤 곳에서는 국가가 전통을 수호하기 위해 제도적으로 예술가들을 보호하기도 한다. 중국에서는 초등학생 때 연극 훈련을 받기 위한 오디션을 보고, 정부가 기금을 부담하는 컨서바토리에서 수년간에 걸쳐 훈련을 받은 다음, 정부가 운영하는 극단에 들어가게 된다. 그러나 뛰어난 재능을 보이지 못하면 공립학교 입학에서 제외된다. 가부키 공연의 배역들은 가족 안에서 한 세대에서 다음

세대로 전수된다. 호주, 미국, 그리고 유럽에서, 연극은 대부분의 경우 개인적인 표현과 자아 실현의 장소이다. 이는 배우와 연출가가 스스로 발품을 팔면서 자신의 재능을 팔고 다녀야 하는 이 나라들의 문화에서는 개인적인 자유가 우선시된다는 것을 드러낸다. 서구에서는, 비상업적인 연극계에서조차 연극 작품의 창작은 함께 작업을 할 수 있는 팀을 모으고 이끌어 갈 수 있는 예술가의 개인적인 능력에 달려 있다.

억압적인 문화에서는, 개인의 자유는 부정적인 가치로 여겨진다. 따라서 연극인들이 정치적인 반체제 인사로 낙인찍히는 경우가 많다. 체코슬로바키아의 대통령 바클라브 하벨(Vaclav Havel, 1936년 생)과 나이지리아의 월레 소잉카처럼 연극 활동으로 인해 감옥에 갇히거나, 인도의 연출가 사프다르 하시미(Safdar Hashmi, 1954~1989)처럼 살해를 당하는 경우까지 있다. 그럼에도 불구하고 연극을 통해 정치적 상황에 대한 자신의 주장을 표현하고자 하는 욕구로 인해 연극인들은 그 어떤 위험도 감수하면서, 비밀스러운 지하 장소에서 최소한의 장비만을 가지고 공연을 하고 있다.

1. 사회적, 정치적, 경제적 현실이 연극 작품을 만드는 데 어떤 영향을 미치는가?

2. 연극 예술인들은 다른 문화 속에서 어떤 지원과 훈련을 받는가?

3. 세계 곳곳에서 연극 예술인들이 공연 창작을 위해 감수하고 있는 위험은 어떤 것인가?

CHAPTER 14

연극이 이루어지는 곳은 어디인가

연극 공연이 어디에서 어떻게 창작되는가는 그 공연을 누가 왜 하는가와 밀접한 연관이 있다. 연극은 세계 곳곳의 다양한 장소에서 공연된다. 이 절에서는 연극의 공연 장소와 그 장소에서 제작하고 주최하는 연극의 유형에 대해 이야기해 보자.

국가의 지원을 받는 극단

전 세계적으로 여러 나라가 국가의 지원을 받는 전문 극단을 가지고 있다. 유럽의 경우 국가로부터 재정적 지원을 받는 전통은 궁중 극단이 왕가의 인증을 받아 운영되던 르네상스 시대로 거슬러 올라간다. 전자 매체가 등장하기 이전 시대에 연극은 다수의 대중과 만날 수 있는 유일한 방법이었기 때문에, 국가 허가제는 검열의 수단으로 사용되기도 했다. 중앙집권적인 권력은 승인된 메시지를 전달하는 작품만을 지원했는데, 이것은 여러 독재 정권의 정책으로 이어졌다. 이와는 대조적으로, 오늘날 국가 지원금을 받는 유럽의 극단들은 대부분 예술적인 실험과 새로운 시도를 할 수 있는 장소이다. 지방정부와 지방자치단체들은 관객들이 공연을 편하게 관람할 수 있도록, 편리한 공연 시간표를 짜고 어린이 방을 운영하는 지역의 극단과 문화센터를 재정적으로 지원한다.

> 일본의 **국립** 극단과
> 프랑스의 코메디 프랑세즈는
> 고전적인 연극 작품 공연을 **고수**하지만,
> **현대** 작품을 공연하기도 한다.

아프리카와 아시아에서 식민 정부는 지역 주민들에게 자신들의 문화적인 영향력을 남기기 위해 정부 지원 극단을 이용하였다. 많은 개발도상국가에서 정부 지원 극단들은 민주주의가 성장함에 따라 이제는 국민들 편에서 작품을 선택하게 되었으며, 민족 고유의 문화를 보존하고 개발하기 위해 힘쓰고 있다. 아프리카와 아시아의 나이지리아, 나미비아, 태국 등과 같은 국가들은 민족 고유의 우수한 전통을 보존하기 위해 국립 극단에 정부 지원금을 제공하고 있다.

미국은 부유한 국가들 중에는 유일하게 국가적으로 정부 지원금을 주는 극단이 없는 나라이다. 이와는 대조적으로, 많은 개발도상국들은 정부의 지원금이 연극과 연극 예술인들에게 반드시 필요하다고 본다. 나이지리아에서는 국립 예술 극단을 사유화하려는 계획이 있었지만, 이에 반대하는 대규모 시위가 벌어졌고 정부는 다시 지원금 제도를 복구시켜야 했다. 슬프게도, 미국 내에서 국가적·

지역적 예술 지원금은 극심한 경쟁을 치러야만 얻을 수 있으며, 정부의 재정 계획과 정치적 압력에 좌지우지된다. 1990년대에 국립 예술 기금(National Endowment for the Arts, NEA)은 동료 예술인들로부터 추천을 받아 개인적인 예술인들을 지원하는 제도를 철폐했는데, 그 이유는 작품들이 지나치게 성적으로 노골적이라는 것이었다. 이 일로 인해 지금 NEA Four로 칭해지는, 카렌 핀리, 팀 밀러, 존 플렉(John Fleck, 1951년 생), 그리고 홀리 휴스가 소송을 제기했고, 정부 보조금 신청자들의 언론의 자유와 헌법 수정조항 제1조를 보장받을 권리를 둘러싼 긴 법정 싸움이 시작되었다. 법적 전쟁의 핵심은 정부 보조금을 수여하는 데 있어서 품위를 기준으로 삼을 것을 요구했던 1990년 의회의 NEA 재승인을 수정하라는 것이었다.

> ### 생각해보기
>
> 동료 위원들로부터는 탁월하게 훌륭하다는 평가를 받지만 일부 공동체의 정서에 어긋나는 공연을 하는 개인적인 예술가를 정부가 지원하는 것이 옳은가?

1930년대 대공황 당시, 아주 잠시 동안이지만 미국 정부는 연방 극단 프로젝트(Federal Theatre Project)를 통해 국가 보조를 받는 극단을 운영하고자 했다. 일을 하지 못하고 있는 예술가들에게 일자리를 제공하고자 했던 것이다. 이 시기에 오손 웰즈, 존 하우스만과 같은 훌륭한 예술가들이 등장했다. 흑인 연극 운동을 위한 재단과 정부의 후원 아래 창작되는 참신한 작품들 그리고 적절한 임금을 받는 수천 명의 연극 예술인들은 미국에서 정부 보조금이 의미 있고 중요한 연극 작품이 만들어질 수 있게 할 수 있다는 것을 보여 준다.

정부 지원 극단이 있는 국가들은 국민의 강력한 지지가 배우, 디자이너, 그리고 연출가들에게 안정적인 작업환경을 제공할 수 있다는 것을 보여 준다. 국가 지원금은 극단들이 앙상블을 개발하고, 복잡하고 어려운 프로젝트를 원활하게 진행시킬 수 있는 긴 리허설 기간을 가질 수 있게 하고, 티켓 판매나 수익에 대한 염려 없이 창작의 자유를 누릴 수 있게 한다.

그러나 정부 지원금이 긍정적인 측면만 있는 것은 아니다. 소련이 지배하던 시기의 동유럽권과 같이 검열의 위협은 언제나 존재한다. 캐나다와 영국의 극단들은 정부가 대형 국립 극단에는 지나치

검열과 정부 지원

마크 블리츠슈타인(Mark Blitzstein)의 뮤지컬 〈요람은 흔들리기 마련(The Cradle Will Rock)〉은 원래 1937년 연방 극단 프로젝트의 일환으로 제작되었으며 오손 웰즈가 연출을 맡았다. 작품의 줄거리는 욕심 많은 사업가가 노동자들을 억압하고 그들이 조합을 만들지 못하도록 방해하는 내용이다. 작품의 좌파적인 내용을 두려워했던 사업가 단체의 정치적 압력으로 인해, 작품은 WPA에 의해 중단되고 말았다. 극장 폐쇄는 재정 삭감으로 인한 것으로 알려졌다. 소품과 무대 장치들은 정부에 압수되었다.

웰즈와 하우스만은 분노했고, 더 큰 극장을 빌려 공연을 했으며, 좌석은 전석 매진이었다. 이 사건을 계기로 두 사람은 머큐리 극단(Mercury Theatre)을 창립했고, 정부의 조정으로부터 자유롭게 작업할 수 있었다. 오늘날 〈요람은 흔들리기 마련〉은 전 세계적으로 노동자들의 권리가 위협당하게 되자 다시 한 번 중요한 작품으로 떠올랐다. 옆의 사진은 아콜라 극장(Arcola Theatre)에서 공연된 2010년 런던 프로덕션이다.

게 많은 지원을 하면서 지방의 소규모 극단에는 충분한 지원을 하지 않는다고 주장해 왔다. 문화보다는 관광산업에 치중하고 있다는 것이다. 정부 지원금을 받는 예술가들이 자기 만족감에 빠지기 쉽다고 지적하는 연극인들도 있다.

정부 지원을 받는 극단은 문화 전쟁에 끌려들어갈 수도 있다. 남아프리카 정부가 아프리카 전통문화 단체에 재정 지원을 집중하면서, 유럽과 미국의 작품들을 공연하는 극단들의 지원을 중단했던 것이 그 예이다. 이 결정으로 인해 배우들은 일자리를 잃게 되었고

예술가들은 자신들이 선택한 극단을 떠나거나, 개인적인 희생을 치르면서라도 작품 활동을 계속 이어 나가야 했다. 이러한 여러 문제에도 불구하고, 정부가 극단을 지원하는 제도는 중요한 문화적 투자이다. 미국의 대부분의 연극 예술가들은, 세계 여러 곳의 연극 예술가들처럼, 자신들의 노력에 대해 안정적인 경제적 지원을 받으면서 작업할 수 있기를 바라고 있다.

국제 연극 축제

국제 연극 축제는 실험극을 안전하게 선보일 수 있는 장소로서 시작되었지만, 지금은 여러 다른 주제를 가지고 조직되고 있다. 축제는 특정한 도시나 국가의 문화적 위상을 높이는 기능을 하기도 한다. 따라서 명성이 높은 축제에서 공연을 하도록 초청을 받는 것은 그 극단의 예술적 질을 보증하게 되며, 지원금이나 다른 기금을 받는 데 큰 도움이 된다.

> **생각해보기**
>
> 정부는 연극 기관이나 예술가들에게 경제적 지원을 해야 하는가?

제인 알렉산더

제인 알렉산더(Jane Alexander, 1939년 생) 의 삶은 예술적 탁월성과 공익을 위한 봉사가 조화를 이룬 대표적인 예이다. 배우인 그녀는 〈위대한 백색 희망(The Great White Hope)〉 이라는 작품으로 토니 상, 오비 상을 수상했으며, 오스카 상에 네 번 후보로 올랐고, 에미 상 후보에도 한 번 이름을 올렸다. 1993년 클린턴 대통령은 국립 예술 기금(NEA) 위원장으로 그녀를 임명했으며, 1993년부터 1997년까지 위원장직에 있는 동안 그녀는 불리한 정치적 분위기 속에서도 예술을 보호했다.

이질적이고 독특한 관점을 표현하는 예술이 누군가에게 불쾌감을 주지 않는 것이 진정한 의미에서 가능한가?

예술에는 나오는 생각이 다른 사람을 흥분시키거나 자극하고 분노하게 하는 힘이 있다. 그것은 피할 수 없는 예술의 본질이다. 모든 이들의 경험의 폭을 넓힐 수 있는 방법은 교육이다. 어려운 작품이나 부정적인 반응이 나올 것이 예상되는 작품을 할 때, 뉴스 방송이나 학교를 통해 관객들을 준비시키는 것이 중요하다.

만약 도발을 목적으로 하는 작품이라면?

우리는 자유 사회에 살고 있다. 도발을 선택하는 사람들이 있고, 그들은 그렇게 할 자유가 있다. 내 생각에 선동과 도발적인 예술은 다르다. 선동은 언제나 도발적이지만, 모든 예술이 그런 것은 아니다. 내 개인적인 평가로는 예술의 10퍼센트 정도만 자극적이고, 나머지 90퍼센트는 아름다움이나 위로를 목적으로 창작된다. 정서와 신념을 지지함으로써 위로를 주는 것이다.

연극이 치유를 위해 사용된 구체적인 예가 있는가?

1995년 오클라호마 시 폭발 사건 이후, 우리는 스토리텔링을 통한 치유를 위해 연극을 사용했다. 10대 임신과 같은 논점 혹은 주제를 가지고 학교나 특수 공동체 속에서 그 주제를 다루어 보는 예방적 연극에서도 치유가 이루어지는 경우가 많다.

NEA가 특수 집단에 불쾌감을 줄 수 있는 예술을 지원하기 위해 정부의 돈을 써도 좋다고 생각하는가?

동료 위원들로부터 훌륭하다고 평가를 받은 작품의 우수성을 인정하고 재정적 지원을 하는 것은 정부가 해야 할 일이라고 생각한다. 바로 그 일을 NEA가 하는 것이다. 더욱이 그 동료 위원들은 최고의 예술가들이라고 나는 생각한다. 그들은 다른 지역, 배경, 인종, 민족으로 이루어진 집단이며, 따라서 우수성을 평가하는 공동체적인 기준을 대표한다. 그들의 선택 중 일부는 도발적일 것이고, 일부는 특정 집단의 분노를 살 수 있다.

NEA가 개인에 대한 지원을 중지하고 단체에만 모든 지원을 하고 있는 것에 대해 어떻게 생각하는가?

국회는 문인들과 재즈, 민속과 전통 예술가들을 제외하고는 개인에 대한 지원을 중단했다. NEA Four와 같은 일인극은 더 이상 NEA를 통해 지원을 받을 수 없게 되었다. 나는 정부가 개인 예술가들을 지원하고 양성하는 것이 매우 중요하다고 생각한다. 멕시코가 국보로 정해진 예술가들에게 급여를 주고 있는 것은 대단히 좋은 예이다. 미국에는 그러한 제도가 없다. 물론 개인적으로 예술 활동을 지원하는 경우는 있다. 그러나 나는 연방정부가 우리의 예

술가 개개인들—지금 막 이름을 알리기 시작한 예술가부터 노년을 보내고 있는 예술가까지 모두 그 공을 인정하는 일을 앞장서서 해야 한다고 생각한다.

NEA 의장으로서 당신이 경험한 것 중에 가장 중요한 교훈이 있다면 무엇인가?

그 어떤 것도 미국 국민으로서 우리의 권리를 손상시킬 수 없다는 것이다. 예술가들과 자유로운 표현에 대한 법률 제1항은 어떤 일이 있어도 지켜져야 한다는 것, 그리고 이것은 끊임없이 계속 싸워야 할 전투라는 것이다. 왜냐하면 신성한 기본적인 인권을 짓밟는 방식으로 법을 재해석하려는 입법가들이 있기 때문이다.

만약 당신이 이상적인 NEA를 창립할 수 있다면 어떻게 하겠는가?

예술가 개개인을 지원하고, 새로운 유망한 인재들을 양성하고, 기존의 뛰어난 예술가들을 인정해 주고 싶다. 예술 교육도 확대하고, NEA 기관들을 국가적으로 지원하고 싶다.

유럽 국가들은 연극 극단들을 재정적으로 지원한다. 그렇다면 당신은 유럽의 연극 예술가들과 미국의 연극 예술가들의 상황을 어떻게 비

▲ 국립 예술 기금 의장으로서, 배우 제인 알렉산더가 백악관에서 연설을 하고 있다. 클린턴 대통령과 부인 힐러리가 뒤에서 그녀를 바라보고 있다.

(계속)

교할 수 있겠는가?

나는 오랫동안 유럽의 국가 지원 극단들을 대단히 부러워했었다. 그러나 2004년 독일에서 작업을 해 본 후, 나는 그곳에는 배고픔이, 즉 무언가 멋진 작품을 만들고자 하는 창조에 대한 은유적인 배고픔이 부족한 것을 보았다. 많은 사람들이 스스로 만족해 버리도록 길들여진다. 국가 지원 제도는 뛰어난 디자인적 요소들을 창출하지만, 그것이 반드시 영감이 가득한 예술로 이어지는 것은 아니다. 또한 무언가

가 완성되는 데 방해가 되기도 한다. 국가 지원 제도는 만병통치약이 아니다. 창조성을 사고 팔 수는 없는 것이다.

나는 자기 만족에 빠지지 않는 이곳 미국의 정신을 사랑한다. 창조적인 아이디어를 가지고 씨름하고, 그것을 실현하기 위해 다른 사람들을 끌어들이려고 노력하는 것은 가치가 있다. 그렇지만 예술가들이 쓸 수 있는 기금이 더 많았으면 좋겠다고 진심으로 생각한다.

정부가 예술에 개입해야 한다고 생각하는가?

우리 사회의 예술 활동을 재정적으로 지원하는 것은 연방정부가 해야 할 일이다. 정부는 국민의 것이며, 따라서 탐구정신과 창조적인 사고, 상상력과 비평적 사고를 계발하는 데 관심을 가져야 한다. 그리고 인간이 그것을 추구하기 위해 가장 적극적으로 노력하는 분야가 바로 예술이다. 우리는 그러한 생각에 확신을 가지고 있다.

출처 : 제인 알렉산더의 허락하에 게재함.

숨겨진 역사

줄리아노 메르 카미스 : 정치적 메시지를 담은 공연의 대가

줄리아노 메르 카미스(Juliano Mer-Khamis, 1958~2011)는 나사렛 마을에서 이스라엘 출신의 유대인 어머니와 아랍계 기독교인 아버지 사이에서 태어난 이스라엘 사람이자 팔레스타인 사람이다. 그는 평생을 공연 예술과 평화, 그리고 연극을 통해 사람들을 격려하는 일에 헌신했다.

메르 카미스는 2003년 그의 첫 다큐멘터리 영화, 〈아르나의 아이들(Arna's Children)〉을 제작, 연출했다. 영화는 그의 어머니가 예닌 난민 캠프에서 자신이 설립한 보살핌과 배움(Care and Learning)이라는 극단을 통해 어린이들의 삶을 풍요롭게 해 주고자 노력했던 과정을 담고 있다. 그녀는 연극을 통해 이스라엘의 침략으로 인해 상처를 입은 팔레스타인 어린이들의 마음을 치유하고자 했다. 2000년에 일어난 최초의 인티파다(intifada, 팔레스타인 반란) 이후, 메르 카미스는 예닌으로 가 1990년대 어머니의 극단에서 영화를 위해 연기를 했었던 어린이들이 어떻게 살고 있는지를 추적했다. 그는 어머니 극단의 어린이 배우들 중 한 명을 제외하고는 모두 죽었다는 것을 알게 되었다. 그들 중 대부분은 잔인한 테러리스트가 되었고 그의 어머니가 가르쳤던 가치들을 부정했다.

메르 카미스는 평화에 대한 희망을 버리지 않고, 2006년 자유 극단(Freedom Theatre, www.thefreedomtheatre.org)을 예

▲ 아랍인이자 이스라엘인인 줄리아노 메르 카미스가 암살된 후, 자유 극단 건물 바깥에서 진행된 행진 중에 팔레스타인 사람들이 그의 죽음을 슬퍼하고 있다. 포스터에는 "자유와 문화의 순교자, 재능 있는 팔레스타인 이상주의자, 줄리아노 메르 카미스"라고 쓰여 있다.

닌에 창립하여 어머니의 꿈을 이어 가고자 했다. 자유 극단은 팔레스타인 어린이들이 예술을 통해 자신의 감정을 표현하고, 이 세상에서 자신들이 어떤 위치에 있는지를 건강한 방식으로 가늠해 볼 수 있는 기회를 제공해 주었다. 극단의 목표는 사회를 변화시키는 것이다. 극단의 웹사이트는 '창조 과정은 대안을 상상하고, 현실을 재정립하고, 새로운 삶의 방식을 수용하는 것으로 이루어짐'을 우리에게 상기시킨다.

메르 카미스는 2011년 4월 4일, 자신의 극장 밖에서 복면을 한 팔레스타인 청부살인자에게 암살당했다. 그의 죽음은 예술과

이상주의가 정치적 과격주의를 이길 수 있는가라는 질문을 우리에게 던졌다. 이 특별한 사람을 위해 그에게 어울리는 특별한 작별 의식이 행해졌다. 그의 관은 이스라엘에서부터 검문소를 통과하여 웨스트 뱅크로 옮겨졌다. 이스라엘로 넘어갈 수 없는 그의 팔레스타인 친구들도 그에게 마지막 작별 인사를 할 수 있게 하기 위해서였다. 메르 카미스가 이스라엘로 돌아가 어머니 옆에 묻히기 전에, 이스라엘 출신 가수 미리 알로니(Miri Aloni)가 "평화를 위한 노래(Song for Peace)"를 히브리어와 아랍어로 불렀다.

국제 연극 축제는
1960년대 이후로
그 수가 **증가**하고 있다.

전 세계에서 벌어지고 있는 연극 활동들을 맛볼 수 있는 가장 좋은 방법 중 하나는 매년 열리는 국제 연극 축제에 가 보는 것이다. 다양한 종류의 연극 작품들이 참가하기 때문에 일주일 동안 10편 이상의 작품을 볼 수 있다.

생각해보기

논쟁 중인 정치적 이슈를 생각해 보는 장소로서 연극이 가지는 장점은 무엇인가?

수준 높은 축제에 가면, 새롭게 부상하는 트렌드와 문화적 차이들이 분명하게 드러난다. 유럽 국가들은 대부분 적어도 하나 이상의 연극 축제를 주최하고 있으며, 미국, 캐나다, 뉴질랜드와 호주에서는 여러 도시들이 축제를 열고 있다. 아프리카의 극단들은 현재 몇 개의 전(全) 아프리카 축제들을 조직하여(베닌, 부르키나파소, 코트디부아르, 가나, 카메룬, 그리고 콩고 공화국이 그 몇몇 예이

다) 예술적으로 유럽 전통의 영향으로부터 자유로워지고, 재능 있는 아프리카 배우들이 각 지역에서 활동할 수 있도록 지원하고 있다. 물론 뉴욕은 매년 여러 이벤트들이 열리고 있다.

심사위원이 있는 **축제**도 있지만,
공연을 하고자 하는 모든 이들에게
열려 있는 축제들도 있다.

어떤 축제들은 그 지역의 연극을 알리는 것을 목적으로 한다. 많은 축제들이 모든 종류의 연극에 열려 있지만, 특수한 주제를 가진 축제도 있다. 어떤 축제들은 실험극을 위주로 하고, 또 어떤 축제들은 좀 더 전통적인 형식의 작품을 공연한다. 몬트리올에서 열리는 트랜스아메리크 페스티벌(Festival TransAmérique)의 감독은 재미있는 작품과 다양한 연극 활동을 찾아 전 세계를 여행한다. 뉴욕에서 열리는 뱀 넥스트 웨이브(Next Wave at BAM)와 링컨 센터 페스티벌(Lincoln Center Festival)은 잘 알려진 아방가르드 작품을 소개하는 데 주력한다. 유명한 국제 연극 축제들은 잘 알려지지 않은 연극 공연인과 극단들이 참여할 수 있는 위성 축제들이 생겨나게 했는데, 스코틀랜드의 에든버러 프린지 페스티벌(Edinburgh Fringe Festival)이 그 한 예이다. 이 축제는 공연을 하고자 하는 대부분의 사람들에게 열려 있으며, 작은 규모의 극단이나 솔로 아티

▲ 1947년 이래로, 아비뇽 페스티벌은 여름 관광객들을 끌어모으고 있다. 오늘날 10만 명의 관객이 이 축제를 찾는다. 이들은 동시대 연극과 무용 작품의 초연을 보기 위해 세계 각처에서 이 아름답고 오래된 도시를 방문한다. 사진은 파팔 궁전(Papal Palace) 옆에서 벌어지고 있는 야외공연의 모습이다.

스트도 참여할 수 있다. 뉴욕 프린지 페스티벌은 에든버러 페스티벌의 본을 따르고 있다. 프랑스의 아비뇽 페스티벌(Avignon Theatre Festival)은 최근의 아방가르드 작품들에 집중한다. 그러나 지금은 '페스티벌 오프(Festival Off)'도 열고 있는데, 여기에서는 훨씬 더 다양한 형태의 공연물들을 선보인다. UNIMA(Union Nationale de la Marionette, 인형극 연합회)는 전 세계의 인형극단들이 연합하여 4년에 한 번씩 각각 다른 나라에서 국제 인형극 축제를 개최한다. 일본의 타야마에서 열리는 아시아 태평양 어린이 연극 축체(Asia-Pacific Festival of Children's Theatre)는 어린이를 관객으로 하는 연극에 집중한다. 리모제에서 열리는 프랑코포니 국제 페스티벌(festival international de la francophonie)는 프랑스 연극과 과거 프랑스의 식민지배를 받았던 나라들의 연극이 함께 공연될 수 있는 기회를 제공한다. 인터넷에는 축제, 공연, 티켓 구입에 대한 정보들이 자세히 소개되어 있다.

국제적인 축제들은 그 수가 점점 증가하고 있는데, 이에는 긍정적인 효과도 있지만 부정적인 효과도 있다. 이 축제들은 다양한 문화권의 예술가들이 한데 모여 서로의 생각을 교환하는 장소 역할을 하고 있으며, 따라서 문화의 교류와 성장의 원동력이 된다. 그러나 그러한 교류가 획일화를 낳고, 유럽 연극 제도의 문화적 권위, 혹은 유럽적 전통의 지배로 이어지는 것은 아닌지 우려하는 이들도 있다.

대학의 축제

전 세계의 대학들은 전통적으로 연극 활동의 중심지 역할을 해 왔

다. 특히 아프리카에서는 많은 대학들이 상주 극단과 단체를 두고 고전극과 전통극을 캠퍼스에서 공연하여 대학이 일반 대중을 위한 문화의 중심지로 바뀌어 가고 있다. 몇몇 개발도상국에서는 대학은 서구의 연극 형식뿐만 아니라 전통극을 배울 수 있는 프로그램을 제공한다. 미국에서는, 대학은 전문적인 연극 교육의 중심지이며 전문 극단과 새로운 협력 관계를 형성하고 있다. 교육 과정의 일부로 학생들은 대학 내뿐만 아니라 지역 공동체를 대상으로 하는 작품의 공연에 참여하기도 한다. 대학의 연극 공연은 경제적인 걱정으로부터 자유롭기 때문에 흥미롭고 새로운 시도들이 가능하다. 대부분의 대학 연극 공연의 레퍼토리는 뮤지컬에서부터 유럽의 실험극과 다문화 공연에 이르기까지 다양하다. 대부분의 교수진들이 우수한 전문 연극인이기 때문에 대학의 연극들은 높은 수준의 공연을 선보인다. 많은 대학들이 상주 전문 극단을 가지고 있으며, 학생들은 전문 배우들과 함께 공연을 하거나, 그들의 공연에 스태프로 참여할 수 있는 기회를 가진다. 대학에서 공연되는 작품들은 학생들이 공연을 직접 경험하고 연극이 어떻게 만들어지는지 배울 수 있는 중요한 기회이다.

여름 연극 공연과 셰익스피어 축제

미국의 여름 연극과 셰익스피어 축제는 휴가를 즐기는 사람들에게 여흥을 제공하는 것 이상의 역할을 한다. 그들은 인턴 학생과 젊은 전문 연극인들이 전문 연출가의 지도 아래에서 자신들의 기술을 발휘할 수 있는 기회를 제공한다. 이 연극들은 수준이 각각 다

▲ 미국 전역에서 여름 셰익스피어 공연이 연극 관객을 모으고 있다. 이들은 편안한 환경에서 공연을 보는 것을 즐긴다. 토니 상 우수 지역 연극상을 받은 유타 셰익스피어 페스티벌(Utah Shakespeare Festival)은 공원과 같은 광장에서 엘리자베스 시대의 음악과 춤을 공연할 뿐만 아니라 세미나, 클래스, 그리고 셰익스피어와 현대극을 공연한다.

르다. 윌리엄스타운(Williamstown)이나 버크셔(Berkshire) 연극 축제 같은 경우는, 유명한 배우와 연출가를 초빙하는 동시에 학생들에게도 기회를 제공한다. 이들은 이미 검증된 작품과 새로운 실험적인 작품을 같은 시즌에 동시에 공연한다. 셰익스피어 축제는 종종 그 지역 대학의 전문 교수와 스태프를 초빙하는데, 이들은 여름을 이용해 연극을 배우고자 하는 학생들을 함께 데리고 와서 학교 연극과 전문 연극 사이를 잇는 다리가 되어 준다. 그 외에 지역 극단이나 뉴욕의 전문 극단에서 배우와 연출가를 기용하는 축제도 있다. 종종 이러한 축제들은 야외에서 벌어지는데, 흥겨운 분위기로 인해 공연을 보러 가는 것이 신나는 이벤트가 된다. 조세프 팹(Joseph Papp, 1921~1991)이 창립한 뉴욕 셰익스피어 페스티벌은 축제의 대중성을 극대화한다. 센트럴 파크에서 앤 해서웨이(Anne Hathaway, 1982년 생), 메릴 스트립(Maryl Streep, 1949년 생), 케빈 클라인(Kevin Kline, 1947년 생)과 같은 연기력이 뛰어난 스타 배우들을 기용하여 무료로 셰익스피어를 공연한다.

공동체 연극

전 세계적으로 시대를 막론하고 공동체 연극은 여러 문화권에서 중요한 역할을 수행했으며 지금도 계속 그러하다. 미국 원주민의 스토리텔링과 춤, 아프리카의 축제들, 멕시코의 코푸스 크리스티 연극과 중세의 순환극은 공동의 문화적 가치를 강화하는 공동체 연극(community theatre)의 예이다. 오벨암메르가우[1] 수난극(The Oberammergau Passion Play)은 도시 전체를 아우르는 이벤트이며 1634년 이후로 10년마다 전 시민이 참여하는 이벤트로 공연되었다. 고대 아테네 연극 역시 정부의 지원 아래 열리는 공동체 연극으로 시작되었다.

전문 상주 극단을 유치할 수 없는 전 세계의 많은 작은 마을들은 공동체 연극에 의지하고 있다. 많은 대규모 도시에도 역시 공동체 극단이 존재한다. 어떤 극단들은 전적으로 지원자들로 운영되지만, 어떤 극단들은 기본적인 스태프들 그리고 때로는 전문 연출가를 고용하여 헌신적인 지원자 배우들로 이루어진 극단을 이끌도록 맡긴다. 수준 높은 작품을 만들어 내는 공동체 연극 집단도 있지만, 아마추어 수준을 분명히 드러내는 집단도 있다. 이들은 그 지역의 문화 생활에 기여하고 사회 구성원들이 공유할 수 있는 경험이 만들어지는 장소를 제공한다. 이러한 공동체 연극이 없다면 많은 청소년들이 연극 공연을 접할 기회를 갖지 못할 것이다.

공동체 연극 집단은
장비가 잘 갖추어진 소극장에서
공연을 하기도 하고, 시청이나 **교회** 혹은
마을 광장에서 공연을 하기도 한다.

때로 공동체기반 연극(community-based theatre)이라고 불리기

1 역자 주 : 독일 남부, 뮌헨 서남쪽에 있는 마을.

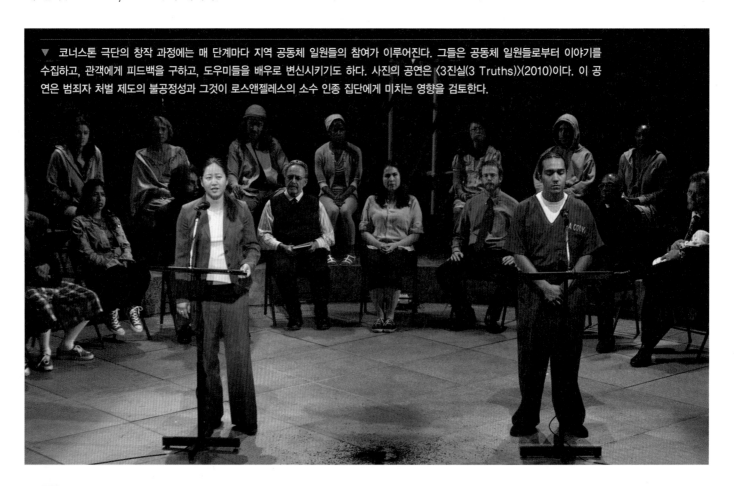

▼ 코너스톤 극단의 창작 과정에는 매 단계마다 지역 공동체 일원들의 참여가 이루어진다. 그들은 공동체 일원들로부터 이야기를 수집하고, 관객에게 피드백을 구하고, 도우미들을 배우로 변신시키기도 한다. 사진의 공연은 〈3진실(3 Truths)〉(2010)이다. 이 공연은 범죄자 처벌 제도의 불공정성과 그것이 로스앤젤레스의 소수 인종 집단에게 미치는 영향을 검토한다.

오벨암메르가우 수난극 : 새로운 시대의 전통

1633년 페스트를 막기 위한 노력으로, 독일의 오벨암메르가우 주민들은 예수의 삶과 죽음을 다룬 연극을 매 10년마다 공연하겠다는 맹세를 신에게 바쳤다. 그 이후로 오벨암메르가우 수난극은 공동체 연극의 대표적인 예가 되었다. 7시간이 걸리는 이 초대형 공연은 중세 종교극의 살아있는 유산이다. 이 공연은 대사와 합창과 음악, 그리고 배우들이 내레이션과 음악을 배경으로 성경의 한 장면을 묘사하는 활인화(tableaux vivants)로 이루어진다. 신앙을 중심으로 공동체를 하나로 엮기 위해 공연되었던 이 연극은 지금 전 세계 관광객들의 관심을 끌고 있다.

작품은 공공 장소에서 공연되며, 마을 주민의 반 정도인 2,200명이 출연 연기자로 참여하는데, 마을에서 20년 이상을 거주해야만 참가 자격이 주어진다. 이 연극이 마을 사람들의 마음속에 차지하고 있는 중요성이 매우 크기 때문에 공연과 공연 사이의 기간 동안 마을 주민들은 가장 최근 공연에서 맡았던 인물의 이름으로 불린다. 공연이 올라가기 전에는 심지어 사망률이 낮아지기까지 한다. 한 번 더 공연에 참여하기 위해 삶의 의지를 놓지 않기 때문이다.[2]

연기자는 반드시 가톨릭 신자여야만 했지만, 2000년부터는 처음으로 비기독교인들도 이교도 역할을 할 수 있게 되었다. 명성과 오랜 역사, 그리고 인기에도 불구하고, 이 연극은 반유대주의라는 비난을 받는다. 이 연극에서 유대인들은 예수를 죽인 살인자로 그려지기 때문이다. 유럽의 수난극들은 종종 유대인들에 대한 폭력이 행해지는 원인을 제공했으며, 홀로코스트의 문화적 배경이 되었다는 지적을 오랫동안 받아 왔다. 실제로, 아돌프 히틀러가 1934년에 오벨암메르가우 공연을 보고 공연이 가진 반유대주의 메시지를 칭송했으며, 대사의 일부가 나치의 정치적 과제를 재차 강조하기 위해 새로 쓰였었다.

최근 들어, 전 세계의 기관들이 수 세기에 걸쳐 내려온 대본을 수정할 것을 요구하고 있다. 예수는 이제 랍비로 칭해지며, 히브리어 기도를 한다. 십자가 처형에서 로마인의 역할 역시 인정되었으며, 유대인들을 비난했던 다른 요소들과 함께 유대인에 대한 복수를 촉구했던 대사는 대본에서 삭제되었다. 많은 이들이 외부 집단의 요구에 응하기 위해 역사적인 대본을 수정하는 것은 옳지 않다고 생각하지만, 나치의 정치 목적에 부합하기 위해 대본이 고쳐졌다는 사실은 인정하고 있다. 이 이벤트가 바이에른의 작은 마을의 금고를 가득 채우고 지역의 자부심을 높이고 있지만, 기독교와 유대인 집단들은 홀로코스트 이후 세계에서 이 공연들이 지속되어야 하는지 의문을 제기하고 있다.

2 James Shapiro, *Oberammergau* (New York: Pantheon Books, 2000), 4.

◀ 이 활인화는 오벨암메르가우 수난극의 2000년 공연에서 예수의 수난의 한 장면이다.

도 하는 공동체 연극의 또 다른 형태에서는 소외 집단의 관심과 경험을 소재로 하여 사회 변화를 목적으로 하는 연극을 만든다. 공동체기반 연극은 재소자들, 문제 청소년들, 소수집단, 그리고 빈곤층과 함께 행해져 왔다. 미국에서는 워싱턴 디씨의 아레나 스테이지의 복지활동부인 리빙 스테이지(Living Stage, 지금은 해산됨)가 이러한 활동이 확대되는 것에 기여했다. 지금은 여러 기관과 개인들이 이런 활동을 벌이고 있는데, 로스앤젤레스의 코너스톤 극단(The Cornerstone Theatre)은 그 예로 공동체의 중요한 이슈를 다루는 연극을 그 공동체를 위해 창작한다. 필리핀 연극 교육 협회(Philippines Educational Theatre Association, PETA)는 아시아 전역에서 워크숍을 개최하고 있다. 공동체기반 연극은 이 외에도 코스타리카, 중동, 보스니아, 호주, 그리고 케냐 등 세계 곳곳에 있다. 간사들은 공동체 일원들이 자신의 이야기, 역사, 그리고 사회적 관심을 연극으로 만들 수 있도록 돕는다. 공동체를 위해 행해지는 공연은 선동극, 코미디, 뮤지컬, 그리고 멜로드라마 등 다양한 형식을 포함하며, 가면, 인형, 춤, 음악 등을 사용하기도 한다. 케냐의 카운다 여성의 모임(Kawuonda Women's Collective)은 빵집과 어린이집

을 동시에 운영하면서, 스토리텔링과 공연을 통해 변화하는 사회 속에서 변화하는 여성의 역할을 그려 낸다. 이들의 연극 작업은 개개인의 필요를 충족함과 동시에 공연을 하기 위해 함께 모여 농사를 짓고 요리를 하는 등의 여성의 일상 생활과 병행된다. 공동체기반 연극은 지역의 집단들이 연극을 통해 자신들의 목소리를 낼 수 있도록 함으로써 그들에게 힘을 더해 준다.

오늘날 많은 공동체 연극이 공동체의 정체성을 강화하고 문화 교육을 제공하는 중요한 역할을 하고 있다. 캐나다의 센클립 원주민 극단(Sen'Klip Native Theatre Company)과 미국의 날아 오르는 붉은 독수리와 선더버드 극단(Red Eagle Soaring and Thunderbird Theatres)은 아메리카 원주민들에게 공동체적 정체성과 목표의식을 제공하는 극단의 예이다. 아프리카의 작은 마을들은 전통 공연과 오락 문화를 보존하기 위해 그들의 공동체 연극을 위한 기금을 모은다. 짐바브웨에서는 마을의 지역 문화 센터가 민속 연극의 보존을 책임진다. 아프리카 전역에서 전통이 사라질 수도 있음을 인식한 지역 집단들이 공동체 연극을 통해 문화적 기억을 이어 가는 역할을 하고 있다.

미국의 상업 연극과 비영리 연극

미국에서 연극 작품들은 아마추어(연극에 대한 애정으로 만들어진)냐 프로페셔널(돈을 벌기 위한 목적으로 만들어진)이냐로 나뉠 수도 있고 **상업 연극**(commercial theatre)과 **비영리 연극**(not-for-profit theatre)의 카테고리로 분류될 수도 있다. 상업 연극에서 투자자들은 프로덕션 하나를 지원하고 공연이 성공할 경우 금전적인 보상을 돌려받는다. 상업적인 프로덕션은 수입을 올리는 한 지속되는 것이 일반적이다. 비영리 연극에서 이익은 극단에서 지출한 비용을 충당하기 위해, 그리고 새로운 프로젝트를 위한 기금으로 다시 사용된다.

모든 아마추어 **프로덕션**은 비영리이지만,
모든 비영리 연극이 **아마추어**인 것은 아니다.

상업 연극

상업 연극을 생각하면, 대개 **브로드웨이**(Broadway)나 뉴욕의 타임스 스퀘어 주변에 상업적인 극장들이 몰려 있는 모습, 그리고 런던의 **웨스트 엔드**(West End)를 떠올리게 된다. 그러나 미국 전역, 그리고 세계 곳곳의 주요 대도시에는 모두 상업 연극을 올리는 극장

들이 있다. 경제적인 부담이 크기 때문에, 상업 연극은 실험극이나 소수의 관객을 대상으로 하는 공연은 거의 하지 않는다. 비용 부담이 낮고 투자자들이 작품을 두고 모험을 해 볼 수 있었던 시대와 비교해 볼 때 이제는 브로드웨이에 진지하면서도 흥미진진한 연극이 부족해진 것을 안타까워하는 사람들이 많다. 그럼에도 불구하고 브로드웨이 연극은 그 우수성을 유지하고 있으며, 전문적인 연극에서 '성공'했다는 상징으로 남아 있다. 시애틀이나 시카고 같은 도시에서도 연극 활동이 활발하지만, 뉴욕은 미국 연극의 중심지 자리를 유지하고 있다. 적어도 30개의 상업적인 연극 작품과 100여 개가 훨씬 넘는 전문적인 혹은 반(伴)전문적인 공연들이 매일 밤 무대에 오르고 있다. 순회 공연 극단들은 브로드웨이에서 성공한 작품을 가지고 미국과 캐나다의 여러 도시에서 일정 기간 동안 공연을 올린다. 순회 공연은 브로드웨이 투자자들이 수백만 달러의 수입을 거둘 수 있도록 해 준다. 뉴욕의 극장들이 몰려 있는 지역 안과 밖에 있는 500석 미만의 비교적 작은 극장들을 **오프 브로드웨이**(Off-Broadway)라고 한다. 종종 오프 브로드웨이에서 좋은 평을 받은 작품들은, 객석을 채우고 이윤을 돌려줄 수 있다고 투자자들이 확신하는 경우, 브로드웨이의 좀 더 큰 규모의 극장으로 옮겨 간다.

▲ 〈유린타운(Urinetown)〉은 뉴욕 국제 프린지 페스티벌에서 데뷔하여 오프 오프 브로드웨이로, 다시 오프 브로드웨이로 옮겨 갔다. 입소문이 이 작품을 히트작으로 만들자 프로듀서들은 이 작품이 자신들에게 큰 이윤을 남겨줄 것을 확신했고, 다시 공연장을 옮겨서 브로드웨이에서 2년 반이라는 긴 시간 동안 공연되었다. 위의 사진은 브로드웨이 공연으로, 제프 맥카시(Jeff McCarthy), 제니퍼 로라 톰슨(Jennifer Laura Thompson), 존 컬럼(John Cullum) 그리고 낸시 오펠(Nancy Opel)이 출연했다.

전문적인 비영리 극단

뉴욕에 있는 많은 중요 극단들과 미국 전역의 **상주 극단**(resident theatres)들은 전문적인 비영리 극단이다. 원래 뉴욕에만 연극 활동이 집중되는 것을 막기 위한 **지역 연극**(regional theatre)으로 시작되었던 상주 극단은 지난 50년간 꾸준히 발전해 왔으며, 지금은 뉴욕을 포함한 미국 대부분의 주요 도시에서 지속적인 연극 공연을 제공하고 있다. 상주 극단은 대개의 경우 시즌별로 공연을 하는데, 그 기간을 미리 정해 놓지는 않는다. 어떤 상주 극단은 고전극, 신작혹은 다문화 공연 등 특별한 포커스를 가지고 있기도 하지만, 어떤 상주 극단은 다양한 레퍼토리를 제공하기도 한다. 상주 극단은 미국 전역에서 연극 활동의 범위를 확장시키는 데 중요한 역할을 해왔다. 그들은 지역과 뉴욕의 연극 전문인들에게 고용 기회를 제공하고 관객층을 넓히고 있다.

세금을 면제받는 비영리 극단 자격을 갖추려면, 극단은 극단 설립 목표와 사명 선언(mission statement)을 작성하여 국세청에 비영리 단체로 등록해야 한다. 비영리 극단은 기금 모금과 재정, 그리고 매니저 및 예술 감독의 고용과 해용을 책임지는 위원회를 갖추어야

만 한다. 이러한 극단들은 후원회와 후원금, 개인 기부금과 기관과 기업의 지원을 받아 꾸려 간다. 비용을 절감하기 위해 이들 극단은 연극인 조합과 임금을 협상하기도 한다.

최근에 많은 상주 극단들이 극단 후원자의 대다수가 50대 이상인 것을 깨달았다. 이것은 우려스러운 현상으로 지역의 젊은이들이 연극을 자주 관람하지 않는다는 것과 극단이 미래의 관객층을 키우고 있지 않다는 것을 의미한다. 노년층 후원자들을 붙잡아 두기 위해서 극단들은 고전 작품과 실험성이 비교적 덜한 작품들을 자주 공연한다. 극단들은 기존의 관객층을 붙잡는 동시에 새로운 작품으로 젊은이들을 끌어들이기 위해 노력해야 하는 이중고를 겪고 있다. 또한 극단들은 자신들의 관객 대다수가 백인이라는 것도 알게 되었다. 아프리카계 미국인이나 아시아계 미국인 극작가의 작품을 공연하면 새로운 관객층을 끌어들일 수는 있겠지만, 관객들은 자신들을 위한 작품이 아니라고 느끼는 공연을 보기 위해 일부러 극장으로 오지는 않을 것이다.

많은 상주 극단들은 특별 이벤트, 강의, 예술가와의 대화 등을 통해 다양한 관객들에게 새로운 작품을 소개하고자 노력하고 있다.

▲ 미니애폴리스의 칠드런스 시어터 극단은 공동의 관심사를 반영하는 공연을 한다. 사진은 〈오즈의 마법사(The Wonderful Wizard of Oz)〉의 한 장면이다.

생각해보기

작품이 넓은 관객층을 끌어들이려면 창조성과 새로운 시도는 제약을 받을 수밖에 없는가?

공통의 관심사를 위한 연극

공통의 관심사를 위한 연극(common interest theatres)은 예술가들이 특별한 목적이나 비전—그것이 정치적이든, 예술적이든, 교육적이든—을 가지고 함께 모여서 창작하는 연극이다. 이러한 연극은 전문가들이 만들 수도 있고, 아마추어가 만들 수도 있다. 오프

오프 브로드웨이(Off-Off-Broadway) 연극은 상업 연극의 예술적인 제약에 대한 대안을 찾던 전문 연극인과 아마추어 연극인들에 의해 설립되었다. 이 예술가들은 급진적인 정치적 선언을 할 수 있고, 재정적 위험 부담 없이 예술적인 실험을 할 수 있고, 자신들의 재능을 선보일 수 있는 자유를 추구했다. 마부 마인이나 우스터 그룹 같은 경우는 하나의 강력한 예술적인 비전을 위하여 연극을 창작하고, 푸에르토리칸 순회 극단(Puerto Rican Traveling Theatre)이나 믹스드 블러드 극단(Mixed Blood Theatre), 미니애폴리스의 칠드런스 시어터 극단(Children's Theatre Company in Minneapolis)의 경우는 공동의 관심사를 위해 작품 활동을 한다. 때로 정치적인 이슈를 중심으로 그룹이 형성되어 통합된 정치적 예술적 관점을 공유하는데, 테크토닉 극단(Tectonic Theatre)과 테아트 로 캄페시노(Teatro Campesino)가 그 예이다.

연극 제작

연극 작품의 규모나 재정은 형태가 다양하지만 그 제작 과정은 언제나 누군가가 아이디어를 내고 그 아이디어를 지원할 수 있는 자원을 끌어모으는 것으로 시작된다. 그 '누군가'가 누구이며 자원이 어떻게 모아지는지는 사업의 성격에 따라 다르다. 아이디어를 처음 낸 사람은 연출가, 극작가, 배우, 작곡가, 예술 감독, 정부 대행 기관, 혹은 프로젝트의 흥행 가능성에 따라 한 무리의 공동작업자들을 팔아야 하는 전문적인 프로듀서일 수도 있다.

이 과정의 초기에 모든 프로덕션은 **프로듀서**(producer)를 필요로 한다. 프로듀서는 프로젝트를 정확하게 이해하고 있어야 하며 그런 다음에 적절한 관객을 대상으로 적절한 장소에서 공연을 할 수 있도록 필요한 자원과 더불어 크리에이티브 팀(creative team)을 꾸린다. 우리는 흔히 프로듀서를 상업 연극과 연관 지어 생각하지만, 모든 프로덕션에는 프로듀서라는 직함으로 불리든 그렇지 않든 누군가가 이 역할을 해야만 한다. 대학 극단에서는 연극과 학과장이 재정 규모를 결정하고 공간을 지정하고 디자이너와 연출가를 정하기도 한다. 지역 극단에서는 경영 감독 혹은 예술 감독이 이 역할을 할 수 있다. 작은 실험극 극단에서는 연출가가 하게 될 것이다. 그러나 어떤 프로덕션이든 누군가가 연극 이벤트를 제작하는 일을 감당하지 않으면 안 된다.

크기와 모양, 위치 면에서 프로젝트의 성격과 맞는 리허설과 공연 장소가 마련되어야 하며, 공간을 대여하여 쓸 수 있도록 계약 조건도 타협되어야 한다. 모든 공연에는 극장 곳곳에서 공연을 진행시킬 러닝 크루(running crews)도 필요하다. 프로듀서는 극장 운영을 총괄해야 하며, 티켓을 예약하고 판매하는 스태프, 입장 안내인, 그리고 하우스 매니저가 자신의 임무를 제대로 이행하고 있는지 확인해야 한다. 또한 프로듀서는 홍보와 프로그램을 책임져야 한다. 일이 제대로 진행되지 않을 때 프로듀서는 연출가나 배우를 해고해야만 할 수도 있다. 모든 진행 과정이 시간과 예산에 맞추어 이루어지도록 하는 것 또한 궁극적으로 프로듀서의 몫이다.

상업 연극 프로듀서

상업 연극 프로듀서의 목적은 돈을 버는 것이다. 즉 대중들이 기꺼이 돈을 내고 볼 만한 작품인지를 알아보는 정확한 눈이 있어야만 한다. 이들은 끊임없이 자산(property)을 찾는다. 즉 전문적인 프로덕션을 위한 제작 권리를 살 수 있는 희곡, 스토리 혹은 아이디어를 찾는다. 그들은 자신들에게 새로운 작품이나 아이디어를 가져다 줄 수 있는 극작가와 연출가와 친분을 쌓는다. 때로 프로듀서들은 새로운 작품을 의뢰하기도 한다. 유능한 프로듀서들은 차기 성공작을

찾기 위해 자신에게 제출된 수백 편의 희곡을 대신 읽어 줄 플레이 리더(play reader)를 고용하기도 한다. 또한 그들은 비영리 극단에서 공연하는 작품 중 상업적인 가능성이 있는 작품을 찾기 위해 정찰병을 보내기도 한다. 오늘날 비용과 경제적 위험성이 너무 높기 때문에 브로드웨이에서부터 시작하는 작품은 거의 없다. 대신, 상업 연극 프로듀서들은 지역 극단과 협업을 하여 새로운 작품을 다른 도시에서 미리 실험적으로 공연해 보기도 한다. 상업 연극 프로듀서들은 프로덕션의 비용을 마련하기 위해 투자를 받는다. 그들은 재정적인 보상을 받고자 하는 희망으로 프로덕션에 투자할 후원자들을 찾는다. 어떤 상업 연극 프로듀서들은 극장을 몇 개씩 소유하고 있어서 장소 대여 비용을 줄이기도 한다.

> 많은 **극작가**들이 **뉴욕** 외 지역에서 새 작품을
> 선보이고 싶어 한다. 그러면 부정적인 평가를
> 받더라도 **타격**이 덜하기 때문이다.

비영리 연극 프로듀서

많은 비영리 극단들은 경영 감독과 예술 감독이 둘 다 있어서 위원회와 더불어 프로덕션을 제작하는 책임을 공유한다. 위원회는 기금 조성과 계획을 감찰한다. 예술 감독은 어떤 희곡을 공연하고, 예술적 부문에는 어떤 스태프를 고용할지를 결정하며, 직접 연출가로서 작업에 참여하기도 한다. 경영 감독은 예산을 책임지며 구체적인 각각의 프로덕션에서 스태프 고용과, 홍보, 그리고 그 밖의 모든 행정적인 업무와 극단 경영을 책임진다. 만약 극단이 극장을 소유하고 있다면 극장 시설의 보수와 유지도 경영 감독의 몫이다.

대안 연극 프로듀서

상업 연극과 비영리 연극의 프로듀서들은 세계 곳곳에서 스태프도, 시설도, 돈도 없는 작은 극단에서 일하고 있는 프로듀서들에 비하면 호사스러운 환경에서 일을 하고 있는 것이다. 종종 대안 연극(alternative theatre)에서 특수 프로젝트를 진행시키는 연출가들은 기금을 조성하고, 극장을 빌리고, 때로는 무대 세트를 짓고, 소품을 사고, 자기 옷장에서 무대의상을 가져오는 등, 프로듀서의 역할을 수행한다. 대안적인 현장에서 작품을 제작할 때에는 종종 배우와 디자이너들이 공동으로 책임을 나누고, 자원하여 시간을 내어 프로덕션의 여러 다른 측면들을 돌본다. 이러한 공동체 정신으로 뭉친 연극은 대안적인 모델을 제시한다.

독회와 무대 독회

한 희곡이 뉴욕 외 지역에서 선을 보이기도 전에 독회(readings) 과정을 갖는 일이 종종 있다. 프로듀서는 이 기회를 이용하여 상업적인 성공 가능성을 가늠해 본다. 희곡이 쓰이는 도중에 독회를 여러 번 하는 경우도 종종 있다. 처음 독회에서는 배우들이 대본을 손에 들고 의자에 앉은 채 읽는다. 극작가도 참석한다. 소품은 사용하지 않으며, 무대 감독이 무대 지문을 읽는다. 초대받은 관객들이 참석하며, 배우들은 자원하여 참여하거나 적은 돈을 받고 극작가를 돕지만, 최종적인 공연에도 캐스팅되기를 바라는 마음으로 참여한다. 독회는 극작가가 인물들의 목소리를 직접 들어 보고, 관객들의 반응을 가늠할 수 있는 기회이므로 관객들도 희곡 창작 과정에 참여하게 된다. 그 후 작가는 독회에서 드러난 문제점들을 고치기 위해 대본을 다시 쓴다.

때로 희곡은 **무대 독회**(staged reading)라는 중간 단계를 거치기도 한다. 배우들은 일어서서 대본을 들고 희곡을 읽으며, 최소한의 무대 장치가 마련된다. 이것은 실제로 무대에 작품을 올렸을 때 생길 수 있는 문제를 발견하고, 그 밖에 희곡을 수정해야 할 부분을 찾을

▲ 팀 아브람스(Tim Abrams)와 제이 스티븐 브랜틀리(J. Stephen Brantley)가 헌터 플레이라이츠(Hunter Playwrights)를 위해 독회 공연을 하고 있다.

수 있는 기회이다. 상업 연극에서는 이런 방식으로 희곡을 개발함으로써 시간과 돈을 절약할 수 있으며 성공의 가능성을 높일 수 있다. 이것은 비영리 연극에서도 따르는 방식이다.

드라마투르그

일부 극단들은 극단 내의 평론가 역할을 해 줄 드라마투르그(dramaturgs)를 고용한다. 드라마투르그는 비평적인 분석 능력과 실제 공연에 대한 지식을 바탕으로 프로듀서와 극작가, 연출가, 디자이너 그리고 배우들이 진지하고 의미 있는 공연을 창조할 수 있도록 돕는다. 드라마투르그는 연극의 지성 담당 수행원으로 불린다.

드라마투르그는 유럽 국가들에서는 오랫동안 연극 제작 과정의 필수 일원이었지만, 미국의 연극에서는 최근에서야 중요성이 부각되고 있다. 오늘날 드라마투르그는 많은 역할을 담당한다. 개별적인 공연에서 **프로덕션 드라마투르기**(production dramaturgy)는 리허설 이전 혹은 도중에 완성된다. 드라마투르그는

고전 희곡을 현대화함으로써 공연 텍스트를 준비하는 것을 돕고, 텍스트를 번역하고, 때로는 새 작품을 준비하고 있는 극작가를 돕기도 한다. 연출가와 배우들이 희곡이 그리고 있는 세계를 좀 더 잘 이해할 수 있도록 돕기 위해, 드라마투르그는 종종 극작가, 스토리의 배경, 텍스트 속에 사용되는 어렵거나 낯선 용어, 아이디어, 관습 등을 연구 조사한다. 만약 연출가가 작품의 시간과 공간을 바꾸고자 한다면, 드라마투르그는 새로운 배경 속에서 스토리의 맥락을 재설정할 수 있도록 돕기도 한다. 연출가는 드라마투르그의 희곡 해석을 바탕으로 프로덕션의 비전을 발전시키고 구체화한다.

오늘날 드라마투르그는 관객들이 작품을 좀 더 잘 이해할 수 있도록 돕는 역할을 하기도

한다. 프로그램에 실릴 혹은 로비에 전시해 두거나 홍보를 위해 사용할 짤막한 글귀나 해설을 쓰기도 한다. 배우와 연출의 관객과의 만남이 이루어지는 토크백(talk-back) 시간에 사회를 보기도 하고, 학교 학생들을 위한 스터디 가이드를 만들기도 한다. 이러한 종류의 일들을 **관객대상 아웃리치**(audience outreach)라고 한다.

미국 내에서 대다수의 드라마투르그들은 **문학 매니저**(literary manager)로서의 위치를 갖는다. 문학 매니저는 위에서 열거한 일들을 담당한다. 또한 극단에 제출된 희곡을 읽고 평가하고, 예술 감독에게 희곡을 추천하고, 그 외 워크숍이나 독회를 주관하는 등 여러 형태로 희곡 작품을 개발하는 일을 돕는다.

비하인드 신 : 연극의 숨겨진 영웅들

극장에 가면 우리는 배우들을 본다. 또한 디자이너와 극작가의 작업에 대해 생각하기도 한다. 그러나 종종 여러 재능 있는 전문가들의 노력이 성공적인 프로덕션을 만든다는 것을 잊어버리곤 한다. 연극 작품을 준비하는 과정에는 기술자, 감독, 그리고 크루들이 필요하다. 매 공연은 쇼를 진행하는 다양한 인력의 팀워크에 의존한다. 사실 대규모 상업 연극의 경우 매 공연마다 임금을 받고 일하는 100명가량의 인력이 필요하다.

다음 절에서는 연극 작품을 창작하는 데 필요한 인물들을 소개하겠다. 모든 프로덕션마다 다음의 일들을 하는 누군가가 반드시 필요하다는 것을 기억하자. 때로는 각 포지션마다 필요한 사람들을 고용할 수 있는 돈이 있을 수도 있지만, 극단이 각 역할마다 별도로 누군가를 고용할 수 없는 사정이라면 한 사람이 두 개 혹은 세 개의 역할을 맡아서 공연을 진행시킨다. 그것이 아무리 힘들고 어려운 일이라도 말이다. 전문 연극인들은 '쇼를 계속 진행하기 위해' 그 어떤 일이라도 해낼 각오가 되어 있는 사람들이다.

무대 감독

무대 감독(stage managers)은 감정적인 면에서나 실제적인 면에서나 기술적인 면에서 공연 전체를 책임지는 사람이다. 연출가는 작품을 준비하는 과정에서 무대 감독과 가장 밀착하여 작업을 한다. 무대 감독은 연출가와 배우를 포함한 다른 모든 팀원들 사이의 연결 고리 역할을 함으로써 모든 실무를 도맡기 때문에 연출가는 그에게 의지할 수밖에 없다. 개발 단계에 있는 프로덕션에 대한 모든 정보는 무대 감독을 통해서 전해지며, 복잡하고 정교한 쇼에는 여러 명의 무대 감독 보조가 필요할 수도 있다. 무대 감독은 여러 가지 일을 한 번에 처리할 수 있어야 하며 스트레스가 심한 상황에서도 효과적으로 움직일 수 있어야 한다. 무대 감독은 정리 정돈 능력이 뛰어나야 하며, 프로덕션에 관계된 다양한 예술적 성향들 사이에서 균형을 잡아야 하므로 대인 관계 능력이 뛰어나야 한다. 불이 나더라도 침착함을 유지할 수 있고 움직이는 동시에 생각하며 공연 도중에 무언가가 잘못되더라도 문제를 재빨리 해결할 수 있는 능력도 무대 감독이 갖추어야 할 자질이다. 무대 감독은 강인한 리더가 되기에 충분한 강한 자신감을 갖춘 동시에 다른 모든 이들의 예술적인 욕구를 중간에서 조절할 수 있을 만큼의 자기 희생 정신도 있어야 한다.

프로덕션 조정

무대 감독은 모든 리허설에 참가하여 매니저로서 규칙을 정하고 유지하는 역할을 한다. 질서 정연하게 리허설 계획을 짜고 프롬프트 북(prompt book, 그림 14.1 참조)을 정확하고 깔끔하게 정리해야 하며, 공연 텍스트 제본에 모든 리허설 작업―블로킹, 조명, 사운드 큐, 대사 변경―등을 기록한다(그림 14.1). 배우들은 움직임, 대사가 생략되거나 덧붙여진 부분을 무대 감독의 정확한 기록에 의존하여 암기한다. 무대 감독은 또한 리허설 동안 배우들이 대사를 잊어버릴 경우 불러 주기도 한다.

훌륭한 무대 감독은 리허설에서 새로운 예술적 발견이 있을 때, 때로는 연출가보다 더 먼저 그로 인해 소품, 무대 세트, 조명 혹은 의상을 바꾸어야 하는지 즉각적으로 알아차린다. 일단 연출가가 변경 사항을 승인하면 무대 감독은 그 정보를 배우, 디자이너, 테크니컬 스태프와 극장 스태프―그 변경 사항에 해당하는 모든 이들―에게 리허설 리포트(rehearsal report)라는 글로 기록한 메모를 통해 전달할 의무가 있다. 무대 감독은 연습 공간을 준비하고, 무대 장치가 있을 위치를 바닥에 테이프로 표시하고, 리허설용 가구를 배치하고, 배우들이 사용할 수 있도록 소품과 의상을 준비하여 리허설 과정을 진행한다.

무대 감독은 프로덕션 미팅에 참석하여 새로운 발전 사항들을 파악하고, 모든 이들이 필요한 정보와 변경 사항을 알 수 있도록 한다. 무대 감독은 작품에 관계된 모든 사람들의 노력을 조정하여 작업이 조화롭고 효과적일 수 있도록 한다.

> **무대 감독은 프로덕션 미팅에
> 참여한 사람들과 리허설에
> 참여하는 사람들 간에 정보가 공유되도록
> 다리 역할을 한다.**

배우 관리

무대 감독은 연출가에게서 배우에게로 정보를 전달한다. 그들은 배우들에게 리허설 시간을 알려 주고, 스케줄이 바뀌었을 경우 공지하며, 지각을 하거나 결석을 하는 배우들을 처리한다. 배우 조합 프로덕션의 경우, 무대 감독은 규칙 위반을 보고해야만 한다. 무대 감독은 개인적인 문제가 생겼을 때 도움을 주기도 하고, 개인 간의 갈등을 중재하기도 한다. 무대 감독은 배우들을 관찰한다. 배우가 휴식이 필요할 때 감독에게 알리며, 극장 공간이 리허설과 공연을 하기에 안전하고 깨끗한지 확인한다. 무대 감독은 응급 약품을 구비하고 스트레스가 심한 상황을 대비하여 아스피린과 제산제를 언제나 준비하고 있어야 한다.

ERPINGHAM

I shall do't, my lord.　　　　　　　*Erp Exit*　　　　　　LX 231
　　　　　　　　　　　　　　　　　　　　　　　　　　　　②

KING HENRY V

O God of battles! Steel my soldiers' hearts;
Possess them not with fear; take from them now
The sense of reckoning; if the opposed numbers　　　　MIC ↑
Pluck their hearts from them;Not to-day, O Lord,　*hear singers*　　Q lite #2
O, not to-day, think not upon the fault
My father made in compassing the crown!　　　*HⅣ & Kal x4 on deck*　LX 232
I Richard's body have interred anew;　　　　　　　　　　　　　　②
And on it have bestow'd more contrite tears　　*RⅡ x4 on deck*　　LX 236
Than from it issued forced drops of blood:　　　　　　　　　　②
Five hundred poor I have in yearly pay,
Who twice a-day their wither'd hands hold up
Toward heaven, to pardon blood; and I have built
Two chantries, where the sad and solemn priests　*Kings start ext.*　LX 238
Sing still for Richard's soul. More will I do;　　　　　　　　①/3
Though all that I can do is nothing worth,
Since that my penitence comes after all,　　*as us doors close*　LX 240
Imploring pardon.　　　　　　　　　　　　　　　　　　　30
　　　　　　　　　　　　　　　　　　　　　　　Mic out

Enter GLOUCESTER　　　　　　　　　　　　　　Q lite #5

GLOUCESTER

My liege!

KING HENRY V

My brother Gloucester's voice? Ay;
I know thy errand, I will go with thee:
The day, my friends and all things stay for me.　*on HⅣ move*　LX 250
　　　　　　　　　　　　　　　　　　　　　　　　　　①
Exeunt　　　　　　　　　　　　　　　　　　SND #57

　　　　　　　　　　　LX 250.2 auto

SCENE II. The French camp.

Enter the DAUPHIN, ORLEANS, RAMBURES, and others

ORLEANS

범례	Q lite = 큐 라이트
	Lx = 조명
	SND = 사운드
	Mic = 마이크로폰

◀ **그림 14.1 무대 감독의 프롬프트 북 샘플**
배우의 블로킹과 공연 중의 조명과 사운드 이
펙트 큐가 기록되어 있다. 오른쪽 하단의 범례
는 무대 감독의 노트를 읽을 수 있도록 기호를
설명하고 있다.

공연 진행

테크니컬 리허설에서 무대 감독은 연출가의 큐가 프롬프트 북에 모두 정확하게 기입되고 실행되는지를 감독한다. 공연이 일단 시작되면 무대 감독은 **큐를 부름(calling cues)**으로써 공연의 리듬과 속도를 유지할 책임이 있다. 즉 조명과 사운드 오퍼레이터들과 무대 크루들에게 조명, 사운드, 무대 세트가 변화하는 정확한 순간을 알려 주어야 한다. 무대 감독은 헤드셋을 쓰고 다른 크루들에게 조명, 사운드 혹은 무대 전환이 이제 곧 있을 것임을 알려 주고, 그들에게 무대를 전환할 순간이 되면 '고(go)'를 준다. 무대 감독은 배우들에게 극장에 도착해야 할 시간을 주지시키고, 공연이 시작될 때까지 시간이 얼마나 남았는지를 계속 알려 주면서 공연 전체의 시간을 지킨다. 무대 감독은 하우스 매니저들에게 백스테이지의 준비 상황을 알리고 **커튼(curtain)** 혹은 시작 시간을 지연시켜야 할 상황이 생기면 알리는 역할을 한다. 모든 준비가 완료되면 무대 감독은 '자기 위치로(places)'를 외쳐서 배우와 크루들이 공연을 시작할 준비를 갖추도록 한다.

연출가 비전의 유지와 실현

연출가의 프로덕션 과정에서의 역할은 오프닝 나이트로 완결된다. 그 이후로는, 무대 감독이 뒤를 이어 프로덕션의 모든 요소들이 연출가가 원했던 비전에 가능한 가깝게 유지되도록 한다. 만약 새로운 배우가 어떤 역할을 대신 연기하기 위해 들어오게 되면, 무대 감독은 연출가가 원하는 방식으로 그 역할이 연기될 수 있도록 그 배우를 가르친다. 모든 리허설과 프로덕션 미팅에 참가하고, 프로덕션에 관계하여 내려진 모든 결정을 기록하고 연출가의 조력자로서 역할을 수행해 왔기 때문에 무대 감독은 연출가의 의도를 유지하고 전달할 수 있다.

프로덕션 매니저

극단에서는 프로덕션 매니저를 고용하기도 하는데, 프로덕션 매니저는 스케줄을 짜고, 스태프를 모으고, 무대 감독이 전달한 정보가 적절한 시간에 전달되도록 하는 일을 한다. 프로덕션 매니저는 작

루스 스턴버그(Ruth Sternberg)는 뉴욕 퍼블릭 시어터의 프로덕션 및 시설 관리 감독으로 일곱 번째 시즌을 맞이하고 있다. 그 전에 그녀는 예술 감독 오스카 유스티스(Oskar Eustis)가 이끄는 트리니티 레퍼토리 극단(Trinity Repertory Theatre)에서 프로덕션 감독으로 열 번의 시즌 동안 역임했다. 루스는 필립 그라스의 해외 투어 공연뿐만 아니라, 뉴포트 음악 축제(Newport Music Festival)와 맥카터 시어터(McCarter Theatre)의 프로덕션 매니저였다. 그녀는 또한 1992년 필립 그라스와 로버트 윌슨의 〈해변의 아인슈타인〉의 세계 투어 프로덕션 무대 감독이었다. 그녀는 ESPN의 〈1996 X게임〉의 무대 감독이었으며, 또한 앤 보가트, 에밀리 만, 아만다 데너, 데이빗 레이브, 데이빗 휠러, 스코트 엘리스, 리차드 포어만, 마크 라모스, 그리고 켄 브라이언트 등의 연출가들과 하트포드 스테이지 컴퍼니, 달라스 시어터 센터, 아메리칸 레퍼토리 시어터, 그리고 맥카터 시어터 등에서 함께 작업했다. 스턴버그는 미래의 무대 감독과 연극 전문인을 양성하고 있으며, 로드 아이랜드 컬리지에서 미래의 무대 감독들을 가르치고 있다.

무엇 때문에 무대 감독 일을 시작하게 되었나? 그 일을 하기 위해 필요한 자질은 무엇인가?
내가 무대 감독 일에 끌리게 된 것은 연극을 좋아하기 때문이고, 또 나는 별로 좋은 배우가 아니기 때문'이었다. 개인적으로 필요한 자질로는 인내, 자기를 내세우지 않는 것, 커뮤니케이션, 그리고 정리를 잘하는 능력이라고 생각한다. 자신의 역할은 다른 사람들이 자신의 예술을 이루어 갈 수 있도록 돕는 것이라는 것(그것 자체가 예술이다)을 편안하게 받아들일 수 있어야 한다.

지난 20년 동안 새로운 테크놀로지로 인해 무대 감독 일에 변화가 있었다면 무엇인가?
지난 20년 동안의 기술 발달로 인해 쉬워진 일도 있지만, 더 어려워진 일도 있다. 좋아진 것

은 음성 메일 시스템과 휴대전화이다. 메시지를 남겨 놓으면 그 사람이 반드시 들으리라는 것을 알 수 있다. 20년 전에는 꼭 그렇진 않았다. 개인용 컴퓨터는 정보를 정리하고 배포하는 것을 더욱 쉽게 만들었다.

음향 기술의 발달 덕분에 공연을 진행시키는 것이 훨씬 쉬워졌다. 많은 극장들이 (무대 감독에게 사운드를 맡기지 않고) 사운드 오퍼레이터를 고용하고 있으며, 테크놀로지도 사용자가 편리하도록 발달했다. 장비도 이전에 비해 저렴해졌기 때문에 극장이 갖출 수 있는 장비의 수준도 훨씬 더 높아졌다. 다른 한편으로는, 컴퓨터 조명 시스템이 발달해서 조명 디자이너들이 훨씬 더 복잡한 조명 큐를 쓸 수 있게 되었다. 여러 가지 일을 수행하도록 프로그램을 입력할 수 있는 조명 기계도 있다. 이러한 기술 발달로 인해 공연 중에 큐를 이행하는 것이 훨씬 쉬워졌지만, 전반적으로 테크니컬 리허설에서 프로그램을 입력하는 데에 시간이 더 많이 걸리게 되었다. 무대 감독은 어떤 큐들이 있는지 알아야만 한다. 그래야 공연을 진행시킬 수 있고, 공연이 전개되면서 조정해야 할 것들이 생기면 대응할 수가 있다.

무대 감독 일에 창조력이 필요할 때가 있는가?
무대 감독에게 창조력이 요구되는 일은 자주 있다. 우선 연습실을 준비하는 것으로부터 시작한다. 가장 효과적이고, 사람들이 새로운 작업 환경에서 가장 편안하게 느낄 수 있도록 해야 한다. 무대 감독은 정보를 수집하고, 전달하는 데 중심적인 역할을 한다. 이 일을 위해서는 관계된 모든 사람을 위해 논리적인 질서 체계를 만들어야 한다. 그 누구도 자신의 요구가 덜 중요하게 취급되고 있다고 느끼지 않게 하면서도, 누구의 갈등과 문제를 먼저 해결해 주어야 하는지를 알아야 한다. 프로덕션이나 극단의 규모가 클수록 생길 수 있는 갈등의 크기도 크다. 스케줄을 짜고, 다양한 부서의 필요를 조화롭게 맞추어 가는 것은 무대 감독의 몫이다. 여기에는 연출가와 디자이너의 회의를 계획하고, 연

습실에 새롭게 들여온 물품을 모든 사람이 볼 수 있게 하고, 의상 피팅과 리코딩 세션, 비디오 녹화, 포토 콜, 무술 연습, 사투리 연습, 가발 피팅 스케줄을 짜는 것 등이 모두 포함된다.

공연의 큐를 부르는 것은 그 자체가 공연이며, 따라서 정확해야 한다. 무대 감독은 모든 큐의 내용을 알아야 하며, 그것이 무대에서 어떻게 보여야 하는지, 또 배우들이 그 큐에 어떻게 반응해야 하는지를 모두 알고 있어야 한다. 공연에서는 모든 부분이 서로 연결되어 있다.

왜 프로덕션 매니지먼트로 옮겨 갔는가? 연관된 자질이 있는가?
내가 프로덕션 매니지먼트로 옮긴 가장 큰 이유는 그것이 더 안정적인 직장이기 때문이다. 적어도 지역 극단에서는 그러하다. 필요한 자질은 거의 비슷하다. 여러 사람들이 각기 다른 경로로 프로덕션 매니지먼트 일을 시작한다. 내 경우는 무대 감독 일을 통해 이 일을 하게 되었으므로, 내 경험들을 이용하고 있다. 프로덕션 매니지먼트와 무대 감독의 가장 큰 차이는, 프로덕션 매니저는 동시에 여러 프로덕션을 맡아서 일하지만, 무대 감독은 보통 한 번에 한 공연만 한다는 것이다.

프로덕션 매니저에게 가장 큰 어려움은 무엇인가? 또 창조적인 예술가들과 함께 일하는 데 특별한 어려움이 있다면 무엇인가?
프로덕션 매니저에게 가장 큰 문제는 돈과 인력과 같은 자원은 경제와 정치적 상황에 따라 들어왔다 나갔다 한다는 것을 깨닫는 것이다.

창조적인 예술가와의 작업에서 가장 큰 문제는 문제를 해결할 때 관계된 모든 사람들이 같은 어휘를 사용하도록 하는 것이다. 한 작품에서 구체적인 해결책이 자신에게 의미하는 바를 예술가로 하여금 설명하게 하면 작업 가능한 선택 사항이 무엇인가를 이해하는 것이 쉬워진다. 그것은 공통의 언어를 사용할 때만 가능하다.

출처 : 루스 스턴버그의 허락하에 게재함.

업이 어떤 순서로 이루어질 것인가—예를 들면, 무대 장치가 언제 극장 안으로 들어갈 것인지, 조명을 언제 달 것인지, 여러 사람들의 요구가 동시에 있을 때 극장 공간을 누가 먼저 사용할 것인지 등을 결정한다. 프로듀서가 프로덕션 예산을 짜고 예산의 할당과 지출을 관리하지 않을 경우, 프로덕션 매니저가 이 일을 한다. 큰 극장과 여러 개의 공간을 가진 극단에서는, 프로덕션 매니저가 다양한 프로덕션들의 스케줄을 정리한다. 이러한 일들을 효과적으로 하기 위해 프로덕션 매니저는 프로덕션의 모든 면과 재정적, 기술적 필요 사항들을 잘 알아야 한다. 프로덕션 매니저가 없더라도 누군가가 이 일을 해야만 한다. 그렇지 않으면 아무것도 제시간에 이루어지지 않을 것이다. 프로듀서나 이사가 이 일을 할 수도 있을 것이다. 소규모 극단에서는 연출가가 해야 할 수도 있다. 대학 연극에서는 학과장이나 교수 중 누군가가 할 수도 있다. 때로는 기술 감독이 이 일을 하기도 한다.

기술 감독

기술 감독(technical director) 혹은 TD는 극장 공간을 준비하고 유지하며, 극장의 안전을 책임지고, 모든 장비와 무대 기계들이 제대로 작동하도록 관리한다. 기술 감독은 극장과 극장이 어떻게 작동하는지를 가장 잘 아는 사람이다. 기술 감독의 또 다른 중요 책임은 무대 디자이너의 설계를 실현하는 것이다. TD는 디자인 드로잉으로부터 기술적인 구체 사항들을 쓰고, 세트를 짓기 위해 필요한 재료들의 비용을 책정하고 주문하며, 보유 물품의 목록을 개정하고 기록한다. TD는 디자인 과정에 참여한다. 무대 디자이너의 야망이 현실적인 조건에 맞게 실현될 수 있도록 대안이나 저렴하게 무대를 지을 수 있는 방법을 제시하거나, 디자인 설계에 구조적 결함이나 실제 공연에서 문제가 될 수 있는 부분들을 발견해 준다. 이러한 문제들은 무대 디자이너와 TD가 조정하고, 연출가의 최종 승인을 받는다. 세트를 짓는 동안 디자이너는 무대가 만들어지고 있는 **신 숍** (scene shop)을 방문하여 진행 과정을 점검하고 고칠 것이 있으면 고친다. 때로는 연출가도 특정한 무대 장치에 대해 질문이 있을 경우 방문할 수 있다. 작은 규모의 극단에서 TD는 신 숍을 운영하고 무대 장치의 건축을 감독하고 모든 것이 디자이너가 지정한 대로 이루어지도록 관리한다. 큰 규모의 극단은 신 숍 감독이 따로 있어서 무대를 짓는 크루들을 감독한다.

<div align="center">
TD는 테크니컬 리허설을

지휘하고 기술적인 문제가

발생하면 해결한다.
</div>

기술 감독은 무대 장치를 디자이너의 설계도대로 극장에 배치하는 것을 감독한다. 조명을 매달고 초점을 맞추는 일을 감독할 마스터 전기 기술자가 없을 경우 TD가 이 일을 맡을 수도 있다. 사운드 엔지니어의 일도 TD가 할 수 있다. 대학 연극에서 TD는 경험이 부족한 크루들과 일하게 된다. 그때 TD는 무대와 테크니컬한 요소들을 정리하고 조정하면서 학생들을 가르친다. 종종 TD는 스태프가 없을 경우 직접 무대를 만들기도 한다. 공연이 모두 끝나면 TD는 **스트라이크**(strike)를 감독한다. 스트라이크는 공연이 끝난 후 세트와 조명을 분리하여 정리하는 과정이다. 기술 감독은 모든 무대 장치를 효과적으로 분리하는 시스템을 짜고, 다음 프로덕션을 위해 극장을 청소하고 준비한다.

복잡한 세트를 가진 큰 규모의 상업 연극에서는 무대제작소에 의뢰하여 디자인을 실현하도록 한다. 프로듀서가 고용한 디자이너와 기술 감독이 프로젝트 매니저가 되어 수석 기술자와 함께 디자인을 실현하는 작업을 한다. 수석 기술자는 제도공과 함께 무대를 짓는 가장 최선의 방법과 재료를 결정한다. 다양한 부서의 우두머리들—목재, 강철, 기계, 자동화, 전기 등—이 무대 제작에서 자신들이 맡은 몫을 해낸다. 프로듀서의 기술 총감독은 무대가 지어질 동안 무대제작소와 계속해서 대화를 나누면서 모든 것이 디자이너가 계획한 대로 이루어지고 있는지 확인한다. 대부분의 대규모 상업 연극들은 그러한 제작소에서 무대를 제작하는데, 이곳에서는 무대 전환을 위한 가장 최신의 테크놀로지와 컴퓨터 시스템이 디자인에 통합된다.

마스터 전기 기술자와 사운드 엔지니어

마스터 전기 기술자(master electrician)는 조명 디자이너의 설계도를 실행하고, 조명 크루들이 조명을 매달고, 초점을 맞추는 일을 감독하고, 조명 플롯에 맞게 조명에 필터를 설치한다. 마스터 전기 기술자는 조명 기구들을 조명 콘솔에 연결시키는 전기 회로를 만들어 테크니컬 리허설 동안 디자이너와 연출가가 조명을 조절할 수 있도록 조명 보드를 준비한다.

사운드 엔지니어(sound engineer)는 사운드 디자이너가 고안한 음향 효과를 시행한다. 이 일에는 적절한 마이크와 스피커를 선택하여 극장과 배우들에게 설치하는 것이 포함된다. 사운드 엔지니어는 장치를 앰프와 스피커에 연결시켜서 사운드 디자이너와 연출가가 사운드 콘솔에서 사운드를 조절할 수 있도록 한다.

의상실 매니저

의상 디자인이 끝나면, **의상실**(costume shop)에서 **의상실 매니저** (costume shop manager)의 감독 아래 의상이 제작된다. 모든 의상실에는 패브릭 물품 목록과 재봉틀 사용법, 그리고 가장 중요한 것으로, 지난 프로덕션들의 의상이 보관되어 있다. 매니저는 즉시 사용될 수 있는 의상이 무엇인지 파악하고 있어야 하며, 재료와 장비를 주문하고, 수리 작업을 지시한다. 의상실에 특정 디자인에 적합한 의상이 이미 있을 경우, 매니저는 디자이너에게 그 의상을 창고에서 바로 가져올 수 있으며 특정 배우에게 맞도록 고칠 수 있다고 알려 준다. 이것은 비용을 절감하는 데 큰 도움이 된다. 처음부

오늘날 컴퓨터는 백스테이지의 스태프들이 공연을 진행시키는 데 큰 도움이 된다. 컴퓨터는 전통적으로 극장에서 행해지는 일들을 자동화시켰다. 컴퓨터화된 조명과 사운드 보드는 이제 소규모의 지역 극장이나 학교 극장에서도 필수적으로 구비하는 장비가 되었다. 컴퓨터화된 보드는 여러 개의 복잡한 조명과 사운드 큐를 저장하고 수행할 수 있다. 프로듀서들은 컴퓨터가 수동 작업을 요구하는 장비보다 더 실수가 적으며 따라서 큰 규모의 프로덕션에서 비용 절감 면에서도 효과적이므로 컴퓨터 사용을 선호한다. 컴퓨터는 또한 훨씬 더 자극적이고 영화적인 효과를 만들어 낼 수 있다. 컴퓨터는 조명 큐와 무대 장치 설치에 있어서 확실하고 정확하기 때문에 연출가들이 자신의 작품을 더 잘 통제할 수 있도록 해 준다. 그러나 라이브 공연의 즉흥성과 짜릿함을 감소시킬 수는 있다.

공연의 성공이 기술적인 요소에 달려 있을 때 공연에서 컴퓨터 고장은 큰 재앙으로 이어진다. 디즈니의 〈아이다(Aida)〉 초기 버전은 각각의 장면마다 모양이 변하는 로봇 피라미드를 가지고 실험을 했다. 이 장치는 고장이 너무 빈번히 일어나는 바람에 결국 브로드웨이로 옮기기 전에 제외되고 말았다. 2003년 여름에 공연된 〈프로듀서(The Producers)〉는 컴퓨터가 고장 나는 바람에 커튼이 올라가지 않고, 무대가 전환되지 않아 공연이 때로 중단되기도 했다. 2010~2011

▲ 뉴욕 용커스에 있는 무대 제작 회사인 허드슨 무대제작소(Hudson Scenic Studios). 이 회사는 자신들이 제작한 기술적인 디자인 요소를 조종하고 모니터링하기 위해 정기적으로 컴퓨터, 모니터, 오퍼레이팅 보드 등의 하이테크 장비들을 극장으로 보낸다. 로딩 독에 있는 사진 속의 장비들은 공연 한 편을 위해 브로드웨이 극장으로 옮겨지기를 기다리고 있다.

년에 공연된 〈스파이더맨 : 턴 오프 더 다크〉는 프리뷰 기간 동안 기술적 문제로 인해 배우들이 관객 머리 위에서 비행 장치에 매달린 채 공연이 여러 번 중단되곤 했다. 공연 중 컴퓨터가 고장 나는 일은 드물기는 하지만 혼란을 야기할 수 있다. 다른 한편으로, 컴퓨터 고장은 배우와 크루들이 즉흥적으로 대응하여 공연을 구할 수 있는 기회가 되기도 한다. 실시간으로 진행되며 그 순간이 지나면 사라져 버리는 연극 고유의 본질로 돌아가는 것이다.

터 의상을 제대로 제작하려면, 천을 사고, 패턴을 만들고, 천을 자르고, 바느질을 해야 하는데 이것은 비용뿐만 아니라 시간도 많이 든다. 재정이 넉넉하지 않은 극단에는 부담이 될 수 있다. 큰 도시에는 의상 대여 회사가 있어서 디자이너들이 특정한 프로덕션에 필요한 의상을 쇼핑할 수 있다. 뉴욕에 있는 코스튬 컬렉션(Costume Collection)은 막이 내린 공연에 사용된 의상들을 기부받아, 전국의 디자이너들에게 대여한다. 대여된 의상은 의상실에서 매니저와 디자이너의 손을 거쳐 원래 디자인이 원했던 효과를 내도록 변신한다. 매니저는 천 자르기, 바느질, 염색 등의 일을 의상실 크루에게 배정하고, 의상 퍼레이드와 테크니컬 리허설에 참석하여 의상 디자이너에게서 노트를 받는다. 의상실이 없는 극단은 전문 의상실의 도움을 받기도 한다. 그들은 개별적인 프로젝트 매니저를 다양한 프로덕션에 배정한다.

소품 매니저

연출가, 무대 감독, 그리고 디자이너들은 의상 외에 소품(prop 혹은 properties) 목록을 작성한다. 소품은 배우들이 무대에서 사용하는 물건들 혹은 무대 세트를 꾸며서 무대 그림을 완성시키는 물건들을 칭한다. 소품 매니저는 이러한 물건들을 구하거나 만드는 일을 하는데, 연출가와 디자이너의 승인을 받아야 한다. 연출가와 디자이너가 소품이 어떻게 사용되고 어떤 모양이어야 하는지 구체적인 생각을 가지고 있을 수 있기 때문이다.

러닝 크루

관객석에 앉아 공연을 보면서 우리는 보이지 않는 곳에서 매일 밤

마다 공연이 이루어지도록 일하고 있는 여러 사람들은 인식하지 못할 때가 많다. 무대 감독이 컨트롤 부스에서 공연을 지휘하면 그 일들을 실제로 수행하는 여러 사람들이 있다. 이들을 통칭하는 용어가 러닝 크루(running crews)이다.

무대 감독이 프롬프트 북을 보면서 조명 보드 오퍼레이터(lighting board operator)에게 큐를 부르면, 그는 거의 동시에 정확하게 조명 효과를 실행해야 한다. 컴퓨터로 작동되는 보드가 사용되기 이전 시대에 오퍼레이터는 조명 큐 변화를 설치하고 조명이 서서히 꺼지거나 블랙아웃되는 정확한 시간을 맞추는 것 역시 책임을 졌다. 오늘날도 컴퓨터 장비가 설치되어 있지 않은 극장에서는, 조명 보드 오퍼레이터는 조명 디자이너가 의도했던 미세한 변화를 예민하게 감지할 수 있어야 하며, 타이밍을 절묘하게 맞추어야 한다. 극적인 피날레에서 블랙아웃이 제때 이루어지지 않아 배우가 꼼짝 못하고 있다면 어떻게 되겠는가? 무대 위에서는 2초도 영원처럼 느껴질 수 있으며 극적인 순간을 망칠 수 있다.

사운드 오퍼레이터(sound operator)는 사운드 디자이너의 의도를 실행하며 무대 감독이 주는 큐를 받아 움직인다. 조명뿐만 아니라 사운드도 타이밍이 가장 중요하다. 전화기는 반드시 시간에 맞추어 울려야 하며 누군가 전화를 받으면 멈추어야만 한다. 뮤지컬과 특수 효과에는 종종 무대 위 배우의 움직임을 따라 스포트라이트를 비추는 폴로 스폿 오퍼레이터(follow spot operator)가 필요하다. 무대 크루 중 스테이지핸드(stagehands)는 큐에 따라 정확하게 무대 전환을 해야 한다. 스테이지핸드의 숫자는 세트가 복잡한 정도와 전환에 따라 다르다.

모든 공연 후에는, 의상 크루가 모든 의상을 수집하여 빨래, 다리미질, 공연 중 손상된 의상의 수선을 담당한다. 의상은 배우들이 다음 공연에 입을 수 있도록 질서 정연하게 준비되고 제자리에 놓여야 한다. 의상이 공연 중 갑자기 찢어지거나 단추가 떨어지면 공연이 진행되는 동안 의상 크루가 백스테이지에서 수선한다. 입기 어려운 의상이 있거나 의상을 짧은 시간 안에 갈아 입어야 할 경우에는 배우를 도와줄 드레서(dresser)가 필요하다. 소품 크루는 소품을 관리 수선하고 무대 위에 배치한다. 배우들이 무대로 들고 들어가는 개인적인 소품(personal props)은 백스테이지의 소품 테이블에 놓인다. 공연 중에 소품이 없어질 때만큼 배우를 당황하게 하는 일

▲ 디자이너 루이자 톰슨이 배우의 의상을 피팅하고 있다. 의상을 만드는 데 바탕이 된 스케치가 커팅 테이블 위에 놓여 있다. 옷걸이에는 나머지 캐스트들을 위해 제작 중인 옷들이 걸려 있다. 하얀색 색인표에는 각 배우의 이름과 그 배우가 맡은 역할의 이름이 표시되어 있다. 그 인물이 착용할 모든 의상은 제자리에 걸려 있어야 한다. 의상실은 공구와 천, 잘린 조각 천으로 가득한 바쁜 장소이다.

도 없다. 소품 크루가 깜박 잊고 총을 제자리에 두지 않는 바람에 배우가 자살을 해야 하는데 테이블 서랍 안에 권총이 없다면 어떻게 될지 상상해 보라! **무대 조감독**(assistant stage managers)은 주로 백스테이지에서 일어나는 일들을 감독하여 모든 크루들이 효과적으로 기능하고 있는지를 살핀다. 무대 조감독은 하우스가 관객에게 열리기 전에 무대 세트와 소품들이 공연을 위해 제대로 준비되었는지를 체크해야 한다.

하우스 매니저

모든 극장에는 **하우스 매니저**(house managers)가 있어서 극장이 깨끗하고 안전하며 관객을 맞이할 준비가 되어 있도록 책임진다. 하우스 매니저는 티켓을 받는 사람과 안내를 담당한 사람들을 관리하고, 좌석을 두고 갈등이 일어났을 때 해결하며, 극장을 청소하고 비상 상황이 벌어지면 상관에게 알린다. 하우스 매니저는 관객이 극장에서 쾌적한 경험을 하고 돌아가도록 하기 위해 티켓 판매를 관리하는 **박스 오피스 매니저**(box office manager)와 스태프와 긴밀한 관계 속에서 일을 한다. 무대 감독은 공연 시작과 인터미션 시간에 백스테이지의 준비 상황과 배우들이 제자리에서 준비를 완료했는지를 하우스 매니저에게 알려 주어 그가 관객들에게 공연이 곧 시작될 것임을 공지하고 공연장을 준비시키도록 한다.

협동의 방식

WHAT 연극 프로덕션에서 공통적으로 사용되는 협동 방식은 무엇인가?

예술가들이 협동하는 방식은 문화적인 가치와 창작하고자 하는 연극의 종류를 반영한다. 미국에서, 연극에는 일반적으로 위계 질서 구조의 맨 위에 프로듀서와 연출가가 자리한다. 그러한 구조 안에 일련의 명령 체계가 있고, 모든 커뮤니케이션은 그 체계를 따른다. 무대 장치를 짓는 과정에 문제가 생기면 대개의 경우 크루가 숍 감독에게 전하면, 그는 기술 감독에게 전달하고, 그런 다음 무대 디자이너에게 전달되며, 그는 무대 감독에게 연출과 함께 해결책을 의논하는 것이 시급하다고 경고할 수 있다. 만약 비용이 발생되는 일이라면 프로듀서의 승인을 반드시 받아야 한다. 커뮤니케이션에 있어서 이러한 과정을 거치면 오해가 생기는 것을 막을 수 있다.

이것이 유럽과 미국의 전문 극단들, 그리고 이를 모델로 하고 있는 극단에서는 일반화된 구조이지만, 많은 연극 예술가들이 상하위 구조를 거부하는 협동 방식을 선호한다. 공동체로서 크리에이티브 팀의 일원들이 서로 책임을 나누어 맡는 것이다. 디자이너가 글을 쓸 수도 있고, 세트를 지을 수도 있고, 연기를 할 수도 있다. 배우는 소품을 마련하기도 하고 의상을 만들 수도 있다. 연출가가 하우스 매니저 역할을 하거나 조명 보드 오퍼레이터를 할 수도 있다. 때로는 재정적인 이유로 이런 방식의 협동이 필요할 수도 있다. 그러나 대개의 경우 연극이라는 과정에 공통적으로 헌신하는 것에서부터 시작된다. 그러나 이러한 종류의 조직이라 하더라도 누군가 최종적인 결정을 내리는 역할을 맡아야 한다. 그렇지 않으면 그 어떤 준비도 되지 않을 것이다. 긴 시간 동안 함께 활동하는 극단은 서로 역할을 바꾸어 가면서 하기도 한다. 한 사람이 절대적인 권력의 자리를 독점하는 것을 막기 위해서이다. 많은 아마추어 극단들은 이런 방식으로 조직되어 있다. 또한 많은 소규모 전문 극단들이 신념이나 필요에 의해 공동 작업 방식을 선택한다.

세계 곳곳의 공동체기반 연극 극단 중에는, 관객이 준비 과정에 참여하여 공연 장소를 준비하고 의상을 바느질하고, 가면을 만들고, 그다음에 관객으로서 자리하는 경우도 있다. 남아프리카 타운십 극단(Township Theatre)은 지역 주민을 위하여 만들어지고, 지역 주민의 이야기를 극화하여 공연한다. 종종 공동체의 생활에서 스토리 소재를 찾아서 극작가와 연출가 역할을 합친 **플레이메이커**(playmaker)가 지역 주민들의 생활 환경에 바탕을 둔 대본으로 발전시킨다. 공연은 일상 생활에서 발견된 공간에 간단한 소품과 무대 세트를 더한 곳에서 이루어진다. 많은 아시아의 전통 공연 형식에서는 공연의 모든 세부 사항들이 세대에서 다음 세대로 전해지고 무대 세트와 의상이 상징적이기 때문에 긴 리허설 기간이 필요하다. 따라서 연출가와 무대 감독의 역할이 그다지 중요하지 않다. 이러한 전통의 연극에서 많은 경우 가장 중요한 것은 위대한 배우와 그의 재능이다.

사람들은 전통과 정치적 · 종교적 · 문화적 신념, 예술적인 목표, 그리고 재정적인 필요에 따라 연극 제작의 협동 방식을 만들어 낸다. 협동의 방식에는 다양한 모델이 있다. 창작의 방식은 우리가 창조하는 연극만큼이나 다양하고 다르다.

공연을 마치며

모든 공연 후에는 여러 사람들의 노력이 마침표를 찍는 순간이 온다. 우리는 그 순간을 하나의 의식으로 만들었다. 즉 무대 세트를 스트라이크(strike)하는 것으로 창조의 마지막 단계를 장식한다. 마지막 공연 파티는 연극이라는 사건을 함께 나눈 추억으로 만든다. 연극만큼 우리가 인생에서 겪는 여정과 비슷한 예술 형식도 없다. 희망으로 시작되고, 고된 노동, 인간 관계, 그리고 노력을 통해 실현되고, 끝이 나고, 추억 속에 영원히 간직된다.

연극 공연이라는 공동의 추억은 연극 작업에서 우리를 안내하는 전통이 되지만, 모든 연극 예술인들은 또 다른, 아무도 상상해 보지 않은 가능성을 꿈꾼다.

▲ 배우와 크루들이 아마토 오페라(Amato Opera)가 공연한 〈즐거운 과부(Merry Widow)〉의 마지막 공연이 끝난 후 세트를 스트라이크하고 있다.

요약

WHERE 연극이 이루어지는 곳은 어디인가?

▶ 전 세계 곳곳에서 사람들은 여러 다양한 환경에서 연극을 창조하며 때로는 큰 위험을 감수하기도 한다.

▶ 많은 국가에서 연극은 정부의 보조를 받는데, 많은 경우 전통 공연 양식을 보존하기 위해서이다.

▶ 연극 축제는 짧은 기간 동안 다양한 연극적인 경험을 맛볼 수 있는 기회를 제공한다.

▶ 공동체 연극과 공동체기반 연극은 지역의 문화 발전에 기여할 수 있으며 공동의 경험의 장이 되기도 한다.

HOW 미국의 상업 연극과 비영리 연극은 어떻게 차별화되는가?

▶ 미국 연극은 크게 상업극과 비영리극으로 나뉜다.

▶ 상업극에서는 재정적 위험부담이 크다는 이유로 실험극이나 관객층이 제한된 공연은 하지 않는다.

▶ 공동의 관심사를 중심으로 한 연극은 특수한 목적 혹은 비전을 가진 예술가들이 한데 모여 그룹을 이룰 때 만들어진다. 그 목적은 정치일 수도 있고, 예술일 수도 있고, 교육일 수도 있다.

WHAT 프로듀서의 역할은 무엇인가?

▶ 프로듀서는 연극 프로덕션을 예술적으로, 재정적으로, 행정적으로 조직화한다.

▶ 모든 프로덕션에는 제작자의 역할을 할 사람이 있어야 한다. 제작자는 크리에이티브 팀을 조성하고 프로덕션에 필요한 자원을 확보한다.

WHO 극장의 비하인드 신의 주인공은 누구인가?

▶ 모든 연극 활동은 한 팀을 이루어 함께 일하는 사람들이 만들어 내는 결과이다. 이 중 많은 이들이 무대 뒤에서 일한다. 이들의 수고 없이 공연이 진행될 수 없다는 사실을 관객은 종종 잊는다.

▶ 연출가는 모든 실제적인 일을 담당하는 무대 감독에게 의지한다.

▶ 무대 감독은 리허설과 크리에이티브 팀 안에서의 커뮤니케이션을 관리하고, 콘트롤 부스에서 공연을 진행한다. 여러 일을 맡아서 수행하는 많은 사람들이 무대 감독의 일을 돕는다.

WHAT 연극 프로덕션에서 공통적으로 사용되는 협동 방식은 무엇인가?

▶ 전통과 목표에 따라 다양한 협동 방식이 존재한다.

▶ 미국에서는 일반적으로 연극 작업의 위계 질서 구조 맨 위에 프로듀서와 연출가가 있다.

▶ 많은 연극 예술가들이 상하 구조를 벗어나는 협동 방식을 선호한다. 크리에이티브 팀 일원들 간에 책임을 나누어 맡아 공동으로 작업을 할 수 있다.

용어해설

가부키(kabuki) 일본의 대중적인 공연 전통으로 17세기 초 시작되었다.

갈등(conflict) 서로 반대 작용을 하는 두 세력 간의 긴장 상태. 투쟁과 인물들이 극복해야 하는 장애를 만들어 낸다.

개념 기반 공연(high-concept productions) 희곡에 대한 혁신적인 해석을 통해 연출가가 특별한 연출적 비전을 표현하고 잘 알려진 희곡에 새로운 표현 방법을 제공하는 것.

개인적인 소품(personal props) 배우가 무대로 가지고 들어가는 물건.

거리 두기(distancing) '소외 효과' 참조.

거리 연극(street theatre) 공적인 공간에서 대중들의 참여를 유도하기 위하여 음악, 스펙터클, 가면, 의상, 춤, 드럼치기, 관객과의 직접적인 접촉 등을 꾀하는 공연 형태.

게릴라 연극(guerrilla theatre) 길거리에서 이루어지는 정치적인 행위 연극.

경사석(raked seating) 관객들의 시각선 문제를 해결하기 위하여 경사진 곳에 놓인 좌석.

고보(gobos) 스텐실과 같은 모양의 작은 금속판으로 광원 앞에 꽂아넣어 모양과 패턴을 투사하는 무대 효과를 만든 것.

골격(spine) 연출가들의 창조적 선택을 안내하는 극적 행동의 중심적 대사.

공감(empathy) 무대 위 인물들의 감정을 이해하고 공유하는 관객의 능력.

공격점(point of attack) 스토리에서 극 행동이 시작되는 지점.

공연학(performance studies) 제의, 스포츠 이벤트 같은 공연 유형과 연속되는 공연의 일종으로 연극을 이해하는 학술적 장을 말한다. 오늘날 다양한 연극적 형식을 토론하고 이해하는 데 도움을 준다.

교겐(kyogen) 일본의 공연 전통으로 노(noh)와 대비되는 우스꽝스런 공연이다.

구형 반사체 스포트라이트(spherical reflector spotlight) '프레스넬' 참조.

극적 구조(dramatic structure) 극작가가 이야기를 플롯으로 만들어 가는 과정에서 극 행동의 틀을 짜거나 모양을 만들어 가는 뼈대.

극적 사건(inciting incident) 극 행동이 시작되도록 하는 사건.

기술 감독(technical director) 무대 디자이너의 계획을 실행하고 극장의 안전과 장비 관리를 책임지는 사람.

기적극(miracle plays) 성인의 삶을 다룬 중세의 연극.

나티아샤스트라(Natyasastra) 기원전 200년과 기원후 200년 사이에 기록된 산스크리트 드라마에 관한 텍스트를 말한다. 고전적 산스크리트 전통 연극에 대한 백과사전적 정보를 제공한다.

다문화주의(multiculturalism) 동일한 정치적 체계 아래, 살아 있는 주변 문화에 대한 존중을 요구하는 철학을 말한다.

다초점 연극(multifocus theatre) 단일 초점의 사실주의에 대한 저항으로 나타난 연극 형태로 여러 개의 공연 공간이 동시에 만들어진다. 다초점 무대는 관객이 배우의 행동을 좇아 이곳저곳으로 움직이게 한다.

다큐드라마(docudrama) 주요 정보 원천이 희곡 텍스트로 활용되는 공연을 말한다. 종종 시사적 문제들을 연극적으로 직접 전달한다.

다큐멘터리 연극(documentary theatre) '다큐드라마' 참조.

대기실(green room) 배우들이 서로 교류하고 관객들이 공연이 끝나고 배우를 만나는 공간. 이 공간이 원래 초록색이었다는 증거가 있지만, 오늘날 '그린 룸'은 어떤 색깔로 칠해졌든 그것에 상관없이 대기실 기능을 하는 공간을 이른다.

데누망(denouement) '꼬인 매듭을 풀다'라는 아리스토텔레스의 표현을 번역한 말로 연극의 모든 부분이 마지막 결론에 다다르는 막.

도덕극(morality plays) 도덕적인 교훈을 주기 위해 우화적인 인물들을 사용하는 후기 중세 시대의 연극.

독백(soliloquy) 인물이 길게 혼자 하는 말로 자신의 내면 상태를 드러낸다.

동기화된 사운드(motivated sounds) 전화 울리는 소리와 같은 희곡의 문맥 속에서 식별할 수 있는 근원을 가지고 있는 사운드.

동기화된 조명(motivated light) 특별하게 희곡 텍스트에 표시된, 전원이 켜진 램프와 같은 조명 변화들.

동작선(blocking) 무대 위 배우들의 움직임 패턴.

두운법(alliteration) 자음 소리를 반복하는 것.

데우스 엑스 마키나(deus ex machina) 주요 극 행동 바깥의 연극적인 장치가 들어와 연극의 마지막 결말을 내리는 것. 고대 그리스 연극에서 '기중기를 탄 신'이 등장하여 모든 사건을 해결하고 연극의 결말을 내린 것에서 유래된 말이다.

드라마투르그(dramaturg) 연출가에게 텍스트 설명을 돕거나 희곡 작가에게 텍스트를 특징짓게 돕는 프로덕션의 조력자.

드레스 리허설(dress rehearsal) 배우들이 자신의 의상을 입고 작품을 실제 공연처럼 처음부터 끝까지 해 보는 연습. 보통 첫 공연 직전에 수행한다.

드레스 퍼레이드(dress parade) 연출가와 디자이너에게 모든 의상을 입은 배우들이 무대 조명 아래에서 어떻게 보이는지를 볼 기회를 주는 의상 행렬.

디머 보드(dimmer board) 무대 조명의 강도를 제어하는 조정판.

디티람보스(dithyrambs) 포도주와 풍요의 신인 디오니소스를 찬양하는 노래와 춤.

라비날 아취(Rabinal Achí) 히스패닉계 마야인 이전에 존재했던, 가면을 쓴 춤 드라마이다. 유럽의 영향에 오염되지 않은 채 아메리카 대륙에 살아남은 가장 오래된 연극 텍스트를 대표한다.

라사(rasa) 축어적으로는 '취미' 혹은 '풍미'를 의미한다. 인도 연극에서 유래된 라사는 배우가 무대 위에서 연기하는 서로 다른 분위기나 느낌, 그리고 희곡에서 표현된 서로 다른 분위기나 느낌을 지칭한다.

라찌(lazzi) 코메디아 델라르테 무대 위에 존재하는 익살스런 무대 연기의 세트를 이르는 말.

런스루(run-through) 리허설 동안 중단 없이 희곡의 처음부터 끝까지 실연해 보는 연습.

레뷰(revue) 순서대로 진행되는 지속적인 스토리가 없는 뮤지컬 형식을 말한다.

로프트(lofts) 비상 공간(fly spaces)의 다른 이름.

리뷰(review) 연극 사건에 대한 즉각적인 짧은 반응.

마스터 전기 기술자(master electrician) 조명을 매달고, 포커스를 맞추고, 필터를 끼우는 일을 총괄하는 사람.

마임(mime) 고대 그리스와 로마에서 나타났던 대중적인, 글로 기록되지 않은 연극 공연 형식이다. 상투적 인물, 짧은 즉흥적인 익살촌극, 폭넓은 신체적·곡예술적 유머, 마술, 음악, 음탕한 농담으로 구성된다. 오늘날 마임이란 용어는 침묵하거나 혹은 말이 거의 없는 공연과 그것을 창조하는 배우들을 지칭한다.

마지막 손질(dress the set) 무대 세트에 최종 손질을 하는 작업으로 실내 장식 용품, 탁자와 선반에 놓일 작은 물건들, 베개와 커튼 같은 것의 손질을 포함한다.

'만약에'라는 마법(magic if) 스타니슬랍스키가 개발한 연기 방법론. 배우가 등장인물의 가상적 상황들이 실제인 것처럼 연기하는 능력이다.

모놀로그(monologue) 희곡에서 한 사람의 배우를 위한 대사 부분.

모형(model) 무대 디자인의 3차원적 모형으로 프로덕션 팀과 배우들에게 실제적으로 디자인이 어떻게 보이고 공간에서 작동할 것인지에 대한 구체적인 정보를 제공한다.

목표(objective) 스타니슬랍스키가 만든 용어로 희곡의 주어진 환경에서 등장인물이 취한 행동들이 가져오는 어떠한 결과를 말한다. 배우는 등장인물의 목표를 성취하기 위한 행동을 취하고 이 행동은 흥미 있고 끌리는 무대 행위의 원천이 된다.

무대 날개(wing) 프로시니엄 무대의 연기 공간의 왼쪽과 오른쪽에 있는 빈 공간으로 배우들, 기술자들, 소품들 그리고 무대를 옆으로 가로질러서 움직일 수 있는 배경막 등을 숨겨 놓을 수 있는 곳.

무대단(platforms) 다른 높이의 무대 공간을 창출할 수 있도록 쌓아 올린 나무 구조물.

무대 도구실(scene house) 중세 시대 플랫폼 무대 뒤쪽에 필요한 것을 숨겨 놓고 의상을 갈아입는, 커튼이 쳐진 공간.

무대 독회(staged reading) 최소한의 무대 장치가 마련된 상태에서 배우들이 일어서서 대본을 들고 희곡을 읽는 것.

무대막(drapes) 무대의 장식적인 요소로서의 천 구조물, 혹은 연기하는 공간의 윤곽선, 조명이나 배경 요소를 가리거나 배우들이 등장하기 전에 그들을 감춰 주는 역할을 한다.

무대 커튼(stage curtain) 프로시니엄 아치 안에서 무대 위에 행동들을 보여 주기 위해 올라가고 세트의 변화를 숨기기 위해 내려가는 커튼.

무드라스(mudras) 인도의 카타칼리 배우들이 산스크리트 어로 쓰인 대본을 관객과 소통하기 위하여 사용하는 손짓들. 무드라스의 의미는 다양한 몸의 자세와 얼굴 표정에 따라 변한다.

미(mie) 극적인 신체적 포즈로 가부키 배우들이 절정의 순간에 공연한다. 나무로 만든 클래퍼가 치는 박자에 의해 강조된다.

미니멀리즘(minimalism) 의미를 전달하는 데 필수적인 최소한의 것만 남기고 생략해 버리는 현대 미술 양식.

미학적 거리(aesthetic distance) 어느 정도의 거리감과 객관성을 가지고 예술 작품을 관찰하는 능력.

민스트럴 쇼(Minstrel show) 19세기의 인종차별적 공연 양식으로, 백인들은 아프리카계 미국 문화와 음악을 전유하는 한편 동시에 모욕적인 검은 얼굴과 흰 입술의 인종적 상투성을 만들어 냈다.

박스석(boxes) 프로시니엄 극장에서 오케스트라 석 위에 설치된 발코니에 위치한 특별한 개인석으로 과거에는 일반 관객과 귀족 관객을 분리시키는 공간이었다.

박스 오피스 매니저(box office manager) 티켓 판매와 박스 오피스 스태프들을 관리하는 사람.

박진성(verisimilitude) 연극은 이상적인 현실을 보여 주어야 한다는 개념.

반가면(half-mask) 얼굴 위쪽 반만 가리는 가면으로 입을 덮지 않아 배우가 또렷하게 말하고 전달할 수 있다.

반바지 역할(breeches roles) 17~19세기 동안 여배우들이 남성의 짧은 바지를 입고 했던 남성 역할 혹은 짧은 바지를 입은 남성으로 변장했을 때 했던 남성 역할. 그 당시 여성들에게 금기시되었던 발목을 드러냄으로써 남성 관객들의 성적 호기심의 대상이 된다.

발견 공간(discovery space) 엘리자베스 시대 극장에서 발코니 아래에 사건이나 소품들을 숨기거나 드러낼 수 있는 공간.

발코니(balconies) 프로시니엄 무대가 설치된 극장에서 객석 좌석의 1/3 혹은 1/2 되는 선의 위층에 주로 무대를 마주하거나 객석 주변으로 U자형의 말굽 모양으로 만들어지는 좌석 열.

방백(asides) 인물의 내적인 생각을 드러내는 짧은 코멘트로 종종 코믹한 효과를 만들어 낸다.

배경막(dropes) 특별한 장소와 분위기를 설정하기 위해 사용되는 무대 뒤쪽에 걸려 있는 그림이 그려진 커다란 캔버스.

배경 설명(exposition) 대사를 통해 극이 시작하는 장면 전에 일어났던 사건들을 드러내는 것. 종종 콘피단트나 독백과 같은 장치를 사용하여 인물이 플롯을 구축하는 데 필요한 정보를 말할 수 있도록 한다.

배우 겸 매니저(actor-manager) 17세기부터 19세기에 걸쳐 유럽과 미

국에서 프로덕션을 관장했던 극단의 수석 배우.

버레스크(burlesque) 뮤지컬 곡목, 곡예술적 요소, 코미디 듀오로 구성되었던, 20세기 초 버라이어티 오락물을 말한다. 특히 외설적인 유머와 스트립쇼 행위로 잘 알려졌다.

보드빌(vaudeville) 19세기 말에서 20세기 초 등장한 미국의 대중적인 버라이어티 쇼 형식을 말한다. 스탠드업 코미디의 관례와 뮤지컬 곡목에 상당히 의존한다.

복선(foreshadowing) 극 행동에 앞으로 벌어진 일을 암시하는 것으로 기대하게끔 하거나 기대가 뒤집히도록 하는 데 사용된다.

복수극(revenge plays) 로마 시대에 시작된 피가 낭자하는 드라마로 엘리자베스 시대 연극에 영향을 미쳤다.

봄스(voms) 아레나 무대 구조에서 배우들의 등·퇴장로를 일컬으며 로마의 야외극장에서 복도 혹은 출입구를 이르는 보미토리아(vomitoria)에서 따온 이름이다.

부조리극(theatre of the absurd) 비평가 마틴 에슬린(Martin Esslin)이 주조해 낸 용어이다. 제2차 세계대전이라는 끔찍한 사건을 겪고 살아남은 세대의 소외와 무의미함의 감각을 반영하는 희곡을 설명하기 위해 사용되었다.

북(book) 뮤지컬의 글로 쓰인 텍스트를 말한다.

북 뮤지컬(book musical) 발화된 텍스트, 노래, 춤을 통해 스토리를 전달하는 뮤지컬의 일종이다.

분라쿠(bunraku) 인형 조작술, 발라드 노래, 세 줄로 만든 사미센이 조합된 일본의 인형 전통을 말한다. 분라쿠 인형의 높이는 3~4피트 정도이며, 끊어지지 않는 행동의 통일을 만들어 내며 함께 작업하는 세 명의 인형조정자들의 직접 조작을 통해 작동한다.

뷰포인트(Viewpoint) 미국 연출가 앤 보가트(Ann Bogart)가 무용가인 메리 오벌리(Mary Overlie)가 개발한 신체 훈련 시스템인 뷰포인트를 적용하여 만든 훈련법. 움직임의 기본 요소인 선, 리듬, 템포, 그리고 지속 기간에 대한 인식을 강화하는 훈련법이다.

브로드웨이(Broadway) 뉴욕 타임스 스퀘어 일대에 상업 연극 극장들이 밀집해 있는 지역.

블랙 박스 극장(black box theatres) 검은색으로 칠해진 커다란 방으로 된 단순한 형태의 극장으로 공연마다 객석과 공연 공간을 재구성할 수 있는 가변 무대가 특징이다.

비상 공간(fly spaces) 일부 프로시니엄 극장들의 아치 뒤에 설치된 높은 천장으로 세트 전환을 위하여 도드래를 이용하여 날아오르기도 하고 내려오기도 하는 그림이 그려진 배경막이 숨겨져 있는 공간.

비영리 연극(not-for-profit theatre) 공연 수익이 극단에서 지출한 비용을 충당하기 위해, 그리고 새로운 프로젝트를 위한 기금으로 다시 사용되는 연극 단체.

비적극(autos sacramentales) 16세기경 스페인에서 발전한 기독교 연극.

비트(beat) 스타니슬랍스키가 희곡 분석을 위해 사용한 개념으로 등장인물의 단일한 정서적 욕망과 목표를 반영하는 극적 행동의 가장 작은 단위를 의미한다.

사견막(scrim) 특수한 재질의 천 혹은 망사로 조명이 투과될 수 있어 앞에서 조명을 비추면 불투명해지고, 뒤에서 조명을 비추면 투명해져서 가려져 있던 배경 구조물이 마법처럼 그 모습을 드러내는 특수 효과를 창출한다.

사실주의(realism) 사건이 실제 삶 속에서처럼 일어나고 사람들이 보기에 자연스럽게 행동하는 믿을 법한 대안적 현실로서 무대 위 세계를 표현하는 연극 양식.

사운드 엔지니어(sound engineer) 극장 내의 음향 장비 사용을 책임지는 사람.

사운드 플롯(sound plot) 공연에서 사용되는 모든 음향 장비들과 그 연결들을 보여 주는 도표.

사티로스 극(satyr play) 고대 그리스 비극 공연 후에 웃을 수 있는 여유를 제공했던 신화를 풍자하는 극.

상업 연극(commercial theatre) 금전적인 수익을 올리기 위한 연극. 투자자들이 프로덕션에 투자를 하고, 공연이 성공할 경우 금전적 보상을 받는다.

상주 극단(resident theatres) 미국의 전문적인 비영리 극단들로 대부분의 주요 도시에서 영구적인 연극 극단으로 존재하고 있다.

상호문화주의(interculturalism) 다양한 문화에서 나온 전통의 혼합.

새로운 무대기술(new strategy) 유럽 모더니즘의 연극적 경향을 강하게 표현하는 미국의 무대 디자인.

생체역학(biomechanics) 스타니슬랍스키의 제자인 브세볼로드 메이어홀드가 효율적이고 표현적인 움직임을 위해 만든 신체 훈련 시스템. 움직임의 유기적인 패턴에 기초하여 배우가 몸을 조절하고 자극에 대해 신속히 반응하는 능력을 개발하도록 가르치는 훈련 시스템을 말한다.

샤먼(shamans) 사제나 여사제로 공동체를 대신하여 영적인 세계와 소통하여 주민들에게 평화와 번영을 가져오거나 병자를 치유할 책임이 있었다.

서브텍스트(subtext) 인물에게 대사가 의미하는 바로, 실제로 말해진 것과는 다를 수 있다. 말 그대로, 텍스트 밑에 숨겨진 생각이라는 뜻이다.

서브플롯(subplot) 부수적인 극 행동으로 공통된 소재나 주제를 통해 희곡의 중심 플롯을 반영하는데, 중심 주제를 강조하거나 일반적인 소재와 테마를 통해 중심 주제에 논평을 가한다.

서서 공연을 보는 사람들(groundlings) 엘리자베스 시대에 무대 앞에 펼쳐진 바닥에 서서 공연을 보았던 하층 계급.

성 바꿔 옷 입기(cross-dressing) 무대에서 여성 혹은 남성 배우가 전통적으로 자신과 반대의 성과 연관되어 있는 옷을 입을 때를 말한다.

성인극(saint plays) '기적극' 참조.

소외 효과(alienation effect) 관객이 극 행동으로부터 감정적으로 분리되는 것.

소품(prop) 공연에서 배우가 무대로 가지고 들어가서 사용하거나 세트의 일부로 놓일 물건.

수난극(passion plays) 그리스도의 수난을 그리는 연극.

수레 무대(wagon) 중세 시대에 수레바퀴 위에 얹은 플랫폼 무대.

순환 구조(circular structure) 시작한 곳에서 끝나는 희곡 구조.

순환극(cycle plays) 성경의 구약과 신약 속의 사건에서 소재를 가져온 중세의 종교 연극.

스케네(skene) 고대 그리스 아테네의 야외 원형극장 구조 중 하나로 오케스트라 뒤에 세워져 배우가 입장을 준비하며 대기하는 극장 건물. 스케네에는 커다란 문들이 있는데 이 문들은 왕의 권력을 상징한다.

스토리(story) 텍스트 안에서 일어나거나 언급되는 모든 사건들.

스토리보드(storyboard) 공연 시간 동안 이야기 전달을 위해 세트나 의상이 어떻게 바뀌는지를 보여 주는 일련의 스케치들.

스톡 캐릭터(stock characters) 개인적인 특징보다는 외적인 요소들(예 : 계급, 직업, 결혼 여부)에 의해 규정되는 특정한 유형을 대표하는 인물.

스트라이크(strike) 공연이 끝난 후 프로덕션을 질서 있게 분해하는 것. 세트와 조명을 내리고, 의상을 보관할 수 있도록 준비하고, 다음 프로덕션을 위해 극장을 청소하고 준비시키는 것을 포함한다.

스페셜(special) 특별하고 유일한 극적 기능을 가진 조명.

시각선(sight lines) 관객들이 무대에서 이루어지는 행동들을 명확하게 보는 것.

시나리오(scenario) 즉흥극의 토대가 되는 플롯의 일반적인 개요를 말한다.

시연(preview) 공식적으로 첫 공연이 올라가기 전에 실제 관객들 앞에서 하는 공연으로 이를 통해 연출가는 자신의 공연을 다듬을 수 있는 기회를 갖는다.

시취(Xiqu) 중국의 전통적 공연 형식을 가리키는 포괄적인 용어이다. 13세기에서 20세기 초까지 전개되었다(시는 희곡을, 취는 멜로디 혹은 노래를 의미한다).

신비극(mystery plays) '순환극' 참조.

신 숍(scene shop) 무대 세트가 제작되는 작업장.

실루엣(silhouette) 전반적인 의상의 형태.

실제 조명(practical) 무대에서 제어되어 보일 필요가 있는 하나의 램프나 난로의 불 같은 무대 조명.

실존주의(existentialism) 의미도 없고 신도 없는 세상에 인간이 허무 속에 살고 있다고 보는 제2차 세계대전 이후의 철학 사상.

심리적 인물(psychological characters) 깊고 복잡한 내면세계를 가지고 있는 인물. 관객들은 그들 행동의 동기와 욕망을 이해하고, 그들이 연극에 등장하기 이전에 어떻게 살았는지 추측할 수 있다고 느낀다.

심화(complication) 원인과 결과에 의해 서로 쌓아 올려지는 연극의 상황.

아랫무대(downstage) 프로시니엄이나 돌출 무대에서 관객과 가장 가까이에 있는 무대 부분.

아랫무대 배우가 윗무대 배우에게 시선을 빼앗김(upstaged) 공연 중에 한 배우가 윗무대 쪽으로 걸어가면 아랫무대에 있는 배우가 그 배우에게 대사를 하려고 관객에게 등을 돌려야 하는 경우 관객들이 자연스럽게 윗무대 배우에게 완전히 집중하게 되어 아랫무대 배우가 시선을 빼앗기는 상황을 말한다.

아리스토텔레스적 플롯(Aristotelian plot) '클라이맥스 구조' 참조.

아방가르드(avant-garde) 군대의 선두에서 진군하는 병사들을 의미하는 프랑스 말이다. 전통에 대항하여 새로운 형식을 실험하는 예술 작업이나 예술가에 적용된다.

아지프로(Agitprop) 선동과 선전이라는 용어에서 온 말로, 1920년 러시아의 마르크스주의자들이 처음 사용하기 시작한 정치 연극의 한 형태이다. 단순하고 재미있게 정보를 전달하여 정치적 관점을 관객에게 설득하는 연극이다.

안타고니스트(antagonist) 프로타고니스트의 욕망을 직접적으로 좌절시키는 인물.

알바 이모팅(Alba Emoting) 칠레 신경생리학자인 수잔나 블로흐 박사(Dr. Susana Bloch)에 의해 개발된 시스템으로 여섯 종류의 기본적인 정서를 유도할 수 있는 호흡, 얼굴 표정, 그리고 신체적 자세를 기록한 것이다.

암전(blackout) 무대에서 빠르고 완전하게 어두워지는 조명.

액자형 무대(picture frame stage) 프로시니엄 무대의 다른 이름.

야외극 수레(pageant wagon) 중세 시대에 사용된 바퀴 위에 세워진 이동 무대로 공연 장소까지 무대를 운반하는 데 사용되었다.

야외극 책임자(pageant masters) 중세 시대 때 연극 이벤트 관장에 책임을 갖고 있는 사람.

양식(style) 공연이 세계를 묘사하는 태도 혹은 방식을 말한다.

에이프론(apron) 프로시니엄 무대에서 프로시니엄 아치 앞쪽으로 돌출되어 나온 연기 공간.

에피소드적 구조(episodic structure) 이야기 앞부분에 공격점이 있으며 여러 인물과 사건이 등장하는 것이 특징인 희곡 구조.

연극 관습(theatrical conventions) 운영의 법칙. 연극에서 사용된 소통 코드를 이해하기 위한 법칙을 말한다.

연속 구조(serial structure) 하나의 이야기를 따라가지도 않으며, 심지어 같은 인물이 등장하지도 않는 장면들의 연속으로 이루어지는 희곡 구조.

오디션(auditions) 공연의 전 과정 중 공연 전 단계로 캐스팅을 시도하는 것. 준비된 연기를 하거나 연출가가 캐스팅하기 위하여 마련한 작품에서 제시된 대사를 읽기도 한다.

오른 무대(stage right) 프로시니엄이나 돌출 무대에서 배우가 무대 가운데서 관객을 바라볼 때, 배우의 오른쪽 무대 부분.

오리엔탈리즘(orientalism) 낭만적으로 아시아에 접근하여 아시아의 예술을 전유하는 것을 의미한다. 오늘날 이 용어에는 조롱 섞인 상투성이 함축되어 있다.

오케스트라(orchestra) 고대 그리스 아테네의 야외 원형극장의 구조 중 하나로 극장의 가장 낮은 곳에 위치한 원형의 공연 공간. 아테네 시민들의 목소리를 대표하는 코러스 영역.

오케스트라 석(orchestra pit) 프로시니엄 무대에서 에이프론 밑에 위

치한 공간으로 음악가들이 연주를 하는 곳.

오페레타(operetta) 19세기 중반 성행했던 부르주아를 위한 오락물을 말한다. 오페라로부터 많은 특징을 빌려 왔고 춤, 소극, 늘 충실한 로맨스로 완결되는 간단한 스토리를 전하는 광대놀이를 결합시켰다.

오프닝 나이트(opening night) 관람료를 지불한 관객을 위해 하는 첫 번째 공연.

오프 브로드웨이(Off-Broadway) 뉴욕의 상업 극장들이 몰려 있는 지역 안과 밖에 있는 500석 미만의 비교적 작은 극장들.

오프 오프 브로드웨이(Off-Off-Broadway) 상업 연극의 예술적인 한계에 대한 대안을 찾는 뉴욕의 연극.

온나가타(onnagata) 가부키에서 여성 역할을 맡는 유형을 지칭한다. 하얗게 분장하고 검은색의 양식화된 가발을 쓴 채 여성 기모노를 입은 남성 배우들이 연기하는 이상화된 여성 역할을 말한다.

와양 쿨릿(wayang kulit) 인도네시아의 그림자 인형극.

왼 무대(stage left) 프로시니엄이나 돌출 무대에서 배우가 무대 가운데서 관객을 바라볼 때, 배우의 왼쪽 무대 부분.

운율(meters) 강세가 있는 음절과 강세가 없는 음절의 배열 패턴. 텍스트에서 중요한 의미를 가진 부분에 주목하도록 만든다.

원형적 인물(archetypal characters) 문화와 시대를 뛰어넘어 모든 관객에게 호소력을 지닐 수 있는 보편적인 인간성을 구체화하는 인물.

웨스트 엔드(West End) 런던의 상업 연극 지역.

웰메이드 연극(well-made play) 19세기 발달한 형식으로 갈등 상황들이 촘촘하게 짜인 플롯으로 얽혀 있어서 관객으로 하여금 극의 진행에 깊이 빠져들도록 한다.

윗무대(upstage) 프로시니엄이나 돌출 무대에서 관객과 가장 멀리 있는 무대 부분.

유겐(yūgen) 노(noh)의 전통에서 유래된 미학 용어이다. 일반적으로 '축복', '도발적인 미', '신비'로 번역된다.

유사음 반복(assonance) 모음 소리를 반복하는 것.

의상실(costume shop) 무대 의상을 만들고 모아 두는 작업실.

의상실 매니저(costume shop manager) 의상실 직원들을 관리하고 무대 의상을 만들고 보관하는 일을 책임지는 사람.

의상 플롯(costume plot) 희곡의 매 장면마다 각각의 등장인물이 입는 의상들을 기록해 놓은 표.

의성어(onomatopoeia) 소리를 통해 의미의 느낌을 표현하는 언어 사용법.

자연주의(naturalism) 19세기의 예술 운동으로 삶을 있는 그대로 과학적으로 정확하게 무대 위에 올리고자 했다.

작가주의 연출가(auteur) 프랑스 용어로, 작가뿐만 아니라 콘셉트를 처음 생각해 낸 사람. 이 용어는 희곡 중심적 연출가보다는 공연 전체를 자신이 고안해서 작업하는 연출가를 일컫는다.

잔혹극(theatre of cruelty) 앙토냉 아르토가 명명한 것으로, 역동적이고 시적인 이미지, 소리, 움직임의 세계를 그려 내며, 새로운 층위의 인식을 개방하여 청중들의 감각을 습격한다.

재현적(representational) 인물의 정서를 그대로 느끼는(사는) 연기 방식으로 보다 더 사실적인 스타일의 공연에서 볼 수 있다.

적응(adaptation) 스타니슬랍스키가 고안한 개념. 등장인물이 희곡에서 목표들을 추구해 나감에 따라 등장인물의 행동은 상황을 변화시키는데 배우/등장인물이 변화하는 상황에 맞추어 실행해야 하는 내적인 조정(adjustments)을 가리킨다.

전례극(liturgical drama) 중세 시대 가톨릭의 전례에서 발생한 연극 공연.

정서적 기억(emotional memory or affective memory) 스타니슬랍스키가 프랑스 심리학자인 테오듈 리보(Théodule Ribot)의 작업에 기초하여 만든 연기술. 배우의 정서적 반응을 일으키기 위하여 등장인물이 처한 삶의 상황과 유사한 배우 자신의 삶에서 일어난 어떠한 사건을 둘러싼 감각적 자극들에 배우가 초점을 맞추는 것이다.

제4의 벽(fourth wall) 관객과 무대를 나누는 보이지 않는 벽이라는 연극적 관습.

제시적(presentational) 공공연히 인위적으로 정서를 재생산하는 방식으로 연극적 스타일이 강조된 공연에서 나타남. 거의 모든 고대의 공연 전통들은 제시적 스타일을 포함하고 있다.

제어 보드(control board) 조명 큐의 실행을 조정하도록 컴퓨터화된 시스템.

젤(gels) 무대 조명에 색깔을 입히기 위해 무대 조명기 전면에 있는 슬롯에 삽입하는 얇은 색깔 필름.

조명 그리드(lighting grid) 조명기를 거는 금속 파이프 구조물.

조명기 계획도(instruments schedule) 각 조명기들을 번호, 자세한 위치, 목적, 와트, 젤의 색깔, 그리고 다른 중요한 정보로 정리한 도표.

조명 플롯(light plot) 공연을 위해 사용될 각 조명기의 위치가 조명 그리드에 표시된 무대와 객석의 청사진.

조형술(plastiques) 배우의 연기에 초점을 맞춘 '가난한 연극'을 주장한 폴란드 연출가인 예지 그로토프스키가 개발한 훈련법으로 배우들이 신체적인 한계를 느낄 수 있을 정도의 강도 높은 신체 훈련이다.

주어진 환경(given circumstances) 스타니슬랍스키가 만든 개념으로 희곡에 제시된 등장인물들이 처한 연속적인 조건들을 말한다.

주의력 집중(concentration of attention) 스타니슬랍스키가 계발한 개념으로 배우들이 관객을 쳐다보지 않고 대신에 무대 현실 내에서의 대상들과 등장인물들에 초점을 맞추는 것을 말한다.

준비 운동(warm-up) 리허설과 공연 전에 모든 훈련받은 배우들이 정서적 흐름을 막을 수 있는 긴장을 해소하고, 근육을 풀고 유연하게 하며, 중심과 균형을 잡기 위하여 하는 운동.

중심잡기(centering) 배우 훈련의 과정으로 호흡, 움직임, 감정, 생각이 모두 이완을 통해서 몸의 중심으로 모아지는 통합된 상태에 이르는 과정을 말한다. 중심잡기는 몸의 신체적, 정서적, 지적 에너지를 조절하고 경제적으로 사용함으로써 역동적인 퍼포먼스를 만들어 낸다.

지역 연극(regional theatre) '상주 극단' 참조.

쪽대본(sides) 무대 감독이 복사한, 배우의 개인적인 대사와 큐가 있는 대본.

초목표(superobjectives) 스타니슬랍스키가 사용한 용어로 등장인물들이 무대에서 매 순간 살아 있는 경험을 하게 되는 지금 당장의 장면과 비트의 목표들 외에도 전 작품을 통하여 등장인물들에게 동기를 부여하는 것을 이른다.

총체극(gesamtkunstwerk) 문자 그대로 '총체 예술 작품.' 리하르트 바그너가 발전시킨 개념으로서 주제적으로 통일된 무대 작업을 창조하기 위한 모든 연극적 요소들의 결합을 말한다.

측광(sidelighting) 종종 무용과 뮤지컬 공연에서 무용수들의 다리를 돋보이게 하기 위해 강조와 하이라이트를 만드는 무대 측면에서 나오는 조명.

카타르시스(catharsis) 예술과 연기를 통해 우리의 공격적인 욕망이 승화되는 것. 기원전 4세기 아리스토텔레스가 처음 사용한 용어이다.

카타칼리(kathakali) 17세기 본래 전사 계급에 의해 공연되었었던 공연 전통으로서 고유의 손 동작 언어, 생생한 무대 분장, 의상이 특징이다.

캐드(computer-assisted drafting, CAD) 연극 디자이너가 정확하고 균일한 도면을 그리고 디자인 옵션을 시각화할 수 있도록 하는 컴퓨터 프로그램.

커튼(curtain) 공연 시작 시간 혹은 공연이 마치는 시간.

코메디아 델라르테(commedia dell'arte) 16세기 이탈리아에서 나타난 연극 형식. 가면을 쓴 배우들은 폭넓은 신체 유머를 사용하는 한편 시나리오에 따라 즉흥적으로 상투적 인물들을 연기한다.

코메디아 알림프로비조(commedia all'improviso) '코메디아 델라르테' 참조.

콘서트 파티(concert parties) 1920년대 영어를 사용하는 아프리카에서 전개된 버라이어티 오락물 형식이다. 아프리카의 문화와 미국과 유럽의 오락물이 결합된 형식이다.

콜백(callback) 1차 오디션을 통과한 지원자들을 대상으로 하는 최종 캐스팅을 위한 2차 오디션.

크로스 페이딩(cross-fading) 천천히 하나의 조명 큐를 줄이면서 다른 조명 큐를 더하여 점차적으로 한 장면에서 다음 장면으로 전환하는 조명 기술.

클라이맥스(climax) 연극에서 감정이 가장 고조되는 지점.

클라이맥스 구조(climactic structure) 극 행동이 인과관계에 의해 감정이 최고로 고조되었다가 마지막 해결로 치달아 가는 촘촘히 짜인 플롯 형식.

클리프행어(cliffhanger) 한 막의 끝부분에 벌어지는 사건으로 갈등을 심화시켜서 관객들이 인터미션 동안 이 마지막 운명의 장난이 어떻게 해결될지를 궁금하게 만든다.

타원형 반사체 스포트라이트(ellipsoidal reflector spotlight) 날카롭고 분명하게 정의되는 광선의 가장자리를 투사하는 무대 조명기.

탈춤(t'alch'um) 고대 한국의 가면을 쓴 춤 연극을 말한다. 1910년 일본의 침략 이후 오랫동안 억압받았지만 이제는 관심을 회복하고 있다.

테크니컬 드레스 리허설(technical dress rehearsal) 의상, 세트, 조명, 그리고 연기와 같은 프로덕션의 모든 요소를 점검하고 첫 공연 전에 어떠한 최종 수정이 필요한가를 확인하는 연습.

테크니컬 리허설(technical rehearsal) 모든 디자인 요소와 디자이너들이 동시에 연출가와 함께 작업할 수 있는 첫 번째 기회.

특정 인물 유형(line of business) 사실적 연기 스타일보다 제시적이고 관습적인 연기 스타일에서 만들어졌다. 젊은 연인에서 늙은 구두쇠에 이르기까지 일반화된 등장인물 유형을 말한다. 모든 역할에 같은 유형적 특징을 적용한다.

팬터마임(pantomime) 로마 시대의 침묵의 스토리텔링 춤을 말한다. 18세기와 19세기에는 코메디아 유형의 인물이 등장하는 영국과 프랑스에서 인기를 끌던 오락물을 지칭했다. 20세기에 들어와 침묵의 스토리텔링이 되었다.

퍼포먼스 예술(performance art) 공연을 당대의 확장된 시각 예술로 이해하는 아방가르드 형식을 말한다. 발화 텍스트보다 시각적 이미지를 더 중시한다.

퍼포먼스 전통(performance traditions) 무대, 음악, 춤, 성격구축, 가면, 연기 등이 형식을 유지하며 전체성으로 세대에서 세대로 전승된 연극적 형식을 말한다.

퍼포먼스 텍스트(performance text) 무대에서 일어날 수 있는 모든 것에 대한 기록 문서.

페이드(fade) 점차적으로 어두워지는 무대 조명.

페이퍼 테크(paper tech) 배우 없이 디자이너들과 스태프와 함께 프로덕션의 기술적인 면을 자세하게 검토하는 시간.

평면도(ground plan) 무대와 세트 도구들의 배치를 위에서 내려다본 구조로 나타낸 도면.

평행 플롯(parallel plot) '서브플롯' 참조.

포물선 알루미늄 반사경 램프(parabolic aluminized reflector lamp, PAR lamp) 작고 저렴하여 휴대가 용이한 조명기로 광선의 다른 유형들을 만들 수 있다.

포스트모더니즘(postmodernism) 20세기 후반 등장한 개념으로, 절대적 가치를 상대주의로 대체한다. 많은 새로운, 동등한 유효성을 지니는 예술적 표현 형식의 가능성을 열어 놓았다.

포장마차 무대(booth stage) 중세 시대 배우들에 의해 사용된 이동 가능한 돌출 무대.

폴로 스폿(follow spots) 분명하게 정의되는 광선으로 무대를 가로질러 움직이는 배우를 좇아 비추는 무대 조명.

풋라이트(footlights) 무대 앞쪽에 장치된 조명.

프레스넬(fresnel) 구형 반사체 스포트라이트로도 알려진 광선의 부드러운 가장자리를 만드는 무대 조명기.

프로듀서(producer) 프로덕션을 완성시키기 위해 크리에이티브 팀과 필요한 자원을 모으는 사람.

프로시니엄 무대(proscenium stage) 관객이 오직 무대의 한 면을 둘러싸고 앉는 극장 무대 형태.

프로시니엄 아치(proscenium arch) 프로시니엄 무대 앞에 설치되어

관객을 무대 공간으로부터 분리시켜 놓고 원근법적 무대 장면 그림을 만들기 위한 액자 역할을 하는 무대 구조물.

프로타고니스트(protagonist) 연극의 주인공. '배우' 그리고 '투사'라는 뜻의 그리스어 아고니스트(agonists)에서 유래되었다.

프롬프트 대본(prompt book) 동작선과 큐들이 기록되어 있는 무대감독의 공연 대본.

플랫(flat) 벽이나 다른 무대 세트를 만들기 위해 연결된 나무 판으로 그 위에 무대 그림이 그려진다.

플랫폼 무대(platform stages) 중세 동안 성행했던 무대로 배경막 앞에 놓인 연기 공간을 일컫는다.

플롯(plot) 무대 위에서 실제로 일어나는 사건들의 순서 혹은 구조 짜기.

피트(pit) 엘리자베스 시대 극장에서 바닥에서 위로 올려진 돌출 무대의 삼면 주변 공간으로 관객이 서서 공연을 보는 곳이다.

하나미치(hanamichi, 화도) 말 그대로 '꽃길'을 의미하며, 일본 가부키 연극의 등·퇴장로를 말한다. 청중석을 관통해 무대로 이어지며, 그 위에서 배우들은 등·퇴장은 물론 주요한 포즈나 대사를 공연한다.

하우스(the house) 관객 혹은 극장에서 관객들이 앉는 구역.

하우스 매니저(house managers) 극장이 깨끗하고 안전하며 관객을 맞이할 준비가 되어 있도록 책임지는 사람.

해체주의(deconstruction) 텍스트에 관한 고정된 의미, 진실, 또는 가정에 대한 생각에 질문하는 문학 비평 운동. 포스트모던 미학의 주요한 특징으로 연출가로 하여금 한때 특정 해석과 스타일에 제한된 것으로 여겨졌던 희곡에 새로운 의미와 형식을 찾을 수 있게 한다.

행렬 무대(processional stage) 관객들이 무대 행동을 좇아 이곳저곳으로 움직이게 만들거나 연속적인 수레 무대(바퀴 달린 플랫폼) 위에 새로운 요소들이 나타나기를 기다리는 무대.

황인 얼굴(yellowface) 백인 배우들이 아시아계 등장인물들을 표현하기 위하여 분장과 인공 치아 등을 사용하는 것.

후광(backlighting) 무대에 실루엣을 만드는 배우 뒤에서 나오는 조명.

흑인 얼굴(blackface) 우스꽝스럽고 경멸스런 흑인을 상투적으로 드러낸다. 얼굴을 검게 칠하고 눈과 입 주위를 흰색 원으로 그린 분장으로 표현된다. 민스트럴 쇼에서 시작되었다.

희곡 텍스트(play text) 인물의 대사를 포함한, 글로 기록된 대본을 말한다. 인물의 대사는 무대 위 연기를 위한 기초로 배우와 연출가에 의해 해석된다.

사진 출처

제1장 2쪽: GEISHA Conceived & Directed by ONG Keng Sen. A TheatreWorks Production. Performed at Lincoln Center Festival 2006, Spoleto Festival USA, 2006, Singaport Arts Festival, 2006, New Visions Festival, Hongkong, 2006. Photography by William Strubs. By courtesy of Theatreworks (Singapore); 5: Horipro Inc; 6: Morteza Nikoubazl/ Reuters/ Landov; 11: Pacome Poirier/WikiSpectacle; 12 (위): Produced by TBS/ HoriPro Inc./Photo by Takahiro Watanabe; 12 (아래): Robbie Jack/ CORBIS; 13 (위): Michael Lamont; 13 (아래): Russell Young/ Miracle Theatre Group; 14: Courtesy of Shabana Rehman; 15: Photostage; 17 (위): Photograph by Ruud Jonkers. The Holland Festival, 2008 (actors in foreground: Jassim Al Nabhan (왼쪽), Nicholas Daniel (오른쪽); 17 (아래): Theodore Iasi/Alamy.

제2장 20쪽: Stephanie Berger/Redux; 23: Lawrence Migdale/ PIX/Alamy; 24 (아래): The Hungry Woman: A Mexican Medea by Cherrie Moraga. Stanford Unversity Production; 25 (위): Photo by Richard Termine; 25 (아래): Sara Krulwich/The New York Times/Redux; 27: Barry Mason/ Alamy; 28: Bettmann/CORBIS; 29: Christian Hansen/The New Yorker Times/Redux; 31: Jeremy Hogan/Alamy; 32: Robbie Jack; 34: Bond Street Theatre; 35: Copyright 2004 Fred Askew Photography. All rights reserved. Source: Used with permission of Bill Talen, aka "Rev. Billy"; 36: You Me Bum Bum Train; 37: Ted Wood; 38: Courtesy of Third Wall Theatre Company; photo by Jesse Henderson; 40: Sheila Burnett/ ArenaPAL/ Topham/The Image Works; 41: Carol Rosegg.

제3장 46쪽: Photo; stage. 50: 1987 Martha Swope/The New York Public Library; 53: AF archive/Alamy; 54: Courtesy of American Conservatory Theater, photo by Ken Friedman; 55 (위): Geraint Lewis/Alamy; 55 (아래): Joan Marcus; 56: Pansori Project ZA; 57 Carol Rosegg; 58: Sara Krulwich/ The New York Times/Redux; 59 (위): 1992 Martha Swope/ The New York Public Library; 59 (아래): Photostage; 62: Owen Carey, 2008; 68: The Cutting Ball Theater—Hamletmachine; 69: Sara Krulwich/The New York Times/Redux; 70: Sara Krulwich/The New York Times/Redux.

제4장 72쪽: ArenaPal/Topham/The Image Works; 76: T. Charles Erickson; 77: Geraint Lewis/Alamy; 78: Photostage; 79: Photostage; 80: Joan Marcus; 82: Alejandra Duarte; 86 (위): Yuri Gripas/ UP/Newscom; 86 (아래): Hellestad Rune/CORBIS SYGMA; 87: Sara Krulwich/The New York Times/Redux; 88: Cylla von Tiedemann; 90: Michael Daniel, 2001; 93: Joan Marcus; 93: Lebrecht/The Image Works; 95: Historical Picture Archive CORBIS.

제5장 98쪽: Michael S. Yamashita/CORBIS; 101: Dinodia; 103: The Granger Collection, NYC; 104: Sunset Boulevard/CORBIS; 106: Scala/ Art Resource, NY; 107: Jack Vartoogian/FrontRowPhotos; 109: Jack Vartoogian/FrontRowPhotos; 110: Jack Vartoogian/FrontRowPhotos;

111: Sakamoto Photo Research Laboratory/CORBIS; 112: Joan Marcus; 114: Stephanie Berger/Redux; 115: Jack Qi/Shutterstock; 117: Miguel Suero; 118: T. Parisienne/Splash News/Newscom; 120: REUTERS/ Daniel LeClair; 121: Michael Freeman/CORBIS; 123: Courtesy of GRUPO CONTADORES DE ESTORIAS?TEATRO ESPACO; 124: Graeme Robertson/eyevine/Redux.

제6장 128쪽: Joan Marcus; 130: ZUMA Press/Newscom; 134: Ken Friedman 2012; 135: Ruphin Coudyzer FPPSA, www.ruphin.com; 137: Courtesy of J.E. Baidoe and Catherine M. Cole; 138: Carol Rosegg; 140: Photo by Barbara G. Hoffman, 1985; 142: Sara Krulwich/The New York Times/Redux Pictures; 143: Liz Liguori; 144 (위): Sara Krulwich/The New York Times/Redux Pictures. 144 (아래): Photostage; 146: Marko Georgiev/The New York Times/Redux; 149: Sara Krulwich/The New York Times/Redux; 150: Paul Kolnik; 153: The Robert Wilson Archive; 155: Photostage.

제7장 158쪽: Josh Lehrer; 161 (왼쪽): Donald Cooper/Photostage; 161 (오른쪽): Stephanie Berger Redux; 163: Alamy; 165: Craig Aurness/ CORBIS; 169: Ryszard Cieslak in Constant Prince performance by Teatr Laboratorium. Courtesy of the Archive of the Grotowski Institute, Wroclaw, Poland; 171: Sara Krulwich/The New York Times/Redux; 173: Photofest; 174: Robbie Jack/Corbis; 175: Megan Wanlass Szalla; 176: Michael Duran/Used with permission of Christine Toy Johnson; 178: Sara Krulwich/The New York Times/Redux; 179: Claudia Orenstein; 180: Henri Cartier-Bresson/Magnum Photos; 181: Phillip Zarrilli; 182: EPA/ STR/Landov; 183: Michael Ford.

제8장 186쪽: Richard Termine/The New York Times/Redux; 188: "Take Me Out" performed by Nearly Naked Theatre Company. Photo by Chris Mascarelli; 189: Wilbur Dawbarn/CartoonStock; 191: Bibliotheque Nationale de France; 193: Photofest; 195: Martine Franck/Magnum Photos; 196: AP Photo/Jeff Barnard; 198 (위): Photo by Richard Termine; 198 (아래): ITAR-TASS/Alexander Kurov/Newscom; 201: The Japan Foundation production of LEAR Directed by ONG Keng Sen, Artistic Director of TheatreWorks (Singapore) Photograph is from the 1999 restaging of LEAR in Singapore. By courtesy of TheatreWorks (Sinapore); 199: Geraint Lewis/Alamy; 202: The Builders Association; 204: Jack Vartoogian/FrontRowPhotos; 206: Photostage; 207: Louise Leblanc/Ex Machina; 208: Carol Rosegg.

제9장 212쪽: Emi Cristea/Shutterstock; 214: Leanna Rathkelly/Getty Images; 217: Brian Harkin/The New York Times/Redux; 218: Michael Setboun/Corbis; 220: Mira Felner; 221: Andy Caulfield/Getty Images; 222: John Isaac/Peter Arnold, Inc./Photolibrary; 223: Rakesh H. Solomon; 226: Gerry Walden/Alamy; 227: NicLehoux, courtesy of Bing

Thom Architects; 228: The Citadel Theatre; 229: Andrea Pistolesi/Getty Images; 231: Martine Franck/Magnum Photos; 232: BV11/HSS/WENN.com/Newscom; 234: Stephanie Berger/Redux.

제10장 236쪽: Tibor Bognar/Alamy; 238: Tushin Anton Itar-Tass Photos/Newscom; 239: Jack Vartoogian/FrontRowPhotos; 240: Charles & Josette Lenars/CORBIS; 241: Tibor Bognar/Alamy; 242: Nathan Benn/CORBIS; 243 (오른쪽): Panorama Media (Beijing) Ltd./Alamy; 243 (왼쪽): Photo by Ralph Crane/Time Life Pictures/Getty Images; 243 (아래): Jim Moore; 244: John Warburton-Lee Photography/Alamy; 246: Zuni Icosahedron "Journey to the East 97" Festival. "One Table Two Chairs" Theatre Series Curator: Danny Yung this photo was taken from "In the Name of Lee Deng Hui…Dust to Dust, Ashes to Ashes", directed by Hugh Lee (Taipei); 247: Linda Vartoogian/FrontRowPhotos; 248: Mask Arts Company/Jonathan Slaff; 251: Bettmann/CORBIS; 254: Adolphe Appia; 255 (위): St. Petersburg State Museum of Theatre and Music; 255 (아래): Jack Vartoogian/FrontRowPhotos.

제11장 258쪽: Photo courtesy of Walt Spangler; 261: T. Charles Erickson; 263 (위): Sara Krulwich/The New York Times/Redux; 263 (아래): Michael Brosilow; 264 (위): Sandy Underwood; 264 (아래): Iko Freese/drama-berlin.de; 265: Michael Daniel, 2009; 266: Todd Rosenthal; 269: Louisa Thompson; 272 Photo courtesy of Walt Spangler; 273: Richard Termine/Redux; 274: Stephanie Berger/Redux; 276: Donald Cooper/Photostage; 277: Joan Marcus; 278: Michael Daniel, 2002; 279: William Irwin. IrwinPhoto.com.

제12장 282쪽: Photo by Craig Schwartz; 284: AP Photo/Thomas Kienzie; 285: Photo courtesy of Kevinberne.com; 287: Sara Krulwich/The New York Times/Redux; 289: Chester Higgins Jr./The New York Times/Redux; 291: Steve Kolb and Costume Design Sketch by Maggie Morgan; 293: Linda Cho and photo by Craig Schwartz; 295: Snark/Art Resource, NY; 297 (위): Sketch by Judith Dolan; 297 (아래): Joan Marcus; 299: Carol Rosegg; 301 (위): Eric Y. Exit; ; 301 (아래): Martine Franck/Magnum Photos; 302: Photostage.

제13장 304쪽: Richard Termine/The New York Times/Redux; 306: Joan Marcus; 308: Joan Marcus/ArenaPAL/The Image Works; 309: Sara Krulwich/The New York Times/Redux; 310 (위): Stephanie Berger/Redux; 310 (아래): Paul Kolnik 2010; 313: Donna Ruzika; 316: Angel Herrera; 317: Joan Marcus; 318: Nikolai Khalezin/Belarus Free Theatre; 320: T. Charles Erickson; 326: REUTERS/Akintunde Akinleye.

제14장 328쪽: Rob Elliott/AFP/Getty Images; 331: Robert Workman; 332: Wally McNamee/CORBIS; 333: Abed Omar Qusini/REUTERS; 334: Gail Mooney/CORBIS; 335: Copyright Utah Shakespeare Festival, photo by Karl Hugh; 336: Gary Leonard/Cornertone Theater Company; 337: REUTERS/Michael Dalder; 339: Sara Krulwich/The New York Times/Redux; 340: Greg Ryan/Alamy; 342: Mira Felner; 347: Mira Felner; 348: Mira Felner; 350: The New York Times/Redux.

내용 출처

제2장 35쪽: 예술가에게 직접 듣기: Interview with Bill Talen, aka Reverend Bill. Used with permission of Bill Talen, aka "Reverend Billy"; 43: 예술가에게 직접 듣기: Interview with Stanley Kauffman, "Criticism: An Art about Art." Copyright ⓒ 2006 by Stanley Kauffman. Used with permission of Stanley Kauffman; 44: 예술가에게 직접 듣기: Interview with Alisa Solomon. Used with permission of Alisa Solomon.

제3장 51쪽: 예술가에게 직접 듣기: Interview with Tina Howe. Used with permission of Tina Howe; 65: Golden Child, 1st Edition, by Henry David Hwang. Copyright ⓒ 1998 by Theatre Communications Group. Reprinted with permission of Henry David Hwang; 66: From the Mammary Plays by Paula Vogel. Copyright ⓒ 1998 by Paula Vogel. Published by Theatre Communications Group. Used by permission of Theatre Communications Group. 66: Excerpt from The Homecoming by Harold Pinter copyright ⓒ 1965, 1966, 1967 by H. Pinter Ltd. Used by permission of Grove/Atlantic, Inc. 66: Extract taken from The Homecoming ⓒ 1965 the Estate of Harold Pinter and reprinted by permission of Faber and Faber Ltd; 70: From The American Play and Other Works by Suzan-Lori Parks. Copyright ⓒ 1995 by Suzan−Lori Parks. Published by Theatre Communications Group. Used by permission of Theatre Communications Group.

제4장 81쪽: Felner, Mira; Orenstein, Claudia, The World of Theatre: Tradition and Innovation, 1st Edition, ⓒ 2006. Reprinted by permission of Pearson Education, Inc., Upper Saddle River, NJ; 89: Approximately 65 words from The Rope and Other Plays by Plautus, translated by E.F. Watling (Penguin Classics, 1964). Copyright ⓒ E.F. Watling, 1964. Reproduced by permission of Penguin Books, Ltd.

제5장 108, 111쪽: Felner, Mira; Orenstein, Claudia, The World of Theatre: Tradition and Innovation, 1st Edition, ⓒ 2006. Reprinted by permission of Pearson Education, Inc., Upper Saddle River, NJ.

제6장 131쪽: Scenarios of the Commedia Dell'Arte: Flaminio Scala's II Teatro Delle Favole Rappresentative, translated by Henry F. Salerno. Copyright ⓒ 1967 by New York University Press. Used with permission of Michelle Korri and David Salerno; 133: Joseph Chaikin and Susan Yankowitz with the Open Theater Collective; 139: Giacomo Balla, "To Understand Weeping," in Futurist Performance, Michael Kirby and Victoria Nes Kirby. Copyright ⓒ 1971, 1986 by Michael Kirby and Victoria Nes Kirby. Copyright ⓒ 1986 by PAJ Publications. Reprinted by permission of PAJ Publications; 151: Reprinted by permission of International Creative Management, Inc. Copyright ⓒ 1977 by Robert Fosse; 153: Copyright ⓒ Robert Wilson. Courtesy of Paula Cooper Gallery, New York.

제7장 168쪽: Felner, Mira; Orenstein, Claudia, The World of Theatre: Tradition and Innovation, 1st Edition, ⓒ 2006. Reprinted by permission of Pearson Education, Inc., Upper Saddle River, NJ; 183~184: 예술가에게 직접 듣기: interview with Matsui Akira. Translated and transcribed by Richard Emmert. Used with permission of Richard Emmert.

제8장 201쪽: 예술가에게 직접 듣기: Interview with Elizabeth LeCompte. Used with permission of Elizabeth LeCompte, Director, The Wooster Group.

제9장 201, 219, 222, 225, 226, 227, 228쪽: Felner, Mira; Orenstein, Claudia, The World of Theatre: Tradition and Innovation, 1st Edition, ⓒ 2006. Reprinted by permission of Pearson Education, Inc., Upper Saddle River, NJ; 230: Reprinted by permission from Louisa Thompson.

제10장 248쪽: Interview with Stanley Allan Sherman. Copyright ⓒ by Stanley Allan Sherman. Reprinted with permission. www.maskarts.com.

제11장 269~270쪽: 예술가에게 직접 듣기: Interview with Louisa Thompson. Used with permission of Louisa Thompson.

제12장 293~294쪽: 예술가에게 직접 듣기: Interview with Linda Cho. Used with permission of Linda Cho; 296~297쪽: 예술가에게 직접 듣기: Interview with Judith Dolan. Used with permission of Judith Dolan.

제13장 312쪽: Light plot and instrument schedule for Kalidasa's Sakuntala at Pomona College Theatre, California by James P. Taylor. Reprinted with permission of James P. Taylor; 323~324쪽: Signal Flow Chart, Sound Design and Sound Cue Synopsis for Tracy Scott William's The Story at the Joseph Papp Public Theatre, directory Loretta Greco, by Robert Kaplowitz. Reprinted with permission of Robert Kaplowitz, Composer/Sound Designer; 323 (아래): Drafting of Anspacher Theatre in Robert Kaplowitz's Sound Design for Tracy Scott William's The Story at the Joseph Papp Public Theatre, director Loretta Greco by Matthew Gratz. Reprinted with permission of Matthew Gratz; 325~326쪽: 예술가에게 직접 듣기: Interview with Robert Kaplowitz. Used with permission of Robert Kaplowitz.

제14장 332~333쪽: 예술가에게 직접 듣기: Interview with Jane Alexander. Used with permission of Jane Alexander; 344: Felner, Mira; Orenstein, Claudia, The World of Theatre: Tradition and Innovation, 1st Edition, ⓒ 2006. Reprinted by permission of Pearson Education, Inc., Upper Saddle River, NJ; 345: 예술가에게 직접 듣기: Interview with Ruth Sternberg. Used with permission of Ruth Sternberg.

찾아보기

ㄱ

가부키 109
갈등 48
개념 기반 공연 197
개인적인 소품 348
거리 두기 32
거리 연극 230
게릴라 연극 231
경극 114
경사석 214
고급 예술 10
고보 318
골격 194
공간연출가 253
공감 24
공격점 51
공연 4
공연 오브제 125
공연학 17
교겐 107
구성 271
구역 조명 316
구형 반사체 스포트라이트 318
국립 예술 기금 330
그로토프스키 169
그리오 141
극단 13
극적 구조 51
극적 사건 53
글로브 극장 229
기술 감독 346
기적극 81

ㄴ

나티아샤스트라 100
내러티브 135
노 7
노 희곡 105

뉴 코미디 85

ㄷ

다문화주의 13
다초점 연극 231
다큐드라마 144
다큐멘터리 연극 144
대기실 218
더블 조명 316
데누망 52
데우스 엑스 마키나 52, 218
델사르트 167
도덕극 82
독백 27, 52
돌출 무대 227
동기화된 사운드 321
동기화된 조명 311
두운법 67
드라마투르그 193
드람 92
드레스 리허설 196, 292
드레스 퍼레이드 292
디머 보드 318
디티람보스 23

ㄹ

라반 표기법 151
라비날 아취 120
라사 100
라이팅 보드 307
라찌 102
러닝 크루 347
레뷰 149
로버트 카플로위츠 323
로베르 르파주 11
로얄 드뤽스 232
로프트 224
리뷰 42

ㅁ

마스터 전기 기술자 311, 346
마임 102, 135
마지막 손질 270
마하바라타 16
'만약에'라는 마법 170
매란방 116
맨션 81
메다 141
메다힐크 141
메소드 연기 173
멜로드라마 93
모놀로그 27, 52
모형 268
목표 170
몰리에르 42
무대 감독 343
무대 날개 224
무대 도구실 227
무대 독회 342
무대 커튼 224
무드라스 180
뮤지컬 연극 148
미 110
미니멀리즘 58
미학적 거리 30
민스트럴 쇼 136, 302

ㅂ

박스석 224
박스 오피스 매니저 349
박진성 77
반가면 240
반바지 역할 290
발견 공간 228
발 구르기 175
발레 뤼스 253, 295
발코니 224

방백 27
배경 설명 51
배우 겸 매니저 189
버라이어티 오락물 136
버레스크 137
베네시 동작 기보법 151
베르톨트 브레히트 31, 56
보드빌 137
보미토리아 226
보이지 않는 연극 32
복선 53
복수극 76
봄스 226
부조리극 39
북 148
북 뮤지컬 149
분라쿠 119, 124
뷰포인트 177
브로드웨이 338
브세볼로드 메이어홀드 172
블랙 박스 극장 229
비극 74
비상 공간 224
비영리 연극 338
비적극 83
비트 171
비평가 42
빌리 목사 233
빵과 인형 극단 232

ㅅ
사무엘 베케트 58
사실이라는 환상 29
사실주의 28, 250
사운드 엔지니어 346
사운드 플롯 324
사티로스 극 75
삼바 119
삼중 조명 316
상업 연극 338
상주 극단 339
상징주의 252
상호문화주의 16
새로운 무대기술 253
생체역학 172

샤먼 23
서브텍스트 66
서브플롯 54
서사극 56
서서 공연을 보는 사람들 229
성인극 81
성장극 23
소극 82, 85
소외 효과 32
소품 270, 347
소품 매니저 347
손튼 와일더 30
수난극 81
수레 무대 227
수레 시스템 215
순환 구조 57
순환극 81
스즈키 타다시 175
스케네 218
스탠드업 코미디 136
스토리 48
스토리보드 268
스토리텔러 140
스토리텔링 140
스톡 캐릭터 63
스트라이크 346
스페셜 315
스펙테이터 32
스펙트-액터 32
스포트라이트를 훔친다 225
슬랩스틱 85
시각선 214
시나리오 102
시연 196
시추에이션 코미디 85
시취 113
시학 75
신비극 81
신 숍 346
실루엣 298
실제 조명 315
실존주의 92
심리적 인물 62
심화 52

ㅇ
아돌프 아피아 252
아랫무대 225
아랫무대 배우가 윗무대 배우에게 시선을
빼앗겼다 225
아레나 무대 226
아리스토텔레스적 플롯 51
아지프로 31
안타고니스트 61
알바 이모팅 169
암전 308
앙드레 앙투안 41
앙토냉 아르토 40
액자형 무대 224
앨리사 솔로몬 44
야외극 수레 81
야외극 책임자 189
얀 코트 39
양식 5
어윈 피스카토르 31
억압받는 자들의 연극 32
얼굴 표정 분류 시스템 169
에드 슈미트 30
에이프론 224
에피소드적 구조 54
엑소더스 75
엔트레메세스 82
엘리자베스 르콤트 197, 201
엠봉게니 니게마 134
연구 조사 267
연극 관습 4
연극 지구 221
연방 극단 프로젝트 330
연속 구조 57
오디션 177
오른 무대 225
오리엔탈리즘 17
오브제 261
오스카 와일드 65
오케스트라 218
오케스트라 석 224
오페라 148
오페레타 148
오프닝 나이트 196
오프 브로드웨이 338

오프 오프 브로드웨이 33
와양 골렉 122
와양 쿨릿 182
왼 무대 225
운율 67
원형적 인물 61
월레 소잉카 15
웨스트 엔드 338
웰메이드 연극 53
윗무대 225
유겐 106
유사음 반복 67
의상 디자인 285
의상실 346
의상실 매니저 346
의상 플롯 290
의성어 67
이미지 연극 152
이브 엔슬러 12
인종 연극 14
인형 전통 121
인형조정술 123
입법 연극 32

ㅈ

자연주의 54, 252
자유 극단 333
자크 르콕 136
작가주의 연출가 206
잔혹극 40
장면 53
재현적 163
적응 171
전례극 80
전표현성 169
정서적 기억 171
제네로 치코 82
제4의 벽 28, 225
제시적 163
제아미 모토키요 41
제어 보드 318
젤 311
조명 그리드 311
조명기 계획도 311
조명 디자이너 306

조명 플롯 311
조셉 그리말디 103
조형술 174
주어진 환경 170
주의력 집중 171
준비 운동 177
줄리안 벡 33
중심잡기 172
즉흥적 창조 130
지역 연극 339
징쥐 113
쪽대본 190

ㅊ

찰리 채플린 104
찰스 다윈 29
초목표 171
촌극 82
총체극 190
총체 무대 229
측광 316
침실 소극 87, 227

ㅋ

카니발 116
카타르시스 30
카타칼리 7, 102
캐드 267
커튼 344
코메디아 델라르테 102
코메디아스 82
코메디아 알림프로비조 102
콘서트 파티 136
콘스탄틴 스타니슬랍스키 170
콜백 177
쿠티야탐 23, 101
쿤큐 113
크로스 페이딩 308
클라이맥스 52
클라이맥스 구조 51
클리프행어 53

ㅌ

타원형 반사체 스포트라이트 318
타임스 스퀘어 221

타지예 6
탈춤 112
테크니컬 드레스 리허설 196
텔레마틱 공연 9
트로푸스 80
특정 인물 유형 167

ㅍ

파로도스 75
패러디 85
팬터마임 102, 135
퍼포먼스 예술 141
퍼포먼스 전통 3
퍼포먼스 텍스트 207
페이드 308
페터 슈타인 36
페터 한트케 42
평론가 42
평면도 268
평행 플롯 54
포럼 연극 32
포물선 알루미늄 반사경 램프 318
포스트모더니즘 10
포장마차 무대 227
폴로 스폿 318
표현주의 252
풋라이트 224
풍속극 15
풍습 희극 89
풍자극 85
프레스넬 318
프로덕션 매니저 344
프로듀서 341
프로시니엄 무대 224
프로시니엄 아치 224
프로타고니스트 61
프롤로그 75
프롬프트 대본 313
프롬프트 북 343
플랫 215
플랫폼 무대 227
플롯 48
피트 227
핍 쇼 29

ㅎ

하나미치 111
하시가카리 220
하우스 22
하우스 매니저 349
하위 예술 10
하이너 뮐러 68
해석자 192
해체주의 197

행동주의 예술가 33
행렬 무대 231
헨리크 입센 54
혁명 모범극 115
협업 132
환경 연극 26, 233
환영의 마임 135
황인 얼굴 302
후광 316

흑인 얼굴 138
희곡 텍스트 162
희비극 89

기타

NEA Four 330
verfremdung-seffekt 32

지은이 소개

미라 펠너(Mira Felner)는 헌터 컬리지와 뉴욕시립대학 대학원센터 연극과 교수이다. 뉴욕대학에서 박사학위를 받았으며 소르본느에서 Diplome d'Etudes Théâtrales를 받았다. 그녀는 미국과 프랑스에서 배우와 연출가로서 활동해 왔으며, 뉴욕에서 몇 년간 불어 극단을 이끌기도 했다. 그녀는 마임 전문가로 파리에서 자크 르콕(Jacques Lecoq)에게서 수학하고, 배우 훈련에 있어서 움직임에 대한 여러 권의 저서를 집필했다. 그녀의 첫 번째 저서, *Apostles of Silence: The Modern French Mimes*는 Barnard Hewitt Award의 연극사 연구 부문에 수상 후보로 올랐으며, 그녀의 또 다른 저서 *Free to Act: An Integrated Approach to Acting*은 연기 테크닉을 위한 신체적 기본에 대해 다룬다. *Bloomsbury Theatre Guide*의 미국 자문위원이었으며, 전 세계 전통 공연에 대한 관심으로 *The World of Theatre: Tradition and Innovation*을 저술하기도 했다. 이 책은 연극 텍스트의 첫 입문서로서 다양성과 글로벌리즘에 초점을 두며, 다문화적이고 국제적인 전통극과 실험극을 아우른다.

옮긴이 소개

최재오 중앙대학교 연극학과 교수
극단 〈행길〉 대표
국제극예술협회(ITI) 한국본부 사무처장
한국연극학회, 한국연극교육학회 이사
한국콘텐츠학회, 월간『한국연극』편집위원
중앙대학교 연극영화학과 졸업
미국 뉴욕주립대학교 스토니브룩 연극학과 실기석사(MFA)
미국 피츠버그대학교 Theatre & Performance Studies 박사(PhD)

이강임 호원대학교 공연미디어학부 연기전공 교수
극단 〈행길〉 상임연출
한국연극학회 이사
한국연극교육학회 편집위원
연세대학교 생물학과 졸업
미국 뉴욕주립대학교 스토니브룩 연극학과 실기석사(MFA)
미국 피츠버그대학교 Theatre & Performance Studies 박사(PhD)

김기란 홍익대학교 국어교육학과 겸임교수
연세대학교 국학연구원 전문연구원
연극평론가, 드라마투르그
연세대학교 국어국문학과 석사
연세대학교 국어국문학과(한국연극 및 희곡) 박사(PhD)

이인수 한국예술종합학교 연극원 극작과 겸임교수
한국예술종합학교 한국예술연구소 학술연구교수
서울대학교 영어영문학과 졸업
한국예술종합학교 연극원 극작과 수료
미국 오하이오 주 마이애미대학교 Theatre Arts 석사(MA)
미국 피츠버그대학교 Theatre & Performance Studies 박사(PhD)